D1358326

Erstmals wird gelatin in diesem Sommer ein Werk im öffentlichen Raum in Salzburg präsentieren (Premiere!). Auf dem Max-Reinhardt-Platz vor dem Rupertinum erhebt sich während der Festspielzeit ein «Arc de Triomphe». Hoffnungsfroh stellt er sich formal in die Tradition der Siegestore, zugleich lässt er aber die Unterscheidung zwischen Gewinnern und Verlierern obsolet erscheinen. Verblüfft schon die aus Hölzchen, Einrichtungsresten und Spucke zusammen-genagelte Basis, so wird die Aufmerksamkeit der flanierenden Passanten noch mehr durch die sie krönende Figur geweckt. Diese schlägt ganz körperlich eine Brücke zwischen die beiden Torsäulen. Modelliert ist der weit überlebensgroße Körper aus vielen Tonnen fleischfarbenfrohem Plastilin. Dass der pudel-nackte Mann – denn um einen solchen han-delt es sich eindeutig – dabei als «geschlossenes System» funktioniert, knüpft ebenso wie die Verwendung des Kinderknets an frühere Arbeiten der Künstler an und unterstreicht die spielerische Leichtigkeit, mit der gelatin die Kunst ins Leben zurückholt.

pressetext

armpit

liverpool biennial, duke street, liverpool, england, september 2002
with philipp quehenberger, sara glaxia, sabine friesz
and ashley gardens (junkbox), almost with miki
flyer drawings: sara glaxia

England, das paradies der teppiche. Natürlich wollen wir teppiche.
Es gibt da unglaubliche dimensionen des siffs. Besonders in liver-
pool. Besonders die teppiche von der müllkippe mit den jahrelang
angereicherten sportflecken. England hat uns neue welten des
indoor-drecks erschlossen.

Aus liverpool-teppichen haben wir eine steil abfallende schlucht
gebaut, einen mini-carpet-canyon. An einem ende eine bühne,
am anderen eine gogostange. Das ganze war von außen wie eine
versuchsanordnung, eine riesige laserkanone, ein personenbeschleu-
niger. Er füllte sich mit teilchen (besuchern), und diese wurde mit
energie angereichert (musik, kaugummierte shows, body language,
exzessives tanzen, alkohol und das andere übliche).

Man musste durch den engen eingang, sich hinter den ärschen von
pissenden durch das pissoir drücken, dann über ein kleines trepp-
chen und befand sich plötzlich auf der bühne, wo man über die
bühne hinunter oder sich am abgrund entlang an schweißbeklebten
körpern reibend zur bar hochziehen lassen konnte. die rampen
waren so schmal, dass man, um den absturz zu vermeiden, nur in
engen umarmungen sich von person zu person vorwärtshantelte.
Spätestens dann erkannte der besucher die gewaltsame sackgasse
dieses beschleunigers.

Von jedem punkt des raumes aus, ob unterhalb der bühne in der
pit oder ganz steil oben an den äußersten abhängen, konnte man
jede person stadionmäßig sehen. All das zusammen brachte die
masse auf ein höheres energieniveau, um wie beim laser kohärente
schwingung, also loslösung und euphorie auszulösen.

In dieser aus teppichen gezimmerten diskothek gab es keine mist-
kübel. Aber spalten, in denen sich der dreck sammelte und im
laufe der zeit immer mehr plattgequetscht wurde.

als am tag fünf die armpit geschlossen wurde, hatte sie eine kom-
plette erlebniskurve eines clubs nachgezeichnet. die schüchternen
ersten besucher, der geheimtipp, der ansturm der massen und das
umkippen in einen ort, der über die süßigkeitengrenze hinweg ist,
schlagsahne, die ranzig geworden ist.

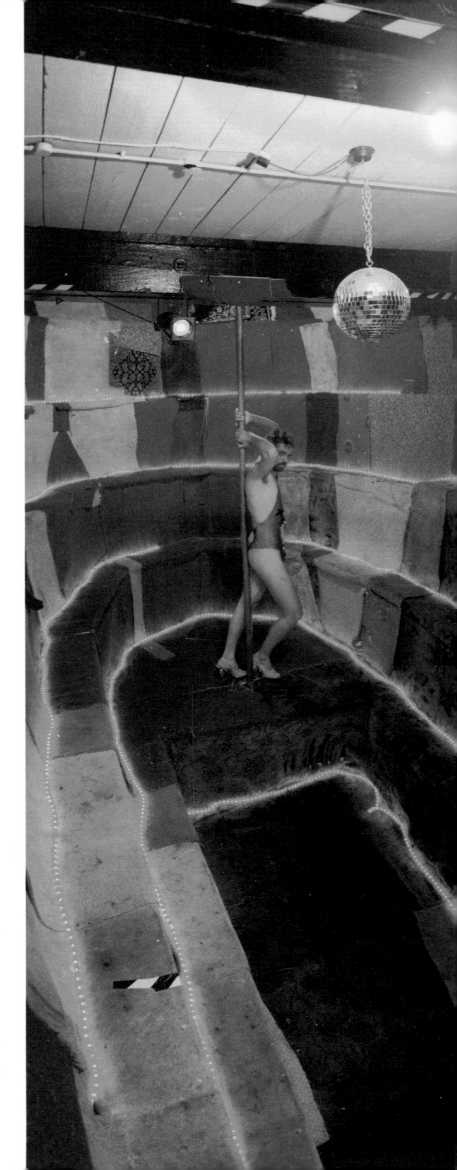

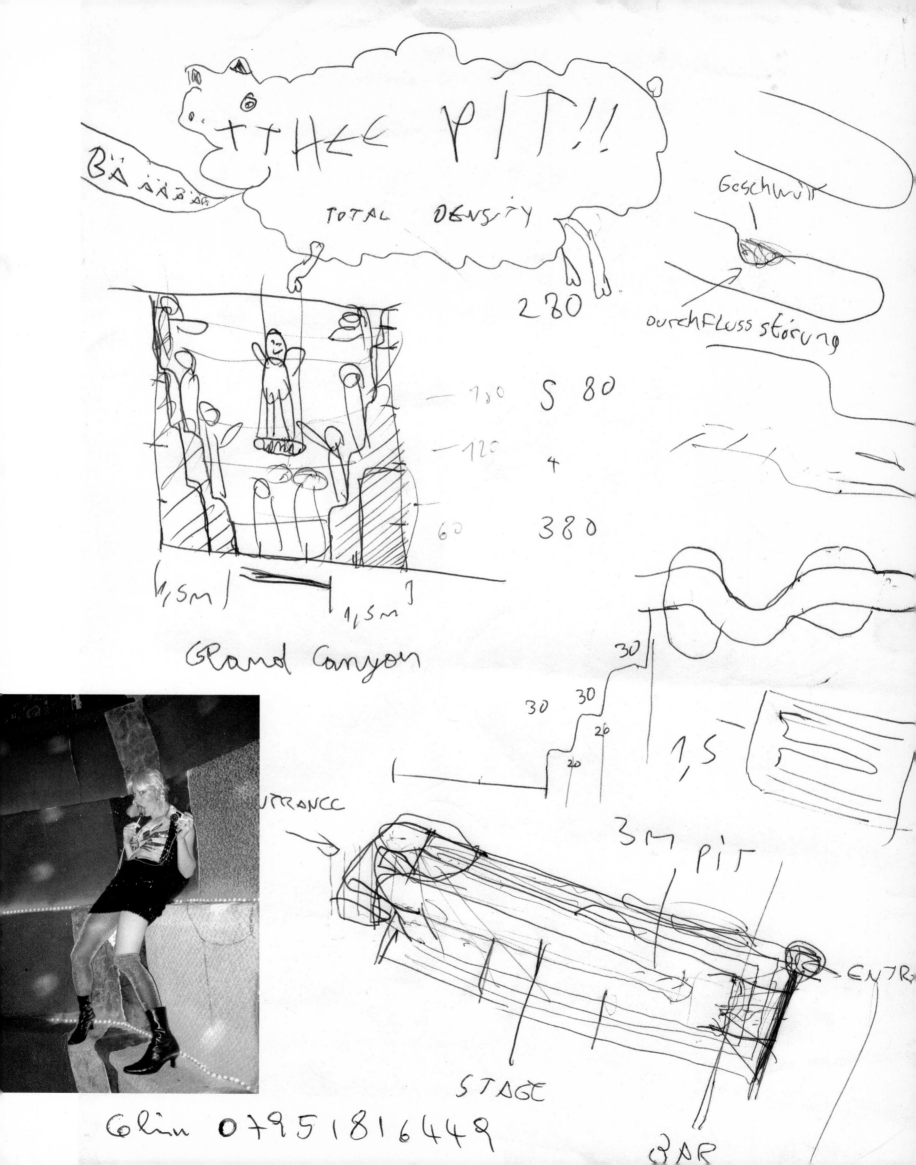

++THEE PIT!!

BÄ ÄÄ'ÄÄ'Ä

TOTAL DENSITY

Geschwür

280

durchfluss störung

S 80

4

380

1,5m | | 1,5m |

Grand Canyon

30

30 30

20

20

1,5

3M PIT

ENTRANCE

STAGE

Colin 0795181644 9

BAR

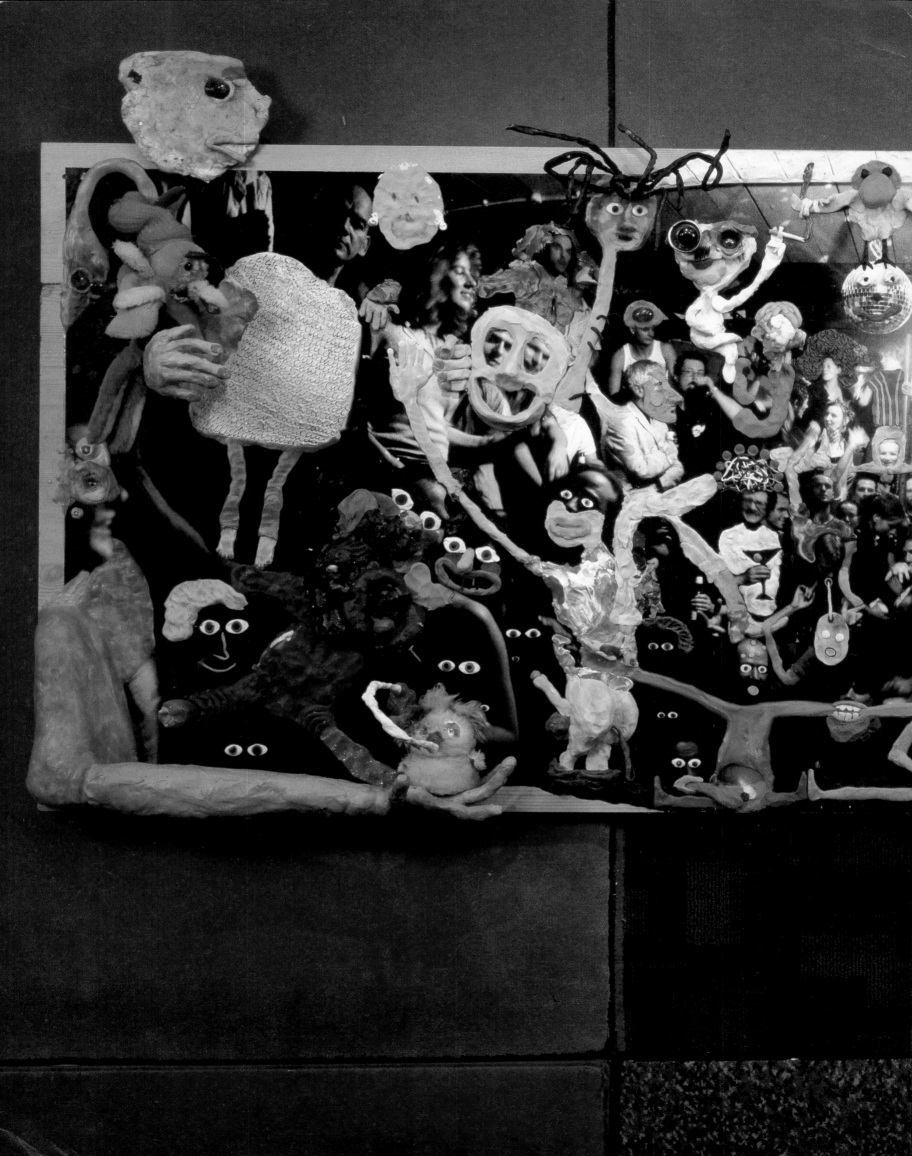

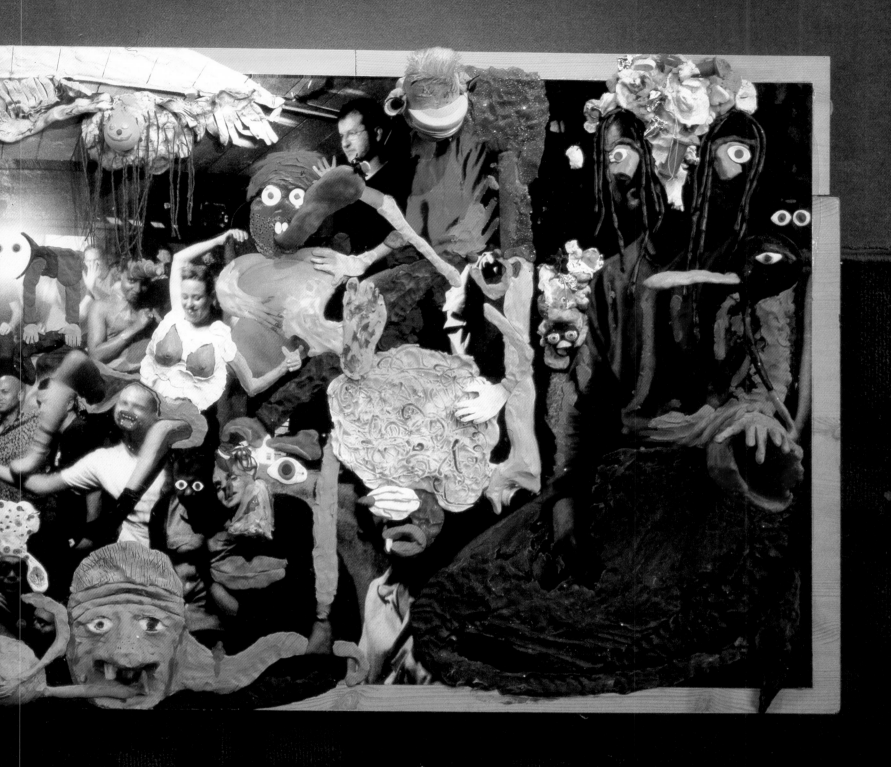

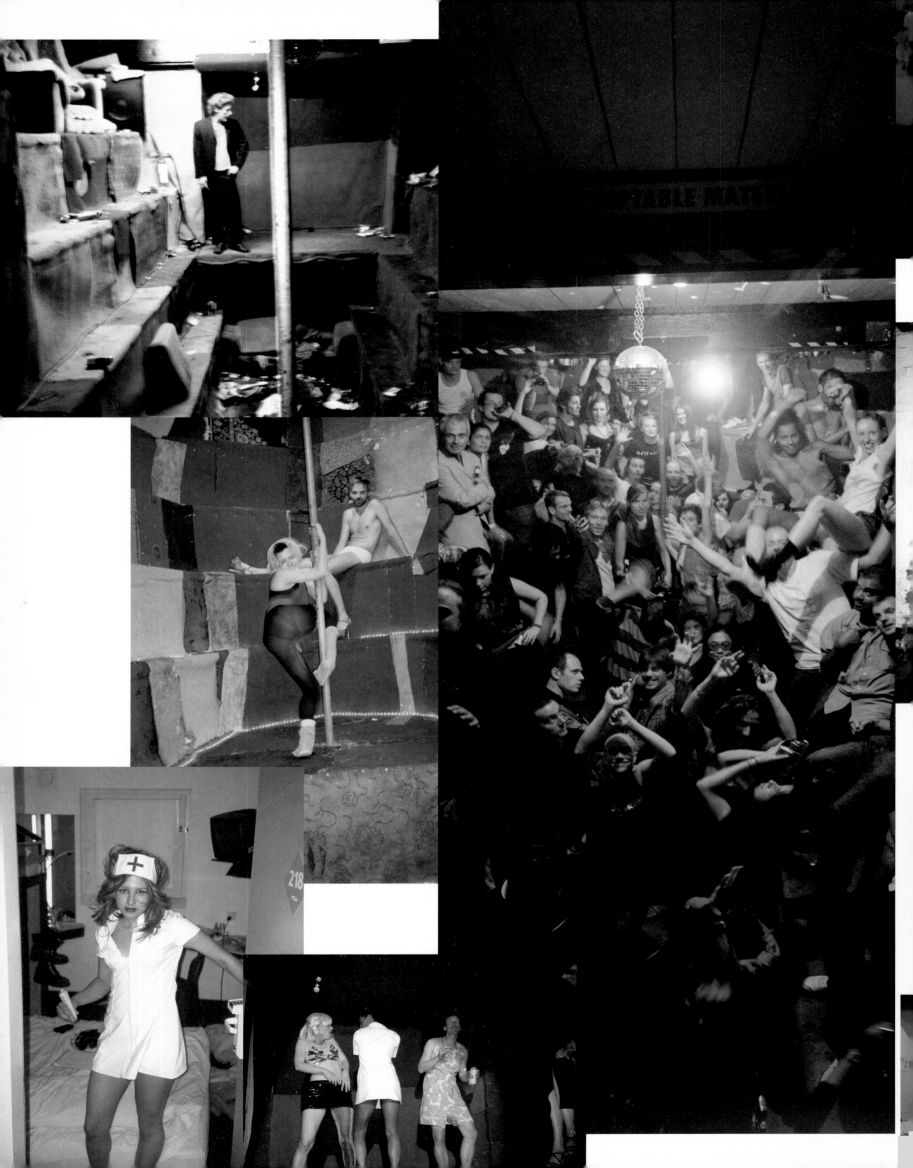

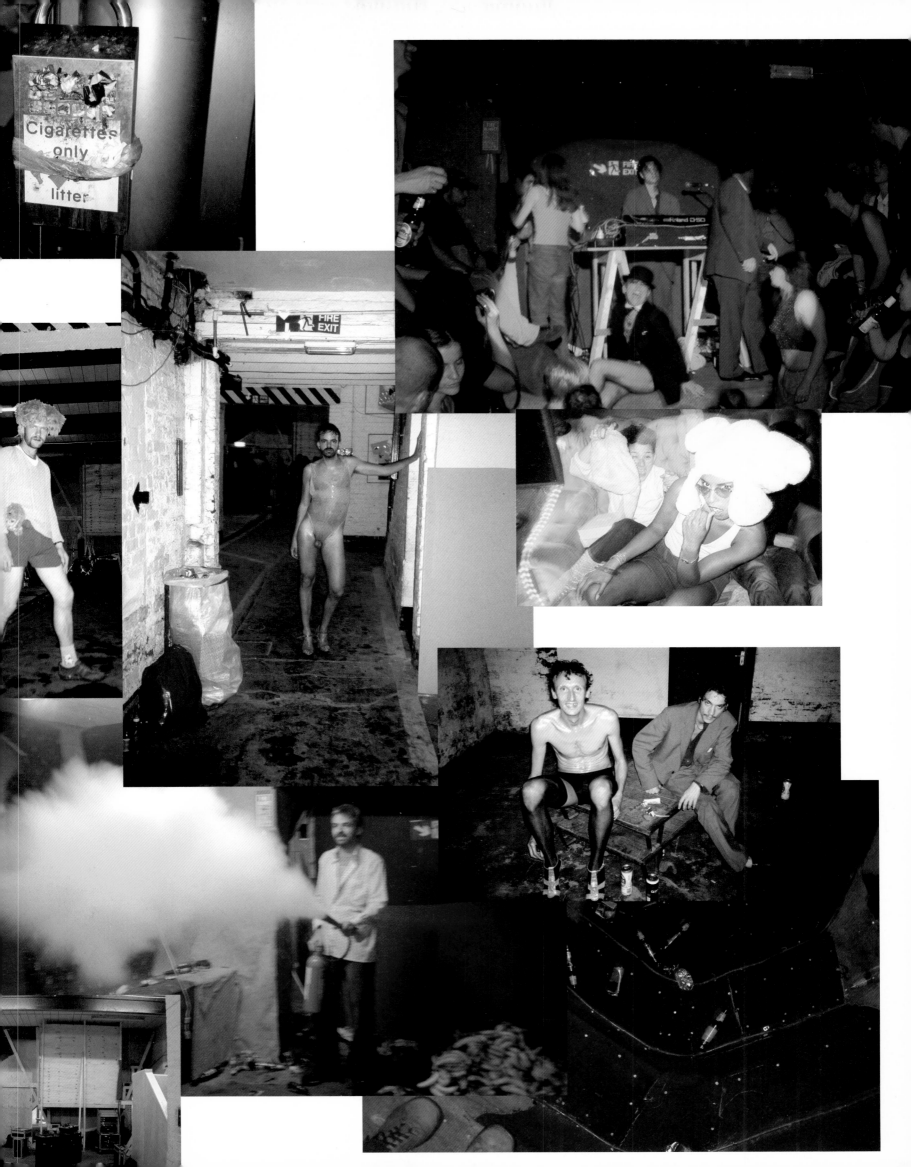

ASIATISCHE PIZZA

photo location – good spot for group picture –
with whatever group you are – be an olive,
a tomato or a cheese – say peeeenis

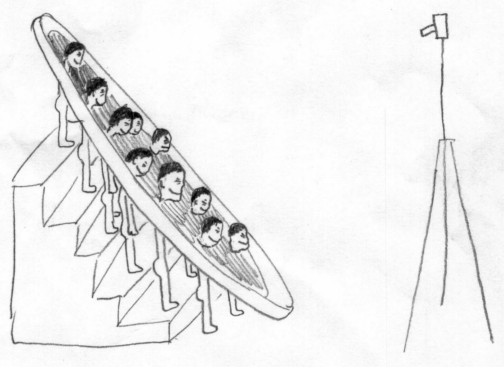

the b-thing

world trade center, new york city, usa, 19 march 2000
with the help of maria ziegelböck, thomas sandbichler, leo koenig, josh harris, sailor bill
publication: the b-thing, verlag der buchhandlung walther könig, köln 2001, ISBN 3-8837-507-9

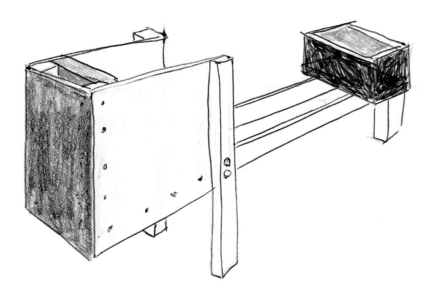

Die Aktion der österreichischen Gruppe Gelatin verändert die Fassade und das Erscheinungsbild des WTC temporär. Für genau 20 Minuten wird an einem Sonntag im Juni 2000 aus dem 91. Stock des WTC ein Balkon in die Fassade eingehängt, auf dem dann für 10 Minuten bei Sonnenaufgang eine Person steht. Die illegale Aktion soll möglichst unentdeckt bleiben, Zuschauer sind nur die Kameras. Der Sonntag wird gewählt, da weder auf der Straße noch im Gebäude viele Menschen sind. Der vor Ort extra dafür hergestellte Balkon ist so unauffällig wie möglich gestaltet und wird nach der Aktion sofort demontiert.

Gelatin geht es um die heimliche und beiläufige Intervention als Kunstform. Sie bleiben alleinige Urheber, haben alle Bildrechte und kein Interesse, ihre spektakuläre Aktion durch die Medien begleiten zu lassen. Die Aktion wird fotografisch und per Video von einem Hubschrauber und einem Zimmer des Hilton Millenium Hotels aus festgehalten und dann in einem Projektbuch (The B-Thing) veröffentlicht.

Gelatin starten von ihrem Projektspace in der 91. Etage des Tower 1, der vom Lower Manhattan Cultural Council zur Verfügung gestellt wird. Beginn der Aktion ist die Entfernung eines Fensters, um den Balkon einzusetzen. Die Aktion findet im Verborgenen statt, Gelatin verbarrikadieren sich in einer Kartonburg («Trojan Box»), die es anderen Künstlern auf der Etage nicht erlaubt zu sehen, was dort passiert. Sie reagieren mit einer kleinteiligen, einengenden Architektur auf die Großraumbüro-Strukturen der anderen Etagen und schaffen damit einen privaten Raum, wie er sonst im Gebäude nicht existiert.

Die Aktion lebt vom Spannungsfeld der «dilettantisch» wirkenden Konstruktionsskizzen, der trashigen Kartons und des Einsatzes von Low-Tech-Materialien in die perfekte glatte Fassade.

Die geheime künstlerische Mission besteht im temporären Aufscheinen des menschlichen Elements in der Fassade, in einer punktuellen Verschiebung der Maßstäbe. Gelatin erzeugen ein erhabenes Moment, wenn der winzige Künstler als Partikel und Störung in der gleichmäßigen Fassade des riesigen Monuments auftaucht. Es ist die Performance einer kleinen Geste an einem Symbol.

Außerdem setzen sich Gelatin mit den formalen Gegebenheiten auseinander, die später in der Situation der Attacke für die Menschen zur tödlichen Falle werden: Die Beschaffenheit des Gebäudes als ein gläserner Sarkophag (Baudrillard 2001, FR 19). Die Intention ist, die Abgeschlossenheit des Inneren zu durchbrechen, unter dem Vorwand die Aussicht zu genießen.

Ein Verlangen, dass die dort Arbeitenden aufgrund des architektonischen Programms überhaupt nicht entwickeln konnten. Die Konstruktion des WTC diente in erster Linie der Schaffung repräsentativer Büroräume (van Leuwen 2002, 81). Das genau machte die Schwäche des Statussymbols aus, es bestand aus großen, ungeschützten Räumen, während die vorherigen Wolkenkratzerkonstruktionen aus Stabilitätsgründen verstrebten Labyrinthen glichen. Wesentlich ist außerdem, dass es nur Kunstlicht und kein Tageslicht gibt. Die schmalen Fenster sind nicht zu öffnen, sie sollten nur vor Sonneneinstrahlung schützen.

Deshalb ist auch der Zeitpunkt der Aktion von Gelatin wichtig: der Sonnenaufgang. Die Person, die draußen steht, kann diesen erst durch den Eingriff, die «Auswölbung» der Fassade, wahrnehmen.

Gelatin weisen auch auf die Diskrepanz zwischen Innen- (very depressing building inside) und Außenblick (very amazing building outside) hin. Ihre Intention formulieren sie so: «We want to break thru amazement from the inside». Mit dem skulpturalen Balkonelement soll das Erstaunliche auch nach Innen dringen (Fill the inside with amazing sight). Die äußere sichtbare Hülle des WTC, die seine magische Ausstrahlung begründet, soll durchbrochen werden.

birgit richard, 9–11. world trade center image complex + «shifting image», in: kunstforum international: das magische, band 164, 2003 (abbreviated version)

beim ersten betreten des raumes will man
durch den nadelstreif hindurch, ein fettfleck,
herausgehen und durchstoßen, den wind im
rücken haben und im haar zausen lassen.
unter einem braust die stadt wie wasser.
und 180 grad den kopf drehen und drehen, in
jede richtung blicken. wie ein pickel, eine
punktuelle infektion, die dann auf einmal
sozusagen das ganze gebäude aufbricht. All die
graugesichtigen arbeitsbienen in klimatisierter
geschlossenheit, ein bisschen zugluft erzeugen.
Ein vielmehr raum, so war die sehnsucht. auf
einem selbstzusammengenippelten balkon, voll
vertrauen.
wenn der wind sachte am glas zieht, wenn man
es mit einem pop herauszieht und einem auf
einmal die stadt ins gesicht schlägt. Helles licht,
ohne getönte scheibe und der schall und wind.
Die fassade fällt so feinglatt hinunter, und
blickt man hinauf, sieht man, dass man sich
nicht weit unter dem dach befindet.
dann wird einem so weit im brustkorb und
man staunt und ist sehr froh. es ist wie im film
in einem ekstatischen moment. Die ganze
erwartung des gebäudes hat jahre und jahre auf
diesen moment hin sich aufgeladen (übertrie-
ben betrachtet).

romantic simple wish to step out and put your nose in the sunday morning
rising wind.
being the pimple on the building's eelslippery face.
the 2x4's do not fit into the freight elevator. carring those huge toothpicks
around the lobby, trying to squeeze them into one of the big ones that go up
to skylobby on the 78th floor. cutting into halves, talking to elevator guys
about, yes, yes we need lots of wood. makes one happy up there.
next day comes the backup window, in case we break the one and only.
would look funny, breaking the glass, how could you ever explain?
test runs at midnight and later. première opening of the sesame makes your
heart jump crazy. loud and noisy wind whistles through the first little gap.
people have warned us of the difference in pressure, because being so high up.
a local urban myth but winds do stream up and down the building's face and
suck from the room as soon as open.
imagine confetti flying in a big bright cloud being sucked out and blown all
over the city. looking down, leaning your goggle eyes out for first contact
with nonfiltered air. cold and happy shivers down your back.

everything ready, waiting for luvvy's lawyer only to tell us: do not do it. more
test runs make us horny and impatient.

weather forecast promises pink sunrise. hotel and helicopter booked.
late night, riding up to 91. sitting by the window, watching friends across in
junior suite. flashlight contact established, feel like a glowworm. tossing coins
who goes first, fast-forwarding ben's hotchocolatechicks tapes. half-hour naps.
slipping into paranoias about lawyer's little list of things to have on you.
when getting caught ... remember chocolate bars, 25-cent-coins, a blow-up
pillow? pen and paper, telephone, a book, chewing gum, earplugs, ... would
not even know where to put all that. masturbating to calm down. dawn, win-
dow goes, telephone rings, copter is late. sun rises, B slides outside, coincon-
testwinner steps first. all bodyhair is up absorbing virgin glory morning, air
drifts up the buildings surface, feeling bees and rabbits down the belly. makes
one again believe in love at first sight, sun-rays in your face looking up, only
ten missing floors to the top, lets you freak of pure beauty while having this
blackholevision, imagining to never ever be again out there and never ever
feel the bees.

dear ...
the balcony-book is in fast and happy progress.
as we are now focusing on a simple and beautiful, poetic book with no proofs, dates or information, texts we
are looking for should be something like:
bees and rabbits in an open field
let the reader feel the easyness of gelatin
make him feel to be part of it
make him curious to find out more
make him go out and look for sex and parties
make him talk to other people about his secret dreams and wishes

the text might contain words like:
smile, skyscrapers scratching pink morning clouds, thin air, sunset tickling my nose, shoelace, but i had forgot
my glasses at home anyway, they do believe, feel, rabbit, maybe, fast moving object, trigger, sexy, pimple,
honey, favorite flavor, rapid desire achievement, homesick, cheeseburger

the text should please not contain words like:
new york, world trade center, money, gelatin, balcony, party, artist, photography, video, rebirthing

if all these words and info for the text should make it for you impossible to write anything, please do not take
any notice of them.

beaucoup de chaise longue

«möbelsalon käsekrainer» galerie meyer kainer, vienna, austria, may – july 2004

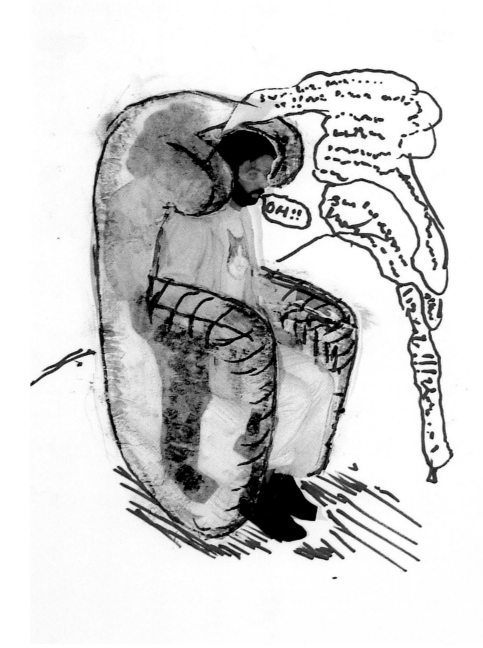

the convincing softness with its lush smile invites you to sit down. to stretch your lazy body and sink into daydreams, when a hot and close breath reaches your ear and moistens your thoughts. the breath turns into sounds and silent whisper, and, after endless moments of surprised confusion, you realise sitting on somebody's lap. and you realise you love it and you stay and do and float and melt.

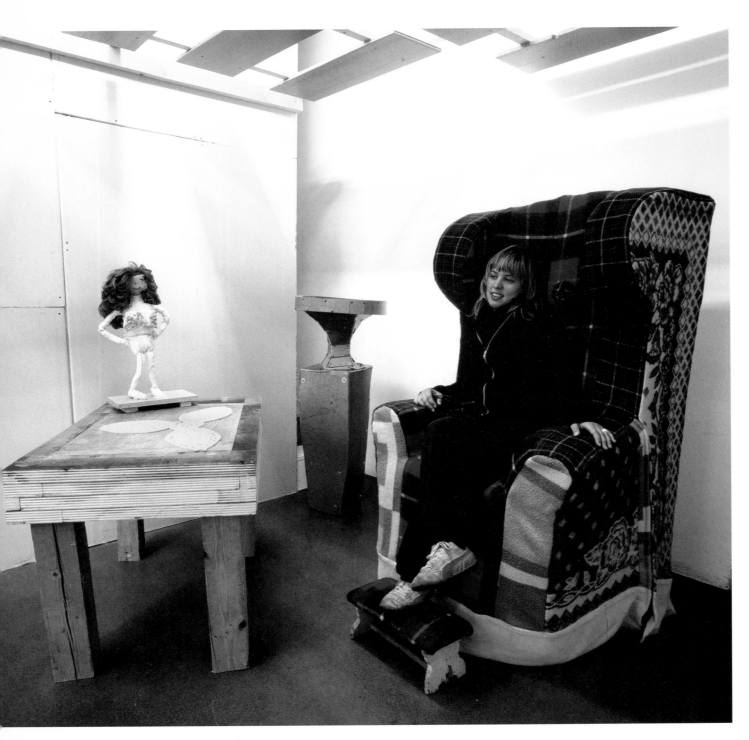

birli

wald/appenzell
switzerland
winter 2001/02
zu besuch: johann
könig, michaela
meise, fanziska, sara
glaxia, thomas+peter
+ adi sandbichler,
lucien samaha, chris
janka, jennifer lacey,
constance schweiger,
maja blasejevska,
lennard+pinki, gianni
jetzer, katharina
reither, gundula
huber, stini arn,
ramssey, anthony
auerbach, ursula
hübner

kuraufenthalt

Seit Mitte November
letzten Jahres sind gelatin
Gäste der Dr. René und
Renia Schlesinger Stiftung
im Birli.
Falls Sie in den letzten
Monaten eigenartige
Fremde mit zerzaustem
Haar und aus der Mode

facts and technical details
beaucoup de chaise longue consists of:
a beautiful, big and soft chaise longue
a little table with books, drawings, photographs, plasticine figures, little somethings
a person sitting inside the chaise longue

the person inside the chaise longue is not visible to the public.
the chaise longue is constructed to have this person sitting undertneath the upholstery
and it is very comfy in there and a good place to be.
the person keeps very silent and sits in the chaise longue like a spider in the net. when
somebody comes and sees the table with very nice things on top, the somebody sits down
and looks at the very nice things.
this is the moment when the invisible person inside the chaise longue starts to make first
contacts by breathing into the ear of the somebody sitting at the chaise longue.
then the invisible person starts to talk and ask and the somebody on top realises to sit on
a person he cannot see and melts away in confusion.

gekommenen Schioveralls über die Hügel und Felder Walds huschen sahen, ist es äußerst wahrscheinlich, dass wir das waren. Schioveralls, dachten wir nämlich, sind das allerbeste Kleidungsstück für einen Kuraufenthalt im Winter im Appenzell. So besuchten wir eines Tages letzten November ein Bekleidungs-Brockenhaus (in Wien heißt das Second-Hand Mode) und kauften auf einen Schlag neunzehn wunderbar bunte Schioveralls aus den achtziger Jahren, spottbillig. Wien ließen wir hinter uns mit einer kurzzeitig anhaltenden Panik, da wir durch unseren Großeinkauf den Gedanken bei den Verkäufern erzeugten, gebrauchte Schioveralls seien plötzlich über Nacht wieder modern, woraufhin die Preise für gebrauchte Schioveralls aus den 80er Jahren massiv stiegen.

Wald war gut zu uns. Es gab Schnee Mitte Dezember in Hülle und Fülle. Zwei riesengroße Iglus wuchsen im Garten hinter dem Birli. Sie waren ganz wunderbar und sollten als Tanzpalast für das Neujahrsfest dienen. Kurz bevor unsere Gäste von weit und breit anreisten, schlug die Natur mit voller Wucht zu. Fönwetter. Bekommt man davon in Wien maximal Kopfweh, versanken hier vor unserer Tür die Iglus im Boden, auch das mit den rechten Winkeln und dem knallgeraden Dach. Als ob jemand den Stöpsel aus dem Ventil gezogen hätte und ihnen die Luft ausgegangen wäre. Weg waren sie. Auch die ersten Experimente mit gefrorenem Urin, die wir gut verpackt und in Decken einge-schlagen nach Paris bringen wollten, zer-rannen unter unseren Fingern.

Des anderen beschäftigten wir uns in Wald mit der Umstellung unserer Verdauung auf Käse und echte Kuhmilch, und Ali sah mitten in der Nacht zwei UFOs im Graben beim Moosbach unterhalb von Birli abstürzen. Als er ihnen nachlief, konnte er allerdings nichts finden. Auch der Bau eines Staudammes aus unseren nackten Körpern im Bach war problematisch, da unsere Körper wie Holzstäbchen in einer Flutwelle weggespült wurden, sobald der Stausee eine gewisse Höhe erreicht hatte. Ebenso schlug der oft-malige nächtliche Versuch, mit wiederkäuenden Kühen zu kuscheln, immer dann fehl, wenn man nach langer langsamer Annäherung schon Schulter an Schulter mit der Kuh war und dann den Arm um den großen warmen Körper legen wollten. Immer stand die so umgarnte Kuh mürrisch und gelangweilt auf, um sich ein paar Schritte weiter wieder im Schnee niederzulassen. Aber die Kälber, die einem die kaltgewordenen Hände und Arme in ihrem Rachen wieder warmlutschten, hatten genausoviel Freude wie wir.

Wer mehr über gelatin wissen mag, kann nach St. Gallen fahren oder nach Zürich. In Zürich in der Galerie ArsFutura (T 01 2018810)

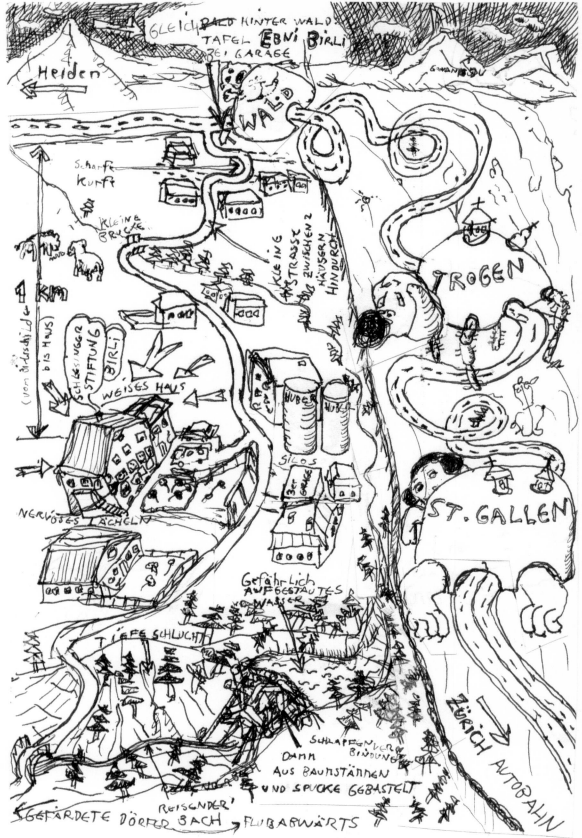

ist bis 28. März unsere Ausstellung Grand Marquis zu sehen und in der Kunsthalle St. Gallen (T 071 2221014) bis 24. März der Flaschomat. Der Flaschomat ist eine Weltneuheit, erfunden von gelatin, ein megaunheimliches Ding.

Und vielen Dank an alle Menschen in Wald, die nett zu uns waren, wie der nette Nachbar in Birli, der das Auto von Gästen aus Deutschland bei Schneefahrbahn zur Hauptstraße hinaufschleppte (wussten Sie, dass man im Winter in Frankfurt Autos mit Sommerreifen vermietet?), oder Käthi vom Bären und dem Bäcker vom Hirschen, die uns beide ihre Schlitten geliehen haben.

blümchen

since 2007
plasticine on wood, variable dimensions

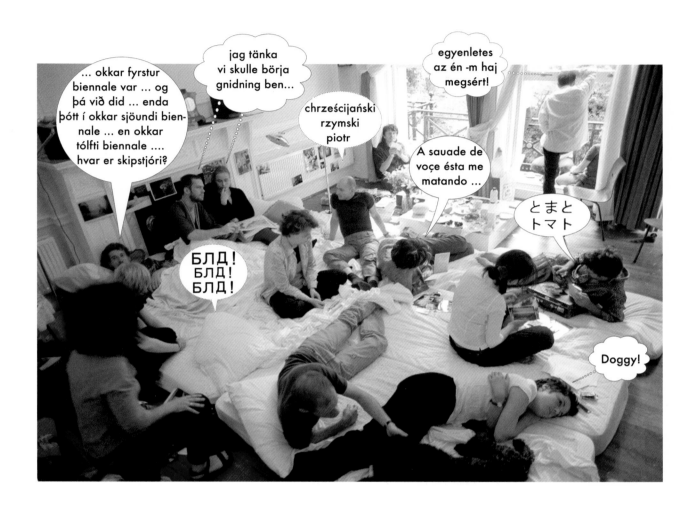

breakfast in bed with gelatin

with anthony auerbach
press conference

Special Invitation
Saturday 3 July 1999, 12 noon, tea and cake
The Austrian Cultural Institute, 28 Rutland Gate, London SW7 1PQ
You are invited to meet Gelatin and have breakfast with them in an elefantdoublequeen-sized
bed for a very special symposium. Comfort and refreshment will be provided along with
simultaneous consecutive translation in twelve languages by interpreters mingling under the
sheets. If it gets too late to return home, you are welcome to stay for the night. One bed fits all.

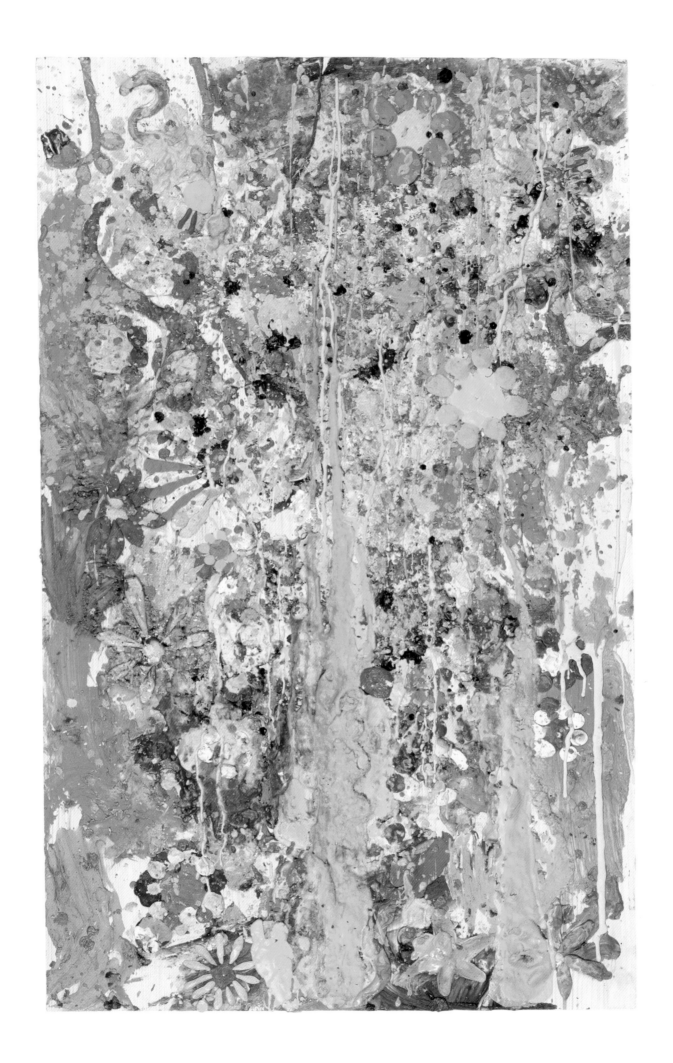

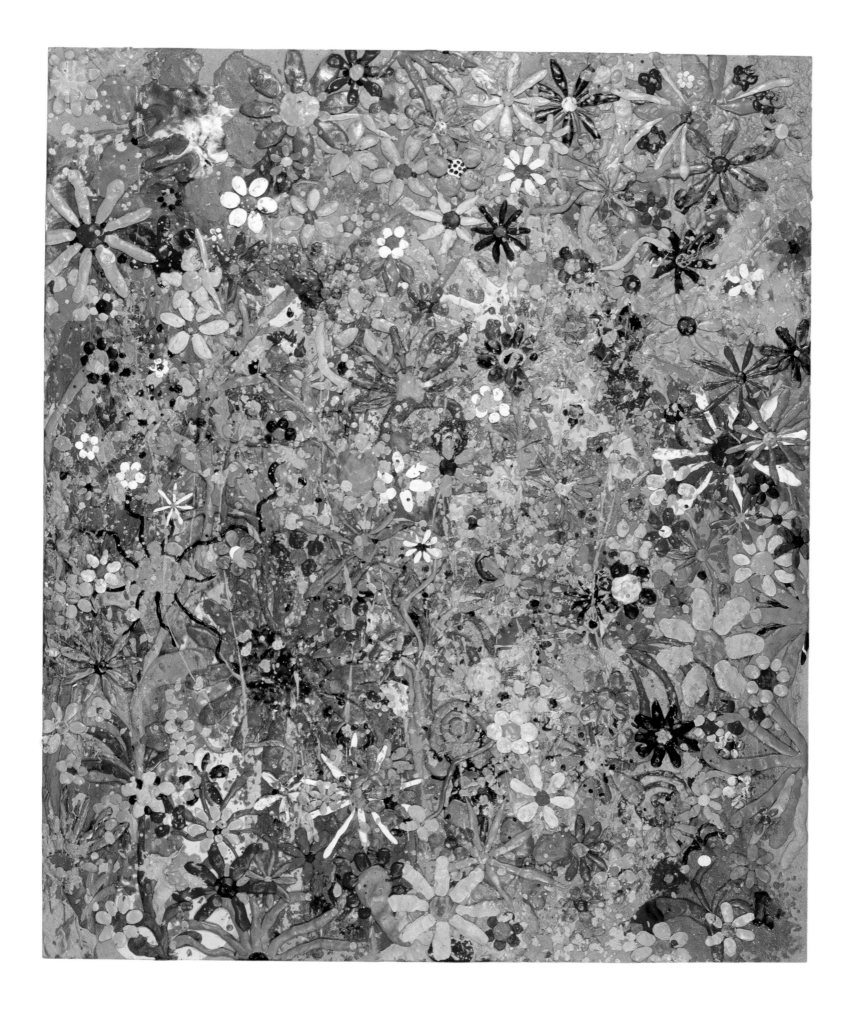

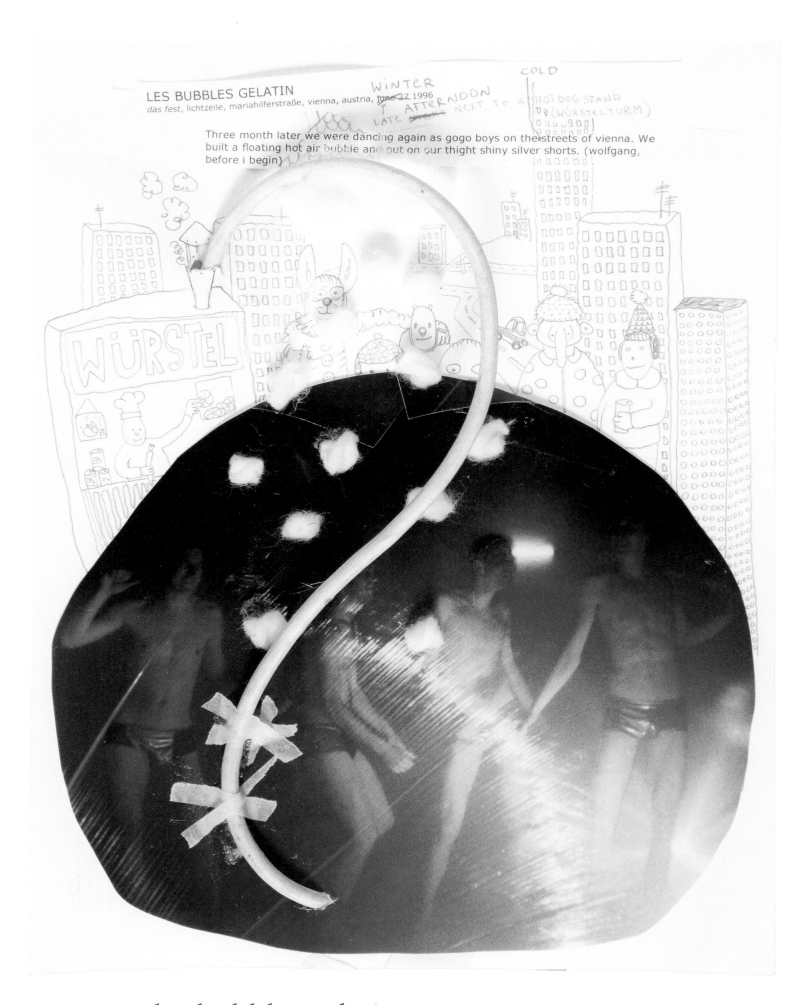

les bubbles gelatin

« das fest» lichtzeile, mariahilferstraße, vienna, austria, first day of summer 1996 (cold)
performance

bunter abend

deitch projects, new york city, usa, february 2007
with mundi, morri, schuyler (moms) photo: jason schmidt
dinner table decoration

What happened at Deitch Projects on Saturday night may have signaled the return of giddy decadence, or the collapse of the art world, or the end of civilization as we know it. Whatever it was, it took only an established SoHo art gallery, a Los Angeles-based fashion brand, an international passel of half-naked artists, and some public micturition to pull it off.

To be sure, New York has witnessed every variety of nonsensical, chocolate-splattered performance art by empty-headed poseurs. But if being engaged by art is what matters, it was hard to argue against these pranksters.
Deitch Projects's intent was to throw a dinner in celebration of the 131 artists photographed by Jason Schmidt for his new book «Artists.» As gallery owner Jeffrey Deitch thought through the options, however, he realized that a formal banquet held no appeal. «For 250 people? It would have been like a political dinner,» he said.

Instead, he invited the Vienna-based ensemble Gelitin to stage «an intervention during dinner.» He added a fashion angle with the evening's sponsor, Max Azria, which boosted the evening's glamour quotient.

While a man wearing heavy makeup and rhinestones played a shrill, whining Theremin, seven men with buckets on their heads and drag-queen stilettos on their feet – the four-man Gelitin team along with three Icelandic Artists from a collective called Moms – traipsed around a raised platform. During the course of dinner, they built a giant plywood arch – with several tangents – that spanned the width of the Deitch gallery. The hodgepodge structure, pieces of which had been constructed ahead of time, reached from the stage up and over the mid-section of two long rows of banquet tables and was screwed (with a drill) into a high portion of the gallery wall. The tables underneath gave the room an eerie, romantic feeling; each sat nearly 100 people and was dotted with ornate silver candelabra and white lilies.

While the boys worked on what Mr. Deitch called «a live sculpture,» the guests ate, drank, and speculated. What are they doing? What if it all falls? Who would get sued?

This was a strictly adult evening. Among the artists, pants were optional. And a European fascination with exposed genitals prevailed.

The silly costuming, however, took a backseat to countertenor Anthony Roth Costanzo, who climbed the structure and sang «Flow My Tears,» a 16th-century song by John Dowland. As Mr. Costanzo ascended even higher, it was not just suspense that hushed the crowd: the mournful song, beautifully sung, held sway. Still, it was not immediately clear why he risked his life for this project. «I believe that the future of classical music is in the context,» he said afterward. «Maybe the song touched a few people here who wouldn't have heard it otherwise.»
One such person may have been the young man wearing a Care Bear on his head. Though he looked like an idiot waiting to get noticed, his level of fascination with the construction project was intense. Are those beads hanging from their nether regions – or strings, I asked him. «They're tool belts. Go look closer,» he said. Dinner guest Casey Spooner – who is half of the band Fischerspooner and was wearing a cape for the evening – split the difference of opinion: «It's both.»

Mr. Spooner was partially right. The artists had tied bolts to the strings, so that as bolts were needed, they were within reach – as they would be in pockets. Tobias Urban, of Gelitin, had tied the strings to a condom stuffed with a small red potato that served as an anchor, wedged in a rather uncomfortable location. «I still can feel the potato,» Mr. Urban said after the event was complete.
And, yes, there was an end point to this. When the structure was completed, the seven men took their places on the arch. On cue, each one urinated into the bucket on the head of the man below him. It was a fountain. The crowd went wild.

The evening's activities were ridiculous, but the sculpture did succeed in making an intervention into the eerie, exaggerated dinner party. It will be a long time before a political dinner tops this.

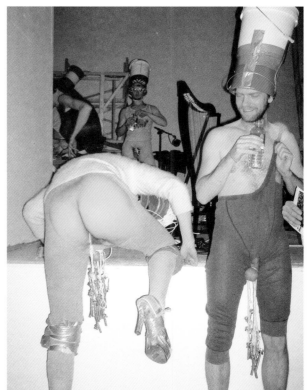

After the construction, the smelly, exhausted troupe talked to curious guests and were brought dinner. Schuyler Maehl, an Icelandic painter wearing white sparkling pantyhose and a pink «I Love New York» tank top, explained that the group was in town until Monday.

pia catton, party signals the new decadence, in: the new york sun, 5 february 2007

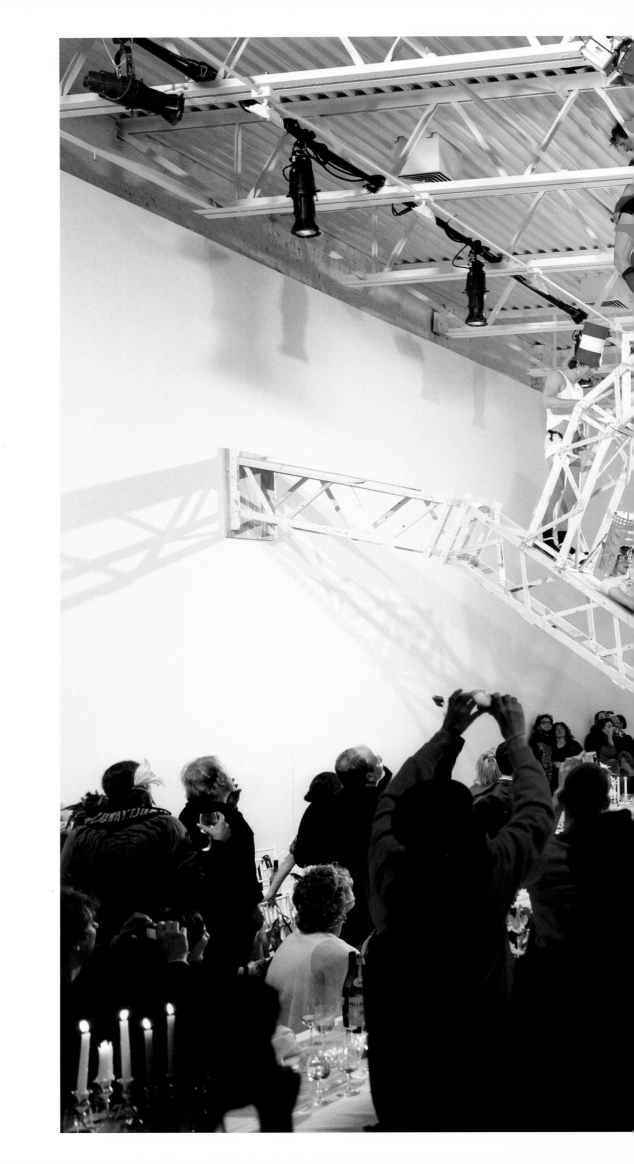

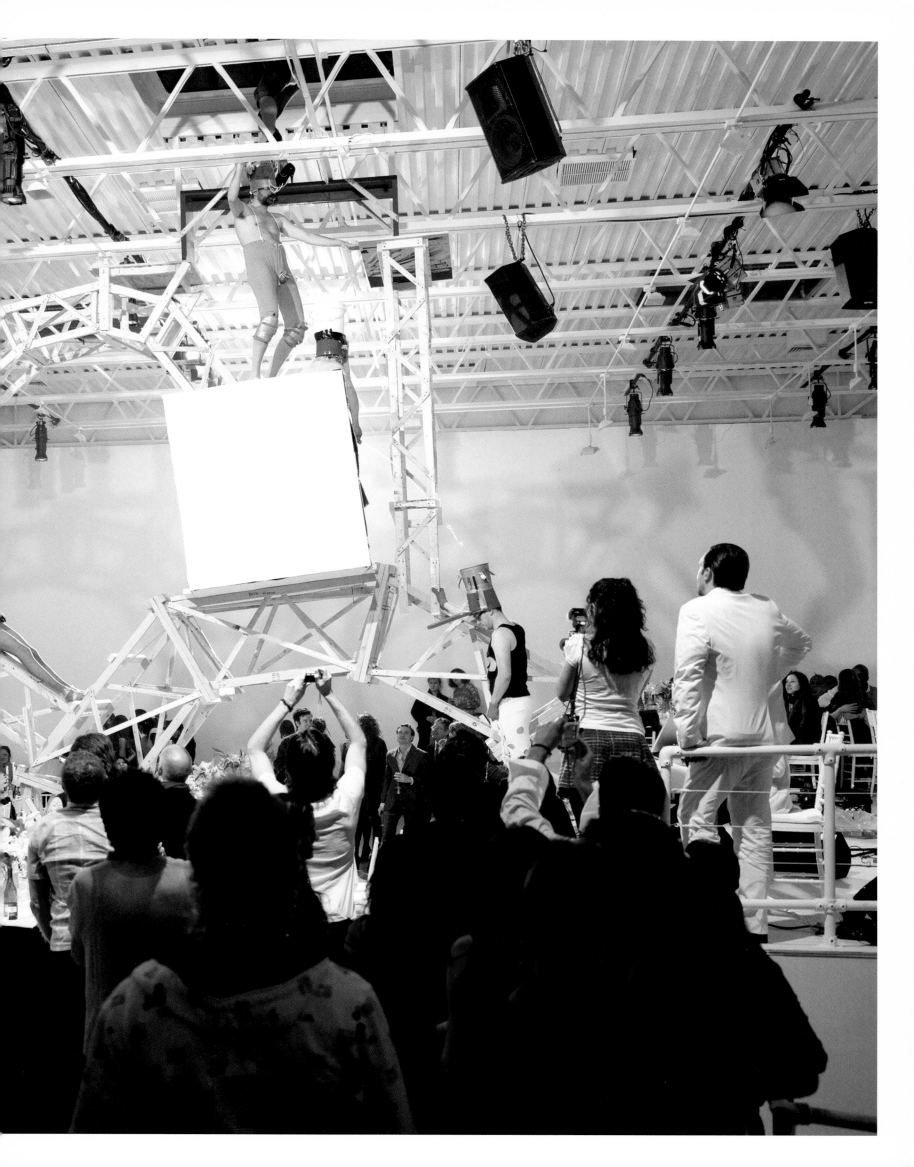

buttik transportør

galerie meyer kainer, vienna, austria, september – october 2000

«Buttik Transportør» nannten Gelatin ihre
Ausstellung in der Wiener Galerie Meyer Kainer.
Dort präsentierten sie in einer wilden, sechs Meter
hohen Konstruktion aus gefundenen Holzstücken
und alten Schränken ihre Waren: Kleidung,
Zeichnungen, Kataloge, Videos, jene Eier, mit
denen sie während ihrer Performance am
«Wahlverwandtschaften»-Abend der «Wiener
Festwochen», 1999, als Hühner gekleidet das
Publikum bewarfen, den «Human Elevator» und die
«Hugbox» als Legomodelle und diese eigenartigen,
in beleuchtete Einmachgläser eingelegten Stofftiere.
Das Angebot verteilte sich auf drei Etagen mit
Zwischengeschoss und Balkon. Drei offene
Kabinen waren mit der einfachen Mechanik eines
Seilhebezugs ausgestattet. Per anhaltendem
Knopfdruck gelangte man so in den Turm.
Die Reise durch die Boutique war faszinierend.

sabine b. vogel, wir arbeiten sehr lustbetont,
in: kunstbulletin online, zürich, 11/2001

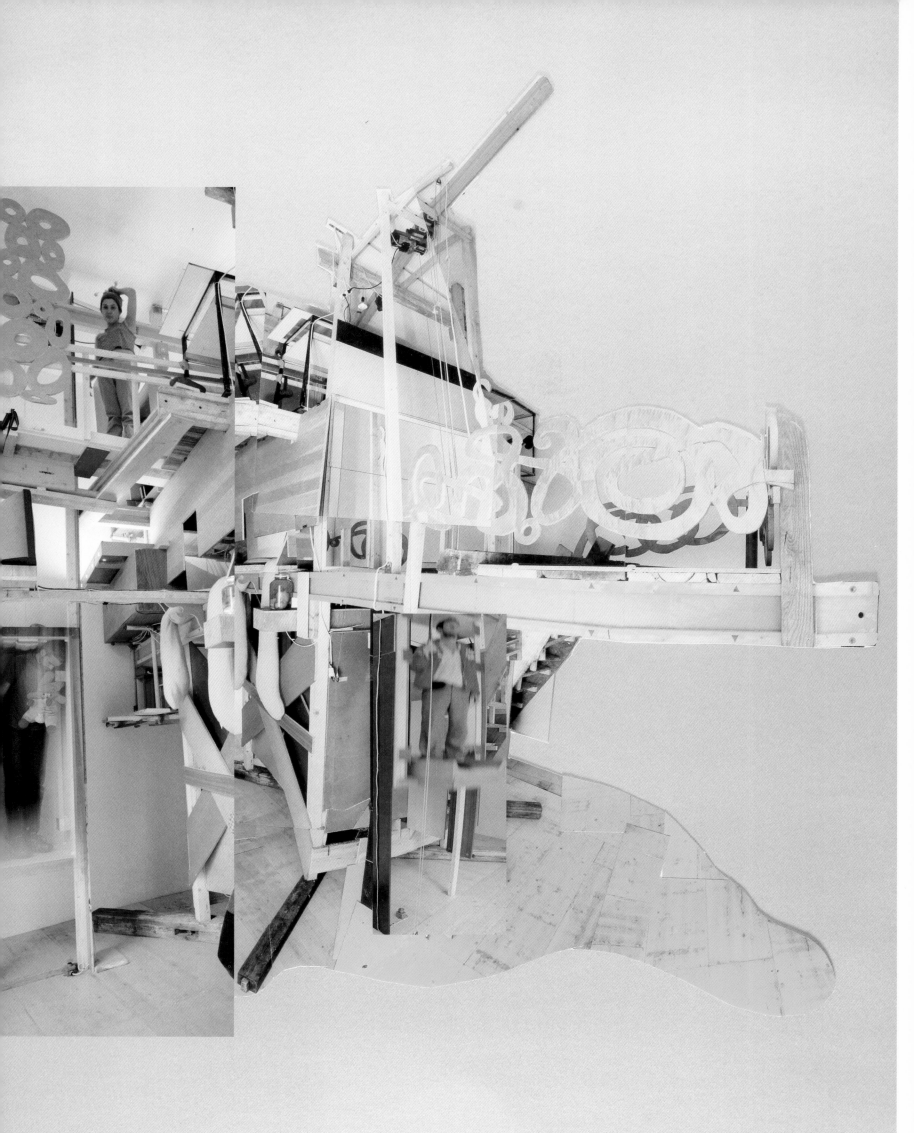

le adeau

galerie emmanuel perrotin, paris, france, winter 2002

cher Paris,
nous sommes si heureux d'être avec vous prochainement. le cadeau que
nous amenons est beau et de couleur rose. c'est super doux et sexy et flas-
que et super grand et très mouillé. c'est quelque chose qui peut chanter et
qui a 40 jambes mais ne peut pas marcher. Emmanuel nous a promis que
vous et tous vos amis viendrez nombreux le voir et le toucher.
soyez heureux avec nous. c'est trop beau pur être manqué.

amour et baisers à l'equipe viennoise qui a testé la piscine:
sarah glaxia, viktor jaschke, heiko bressnig, zenita komad+islandic boy-
friend, stefan klestil, niki weizer, gundula reither, herwig müller, susanne
reither, franz west, harry hund, anna 3, tamuna sribilaze, christian meyer,
anthony auerbach, felix winkler, berni bernsteiner

before pots, cups and bottles were invented, water was
carried in the mouth from place to place.
using two hands turned out to be less effective cause
most water gets spilled through the fingers before the
destination is reached.
to build an instant swimming pool many people form
a tight circle. maybe a moment of tightness is reached
to hold enough water for a little swim or a short bath.
but most efforts turn out to be giant spillings.
like holding back tears but then you can't.

chandelier

«candlelight lecture» hunter college, new york city, usa, september 2003
«gelatin at the shore of lake pipi kaka» frieze art fair, london, england, october 2003
with anthony auerbach, junkbox, mo-ling chui

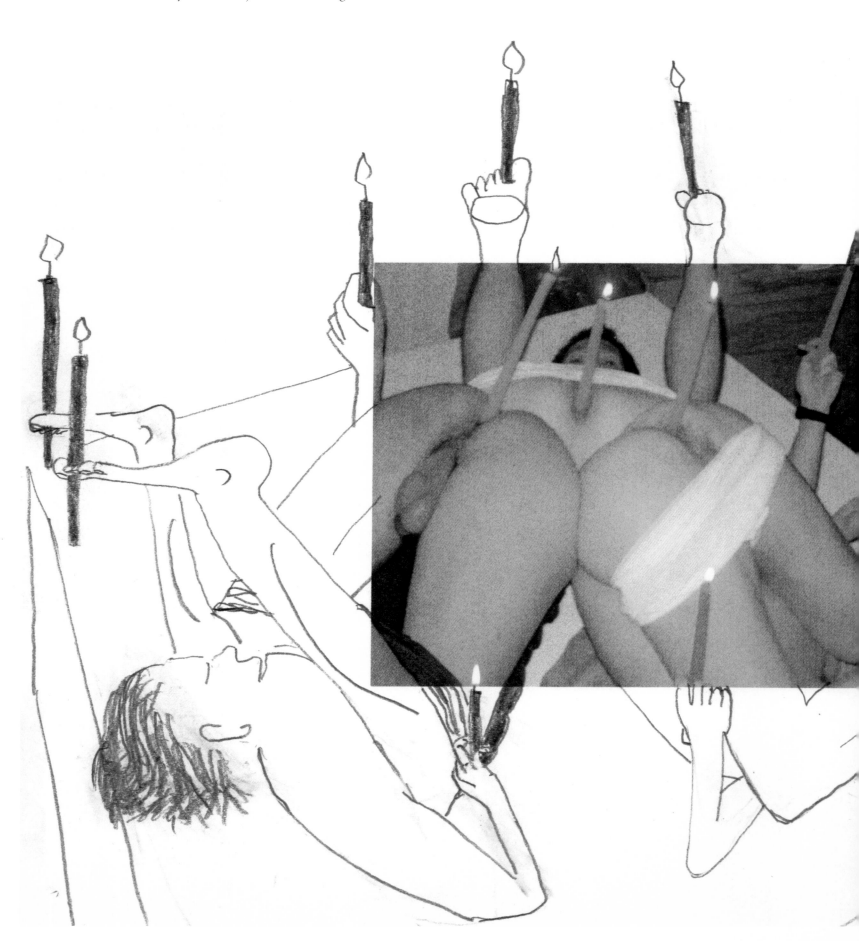

Whenever «pop» is mentioned, Gelatin thinks «disco.» This category is very fluid—especially in the current practices of life and art. It's hard to say if Gelatin is seen as having a relationship to «pop.» We categorize our work as positive. Our work is not «post-Pop-Punk-Rock-Fluxus» because it is not «post.» Our work is new. If anything our work is more «rock» than «pop.» Our work deals with the body a lot, and it's better to «rock» the body than «pop» the body. But you can pop our cherries any time, darling! There's a common language in the body that everyone understands—we play with that. The body doesn't care if it gets rocked or popped. In the end, the body is a digestion device.

Our relation to the Americas is love—America is one of the birthplaces of Pop. We love our American audience, especially the South Americans; they have a very immediate approach to our work, because they use and feel the installations. People fall physically in love with what we do. It is this falling-in-love feeling, the «butterflies-in-your-belly» feeling, that we try to produce in every show we do. But with some works we also want to trigger horror, lust, longing, hardcore sexual desire, and other positive emotions.

We use any affordable materials available, so our references are accidental. European Pop artists had a slightly «dirty» aesthetic, because they were interested in the trash produced by consumer society, not just the bright, new consumer objects that engaged American Pop artists. But Gelatin gets a sexual kick out of the new and shiny as well as the dirty. Beautiful dirt and beautiful gloss—we love shiny diamonds and also dirty underwear. We like to make clean things dirty more than dirty things clean. Whenever we work in a place that is too clean, we bring in dirt. If the place is exorbitantly dirty we try to spray some high gloss over the dirt. It doesn't matter what we work with so long as we get the results we need.

Pop art is also about performing a public persona, and there are so many beautiful possibilities Gelatin could choose from. Everyone should have a public persona! Just now we started living our new persona as «fartists.» We love to be divas drinking champagne and to be truck drivers. We also create public personae and set them free to live on their own. They're our little adorable creatures flirting with the public, with big soft hands that love to touch and be touched. Gelatin follows them to experience what they are doing.

alison m. gingeras, gelatin: my pop, in: artforum, october 2003

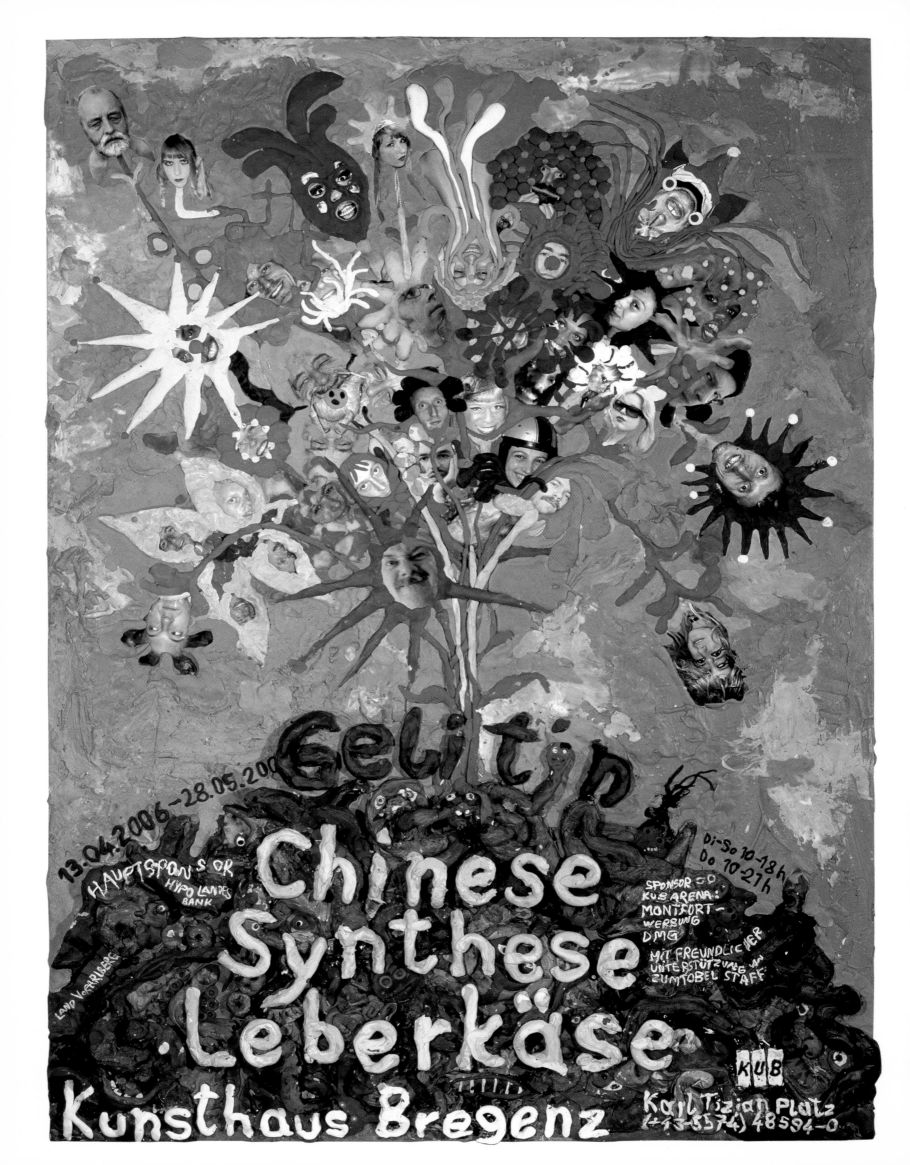

chinese synthese leberkäse

kunsthaus bregenz, austria, april – may 2006
publication: chinese synthese leberkäse, verlag der buchhandlung walther könig, köln 2006, ISBN 3-86560-081-6

dear hannes anderle, marc aschenbrenner, günther bernhart, vaginal davis, dame darcy, sabine friesz, günter gerdes, sara glaxia, christoph harringer, david jourdan, knut klaßen, jochen knochen dehn, sean de lear, gabriel loebell, christoph meier, rita nowak, paola pivi and sara pichelkostner!

join us and help us in a big empty museum and a small town. imagine an empty huge museum very h-o-m-o-moderne sight, concrete walls, very clean. we are strong, tall, and beautiful, have big hands and small tools and can screw and do anything as we go. but mostly something painfully unelegant. we don't know yet the details but with your help we hope to terrorise the town with our sweetness. depending on you and the wind patterns in bregenz we might go dynamite fishing in lake bodensee, dead ferries and boats all around us. or me and you might get arse-fucked by a girlfriend with a strap-on in a testosterone farm-boys disco. please get a helicopter and a hospital. there will be a heavy perfume in the air, a heavy musky perfume. it will smell slightly anal-holistic and like a bouquet of armpits. and definitely one little lilly flower inside the ikebana that we will form.
the perfume will fill the kunsthaus and spread with us through town, through the local discotheques, saunas and restaurants. join us in the flower.
for one month or two.

Vaginal Davis Blog
From the Counsel of Continental Principalities.
Wednesday, April 12, 2006
FÜHRUNGSPROTOKOLL
I don't know what day it is, thats the whirl i've been under with the boys from Gelitin here in Austria. I've had a wonderous mad swirl of a time. Got to flirt with cute tiny Christof of of the many Geliten army memebers. Christof has the tightest roundest bubble butt on record, and is sincere and sensitive. He doesn't know exactly what to make of me. The Gelitin exil-hary members are an international lot scouring the globe. David Jourdain, from France is one of the most masculine. He reminds me of a slightly taller Jean Genet, but with a bigger thicker penis. Hooray! The girls including Joey Heatherton look-a-like Rita Novak and Romy Schneider doppleganger Sabine Friesz are just delights. And the rest of the performers and crew are the most lick and suckable in all of Christendom. My good friend and younger art sister Rosina Kuhn came to the fancy opening last night. There were a thousand people crowded into the museum, enjoying the liquor that never stopped flowing. During the performance a hot father, daughter and son partook in the mudslide room, stripping and playing in the Volcanic kanundra. The boy was such a beefy bubble butt divinity that he made everyones jaw drop. Fine ass, face, dick and titty. The quatre whammy. unbelievable. after the opening we went to the only alternative bar in town on top of a mountain. i flirted some more but the only ones sharing my room were two girls that decided they didn't want to sleep with some of the gelitin crew boys so i wound up hosting an impromptu slumberina party. not exactly what i was hoping for but i am a lady who goes with the flowzilla. Got run now its time for the gourmet artist luncheon.

.: posted by Vaginal Davis 6:52 AM
www.vaginaldavis.com/blog

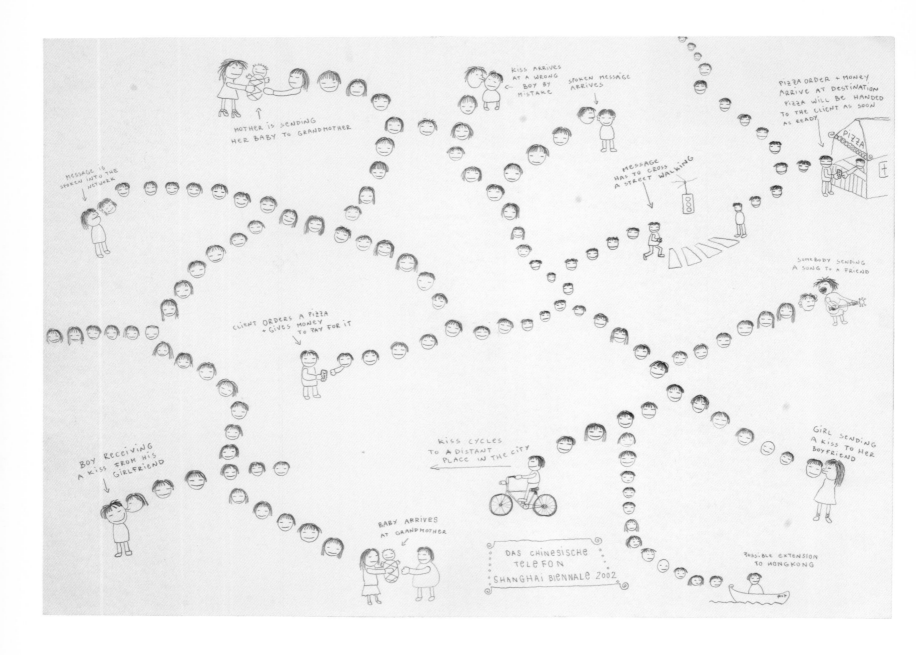

das chinesische telefon

shanghai biennale, shanghai, china, 2002
first idea

dear weng ling, dear zhang qing
the work we will show in shanghai is a telecommunication system. it is made out of a lot of people, maybe 1000 people or more. if you imagine how a telephone works, the 1000 people are the wire. they form a line, a network, with crossings and diversions. this network is able to transfer messages as well as goods and feelings. it is a multi-functional pipeline that can transfer spoken word, pizza and even a kiss. it is a very sentimental work and its quality depends on the people who form the net. our plan, our idea is to come to shanghai on the 12th of november and find these 1000 people who can work with us on this telecommunication system.
we will need your help to find and organise so many people. maybe you have an idea where we can find them. the title of the work is: das chinesische telefon. in english this would mean: the chinese telephone. for the show and the catalogue we want to have the title only in german as well as in chinese (not in english). can you translate it for us? in the fax you find a drawing of the idea of our telecommunication network. we will have to adapt the network to the city of shanghai and to the situation we will encouter. but as the network is a living organism, like an octopus, it will be able to manage anything. the network will function on 3 days during the show. best dates to do the network would be: saturday 23 november, tuesday 26 november, thursday 28 november. with your help, we hope to find as many people as possible. we are looking very much forward to working with you.
lovelove gelatin

cock juice joe

«möbelsalon käsekrainer» galerie meyer kainer, vienna, austria, may – july 2004
sculpture, 450 x 280 x 180 cm

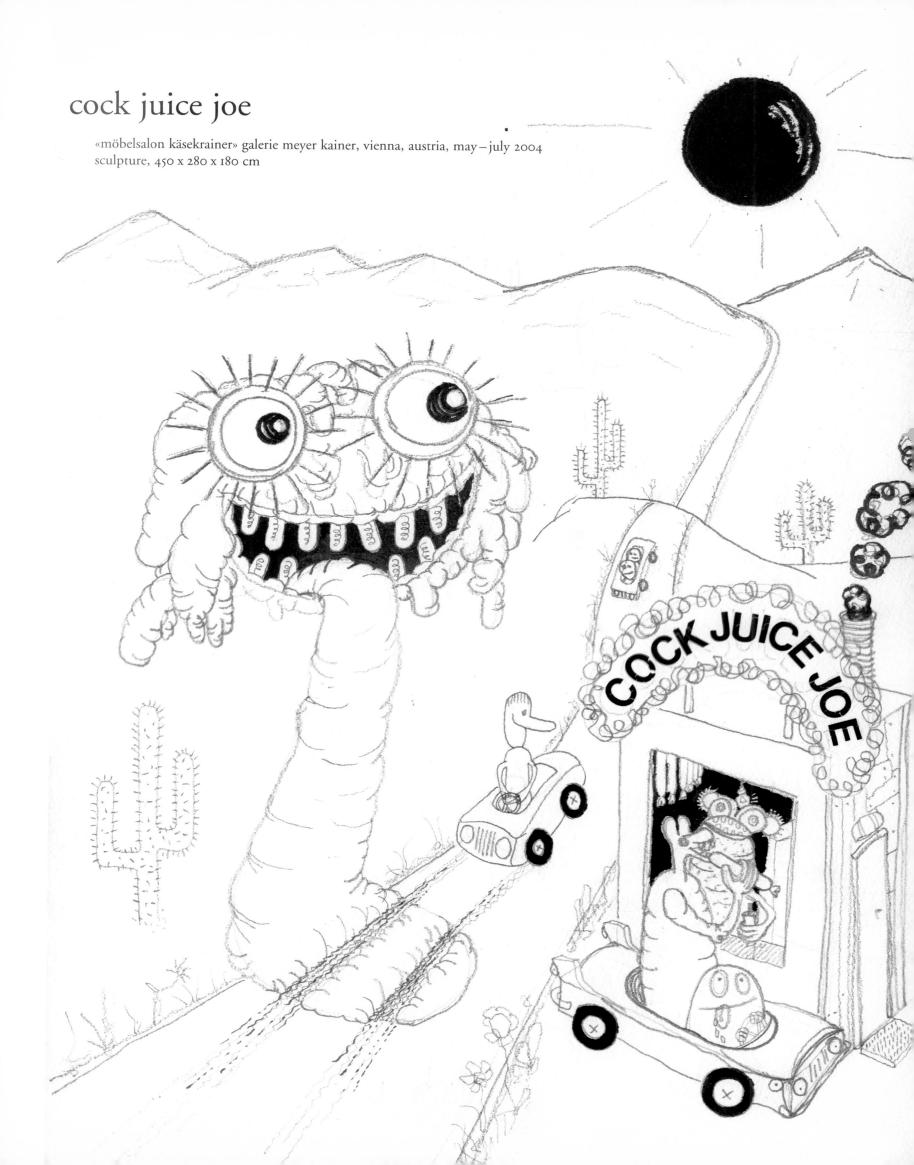

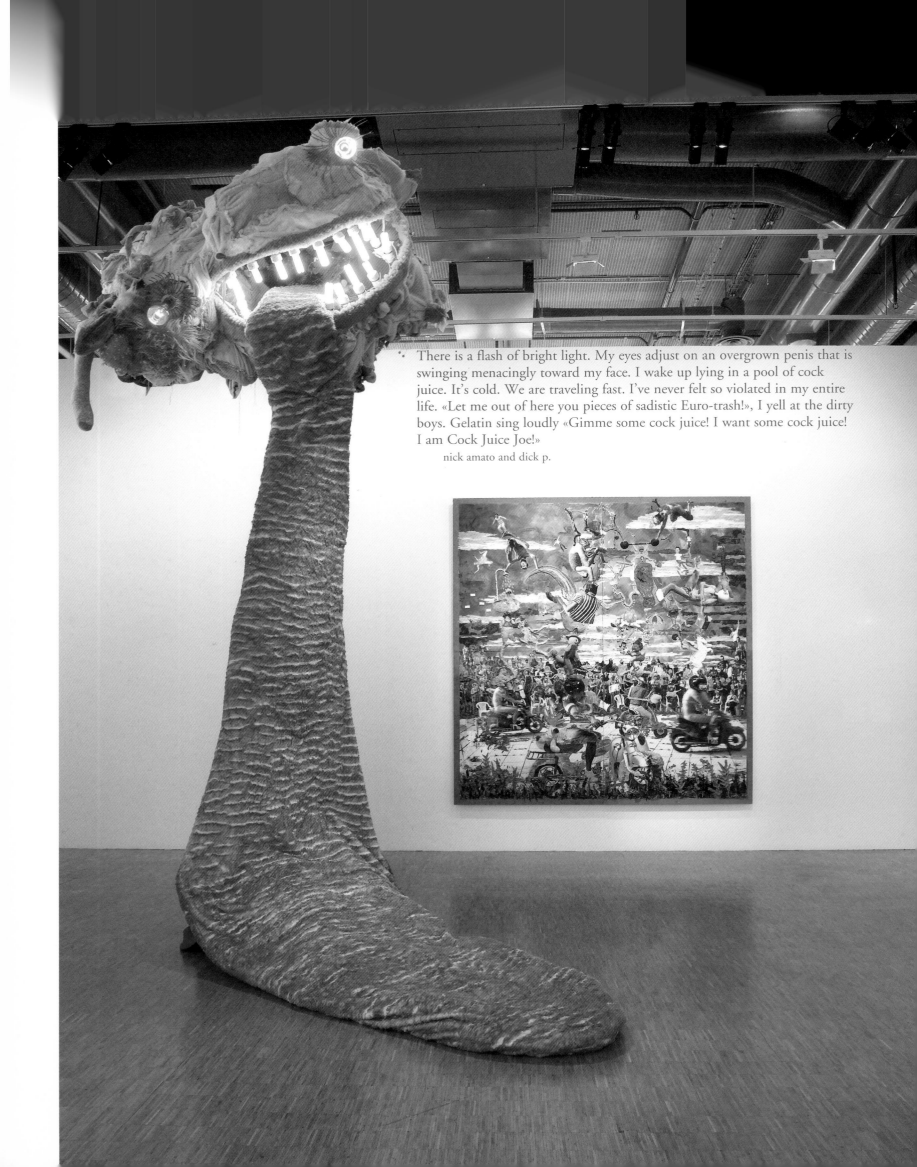

There is a flash of bright light. My eyes adjust on an overgrown penis that is swinging menacingly toward my face. I wake up lying in a pool of cock juice. It's cold. We are traveling fast. I've never felt so violated in my entire life. «Let me out of here you pieces of sadistic Euro-trash!», I yell at the dirty boys. Gelatin sing loudly «Gimme some cock juice! I want some cock juice! I am Cock Juice Joe!»

nick amato and dick p.

ame darcy

2000
collages, variable dimensions
roadtrip to niagara falls

hi richard! dear dick. p

hmm, i'm in vienna right now, and there's a thunderstorm outside. nice.
what are you doing? longtimenosee/hear/feel

i have a question. i hope you have a little bit of time and are not superbusy:

this friend of mine, ben, who used to work for honcho magazine, is now
working for «oui» magazine, which is a glossy hetero porn mag. i'm sure you
know it.
anyway, he tried to convince the publisher-woman (who has a penthouse in
NYC midtown and a black dangerous poodle of course) to make spreads in her

porn mag that are a little
bit different or not so
mainstream commercial in
a way. so he hired us and
organised two girls. we did
a 3-day roadtrip with them
through upstate new york,
to broaden their minds
and pussies.
the problem was, that they
wouldn't spread their legs
for our hungry camera
lenses.
so the material we shot
isn't very explicit, and we
decided to make collages
out of the material we shot
to get the weird flesh feel-
ing we want to transport.
so now it's too weird for
«oui» magazine and ben is
scared. what shall we do?
he asks me and we wanna
help. so i put some of the
collages here:
http://www.gelitin.net/oui/
where you can look at
them. «oui» magazine paid
2000 dollars, and we are
looking for any magazine
that might be interested in
publishing them for two
thousand. maybe you have
any idea or know who
could help.
the girls were dame darcy
and pandora. they talked
and talked for hours
and hours about their ex
and ex-ex- and ex-ex-ex-
boyfriends and what weird
sexual games they were

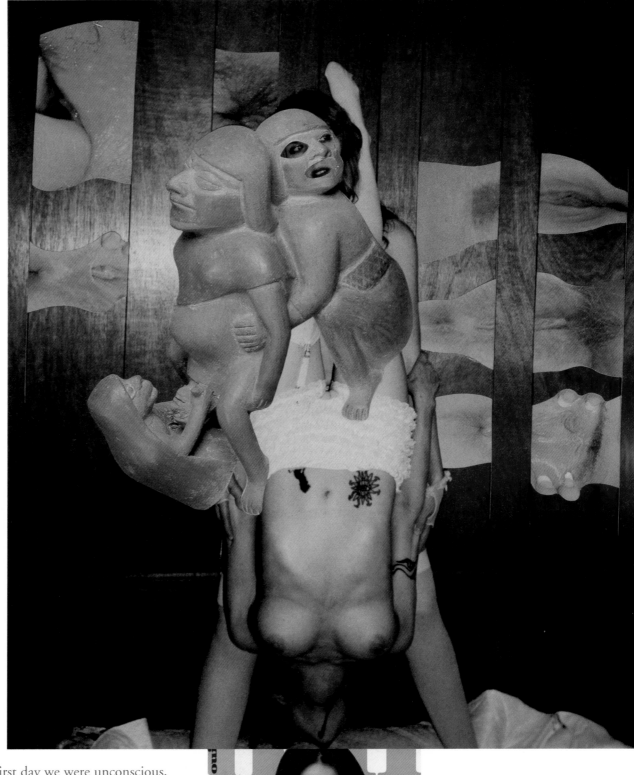

playing with them. after the first day we were unconscious,
after the second day the unconsciousness turned into delirium
and overexcitement, which ended up that i was humping with
the stripped girls from one motel bed to the other, and dame
darcy fucking and humping my sweet butt for hours, and
screaming, i got totally pussy-squenched and i shrimped their
toes, till we all were totally exhausted. we have it on video, you
will see it.

ppppppp – tell me what you think, and let me know where
you are and how you are and... and, are you coming to europe?
and i hope i can visit la in winter

big hug, thunderstorm is still not over

dampfsauna

«steamed dumpling with pok inside»
steam sauna for 4 people, 2002
«möbelsalon käsekrainer», galerie meyer kainer,
vienna, austria, may–july 2004

«when i was a borg i was responsible for the death of
countless millions and i didn't feel anything» steam
sauna for 7 people,
«sweatwat» gagosian gallery, london, england,
november 2005

«marlon brando» steam sauna for 2 people, 2005

photos: thomas zeitelberger, georges schneider

melted trash bins, ice machine, stove and cold water
basin, variable dimensions

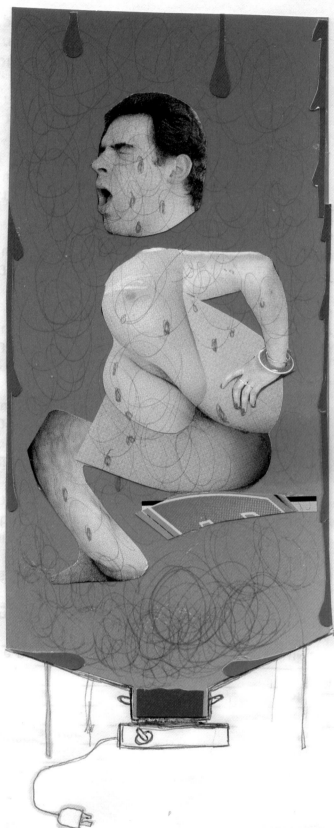

Hälfte-blank, sein Hahn, der durch einen grünen hawaii-schen Plastikrock schubst, regte er uns an, das Sauna, eine knobbly grüne selbstgemachte Hülse zu erfahren, die durch kochendes Wasser getankt wurde. Da ich Hälfte meines Körpers in diese ängstliche verschwitzte Kapsel einsetzte, glaubte ich ein sofortiges, von der claustrophobic Übelkeit zu schwanken. Die Idee, dass Sie sieben Leute in der Hülse erhalten konnten, war faszinierend und etwas erotisch, aber auf der abstoßenden Balance meistens. Ein anderes Gelitin entfernte glücklich seine Unterwäsche (miniscule, mit einem gestrickten Anhang) und sprang nach innen. Er tauchte fünf Minuten später auf und himmlisch glaenzte mit Schweiß.

(the tidal waves have flattened, the sea is calm and the large tuna silently sips seagrass)

i am always cold so i need to sweat from heat. it feels different and safer than sweating from muscle movement to create excess heat from within. steam saunas and finnish saunas, sweat lodges and russian saunas and hamams. i always know the closest and best sauna in every town we travel to. tobias knows the closest bank and internet-phone place. flo knows the closest good food place and wolfgang the closest bar.

the first sauna we built was made from a piece of cheap transparent plastic sheeting. you tape it to the floor and put a kettle inside and remove the lid so it won't switch off when the water is boiling. inside it gets steamy and jungely, and the bubble inflates through the heat generated. condensation drops form everywhere and turn the microbe-thick plastic into another sweaty skin. at the gogo workshop we used one of these bubbles to turn the small space inside the gemeindebau within a flip of a coin into a sweaty greasy vapour-womb. in the vapourwomb's steam we met christoph harringer, who staid with us from that day on.

the green came to us through paper recycling bins. heating the material up with a big thorch or small flame thrower, it starts oozing and becoming liquid, and you can hold sheets of it up while it's slowly reaching and stretching towards gravity. when you throw it over a form and it cools down it stays in that shape. the material is translucent when thin, so light flickers through it like through some gigantic cabbage. but you cannot really control the applicaton process, so thickness and bending and over-folding is permanently changing and irregular. it's like building a house out of burning hot semi-liquid bubblegum.

BVTT PLVCK MVSHROOMCLOUD
SPACE SHIP

when the stove under the dumpling, and with it the boiling water pot is rolled away, one can slide in like a dry sardine, pull oneself up and sit on a slim slime bench inside the dumpling. reaching down to pull the waterpot under the opening one is instantly steamed-in. the space inside is much bigger than it seems from the outside through space-perception bending. it gets darker when the hole is closed with the boiling water pot, leaving just some grey light fingering through the heavy evaporating steam. it's like sitting on an ultrarainy cloud. dim green light is flickering through the dumpling in some places and sometimes, through a tiny opening, light is blasting through the capsule like a laserbeam projecting onto the moving steam. the capsule gets hot and condensed steam starts raining down. hot rain. finally. everything rains down, condensed water and condensed sweat, armgrease, heat-tears, toxic deodorants, and is washed back into the pot, as the pot is bigger than the dumpling. sweat and water gets re-boiled and re-boiled leaving a salty crust in the pot some bodies later. fresh oxygen bubbles up inside the vapour through broken up water molecules. after a while, when the flesh is ready, reaching down, one pulls away the pot and the stove on wheels, and slides down and back outside like a steamy wet sardine for a cold swim inside the cold tear. the cold tear is an animal that cries every other minute. icecubes falling from its cool eyes forming a cold-cold lake.

after that it's good to lie down and be transparent, not more having to feel like a subject between objects and form a sparkling surface with the other translucents.

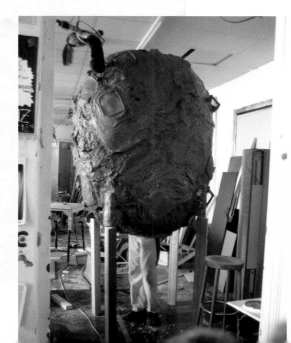

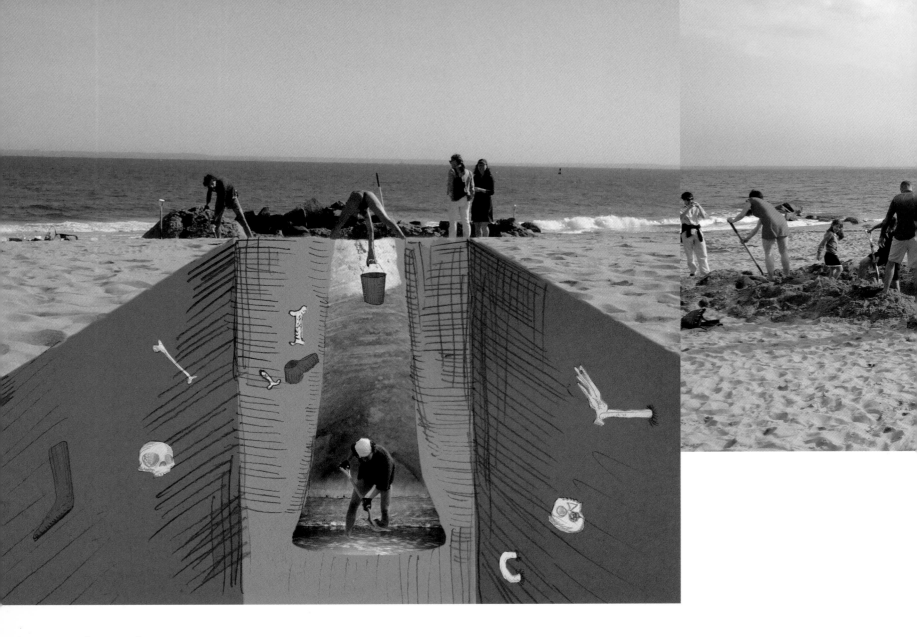

the dig cunt

coney island beach, brooklyn, new york city, usa, may 2007
with creative time

called by the quest to hole, gelitin will set out to dig on coney island beach.
mornings we will take the train to coney island equipped with hands, shovels and a mind settled like grains of sand.
we will dig for seven hours and in the evening close the hole and return back to manhattan.
the next day we will take the train again to coney island and dig a hole and then close it again.
the next day we will take the train again to coney island and dig a hole and then close it again.
the next day we will take the train again to coney island and dig a hole and then close it again.
the next day we will take the train again to coney island and dig a hole and then close it again.
the next day we will take the train again to coney island and dig a hole and then close it again.
the next day we will take the train again to coney island and dig a hole and then close it again.
everybody is welcome, even the ones who are not welcome. every hand is a helping hand. every shovel is a helping shovel.
7th of may till 13th of may. noon till evening.
somewhere on coney island beach. look for a hole.

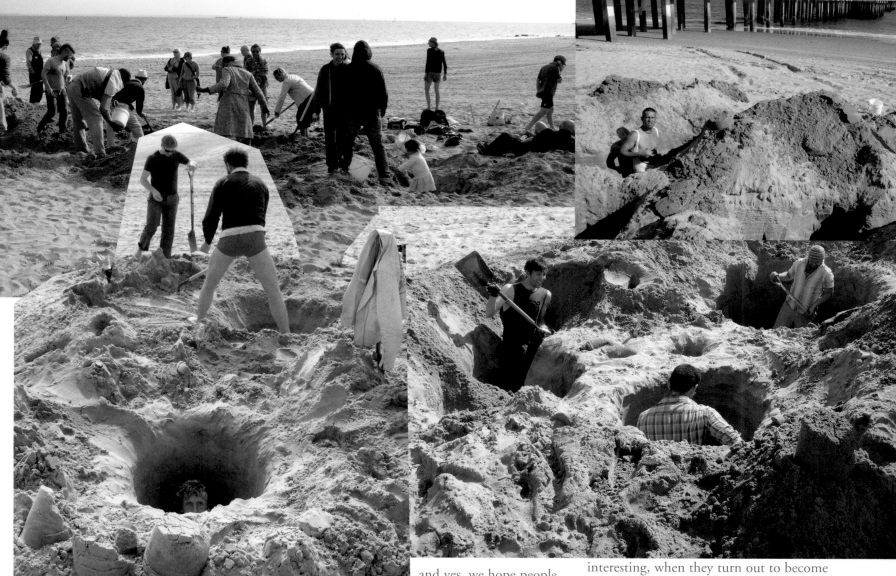

hi mark, all is well around and in between the nostrils and a trillennium of cunt doesn't mean necessarily that it is anti-phallic (or does it?) and of course we ❤ the cock too.

the hole is not literally shaped like a cunt.... and maybe it's not a cunt but sometimes just a hole. and if not a hole maybe it will evolve into a gaping?

we will just dig down, in whatever way we feel like, till it gets more and more wet.

once you're digging up the salty mush, the hole gets washed out from beneath and the edges break off and off making the hole even wider.

sub- and pre-conciously to watch this spectacle of this hole growing bigger from beneath is very intriguing.

we will be normal hole dwellers, so of course we will interact with the public.

the subtitle for the work is also: «everybody is welcome, even the ones who are not welcome».

and yes, we hope people will help us on our quest. the only thing we will need are shovels and working gloves, and we will buy them once in new york. and, i think we want to carry the shovels from home to coney island and back again because we might even sleep with it (secretly) and trie to insert it into different openings of our bodies (screaming loud) (i will think about it....)

storage.... hmm, maybe we get some extra shovels for people, but every hand without shovel that digs is also a helping hand. ... or maybe some people will bring shovels, maybe it's

interesting, when they turn out to become bizarre objects of dig-desire with almost no more functionality. we are not trying to move a mountain. i will think about it........

i guess we will take the subway to coney island/brighton beach and walk along and then just start digging at the second best spot (not the first best, as we are not looking for oil).

i don't think we need any signage, as people who want to find us will find us, and if they bring a shovel they can even dig the hole day without finding us on a hole all by themselves.

(but of course it's more fun diggin' it together) there might be many holes opening over the day and closing again in the evening, like water lilies opening and closing on a sunny day in a japanese zen garden.

The paintings inside the Brooklyn Museum, the arch at Grand Army Plaza and the Brooklyn Bridge – our borough is home to a lot of great works of art.

Then there's the peculiar work in progress going on all this week in Coney Island.

On Monday morning a four-man artists' collective from Austria and known as «Gelitin» began digging holes on the beach in Coney Island, in the shadow of the Parachute Jump.

They dug big holes and small holes—some fairly shallow and some big enough for a full-grown man to stand in and still not see over the top. Ali Janka stood in one of them and pondered the meaning of it all when he spoke to 24/Seven.

«You can dig for nothing,» he assured this paper.

«It's really hard to do. It's an activity that makes a lot of sense.»

Despite that nebulous dissertation, Janka and the rest of Gelitin, which includes Wolfgang Gantner, Tobias Urban and Florian Reither, had little trouble enticing Coney Island beach combers to drop what they were doing and dig in, too.

Officially, the holes are supposed to be a «durational work» celebrating the «millennium of the female» and «the anti-phallus.» The artists call the work «the artistic reversal of the erect public monument.»

But none of the guys of Gelitin seemed to be operating in such lofty echelons of esoteric thought as they toiled in the muddy bottoms of Coney Island this week.

At one point, the soft-spoken Janka suggested the holes might have something to do with global warming.

«Maybe,» he said, pausing to contemplate his own suggestion.

«I didn't know global warming was down here.»

Andy Bichelbaum of Williamsburg said that he was a member of Gelitin «as much as anybody else,» but appeared to have just as much trouble defining what the holes really represent.

Later, when the cops drove up to investigate what everybody was up to with the shovels, they quickly satisfied themselves it wasn't anything nefarious and drove off.

«Some police just drove up in a land cruiser,» Bichelbaum reported.

«But they just wanted to know what was going on.»

The members of Gelitin have succeeded in causing a stir in the past.

As part of the Lower Manhattan Cultural Council's studio program in 2000, they somehow managed to remove a window from the World Trade Center and install a temporary balcony.

The members say they enjoy working in «arduous conditions,» encourage audience participation and sometimes ask for no-fault waivers to be signed. But so far this week it really has been a day at the beach for the wacky bunch of Europeans.

«None of the things that we have done has been crazy,» Janka insists.

«The craziest thing I've ever done was working in an office making copies.»

As the day wore on and the holes got deeper, the members of Gelitin began to wind down, knowing that the plan meant that they'd fill the holes back in again, pack up their shovels and prepare to do the whole thing all over the next day. They plan on continuing to dig out holes and fill them in again until May 13.

«Any help is appreciated,» Janka said. «I'm not even sure if we're doing a performance. Maybe we'll find out at the end of the week.»

If you do plan on helping out the Gelitin crew, just look for the guys with the spades on the beach, because Janka is never really sure where exactly they'll be.

With the Coney Island project wrapped up this weekend, Janka said that he and the rest of Gelitin will travel to Venice to build a replica of the Eiffel Tower, or maybe the Arc de Triomphe, out of wood. For more information about Gelitin visit www.gelitin.net/mambo/index.php

joe maniscalco, «can you dig it?» asks gelitin group, in: courier life publications, 05/10/2007

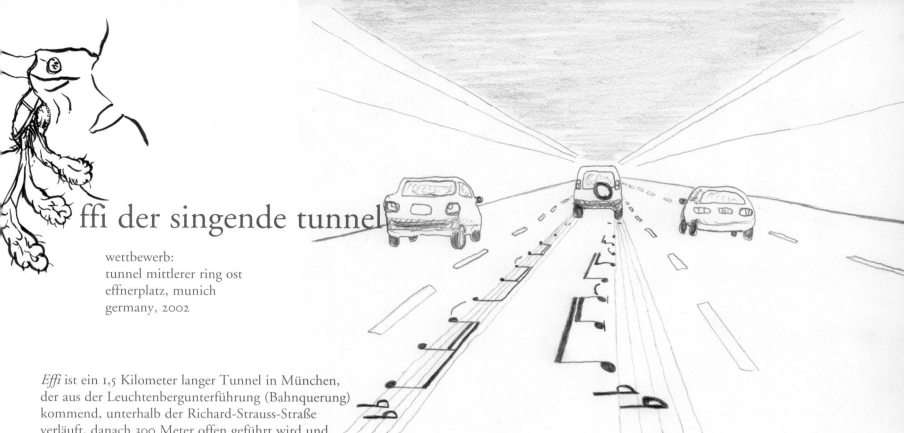

ffi der singende tunnel

wettbewerb:
tunnel mittlerer ring ost
effnerplatz, munich
germany, 2002

Effi ist ein 1,5 Kilometer langer Tunnel in München, der aus der Leuchtenbergunterführung (Bahnquerung) kommend, unterhalb der Richard-Strauss-Straße verläuft, danach 300 Meter offen geführt wird und auf den letzten 100 Metern den Effnerplatz untersticht. Effi ist wie die meisten Tunnels ein schöner Tunnel, bestechend durch seine Geradlinigkeit und gleichförmige Eleganz, das Dröhnen der Autos und das regelmäßige Vorbeigleiten der Tunnelbeleuchtung beim Durchfahren. Wie die meisten Verkehrstunnels wird Effi von einem Fahrzeug, das sich mit Geschwindigkeit vorwärts bewegt, wahrgenommen.

Effi ist ein ganz besonderer Tunnel: Beim Fahren Richtung Effnerplatz beginnt er mit Hilfe der Autos, Lkws und Zweiräder zu *singen*, als wäre die Straße eine abgerollte Langspielplatte und jedes Fahrzeug darin eine Abspiel-nadel.

Der Straßenbelag in Effi trägt nämlich eine *sogenannte akustische Boden-Strukturmarkierung («Rumpelstreifen»)*. Autofahrer kennen sicher diese speziellen Randmarkierun-gen auf Autobahnen und Schnellstraßen, die eine wenige Millimeter hohe Stegstruktur aufweisen und beim Befahren einen Brummton und eine Brummvibration im Auto erzeugen.

Der Abstand der Stege bestimmt die *Frequenz:* ein weiter Abstand erzeugt eine langsame, tiefe Schwingung, ein enger hingegen eine schnelle und hohe. Die Höhe der Stege beeinflusst die *Amplitude/Stärke der Vibration*. Natürlich ist die Frequenz auch von der *Überfahr- bzw. Abspielgeschwin-digkeit* abhängig. Die Geschwindigkeit wird dadurch akustisch verstärkt wahrnehmbar.[1]

Effi ist über die *gesamte Länge von 1.5 km auf einer der Fahrspuren*, die zum Effnerplatz hinführt, mit einem derartigen akustischen Belag versehen. Der Belag wird komponiert, sodass er Melodie und Rhythmus bildet. Die Melodie öffnet dem Fahrer das Tor zum Arabellapark und dem Effnerplatz. Vorher und nachher wird er nicht gleich sein.

Beim Hindurchfahren durch Effi übertragen sich die vom Belag erzeugten *leichten Vibrationen* vom Reifen über den Stoßdämpfer in die Autokarosserie hinein. Sie laufen über die Türen, das Armaturenbrett, den Sessel, das Rückgrat des Fahrer und der Fahrgäste. Das Fahrzeug vibriert und der Fahrer nimmt eine unbeschreiblich elegante, rhythmisch stimulierende, *auch am Körper* angenehm vibrierende Komposition wahr. Bei verschiedensten Frequenzen resonieren verschiedene lose Teile im Auto mit, die Schlüssel im Handschuhfach, eine Kassette am Armaturenbrett, ein wackeliger Auspuff. Jedes Auto hat beim Bespielen seinen eigenen *charakteristischen Klang*, der durch sein *Resonanzspektrum* bestimmt wird.

Effi besitzt *zwei Tonspuren*, eine für die beiden linken Räder des Fahrzeugs und eine für die beiden rechten. Dadurch können zwei Töne beziehungsweise Vibrationen gleichzeitig gespielt werden und Harmonien sowie *Stereo* links/rechts Effekte erzeugt werden.

Details:
Es müssen sinnvolle Stegabstände beziehungsweise Frequenzbereiche, Lautstärkenwechsel, Links-Rechts-Rhythmus u.s.w. erprobt werden. Auch gibt es durch das Vorhandensein von Vorder- und Hinterrädern immer eine kleine Rhythmusverschiebung ähnlich einem Nachhall.[2] Mit all diesen Gegebenheiten wird sich der Komponist auseinandersetzen und seine Komposition darauf abstimmen (Wir werden hierzu Rod Stewart anfragen). Wird der Tunnel mit 70 km/h befahren, beträgt die Länge der Komposition ungefähr *80 Sekunden*.

Der Tunnel wird auf einer Fahrspur mit akustischem Belag versehen. Der Belag ist eine *Zwei-Komponenten-Kaltplastik-Farbe* mit einer maximalen Steghöhe von 4 mm (entspricht intern. Konsens Str.- u. Verkehrsordnung). Die Breite der beiden nebeneinander liegenden Markierungsstreifen soll 60 cm betragen, entsprechend der Spurrinnenbreite von Fahrzeugen.

1 Ein begeisterter Autofahrer erzählte, dass sein Lieblingsautobahnstück die Einfahrt der Westautobahn bei Wien ist. Der Straßenbelag besteht aus großen Betonplatten. Zwischen den aneinander angrenzenden Platten ist immer ein kleiner Spalt. Beim Überfahren überträgt sich ein rhythmisch gleichmäßiger, stoßender Takt in das Fahrzeug hinein und auf den Fahrer. Es erregt ihn, mit hoher Geschwindigkeit über diese Platten zu sausen, tuck-tuck————tuck-tuck————tuck-tuck————tuck-tuck-

2 Bei 70 km/h Fahrgeschwindigkeit erreicht ein bestimmter Impuls am Vorderrad das Hinterrad mit einer Verzögerung von ungefähr 0,13 Sekunden, bei einem Radabstand von 2,5 Meter.

eierlegen

austrian cultural institute, london, england, february 2001
lecture

At the Austrian Cultural Institute
Gelatin entered the full lecture-room
with their testicles hanging out of
their trousers, and proceeded to talk.
This had a head, oesophagus, stom-
ach and rectum, through which they
described the motivation for their
projects, drawing pictures to illus-
trate their conservation.
They started by explaining that often
ideas arose through boredom.
«Sometimes I get so bored with the
art talk and parties that I start col-
lecting ideas and things to improve
myself.» They suggest that as you
swallow these ideas they start to
form together.

kate fowle, march 2001

liebe dorothea
wir koennen eigentlich nur ueber uns
reden und das endet dann meistens
damit, dass wir unsere hoden
herzeigen. wir reden viel und wissen
erst kurz vorher ueber was. manchmal
ueber geldwaesche, manchmal ueber
das maesten, aber es ist immer sehr viel
interessanter als fernzuschauen. der
einzige nachteil ist: wir sind vier und
deshalb im vergleich zu einzelnen teuer
und anspruchsvoll. wir reisen zu viert,
essen zu viert und schlafen in vier zim-
mern, weil jeder von uns so laut
schnarcht, dass er den anderen wecken
wuerde. in deutschland sind wir
vielleicht im mai juni
liebe gruesse

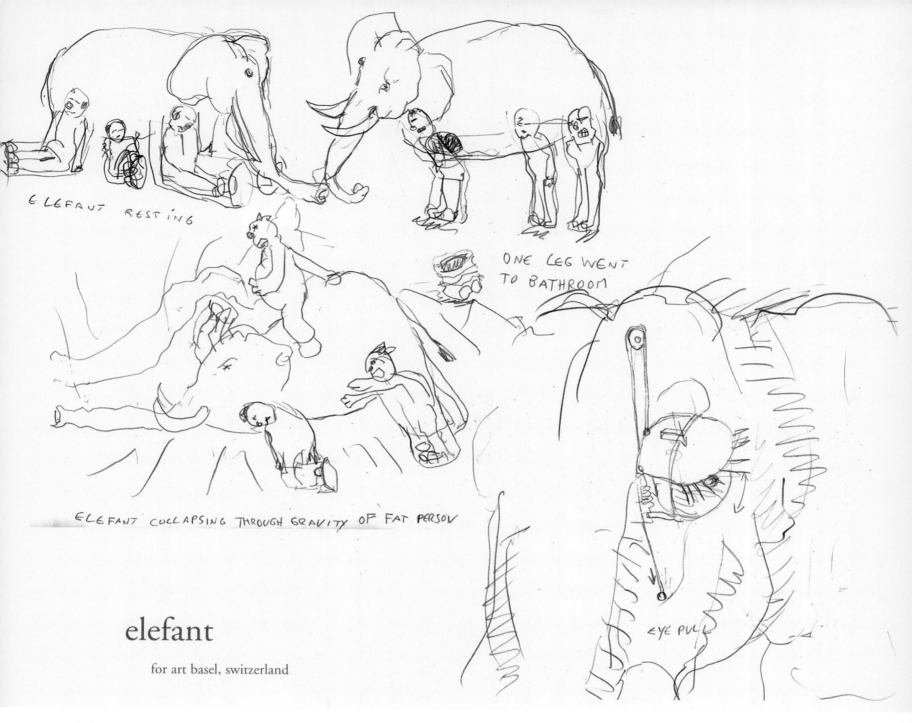

ELEFANT RESTING

ONE LEG WENT TO BATHROOM

ELEFANT COLLAPSING THROUGH GRAVITY OF FAT PERSON

EYE PULL

elefant

for art basel, switzerland

der elefant befindet sich im messestand und nimmt mit seinem körpervolumen fast den ganzen raum ein.
es gibt eine leiter oder eine kleine treppe und besucher können auf dem elefanten sitzen
die beine des elefanten werden von vier personen gespielt. pro bein befindet sich eine person im beinkostüm. jedes bein trägt einen teil des elefantenrumpfes sowie das gewicht eines eventuell darauf verweilenden besuchers.
nach einem tag der arbeit werden die beine des elefanten müde. vielleicht knickt dann plötzlich unter dem gewicht eines schweren reiters eines der beine ein, der elefant schwankt kurz, um sich dann wieder aufzuraffen.
vielleicht kniet er manchmal nieder um etwas zu rasten oder einem liebgewonnenem besucher einen leichten aufstieg auf seinen rücken zu verschaffen.
manchmal winkt der elefant mit seinem rüssel aus dem stand heraus oder zwinkert den vorbeilaufenden besuchern keck zu.
selten hat der elefant nur drei beine und ein amputiertes, das vielleicht gerade am klo ist oder etwas zu trinken besorgt. dann darf niemand auf ihm sitzen da er sonst brutal stürzen würde.

der elefant hat noch große probleme beim gehen, durch die fehlende synchronisation seiner beine, und er humpelt sehr, wenn er einmal ein bisschen aus seinem stand hinausgehen will. es sieht recht komisch aus.
aber er wird jeden tag besser

konstruktion:
jeder beinarbeiter trägt einen teil des aus aluminium gefertigten körperstützgerüstes auf seinen schultern.
um dieses gerüst herum wird die körper- und kopfform aus möglichst leichten materialien gefertigt. wie z.b. dünner schaumstoff, styropor , draht … die beinhüllen werden ähnlich hergestellt, sollen aber sehr flexibel bleiben.
über seilzüge und hebel werden die augen, der rüssel, die kopfhaltung, der schwanz und sonstige mimische details gesteuert. die hebel und züge werden innerhalb des elefantenkörpers von den beinarbeitern bedient.
die form des elefanten wird nicht sehr realistisch sein, sondern mehr wie ein übergroßes stofftier. weich und süß und wackelig.

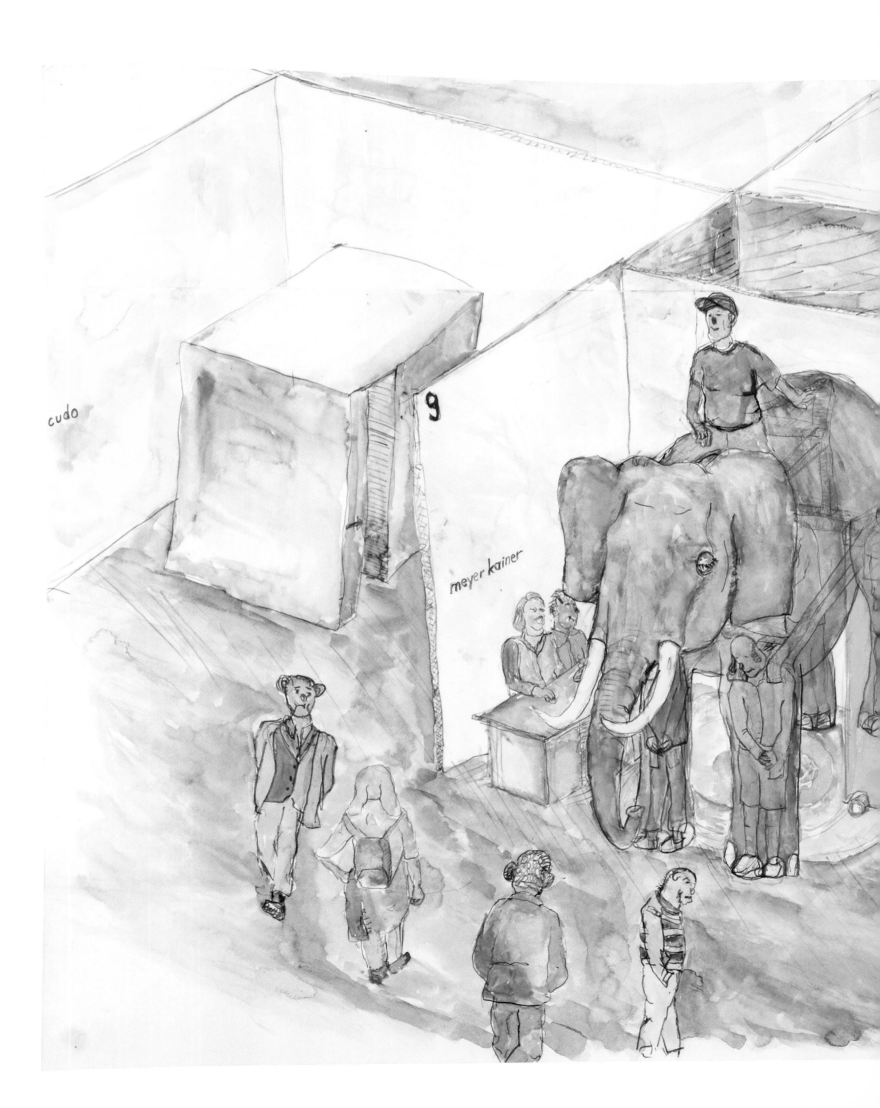

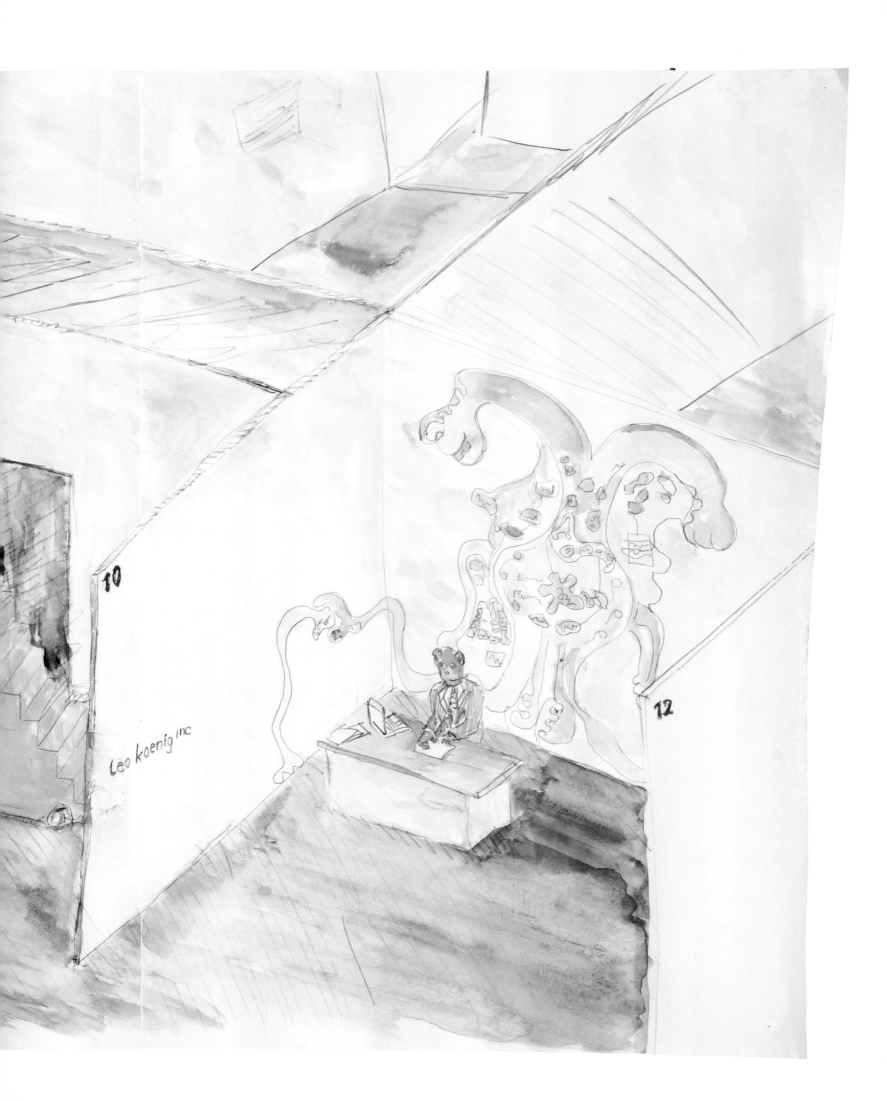

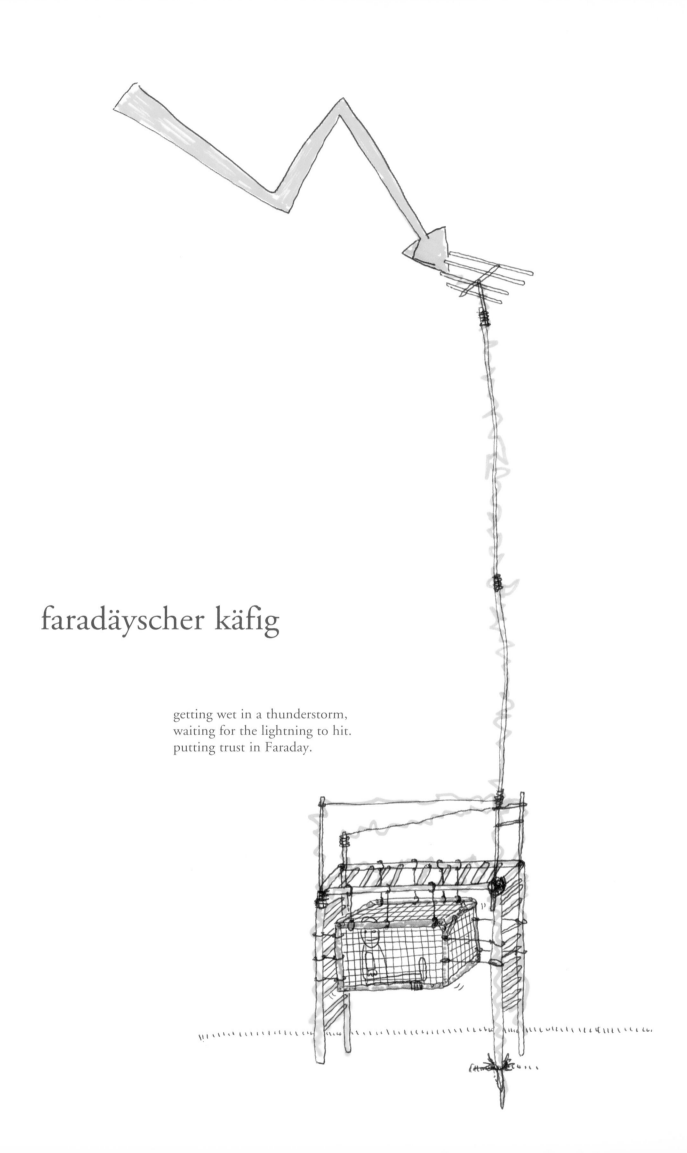

faradäyscher käfig

getting wet in a thunderstorm,
waiting for the lightning to hit.
putting trust in Faraday.

first international blowjob convention

best idea for shanghai biennale, shanghai, china, 2002

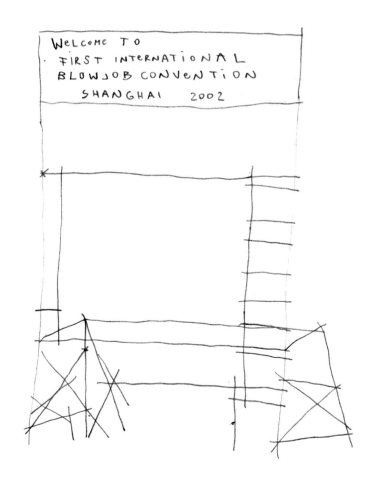

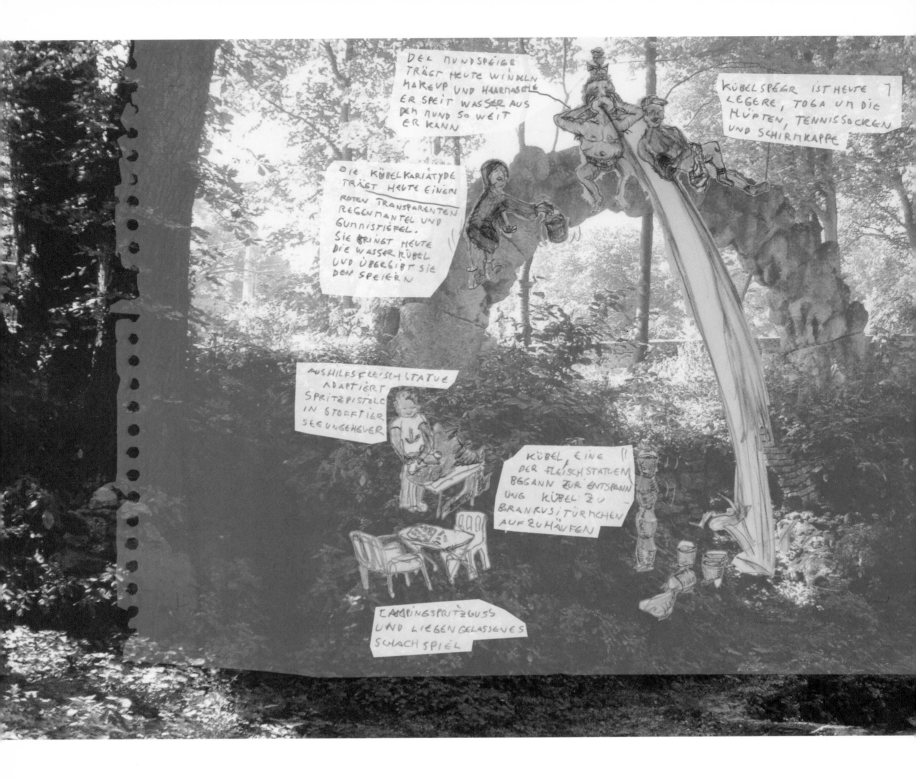

felsengrotte

wettbewerb: restaurierung der grottenfontäne im englischen garten
des heldenberges in kleinwetzdorf, austria, 2004

die grotte und die fleischfiguren

die am brunnen sich befindenden statuen sind lebendgeborene fleischfiguren. sie
ersetzen die funktion der verschwundenen ursprünglichen steinstatuen mit größtem
und groteskem eifer.
da sie manchmal schlafen, essen und müßiggehen müssen, werden sie im rahmen
ihrer fleischlichkeit und ihrer fleischlichen bedürfnisse so weit als möglich der
tätigkeit als brunnenfigur nachgehen.

eine figur wird zum beispiel tagelang wasser aus einem eimer in die fontänenlacke speien. jedesmal wenn der kübel geleert ist, wird sich die figur aus dem fix geformten ensemble an der spitze des grottenbogens lösen, ungeschickt vorsichtig den steinbogen hinab zum ovalen speiteich klettern und den kübel mit dem wasser neu befüllen. dann klettert sie zurück an ihren platz, um wasser in den speiteich zu schütten.

eine andere statue klettert zum speiteich, füllt den mund mit wasser, klettert auf den bogen und versucht, die fontäne in den speiteich zurückzuspucken. da der speiteich zu weit weg ist, hat sie eines tages ein rinnsal aus plastiksäcken gebaut, damit sich das zu kurz ge-spiene auch in den teich ergießen kann.

eine der statuen ist manchmal das seeungeheuer und prustet wasser aus dem mund beim ringen mit einem alten bärtigen mann. da sind auch aus stofftieren tolpatschig zusammengeflickte seeungeheuer, die über eine wiederbefüllbare wasserblase im körper wasser spucken können. in mußestunden näht eine der fleischstatuen an den ungeheuern herum.

an speziellen tagen tun sich alle statuen zusammen und bilden eine eimerkette. die am grottenbogen liegende fleischfigur kann dann wieder im wilden rausch einen kübel nach dem anderen in den teich entleeren.
manchmal sind sie nackt, manchmal verkleidet, manchmal alltäg-lich und manchmal grotesk gekleidet.

die fleischfiguren essen auf den steinen sitzend oder zuweilen in der grotte. wenn es kalt ist, bestrahlt von einem kleinen ofen. im laufe der zeit wird die grotte selbst auch immer wohnlicher, und heute übernachtet eine fleischstatue in der grotte anstatt in die stadt zurückzufahren wie die anderen besucher.
bald gibt es zusammengebastelte sesselchen, geflickte eimer, gebastelte figuren für süße besucher, eine liebevoll gezüchtete tomatenpflanze auf einem tischchen und eine große kassa mit euro-einwurf. anscheinend wollen die fleischfiguren dieses wochenende nur wasser speien, wenn ein besucher einen euro einwirft, ansonsten bleiben sie auf ihren aus spucke und hölzchen gebastelten liegestühlen lungern.

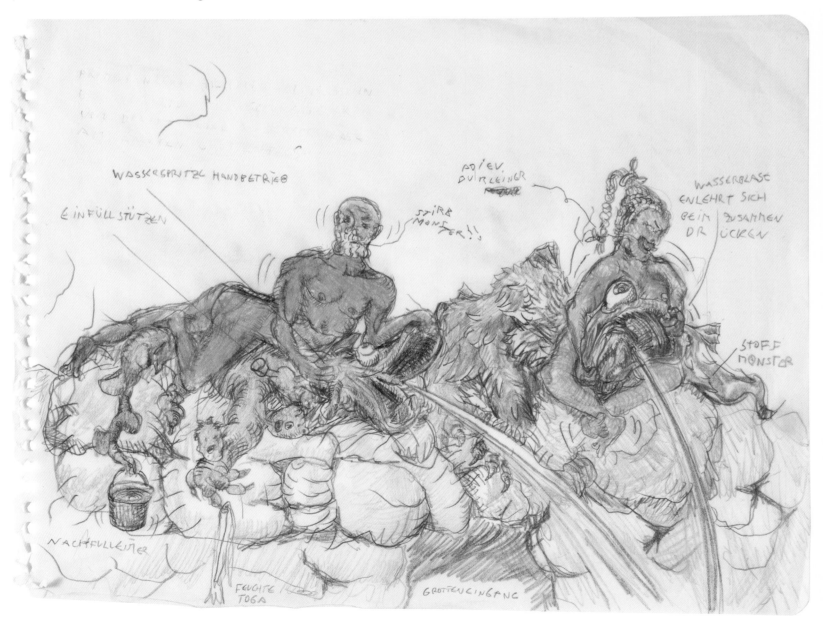

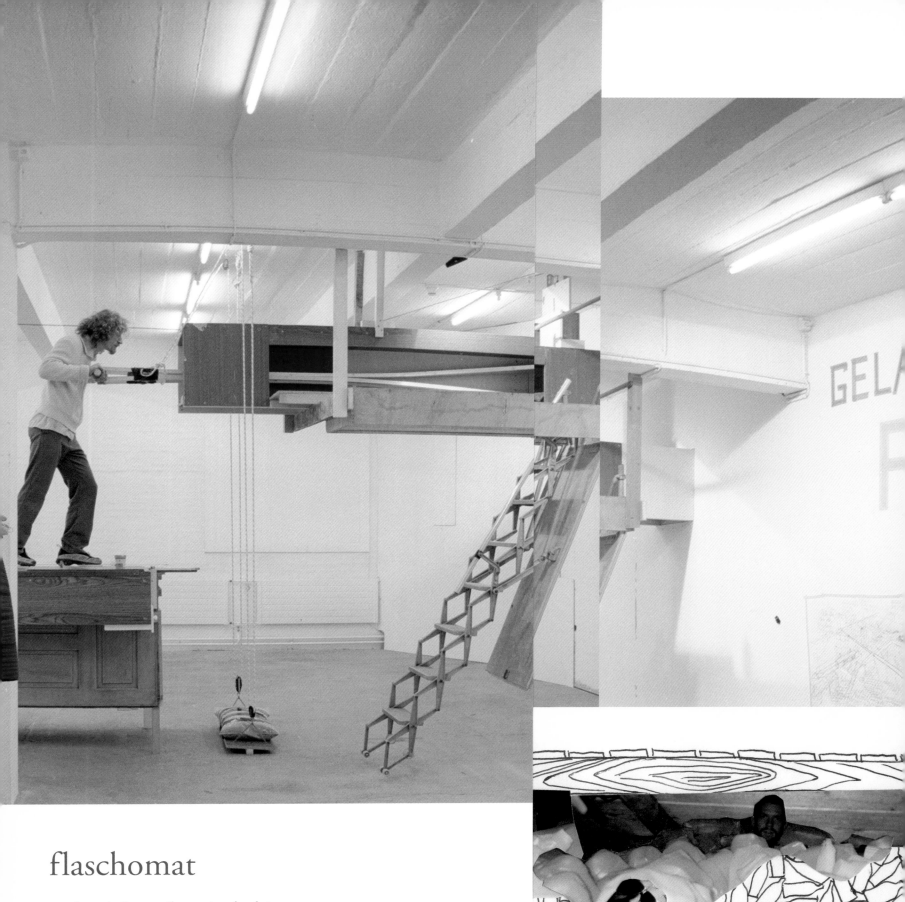

flaschomat

kunsthalle st. gallen, switzerland, january 2002

Flaschomat war ganz sauber. Ein schleusen- und dammsystem
um einen großen raum, der mit leeren, zugschraubten
pet-flaschen gefüllt war. Wir bekamen viele lkw-ladungen
fehlproduktion von pet-flaschen, nicht eu-wandstärkennorm
entsprechend oder etwas ähnliches. Eine unglaubliche menge.
Der eingangsmechanismus des flaschomats ist eine riesenspritze
aus möbeln, mit der eine person in mittlerer höhe in den innen-
raum eingespritzt wird. Einmal injiziert, ist man verschüttet und
orientierungslos in der fehlproduktion verloren. In dieser lawine
ist der ausgangsstollen weit. Der ausgang ist bei der schrägen
dammwand, die das mädchen, das am eingang arbeitet, vor dem

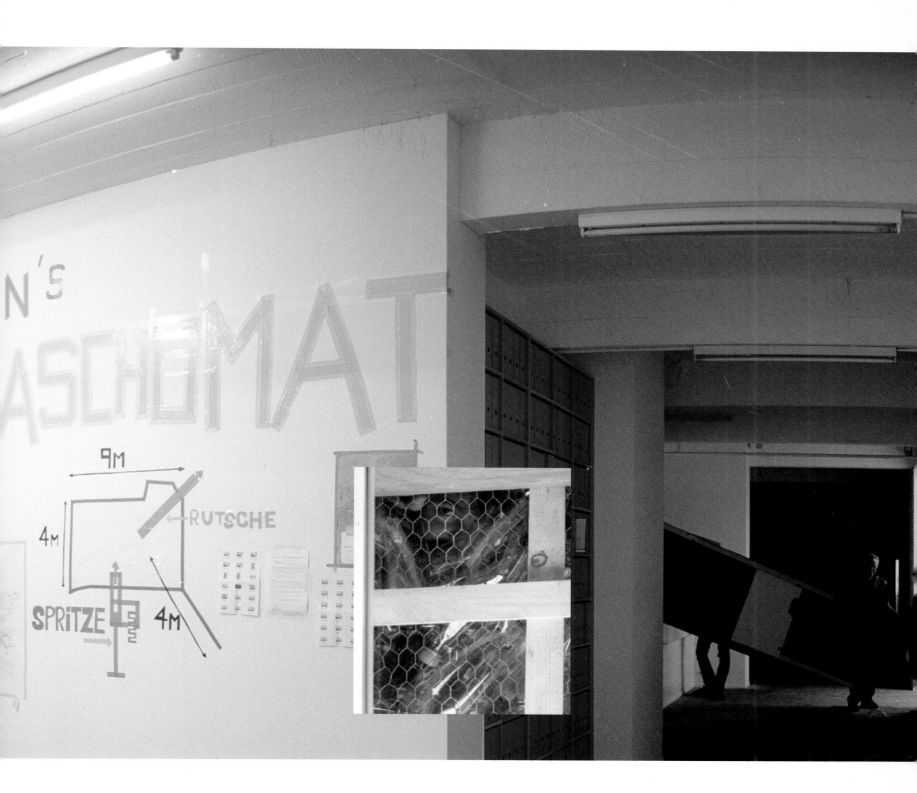

stausee schützt. Es ist viel arbeit und fordert geschick und ruhepausen bis man den ausgangsstollen erreicht und findet.

Manche wühlen im übermut bis zum boden, wo man sich kaum mehr bewegen kann. Die erschöpfung lässt es nicht mehr zu, sich selbst zu befreien. Oft müssen hilflose leute vom bergungsteam gerettet werden. Es ist nicht möglich, die maschine schnell zu entleeren, weil das volumen zu groß ist.

Die maschine funktioniert wie eine droge. Sie spielt und multipliziert das gegenwärtige gefühl. Man ist ihr ausgeliefert. Entspannung und lustgefühl kann in plötzliche totale panik und klaustrophobie und erstickangst umschlagen, obwohl man überall gut atmen kann und von nichts anderem gefährdet ist als von der eigenen wahrnehmungsintensität.

Dort tief unter den flaschen, während leute über einem wie kämpfende oktopusse und quallen in zeit-lupenhafter geschwindigkeit sich vorwärts kämpfen, entdeckt man den schalter im kopf, mit dem man zwischen panik und entspannung hin- und her-schalten kann.

fluorescent clouds

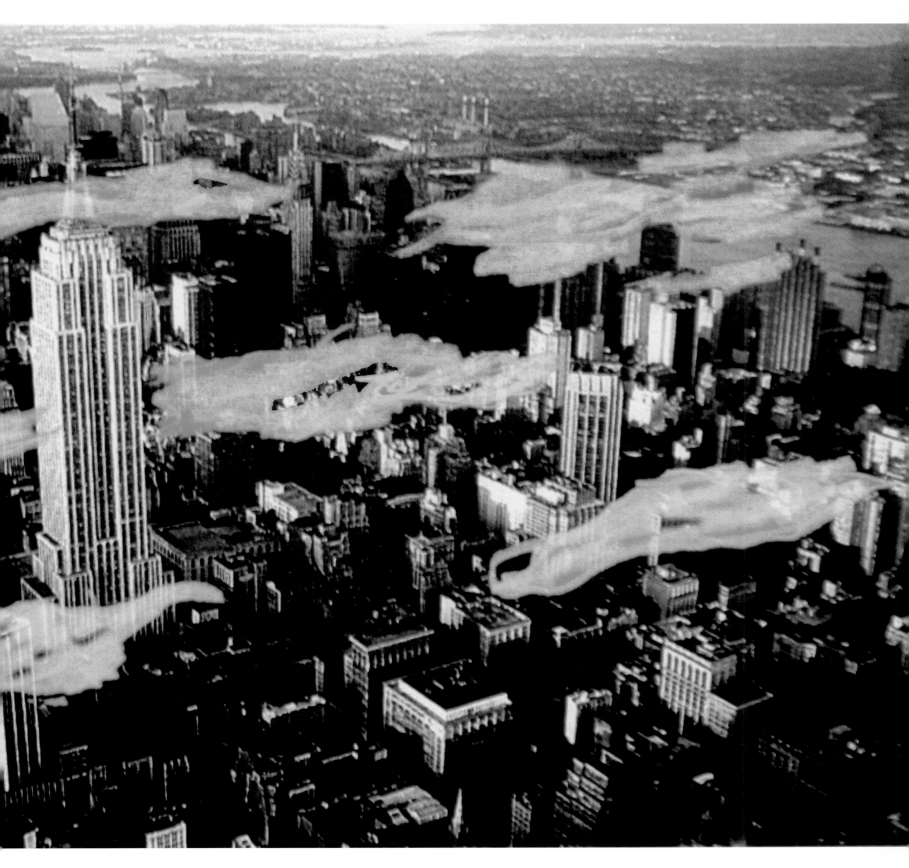

In Wolken leben Mikroogranismen, ähnlich wie Plankton im Wasser. Durch gentechnische Manipulation ist es möglich, diese Organismen zum fluoreszieren/ leuchten zu bringen. Die Wolken über der Stadt werden mit Raketen beschossen, die sie mit den manipulierten Mikroorganismen infizieren. Sie nisten sich in den schwebenden Wassertröpfchen, dem Dunst ein. Bei Dunkelheit glimmen die Wolken in verschiedenen Farben, treiben über der Stadt, bis sie abregnen und das Leuchten wie auch die Wolken verschwinden.

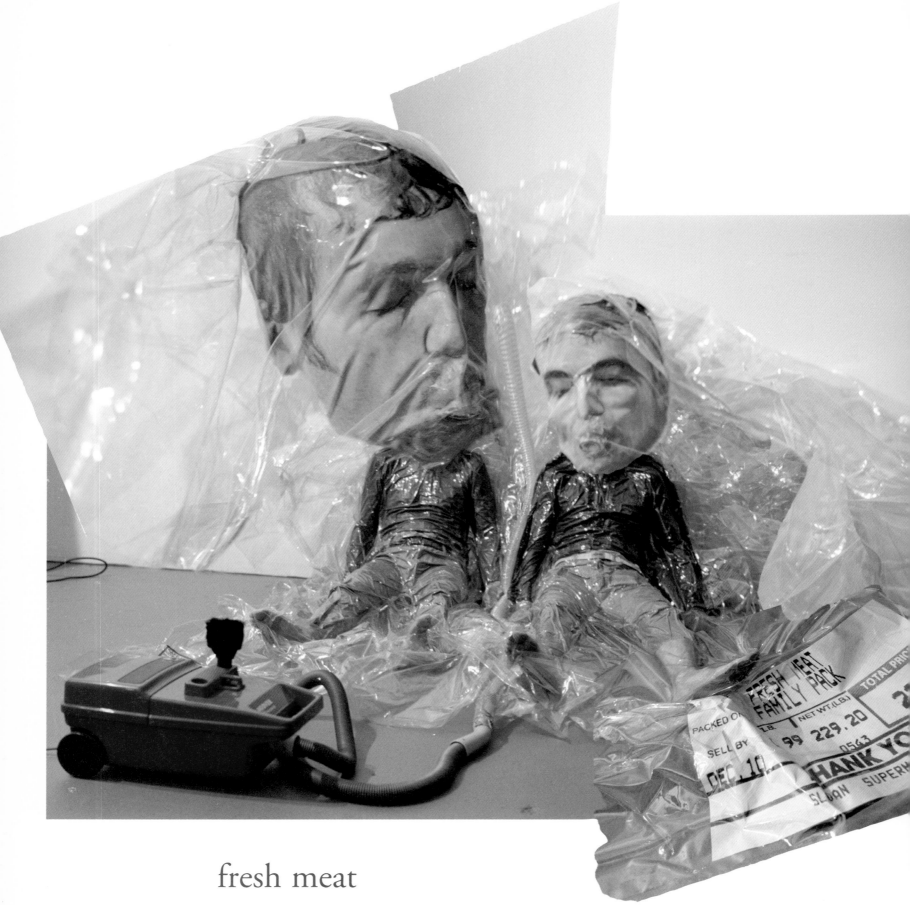

fresh meat

not coffee studio,
brooklyn, new york city, usa, 1997
photos: heidrun holzfeind

The air is sucked out of two layers of welded plastic sheeting with a vacuum cleaner.
Snorkels make breathing possible. The constant pressure on the body is very nice
and intense. There is definitely no panic involved if you are up for it. Being almost unable
to move you have to deal with relaxation and resting.

früchtetee

2003
sculpture, 360 x 260 x 300 cm

brought to the sand what's in my through
Fvck me beach shoes.

FUCK

ME
please

Footprints on beach

fuck me beach shoes

1998
dating service

das sind schuhe die einen abdruck im sand hinterlassen und der der einen ficken will
geht der spur nach und findet was er sucht.

fuck me fuck me everywhere

yale university school of art, new haven, connecticut, usa, 2007
36-hour never-ending lecture about making art

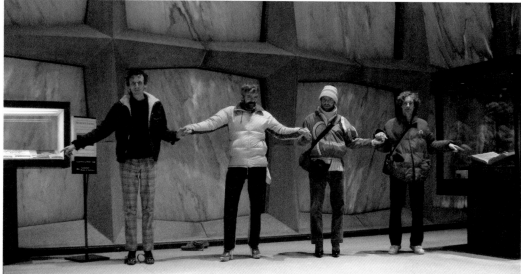

in the beinecke rare book library: linking the vitrine with the gutenberg bible with another vitrine displaying one of our catalogues

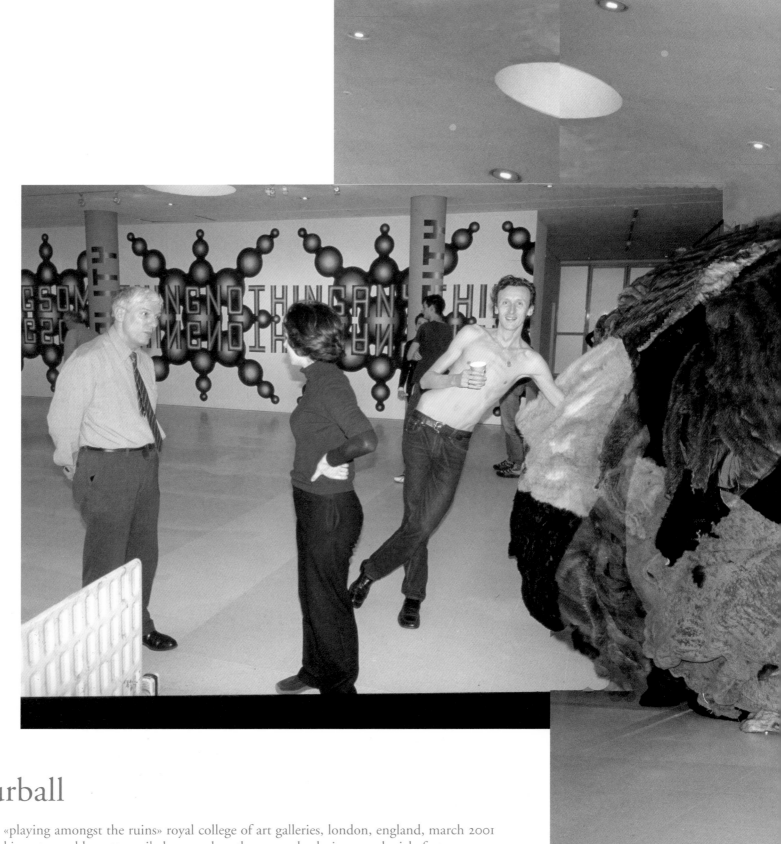

furball

«playing amongst the ruins» royal college of art galleries, london, england, march 2001
kisses to paul barratt, cecile krummel, anthony auerbach, jen wu, daniela fortes, ray,
lucien samaha, aci london
sculpture, diameter 350 cm

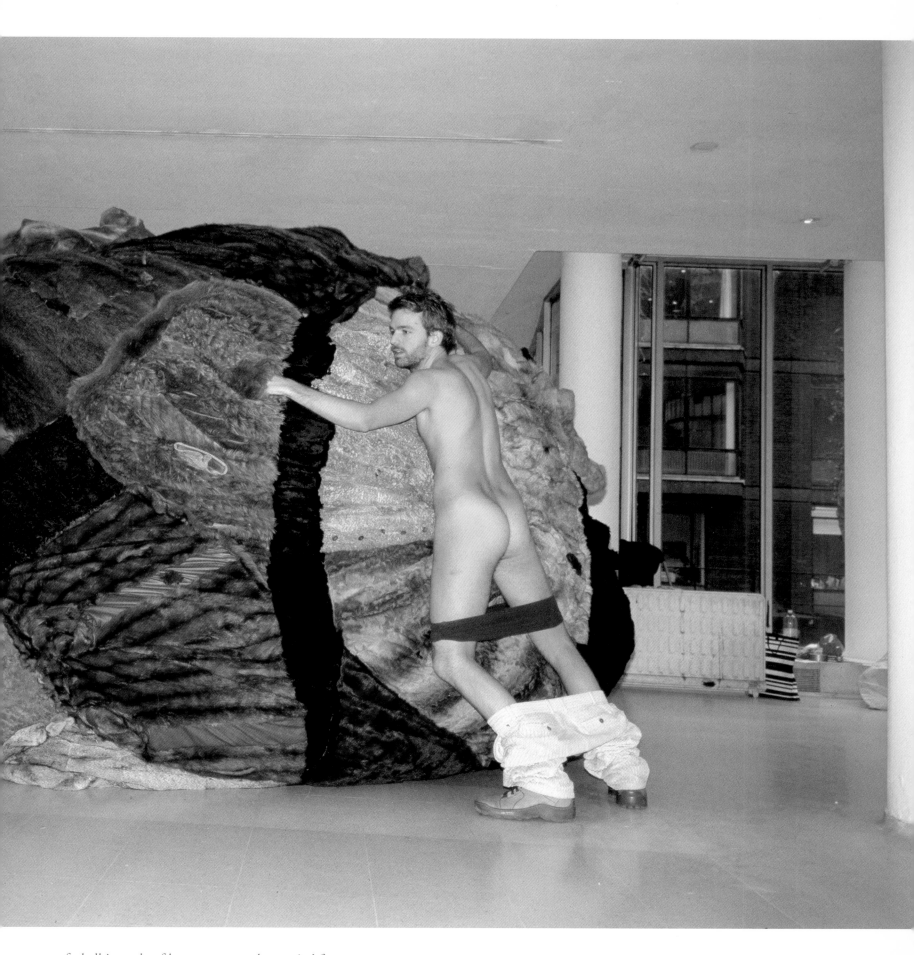

furball is made of long-worn, aged grannies' furcoats.
you can hug it, roll it, lean on it and make love with the hidden fuck- and fist-holes.

SELFservice
MASTURBATION

c ballina international

galerie station 3, vienna, austria, 1996
with bruno stubenrauch
photos: bruno stubenrauch
19-hole golf course

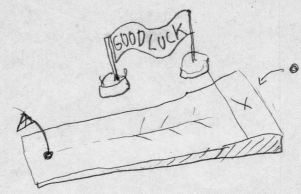

BALL ROLLT AUTOMATISCH INS LOCH

We had a synergy-effect when we realised that everyone of us had ideas about building a minigolf course before we'd even met. So we turned the gallery into minigolf dumpyard wonderland.

Could you hand the prints to the next person, when you are finished looking at them. Thank you.

Where was I. Ok. It was a 19-hole course and we provided the visitors with balls and clubs so that they could play. On one of the prints you can see the VIP lounge which was made out of beer crates.

Here is the next picture. As you can see one of the obstacles of course were massive. But it was always possible to have a hole in one. But never through skill. More due to luck. The obstacles were too unpredictable and confusingly beautiful to challenge them with skill.

TURNTABLE

DREHT SICH
(VIELLEICH MIT MEHRGREN PLATTENSPIELERN)

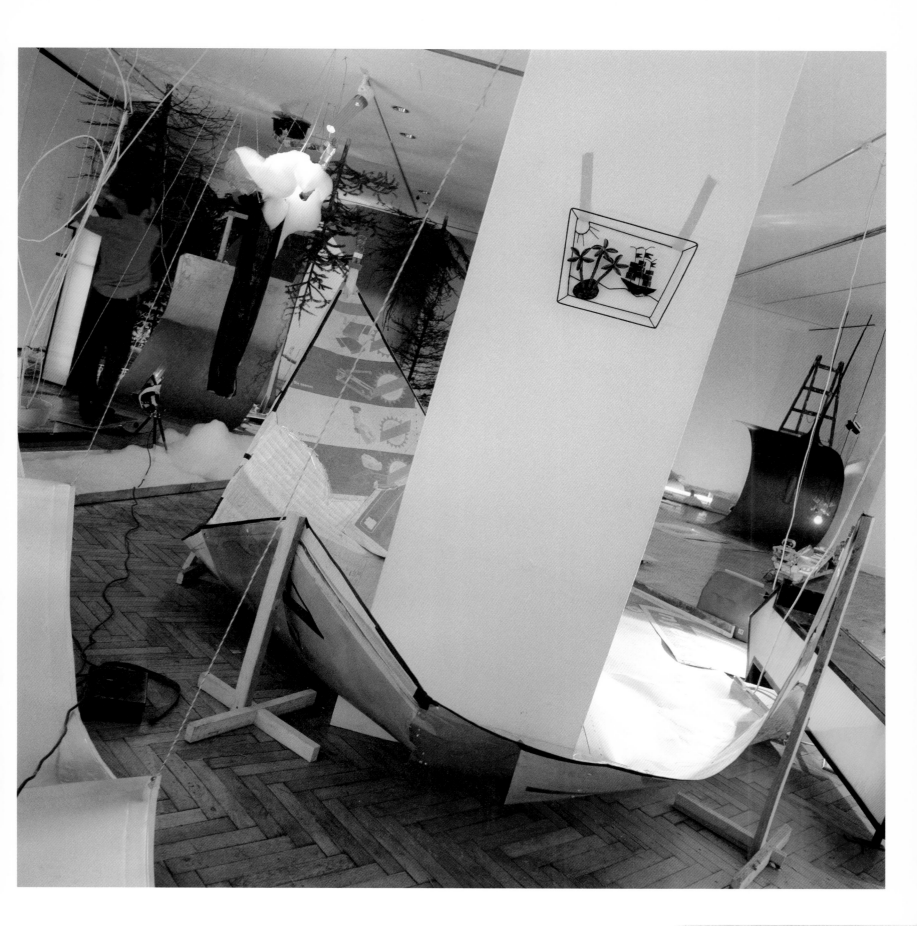

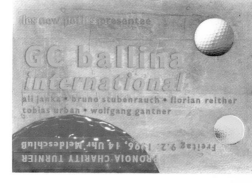
die new polls presentae

GC ballina
international
ali janka • bruno stubenrauch • florian reither
tobias urban • wolfgang gantner

PRONOIA CHARITY TURNIER
Freitag 9.2. 1996, 14 Uhr Meldeschluß

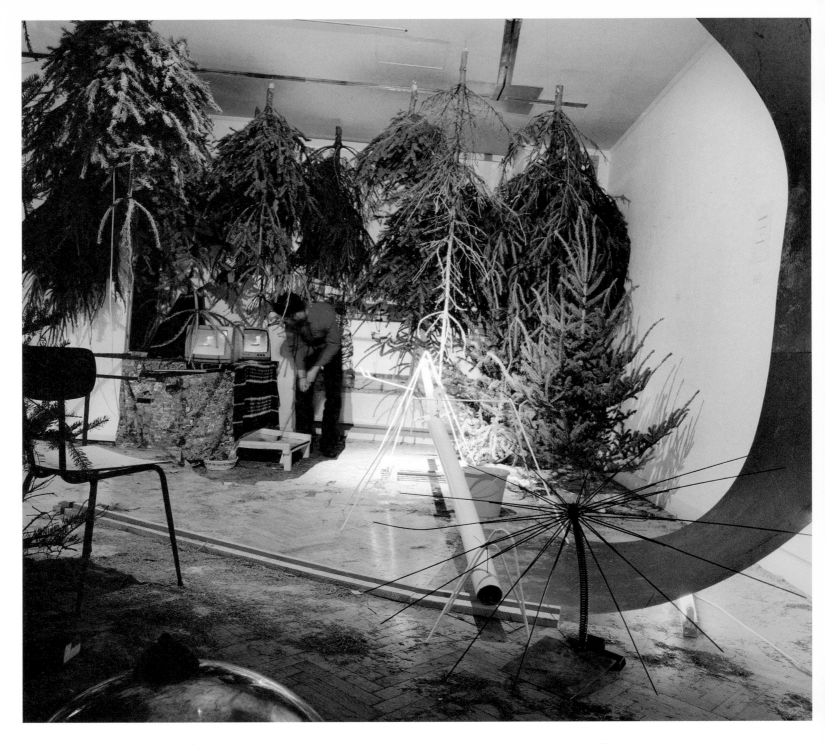

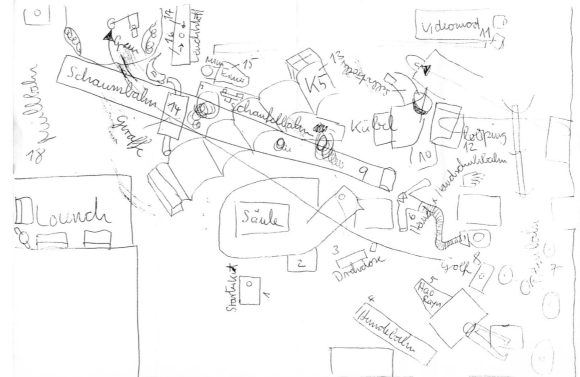

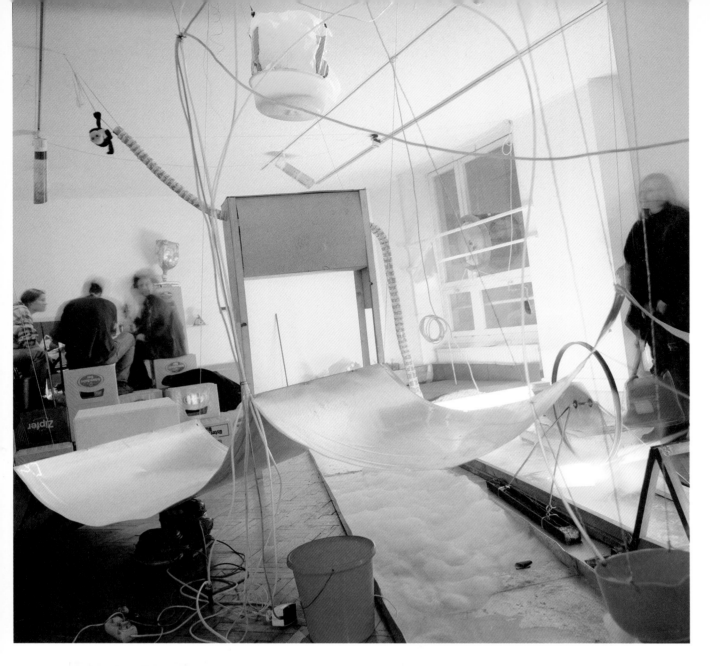

9.2. PRONOIA CHARITY CUP

NICHT SCHUMMELN!

PRO BAHN 6 SCHLÄGE /WENN NICHT GESCHAFFT 7 PUNKTE

ASS BZW. HOLE IN ONE O PUNKTE

ANFANG	ROLLER ~~HÖHLE~~	
DREHDOSE	VIDEO	
SÄULE	LOOPING	
HUND	AN DIE DECKE	
STRUMPF	SCHAUFELRAD K 5	
HEMD	GIRAFFE	
TITTEN	TRET-EIMER	
GREEN	LEUCHTSTOFF	
SCHAUM	MÜLL ~~LEUCHTSTOFF~~	
CUT !!	GESAMT	

DIE BESTEN 10 SPIELEN WEITER | FINALE DER BESTEN (4).

gelatin institute

leo koenig inc.,
new york city, usa, september 2003

yes!!! finally we have an opening again!
tomorrow!!!!!!!
at leo koenig inc., 249 centre street, between
grand and broome. opening reception tues-
day september 16th 6–8 pm show: septem-
ber 16th through october 4th, 2003 after-
wards party or singing!! ask us tomorrow
about it.
that's all about it: leo koenig inc. is so plea-
sed to be the warmly welcoming host of the
«gelatin institute». the institute pictures the
intense scrutinization of the adventures and
natural habits of the gelatin boys and friends.
the story of good and evil, spit and honey,
about life and let's lunch, the great themes
of humankind shown in the cream-coloured,
spongy atmosphere of a long forgotten tiny
room behind your molars. it's a surprisingly
classic show gelatin is setting up for their
second exhibition at the gallery. as well:
during our stay in new york, gelatin will
be hosting field trips to various locations
where you can metamorphose in sculpture
seminars on coney island beach and at the
performance picnic in central park.
visit the gallery personally to find schedules
for the trips. and!!! we will also present our
new book «gelatin is getting it all wrong
again», which chronicles our thursday-
lectures held at the former gallery space at
359 Broadway in 2001.
it's truely beautiful. very interesting and will
give you days and weeks of pleasure.
honestly. so see you tomorrow!!!
come and bring your friends, they might
like it.
L O V E
gelitin

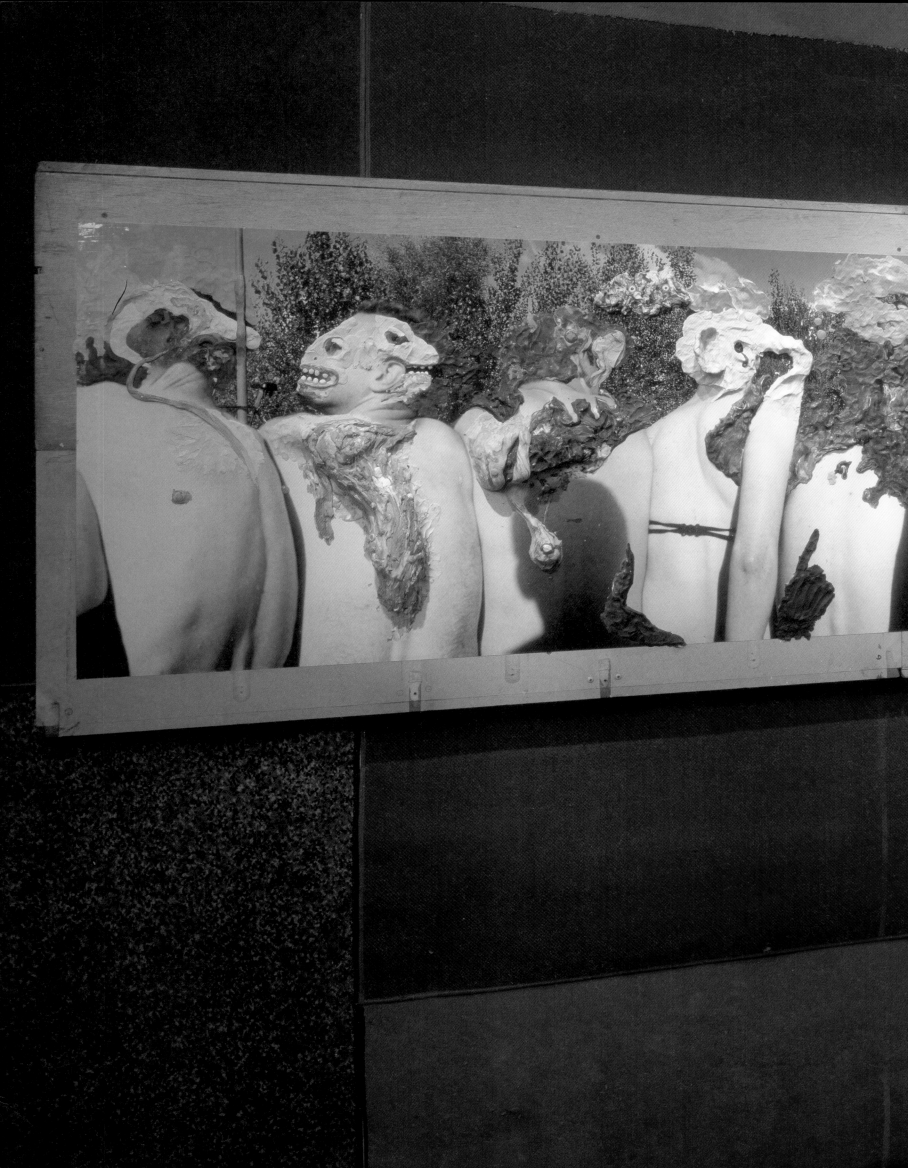

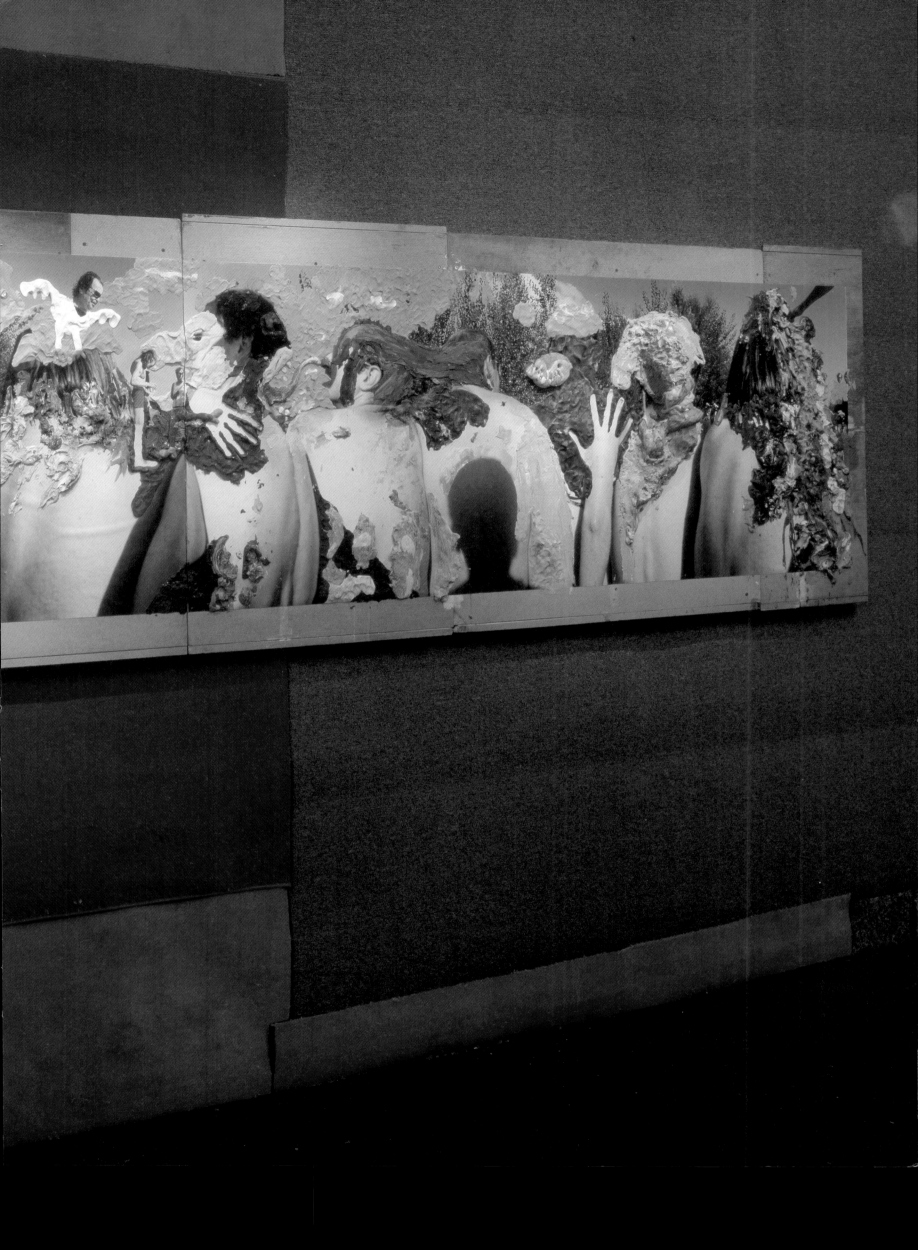

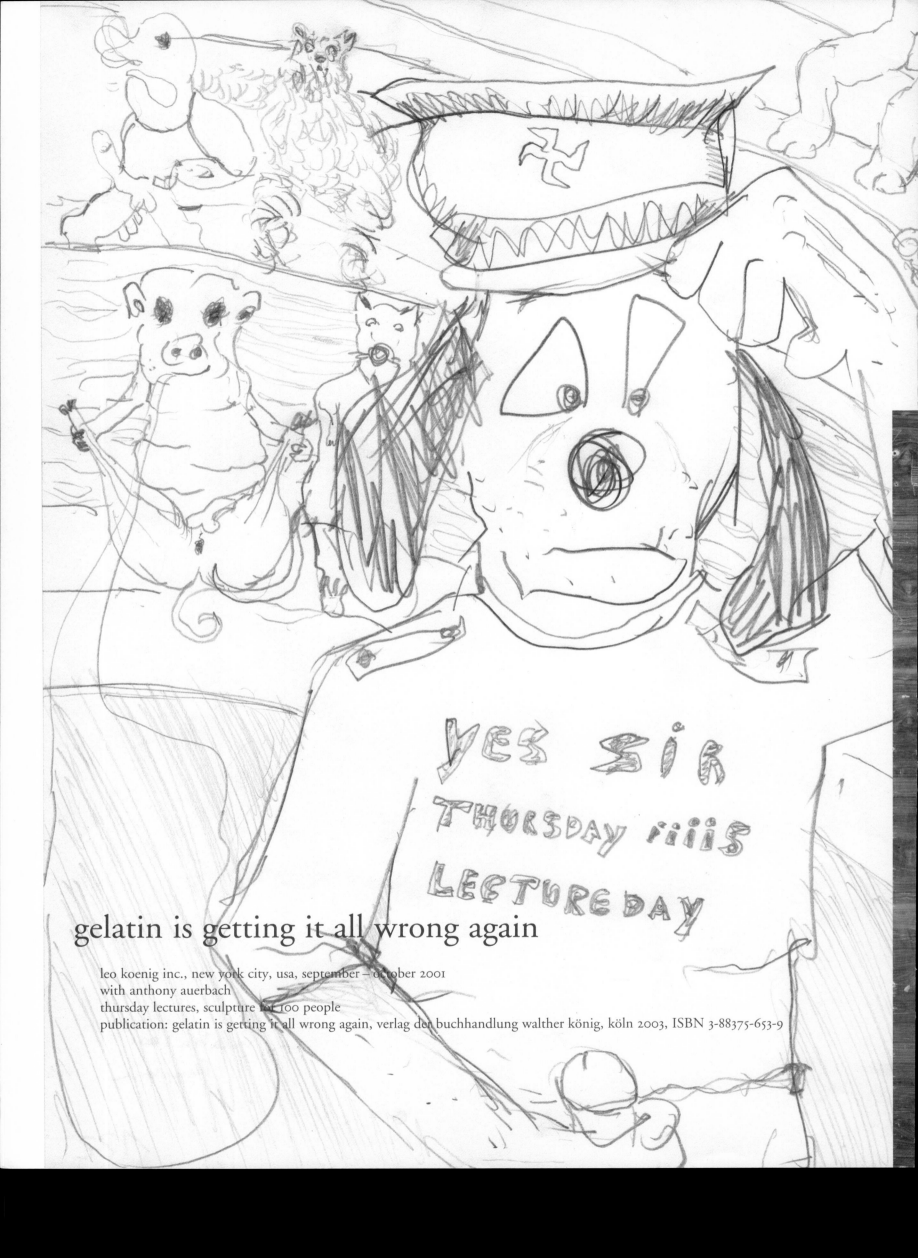

gelatin is getting it all wrong again

leo koenig inc., new york city, usa, september – october 2001
with anthony auerbach
thursday lectures, sculpture for 100 people
publication: gelatin is getting it all wrong again, verlag der buchhandlung walther könig, köln 2003, ISBN 3-88375-653-9

Even with the experience of having totally failed with their invisible appearance at the current Venice Biennale, they are still not able to fix up a proper show. But you can wander through futkanister, sit by the waterfall with wannabe intellectuals looking like a polish carpenter, and listen to bearded ladies telling you how to live art. And if you come back another day, everything seems to look different.

But the Habitat Tour 2001 should be seen more as a place to be than as a place to look art. Gelatin's shameless behaviour and the surroundings they create allow you to leave the place you live in and enter a cute little space under floorboards and in sinuses, in capillaries, in little cracks and folds the size of a whole universe. Being there just more than a moment sets off a movement that rises in your nerve fibres through the spinal column into the backyard of your jellybrains and slides down to your belly releasing extreme energy. It is the energy of intense embarrassment such as you might feel when you watch the movie with your favourite star and every moment he is so naive and every action he takes leads into catastrophe, or when you take your friends to see something you love and they are just not impressed.

Come and be with Gelatin at Leo Koenig Inc. on 358 Broadway the hard way and experience love, beauty and embarrassment. Bring your friends, they might like it.
THURSDAY IS LECTURE DAY!

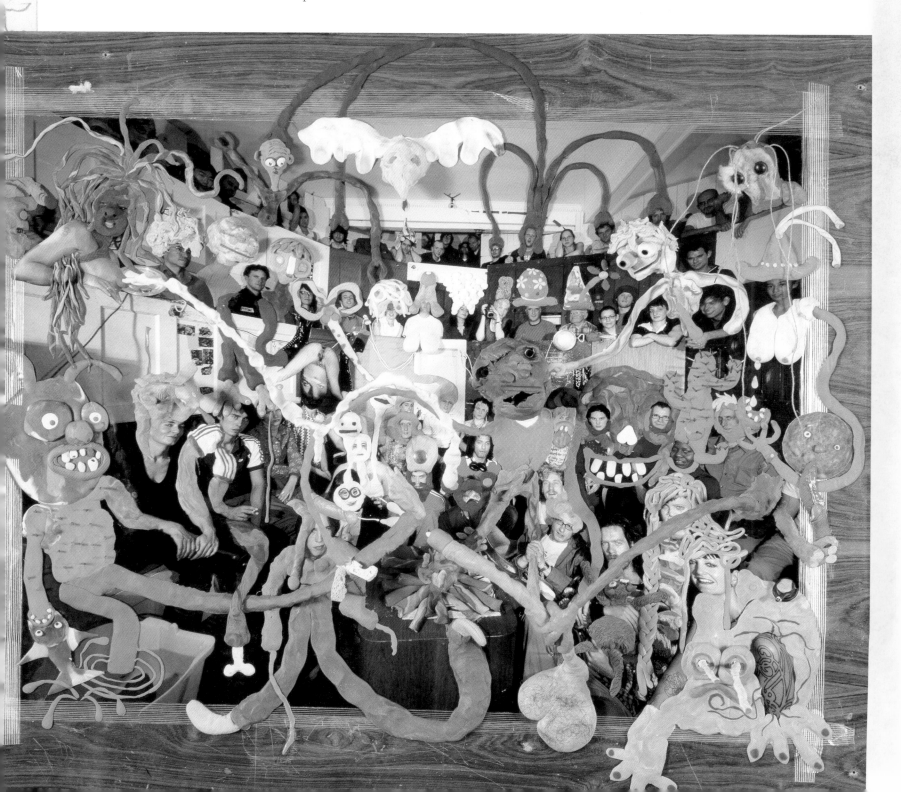

Essay by Norman Dubrow, 10/20/01

Four Gelatin Lectures — Leo Koenig Gallery
September / October 2001

The lectures took place in a theater built by Gelatin in the main space of the Leo Koenig Gallery, 359 Broadway (between Franklin and Leonard Streets, New York City). Gelatin built the theater of found wood, including a lot of doors. It was a half-circle in shape, and it had a mezzanine, 1st balcony, and in some places, a 2nd balcony. People also had orchestra seats against the curved wall of the structure. Closing the half-circle was the wall of the gallery. The lectures by Gelatin took place on the half-circular floor space, with panels on the wall to paint on, draw on, and attach things to. The theater was very solidly built, and did not shake or creak at all as people walked through it to take seats.

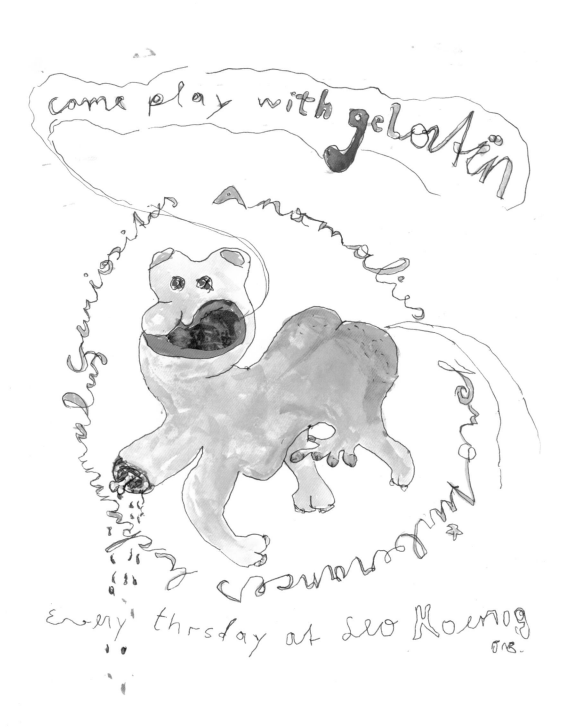

come play with gelovtin

Animals Curiosities Anamalies

Every thrsday at Leo Koenig

JB.

gelatin's little spankingshow

«soft egg café» flex, vienna, austria, july 1997
with bruno stubenrauch, franz bergmüller, gundula huber,
andrea gergerly, mara mattuschka, gabriele szekatsch, drehli robnik
photos: evelyn rois, maria ziegelböck
disco decoration

hanging over the bar of Flex in Vienna upside down being spanked with leeks, becoming a sweet and trivial disco decoration. beer is ordered between the hanging bearers heads and spanked body ornaments. nothing is produced but the sweet smell of armfulls spanked apart leeks, dripples of sweat, a blood of a head, decorative streaks and a small dose of endorphine.

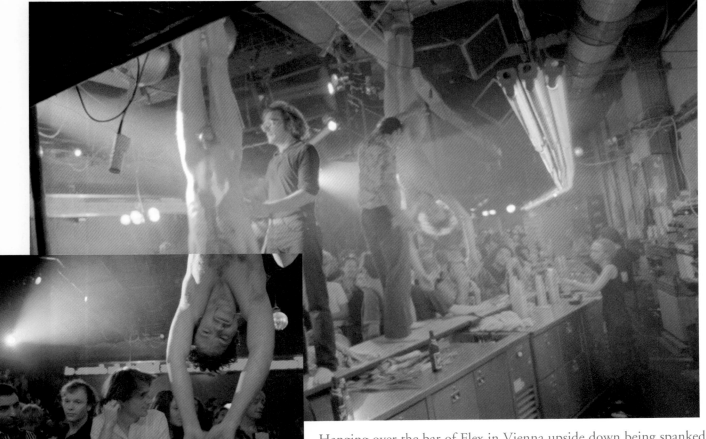

Hanging over the bar of Flex in Vienna upside down being spanked with leek.

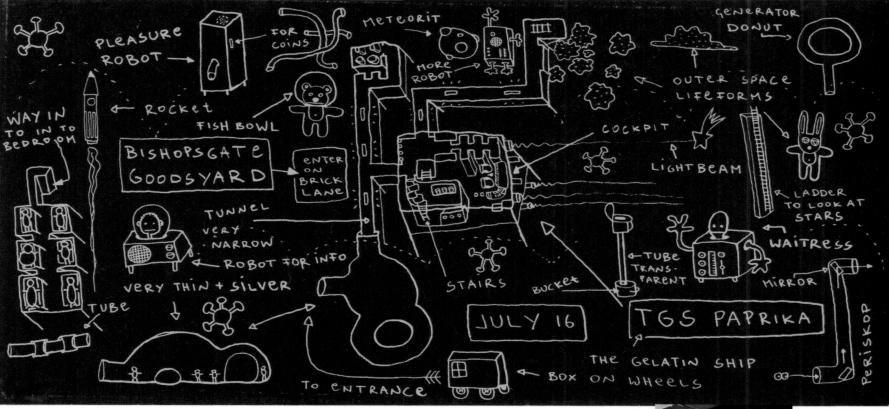

Diagram labels:
PLEASURE ROBOT · FOR COINS · METEORIT · GENERATOR DONUT · MORE ROBOT · OUTER SPACE LIFEFORMS · ROCKET · FISH BOWL · COCKPIT · WAY IN TO IN TO BEDROOM · BISHOPSGATE GOODSYARD · ENTER ON BRICK LANE · LIGHTBEAM · LADDER TO LOOK AT STARS · TUNNEL VERY NARROW · ROBOT FOR INFO · STAIRS · BUCKET · TUBE TRANSPARENT · WAITRESS · VERY THIN + SILVER · MIRROR · TUBE · JULY 16 · TGS PAPRIKA · PERISKOP · THE GELATIN SHIP · BOX ON WHEELS · TO ENTRANCE

gelatin ship paprika

bishopsgate goodsyard, london, england, july 1999
with eric schumacher, thomas sandbichler, ray, anthony auerbach,
darren van asten, john devolle
photos: lucien samaha
oka: phenylethylamine

dear a

paprika is a very confident name for a ship – we would never be
scared traveling on a ship called paprika.
it sounds very very trustful
HGS paprika
we actually like it a lot to call it: her gelatin ship
we want to have the british involved a little by being part of their
fleet.
HMS stands for: her majesty's ship, so HGS would stand for her
gelatin ship – belonging to her, but being a very strange thing to
handle for her ... and then it is called paprika on top. – ...too much...

so that's why HGS... think about – we like it and it gives the name an
official touch... very trustful...

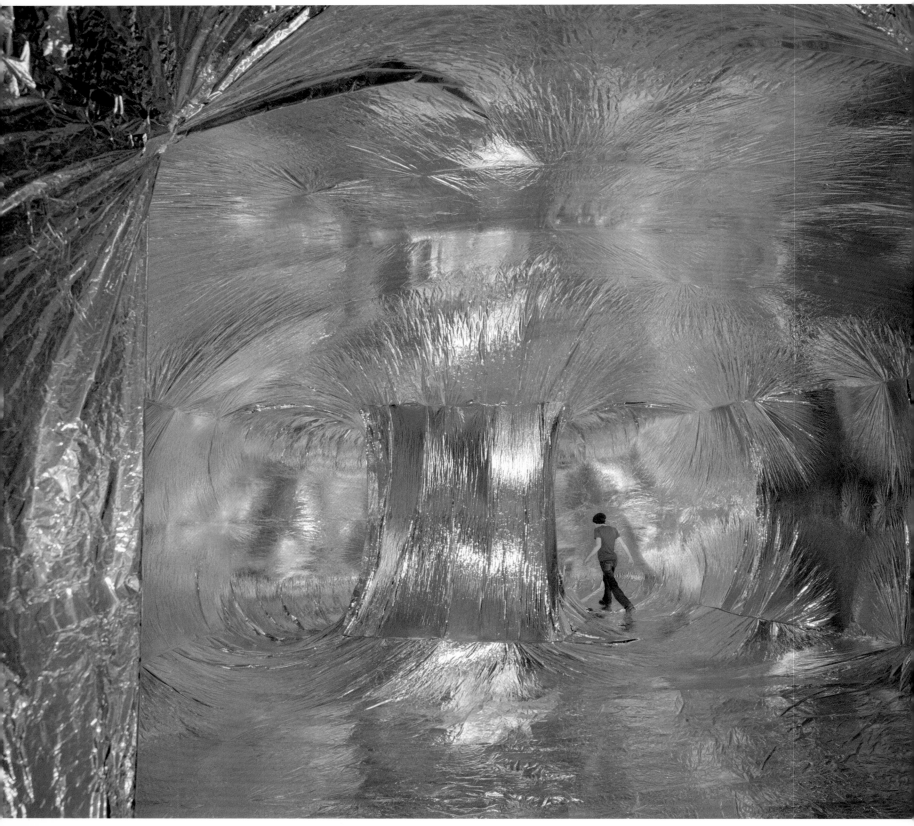

For immediate release
Gelatin Ship Paprika
For one night only: an environment and event by Gelatin
For this their first London showing Gelatin will transform the semide-
relict site at Bishopsgate Goodsyard into a feast for all the senses.
A Gelatin environment responds to, and activates a given space,
turning it over to sensual experience, intensity, surprise and delight.
It is interactive, provocative and generous in its invitation to visitors to
take part, complete and perfect it. Their work is a unique combination
of exhilaration and subtlety. It is always seductive whether in pieces
such as Suck and Blow (Spencer Brownstone Gallery, New York,
1998) and Lock Sequence Activated (Kunstbüro 1060, Vienna, 1997)

which draw us into dark interior spaces, or in out-
door extravaganzas such as Sea of Madness
(Forum Stadtpark, Graz, 1996) and Percutaneous
Delight (P.S. 1 Contemporary Art Center, New York,
1998). They have shown most recently at the
MAK-Schindlerhaus, Los Angeles (The Human
Elevator) and La Panaderia, Mexico City.

The Gelatin Ship Paprika will take you to another
world. Suspend your disbelief and prepare to be
transported.

gläser

since 2000
stuffed creatures pickled in synthetic oil on lightbox, variable dimensions

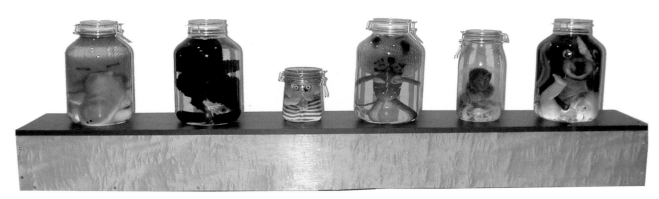

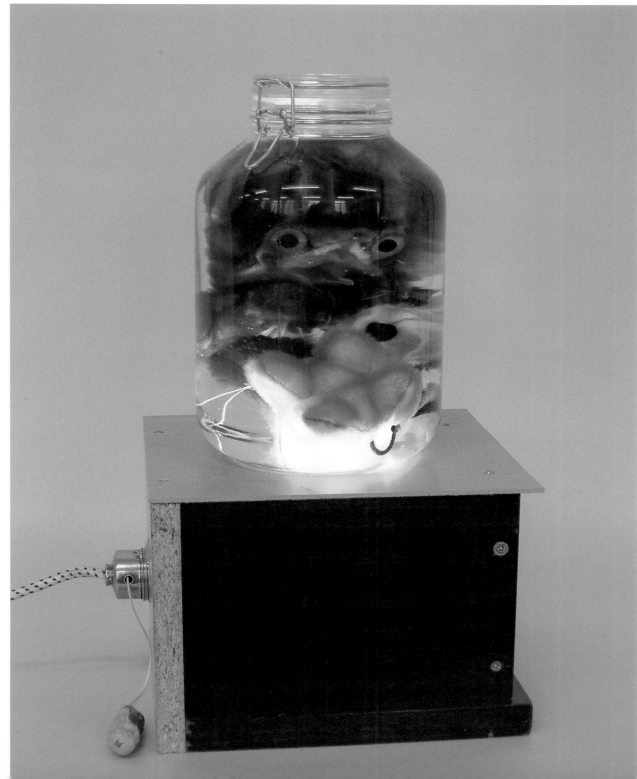

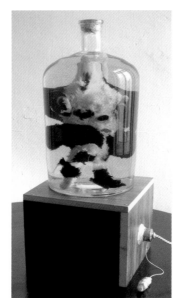

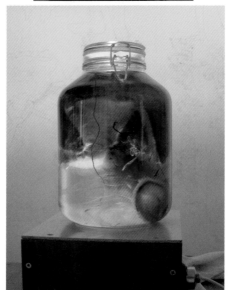

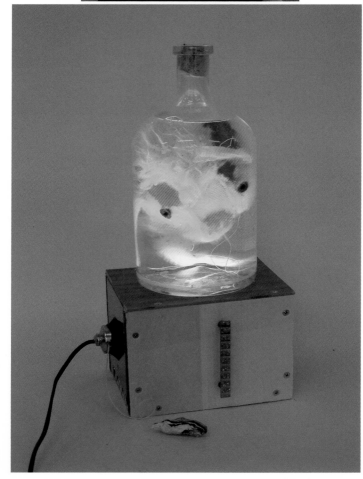

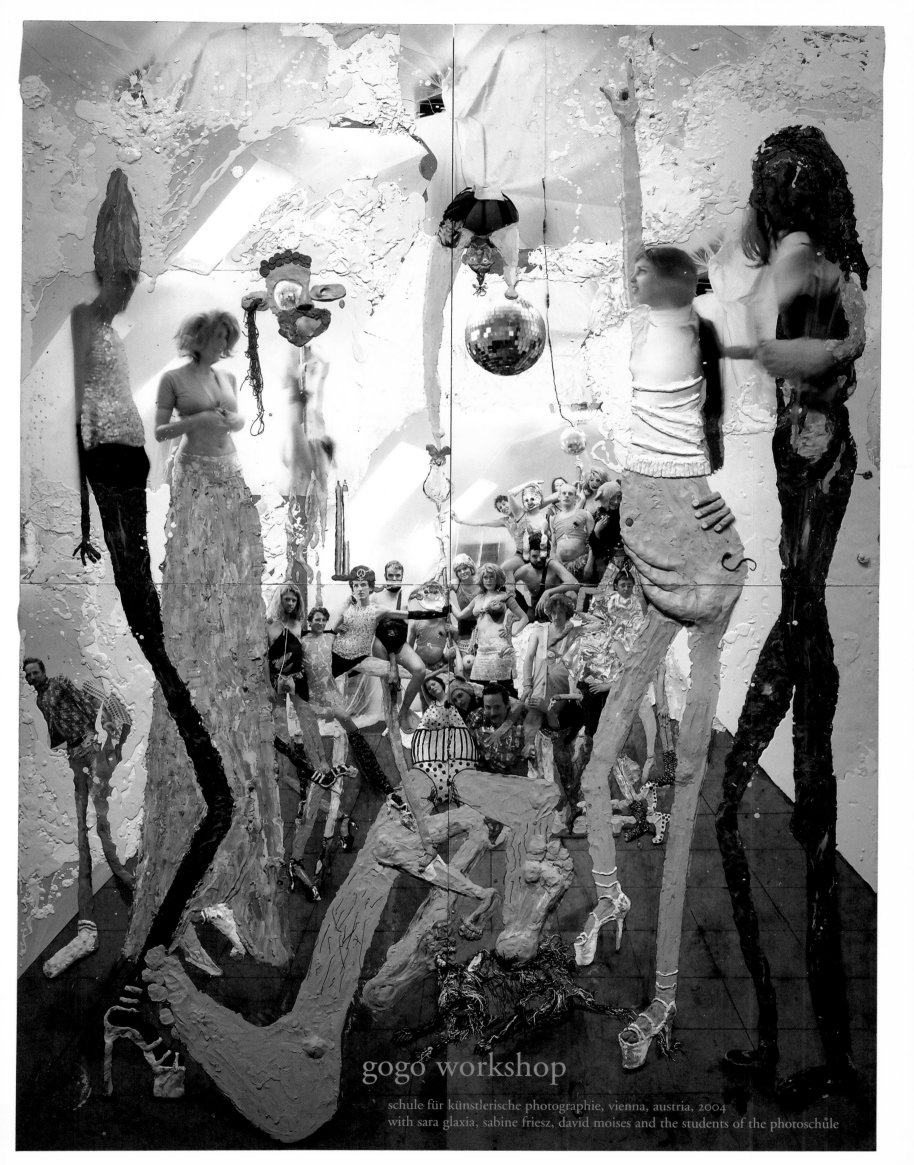

gogo workshop

schule für künstlerische photographie, vienna, austria, 2004
with sara glaxia, sabine friesz, david moises and the students of the photoschule

grand marquis

galerie ars futura, zurich, switzerland, january – march 2002
movie theatre for 19 people, movie
dvd: grand marquis, 120:23 min, verlag der buchhandlung walther könig, köln 2002, ISBN: 3-88375-596-6

I think they are the most intelligente Austrians who have been in Mexico.

sara glaxia

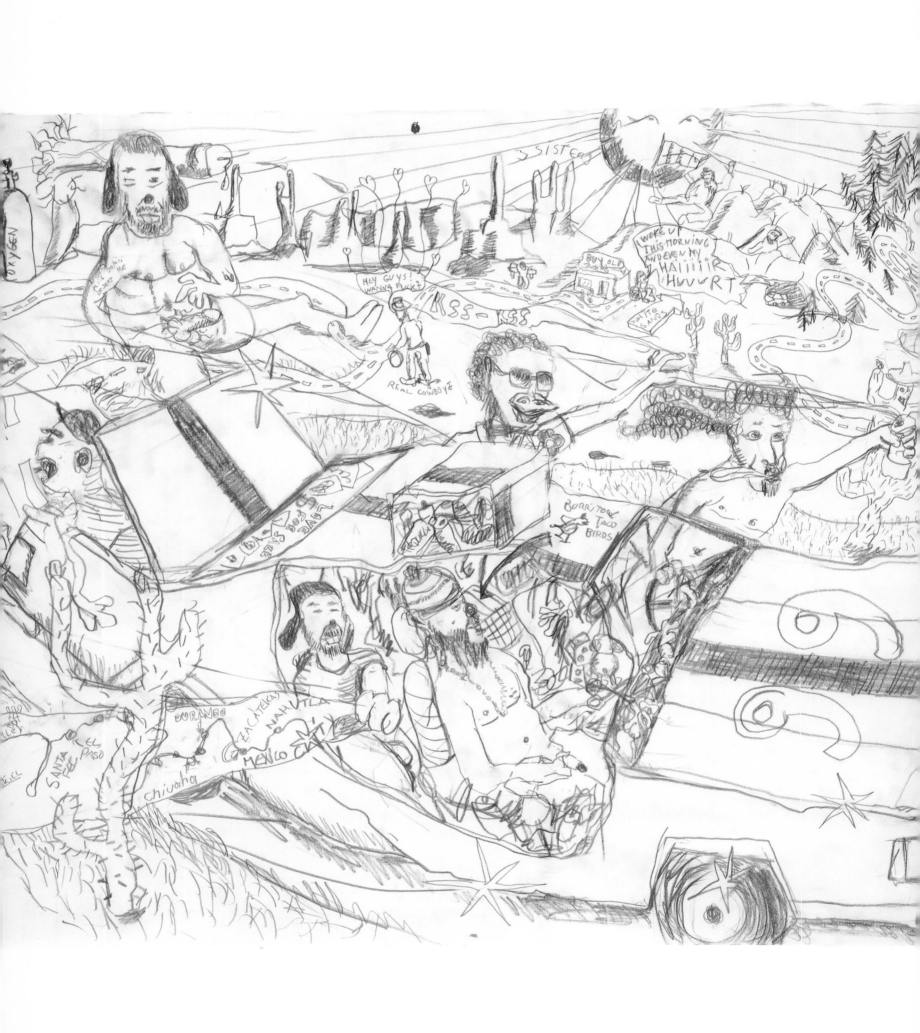

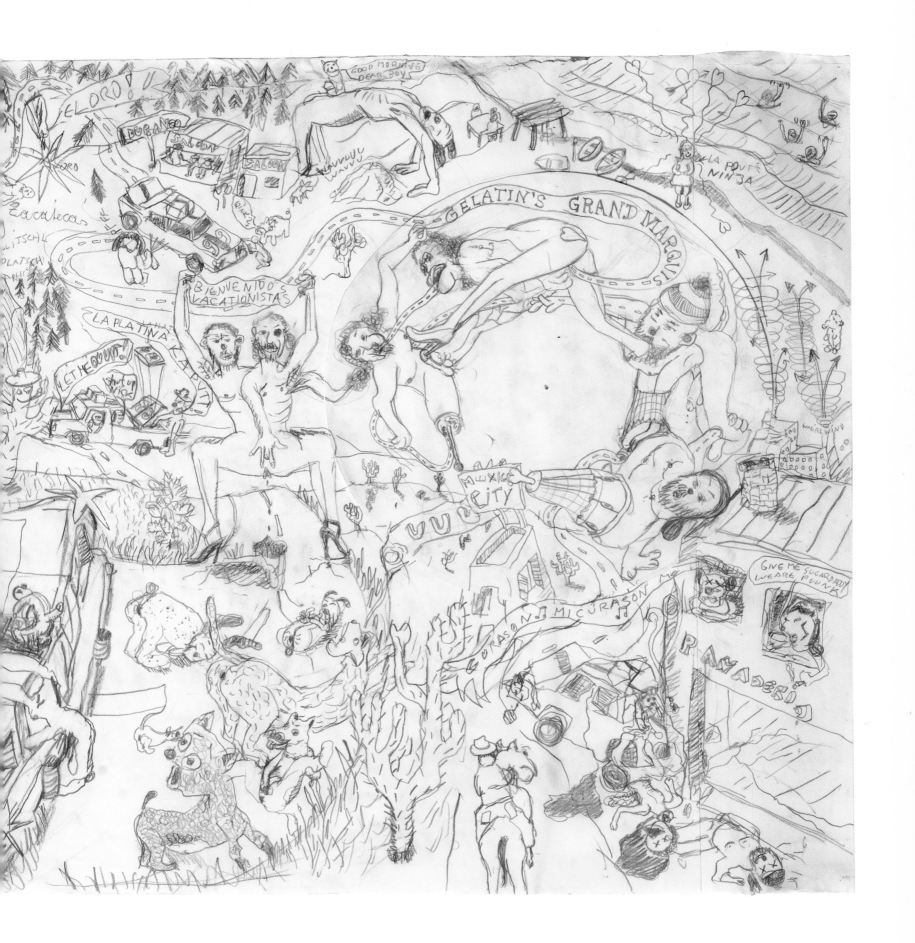

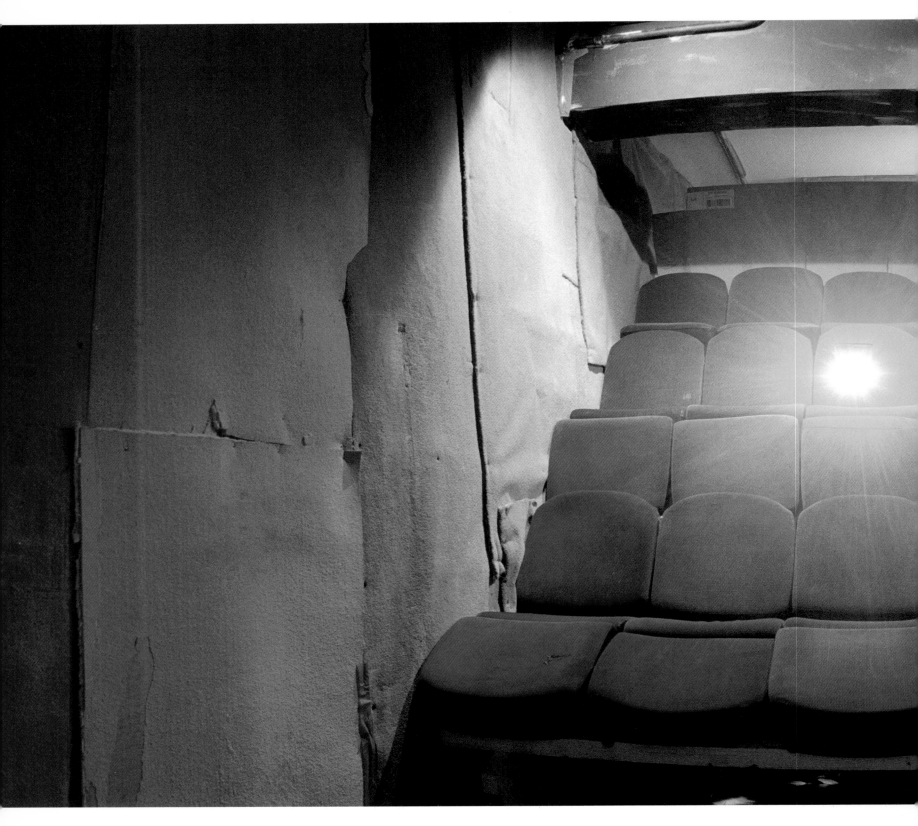

in einem seltsamen zusammengebastelten kino sieht man einen noch
seltsameren zusammengebastelten film. es ist ein sehr schöner film über
die wüste und den urwald und ein auto, das immer kaputt ist und vier
jungs, die in diesem auto durch die welt düsen.

der grosse
tobiisator

«keller» schottenfeldgasse,
vienna, austria,
january 1996
thanks to simone höller
and andi dysatko
photos: bruno stubenrauch
comprimed (beef) space
and sorting unit

Der große tobiisator is a human operated sorting machine and memory unit. The machine's hardware consists of a 15 by 15 feet massive block of glued cardboard boxes stuck between floor and ceiling. Inside there is a tiny space. It is created by digging into the cardboard with a knife. the small tunnel to get inside the space is glued shut again after the software is uploaded. The remaining cardboard structure is thick as a fortress and creates a sound-proof, totally encapsulated space. The only connection to the outside is a docking station where visitors can insert materials into a movable tray. They are processed, sorted and stored inside the machine's matrix according to its own moody circuitry. If the storage matrix is too small the software can expand the encapsulated volumes with a knife. You can see the software's hands stimulate it with sweet words by speaking into a microphone, unknowing that the words are mixed into the music at the nextdoor's discotheque.

COSMOS

II

made in austria

24 SK AIRH 20 SEITEN

5

GRUNDIG

COSMOS WI-LU

DLY
C/NO
MADE
R.O.C.

REZY

SONY
D-150AN Back No.
Qty
q'té :8

REZY

SONY

COSMOS WI-LU

REZY

3/2

6/2

R.BARACH

KODAK
876 609 173

KODAK
CAT 109 7948

3

DO NOT ACCEPT IF TOP OR
BOTTOM SEAL IS BROKEN

DO NOT ACCEPT IF TOP OR
BOTTOM SEAL IS BROKEN

MADE IN ITALY

AQ5150

ONE TOUCH RECORDING

ROTATE STOCK

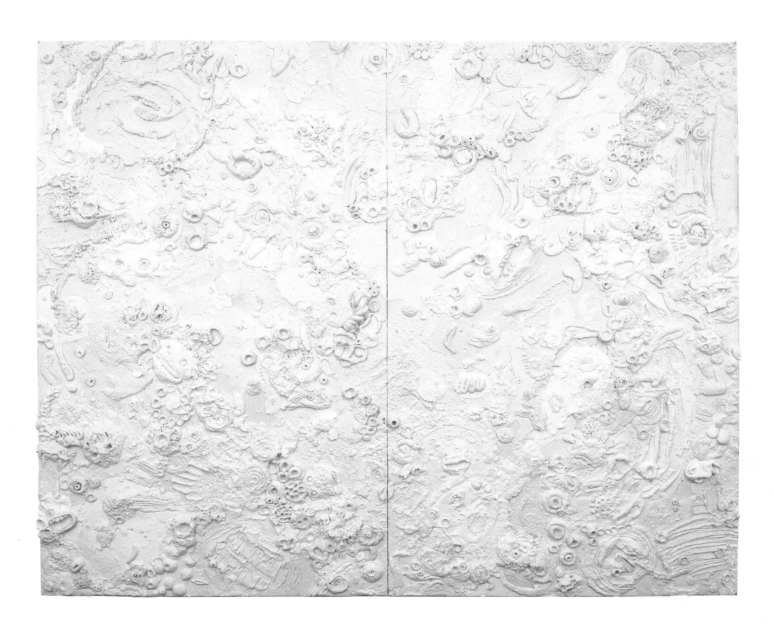

guernica

since 2005
plasticine on wood, 207 x 250 x 13 cm

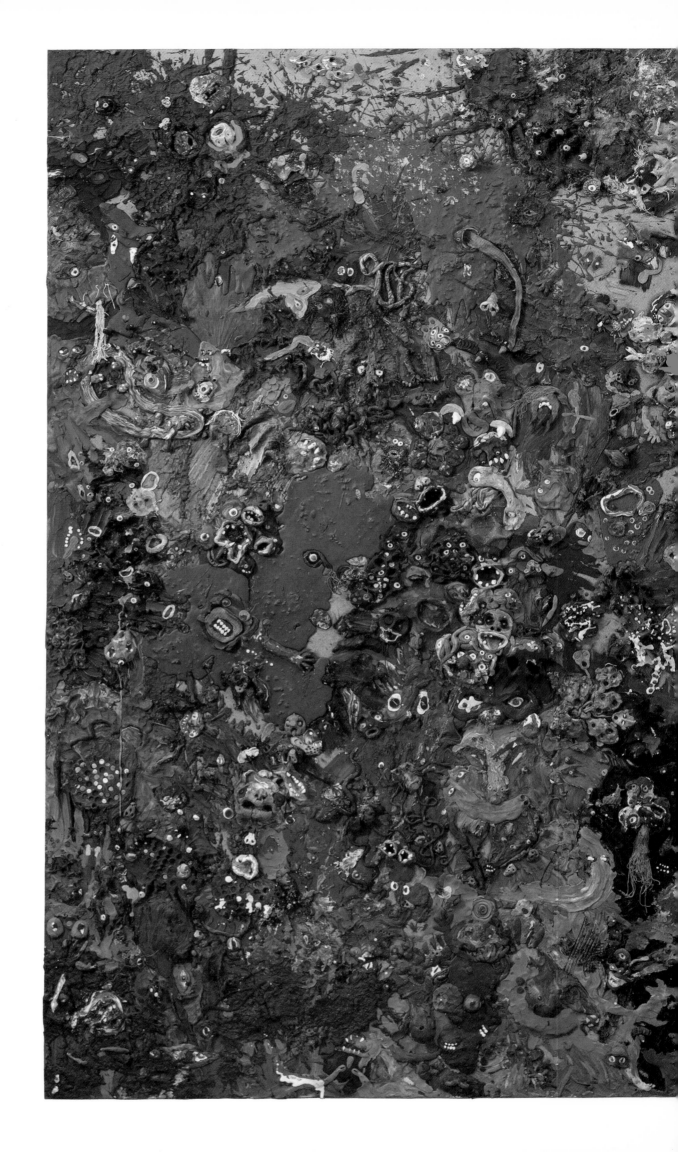

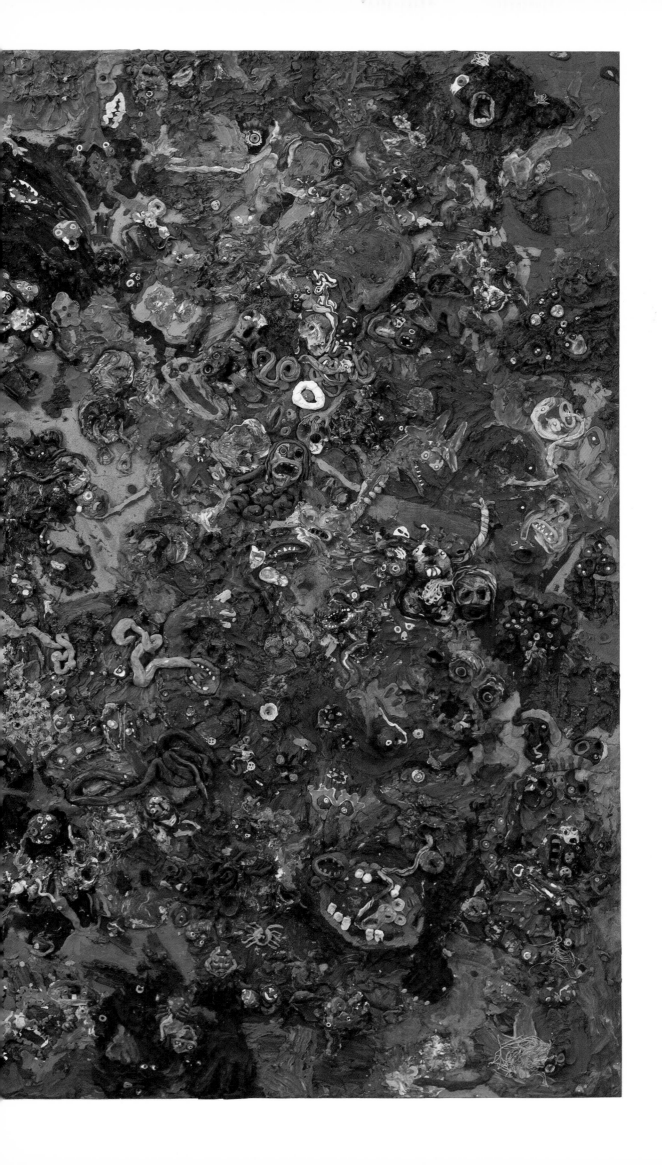

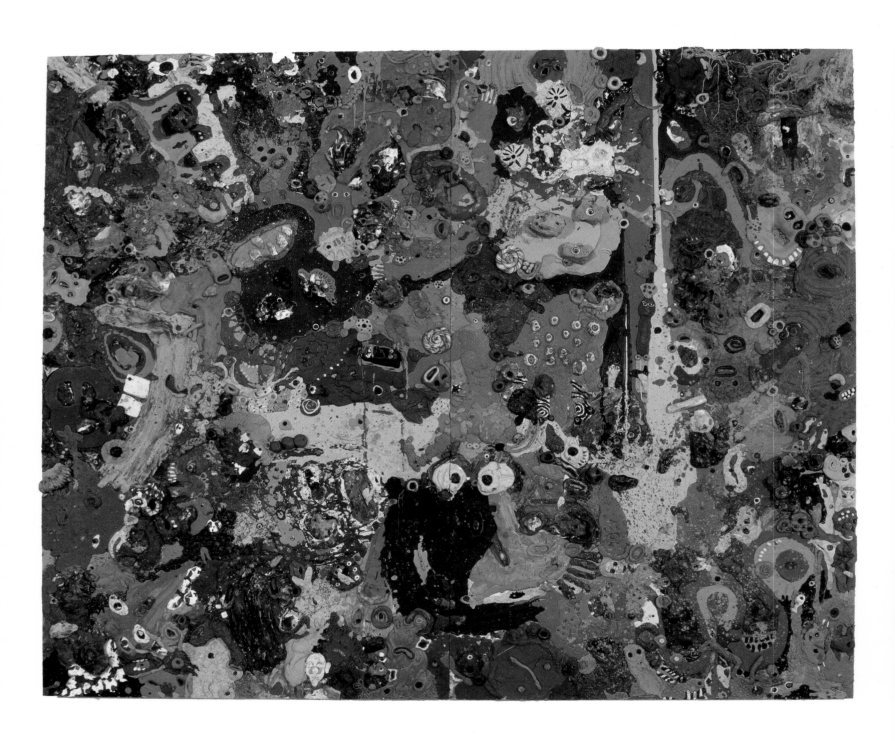

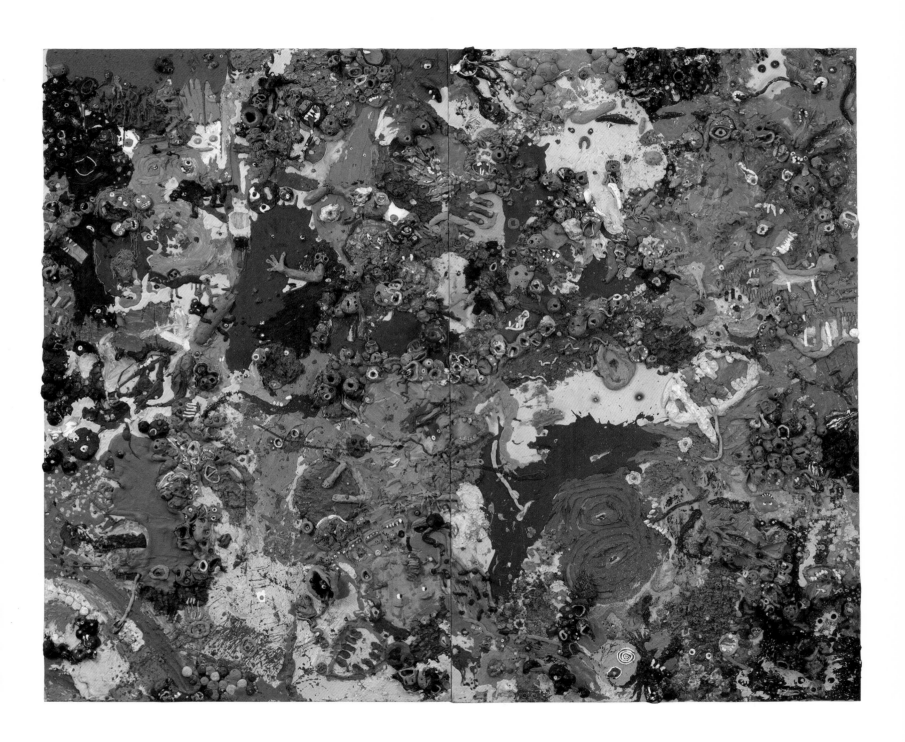

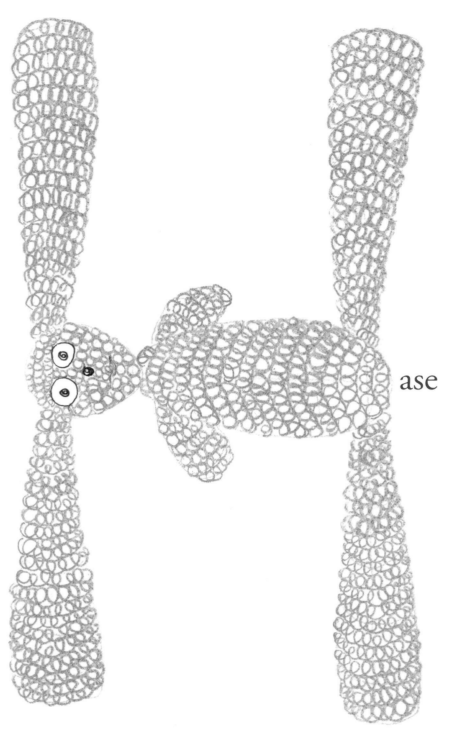

ase

colletto fava, artesina, piemont, italy, september 2005 – 2025
with susanne schneider, bouwko landstra, alko de vries, volkert post, frits ham, wouter de baat,
hans jansen, otto van limburg stirum, gunnar bech, roel clement, jochem klarenbeek, koen de vries,
claus wiersma, rob gijsbers, nimrod, hannes anderle, paul brettschuh, florian kovacic,
constanze schweiger, viktor jaschke, david jourdan, maria ziegelböck, daniel kibenga, günter gerdes,
sara glaxia, christina romano, paola pivi, matteo catalano, ivan revelli, roberto pinardi, giorgio basso,
luca trona, paola sabbi, alexander godschalk, francesca pennone, antonella berutti,
eugenio rag bongioanni, anna botta, maria botta, barbara amatruda, silvio amatruda, daniele botta,
stefano amatruda, orlando amatruda, fiorenza sabbi, paolo palmieri, conti adriano, giorgio sabbi,
franka soma, pietro blengini, alessandro sabbi, herwig müller

permanent decaying installation

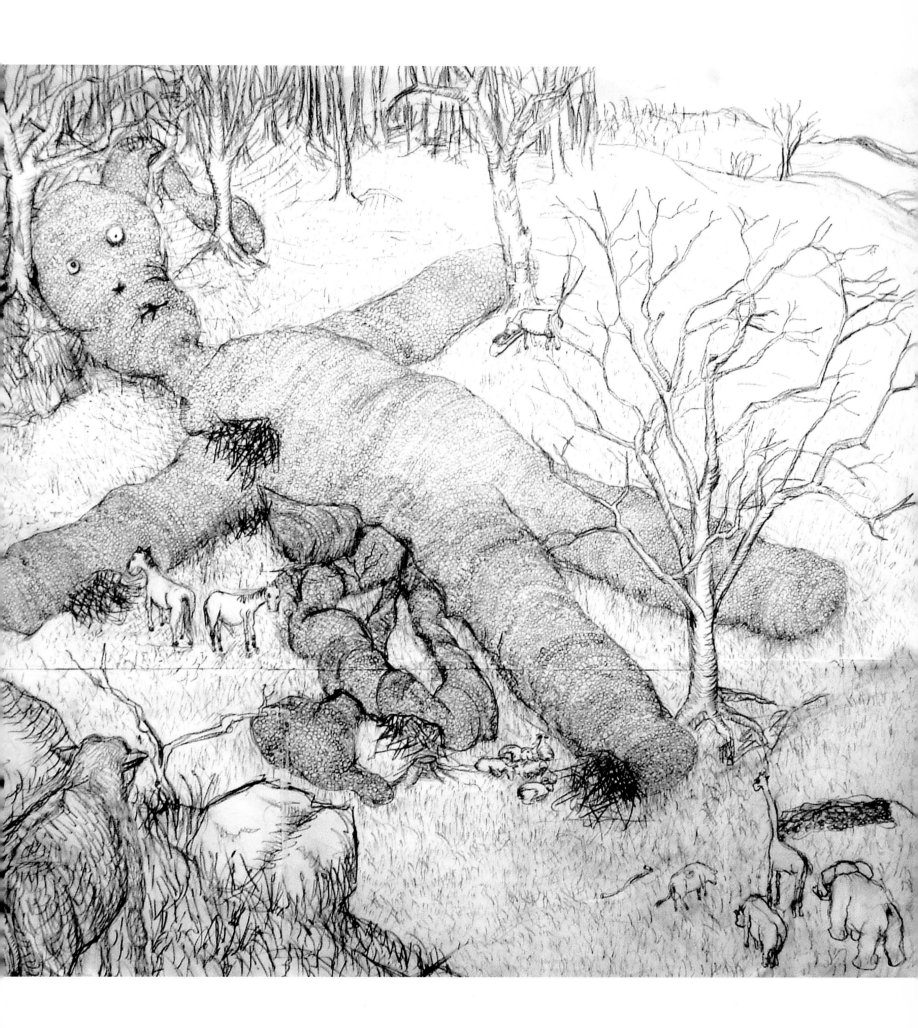

the things one finds wandering in a landscape: familiar things and utterly unknown, like a flower one has never seen before, or, as columbus discovered, an inexplicable continent; and then, behind a hill, as if knitted by giant grandmothers, lies this vast rabbit, to make you feel as small as a daisy. the toilet-paper-pink creature lies on its back: a rabbit-mountain like gulliver in liliput. happy you feel as you climb up along its ears, almost falling into its cavernous mouth, to the belly-summit and look out over the pink woolen landscape of the rabbit's body, a country dropped from the sky; ears and limbs sneaking into the distance; from its side flowing heart, liver and intestines. happily in love you step down the decaying corpse, through the wound, now small like a maggot, over woolen kidney and bowel.

happy you leave like the larva that gets its wings from an innocent carcass at the roadside. such is the happiness which made this rabbit.

i love the rabbit the rabbit loves me.

press release for the inauguration, 2005

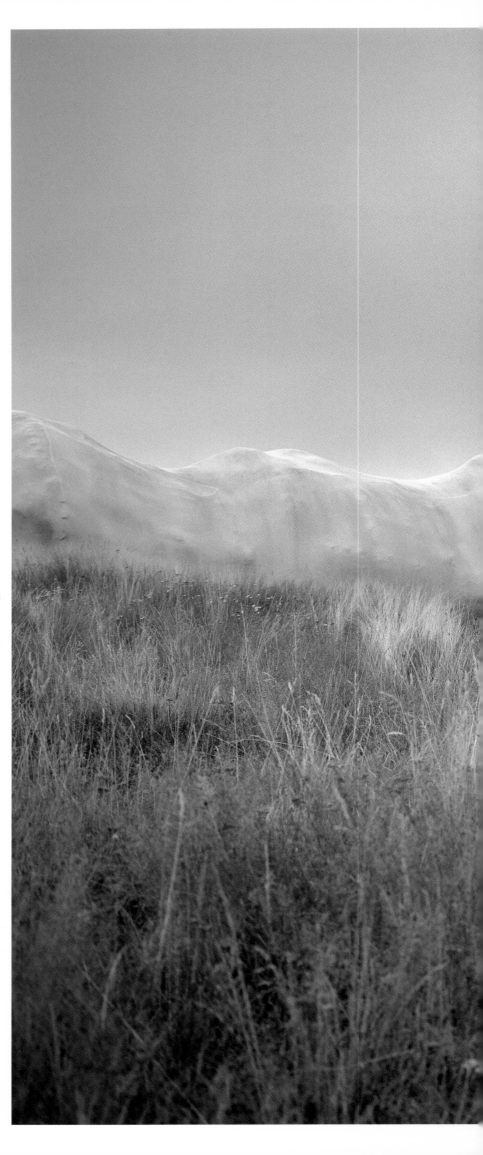

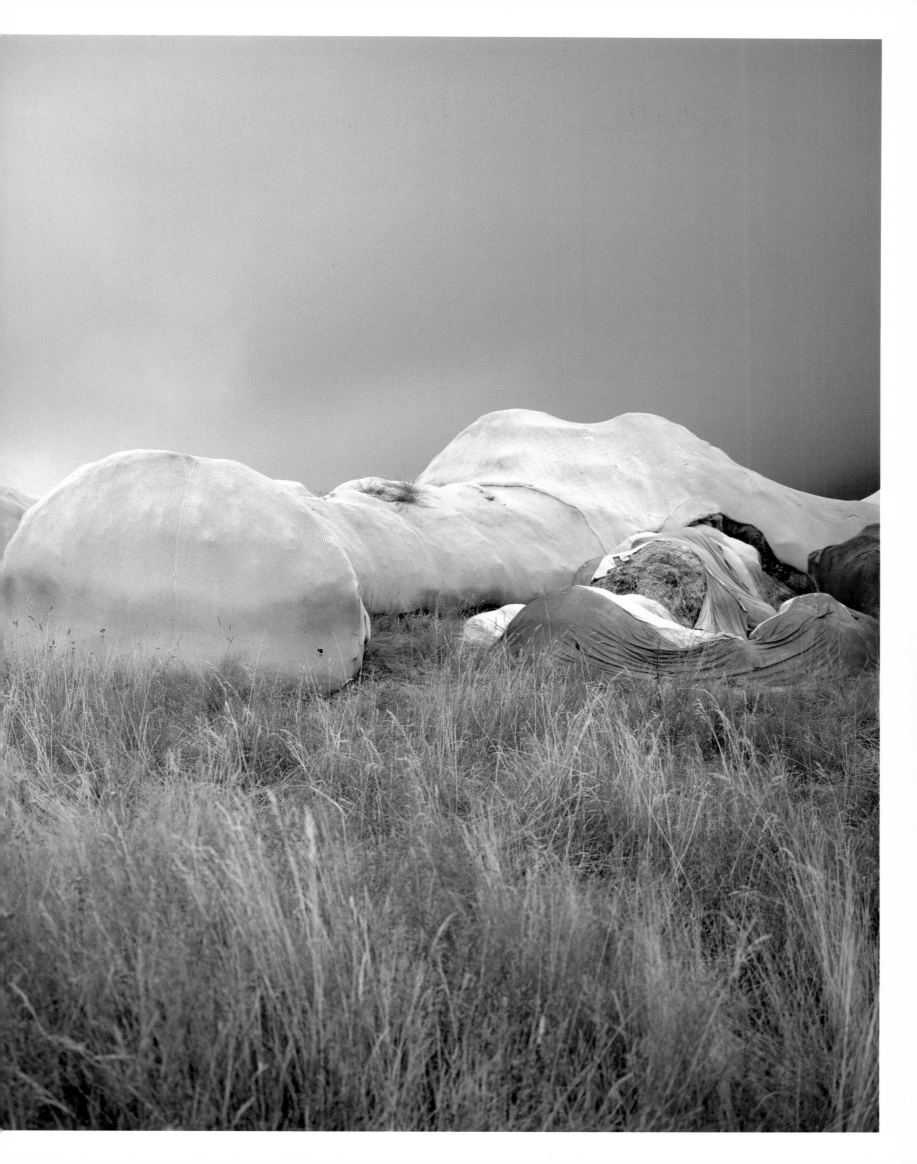

Steil führt der Weg hinauf, von Nizza kommend, die herrliche Alpenstraße nach Artesina oder, für den Eiligen, über die Schnellstraße von Turin nach Mondovi, dann hinauf durch die maritimen piemontesischen Alpen.
Von Artesina geht es weiter zu Fuß auf den Berg, so dass auch die letzten Urban People mit gebrochenem Schuhwerk zurückbleiben.
Der letzte Hügel ist der steilste, und dann auf dem Gipfel erhebt sich ein neuer Berg aus rosa Wolle, den man mit letzter Anstrengung erklimmt. Der Stand hart und doch nachgiebig, der Blick triumphal und doch verunsichert und rundherum die atemberaubenden Alpengipfel.
Die Besucher in Stadtkleidung, die einander beim Aufstieg helfen, erscheinen komisch inmitten dieses rosa Leuchtens, das dem Strahlen des alpinen Lichtes vorausgeht.
Es entsteht eine Spannung zwischen dem Realismus der Städter und der Idealisierung der Landschaft, und man hat den Eindruck, zwei künstlich oder traumhaft angelegten Räumen gegenüber zu stehen: einem symbolischen und einem realen. Und da ist sie plötzlich gegenwärtig, die Szene aus Caspar David Friedrichs «Wanderer über dem Nebelmeer»; oder war es das «Das Eismeer» oder «Morgen im Riesengebirge»: ein Monolog des einsamen Menschen über die Grundfragen des Lebens.
Langsam auch wird man der Form gewahr, die man erklettert hat – man befindet sich auf einem riesigen Organismus, weich und kalt zugleich, ein riesenhafter Körper, dem die Eingeweide heraushängen und den man einer Made gleich erkundet. Man kriecht über Augen, in die Mundhöhle, es ist ein liegender, lebloser Körper. In seiner rosa Klopapierfarbe und verbogenen Form wirkt er sehr anthropomorph und er hat riesige Ohren – es ist ein Hase, ein riesiger rosa Strickhase, als Kinderspielzeug bekannt, von 65 m Länge und 6 m Höhe und 103 Elefanten schwer, hingestreckt auf einem Berggipfel.
Wie Ötzi ist er spontan aus der Lust an Eroberung und Bewegung gerissen, wie vom Blitz hingestreckt, liegt er auf der Spitze des Berges, einsam in der Natur. Angesichts der Kraft der Natur und der Größe des Hasen, bleibt dem Menschen in seiner Winzigkeit keine andere Zuflucht als die innere Andacht – eine Art Bußübung.
Die Betrachter werden angesichts der riesigen Stoffmassen zu Protagonisten eines Dramas, das ihre Gegenwart verkleinert. Keine lebende Gegenwart scheint diesen rosa Raum zu begrenzen, der sich in der Ferne in einem blaurosa getönten, windbewegten Himmel verliert.
Und doch – bei genauer Betrachtung der umliegenden Berggipfel, sobald sich der Nebel lichtet, zeigen sich die Spuren weiterer Zivilisation – der Berg liegt inmitten eines Schigebietes, einer sogenannten Schischaukel, die gnadenlos jeden Gipfel mit Schiautobahnen zersägt.
Höchstentwickelte Zivilisation, kommerzialisierte Kulturlandschaft, die in der Totalität, in der sie im Sommer mit voller Ehrlichkeit zu Tage tritt, in mancher Hinsicht urbaner wirkt als der Berliner Alexanderplatz.
Und hier erst schließt sich der Kreis von Natur und Kultur und der Riesenhase, Symbol höchster sexueller Energie und Produktivität, wird in mehrfachem Sinne zum Memento Mori.

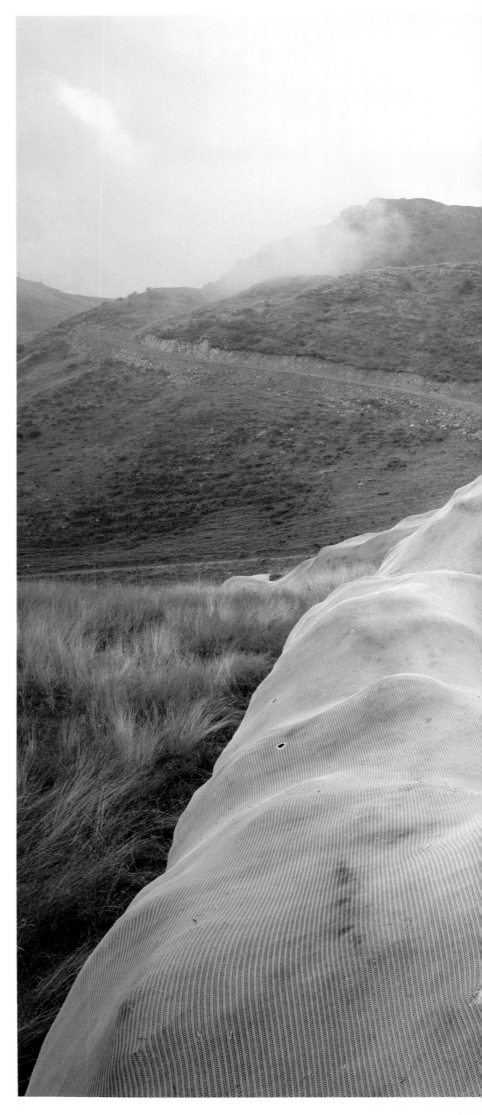

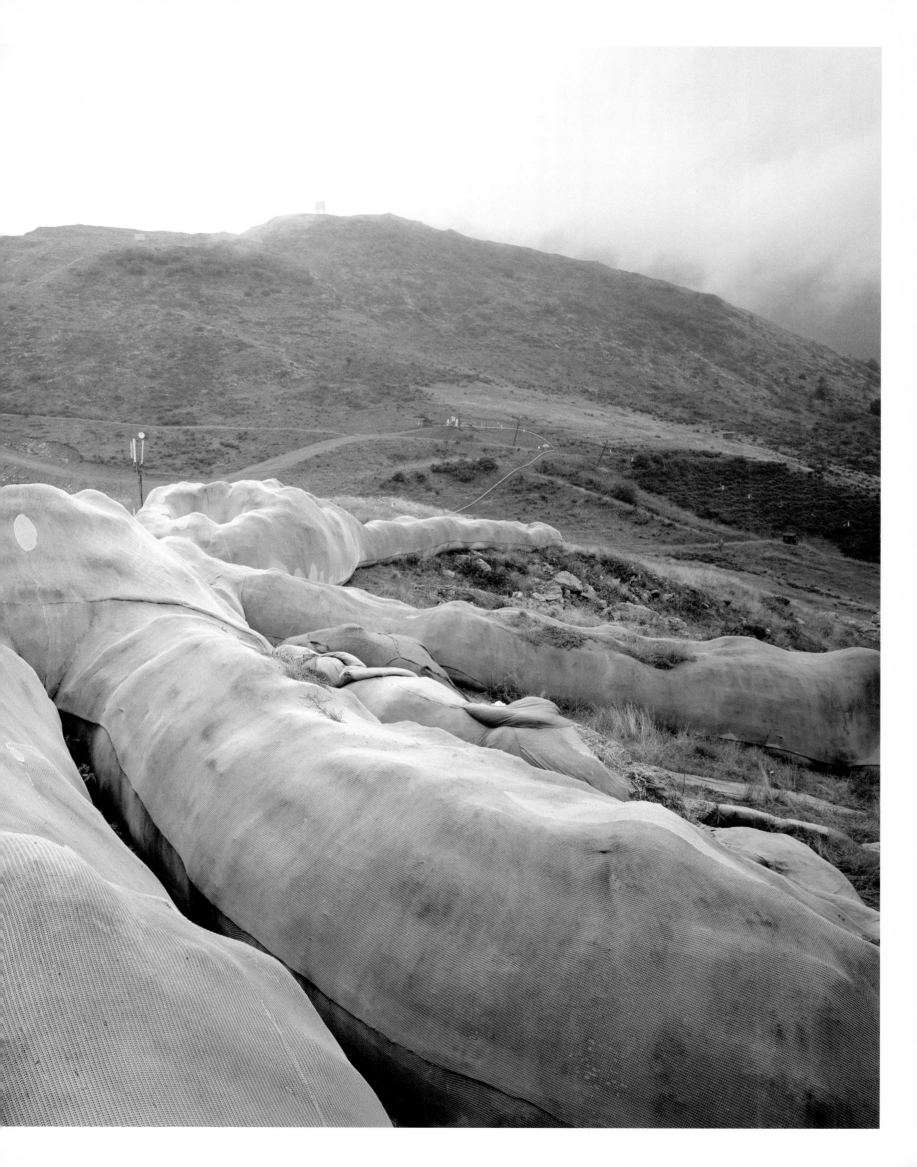

Die plastisch dargestellte Einsamkeit des Todes und in
weiterer Folge der Verwitterung und Verwesung,
führen zu impliziter Moral, zum Nachsinnen über die
Eitelkeit der irdischen Freuden und über die
Notwendigkeit der Askese.
Eingeständnis einer Niederlage? Mitnichten, da diese
Annäherungsweise an die Natur in sich selbst eine Brücke
ist, die den Abgrund zwischen Verzweiflung und Bild
überspannt.
Die Antwort der Künstler wird deutlich: die Erschaffung
einer visuellen Philosophie, die die Sublimierung der
irdischen Banalität im Bild bewältigt. Und so vermittelt
die Szene dem Betrachter auf sonderliche Weise nichts
Negatives, Erschreckendes, sondern geradezu das
Gegenteil: eine gewisse Heiterkeit und Spaß. In dieser
spielerischen Praxis zeigt sich, dass der Weg, obwohl er so
lang ist wie der nicht enden wollende, tonnenschwere
einzige Faden, aus dem der Hase gestrickt ist, selbst zum
Ziel wird.

christian meyer, 2005

«The rabbit is feeding a lot of other kinds of life. There
are already mushrooms and grass growing out of it.
And there is lots of this yellow thing appearing. It looks
like the doll vomited. I saw birds nestling. Cows want
to lie down on the straw. The straw is radiating warmth
as it decays. This is appealing to animals in winter.
It is creating niches that protect animals from the wind.
It stores moisture between the legs. It makes all these
animals feel like home.»

hohlräume

architecture

Zu den von den architekten geplanten raumvolumen (attraktoren) werden hohlräume vorgesehen. Diese hohlräume existieren offiziell nicht. Sie sind in keinen plänen, beschreibungen und konzepten enthalten. Sie existieren real, aber nicht legal. Sie sind wie geheime kammern in pyramiden. Wie alte, verfallene, aus plänen radierte tunnel, kanalsysteme. Man ahnt ihre existenz, aber weiß nie über ihre ausdehnung und vielzahl bescheid. sie stehen denjenigen zur unmittelbaren, aber nie offiziell geregelten nutzung zur Verfügung, die sie finden. Menschen, die sie finden, nutzen sie privat und öffentlich, aber sie wissen ihr geheimnis für sich zu bewahren, da sie ansonsten diese räume wieder verlieren. Die hohlräume werden durch nutzung zu einem kollektiv in besitz genommenen teil der siedlung.

Werden erzählungen über die existenz dieser räume aber in andere stadtteile getragen, so können die folgen unangenehm und destruktiver natur sein. Eine art kollektives bewusstsein über die bewahrung eines großen gemeinschaftlichen geheimnisses entsteht.

Die wirkliche entwicklung und nutzung dieser räume ist nicht vorhersehbar. Sie ist auch nicht planbar. Nicht steuerbar. Nicht aufzuhalten. Nicht rückgängig zu machen. Beispiele solcher räume sind:

 - Ein unter der stadt liverpool liegendes konzeptloses tunnelsystem. Dieses tunnelsystem wurde von einem bewohner liverpools im 19. jahrhundert errichtet. Der einzige eingang zu diesem system befindet sich im haus dieses mannes. Es gibt keine aufzeichnungen über das system. Es wurde aus rein privater initiative und lust errichtet. Kanalarbeiter und unternehmen in liverpool stoßen bei tiefbauarbeiten immer wieder auf teile dieses systems.
 - Alte bunker an der französischen atlantikküste
 - Koffer mit doppeltem boden
 - Erdställe aus der zeit des dreißigjährigen krieges
 - Leerstehende fabrikshallen und häuser

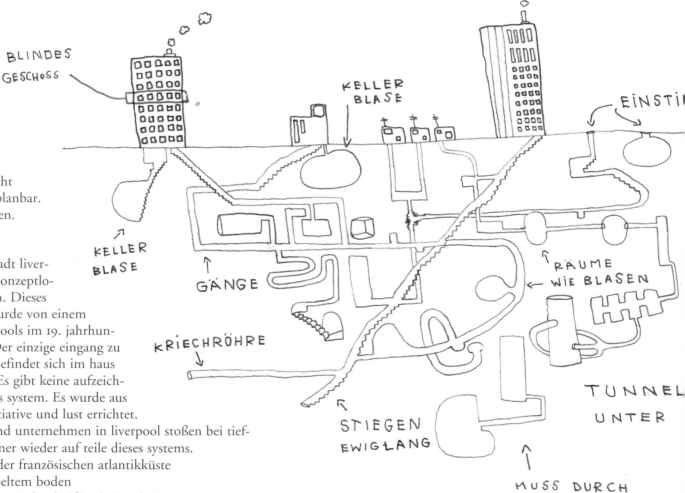

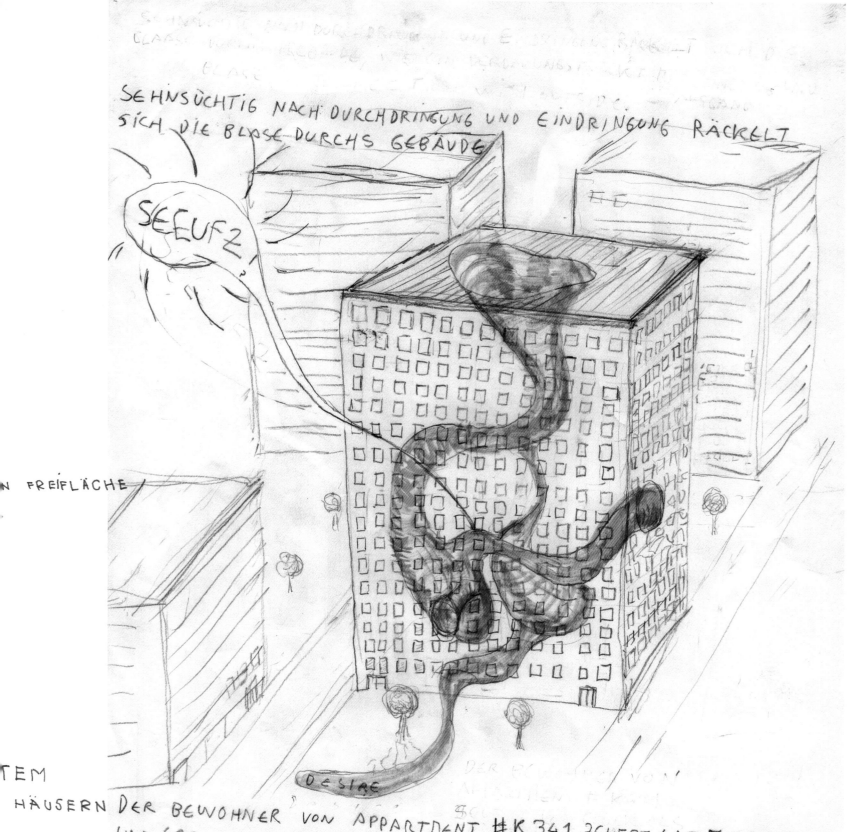

SEHNSÜCHTIG NACH DURCHDRINGUNG UND EINDRINGUNG RÄCKELT
SICH DIE BLASE DURCHS GEBÄUDE

SEEUFZ!

DESIRE

FREIFLÄCHE

TEM

HÄUSERN DER BEWOHNER VON APPARTMENT #K 341 ZEUEZT LAUT VOR GLÜCK
UND ERREGUNG, ALS ER ERSTMALS DIE BLASE ANSICHT

ERDEN

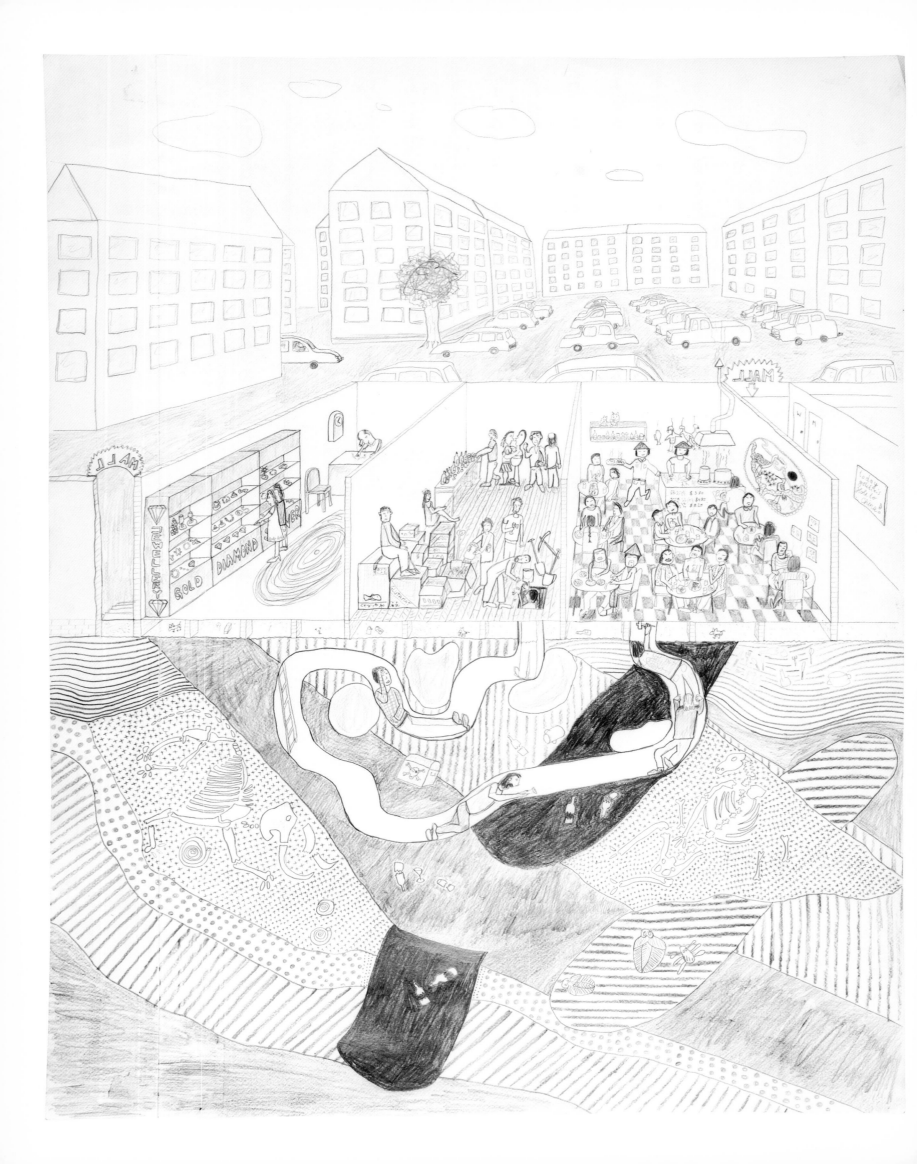

hole to china

«awesome festival» perth, western australia, october 2000

Dear gelatin!

I haven't thought of a place for Gelatin. I thought that if you have an idea
then we can fit it into a space.
I don't like to disturb the creative process of the artist. Our main Festival
site is in the City about 9 km from the beaches, but the beaches are good
(the only thing is it gets really hot about 93 degrees farenheit in November)!!
I am giving you a list of other sites that you might consider;
1/ an inner city park (some people sleep here) with cactuses and imported trees
2/ the edge of the river (which is in the city)
3/ a city warehouse space (for a suck and blow installation)
4/ a vacant city block
5/ under the autobahn/freeway

I know that your work is really strong and I am very excited about what
you might do in Perth I really really like the suck and blow concept as
a living breathing space.
The most important thing to remember is the environment that we
will present the work. As it is a festival for young people under 16
your work needs to be able to be accommodated by this age and their
families.
I also know that you will get a lot of adults because of Gelatins great
reputation. The choice of the type of project must be broad enough
for this audience.
When I was in England and I saw your boxes I was really impressed
because the work was not made for children but they loved it!!
The paprika ship was successful because it had elements for adults but
was also ok for children.

I know that on the Opening Night of Paprika there was
some nudity but it was only on that night, I would need
to know that for the general public shows of Gelatin at
AWESOME there was no nudity and nothing that would
create hysteria. I know I am treading a very fine line here,
and hope that you can understand. It is so important for
young people to be able to see work like yours.
Your friend who was in Perth will probably tell you that
we have some interesting deserts here in Perth, especially
one about 4 hours away by road with big rock formations
it is called the Pinnacles. I think that you will really like it.
Till next time
Gary

Arriving in Perth there was no real space for us to work on. After a week of getting lost in the backyard of Lotte's house, we finally were given a vacant shop in a forgotten indoor shopping alley one week before the festival opening. Our space was an untidy former record store called LSD situated between a chinese restaurant and a jewelry store.

We started to dig a hole under the store's wooden floor. The dug out sand and earth was hidden inside trashed cardboard boxes that piled up in the room. We still have the ancient dug up babybones and perfume bottles. Old living room furniture walls were used to resist the ground longing for closing.

After two days of digging we where far below the buildings foundations. The decision whether to dig towards the chinese restaurant or the jewelery store was quickly established. We continued digging horizontally for some days and then upwards again till a big portion of sand dropped on our heads and we were under the restaurant's wooden floor. One could look around between the floor and the sandy ground surrounded by rays of light shimmering through the tiny gaps of the restaurant's floor lighting up the dust like a laser show. You could hear the customers slurping and trampling overhead, moving chairs, whispering conversations and chewing glass noodles.

I suppose, resting under the wooden boards the tunnel must be still there.

hugbox

«tracey» liverpool biennial, workhouse, liverpool, england, september 1999

it's about applying pressure to the body. about being hugged and the sensation it creates inside of you. similar to being hugged by a person, the pressure of hugbox makes you feel soft, vulnerable and loved.

inside – you get hot and it's hard to breathe, the pressure is so strong (like a big big person lying down on top of you) that you can't move at all. you feel possessed and definite. alive. suspended in an endless space. there is no way out until the machine reopens.

afterwards happiness and relief bubbles through your body. You feel soft and sexually aroused. hmmmmmmm.

hugbox was powered by water. a weight and counterweight system closed and opened the machine. the weights were big trashcans. water was pumped from one trashcan (counterweight) to the other trashcan (weight) and back again, causing the machine to close, build up pressure slowly, hold it, release pressure and then reopen again. maximum pressure was higher than one thinks to be able to endure.

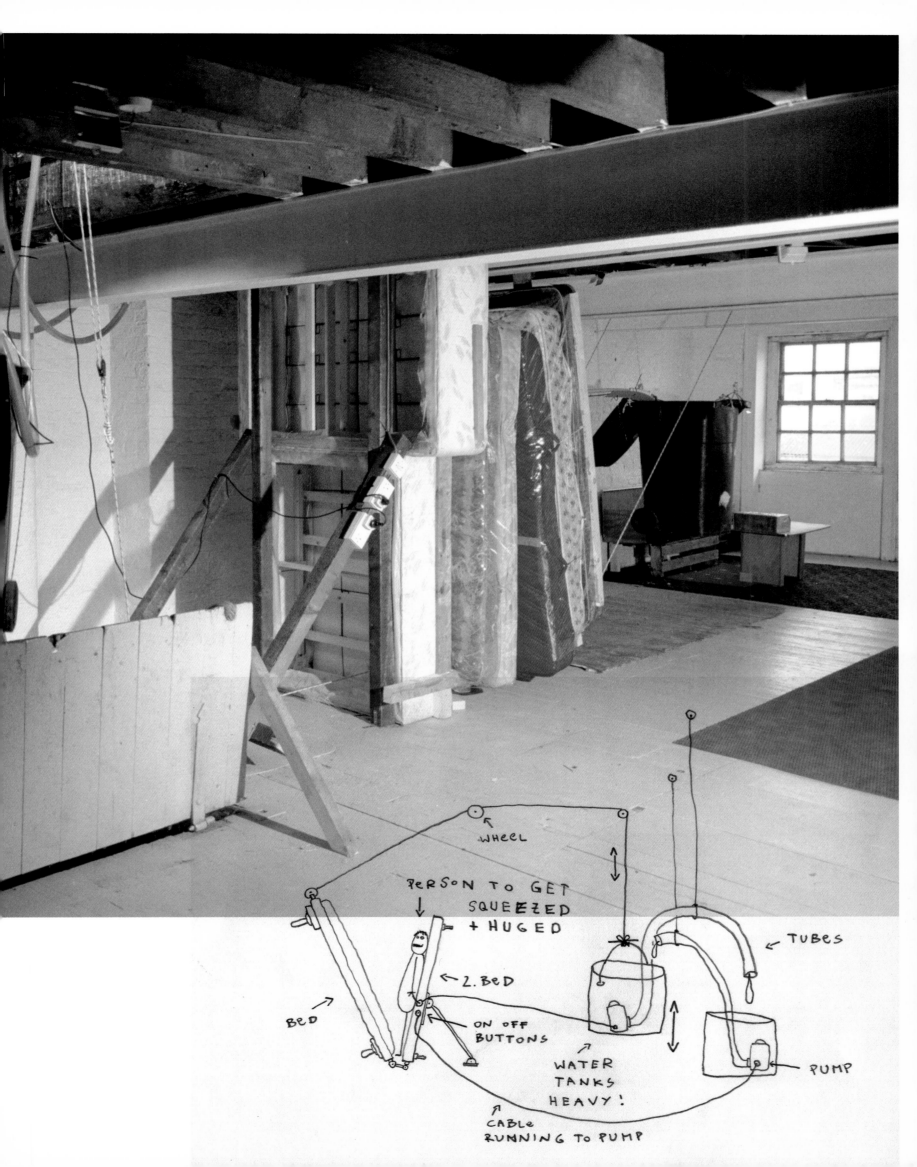

WHEEL

PERSON TO GET
SQUEEZED
+ HUGED

BED

2. BED

ON OFF
BUTTONS

WATER
TANKS
HEAVY!

CABLE
RUNNING TO PUMP

TUBES

PUMP

hugris

kling & bang gallery, reykjavík, iceland 2006
with schuyler maehl, mundi, morri (moms), örn bórur örnarsson,
kristján zaklinsky and bec stupak
drawing: mundi & morri
puffin muffins: hekla's mother
meditation

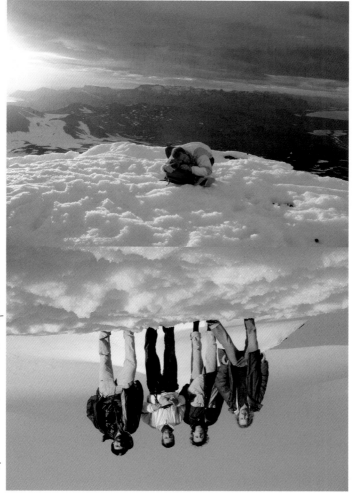

Ímyndunaraflið er frumkraftur tilverunnar. það getur umskapað raunveruleikann. Aðeins þeir sem sjá fyrir sér það ósýnilega ná að framkvæma það ómögulega. Með krafti ímyndunaraflsins er hægt að sjá það ósýnilega, taka á því ósnertanlega og framkvæma það ómögulega. þeir sem draga í efa að þetta sé hægt eiga ekki að standa í vegi fyrir þeim sem stunda þetta. Málið er að einmitt þeir sem ástunda notkun ímyndunaraflsins hafa rökstuddari hugmynd um hvað lífið snýst en þeir sem trúa ekki á það. Í rauninni þarf raunsæismenn til að trúa á kraftaverk. Endurnýjum ímyndunarafl okkar á hverri stundu! Er það svo erfitt í raun? Við vitum hvað þarf að gerast en gerum við það sem við vitum. Lífið springur út eins og goshver hjá þeim sem komast í gegnum skel aðgerðarleysisins. Kyrrstaða á bara heima hjá myndastyttum.

Veröldin hreyfist og hugmyndir sem einu sinni voru góðar eru ekki endilega góðar í dag. Í dag er grasið eins grænt og hægt er að hafa það. Döfnum þar sem okkur er plantað. það sem er hefur alltaf verið. Ef við breytum viðhorfi okkar til hluta fara þeir að breytast. Er það svo erfitt? Ruglum ekki saman hreyfingu og framkvæmd. þegar við breytum því sem við trúum, breytist það sem við gerum. Ímyndunaraflið er ekki ósvipað skrúfulykli - það passar á allt. Kertaljós tapar engri birtu eða krafti með því að gefa öðru kerti ljós. Hugurinn er eins og fallhlíf - hann virkar ekki nema opinn. Ímyndunaraflið ögrar sálinni að fara lengra en augun sjá. Við þurfum bara að taka á okkur gjörðina - ekki útkomuna. Ímyndunaraflið gefur óséðum hlutum von. Takmörkum aldrei framtíð okkar með því að gera bara það sem við höfum alltaf gert. Er það svo erfitt? Víkkum skynjun okkar og þrengjum væntingarnar. Finnum það sem býr í okkur sjálfum - allt annað er tilbúið. Að ímynda sér ástarleiki er miklu áhugaverðara en ástin í raunveruleikanum - jafnvel meðan leikurinn er stundaður. Að gera það aldrei er mjög kynæsandi. Er það svo erfitt? það sem liggur fyrir framan okkur er svo lítilfjörlegt miðað við kraftinn sem býr innra með okkur.

«What is the lightest object in the world?», the Slovenian cultural critic and philosopher Slavoj Žižek asks: «The penis, because it is the only one that can be raised by mere thought.» [Slavoj Žižek, The Ticklish Subject: The absent Center Of Political Ontology. London; New York: Verso, p. 382–3] This intellectual joke of Žižek, illustrating the psychoanalitical concept of the phallus, became an inspiration for this performance. Riding on Icelandic horses from Hlemmur, like Icelandic sheep boys and later posing for the photos in nineteenth century convention, artists arrived into the gallery where the public was waiting. Then the group disappeared for the moment. And after a while spectators were let in through backrooms and then down the cellar and up again. They could take a seat in a theater-like auditorium with the view on the small stage where the performance took place. The intention of the artists was to generate a special kind of atmosphere in people by leading them throught the dark labyrinth before they would step into another reality. On the stage seven male bodies in a sleeping-like state were lying on the moss or chairs in the deep relaxation positions. The spotlights were cast on their uncovered genitals, exposed through holes cut out of their pants. They seemed to be drowned in to dreams so far that it happened that some of them came to an erection. The stage was filled up with live images of taboo highlighted by light stream and multiplied to the number of seven. The performance was continuing in a very intimate, walking on the tip of the toes atmosphere of meditation.

karolina boguslawska, «genital panic» in reykjavik. gelitin with «hugris» performance at kling and bang gallery, icelandic art news, issue #10, august and september 2006

text collage by goddur

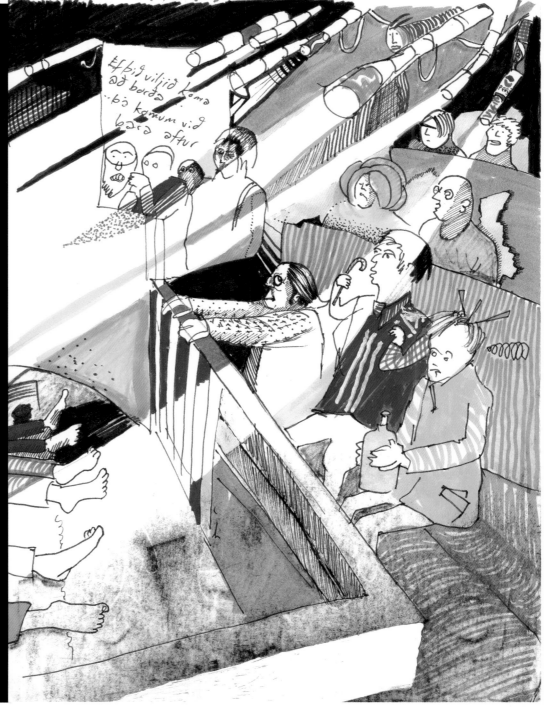

human elevator

pearl m. mackey apartments, los angeles, usa, march 1999
with cruc, cyril, dick p, bo, bo's friend, dave, rickey from venice beach, ron
athey, jan sopenski, ramatur supramien, fred kumozuki, len whitney & friends,
eby, cargnelli/szely, nicolas amato, drew mathews, bernhard elsmere

It was at the Lady Ramrod II, an exceptionally unpopular bar located deep inside the guts of urban Los Angeles, that Florian Reither first unveiled the model of what soon would become a mega-manual flesh lift. The miniature Human Elevator was made out of corrugated cardboard and little plastic Fisher Price toy people. The figurines faced one another in pairs, alternating up rungs on a cardboard column. Wolfgang grinned and swung on the tables nearby, like a merry elf hanging underneath a perilous rope bridge, as Flo described the duty.

Thirteen very strong men were needed to man a scaffolding three stories tall. Guests would enter at ground level, be grabbed by buff arms and passed up and up, hurtling to the top and be dropped on the roof of an adjacent apartment building. Ali told me that gelatin always wanted to know what it feels like to be lifted into the air, light as a feather by burly muscle men.

The Gelatin collective are no gym bunnies. They are generals not slaves. How were they to find a crew? They were old world visitors in the City of Angels. Surely the most manly men of Los Angeles would sacrifice their strength for art, wouldn't they?

Such was not to be an easy task. Wolfgang and Flo lurked around gym parking lots and accosted men with arms as big as legs. «Will you work on a human elevator?» «Fuck off,» was the usual reply. Tobias confronted bodybuilders on Muscle beach. «Join the human elevator and lift spirits to the skies!» The grunting man-gods were unmoved.

Ali tried to enlist male porn stars as they rested between shooting sex scenes. «SIR, will you work on our human elevator, SIR!» he barked to bisexual superstud Vince Rockland. How could Vince refuse? There were few takers at first. The immediate reaction was, «What? Get away from me!» or «How much does it pay?» Despite the initial resistance, one-by-one, the strong men came. For esthetic and practical reasons only «big» men were invited to lift.

At six-foot-three, 195 pounds, I was the smallest of all the bodybuilders on the line. I knew I could do the job, but didn't know how long I could last. I'd hate to be the weak link, so I trained hard. I also took it upon myself to help spread the word and recruit the strongest bodies I could find.

The grounds of the Mackey apartments were packed with people for the evening assembly. The throng gawked at the shell of the Human Elevator—a three-story scaffolding. A DJ mixed ambient sounds from conversations secretly captured from microphones hidden in various rooms and enclaves.

It was finally time to line up. The Gelatin generals assigned each of our positions on the elevator. Muscle men, bar bouncers and gigolos rounded out the ranks. Most of us were strangers meeting for the first time. We marched toward the Gelatin slave lift and climbed aboard to thunderous applause.

My plank was two rows from the top. I shook hands with my partner across from me and looked down. Ali was looking my way with up-stretched arms. Closer and closer he came until it was my turn to grab him. I reached beneath his armpits and my partner grabbed his waist. We effortlessly lifted Ali above our heads to the two men above us. Jerked my head to avoid a kick to the face. Tobias came next, then Wolfgang and Flo.

A sea of people followed and I began to lose my breath. It was as if we were saving people from a terrible mining accident. I broke a sweat after body number three. I soon became soaked in my own sweaty juices. It was clear that this was a full-throttle workout of a lifetime.

Down below, the line to ride the Human Elevator was getting longer. Many who rode the muscle-man water-brigade ran down the stairs for another ride. Most didn't think about the danger because they were too swept up in the excitement. The folks who flew to the top were exhilarated and wanted more. Another group was too frightened (or too cool) to gamble on taking a ride. These naysayers squawked about the liability issues, talking trash about how dangerous the Human Elevator appeared to be. These sourpussies would never know the bliss that Meredith experienced. «I was flying for a couple hours afterwards!» she later told me. «It felt fantastic having a bunch of people launch me into the air, feeling weightless... it was incredibly erotic!»

dick pursel, gelatin: viennese art guys lift shame to new heights. a mirror of feelings, in: elisabeth schweeger (ed.), granular=synthesis/gelatin. biennale di venezia 2001 – österreichischer pavillon, ostfildern-ruit 2001

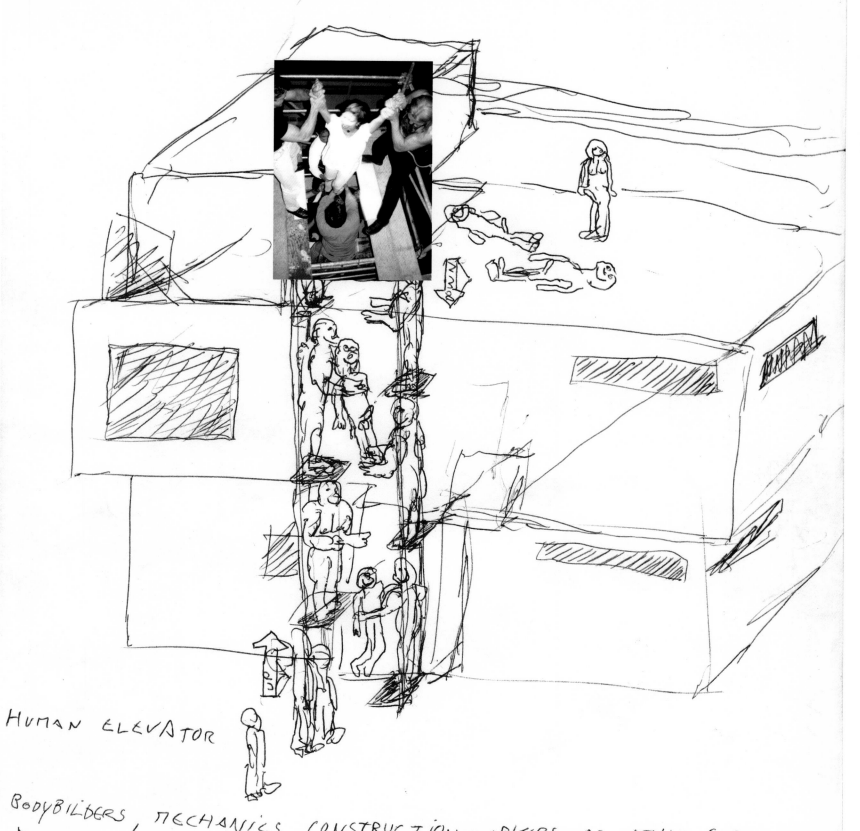

HUMAN ELEVATOR

BODYBILDERS, MECHANICS, CONSTRUCTION WORKERS OR OTHER STRONG
MEN ARE SET UP IN A STRUCTUR AND CARFULLY ELEVATE
PEOPLE ONTO THE ROOFTOP, PASSING PASSENGERS FROM ONE TO
THE OTHER, AND THEN ELEVATE THEM DOWN AGAIN.

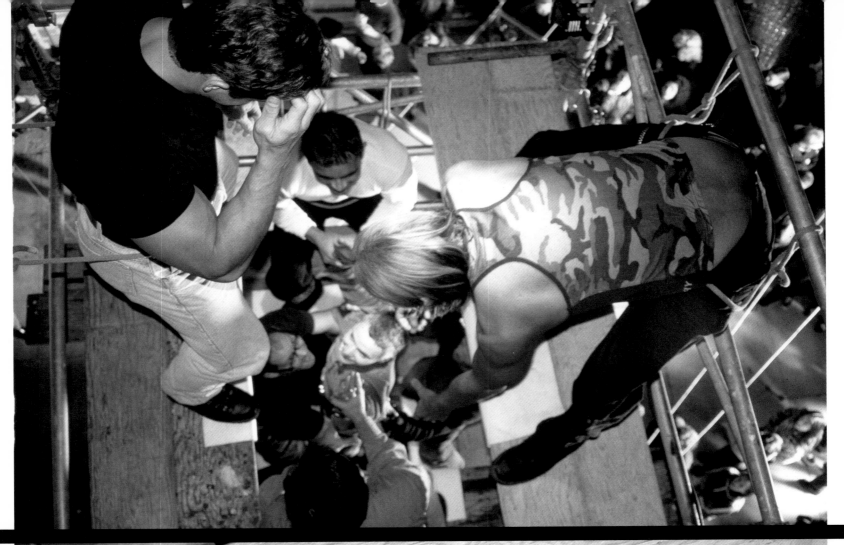

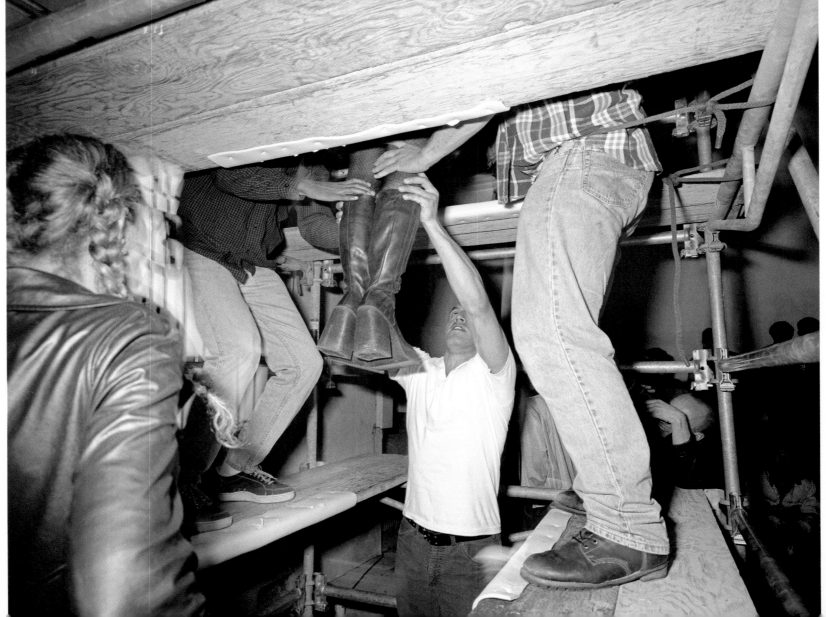

shaking down

GELATIN

Sex Conference with Viennese Art Guys

by B.T. Benghazi

Ali Janka, Wolfgang Ganter, Florian Reither, and Tobias Urban are four artists from Vienna, Austria, together known as Gelatin. Composed of three "straight" men and one "homosexual, not gay" member, the group's collaborative work uses everything from architecture to sexuality as their personal playthings. Examples of their work would include the artists' hanging naked from ceilings whipping one another with leeks, videos of them dressed as sailors assfucking taxidermied deer in a natural history museum, and rooms constructed of operating refrigerators. Their signature work is a series of inflatables of all kinds, including spheric bubbles in which they dance naked in happening-like routines. Gelatin is fun. This past summer they exhibited at New York's P.S.1 and hosted a series of Saturday afternoon parties around their constructions. It was here they approached us about being interviewed and photographed for Honcho. But they wanted to talk about sex, not art. Fittingly, Tobias was unable to make the interview; he was getting laid.

HONCHO: *OK then, talk about sex. It can be anything.*

ALI: **Sex is about anything, anyway. Let's start with a story. When I was young…I lost my virginity in a public toilet in Vienna 'cause this one evening I really wanted to get fucked and there I met this guy on the street and he had a really big cock. And so I thought, OK…I want to lose my virginity.**

How did you know he had a big cock?
ALI: **I checked it out.**

On the street?
ALI: **Actually, I was in a park and it was really bright.**

And we went to this public toilet and you had to insert one shilling, which is about ten cents to get in. So I lost my virginity for ten cents. And actually one month later, me and a friend of mine, we stole the door for this installation in a museum where we made this secret backdoor entrance where you could get in for ten cents. It was a really nice feeling for me to know that my ten cents, one shilling was in this door and all these museum visitors were putting more money into it. Then we wanted to bring the door back because we didn't want to hurt gay infrastructure in that city. But they had already inserted a new door.

Today I'm really horny. We just had a little bit of alcohol and I have days where…I mean aren't you most of the time horny somehow?

FLO: **It depends on the weather and the food.**

ALI: **Yeah, but like I have a couple of days in a year where I'm not horny and that's really releasing. I just walk around and I don't have to strive and I can concentrate on other things and that's really relaxing.**

FLO: **I find horniness related to certain combinations of the weather and the stuff done during the day. [I get horny] if I just hang around drawing or reading…by not moving my body. Not physically.**

If you stand still you get horny?
FLO: **Yeah, standing still too long makes me horny. Lack of physical movement goes somewhere** else. And flirting makes me horny. That's what sex is lacking in the States. There's not enough flirting in New York.

Ali: For me there is more than in Vienna.

Wolfgang: I think it is really different if you are looking for girls or for guys.

Flo: I love to flirt a lot here with guys. It's really nice. It's really supernice. But the girls take it too serious. So crazy. You can't flirt with them or they get serious. It's really boring. In Europe you can have these flirts, or like in South America, you sit in the bus and it's just flirting. That would never happen in New York. Wherever there is unemployment, there is more sex. Because sex is for free. Eastern Europe, Bulgaria.

Wolfgang: I was very horny yesterday. It's my problem. I am always horny in the afternoons. Quite after noon.

Flo: So you fix a date for the evening and you're not horny anymore?

Wolfgang: No, I like to have much time when I have sex. I like the idea of having all the time in the world.

Flo: I like the quickies as well. I like all of it. It's completely different.

Wolfgang: You can only have quickies with really good ones.

i like my job 1+2+3

new york city, usa, 1998, for honcho magazine (published may 1999), photo: misa martin
london, england, 1999, photo: andy willshire
paris, france, 2007, photo: maria ziegelböck

Ali: You can have quickies with really, really bad men also. And they're good then.
Wolfgang: But it's so boring to convince somebody to have sex.
Flo: Convincing somebody to have sex is shit sex. It's never good sex. It sucks.
Ali: I always wanted to get raped by an older guy on the street. That was my sexual fantasy. Unfortunately, that never happened.
Wolfgang: I had sex with guys one time. I remember now. I can't say who because it's a small town. Everybody knows everyone.
Flo: Especially when your father's the butcher.

Did you ever have sex in the butcher shop?
Flo: Sure.

On the meat?
Flo: (nods) Almost everywhere.
Wolfgang: I had great sex watching swans, they were swimming in front of me. It was nice.
Ali: We are actually really innocent.

But you have sex a lot?
Flo: In United States, no. It's not very sexy here.
Ali: I was in front of P.S. 1 and this car was stopping with a Hasidic Jew. I jumped into his car and we gave each other a handjob in the car. He said he never did it before. He sucked me a little bit and said it was really his first time. I mean he was married and everything.

Was he wearing his hat?
Ali: At first, but I think it fell off. We went around the corner into the back of the car. And it was like five minutes and I was bored very soon. It was not very useful.
Flo: If I was in a situation like this, I wouldn't be bored. I would scream.
Ali: I wanted to say I will give you a handjob when I can pray with you. I was just overwhelmed like when I'm horny and the guy pulls up and he has a hard-on in his pants and he looks interesting to me in a way and I'm really comfortable for a moment. Then things just happen. Sometimes I was so overwhelmingly horny that I almost lost my consciousness just because I was horny. Not so much now anymore though.

Why didn't you just jack off?
Flo: We're really innocent. We don't run to the next public toilet and just do it. When I'm horny, just walking through the streets (I can get horny a lot too) I really get lost. I mean geographically lost.
Because I keep walking and I will look at a sexy person and following and I ended up in macrobiotic stores. The guy behind the desk asked me: «Yes, please?» And I just go like, huh, and buy some shit whole wheat bread because I would be following a person who went into the store.
Flo: I also love smell. I love to smell. I have to smell when I have sex. The other person, there are many different parts. It's your own smell anyway because you keep rubbing your bodies and it mixes up. You can tell by a smell of a person if you'll like them. When you can't smell a person that means there's no sympathy.
Ali: But Serge Gainsbourg never washed. He was supposed to have smelled really awfully but he had tons of girls.

Rasputin supposedly had a 12 3/4 inch cock and smelled so bad people were forced to cover their faces when he came in the room. Yet he had sex all the time, quite the gigolo.
Flo: 12 inch? So what. How many centimeters is that? 36? 40 centimeters? That's big. It's like heavy.

In Austria they measure dick size in centimeters?
Ali: Yes.

What's considered big in centimeters?
Wolfgang: 30?
Flo: What is the average? The average is like 17.
Wolfgang: No!
Ali: I'm not so interested in cock sizes, except for when I was losing my virginity. I didn't want to lose half my virginity. I wanted to be sure.

You mean you wanted your whole cherry blown.
Ali: Yeah. Uh huh.

At this point in the interview all three members of Gelatin begin to simultaneously sing «I want my whole cherry blown» to the tune of «He's Got the Whole World in his Hands».
Ali: (still singing) I want to blow your cherry too. I want to blow your cherry too.
Flo: Size doesn't matter. Only with Godzilla does size matter.

Why don't you tell me about your photo shoot.
Ali: The week before (our shoot) we were a little bit tense because we thought: OK, we have to have a hard-on somehow.
Wolfgang: Of course, we would love to have a hard-on.
Flo: I was not tense.
Ali: Tobias (the missing fourth member of Gelatin), he was really scared. «What happens if you three have a hard-on and I don't?»
Flo: He kept talking about it for a week and I told him just stop it or it will never work. You're putting yourself under pressure.
Ali: It was the opposite situation of when you were young

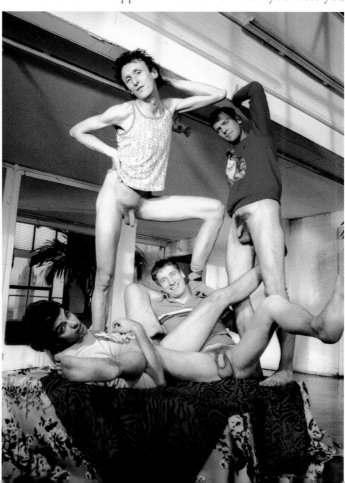

and you have to go to the doctor to check out your balls or whatever and you're just sitting in the waiting room and you think: «Hope I don't get a hard-on.» And of course you get one … just waiting sitting outside.

Are you considered sex symbols in Vienna?
Flo: No, we aren't that big to be a symbol.
Ali: It's strange, all the laws in New York and stuff. As soon as you get naked it's a real statement. You can't just get naked to be naked. You always have a message. Like «Oh, these guys get naked!» But it's nothing special.
Flo: We did some stuff hanging from the ceiling naked and getting spanked and when you do this with clothes on, it's much more a statement of the fashion of the clothes. It's theater. If you're naked, it's the less comment.
Ali: This was a meat decoration, a flesh decoration.

Do people often come up after your shows and accost you for sex?
Flo: People come and flirt, but you don't realize it until the day after. They do the first step, but you have to do the second… When people stand and watch you, you actually have sex with everybody in your mind. It's not body contact. They look at you and take pictures and you walk around while cleaning up and it's like those people you can call on the phone that come to your apartment to do that naked cleaning. It was the same situation. You would walk around with a broom and pick up stuff and people would be getting crazy just by watching you. And you know you are in the situation of the naked cleaning guy and they know they're in the situation even though they didn't order it. They get sucked into it.

b. t. benghazi, shaking down gelatin – sex conference with viennese art guys, in: honcho magazine, may 1999 (abbreviated version)

île flottante

for an ocean, 2012 – 2013
with herwig müller
floating island

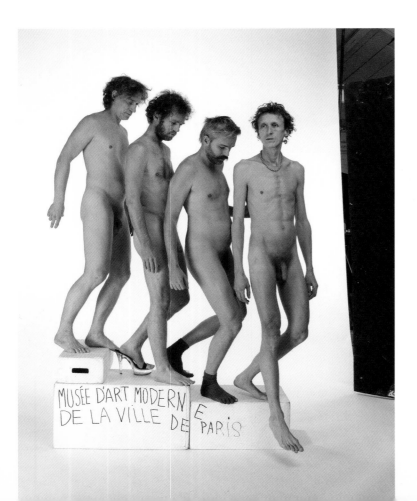

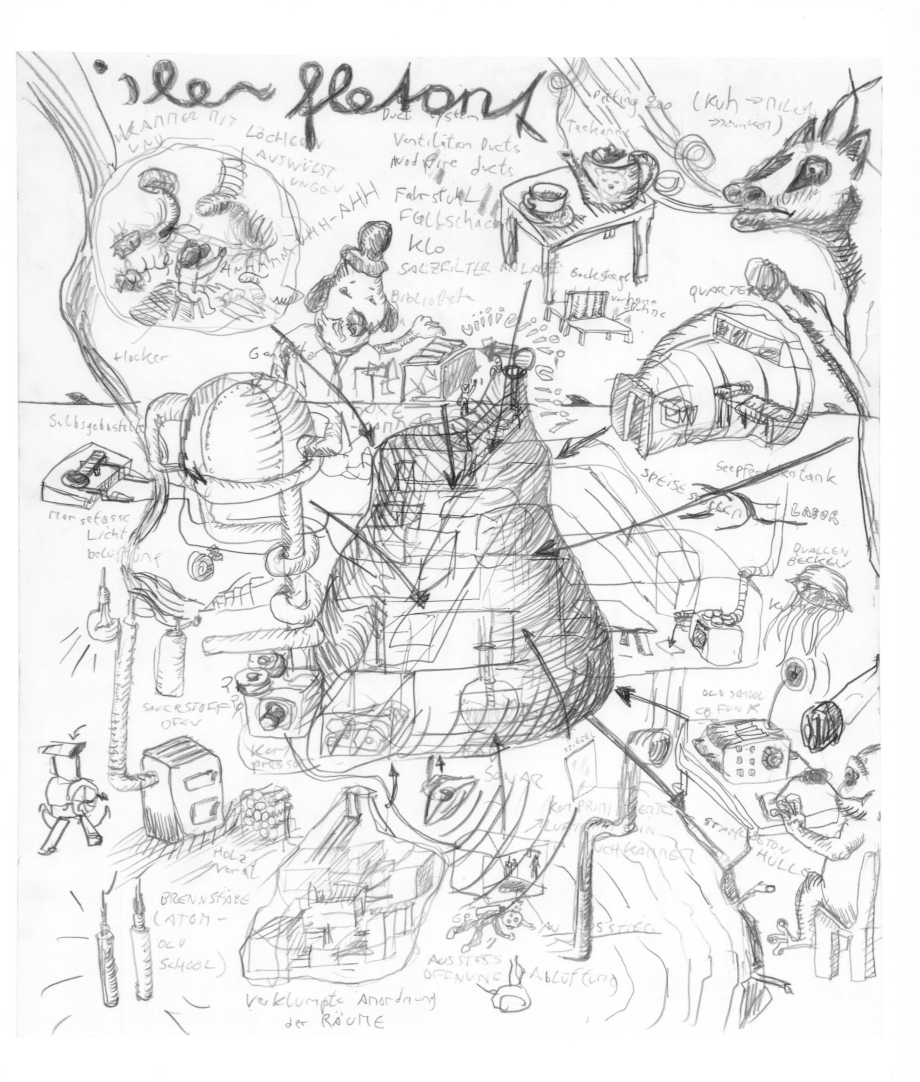

Ober Deck
Schleusse
Unter Deck
chill-zone
Maschinendeck

île flottante ist eine schwimmende insel. wie bei einem eisberg ist nur ein kleiner teil der insel über wasser sichtbar, während der großteil des inselvolumens sich unter wasser befindet. sie ist hohl und wird mittels ballast ausreichend tief unter wasser gezogen. ein schiff wird sie in eine große meeresströmung ziehen und freilassen. da sie keinen eigen-antrieb besitzt und nicht steuerbar ist, gibt sie sich alleinig den strömungen hin und treibt monatelang umher.
an bord werden sechs personen leben. die crew wird die treibezeit lang unterhalb des meeresspiegels verbringen. nur wenn der ozean still ist, kann man die luke öffnen und auf das deck der insel klettern, um den horizont sich um sich selbst schließen zu fühlen.
es gibt nichts zu erreichen, weder für die insel noch für die crew. nur an den meerestieren und algen, die sich am rostigen rumpf der insel festsaugen und an den körpern der bewohner kann man ein verstreichen der zeit feststellen.

OD_..	OBERDECK	Die Pinguin-Scholle	Die	
		Eisbergspitze - OUTdoor		Aussichtsplattform Fischfang
pos 1	Erschliessung -->	Ein/Ausstieg		Dichtluke ev. Transluzid für Vertikalbelichtung-->SD un DU
pos 2		der Flaggenbmast		Energie Panel Solarschirm Funkantenne Peilung Navigation
pos 3		Eisbergspitze		amorphe Oberfläche Rutschsicher
pos 4		Vertäuung		Ab/Aufstiegsicherungen Reelingersatz
pos 5		Beatmung		Be/Entlüftung von SD, UD u TD
pos 6		Belichtung		Pullaugen / Periscop
pos 7		Ramm-Rohr		Distanzhalter Anlegesicherung Touchiersicherung gegenTreibcontainer

SD_00	SCHLEUSSENDECK	Scout-Kapsel	Die	Rettungseinrichtungen ev.
		Eisbergspitze - INdoor		Funk/Navigationszentrale
pos 1	Rettung/Notvorkehrungen -->	Ein/Ausstieg		Ausstieg nur mit Seil- und Karabinersicherung möglich (10m Backing)
pos 2		Rettungsboot		mit Außenboarder Notpadel Sonnen/Regendach Gaff-Haken Signalpistole
pos 3		Selbstversorgung		Fischer-Equipment
pos 4		Sichtbeziehungen		nach Aussen mittels Periscop oder Pullaugen
pos 5		Belichtung		nach Innen über Abstieg ev. Bis Ebene 03 von DU
pos *		Systeme		Lagerung an Außenwandflächen mit Spannnetzen, Strech-Flexbänder und Karabiner

UD_..	UNTERDECK	Die Jonas Kapellee		Der hermetischer Flaschenraum auf 3
		Schwimmkörper		Ebenen

UD_01	1stes Unterdeck	AUF kardanischer Ebene		
pos 1	Communikation-->	Zentrale		Funk/Navigationszentrale
pos 2		Systeme		Elektronische Einrichtungen wie Funk, GPS, Laptop, Mob-Phone, etc
pos *		Systeme		Lagerung an Außenwandflächen mit Spannnetzen, Strech-Flexbänder und Karabiner

UD_02	2 tes Unterdeck	DIE kardanische Ebene		
pos 1	Chill-out-->	Schlaf-u Ruhedeck		Schlafkojen für 4-6 Personen räumlicher Puzzleverschnitt
pos 2				WC u Waschkoje
pos 3				Duschkoje
pos *		Systeme		Lagerung an Außenwandflächen mit Spannnetzen, Strech-Flexbänder und Karabiner

UD_03	3 tes Unterdeck	UNTER kardanischer Ebene		
	Work-out-->	living-meadow (auf Grund)		in Progress
pos 1		Kochen-->		Cockpit-kitchen
pos 2		Essen-->		Big-Board
pos 3		Wohnen-->		Barba-Papas u Mamas
pos 4		Teaming-->		Big-Board
pos 5		Gambling-->		create yourself
pos 6		Arbeiten-->		surround Big-Board
pos *		Systeme		Lagerung an Außenwandflächen mit Spannnetzen, Strech-Flexbänder und Karabiner

UD_04	TECHNIKDECK	Die Konserve		Der Unterster Deck für Proviant und
		Pumpensumpf		technische Einrichtungen
		Nahrungsmittel-->		
		Wasser-->		Wasseraufbereitung (Trink/Brauchwasser), Entsalzungsanlagen
				Pumpen
				Aggregator
		Installationen-->		Heizuns/Lüftungspumpen
		Ver/Entsorgung-->		

im arsch des elefanten steckt ein elefant steckt ein diamant

«auf eigene gefahr» schirn kunsthalle, frankfurt/main, germany
june – september 2003
poem

a diamond is hidden in the smelly arsehole of a huge blue elephant. the elephant is trapped outside of schirn kunsthalle on an approximately 8-metre-high concrete platform called «tisch». the bridge that used to connect «tisch» and the museum is destroyed. you have to walk on a wooden plank over the 8-metre-deep gorge in order to get to the elephant's voluptuous body, spot the diamond in the gap, fist its arsehole and fumble or steal the inner diamond. self-responsibly you have to distract the guard sitting next to the plank observing the safety regulations of the museum to be able to get to the elephant.

Gelatin ist eine formlose, sich ständig in Bewegung befindliche Masse, derzeit sind es Ali Janka, Tobias Urban, Wolfgang Gantner, Florian Reither und Salli Hochfeld, die bei verschiedensten Ereignissen mit und ohne Gäste und wechselnder Etikettierung auftreten.
In die Wiener Secession bitten sie nicht nur – erstmals an diesem Ort – durch den Hintereingang, sondern laden auch Herrn Ing. Herbert Hübner ein.

Ing. Herbert Hübner ist geboren am 1.1.1923 in Salzburg; 1941 Abschluss der HTL mit Matura; 1946 Eintritt in die Landesregierung Salzburg, Abteilung für Straßen- und Autobahnbau; Bauleitung der Tauernautobahn, Einsparung diverser Brücken; 1969–92 Leistungsbeschreibungsausschusssitzungsvorstand in der Forschungsgesellschaft für Straßenbau; 1985 Pensionierung; seit 1990 Filzstiftzeichnungen auf ausrangierten Akten «zur Schließung von Arbeitslücken».

aus dem begleitheft zur ausstellung

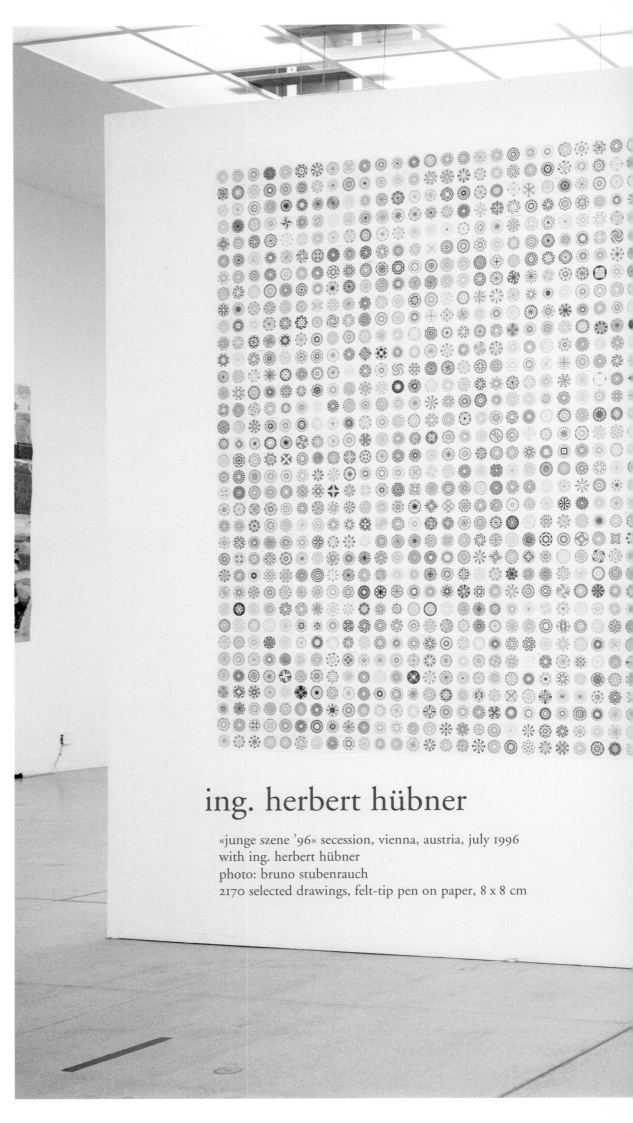

ing. herbert hübner

«junge szene '96» secession, vienna, austria, july 1996
with ing. herbert hübner
photo: bruno stubenrauch
2170 selected drawings, felt-tip pen on paper, 8 x 8 cm

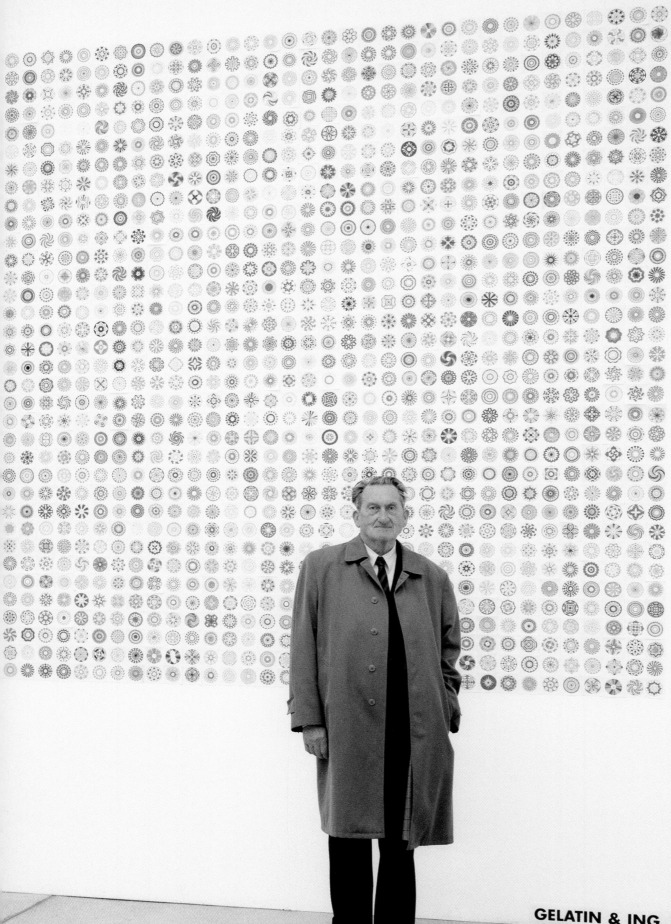

GELATIN & ING. HERBERT HÜBNER

les innocents aux pieds sales

galerie emmanuel perrotin, paris, france, february 2005
performance with philippine schäfer, anna cordonniere,
lilas carpentier, jeanne susin, hannes anderle
painting, 2006; plasticine on photoprint on wood
207 x 800 x 6 cm

la decadence et le revolution vienne du cul.
pousiere de sucre dans le visages de la noblesse, qui
brassent dans leurs cul.
le champangne pour la majorite pour la fair grisee.
«ahourdhui il y a un fete, et avec mon visage sucree
je vous permie a gouter mon jus de cul.»
plus tar les canditates iront tiree d'un cul pour leurs
execution dans la guillotine et selectee avec un quasi-
democratic system de'l hassard. a mem temp les
bourreaux de'l execution iront tiree d'un autre cul.
ca c'est haut cul-ture.
artistes, curateures, conducteur poids lourd, collec-
teurs des arts. galeristes, artisans, etudiantes, finan-
ciers, cherchers de'l argent, chomageurs, designeurs,
stars aromatiseurs et conducteurs de taxi iront
abatree et abatree dans un principe de'l hassard.
(le premiere musee, comme on savoir ahourdhui ont
ete inventer a la meme temp que le guillotine).
les tettes rolleront.

comme depuis quelques temp mayonese et ketchup circulent dans nous a
la place du sang, nous sommes pret donner voutre vie pour un petit peux
de la toast hawai ou du salat avec un vinaigrette de ketchup et mayonese.
we are the world – we are the children –
bataille: convulsif affair de le muscle de fermer du cul: tirrage de le
monde homogene (le monde homogene du travaille at rationalite)
«si il y a un erruption du rire, ca ha un correlation, on doit confesser ca,
con la mem nerveux, habituallement se passer par le cul (ou les organes
sexuelle dans le vincinitee) erruption, qui, cette foi es declinee sur le
ouverture du bouche»
mikel: le stunt anal du grand erruption de cullature du botille du
champagne.
un petit apperitive pour les invitees avont le grand execution.
il y a deux regiones.
le drame du grece es mort. ca ne passe pas ice, mais dans la monde real
exterieur.

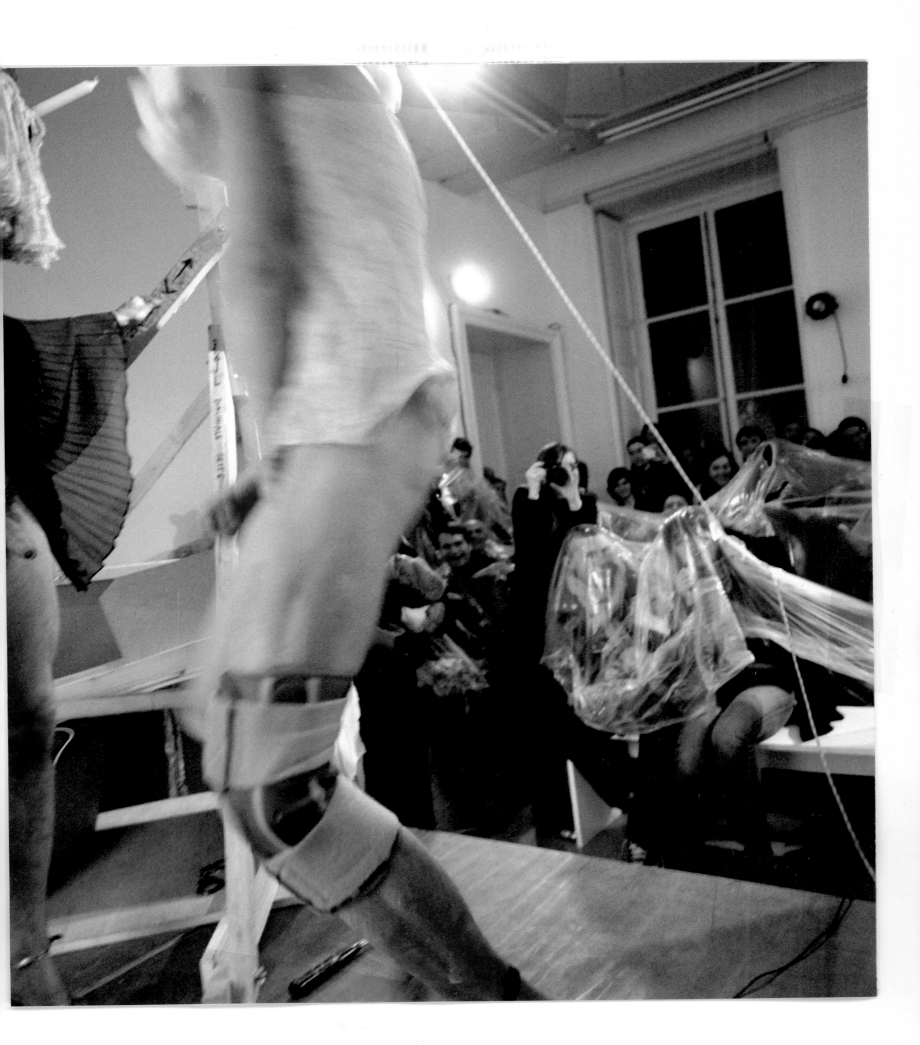

it's not easy to be a faschist

world trade center, new york city, usa, february 2000
drawings, variable dimensions

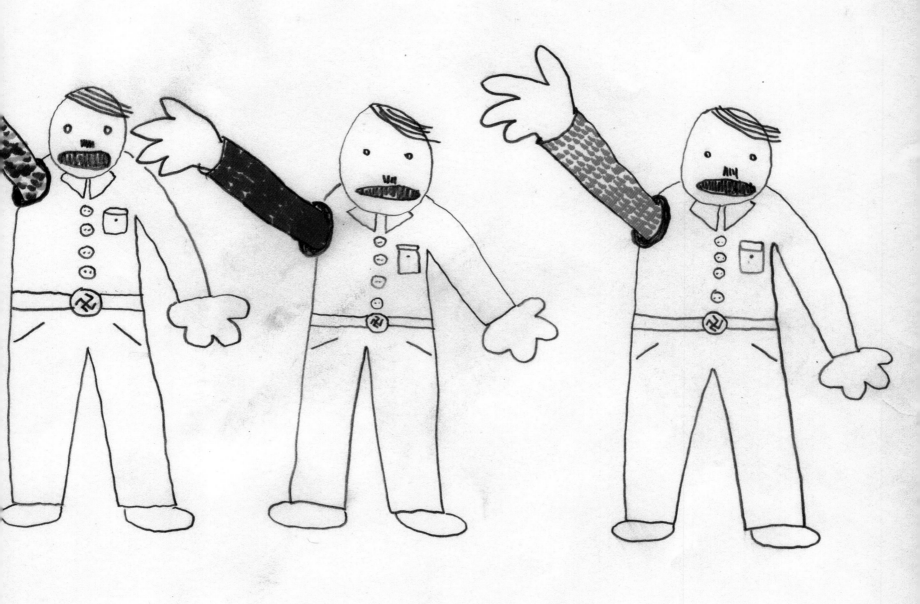

4 ADOLFS (ONE MISSING)

PAINTED TO WALL

HANDS THROU HOLE
(ARMS)

SCREAMING AS HELL

everything in braun

volksfarbe

everything !!

 udith fuckus eisler

2006 – 2057
plasticine on wood

whenever we are in nyc, you do us and
we do your portrait's hair.

kacksaal

«chinese synthese leberkäse»
kunsthaus bregenz, austria,
april – may 2006
photos: markus tretter,
miro kuzmanovic

The elegant wooden access ramp
appears to float freely and leads
you up, high up, into a small
booth, where you really should
take a shit. You really must
because it is so exciting. You sit
on a toilet, one that pulls your
butt cheeks apart, as usual. But
now you look into a mirror, it
directs your gaze via several other
mirrors right at and into your
posterior.

gabriel loebell

als mein arschloch aufging und
die wurst rauskam, dachte ich
mir – danke.

marc aschenbrenner

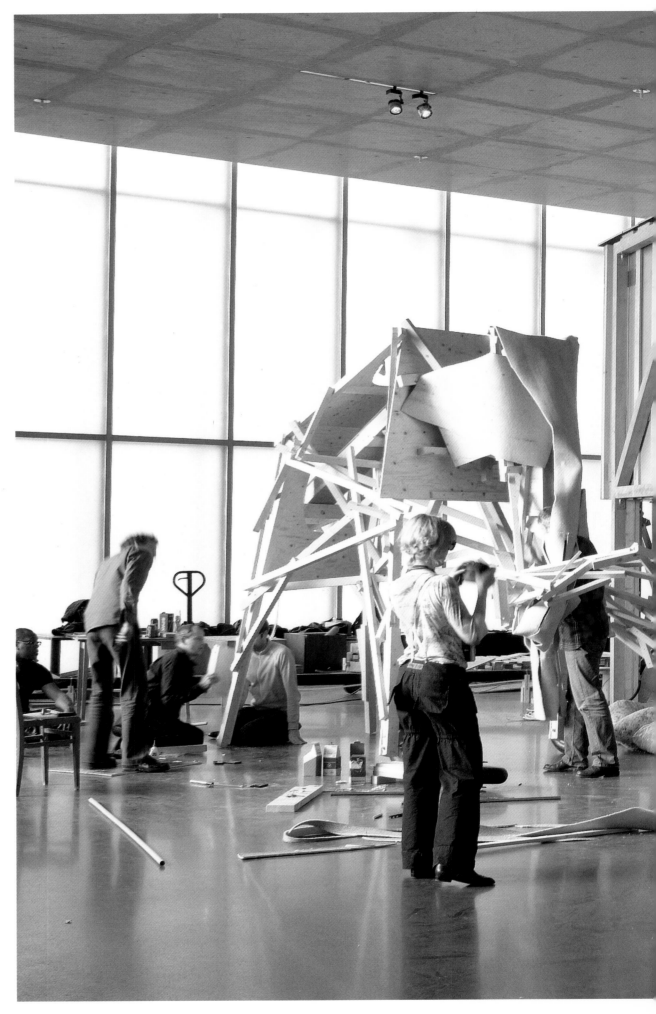

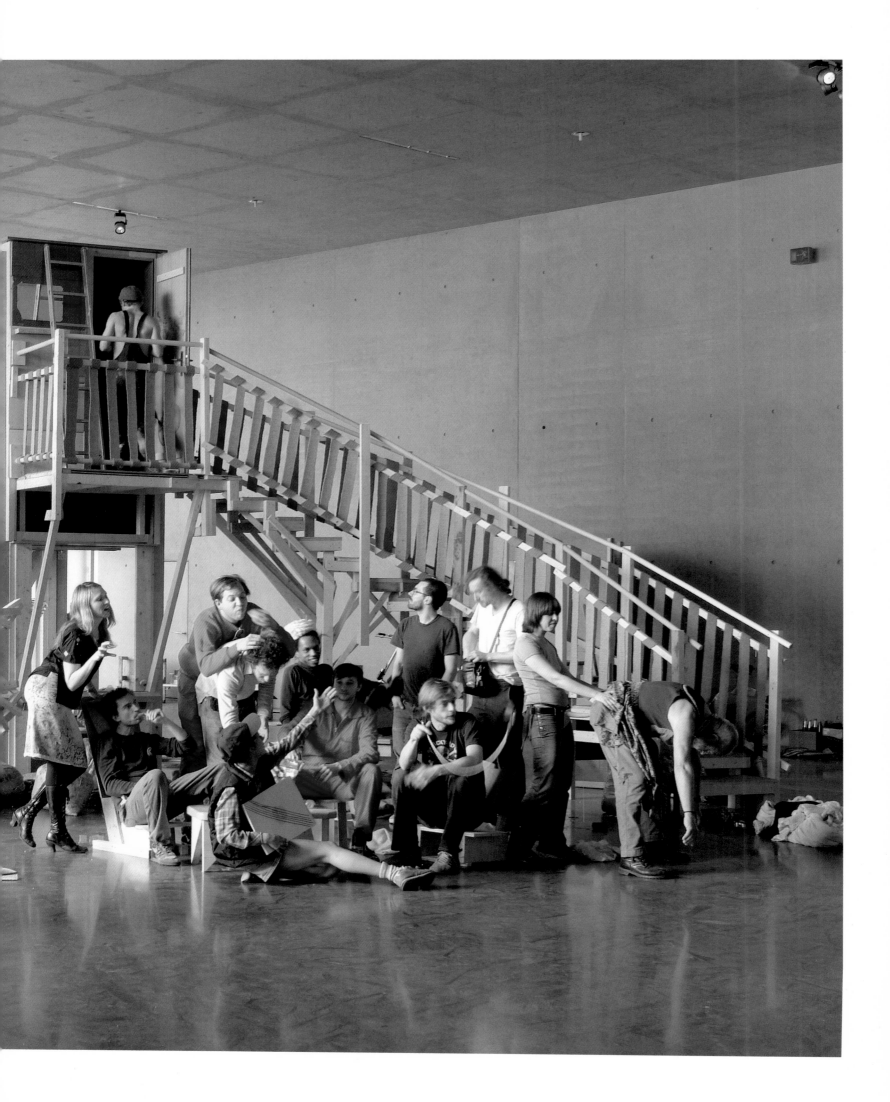

2007 © gelatin Das Katab

Verlag der Buchhandlung

gelatin institut

bookbuilding: Johannes t

print Rema cover novoil

Die Deutsche Bibliothek

isbn 978-3-86560-233-6

letrer contribution: Olivia,

Hannes Anderle, Victor Ja

more: www.gelitin

Walther König

...eu en

...itie bin eine P.Przenska
...nihvazba

eir- Einleitsaufnahme

Raoul, Günther Bernarr

schke, Joos

Kaaber

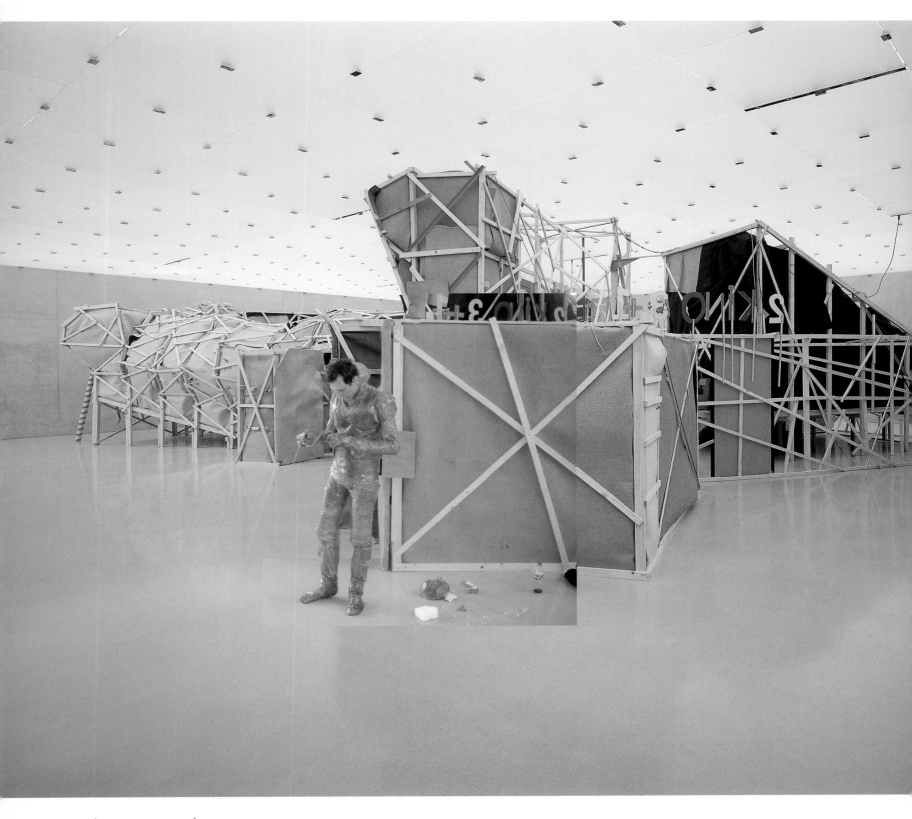

kinosaal

«chinese synthese leberkäse» kunsthaus bregenz, austria, april – may 2006
photos: markus tretter, nicola von senger
video: das doppelte fäustchen, 31:43 min

Three movie theatres showing the same film «Das doppelte Fäustchen».
Each group of visitors is seated in an empty theatre and the video is starting
especially for them. You can watch it undisturbed.

Emil: Mine goes round to the left. As you go in you find your fingers going round to the left... And then once you're inside, keep on going... Keep on going to the direction?

Tobias: You don't push through?

Emil: No. Just follow the direction, keep it lubed. Move around, stretch your fingers around. You could go more in - slowly, slowly. Eventually you find that your hand looks in that far, you put the thumb in and you stretch and move.

Tobias: Ah, you also try to stretch a little?

Emil: Yeah.

Tobias: ...the more it fits in.

Emil: Yes, and I might even pull you in or I might help you in. But I mean, maybe if you... maybe if Ali shows you?

Ali: I show you.

Emil: You get an idea, what it is... It's not so difficult.
Eventually it is more difficult for me than for you.

Tobias: I guess.

Ali: Eventually...

Emil: Your first fist?

Ali: Here we have two different lubricants.

Emil: That's what I'm using, so you could mix a little.

Ali: We also bought more gloves.

Emil: I brought some, just in case.

Tobias: What is so good about getting fisted?

Emil: It's the stretching... going in deeper, but, it's far more intense than fucking.
It's not like fucking... a completely different sensation.
And when somebody's finger is pressing you on the prostate, it's like electric. It's this amazing feeling.
Have you ever taken a fist or fingers?

Ali: Well I took... maybe like this, but here it stops with me. I mean, I could train, if I go on, I could train to get a fist in. Probably I would enjoy it, but I don't have to push it right now.

Emil: Do you use any dildo?

Ali: I have a buttplug.

Emil: So it's just a matter of maybe getting larger.
It is just a completely different sensation.
But I couldn't believe it the first time. The first time you don't even realize. I had become so drunk, that I sort of crashed out. I panicked, so I was thinking:
«Oh my god, this guy will kill me.» But after that, I realized, I enjoyed it.

Tobias: And then you tried to do it fullly conscious.

Emil: Yes. Building up.

Ali: But Tobias is a very gentle guy. He will not injure you.

Emil: Try to be quite gentle, certainly at the beginning. To see what happens.

Ali: (The beginning) that's one of the most indelicate parts.

Emil: So you want me somehow like... ?

Ali: Yes.

Emil: All the way?

Ali: That's great.

Emil: Tomorrow? Like this is okay?

Tobias: You can also be on your knees.

Emil: Okay! So that's two options.

Ali: If only your ass is sticking out... It depends what's better for you.

Emil: It might be more comfortable to just be on my knees. Alright.

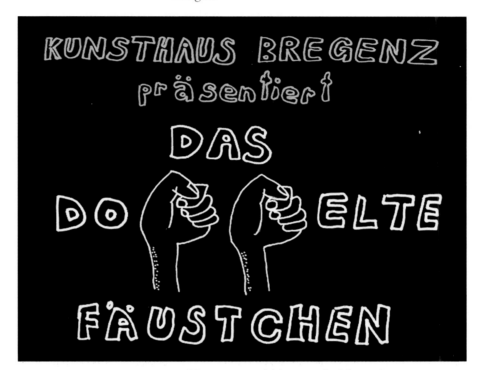

Ali: Here we would have to hold you in a way.

Emil: Yes.

Ali: Like this, to relax you.

Emil: Yes.

Tobias: Which lube shall we use? Each one? This is also, yes, that's the waterbased one.

Ali: Wow, it's amazing, because your Rosetta does not look so stretched out. It looks totally normal.
Wow, can you speak with it?

Tobias: Wow... it's beautiful!

Ali: This is beautiful! I have to film that.
Can you do it? My hands are full with gel. It's beautiful! Wow!

Tobias: Amazing!

Ali: It really looks like a pussy. Like a girls pussy, a little bit. Because it's red and fleshy.

Tobias: There is TV in Australia... with the talking butthole.

Emil: Oh, yes.

Tobias: They lie on the side... and then they have their... and then they paint politicians faces on their...

Ali: Can you turn a little bit with your body that way?

Emil: Which way?

Ali: This way?

Emil: Like so?

Ali: Yes.

Ali: You want to stick your fingers in there?

Tobias: In this direction or...?

Emil: It's following the road. Can I just get the pillow? Thank you.

Tobias: It is really warm in there. You can feel arteries.

Emil: Put it all the way up to here.

Ali: Just in case you need some...

Emil: Thanks.

Ali: May we try to pull it apart a little bit?

Emil: Yes! Open me up.

Ali: Wenn du ein bisserl raus fährst, dann können wir den Muskel auseinander ziehen. Ganz vorsichtig. Dann kann man richtig hinein schauen.

Tobias: Are you okay?

Emil: Yes!

Ali: Wahnsinn! Jetzt ist es offen. Now it's really... open.
Magst du mal reinschauen?

Tobias: Soll ich mal rein schauen?

Ali: Da kannst du vorher so gerade rein.

Tobias: War ich eh schon.

Ali: Das ist ein Wahnsinn. Schau mal, wie das jetzt offen ist.

Tobias: Where is the prostate, is it up?

Emil: Sort of... behind here.

Ali: Gehen wir mal zu zweit rein? Oder mach's du mal.

Tobias: Da wird es jetzt eng.

Ali: Da musst du vorsichtig sein.

Tobias: Ah, das ist komisch.

Ali: Gibst du mir noch ein bisschen Lube?
Now you can talk with the pussy. Now it's talking, wow. Now it's talking.
Mit der einen habe ich ein bisschen eine Faust gemacht und die andere habe ich immer flach gehabt.
Hast du die Nagelschere?

Tobias: Was?

Ali: Wo ist die Nagelschere?

Tobias: Weiß nicht genau.
Da kann man echt hinein fahren?

Emil: Just push in. Too much pressure.

Ali: So tief war ich noch nie drinnen.

Tobias: Are you okay?

Emil: Yes.

Ali: Wie tief warst du jetzt drinnen?

Tobias: Bis daher.

Ali: Wahnsinn.

Tobias: Ich glaub, ich hab ein bisschen zuviel gemacht.

Ali: Let's try the Ping-Pong.
With your musclestrength you can pull it into.
Wow, that's beautiful.

Emil: Is it coming?

Tobias: No. Let's get it out.

Emil: Wait, let's try something.

Ali: Wow, that's beautiful.

Tobias: How many balls can you fit in there?

Emil: I've never tried. Let's try. Don't try don't loose, honey.

Ali: Wait, I get two more. But I have to wash them first.

Tobias: I put the first one in. Die sind eh gewaschen, oder?

Ali: Ja, die sind gewaschen.

Tobias: Are they too cold for you?

Emil: No, it's fine.

Tobias: Das ist schon der Vierte.

Ali: Tell us when it's getting too much.

Emil: How many?

Tobias: That's the fourth one. There is one more to come.

Emil: That's okay.

Tobias: Are you okay?

Ali: One more.

Ali: It's like a hole in the planet. Nice planet!

Emil: So that takes you?

Ali: Yes!

Emil: Is it in?

Tobias: Yes.

Ali: You wanna lay them?

Emil: Hmmm?

Ali: Can you lay them?

Ali: Wow, that's beautiful. It's so nice.

Emil: It's just two in there?

Tobias: Yes two.

Ali: Now we got to get them. We gonna get them. Are you gonna get them, Tobias?

Emil: You have to be careful, not to push it back.

Tobias: Is that okay?

Emil: Yes.

Tobias: Sorry!

Emil: It's okay.

Tobias: I have it almost... Now I have it.

Ali: Wow.

Tobias: It's really warm and cosy in your ass.

Emil: Did you enjoy that? Why don't you see, if you can... have two hands in there?

Ali: Two hands? Okay! We probably won't do two hands tomorrow. Because we have taken the balls... Do you think you can hold the balls inside for a while?

Emil: The danger is that they can move... and then they move upwards.

Ali: So we should put them in shortly before?

Emil: Yes. Okay.

Tobias: But that's not a problem, because you will be in a box.

Ali: Can you put them in yourself? Without help? I mean they are really strong, the only thing is, when you step on them, they will break.

Tobias: We can have a blanket over the box, so that your ass is also covered, and you can move in there.

Emil: I wanna be stretched out. Stretch it!

Ali: That's your payment.

Emil: In?

Ali: Yeah!

Emil: Fist me! Fucking hell.

Ali: I'm happy to tell you: «It's a girl!»

Emil: It felt that way.

Ali: Wow.

Tobias: Are you okay?

Emil: Yes.

Ali: If you want to take a shower...

Emil: Yes, I think I would wait another second. You have big hands.

Ali: I have big hands? They are small there... but if I make a fist they are big.

Emil: So was that visually interesting?

Ali: The speaking pussy is beautiful. Really beautiful!

Emil: I have to look, where I have my pants.

Tobias: Auf den bist du nicht scharf? Der ist doch extrem süss.

Ali: Ja schon, ich find ihn ja auch total süss... aber ich bin nicht scharf auf ihn. Also, wenn ich in einer Pussy - in einem Arsch - von einer Frau so wär, wär's auch ähnlich. Ausser bei ihm... das ist ein Typ... da weiss ich, da funktioniert das besser, als bei Mädchen.

transcription: maria anwander, ruben aubrecht

kolibri d'amour

«aller anfang war merz – kurt schwitters und die folgen»
sprengel museum hannover, germany, august 2000
with david moises
lautgedicht

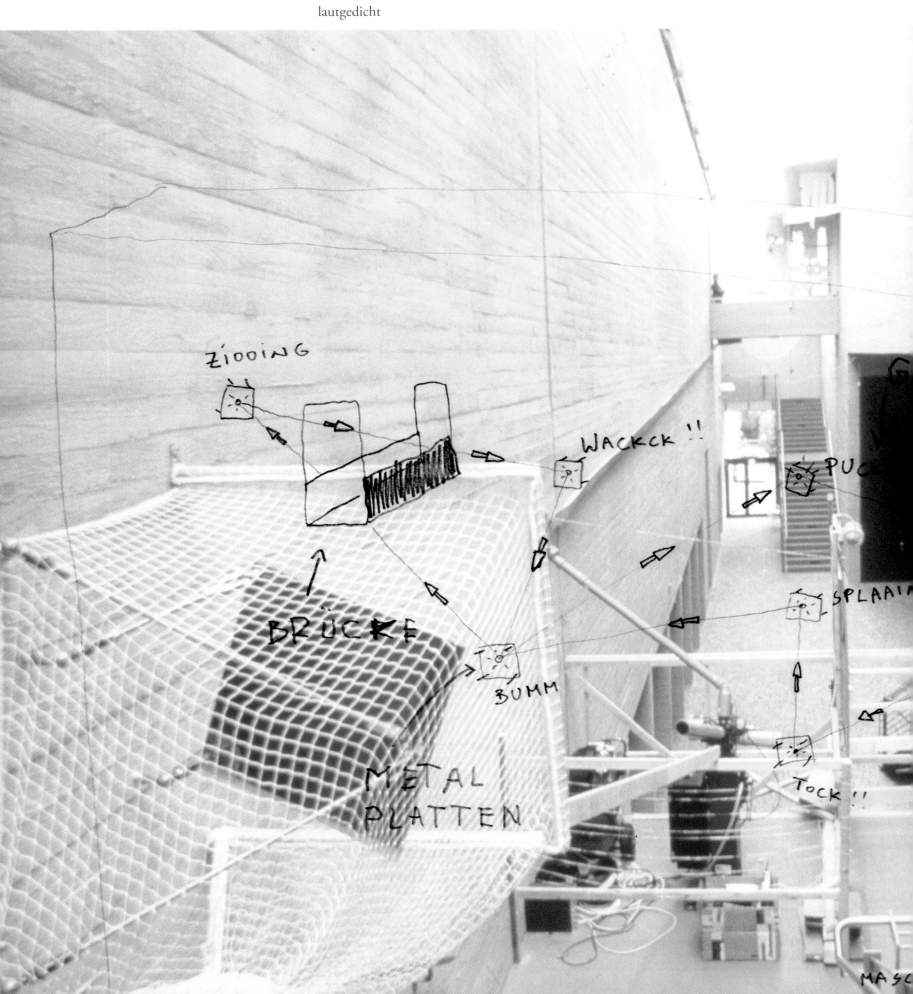

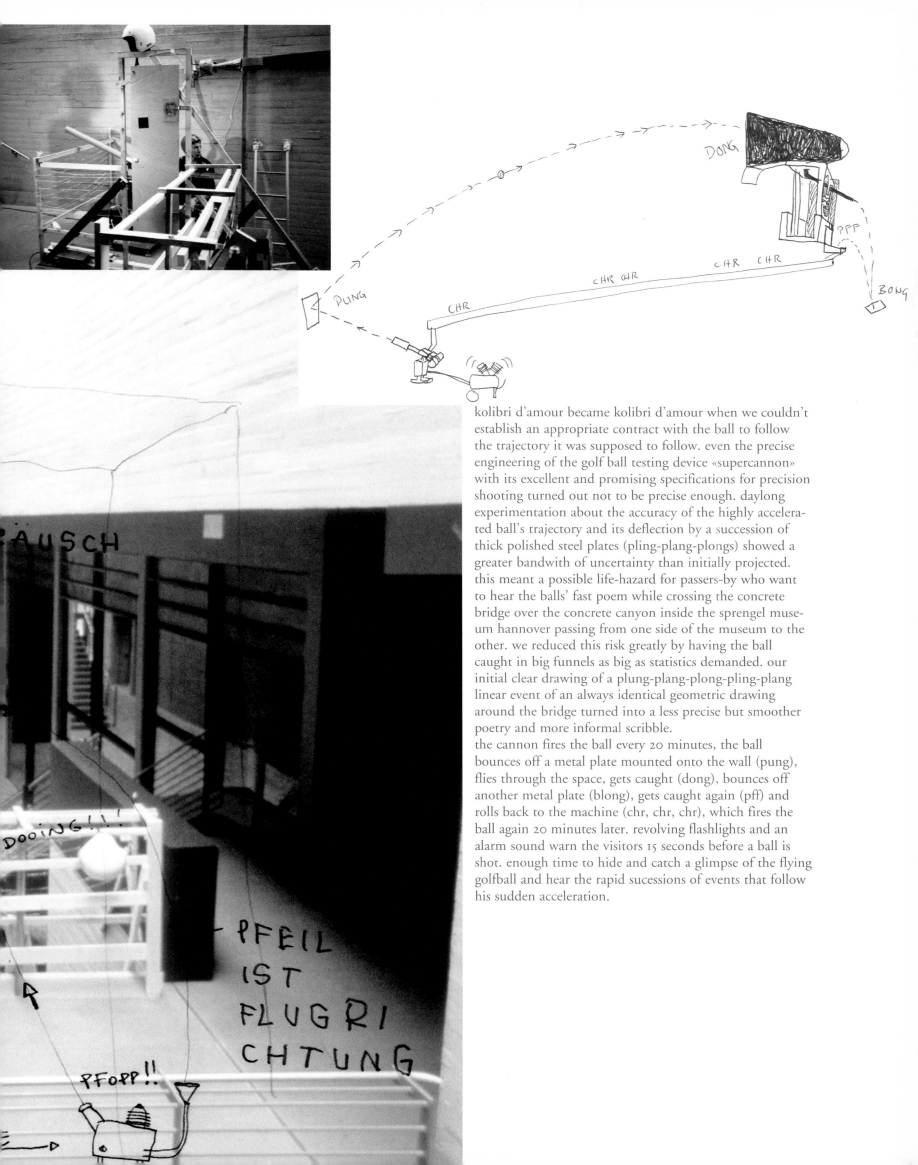

kolibri d'amour became kolibri d'amour when we couldn't establish an appropriate contract with the ball to follow the trajectory it was supposed to follow. even the precise engineering of the golf ball testing device «supercannon» with its excellent and promising specifications for precision shooting turned out not to be precise enough. daylong experimentation about the accuracy of the highly accelerated ball's trajectory and its deflection by a succession of thick polished steel plates (pling-plang-plongs) showed a greater bandwith of uncertainty than initially projected. this meant a possible life-hazard for passers-by who want to hear the balls' fast poem while crossing the concrete bridge over the concrete canyon inside the sprengel museum hannover passing from one side of the museum to the other. we reduced this risk greatly by having the ball caught in big funnels as big as statistics demanded. our initial clear drawing of a plung-plang-plong-pling-plang linear event of an always identical geometric drawing around the bridge turned into a less precise but smoother poetry and more informal scribble.

the cannon fires the ball every 20 minutes, the ball bounces off a metal plate mounted onto the wall (pung), flies through the space, gets caught (dong), bounces off another metal plate (blong), gets caught again (pff) and rolls back to the machine (chr, chr, chr), which fires the ball again 20 minutes later. revolving flashlights and an alarm sound warn the visitors 15 seconds before a ball is shot. enough time to hide and catch a glimpse of the flying golfball and hear the rapid sucessions of events that follow his sudden acceleration.

das ksks

«milch vom ultrablauen strom – strategien österreichischer künstler 1960 – 2000»
kunsthalle krems, austria, october – november 2000

«98/99/2000: stipendiaten für bildende kunst – die neue künstlergeneration»
kunsthalle krems, austria, december 2000 – february 2001
with katharina schmidl and viktor jaschke

das ksks ist ein mensch, der hinter einem loch in der wand sitzt und ksks
macht.
erblickt der mensch in der wand ein wesen außerhalb, so macht es ksks,
um mit ihm kontakt aufzunehmen. kommt dann das wesen (meistens ein
ausstellungsbesucher) zum loch, hört es das flüstern, beginnt das ksks mit
ihm zu sprechen.

hörst du mich auch?
zieh deine schuhe aus ich will deine füße sehen.
sag mir wie deine füße aussehen.
los sag schon, sind sie schön groß?
zeig mir die unterseite von den füßen und außerdem muss ich wissen,
wie du deine socken faltest.
speckfalte, zeig mir mal diese speckfalte die du da hast.
ist die sehr weich?
sieht weiß aus in dem licht hier und tief.
quetsch sie mal zusammen und sag der dame in dem grünen mantel
hinter dir, sie soll ihren finger dann reinstecken.
ich will sehen, wie tief das ist.
und sie soll sich die schuhe ausziehen, die alte schachtel.
mach mal, mach mal, los, gsch gsch gsch

in den meisten gesprächen wird es um körperliche details, abnormali-
täten und intime normalitäten gehen.
zwischendurch kann aber auch ziemlich banales zeug auftauchen, wie
etwa:
he sie....
waren sie immer schon so dick?
wie spät war es gestern um die zeit…

emails from ksks:

ein kleiner junge - lukas - erzaehlt mir gerade dass er
in der nacht ins bett scheisst und pinkelt - ich komm
mir vor wie ein psycholoch und schlag ihm vor ein-
fach am abend davor zu scheissen, damit in der
nacht nÌcht zu gatschig wird... ausserdem scheissen
sich andere manchmal viel mehr an, nicht wahr?

das mit ficken und spritzen war ein maedel so um
die 12, die kam einfach herein nachdem sie mit dem
victor geflirtet hatte, nahm das rohr in den mund
und los volles rohr - wir haben nur noch bloed
geschaut bei all den schweinereien die da durch das
lochh nach aussen draengelten... heute ist leider gar
nix los und draussen soooo schoen und warm. wir
sind gestern noch mit dem bus nach wien und ins
rhitz und vieleviele wodka, trotzdem mein kopf ganz
normal%% etwas heisser heute und muss andauernd
niessen - frag mich mit wievielen grippeviren und
bakterien ich da durch das rohr durch zu tun
habe.....
kuss vom ksks

also heute ist echt nichts los...sehr fade....NIE-
MAND besucht mÌch....[kein wunder bei dem wet-
ter] hhmmhhm
bisdanndann
ksksks

im schwarzen loch- fast alle, grad drei südtiroler
mäuschen habens gewagt ihr ohr ans loch zu halten:
da steht die ganze gruppe vorm kasten, flanken und
rücken am loch und lauschen ner kunsterklärung-ksk
kann ksksen, ächzen, furzen, röhren, auf arme und
hüften blasen und keiner wagts vom vortrag weg
dem loch sich zuzuwenden. dann hat doch eine ihren
zopf reingesteckt- ein ganz klein wenig natürlich nur,
lang nicht tief genug (hat ksk dann hinter der türe
ausfindig gemacht: müde nach zwei tagen ausstel-
lungsbesuchen hätt ihr das loch am besten von allem
gefallen), und eine andre hat mir nen zwanziger rein-
geschoben-kleiner schwarzhandel (ksk verrät die ware
nicht)-die andern nur blöd vorbeigetrampelt-
sooooooooo faaaaaaaaaad ksk hätt jetzt lieber 4 stun-
den lang eine karotte im arsch oder wär gern in der
hellen sonne in die donau gesprungen oder zumin-
dest ein staunendes kind vorm loch aber so- aus
lehrerInnen holt nicht mal ein loch viel raus.

hi ihr lieben!
bin hier seit zwei stunden und obwohl samstag-ist hier wenig los. die scheu vor ksks ist
grofl. die meisten gehen vorbei-als hätten sie nichts gehört. andere wagen sich rann-
sagen kein wort-gehen weg-kommen wieder-um künstler und titel zu lesen-schauen
nochmal rein-und weg. kinder lassen die gesammelte version an schimpfwörtern raus-
haben ihren spass. die hemmschwelle sinkt. nahkonfrontation-auge, lippen, ohr-wech-
selspiele. intimitäten werden ausgetauscht. «it's very nice - your fingers in the holl.»

«sagen sies bitte weiter - es ist wirklich die einzig gute idee im ganzen haus. entlich eine
menschliche stimme.» zwei frauen um die 50ig.

grüsse von phillip-special an ali.

eine mischung aus beichtstuhl, peep-show, sex-hotline.

schon irre hier - weiteres folgt. habt eine nette zeit in australien.
grüsse euer ksks

hallo gelatin!
du meinst scheisse als grundessenz der verfuehrung?

wie bist du eigentlich auf «ksks» gekommen? jemand hat
mìr gestern erzaehlt, die huren von der pariser rue de st.
denis verwenden «...ksks...» zum anlocken und verfuehren -
ein inbruenstiges urspruengliches wort vielleicht entstanden
aus dem sehnen nach beruehrung? «...gsgs..» auf weich-
franzoesisch gsgs hauche ich durchs loch doch derjenige
schaut nur kurz zuckt verlaesst schnell den raum. soll ich
mich damit zufrieden geben oder vielleicht das loch vergroes-
sern damit er mich besser hoert?

wusstest du, dass ziegenscheisse bei den massai zur behand-
lung von kopfschmerzen auf die stirn gelegt wird? scheisse als
universales heilmittel was ist mit gelatine? zumindest auch
schmierig

die menschen hier sind heute faul lassen sich bequatschen
haben nichts zu sagen finden das ganze aber sehr komisch
warte auf eine fuehrung wioe spaet ist es denn bei dir hier
13:48 sonntag

ok bis spaeter
gsgs

haaaalloo

das mit der ziegenscheisse gegen kopfschmerzen kommt ganz
gut an schon 5 menschen die ca 3mal pro woche an starken
kopfschmerzen verzweifeln und ziegenkot ausprobieren
werden - was wohl besser wirkt - bergziegendung oder flach-
ziegendung oder wollziegendung - wahrscheinlich je nach
kopfgroesse

uffff ganz ein gscheiter mensch sagt: «money talks and every-
body walks» er steckt mir aber trotzdem kein geld durchs
loch durch

der armin (??) fragt ob man das ksks kaufen kann??
hast du dir schon einen preis ueberlegt?

?? wollt ihr mich denn verkaufen ??

FLAUTE und ob ich noch so laute roehrte dienstagsflaute

wir werdens morgen mit aether probieren....
stellt euch vor ein ganzer haufen betaeubter menschenleiber
vor eurem loch

wie ein toter winkel
im rueckspiegel
werde ich ueberhoert
und uebersehen
gsgs

gestern am nationalfeiertag: da trauen sich die österreicher
was und holen ihr kleines mütchen hervor: singen mit dem
und durch das loch, klopfen einander kreuzweise auf ihre
ärsche, einer spinnt ein seil durch die ausstellungshallen, ein
baby füttert das ksks mit brotkrumen, ein schwuler brüllt,den
kastentext lesend seine schwanzgröfle durch den raum(medi-
um), bin gestern ganz gut gestopft worden: mit fingern,
nasen, 3 kaugummis und einer hat mir seinen mund ans loch
gehalten: zungenkufl ist schwierig: (lochrand etwas rauh:holz-
splitter in der zunge). nitschgruppenführung: führer erklärt
das «extreme lochkonzept» und fordert die leute auf doch mal
ins loch zu sprechen: grad ein einziger wagts ein flüchtiges
wörtchen ins loch zu flüstern: «igel» und schon wieder zur
gruppe zurückgesprungen.

ksks heute müde nach liebesnacht ohne liebe-viel zu früh auf-
gestanden, beim kaugummiklauen im billa erwischt: 960 ös
strafe!!!!!!!! und jetzt wart ich pleite und leicht frustriert auf
ne schülervormittagsgruppe die nicht kommt.
mal schauen wer mich heute wieder stopft.
hey, ali, wo bleibt das bild vom australischen fettarsch?

ksks ist neidisch:
diana, eine 15 jährige tussi schmust mit dem supergeilen gre-
gor vor meinem loch und gregor steckt mir grad mal ein wix-
bild ins loch!
sonst noch mit drei wünschen gestopft («ein haus auf einem
fremden planeten wo viel sonne und meer und ESSEN und
pflanzen und alles andere was ich haben will. ist der himmel
sollte rosa sein.» - «ein dickes, feistes, feuchtes loch!» - und
dann noch «britny speans in live») ah, ja und eine nase hab
ich noch bemalt, und einen zehen und ein baby erschreckt,
dafl es gar nicht mehr aufhören wollte zu schreien- schreien:
kinder kann man da ganz gut zu motivieren (wärterinnen bit-
ten loch um ruhe-ksks denkt aber gar nicht dran-ohne super-
geilem gregor oder meer ist loch viel zu ungestillt um still zu
bleiben!)

loch bleibt unbefriedigt, wird langsasm dreckig:
schlangen,gummis, perlen und augen, zwei nasen, kein
einziger zungenkuss und sonst nix neues. - bräuchte
mal wieder neue ideen. und das versprochene bild ali!

jaja so heiss
der fettarsch hats leider nicht geschafft mein blut zum
kochen zu bringen stelle mir vor: die dunkelheit
inmeinen knochen ist eigentlich blutrot ich beisse in
seine ader bis sein heisses blut meinen geilen mund
fuellt sein koerper zuckt bis er langsam unter mir
gefriert meine feuerroten haare verbrennen seinen
blauen steifen koerper wenn das fett bruzzelt lass ich
von ihm ab

der naechste bitte!
zum glueck gibt es die kinder sind nicht schockiert
und sagen auch mal was gestern war nichts los morgen
rennen alle lebenden zu den toten auf die friedhoefe
werde wiederr hier im dunkln auf opfer warten
dunkelrote kuesse

wau
ein schoenes haus der traeume!
eine frau erzaehlt mir von ihrer grossen silbernen flae-
che, ganz weich und glatt. auf der sie als einzige steht,
hell und klar die flaeche ist eigentlich ein see und sie
faehrt mit dem schiff ueber diese flaeche voll mit
geschichten.
sie ist wirklich ein guter mensch weil sie niemanden
verletzten will obwohl so manche gemein zu ihr sind

bin heute sehr geruchsempfindlich und muss mir dau-
ernd die nase zuhalten bei all den mischungen die
durchs loch hereinquilllen: knoblauch, blendax antibe-
lag, irgendwas wurschtiges, mottenpulver(?), schoko,
saurer essig

auch nicht schlecht: : ein haus in italien mit blick zum
meer

das loch ist aussen schon ganz verschnuddelt von den
vielen muendern die sich da anlehnen

jemand kriegt auf die frage nach seinem schoensten
traum irgendwie die panik und verabschiedet sich
hoeflich AUFWIEDERSEHEN
ksks

eine kunstvermittlerin lässt sich verwirren, zwei paare
stecken einander die zungen in ihre löcher, eine grup-
pe singt ein nazilied- naja sonst nix besonderes. mut,
mir fehlts an mut. ali: danke für den fettsack!
schick mir noch ein hochzeitsbild mit deinem truck-
dreamman.
ksks beneidet euch um die wellen den strandsand und
all die gluecklichen menschen die euch nackt und
dunkelbraun laechelnd empfangen riesenhaFTE frem-
de fruechte vom baum mit triefendem fruchtfleisch
silberne fische die euch ins offene maul springen und
das gruenblaue meer streichelweich und so tief...

schickt mir mal ein foto
sonnenunter(aUF)gang oder so am meer
ksks

hab gestern meine erste leiche gesehen mit decke
ueberm (blauen?) kopf am wegrand beim spazieren am
bisamberg eine funkende polizistin daneben
(selbst)mord?.
danach haben wir ca 2 stunden nach dem auto
gesucht in irgendeiner kellergasse (die sind ganz tief in
die erde gegraben und riechen wunderbar nach gego-
renen weintrauben)
dann schliesslich gefunden.

wollt euch das nur schnell erzaehlen auzsserdem ist
es hier aRSCHKALT UND NOVEMBERGRAU
habe mir beim joggen die achillessehne gezerrt und
muss jetzt ein paar tage ruhe geben was mir zur zeit
wahnsinnig schwer faellt

ein mann, ein schreiber, bedauert dass er nicht in
euer schwimmbad in hannover gesprungen ist - er
haette das gerne gemacht, weil es fuer ihn ver-
gleichbar mit einem sprung in seine eigene gedan-
kenwelt, blaugruen, gewesen, waÈre. er schreibt
geschichten und illustriert sie, hat eine angenehm
weiche, liebevolle stimme, die mich irgendwie troe-
stet. er findet das ksks wunderschoen, verbeugt sich
davor (in worten nur) und geht.
meine stimmung ist ploetzlich so wie als kind als
ich mich auf weihnachten freute.

uebrigens hab ich gestern mit jemandem - johannes
- gesprochen, der in prag auf einer deutschen schu-
le unterrichtet. - geht diese ausstellung nicht an-
schliessend nach prag? er wuerde das naemlich
wahnsinnig gerne machen - kann englisch, deutsch,
tschechisch und wuerde auch seine schueler mal
fluestern lassen das waer doch ganz nett oder?
bis bald
euer ksks

das loch wird staendig mit geschichten gestopft

das kammerl hinterm loch ist ein grosses geheimnis
reich des ksks
seine staerke sein wissen
seine ueberlegenheit

auch ganz nett:
meine mutter hat bis gestern gedacht, ich wuerde
vor den stadtmauern von krems im freien sitzen
und dort durch irgendein (kanonen?)-loch fluestern
das loch wird staendig mit geschichten gestopft

4 kinder : stefan, sascha, karin und benjamin,
schlau genug hinters loch zu kommen, spielen recht
handgeiflich mit dem loch, schlangen rein und
rausstecken, nasen mit deodorant
einspruehen...macht spass die eltern herren günther
und frau maria lang zu verarschen.
kurze pause an der donau-chi gong uebungen: zwei
lesben schlendern mit zwei straflenkötern an mir
vorbei dann zwei alte kremser schachteln mit einem
pudel an der leine: ein lesbenköter schnuppert am
arsch des angeleinten pudels, der sich in einem
heiser-hysterischen kläffanfall mit der leine um die
beine seines frauchens wickelt. die zwei schachteln
kreischen ganz maflos: «könnens ihren hund nicht
an die leine nehmen!!!!!!!» die kleinere, dunkle
lesbe:»des is weil ihr hund an der leine is, deswegen
is der so gstört!
kein gfühl mehr die leute, des is zum kotzen» zur
großen, rothaarigen:» wir bunkern uns ein, so
deppate leut des glaubst nicht, echt !» schachteln
im abgehen zueinander:»...wie die zigeuner, wie die
zigeuner...»
chi gong übungen an der kremser donaupromenade
machen spass.

klar ksks ist immer da und ueberall
freut sich auch mal wieder ueber eine nachricht
sehr traurig, da nur noch bis sonntag fluestern
wird ihm ganz schoen abgehen...

prager adresse - johannes - demnaechst
jetzt waren grad die beiden kuratoren aus prag da - sagen die
ausstellung sei mal im april oder so

soll ksks irgendwas nach wien mitnehmen - drucker..?
umarmung
euer ksks

back again!
ksks hat sich herausgeputzt, ist jetzt ganz sauber und frisch
gestrichen war etwas zugeklebt mit weisser farbe kann wieder
neu beschmutzt werden wartet auf schleimige klebrige dinge
zum durchschleusen der holzkasten ist weg und der blick frei
aufs loch

die «prominenten» (so der Denk) finden sich alle nicht suess
zumindest reagiert keiner darauf, fragen sich vielleicht wen
ich wohl damit meinen koennte, lachen wie ueblich hoeflich
und verschwinden hinterm schwarzen vorhang.

ein tiefertiefer ton - so 40 Hz bringt all die daerme zum
vibrieren sie schlangeln nur so herum und all das zeug drin
wird fleissig gepluddert bis es beim loch wieder rauskommt
das macht spass!

warte sehnsuechtig auf jede menge mails von euch
ksks

draußen nieselregen, drinnen muffelluft und weihnachtsmü-
de kunstbetrachter -
zwei verliebte jungs am loch, einer bläst mir seinen modera-
tem rein, dem andern leck ich die nase, familien sind scheu-
er, georg ?s wunderschönes auge! seine freundin schwärmt
von seinem großen schwanz und als ich mehr wissen will
rennt sie davon, eine junge familie kreist wie ein scheues
hunderudel ums loch - wär gern rausgekrochen, rangeku-
schelt - nojo-morgen besuch bei meiner seriösen, ganz
unhündischen familie - weihnachtandacht- sitzen, reden,
brav sein, essen - schnüffeln, beißen, raufen-nix da! - nojo

01.01.01
auch ksks hat heute gedusxht
zum ersten maL heuer
gestern die donau oh so blau von oben gesehen
sehr schoen beleuchtet und raketet
davor viva espana und kubanischer rum
danach zusammenbruch von handy- und taxinetz
ksks ist heute irgendwie ausserirdisch und ueberdreht, wun-
dert sich ueber seltsame weisse kugeln (tollkirschen?) die da
am tisch liegen und ueber manch andere sachen zum bsp
jemanden, der sich kurz unter die hose faehrt und den a....
kratzt aber trotzdem nichts zusagen hat
schade
dabei haette ich soo gerne gewusst was sich hinter seinen
naegeln so alles ansammelt im lauf eines tages
sonst nicht viel los - wahrscheinlich alle noch im bett

werde mal fragen ob die kunsthalle krems ein dictafon besitzt
bis bald
euer ksks

manchmal sitz ich auf meinem eigenen schoss und es laeuft
mir kalt und heiss hinauf und hinunter halte mich fest im
dichten haar und die furcht abzustuerzen macht meine haen-
de steif und unbeweglich die gedaerme flattern und wenn ich
die augen schliesse sehe ich blutrotes gewuehl, als ich sie oeff-
ne fallen lauter tote nackte menschenleiber vom himmel
grausend schweissgebadet suche ich die kloschuessel

hallodu komm her und sag mir was
was glaubst du wieviel dreck du in deinem leben produzierst
all die hautschuppen, schlechte luft, schleim und stinkendes
braunes oder gelbes zeug das du von dir gibst - wieviel kilos
sind denn das schon bis jetzt?
wenn du dann noch alle boesen gedanken und blicke hinzu-
zaehlst... alles zusammen in einen topf
stell dir vor du faellst da rein -
wie ist das denn?
«laeuternd» sagt sie darauf
laeuternd? - wahrscheinlich eine kirchenfrau
stell mir vor, lauter solche toepfe mit armen seelen drin und
jemand, der von topf zu topf geht und eine brennende
fackel hineinsteckt
laeuternd?
«naja, die konfrontation mit dem was man selbst abstosst ist
immer eine art laeuterung»
sehr weise
werde von nun an nach jedem mal aufs klo gehen, schneu-
zen, rülpsen,.... dran denken, gelaeutert worden zu sein
da komm ich sicher auf 20 mal am tag!
und nach dem laeutern ist man frei von suenden?
«wenn man sie bereut, ja»
mir wird ploetzlich uebel, ob sie beichten geht?
leider war sie schon lange nicht mehr
ich frag sie ob sie ihren suendenrucksack bei mir abladen
moechte, all die boesenboesen schleimigen dinge mir durchs
loch sagen moechte aber sie geht lieber
schade, muessen wohl sehr boese suenden sein...

mir ist immer noch uebel
dunkler druck in nabelgegend
da kommt barbara, so 5 jahre
erzaehlt mir eine geschichte und die uebelkeit verfliegt
- habs diesmal auch geschafft sie aufzunehmen
das wars fur heute
erzaehlt mir mal was
euer ksks

sebastian, der intelligenteste, sympathischste 13 jährige
junge: eine stunde am loch, - glückliches, strahlendes loch:
wie schön, wie wunder-wunderschön ein mensch sein
kann!!!

wahrscheinlich hat ksks eine wasserader unterm bett
sehr wirreirre traeume
ueberhaupt sehr schlaefrig heute
nichts weiter

mit schokobons locke ich sie an
ein schokobon fuer ein wort.
mit extra viel milch drin

werden demnaechst eine dns-datenbank anlegen
kleine glasroehren, reinspucken, namenschilder drauf und
schon kann geklont werden
muss schon wieder los
saludos, ksks

achja tobias (schon lange her): eine gudrun gruesst dich,
bedauert sehr, dass du nicht da sitzt

hab gestern eine wunderschoene geschichte gehoert:
wenn in china jemand ein geheimnis hat, das er niemandem
Èrzaehlen kann, dann sucht er sich einen huegel mit einem
baum drauf, graebt dort ein loch und erzaehlt dem loch sein
geheimnis. danach graebt er/sie es wieder zu.
der baum neben dem loch kennt das geheimnis und waechst
damit weiter. manchmal wachsen dort, aus dem ehemaligen,
jetzt zugegrabenen geheimnis-loch neben dem baum blu-
men raus.

aus dem loch in der wand waechst gar nichts
raus, dem ksks
schlafen die fuesse ein. 2 menschen kommen
von der faden design-austellung und sind
genauso fad. eine sehr boese waerterin hat mir
gerade klargemacht, dass um punkt viertel vor
sechs der raum geraeumt sein muss. yesyes

ksks geht kaffe trinken

hei mein lieber balon!
bist du denn auch richtig himmelblau?
ich meine so blau wie der himmel wenn er
eben blau ist? und passt du ja auf dass du
nicht platzt lauter kleine fetzen die in der luft
herumfliegen

ein sehr katholischer mann, der sich jede
woche mit leuten trifft um rosenkranz zu
beten es wird ihm durch das beten heiss im
kopf und deshalb macht er das so gern
bin gespannt was er als «hoechste lust» auf den
zettel schreibt eine lisa gibt als aergsten frust
den namen ihres freundes an - und trotzdem
schafft sie es, ihn 5mal am tag zu kuessen

verteile bunte kaugummis und krieg dafuer
jede menge zigaretten
loch qualmt
loch sollte dehnbar sein, dann koennte man
auch groessere dinge durchstecken
dieter wollte mir naemlich eine ganze tafel
shoko schenken, ging aber nicht durch und
ich musste mich mit einzelnen stuecken be-
gnuegen so ist das manchmal
euer ksks

hallo ihr dicken
eine frau - 65 - erzaehlt mir dass ab 50 alles
anders ist, mueder traeger und die glatze ihres
gatten findet sie aus dem grund auch ueber-
haupt nicht sexi
auf ein «na wasis» des gatten verlaesst sie mich
und ihm nach

muss jetzt schnell los
aufbald
euer sksk

loch schrumpft unerfüllt im aseptischen
kunstgetto

kitzelworkshop

atelier reflexe, montreuil, france, february 2005
thanks to jennifer lacey, victor jaschke, studio chatouiller
photos: atelier reflexe

i tried this tickling thing with a friend of mine. i stripped him naked and tied him to the four posts of his bed. so that he was really stretched out. over the matress we put some plastic in case he pisses himself in extasy. he has no money and is trying to sell his bed right now so he wants to keep it smell-free. i tickled him for about 45 minutes. his body turned into a snail, an eel, a dog being skin-peeled alive, a cockatoo on ecstasy. sometimes he screamed and stared in/through/at me in such unworldly ecstasy like a beast/fieldmouse/ hyena thrown into vacuum, that i can't forget it. fortunately i took a video of his (and my) screaming from his head bouncing up and down on the white sheets. being attacked first by a pile of ants then by pie-geons picking corn out of his skin, pussycats licking little droplets under his armpits and at last poetry written under his armpits. was very satisfying for us both. his safeword was – schokolade (way to long!)

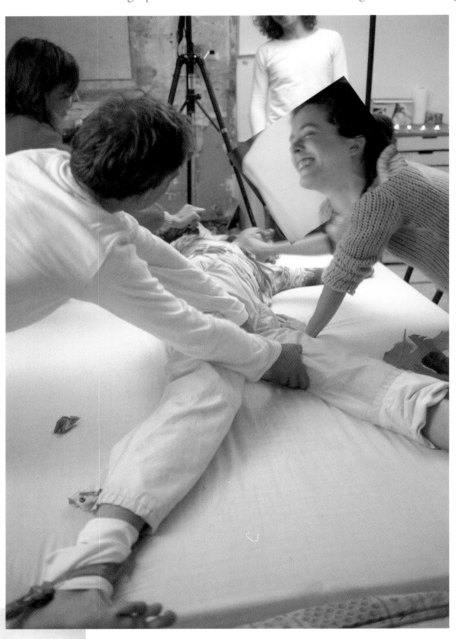

lazy joe – lazy sue

bloomberg office, new york city, usa, 2001, with public art fund

gelatin will hire the perfect persona to be lazy joe/lazy sue.
it could be victor or susi, it could be somebody else.
it is a persona that takes life normal and does not get hysterical or lose
the ability to just be. somebody with a strong, complex and exquisite
personality.

everything will be as usual, only that the surrounding environment will
be bloomberg. and bloomberg will have a new pet/bacterium.

lazy joe/lazy sue goes to the office every day.
he/she has his/her chair and a desk and all the things he/she needs to
spend a good day. he/she will be at the office for three months.
lazy joe/lazy sue will fill in and work with voids that might be blank and
not yet existing in the bloomberg imperium. like meta-productivity.
disorganization. dancing. twirling. non-hierarchical power distribution.
off-point conversations. un-economy. cuddling. pre- and post timing,
sudden sleeping, obsessions with useless time consuming things, infinite
regressions and more.

vice versa lazy joe/lazy sue will learn, emulate and inte-
grate behaviors of bloomberg, like project-meetings.
(core sentence : «we have to have a meeting about this»),
superiors («yes sir»), targets, daily routines, goals, job
descriptions, market force, power and a lot of things lazy
joe/lazy sue doesn't know about yet.

lazy joe/lazy sue does not shower every day and smells
very very sexy.

das leidsche organ

vocal liquid for leidsche rijn, utrecht, netherlands, 2003
(leidsche rijn is a city extension of utrecht, a city built superquick)

das organ is a gigantic megaphone.
it is made out of a little cosy, soundproof hut with a door.
comfortable seating and a microphone are inside.
next to the hut is an extremely high steel beam, with super-
powerful horn loudspeakers mounted on top. the beam looks
scarily fragile and is shaking gently in the wind. the horns are
mounted so high and very powerful so that the sound flies
as far as possible.

it will look like a temporary and unstable structure, contrasting with
the clean-cut engineered and planned architecture of the surrounding
row houses. once inside the cosy hut the visitor feels very intimate.
it is easy to speak into the microphone because you don't hear yourself as loud
as everybody outside hears you.
it's a radio transmitting exclusivily in soundwaves from the transmitter.

some people will try to fill up the neighbourhood with their plain voice.
some people might be urged to mutter obscenities and personal insults.
some might confess in public.
some will sing and read poetry.
some will welcome their new neighbours.
some might announce the public bus schedule and others their true love.
often the organ will not be active. waiting.

das organ becomes an animal of itself, fed by the people using it, sometimes being cute and
sometimes obnoxious.
it will fill up the surrounding area with vocal liquid and density.

lock sequence activated

kunstbüro 1060, vienna, austria, september 1997
with cargnelli/szeli

Das Kunstbüro ist ein etwa 80 Kubikmeter
großer Ausstellungsraum mit einem ebenerdigen
Straßeneingang und rückwärtigem Büro.
Wir füllen das gesamte Volumen des Aus-
stellungsraumes mit miteinander verschraubten
Möbeln.
Diese massive Möbeleinheit hat ein System aus
Kriechgängen, Stollen und Fallschächten, das
sich auf verschiedenen Niveaus befindet.
Es bildet eine zusammenhängende Schleife mit
Irrwegen, Löchern und Sackgassen.
Das drei Meter hoch gelegene Eingangsloch
erreicht man vom Straßeneingang über eine
Schubladentreppe. Dort bekommt man eine
Taschenlampe und kriecht sich durch Möbel
hindurch, über Brücken und Schächte hinauf
und hinunter und spiralisiert sich durch den
Raum. Der Weg führt zurück zum Straßen-
eingang.
Vom Büro aus sieht man die verschlossene
massive Möbelrückwand, vom Straßeneingang
die vordere Wand.
Außerdem gibt es eine Soundinstallation von
Cargnelli/Szely.

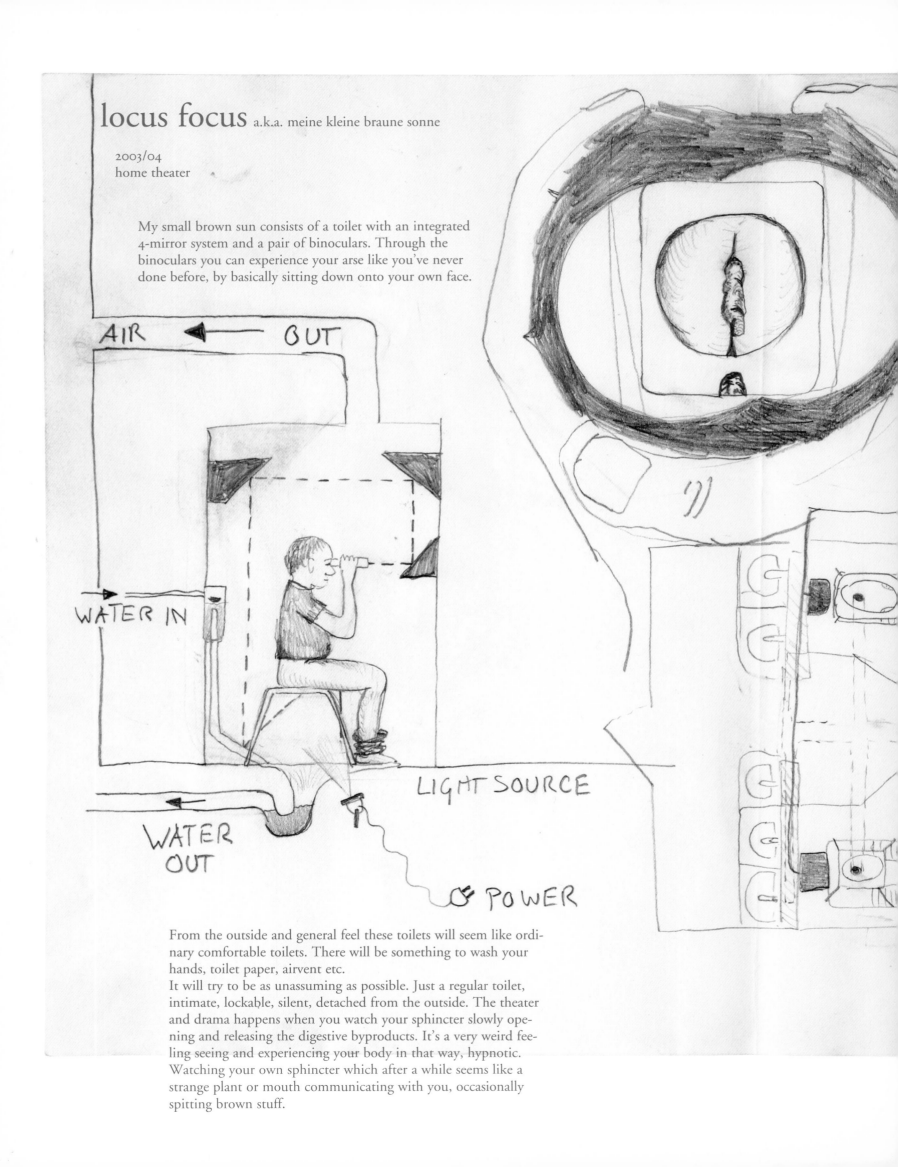

locus focus a.k.a. meine kleine braune sonne

2003/04
home theater

My small brown sun consists of a toilet with an integrated
4-mirror system and a pair of binoculars. Through the
binoculars you can experience your arse like you've never
done before, by basically sitting down onto your own face.

AIR ← OUT

WATER IN →

WATER OUT

LIGHT SOURCE

POWER

From the outside and general feel these toilets will seem like ordi-
nary comfortable toilets. There will be something to wash your
hands, toilet paper, airvent etc.
It will try to be as unassuming as possible. Just a regular toilet,
intimate, lockable, silent, detached from the outside. The theater
and drama happens when you watch your sphincter slowly ope-
ning and releasing the digestive byproducts. It's a very weird fee-
ling seeing and experiencing your body in that way, hypnotic.
Watching your own sphincter which after a while seems like a
strange plant or mouth communicating with you, occasionally
spitting brown stuff.

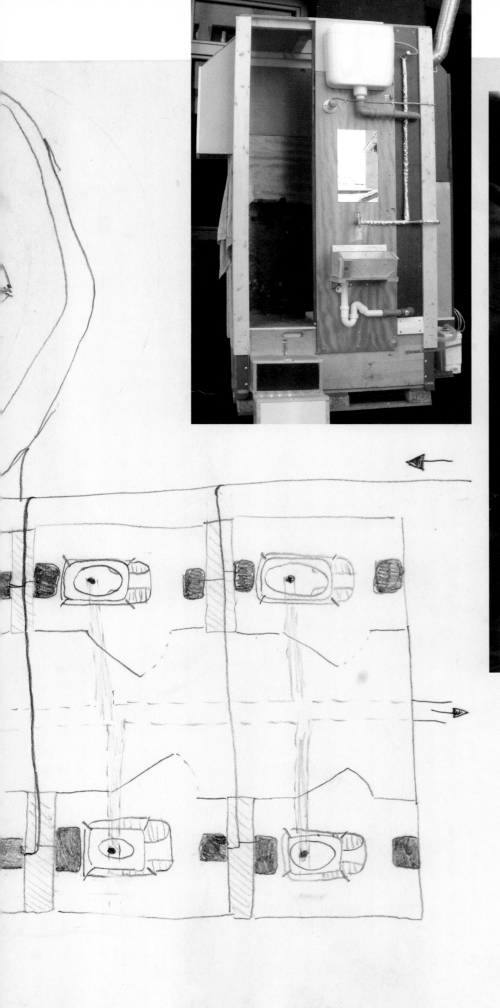

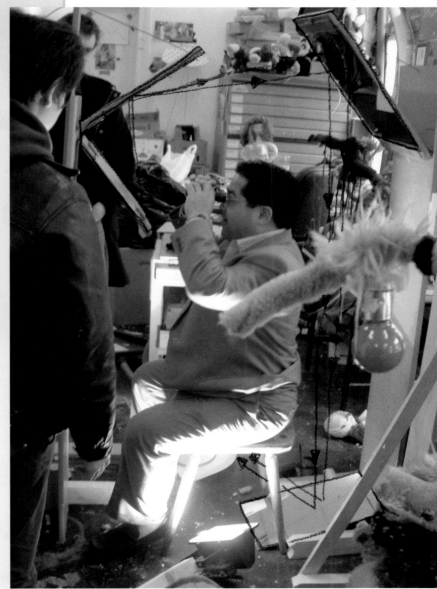

do you want to die without seeing your asshole?

paola pivi

KUNSTZ*eit*RAUM

St.Moritz, 25. November 1996 verein für aktuelles geschehen

Sehr geehrte Damen und Herren

Aus dem Dschungel der Gross-Stadt Wien erreicht uns eine Einladung zu einem Anlass, der Ihre Beachtung verdient:
GELATIN, eine Gruppe von Wienern lädt in den Kunstzeitraum. Nur kurze Zeit: Genau von Freitag, **29. November ab
17Uhr bis Sonntag, 1. Advent bis 20 Uhr** haben wir Gelegenheit, die vielseitige Künstlergruppe zu erleben.

Ihr Besuch wird uns freuen, auch, weil wir mit Ihnen über die Zukunft ähnlicher Anlässe reden wollen. Vielleicht haben Sie schon
lange eine Idee, wo in Ihrem Wohnort ein Kunstanlass verwirklicht werden sollte. Mit uns haben Sie die Gelegenheit, sich zu
verwirklichen.

Wir brauchen auch jegliche Art der Unterstützung, sei es, wenns um Transporte geht oder Künstler-Gäste, die wir nicht selber
unterbringen können für einige Tage.

Treten Sie in Kontakt, an der Via dal Bagn 49 haben wir einen geeigneten Raum dafür geschaffen.

Freundlich grüsst: *H. Wergles* Harry Wergles, Vizepräsident des Kunstzeitraumvereins

PS: Auf dem 49/31mm grossen,farbigen Zettel sehen Sie die Oeffnungszeiten für GELATIN, nehmen Sie ihn im
 Portemonnaie mit und zeigen Sie ihn allen Freunden und Bekannten.

low pressure

kunstzeitraum, st. moritz, switzerland, november/dezember 1996
with bruno stubenrauch, harry wergles

Back in vienna we experimented
with vacuum cleaners and the low
pressure that was created in the
dust bag. Harry offered us a room
in st. moritz, switzerland, for a
couple of days. We fixed a big pla-
stic bag on one open window, so
the outside air could fill the bag.
On another window we fixed a fan
that would eventually create low
pressure sucking air out of the
room. Since the plastic was so thin
we had to fix it constantly with
duct tape. Every time someone
would enter the room the low pres-
sure would decrease and the bag
would deflate until the door was
closed again.

gelatin
prasentiert:
unterdruck
fr.29.11,sa 30.11,so.1.12
ab 17 uhr
49 via dal bagn, st. moritz
KUNSTZ*eit*RAUM
für aktuelles
geschehen

maschek

«junge szene '96» secession, vienna, austria
july – september 1996
cheap back entrance

when i was young i lost my virginity in a public toilet in vienna
'cause this evening i really wanted to get fucked and there i met this
guy on the street and he had a really big cock. and so i thought,
OK... i want to lose my virginity.
and we went to this public toilet and you had to insert one shilling,
which is about ten cents to get in. so i lost my virginity for ten
cents. and actually one month later, me and a friend of mine, we
stole that door for this installation in a museum where we made
this secret backdoor entrance where you could get in for ten cents.
it was a really nice feeling for me to know that my ten cents, one
shilling was in this door
and all the museum visi-
tors were putting more
money into it. then we
wanted to bring the door
back because we didn't
want to hurt gay infra-
structure. but the city of
vienna already had inserted
a new door.

b. t. benghazi, shaking
down gelatin, sex
conference with viennese
art guys, in: honcho
magazine, may 1999

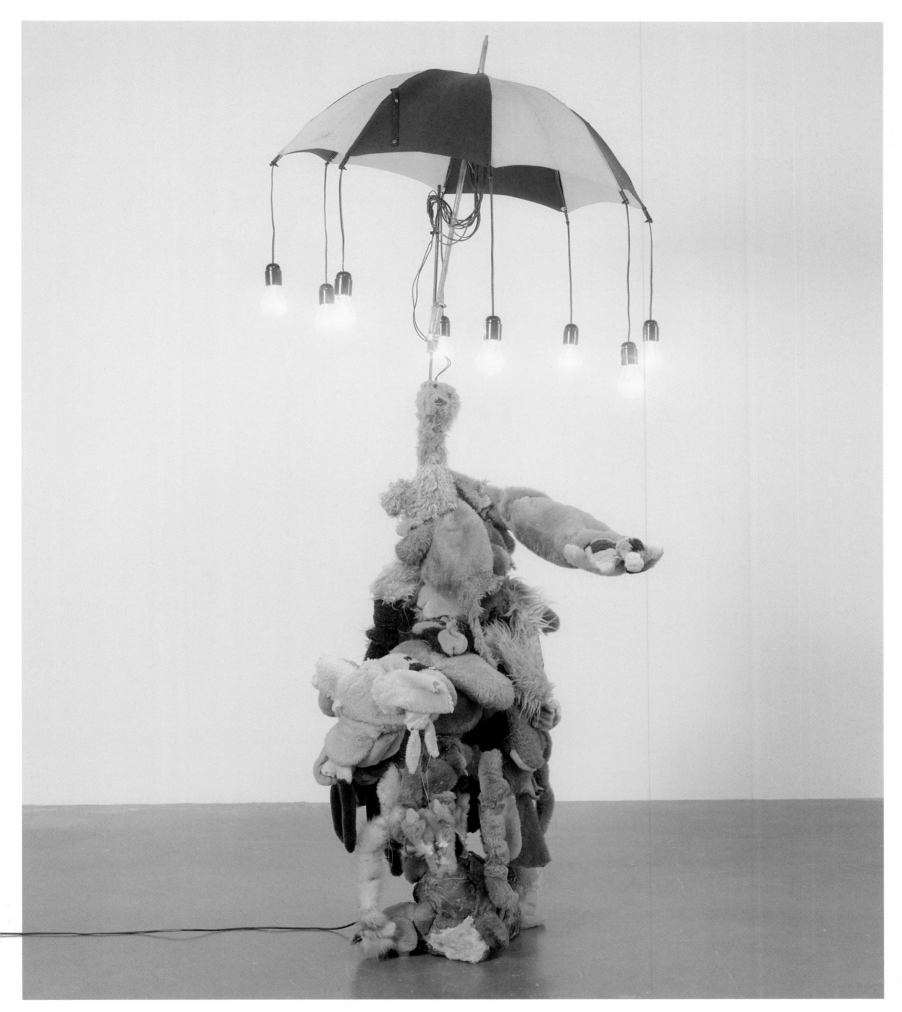

mister üüüüüüüüüüüh!

2004, sculpture, 230 x 120 x 90 cm

möbel

sculptures, variable dimensions

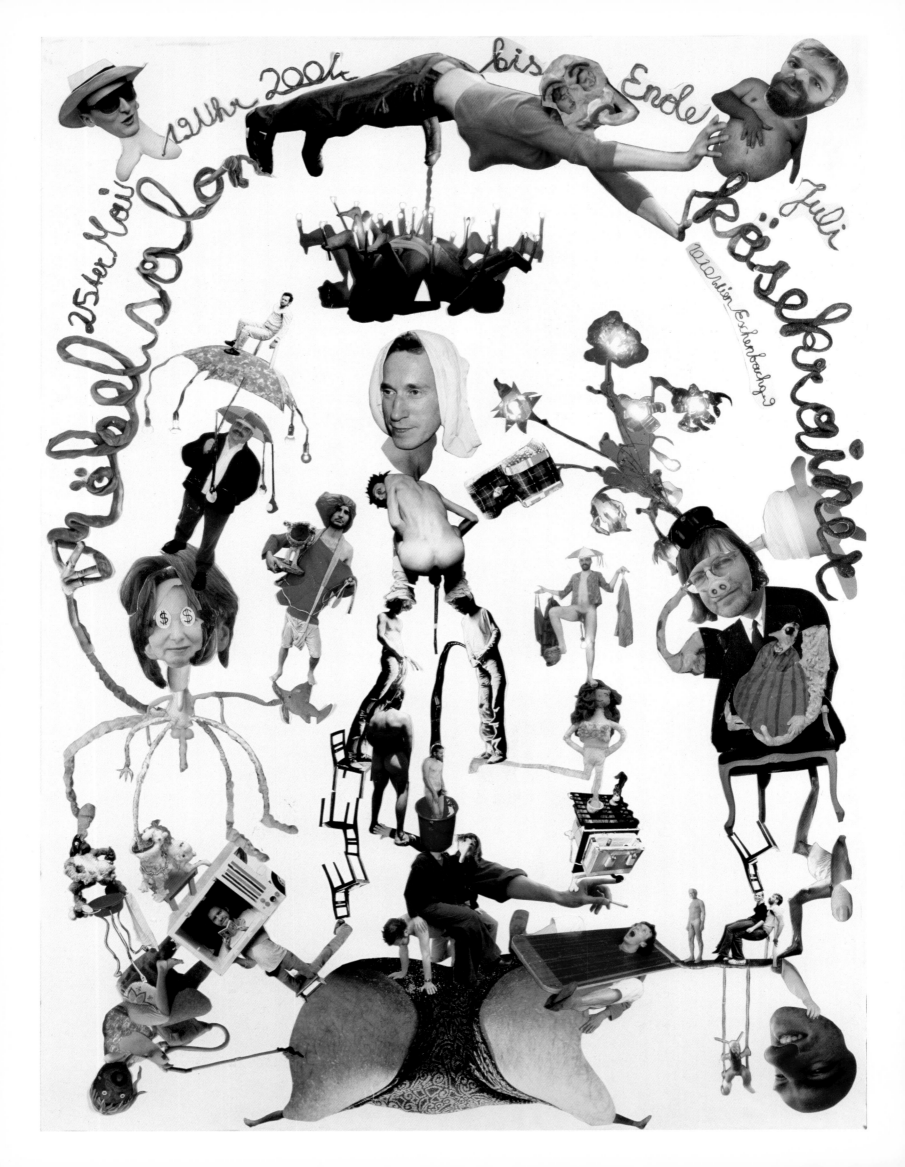

ospedale di merano – riabilitazione
meran, italy, 2003
with herwig müller

möbelsalon käsekrainer

galerie meyer kainer, vienna, austria, may – july 2004

Der Viktor hat nackt in der Badewanne oben gebadet; das war eine durchsichtige Plexiglas-Badewanne und man hat nur seinen Hintern und die Füße gesehen und die Hoden vielleicht auch. Aber man hat nicht gewusst, wer die Person war, weil die hat man nicht ganz gesehen, und das war sehr angenehm, weil das anonym war.

Der Flo hat vorher zu Hause gebadet. Er hat recht sauber und blass ausgeschaut und einen beigen Anzug angehabt.

Die Gundula war dort mit Olivia, die noch sehr klein war. Überhaupt sehr viele Kinder waren da. Die haben rund um die Schildkröte gespielt, die genau unterhalb der Badewanne war, die eigentlich eine Leuchte war und den Raum beleuchtet hat. Also haben Menschen eigentlich in der Lampe gebadet.

Die Sauna war ein grünes Ei aus zusammengeschweißten Altpapier-Containern. Ich hab mich angezogen reingestellt, weil ich wollt mich nicht ausziehen. Wenn man so groß ist wie ich, hat man sich bücken können und in das Ei der Sauna reinschauen können. Der Oberkörper war drinnen und die Füße draußen. Aber das war mir zu heiß. Die Sauna war aber gut besucht.

Im Obergeschoß waren einige Plastilinbilder und Skulpturen, zum Beispiel ein Elefant, der ein Staubsauger war oder eine Krake, deren Hoden gleich von einem Hai angebissen werden und der gleich einer Möwe auf den Kopf kacken wird.

Im Eingangsbereich waren eine große rosa Figur mit leuchtenden Zähnen und eine Sitzgruppe mit Eisfach und Wodka.

Ich habe mit der Renate geredet und der Gundula und mit wem anderem, und mehr weiß ich nicht mehr so genau.

Das Klo gab's da auch, aber das hab ich das erste mal danach in Bregenz gesehen. Bei dieser Ausstellung bin ich gar nicht reingekommen auf's Klo so viele Leute waren da.

susanne reither, 2007

mona lisas

«la louvre paris» musée d'art moderne de la ville de paris, france, winter/spring 2008
plasticine on wood, variable dimensions

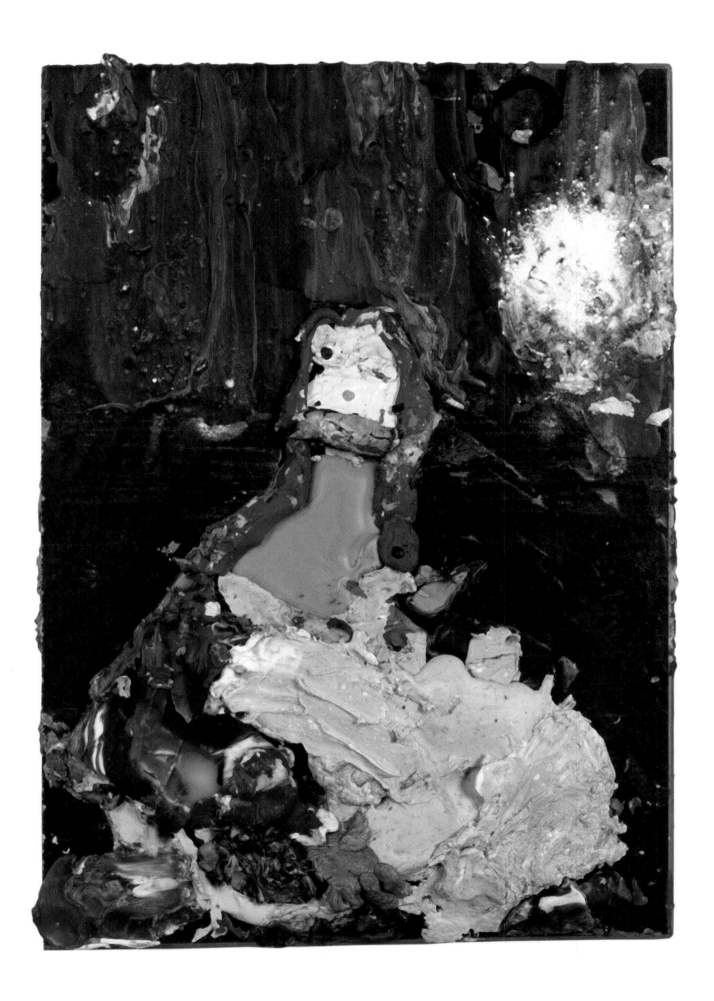

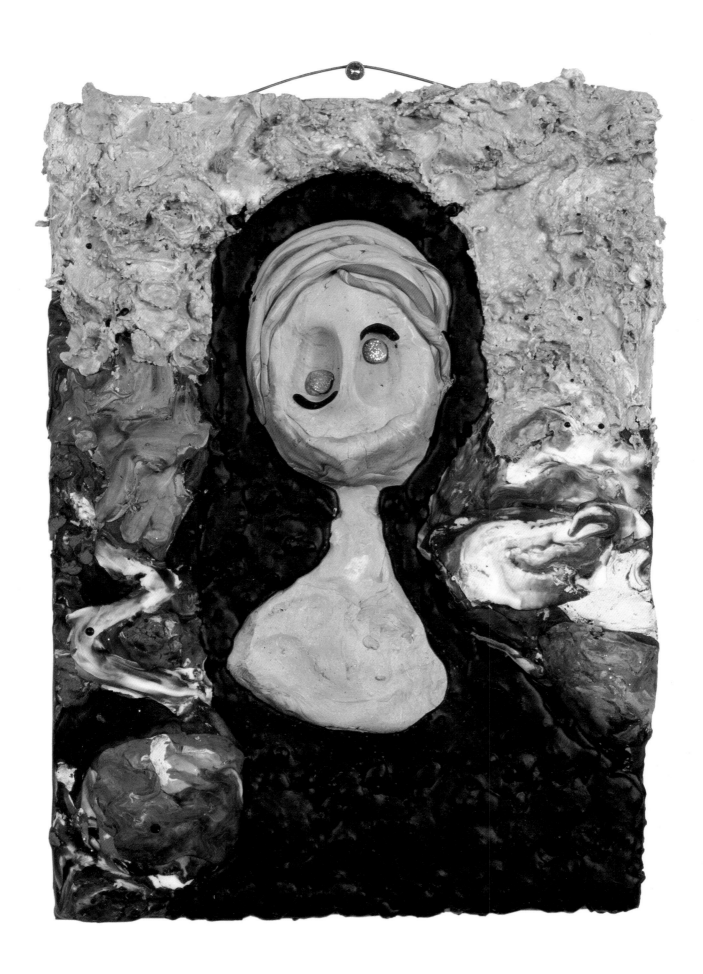

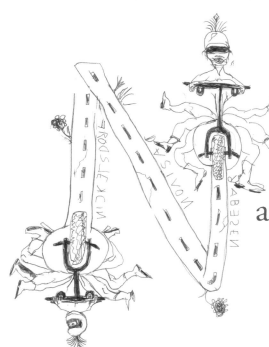

asser klumpatsch

ata center, institute of contemporary art sofia, bulgaria, july 2004
road trip, contemporary dance (thanks to jennifer lacey)
publication: visual seminar, vice versa/revolver archiv für aktuelle kunst,
frankfurt/m 2005, ISBN 3-86588-192-0

how did you come up with the idea to travel to sofia?
we feel that it is an urgent thing to do.

why are you choosing 50cc mopeds and not other way of travelling?
there are a lot of good reasons to use mopeds: the reduced speed, the
open air feeling, the incredible noise of the moped that puts you into
a stage of trance. you don't have to talk all day to the others but at
the end of the day you can talk about what everyone saw. and it is
really different, what everyone sees.

what about getting lost?
that's basically the fun about travelling but we are very well equipped
having tobias with us. he was born in germany and his temporal lobes
are similar in size to those of australian aborigines. he can navigate
with the tip of his tongue even while eating honey with chili.

is it easier to go east or west?
you go west to express yourself and you go east to impress or explore
yourself. it is not about easy or difficult. it is a totally different sub-
ject. i believe that eastern europe is a truly romantic place and it is a
good place to float around and have an emotional love affair with.

and the people you are meeting on the journey?
millions of different people with millions of different desires. a lot of
happy people who like to be what they are. beautiful, fantastic musi-
cians in bars and discos. sweet old ladies who sing and dance in the
afternoon. dirty, loud highly-educated children who speak english
with us. shepherds who sleep all day and become 120 years old. nervous

young men who want to be italian.
beautiful girls who would ignore us because
of our lousy mopeds.

when you travel at low speed you can see a
lot of snails, bugs, insects, frogs crossing the
street. what are your feelings towards these
creatures?
it's like racing with them. a permanent
competition. flying insects become your
competitors in speed. the slow crowd on the
street are our slalom poles. left, right, left…
trying to never hit one.

which songs come to your mind while you
ride in the rain. which one's in the sunshi-
ne?
when it's raining it's peggy lee's fever. suns-
hine brings iron butterfly's in-a-gadda-da-
vida.

most beautiful moment on the journey?
every time one of the mopeds breaks down
it is just horrible. the moment when it
works out and it is possible to fix it once
again and then you kick-start
and it runs and you test-ride, this is the
most beautiful moment for a moped-rider.

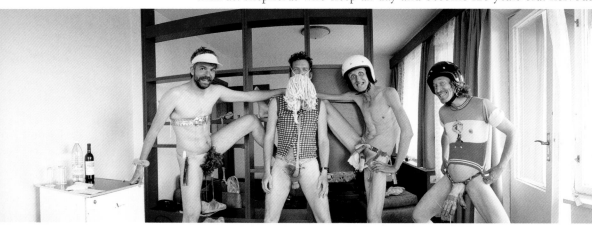

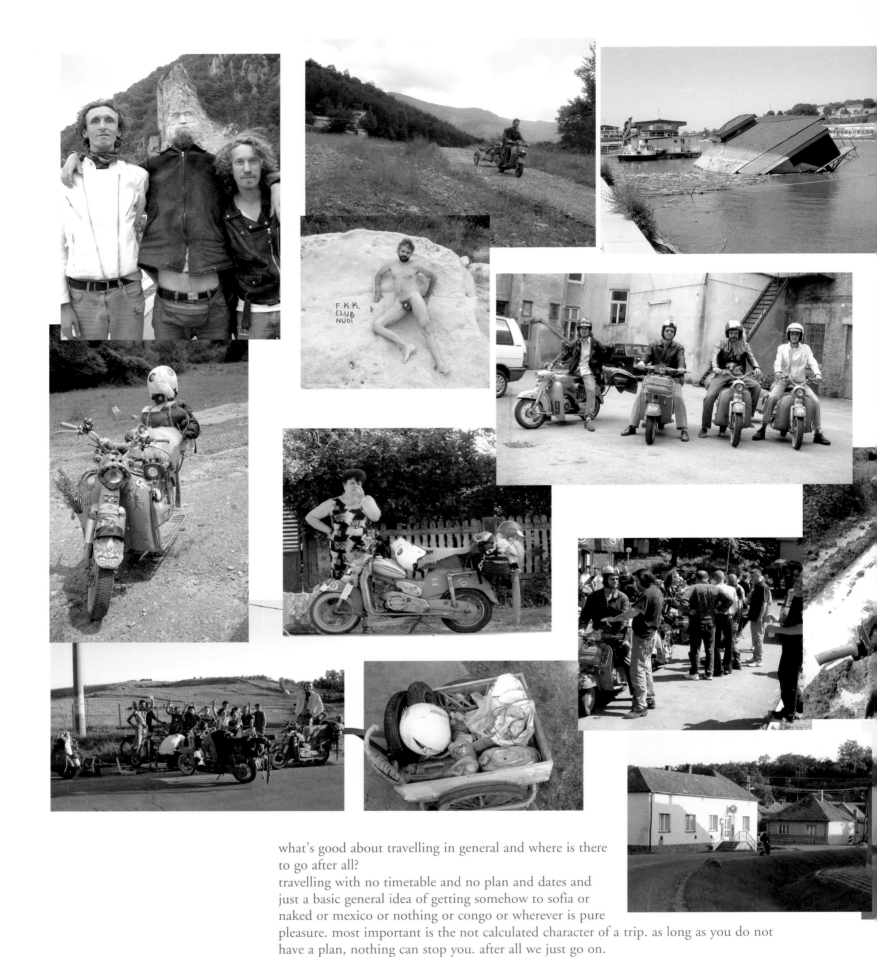

what's good about travelling in general and where is there
to go after all?
travelling with no timetable and no plan and dates and
just a basic general idea of getting somehow to sofia or
naked or mexico or nothing or congo or wherever is pure
pleasure. most important is the not calculated character of a trip. as long as you do not
have a plan, nothing can stop you. after all we just go on.

do you see yourselves as the four riders of the apocalypse?
we are bikers. and a biker is a biker is a biker. we are all travellers in the wilderness of
this world, and the best we can find in our travels is an honest friend.

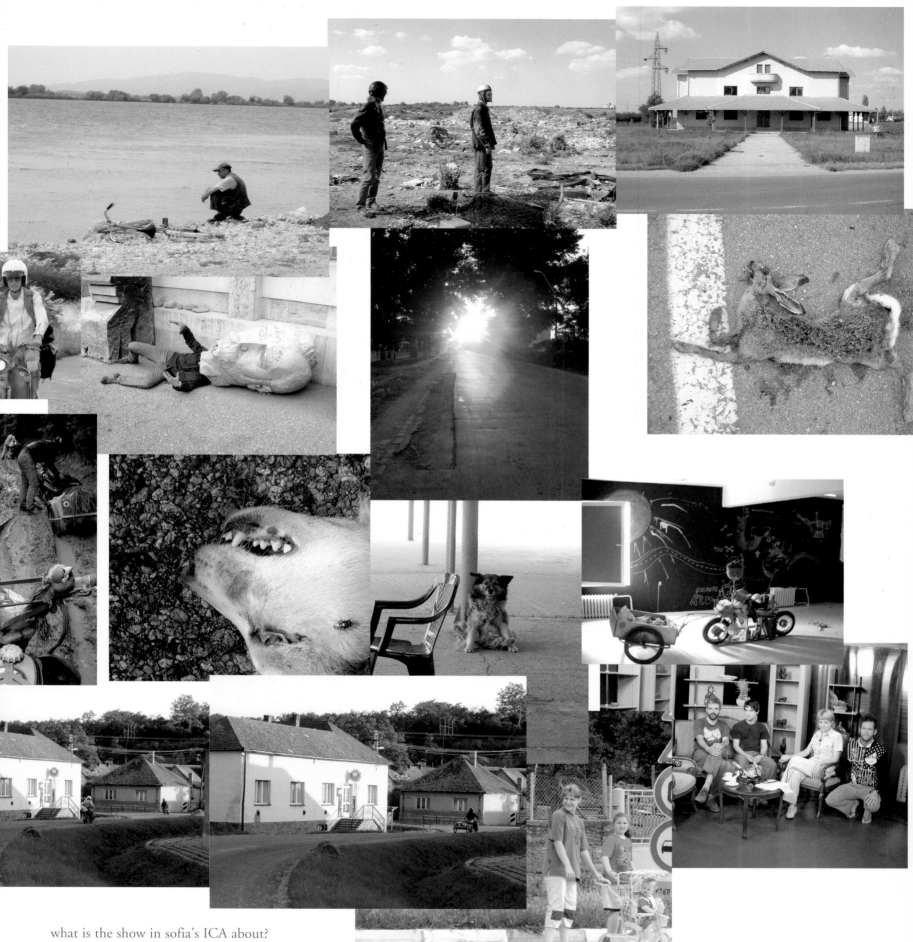

what is the show in sofia's ICA about?
about how impossibly degenerate it is to be a
professional artist and how self-degrading this profession can be. and how beautiful it is to make art.

how do you make a living as artists based in vienna?
we sing and dance naked in bars and cafes. we pretend being blind and beg for money in the streets.

how would you describe the difference between sofia and new york, between belgrade and paris?
what makes a city are interested, sensible, aware, positive and energetic people. you can find a city everywhere.

what souvenirs did you bring home?
nasser klumpatsch.

what does nasser klumpatsch mean?
nasser klumpatsch translates literally as wet junk. on our journey to sofia we found a lot of beautiful garbage on the road that all went straight into a small trailer connected to one of our mopeds. within this collection there was also one totally punched-in rusty metal bucket.
this garbage helped us very much to cross borders, as the customs police always waved us through after looking at it and murmuring «ahhh museum!»

gelatin's journey to sofia. an interview with ourselves, in: gelatin, exhibition catalogue, institute of contemporary art, sofia 2005 (modified version)

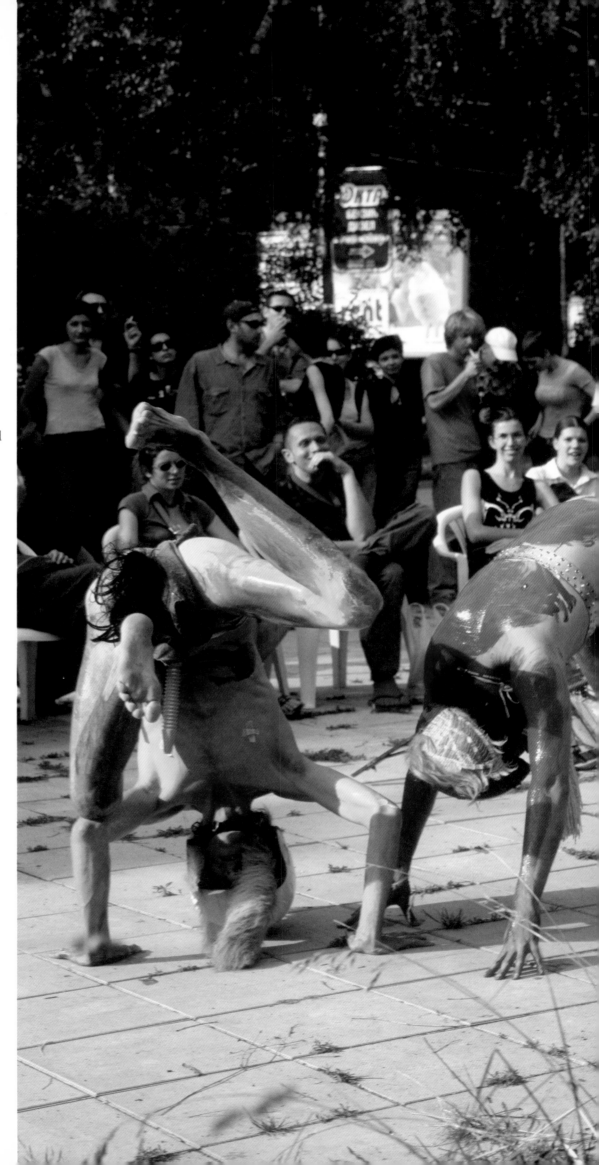

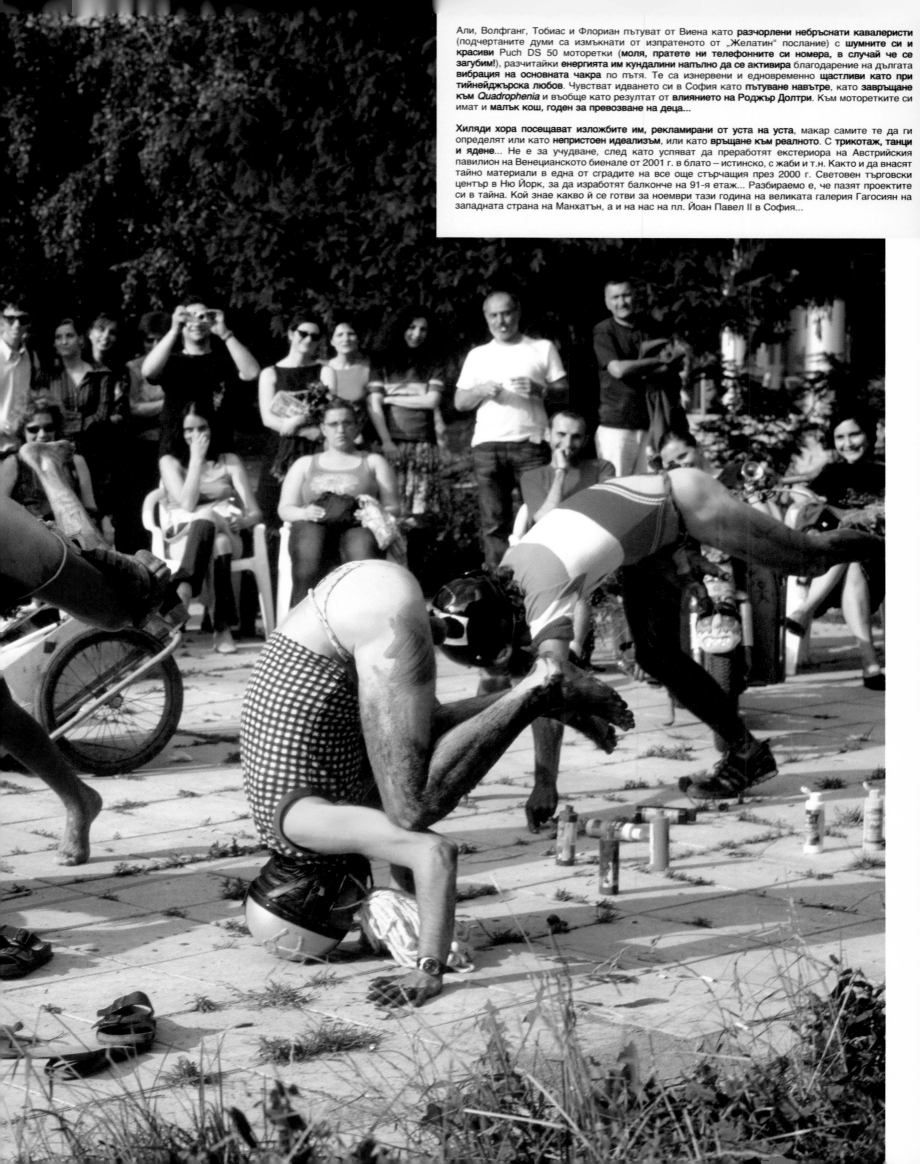

Али, Волфганг, Тобиас и Флориан пътуват от Виена като **разчорлени небръснати кавалеристи** (подчертаните думи са измъкнати от изпратеното от „Желатин" послание) с **шумните си и красиви** Puch DS 50 **моторетки (моля, пратете ни телефонните си номера, в случай че се загубим!)**, разчитайки **енергията им кундалини** напълно да се активира благодарение на дългата **вибрация на основната чакра** по пътя. Те са изнервени и едновременно щастливи като при **тийнейджърска любов.** Чувстват идването си в София като **пътуване навътре**, като **завръщане** към *Quadrophenia* и въобще като резултат от **влиянието на Роджър Долтри.** Към моторетките си имат и **малък кош**, годен за превозване на деца...

Хиляди хора посещават изложбите им, рекламирани от уста на уста, макар самите те да ги определят или като **непристоен идеализъм**, или като **връщане към реалното.** С **трикотаж, танци и ядене**... Не е за учудване, след като успяват да преработят екстериора на Австрийския павилион на Венецианското биенале от 2001 г. в блато – истинско, с жаби и т.н. Както и да внасят тайно материали в една от сградите на все още стърчащия през 2000 г. Световен търговски център в Ню Йорк, за да изработят балконче на 91-я етаж... Разбираемо е, че пазят проектите си в тайна. Кой знае какво й се готви за ноември тази година на великата галерия Гагосиян на западната страна на Манхатън, а и на нас на пл. Йоан Павел II в София...

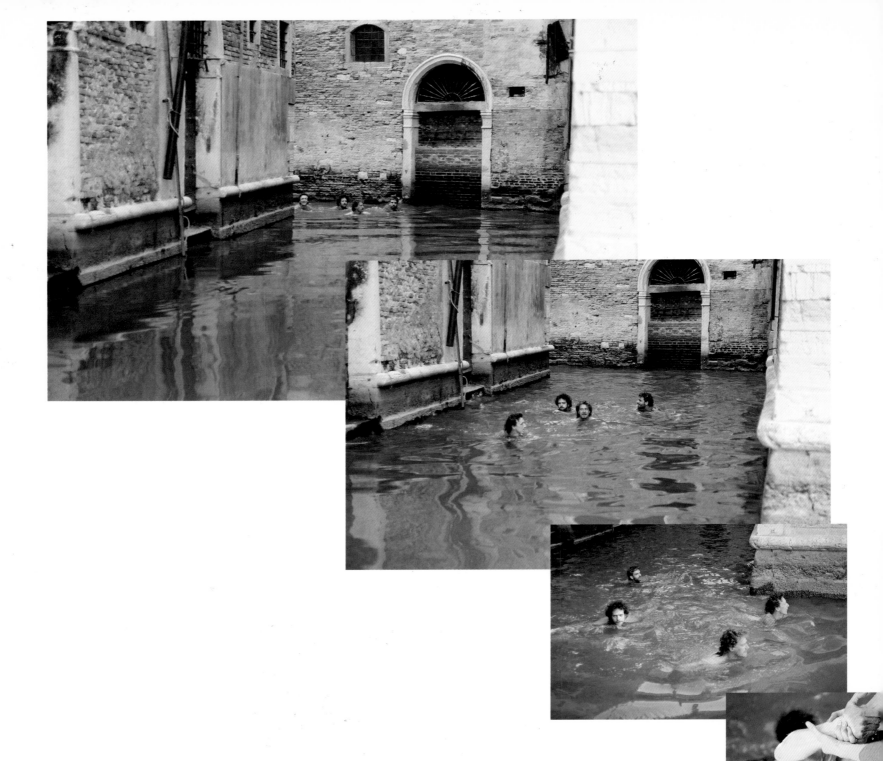

nellanutella

venice, italy, april 2001
with nicolo zen
photos: lucien samaha
best for venice
publication: nellanutella, verlag der buchhandlung walther könig, köln 2001, ISBN 3-88375-512-5

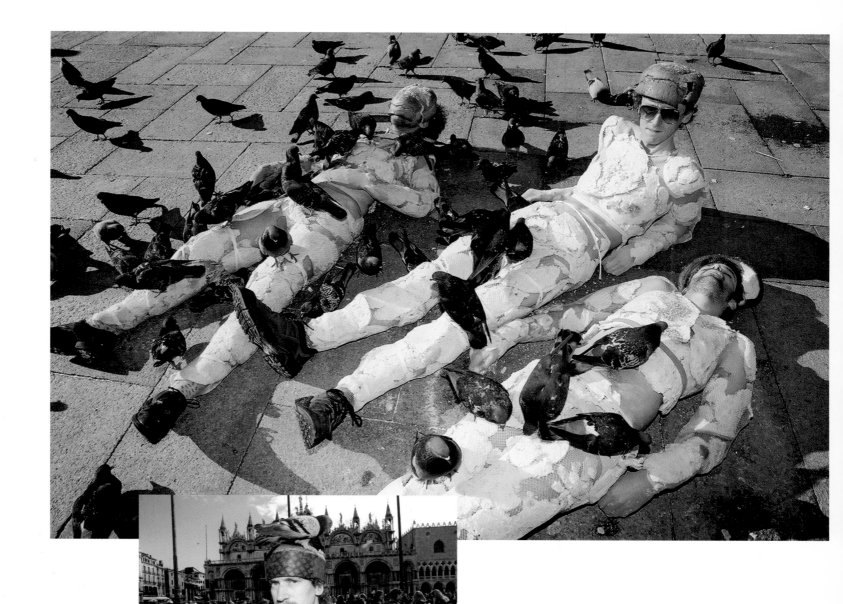

we have a dream. one day everybody will fall from the bridges and piazzas
to get their most beautiful souvenir, a picture of themselves flying through venice.
and then we thought if we get eaten by pigeons, we could also fly one day.

not in front of me … DARLING!

venice, italy, june 2007
with günther bernhart, christoph meier, christoph harringer,
gabriel loebell, patrizio telesio, günther gerdes, francesco stocci, sara glaxia,
salvatore viviano, jochen dehn, schuyler maehl, mundi and frikki

pack sie, Taxi, zerhack sie. Was muss
passieren damit es mal richtig fremd
wird, wir langweiler.
Idiotie, Oligophrenie, Amentia,
Schwachsinn, geistige Defizienz, er.
Sie, als ob ich, bloss wie, zerhexelt,
ausgefischt, mitgefuchst, eigentlich ist
alles gleichlaut, Würstelköniginnen,
Platzhirschen, schönes weichsaufen,
nix und wiedernix geworden, sodala
jetzt wurmversäucht an Lattes und
Grundwassergehältern, nur fünf
Minuten ohne Angst jeden Tag.

gabriel loebell

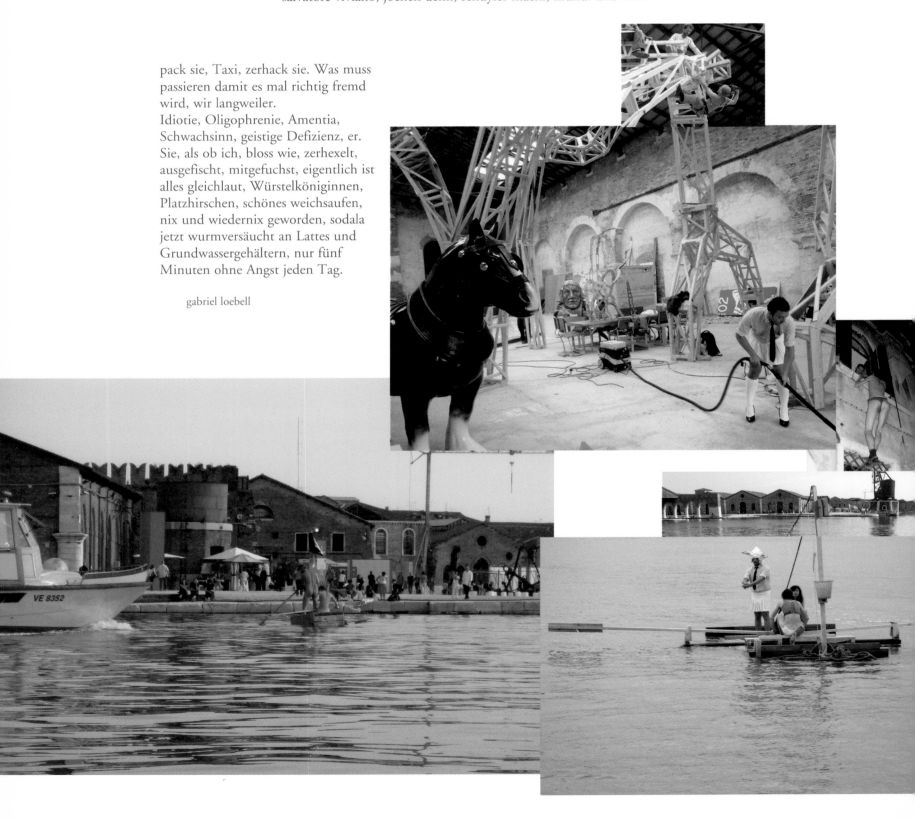

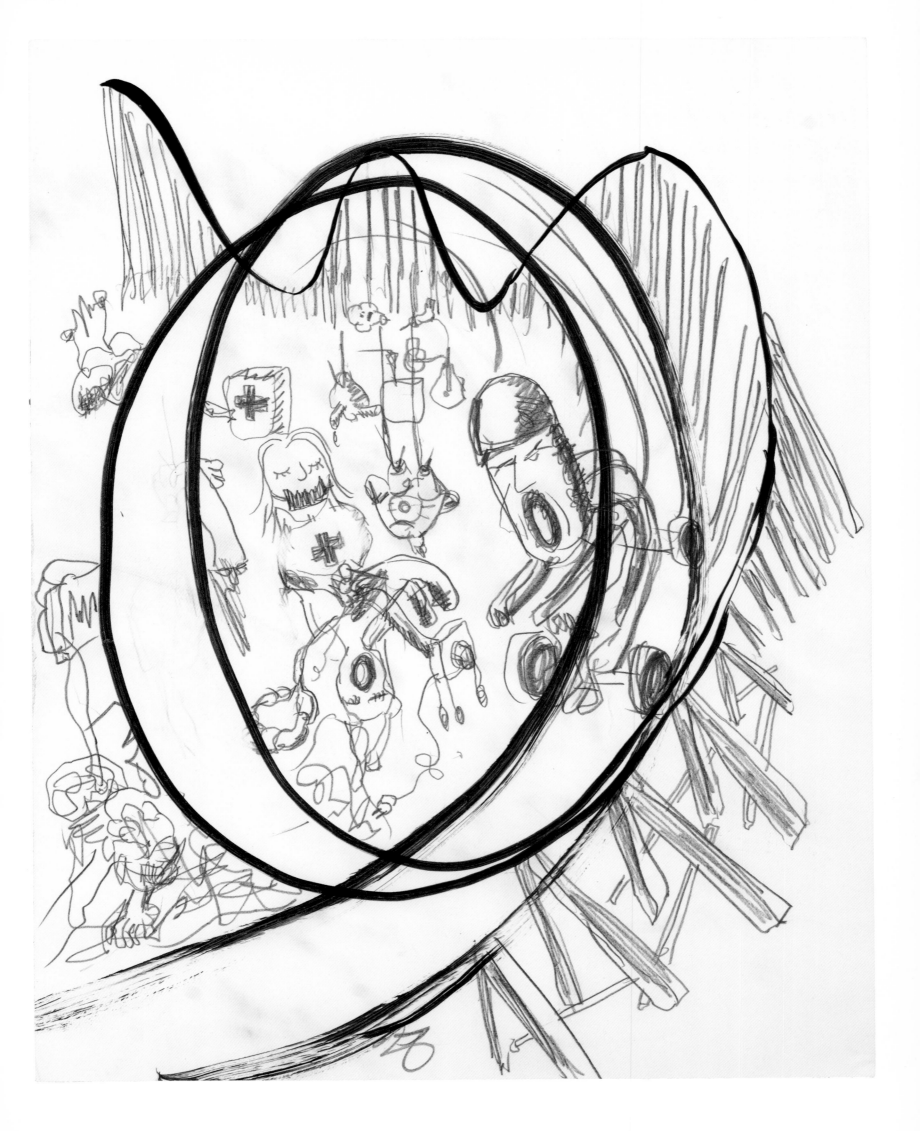

o like o in portrait

since 2002
plasticine on wood, different dimensions
publication: gelitin/roberto cuoghi, o like o in portrait, galleria massimo de carlo, milano 2006

operation lila

ospedale di merano – pediatria, meran, italy, 1999
surgical playroom

artztpraxis – operationssaal
es gibt schautafeln, einen ambulanztisch, bücher, arztkittel
und stethoskope für die kinder.
altes spitalsmobiliar und medizinische geräte wurden zu beein-
druckenden untersuchungsgeräten mit pulsierenden lichtern,
monitoren, laden aus denen schläuche quellen, organwasch-
maschinen, zellbausteinbastelkästen usw. umgebaut.
verschiebbare einheiten ermöglichen verschiedenste strukturie-
rungen des raumes. er wird so zu einer arztpraxis, einem
seltsam futuristischen operationssaal oder einem labor.
die gewohnten funktionen eines kinderspielzimmers wurden
integriert und blieben erhalten.

stofftiere – patienten
es wurden zwei stofftiere angefertigt – ein bär und der hase.
über bauchseitig angebrachte reißverschlüsse erhält man ein-
blick in die stofftierinnereien. diese sind gefütterte stoffformen
welche mit klettverschlüssen im stofftierleib plaziert werden
können (transplatationen sind möglich. und wieviel lungen
passen in einen bären oder lebt das kaninchen noch, wenn es
nur nieren hat?)

why?
als kinder im spital haben uns immer mehr die operationszim-
mer, die behandlungszimmer, die medizinischen geräte inter-
essiert, als in einem roten kinderplastiksesselchen zu sitzen und
auf einem roten kindertischchen bauklotz zu spielen. der op ist
der spielplatz. durch das spiel-operationszimmer werden nicht
nur ängste abgebaut und wissen über medizinische vorgänge
vermittelt, sondern auch rollen getauscht, da auch mal die
kinder im spital arztkittel tragen.

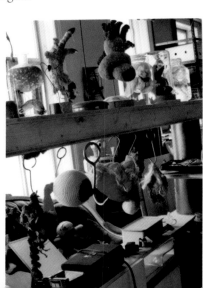

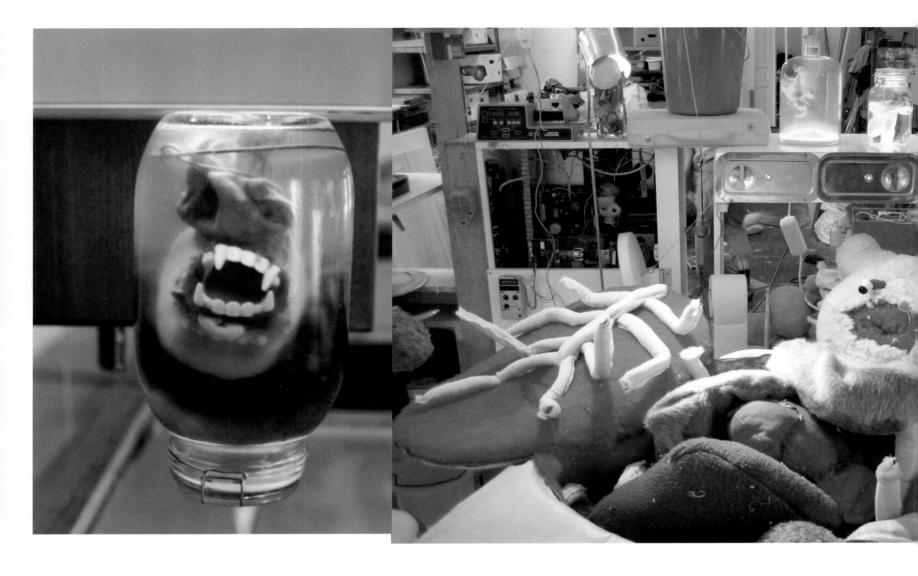

Kinder im Krankenhaus

(1) Aufenthalt im Krankenhaus – ein kritisches Lebensereignis für Kinder

Ein Aufenthalt im Krankenhaus gilt in der Kinderpsychologie zumeist als traumatisches Erlebnis, das massive Ängste auslösen kann.
Die Trennung von den nahen Bezugspersonen und der vertrauten Umgebung berauben das Kind einer wesentlichen Stütze seines entwicklungspsychologisch noch labilen Selbst. Dazu sind die Rituale einer Klinik für ein Kind kaum zu durchschauen, und die wohlgemeinte ärztliche Botschaft: «Ich muss Dir weh tun, damit Deine Schmerzen vergehen!» macht für Kinder keinen Sinn. Das Kind fühlt sich als Objekt in einer fremden Welt, ein seelischer Zustand, der mit einem starken Kontrollverlust verbunden ist. Wie aber können Kinder ihre Ängste bewältigen?

(2) Hilfe für Kinder, ihre Angst zu bewältigen

In spieltherapeutischen Stunden kann man beobachten, wie Kinder ihre Träume bearbeiten. Die Ressourcen, die Kinder spontan zum «Angstmanagement» einsetzen, sind geeignet, auch präventiv das seelische Immunsystem für Kinder zu stärken und ihnen bei der Bewältigung kritischer Lebensereignisse wie z.B. einem Klinikaufenthalt zu helfen.

1. Kinder sind Meister der Umdeutung der Realität

Kinder können vor allem im Rollenspiel allen Objekten und sich selbst eine neue Interpretation zuschreiben. Sie begeben sich dabei auch in die Rolle des mächtigen Arztes und partizipieren auf diese Weise an der phantasierten Macht der Menschen, die in einer Klinik mit ihnen umgehen. Auf diese Weise gelingt es ihnen, die ohnmächtige Position zu verlassen und ihre Hilflosigkeit zu bewältigen. Aus der mächtigen Position heraus sprechen Kinder sich selbst aber auch Mut zu.
Ein Kind, das z.B. als Arzt einen Teddy beruhigt, spricht auch sich selbst Mut zu.

2. Kinder begreifen die Welt durch konkrete Operationen

Während Kinder im Vorschulalter noch weitgehend durch magisches Denken sich die Welt erklären, erreichen sie in der Latenzzeit die Stufe konkreter Denkoperationen. Auf beiden Entwicklungsstufen aber sind Kinder neugierig, experimentierfreudig und erhöhen ihre Sicherheit, indem sie konkret mit den Ereignissen hantierend umgehen. Wie in vielen Veröffentlichungen dargestellt, ist dabei besonders hilfreich, wenn Kinder auch in die Objekte, hier der Körper, eindringen können. In vielen Veröffent-

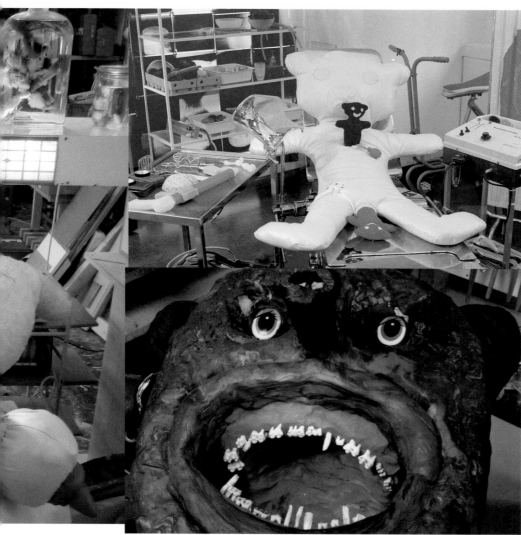

lichungen wird geschildert, wie Kinder z.B. ihren Teddy zerschneiden, um herauszufinden, was in seinem Inneren vorgeht. Normalerweise quillt ihnen da nur Holzwolle entgegen. Aber die Intention der Kinder wird in dieser Handlung deutlich.

Ein Spielzimmer, das Kindern Gegenstände anbietet, die im wahrsten Sinne des Wortes begreifbar machen, was in einem Krankenhaus mit ihnen passiert, wirkt unterstützend auf allen Stadien der Prävention. Die Organe des Körpers müssen «raus und rein geholt» werden können, man muss den Operationstisch anfassen und jemanden festschnallen können, Spritzen müssen vorhanden sein etc. Kinder wollen keine geschönte Welt, sondern das angstmachende Geschehen hantierend nachvollziehen, das damit seine Macht verliert. Das ist auch der Grund, warum eine alte Schreibmaschine, ein zerlegbarer Radioapparat, eine Taschenlampe auf Dauer so viel interessanter sind als das schönste Computerspiel.

Da Kinder eine angstfreie Beziehung vornehmlich zu Tieren aufbauen – projektive Tests in der Kinderdiagnostik bedienen sich dieses Mittels –, ist es vermutlich günstig, wenn Tiere die Patienten darstellen, und das möglichst lebensgroß. An Tieren lässt sich angstfreier ärztlich-pflegerisch hantieren als an Spielgefährten oder Puppen.

3. Kinder lieben skurrile Verfremdungen zur Dissoziation angstmachender Emotionen

Wie in der Kinderliteratur dargestellt oder auch von den Bildmedien immer wieder eingesetzt, erreichen Kinder außer durch Tiernachbildungen vor allem durch eine skurrile Verzerrung von Objekten eine angstmindernde Identifikation. Erfolgsfilme wie ET oder auch die Beliebtheit der Turtles sind hierfür ein gutes Beispiel. Jede kindertherapeutische Praxis hat deshalb eine große Kiste von Monstern und anderen grässlich aussehenden Ungeheuern.

Wenn Kinder in Kliniken ein Zimmer vorfänden, in welchem sie auf ihre Weise durch Ausnutzung kindgemäßer Bewältigungsstrategien ihre Sorge mildern könnten, wo sie neugierig sein dürften, würde das kritische Lebensereignis «Krankenhausaufenthalt» leichter und nachhaltiger überwunden werden können und die Kinder weniger ihren Emotionen von Angst und Ohnmacht ausgeliefert.

dr. christine kaniak-urban

otto volante

galleria massimo de carlo, milan, italy, february – march 2004
sculpture, 80m, max. 190% downgrade

finally we found the right place and time to build our first rollercoaster.
it's for sure our fastest bricolage ever. the work is a very sweet and poetic
present to otto the most loved cow of our grandmother. otto was always
dreaming about lifting up into the sky...

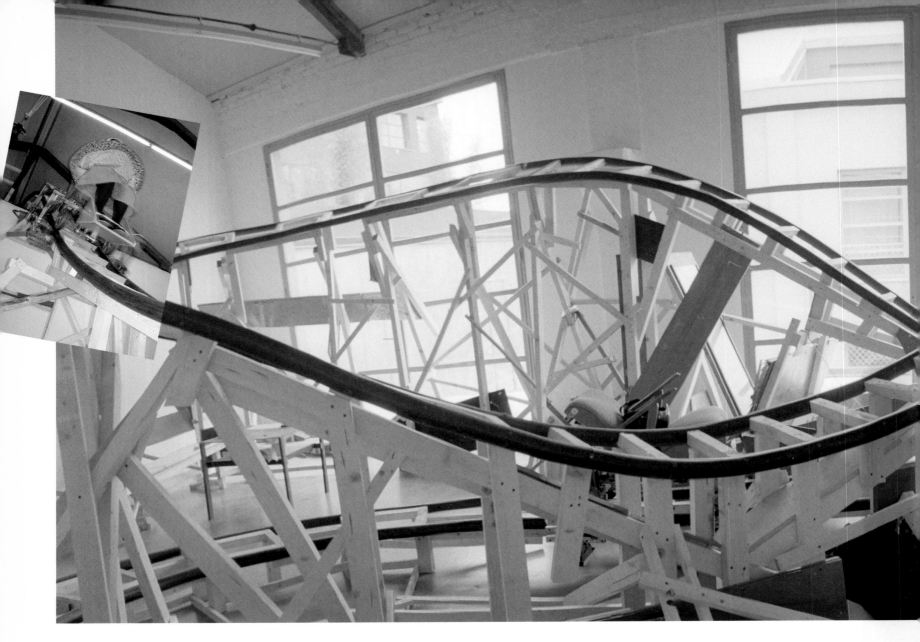

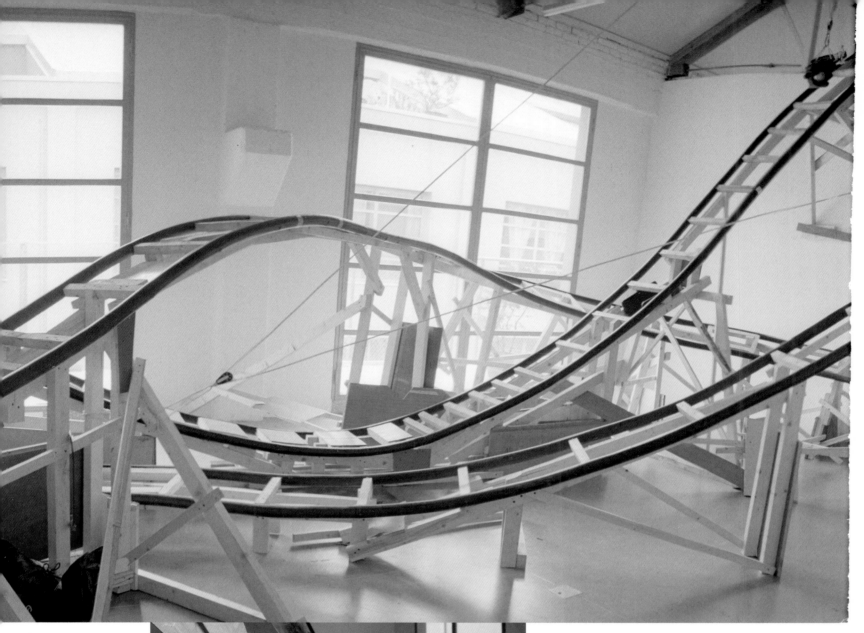

I went to see «Otto Volante» and when I left I «caught myself» smiling, unconsciously at first. It lasted for two hours (this involuntary smile and the feeling of happiness that went with it). Naturally I asked myself – why am I happy?

The words «playfulness» or «cheerful playfulness» came to my mind. After giving it some more thought I think I know what I meant. I was thinking on playfulness in two different senses that completed each other. It is possible to call them «Renaissance Playfulness» and «Romantic Playfulness». When I say «Renaissance Playfulness», «it feels» sunny and transparent and lucid. «Romantic Playfulness» can be somewhat more mysterious, as if located on the top of a snowy mountain veiled by mists. It is thus possible to call them «Summer Playfulness» and «Winter Playfulness» – they were both there.

The first kind of playfulness is to be found for example in Leonardo's technological designs. When one sees these designs, one get the feeling that the guy was sure that he lucidly sees through the mechanism of the universe: from water pumping through massacring as many as possible of the enemy's people, till flying in the air like birds...

This feeling of «lucidity» of «summer transparence» and playfulness is transmitted in several ways in this gallery's hall in which the roller coaster is located. First of all, it is transmitted to everybody familiar with the way it was built (and the childish designs that guided the group's members through their way are hanging on the wall there, reminding of Leonardo's designs although his were usually neater...). If one is familiar with this way – one realizes that these guys did not have any knowledge in rails or roller coaster building, or any knowledge in engineering... They used a relevant high school book to very little extent; and then they just decided to go for it, rely on their common sense and on «good old» practical thinking, playing with various possibilities, experimenting with them – and made it.

But even for those who don't know the way it was formed, the roller coaster itself transmits this message. The materials they use are the most basic ones: wood, screws, PVC pipes, an old torn arm-chair as the cart, their own sperm – as a glue – as if to convey the message that: be lucid, think hard, and play with various possibilities until you find those that enable you to make it work.

So why be happy? I might be asked – well, first of all isn't it an optimistic message? It feels like opening a window in a sunny spring day feeling the freshness of the air coming from the sea.

Winter Playfulness
Now the machine they build is a roller coaster: not a water pump or helicopter that has some use; the only use of roller coaster is: fun or play. This conveys the message of building the roller coaster for it's own sake. And this brings immediately to mind Winter – or Romantic Playfulness or – Schiller's view (based on one hand on Kant's aesthetics and having, on the other hand, a very extensive impact on Idealist Romantic and Humanist thinking until our own day) that play is the epitome of Humanness.

Seen from a present day's perspective, we can say to day that – after the Death of God and End of Ideologies – secular individuals have been left with only three options: to live aimlessly in an arbitrary world (on Prozac, drugs, alcohol. workaholism...), to look for (a) new – or born-again – God(s) or ideologies or «to extract» the aim of life, the meaning of life, from themselves.

Humanism has expected the third option from us in theory for at least two centuries, but it was «in theory» only. Until the last generation most individuals even in the West were lucky enough to be too hungry, too suppressed or persecuted or simply too insecure in what the day after will bring – to really worry about existential questions.

In this hellish postmodern situation, Schiller – in his days relevant for very few bourgeois or aristocratic intellectuals – might serve as offering ray of hope to a much larger crowd. According to him, we might be able to «excavate the meaning out of ourselves» to play, to have the third way: without Prozac and retrieved or born again God. But is it realistic?

Gelitin show it can be done playfully in both senses of the Renaissance lucidity' light fullness and assurance and the more requiring Romantic feeling of expressing freedom – the essence of being human and being bound by the laws of this free action as if they were supported by a revengeful God.

It is almost a miracle that happened in Milano, or at least an event that supplied one with a good reason to feel happy at least for few hours.

roni aviram, a miracle in milano? or: why was i happy after seeing gelatin's «roller coaster» (abbreviated version)

No1
View out of my
window.

p's erste zeichnung

2000
drawing, 216 x 279 mm

panettone

venice, italy, 2001
proposed sculpture

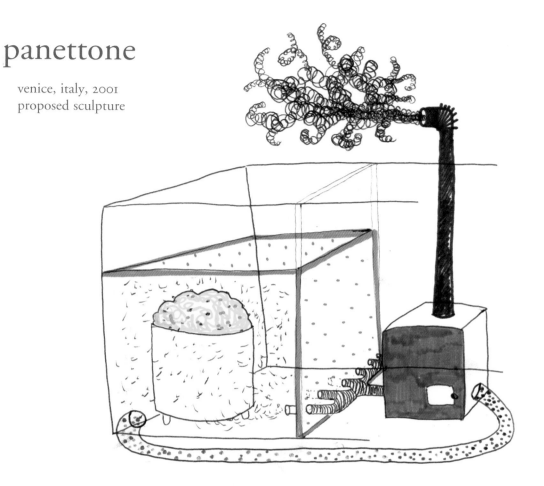

PANETTONE MASSE:

$\begin{cases} 16,5\ cm\ \emptyset \Rightarrow 0,9\ kg \\ 15\ cm\ höhe : V = \left(\frac{16,5}{2}\right)^2 \cdot \pi \cdot 15 = 3207\ cm^3 \end{cases}$

$\begin{cases} 4\ m\ \emptyset \Rightarrow \underline{12700\ kg} \\ 3,6\ m\ h : V = \left(\frac{400}{2}\right)^2 \cdot \pi \cdot 360 = 45238934\ cm^3 \\ \qquad\qquad\qquad = 45\ m^3 \end{cases}$

Die ganze Ausstellungshalle wird Backrohr.
Die Wände müssen gedichtet und isoliert werden.
Der Heissluftofen steht neben an. Holz gefüttert

der hoffmann-pavillon ist der backofen. bei genügend hitze wird der panettone eigentlich wie ein baumkuchen gebacken, obwohl er so tut als wäre er ein panettone. über tage der backzeit hinweg betreten die bäcker das backrohr in backhitzeabwehrbekleidung, verbunden mit einem schlauch zur kühlen außenluft hin. mit manipulatoren in den händen tragen sie schicht um schicht teigmasse auf. die teigmassen werden in großen töpfen mit gigantischen knet- und rühreinheiten vorbereitet. schicht um schicht wächst der kuchen. über viele tage hinweg wird holz gehackt und der ofen gefeuert, um den großen raum auf backtemperatur zu halten, und berge von mehl und eiern zu teig verarbeitet.
schicht um schicht wächst der kuchen. eines tages füllt er den ganzen backraum aus.
endlich. il grande...
endlich ist er da. sein zarter duft zieht durch die gassen, weckt die bewohner, die alsbald in wilde extase ausbrechen und ihn gebührend empfangen.

Parkhouse for 1 car

park house for one car

is a tall structure. a park house for only one car.
the car will be exposed high up in the city structure and have a good view
the driveway ramp is spiraling up 3 to 6 floors to that one parking space
that's just big enough to park one car and reverse it skillfully
on the street entry level is a light showing if the park house is "full"
or "empty"
the construction will be made of standard industrial parts. the cheaper
and simpler the better. the structure should be kept as see-through and
transparent as possible. the ramp should be a spiral.

Percutanious delight

p.s. 1 contemporary art center, new york city, usa, summer 1998
photos: eileen costa, lucien samaha, thomas sandbichler

Amusement art: the outdoor installation "Percutaneous Delights," at P.S. 1 Contemporary Art Center.

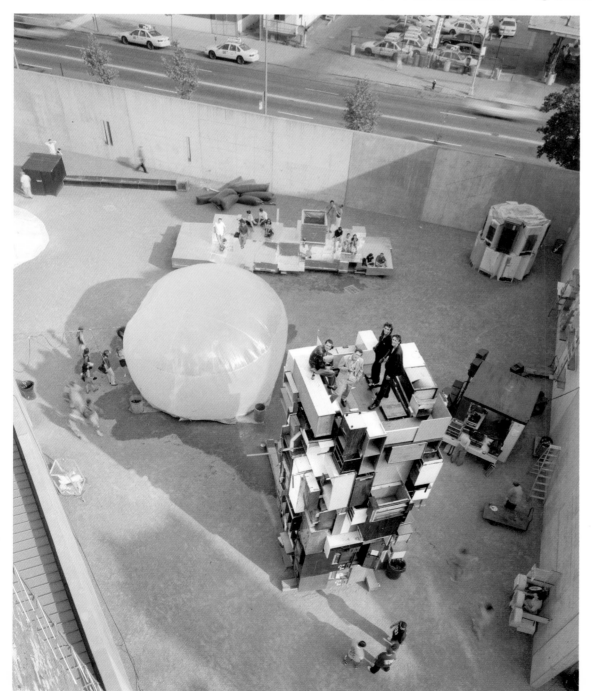

P.S. 1 CONTEMPORARY ART CENTER, 22-25 Jackson Ave., at 46th Ave., Long Island City (718-784-2084)—For "Percutaneous Delights," the artists of the Austrian group Gelatin have installed a variety of auspicious frivolities—a pool, a walk-in refrigerator, a sunbathing platform, a big inflatable Teddy bear—throughout the museum's outdoor galleries (the former P.S. 1 parking lot). Through Aug. 30.... ¶ "Gordon Matta-Clark: Drawings Retrospective and Re-creation of Historic Projects." Through Aug. 30. (Open Wednesdays through Sundays, noon to 6.)

The whole last summer we were invited to play in the courtyard of the P.S. 1 art center in NY. Some of you may have heard about this exhibition. We used the space as an outdoor studio for the summer and built different sculptures, which lasted from one day to two months. The main supporting unit was a 26-foot-high tower made out of discarded furniture. You entered the tower through a wardrobe door, then, climbing over piled-up furniture further on to the next floor, which was our office with the music machine. On top of the tower we built the observation deck. On the ground floor was a small kiosk-like bar.

The refrigerator-room made a hot summer day into an Arctic experience. It was constructed like an igloo built out of fridges. The fridges did not have doors anymore and were running all the time cooling and cooling. Visitors loved to go inside the refrigerator-room after sweating in the black metal shed that was boiling hot from the sunlight.
We brought our inflatable swimming pool that finally burst to death during that summer. In the main courtyard was also a silver platform, which was crowded mainly during the Saturday afternoon DJ-events. Only a few took advantage of the secret sex chamber hidden inside the silver platform.
If you crossed the dune into P.S. 1's smaller outdoor gallery there was the changing room and a water sprinkler, which tossed around uncoordinatedly.
On occasional evenings, Gelatin would appear in their sophisticated hot air bubble, like in the old days.

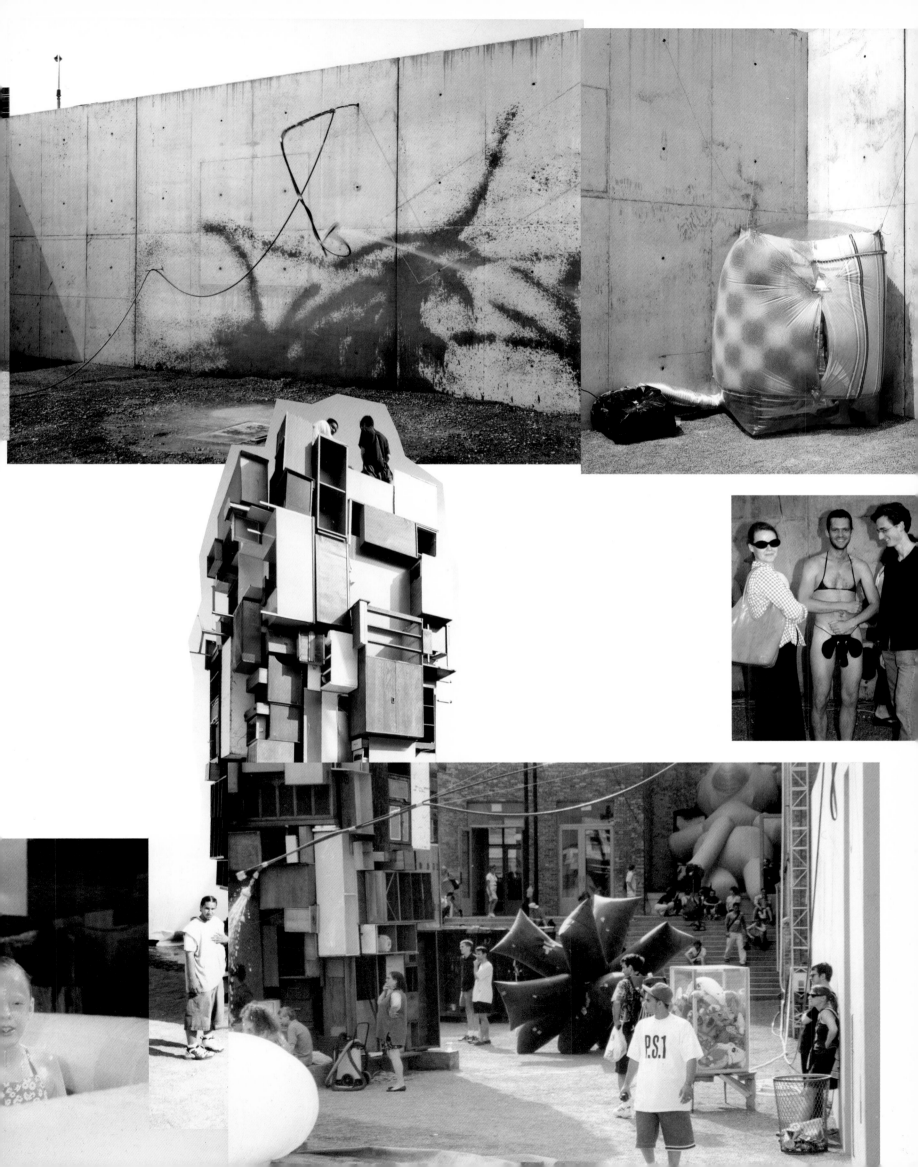

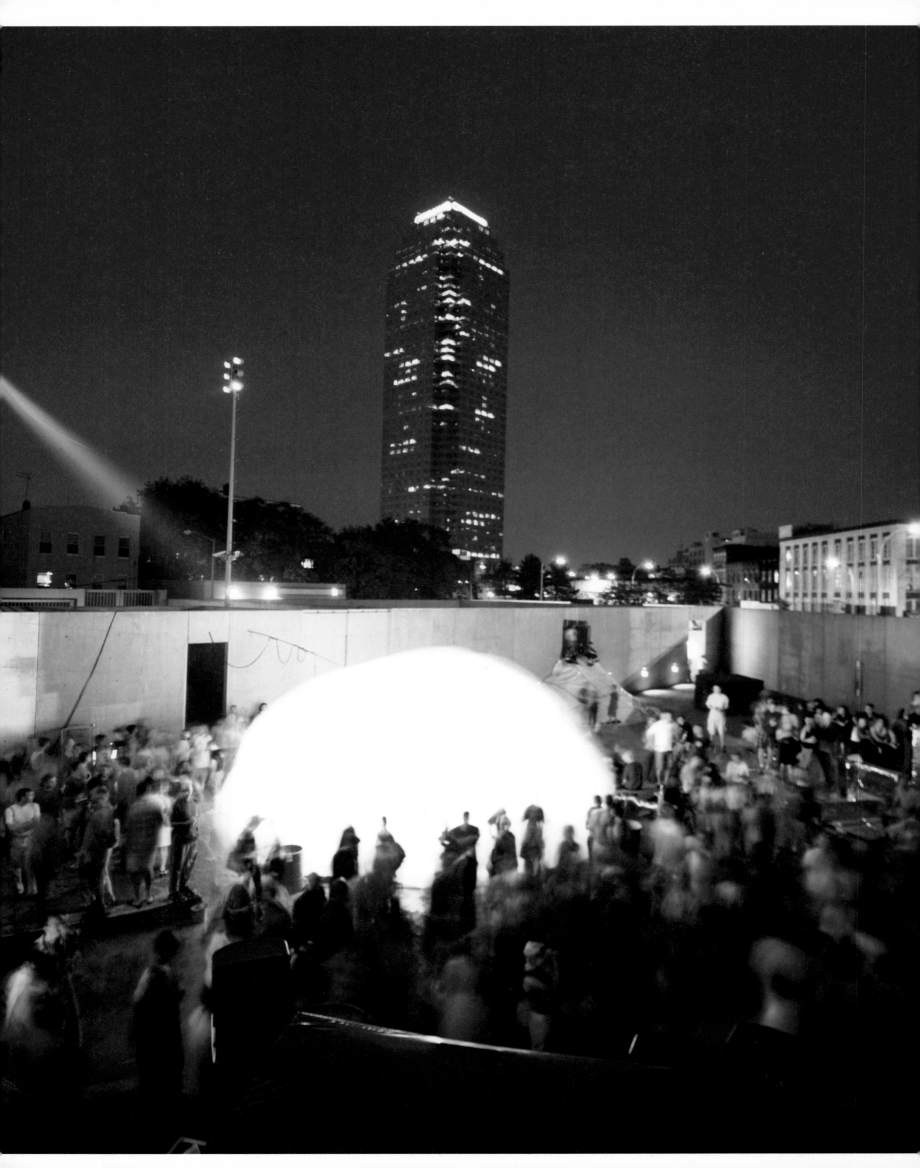

pickelserie

since 2000
drawings

What are the particular stories or themes behind this series of work?

desires and things that haven't been yet but have to be. things that make one embarassed.
things that are all around. pimples, smelly feet, liquids, scyscrapers and tall structures where u
can look down and up, extensive accumulated clumsiness in large structures, space, distance,
communication, body and all that shit.

online interview for zoo magazine

2004, 2003, 1994-95, 1992-93, 1989-91, 1988, 1988, 1984-85, 1983, 1981, 1980, 1979-80, 1977-78, 1975-76, 1973-75, 1970-72, 1967-69, 1964-66, 1964, 1963-64, 1963, 1960-62, 1960, 1959, 1957-58, 1957, 1956, 1956, 1956, 1955, 1954, 1953, 1953, 1952?, 1951, 1950-51, 1949, 1948, 1947, 1946, 1946, 1945, 1943-44, 1943, 1942?, 1940-41, 1938-39, 1937, 1937, 1936, 1936, 1935, 1934, 1932-33, 1931?, 1930, 1928-29, 1926-28, 1925, 1923, 1920, 1919, 1918, 1916, 1914, 1911-12, 1910, 1909, 1908, 1907, 1906, 1898-99, 1897, 1894, 1884, 1874, 1872-73, 1856, 1854, 1838, 1837, 1835, 1830-32, 1830, 1829, 1828, 1827-28, 1827, 1826, 1816, 1815, 1814, 1806, 1804, 1781-88, 1772-80, 1765, ?1753-54, 1709, 1708?, 1691, 1683, 1675, 1671, 1668-69, 1668, 1649, 1637, 1631, 1620, 1613, 1612, 1611, 1598-99, 1592, 1587, 1584, 1583, 1582, 1576, 1564, 1563?, 1562, 1558-59, 1542, 1533, 1522, 1506, 1505, 1485, 1473-74, 1438, 1434, 1390?, 1388?, 1387, 1377, 1376, 1375-76, 1369, 1346, 1343, 1340, 1335, 1331-33, 1331, 1324, 1305, 1286, 1281, 1274, 1273, 1272, 1272, 1271, 1269, 1265, 1240, 1239, 1229, 986?, 867, 864, 796?, 553.

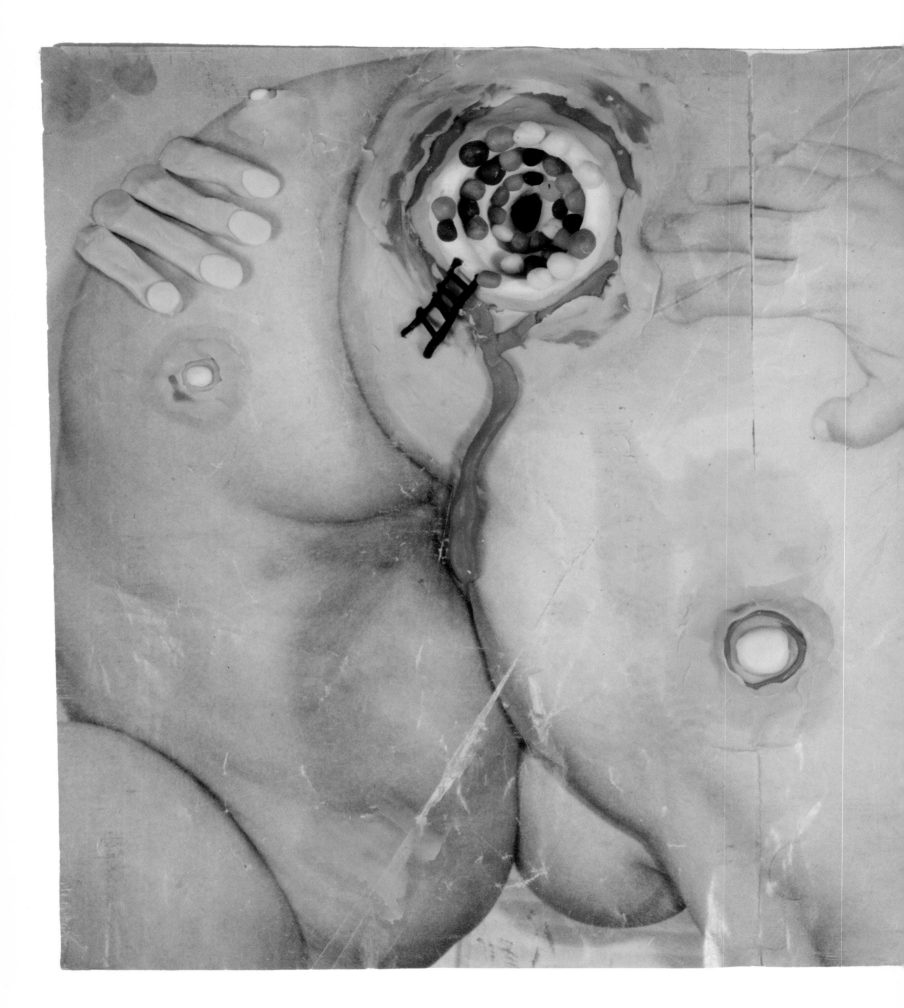

pferdchen

shopping mall, arnhem, netherlands
2001

temporäre simulation. dasselbe gefühl wie
dieser in liverpool bei der armpit vollgestopfte
aschenbecher versuchten wir im megadepri-
mierenden (wie die meisten) einkaufszentrum
in arnheim zu erreichen. nach verzweifelten
versuchen, der aufgabenstellung – kunst im
megadeprimierenden einkaufszentrum in
arnheim – folge zu leisten, erkannten wir die
unmöglichkeit dieses vorhabens. man müsste
voll sein und angenehm stimuliert und
dinge, neue dinge kaufen wollen oder kaufen
interessant finden, um zu verstehen und
ideen zu entwickeln.
den mund haben wir mit einem burger bei
mcdonalds gestopft. salz und zucker, grund-
bedürfnis geschmack – basics nummer eins
und nummer zwei. den darm, mit einem
frisch gekauften buttplug (over one billion
sold!) aus der sexabteilung, im mcdonalds-klo
uns hinein gestopft. grundbedürfnis nummer
drei. so mit neuer dichte gefüllt, gingen wir
dort shoppen und ritten jedes kinderpferd-
chen. voll und angereichert. willig. mir hat in
diesem zustand alles, was slick und neu und
glänzend war, gut gefallen. die temporäre
simulation war perfekt. bis wir uns wieder
entstopften und schnell in das mistkübel-
und papierrecycling-areal der shopping mall
flüchteten, um uns an ein paar zerknüllten
coladosen, zerissenen microwellenkartons
und abgelaufenen milchpackungen sattzu-
sehen.

in: kunstforum international,
band 168: müllkunst,
januar – februar 2004

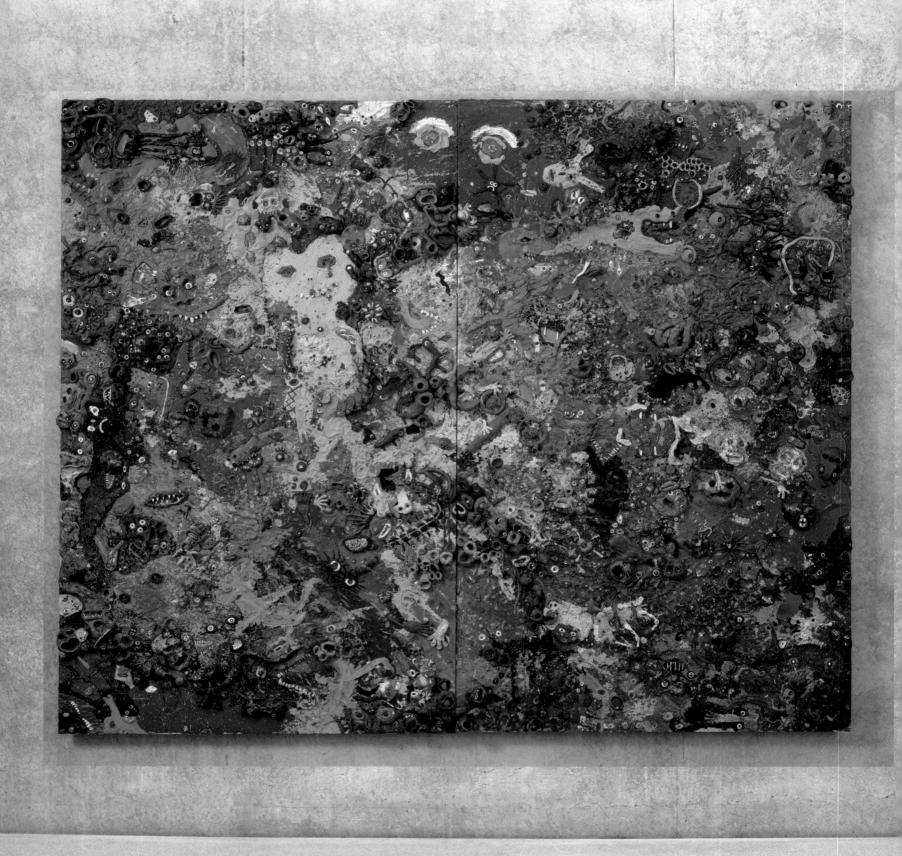

pietmondriansaal

«chinese synthese leberkäse» kunsthaus bregenz, austria, april – may 2006
photos: markus tretter, miro kuzmanovic
plasticine on wood, variable dimensions

Wenn Piet Mondrian die Straßen New Yorks entlanglief, steckte er jedesmal, wenn er beschloss die Richtung zu ändern, einen Kieselstein, von denen er viele extra dafür in seiner linken Hosentasche trug, in seine rechte. Jede Straßenkreuzung ein Kieselstein. Kam er dann abends erschöpft aber glücklich – denn New York kann ganz schön glücklich machen – allerdings auch traurig, wieder zu Hause an, musste er sie nur noch abzählen und bestimmte so die Anzahl an Rechtecken, die er auf seinem neuesten Bild unterzubringen hatte. Dass er bei der Farbauswahl die Augen so stark zusammenkniff, dass von allen ihn umgebenden Gegenständen visuell nur noch die Farben übrigblieben, ist bekannt. Maria Lassnig macht das auch so. Vertikales Farbsehen nennt sie das.

Jean Dubuffet wiederum war als sentimentaler Einzelgänger verschrien, eine Zuschreibung, die jedoch nur in einem einzigen Ereignis gründet.

Als an einem Abend sein großer Widersacher, Bernard Buffet, ein im übrigen von allen bis auf seine Sammler zu Recht bis vor einigen Jahren vergessener Maler, der erst wieder durch die Ausstellung «Lieber Maler male mir» durch zwei der Kunsthallen dieser Welt geschleust wurde, ohne dabei jedoch an Qualität zu gewinnen, im Teatro Malibran in Venedig, das damals, 1962, noch nicht geschlossen war, mehrfach die Absicht verkündete, die Aufführung von Guy Debords oft als langweilig geschmähtem, aber dennoch damals noch für eine mögliche Provokation des darauf allerdings auch eingestellten Publikums, gutem Film «Hurlement en faveur de Sade» durch ostentatives Schweigen und Ignorieren zu stören und so sozusagen eine Aufhebung des intendierten Publikumsspaßes zu erreichen, soll Jean Dubuffet mit dem Ausruf «Hue! Saturation! Brightness!» frühzeitig vor der angekündigten Provokation das Haus verlassen haben. Eine Geste, die wohlwollendere Beobachter aber auch als einen Versuch sehen, eine an sich gesellschaftsverändernde Theorie in einen perfomativen Akt im Kunstfeld umzusetzen. Wobei sich die Frage stellt, ob das geht. (Geht schon, kommt aber wahrscheinlich nicht weit). Erst 1980 erschien aber «Absorption and Theatricality: Painting and Beholder in the Age of Diderot», der Text, der diese Geste lesbar machen sollte. Interessanterweise untersuchte Michael Fried in diesem Text Theatralizität gerade in den Arbeiten von Ad Reinhart, Mark Rothko und anderen Postminimalisten, Malern also, die zwar untereinander einen Pakt darüber geschlossen hatten, wer sich als erster umbringen würden, deren gesamtes Wesen dessenungeachtet aber nicht auf Drama, sondern auf äußerste Zurückhaltung angelegt war. Die Untersuchung Frieds geht von der insistierenden und ständigen Präsenz dieser Bilder aus, die dadurch einen performativen Akt, eine Transgression in den Raum der darstellenden Kunst durchführen. Ein Ansatz, der Fried im weiteren zu einem vielgelesenen, zitierten und weitergeschriebenen Autor der Queer Theory der 90er Jahre machen sollte, zum Beispiel für die Untersuchung jener insistierenden Präsenz, die Douglas Crimp in Warhols Screen Tests sieht, in Mario Montez' Screen Test, die später in verschiedenen Warhol- und Jack-Smith-Filmen mitgespielt hat. Sie sitzt da und alles sollte ab jetzt schön sein, aber von hinter der Kamera quälen und quälen sie sie. Wo ist jetzt eigentlich dein Schwanz. Du hast ihn ja immer noch. Und dann wird es ihm immer wieder zu viel und man kann sehen, wie etwas hineinkommt, nämlich Scham und wie sie dagegen kämpft und da wiederum alles dagegen setzt, was er eben sein möchte bei diesem Screen Test. Schön, begehrenswert, souverän.

ariane müller, piet mondrian saal
(auch: in havanna), in: gelitin,
chinese synthese leberkäse, exhibition
catalogue, kunsthaus bregenz, 2006

piss and cum or maybe even better piss@us

galway, ireland, october 2007
with schuyler maehl, mundi, morri (moms), gabriel loebell, sara glaxia,
finbogi or, brandur kaupma ur and eyglo

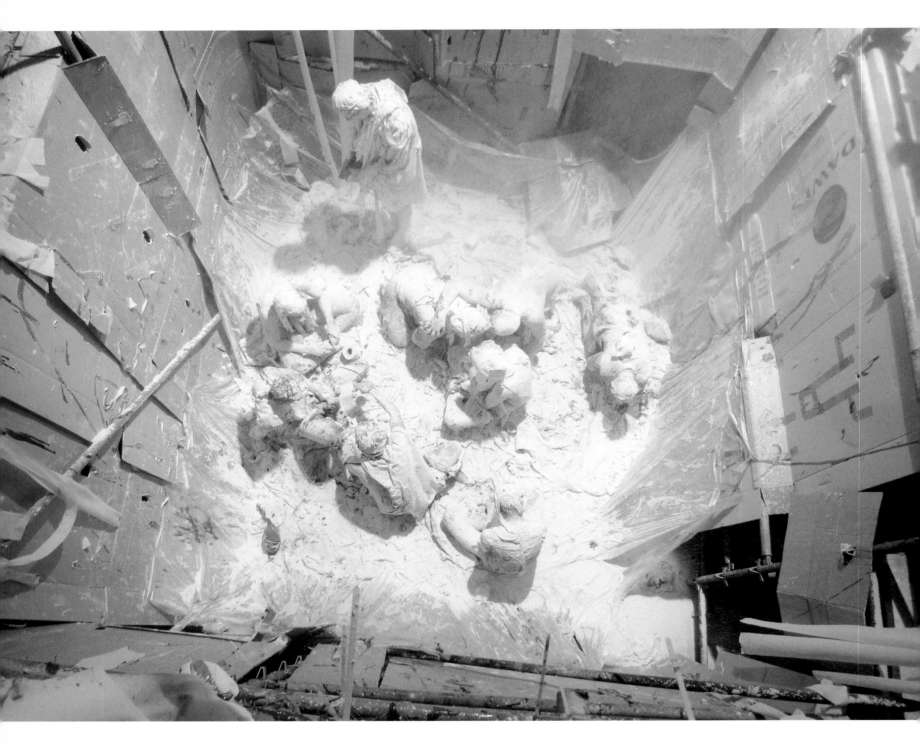

Théodore Géricault (1791–1824): «Das Floß der Medusa» (1819).

Got shipwrecked and are trapped on a float (how is it called?) on a
shipwreck and trapped on a float... since days drifting on the ocean,
Hvar skipperinn? Sub...Subjected? Tortured by the elements, thirsty
AND HUNGRY!!!

up there from the ceiling-high scaffolding the audience sprays brown
sauce, ketchup, dog food, flowers, anything.
we are down in the middle, trapped, innocent, thirsty.
many hours of a long freezing night, they piss us warm.

poll feliz

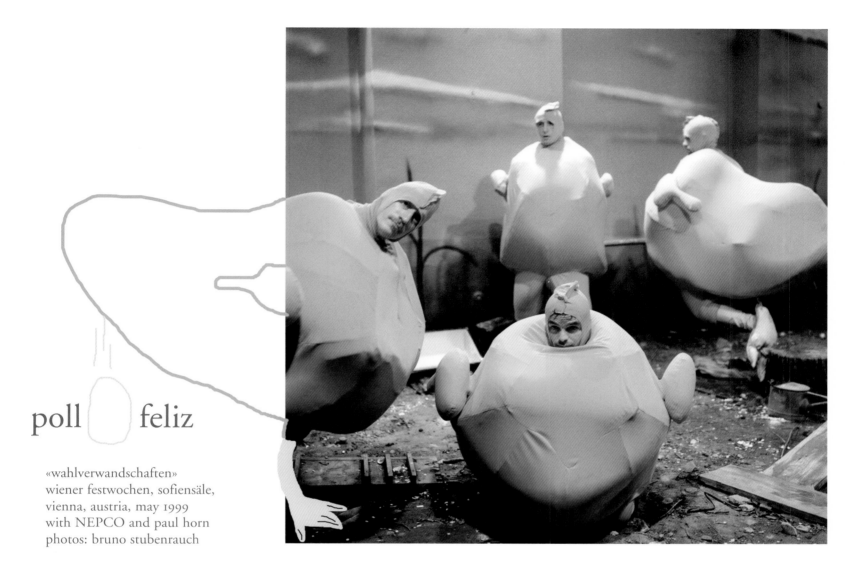

«wahlverwandschaften»
wiener festwochen, sofiensäle,
vienna, austria, may 1999
with NEPCO and paul horn
photos: bruno stubenrauch

Meredith: What about the event where the four of you dressed up as chickens?
Ali: We were invited to the Vienna Festival, a big theater and dance festival. They wanted us to do a project that would go on for two days and two evenings and we'd been thinking at the time about how Flo is like a chicken. He's a hetero-faggot, and when he gets hysterical, he really looks like a chicken.

Meredith: Because he's so tall and skinny and kind of has a beak for a nose.
Ali: So we thought it would be nice if people could stand there and shoot eggs at him. So we said: «Oh, we're going to do chicken costumes and people can throw eggs on us.» We worked together with two friends from Amsterdam to make the outfits. Then we built a really hardcore landscape into the space. We put real earth and horse shit and old farm sheds in there, and we painted clouds on the walls and put grass everywhere. But then we decided, «Okay, let's forget about the eggs. Let's all just be chickens.»
We were so embarrassed before we did it because we felt it was going to be ridiculous. We did it for two days – like six hours without a break, just playing chicken life. We had a computer that controlled the lights, so once an hour it became day and then it got dark again. At noon we'd have ham fed to us by this huge farm girl. And after the feeding, her head would explode. The costumes were amazing – they were round and wobbly and pink and we could move our little wings, but our heads were sticking out.

gelatin with meredith danluck, in: index magazine, nov/dec 2000

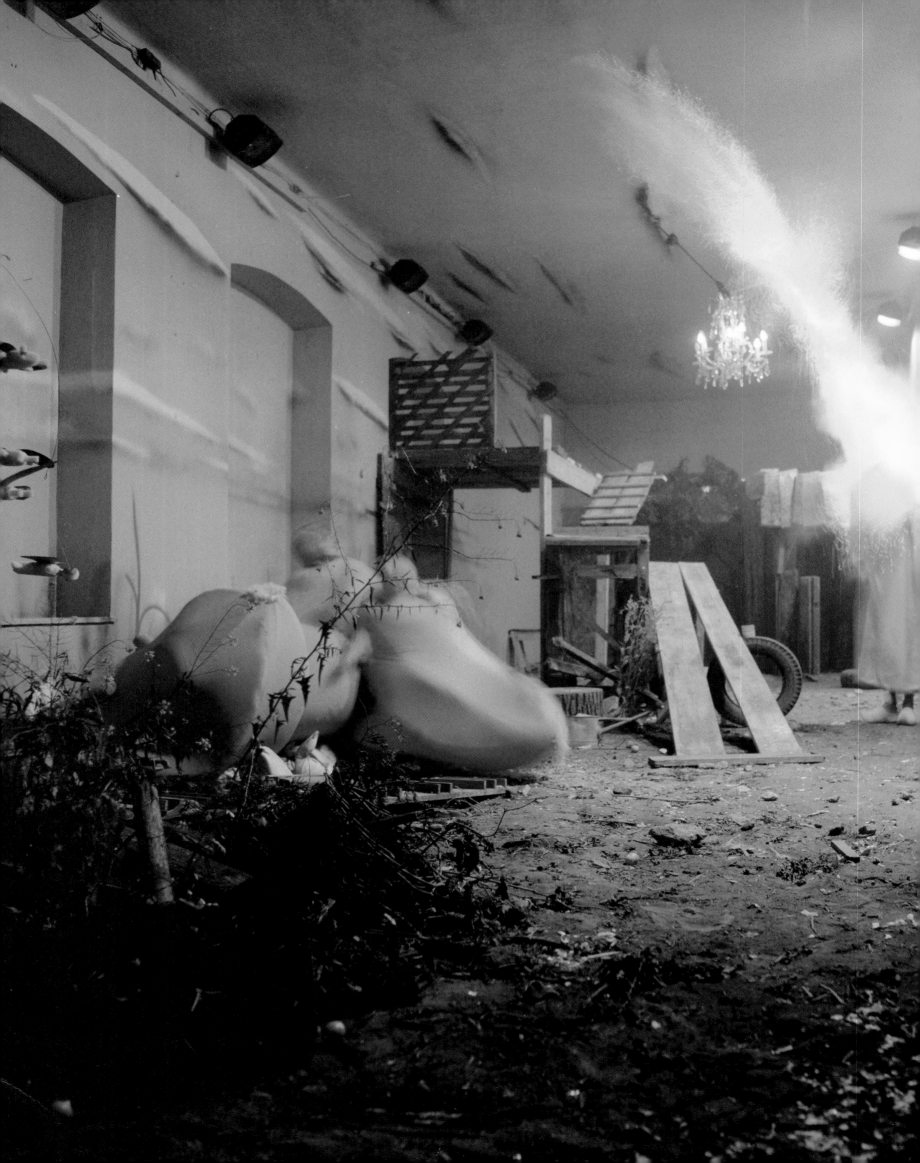

Glückliche Hühner

Die in Wien wahrscheinlich bekannteste Gelatin-Aktion ging im Rahmen des Festwochen-Projektes «Wahlverwandtschaften» 1999 über die Bühne und hieß – spanisch – «Pollo Feliz», also «das glückliche Huhn». Das Konzept dafür entwickelte sich aus einer Kombination von Reiseerinnerungen und Situationsanalyse.

Kurz zuvor nämlich, auf der erwähnten Fahrt durch Mexiko, stießen die Gelatin-Boys in den Dörfern immer wieder auf die dort gebräuchlichen Glücks-Eier, auf folkloristisch bemalte und mit Konfetti gefüllte Eier, die auf Festen herumgeworfen werden. Auffallend in Mexiko war aber auch eine an den Straßen gelegene Fast-Food-Kette namens «Pollo Feliz». Zurück in Wien wurden aus den Glückseiern bald die glücklichen Hühner. Am Ort der Handlung in den Sofiensälen bauten sich die Gelatin-Boys in einem langen Gang einen Hühnerstall und traten sechs Stunden lang als Hühner verkleidet auf.

roland schöny, die kunst der selbstvermarktung,
in: ORF ON kultur, wien, 13.06.2000

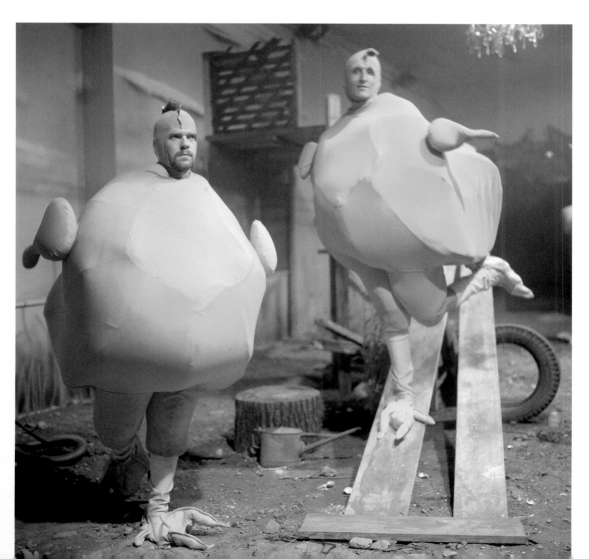

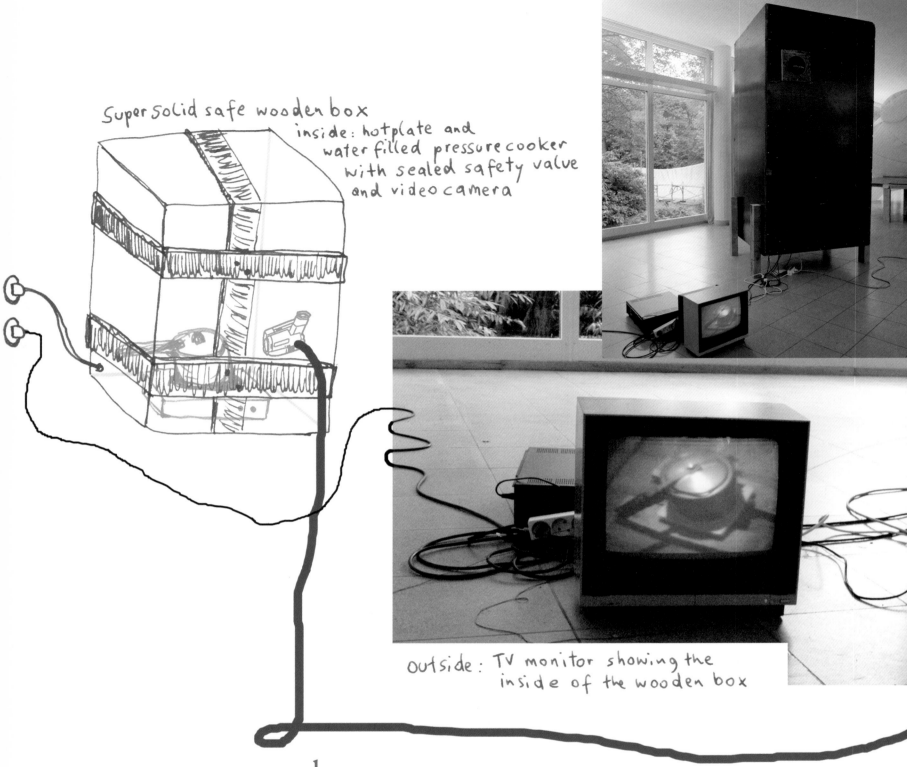

Super solid safe wooden box
inside: hotplate and
water filled pressure cooker
with sealed safety valve
and video camera

outside: TV monitor showing the
inside of the wooden box

pressure cooker

«overdub» kunsthaus glarus, switzerland
june – august 1997

the pressure was very big, because water started to boil and getting shit hot
inside and everybody expecting the pot to take off because the valve was
blocked totally not permitting pressure equalising.
very much atmospheres in the pot, but ok because the thing was engineered
to happen in a box very massive. no danger for nobody while sitting in
front and watching the tv-video broadcast from inside, but still people
were starting to sweat.
who knows if massive box is massive enough? and when pot will blow off?

private property

chinatown, new york city, usa, 2002
streetlife pre stephan-ish

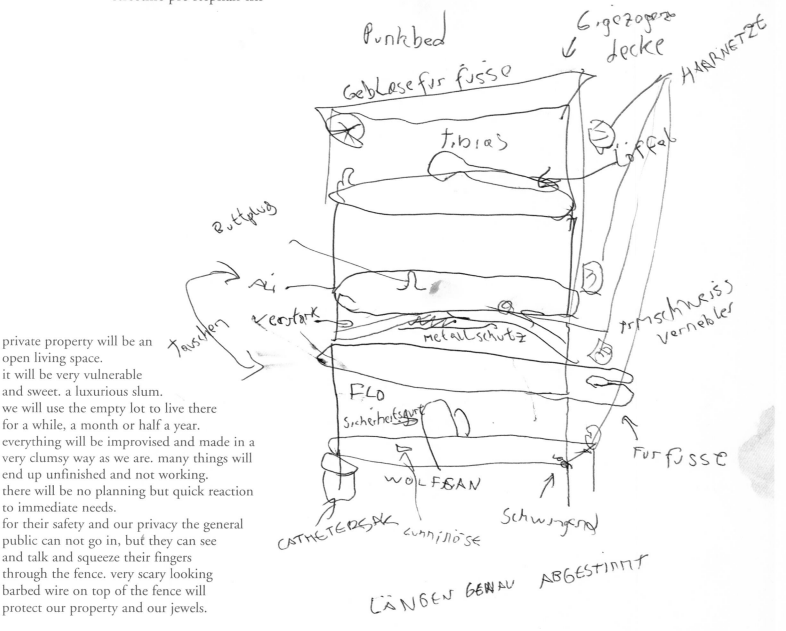

private property will be an
open living space.
it will be very vulnerable
and sweet. a luxurious slum.
we will use the empty lot to live there
for a while, a month or half a year.
everything will be improvised and made in a
very clumsy way as we are. many things will
end up unfinished and not working.
there will be no planning but quick reaction
to immediate needs.
for their safety and our privacy the general
public can not go in, but they can see
and talk and squeeze their fingers
through the fence. very scary looking
barbed wire on top of the fence will
protect our property and our jewels.

we have a 4-story bunk bed, a refrigerator, a TV, a fancy stereo system and shelves for our
clothing. we even might have a washing-machine soon so we don't have to go to the Chinese
laundry place round the corner. but unfortunately there's a leak again in the garden hose.
there's an improvised roof where we can flee when it is raining. we will also have to build a
roof on top of the bunk beds. rain hit us there in the middle of the night while we where
curled up and dreaming. we do cooking and barbecues and have people over and work on the
computer and on things to enhance our quality of life. it's not romantic to be here so we feel
fine. often we have to leave. to eat out. socialise. take a shower cause we didn't build one yet
(it's so nice to have friends) and do things people do in a city. soon it will be cold. we must get
a fireplace. junk that we don't use for enhancements is piling up in a corner. it's a pain to find
a place in the neighbourhood to take a shit.
we will see a lot of people rushing by and these lot of people will also see us. we might dig a
hole in the ground so we can hide from the people's eyes, like animals in the zoo. they are
always there but often they are hiding.

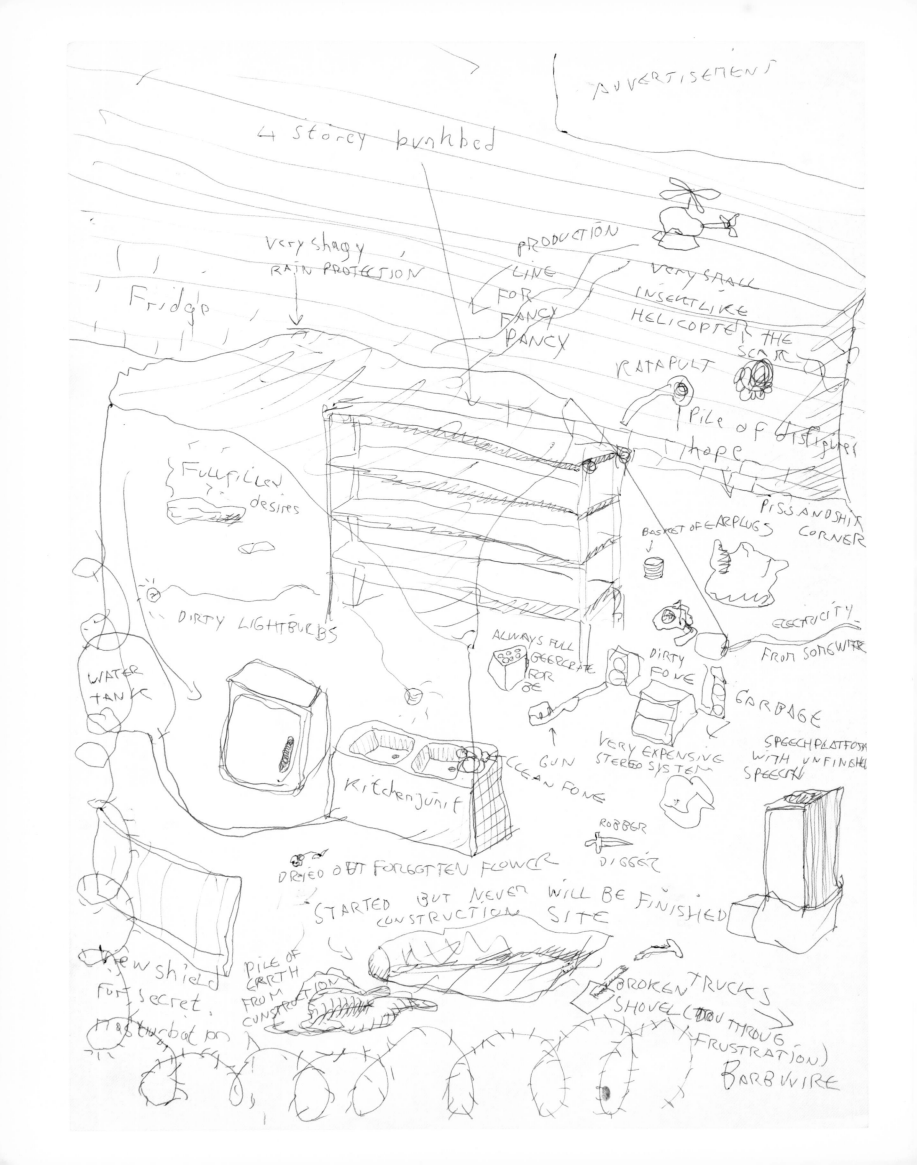

pronoia in exnerland

kunsthalle exnergasse, vienna, austria, march – april 1996
with andrea clavadetscher, andrea gergely, bruno stubenrauch, christine arn, david moises, dsl, eric schumacher,
harry wergles, jonathan quinn, matta wagnest, matthias zykan, nicoletta wartmann, nora ruczics, sugar b, you never know
groupshow

tv käse wind und wetter sauna soundtrack monster mädchen videos kisten flaschen dusche dildo splatter force frappé analog telefon jimmy+jelly soda hot hot dub feen cosmic cowboys swing for a crime blue velvet fakes freitag show quando quando super kochen turnen faun glüüt casio rapman super 8 no names mona lisa dhc teddy bär wysiwyg samples avocado frank stadion dosen international radio disco plantsch dj tuchent mondo weirdo hochalmwiesen müll trash tribe dreck shit lustzentrum blase x-ness skispringen feuchtigkeit adrenalin pinguin swound vibes WM hitze videogames bett sofa lessness akira linse supermarkt riot tresen deponie überfall und ladendieb nackt panorama rodel wölfe schweine semmeln saft seife schaum styropor toooor luftballon thrill sekt teppich barfuß überwachungskamera neon planet tisch wolken piknik scheine früchtetee sex liebe sehnsucht schanze bella plastik gummi latex hammer worldwide sterne höhensonne blut steg holz singles tapes bücher fotos teppich tränen let it be ratton let it go danse fuck fusion babes mango jerry almrausch und hüttenzauber animiermädchen pigletts wal barbie bingo

Our next exhibition was called pronoia in exnerland. Pronoia is the opposite of paranoia and is a state of mind, where you have the constant feeling that people are gathering in your back to do you something good.
Pronoia was meant to be a place, which had all the facilities, which we thought are important to

survive. It had weather, a sports stadium, a bar, its own currency, a radio and television station, mountains, a guest room, a shopping center, a power plant, a shower, a ramp for skijumping, and so. It was open 24 hours a day.

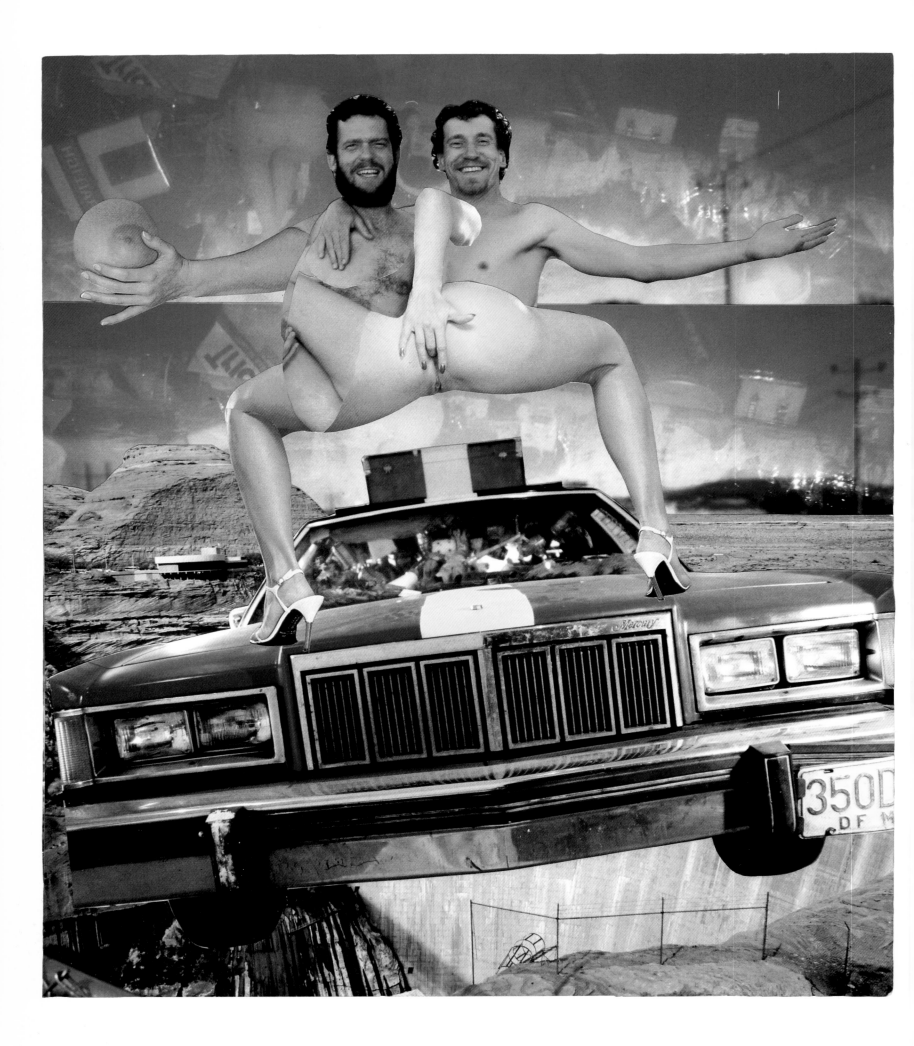

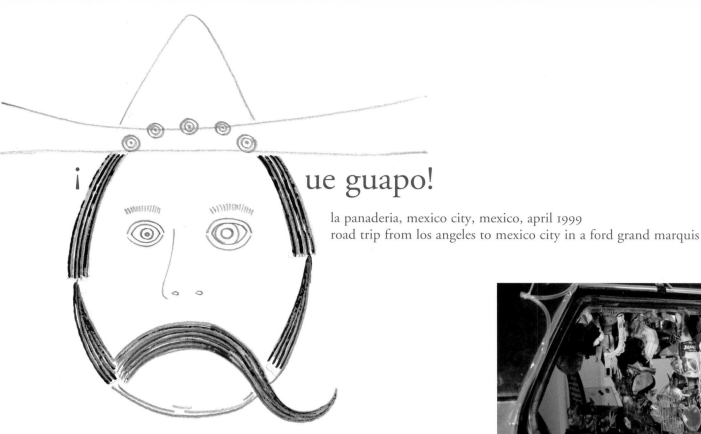

¡ que guapo!

My enduring friendship with Gelatin first began when I met Ali and Tobias at Akbar in Los Angeles. They had just arrived from a successful NYC show where they created an enormous living sphincter with plastic butt floss. They wowed and squeezed the crowd. Ali and Tobias plowed my brain with other stories as well. About the time they hung upside-down from the ceiling, naked, in a trendy NYC drinking establishment. The Gelatin boys whipped each other with leeks to thunderous dancing beats. Tobias vividly described how the smell of leeks, man-smell, booze and smoke choked the air. I didn't know then that I myself would soon be transformed into a human leek—a whip, a plaything, like mustard for the Gelatin hot dog.

Months later, shortly after the tremendously successful LA «Human Elevator» exhibition, Gelatin plots their next move. MC, Mexico is the new destination. The plan is to decorate Gelatin's car by acceptable gallery standards without spending any money. Using their wits, and not their pocket books, Gelatin create a wonder with what they have: a box of porno mags donated by Hustler Magazine, a bow of twine, a few canaries, bubblegum, honey, and a hunky roll of blue tape.

How to execute the project? First, Gelatin went for a quick drive down to Mexico to purchase a car with Mexican plates. Wolfgang slammed a fistful of groschen down on a border-town car-dealer's desk in exchange for a generic 1984 Ford

Mercury four-door sedan. The Gelatin boys hopped inside the ride and hit the dirty road back to Los Angeles. Time to pack their new used Merc with bountiful helpings of Roscoe's Chicken and Waffles. There's nothing like greasy soul food to fuel Gelatin's hearty appetites. «A side of greens, too, please,» orders Tobias.

Tobias and I are deep into conversation when a Japanese schoolgirl stumbles up to the table and gushes, «Tobias Urban! You are Gelatin boy from Human Elevator?» Tobias nods. «Yes, we are all Gelatin here dining on Chicken and Waffles together.» The girl trembles and collapses to the ground. She bows before Gelatin and sobs. Tobias lifts her chin and wipes away her tears. «It is okay,» says Tobias with his soothing voice. Tobias introduces the girl to Ali, Wolfgang and Flo. The Japanese schoolgirl describes her experience riding the Human Elevator during a school-sponsored excursion. «I felt like a feather lifted up to heaven.» Flo laughs at the girl and says coldly, «It was only three stories high, little girl.» Tobias hisses at Flo, and pets the schoolgirl's soft and silky hair. Tobias glances at me and our eyes lock. We are joined in mutual understanding. It is then that I realize that Gelatin is not about the drugs, alcohol, or racism. Tobias would give his pink sweatshirt (with the quilted cat on it) off his back to a fan of any color, regardless of their religion or body smell. All they have to do is ask. Tobias softly kisses the Japanese schoolgirl on the forehead and she returns to dine with her parents across the room.

Tobias is such a sweetheart. I say as much to the other members of Gelatin in the parking lot. Wolfgang, the strict disciplinarian of the bunch, slams me in the trunk. Dinner is over. Gelatin jump into the Mercury and start the engine— vrooom!

It's Mexico or bust. Ali rips the stereo speaker behind the back seat out. He hollers to me through the speaker hole, «I'm really sorry, Nicolas. It's about real life. Gelatin is family.» Flo gives a hearty laugh while burning rubber down Gower past Sunset Blvd. I pass out in the trunk. It must be the food. Heavy. I fade awake. I'm curled in the trunk with Gelatin in line to cross the Mexican border. It's hot. The carbon monoxide is going straight to my head. I'm sleepy and my hair hurts. I start to cry. «Would you mind not making any noise, Nicolas,» pleads Ali. «My hair hurts too.» «Are all of the people inside Americans?» asks the border guard. Flo is driving. He is confident and in charge. «No senior Policia,» replies Flo in perfect Spanish. «We are all Austrian,» he says, presenting four Austrian passports for the border guard's inspection. «I'm from St. Louis, Missouri, officer!» I yell from the trunk. The border guard hears my cry. «Who said that?» he asks, leaning inside the Mercury. Wolfgang chimes in, «Just some rotten fruit. We will dispose of it properly, sir.» The guard passes back Gelatin's passports. «Very well then,» he says and waves us through.

Central Mexican desert. It's hot, and so am I. Some Percy Faith song with the very, very latinesque rhythms is on repeat. The boys feed me a Torta Milanesa through the greasy speaker hole. Ali feels guilty because he says that I am his friend, and he is sorry that I have to ride in the trunk. At various points throughout the trip, Ali forgets that he and the rest of his Gelatin cohorts are my captors. On many occasions Ali whispers sweet nothings to keep me calm.

Florian stops the car and beats me every now and then with some maracas he has picked up from a 14-year-old Mexican donkey woman. Everyone is whining because Flo just spent the rest of their budget paying for a blow job from the hairy donkey lady with the silver teeth. «They don't hurt me much,» she confessed to Flo during an intimate

moment. Flo just had to feel her mouth on his cock and I understand that. Repulsed, the other Gelatin members shower Flo with insults. He takes his anger out on me, but I don't mind too much. I'm grateful he remembers I'm still in the trunk.

Back on the road to MC. «My hair hurts, my hair hurts,» the Gelatin boys shrill in unison. Wolfgang and Tobias are occupied pasting collages of porn pussies and penis all over the inside of the car. I feel almost as good as «Dear Slut,» the Hustler advice guru. I rub myself through my very, very fuzzy, tight pants.

This trip through Mexico is beautiful and exhausting. I stick my hand out of the speaker hole and rip out a page of Tobias' journal while he sleeps. «We are driving almost every day,» his diary reads. «As the decoration of the car gets more and more, our comfort becomes less and less. In the end, all we want is to be in driver's seat, because it is the only way to not get sick and claustrophobic. But we survive and enjoy. We use all the Hustler Magazines in our decoration. The pussy pictures grow and enclose the occupants inside. We artists are test animals. I feel sick. It is too late.»

It's night. Ali whispers to me that ever since Tobias began practicing yoga at the Hollywood YMCA, he refuses to talk to girls. «Athletes' foot?» I wonder to myself. «Homo tendencies, perhaps?» «Goodnight Ali,» I yawn. «Goodnight, Nicolas,» sings Ali. He smiles at me through the speaker hole with the face of my mother. Supple smile. Zzzzzzzzzzzzz.

There is a flash of bright light. My eyes adjust on an overgrown penis that is swinging menacingly toward my face. I wake up, lying in a pool of cock juice. It's cold. We are travelling fast. I've never felt so violated in my entire life. «Let me out of here you pieces of sadistic Euro-trash!» I yell at the dirty boys. Gelatin sing loudly, «Gimme some cock juice! I want some cock juice! I am Cock Juice, Joe!»

MC. «We're here.» «It's a beautiful morning in MC,» Ali tells me. I tend to believe him. We pull into La Panaderia Gallery in the center of the hip, upper-class '80s-ish La Condesa district. Yoshua Ookon (the young gallery owner/video installation artist) is there to greet us. He climbs into the back seat and congratulates me through the speaker hole.

Two days pass and I cannot move. Que lastima, but what do I care? The food is plush. Ali feeds me, and so do other new friends. I digest and rest, and drift off....

My deep sleep explodes as my body is hurled around the trunk interior like a shoe in a paint can down a broken concrete hill. «Earthquake!» I scream. The jolting shakes turn out to be the Gelatin boys jacking the car up and lowering it onto jack stands. At last, the Porno Mercury is on display, ready to go, Chitty-Chitty-Bang-Bang-Art!

I've befriended many visitors to the gallery in the last couple of days. Sara especially comes to mind. This booby mamacita tells me that she goes to high school right down the street and wonders if I have any «X»? I tell her to come back later and I will see if the Gelatin boys can score any for her. I'm so excited.

Evening. It's the night of the show. Flo starts the Mercury and revs the engine. He drops a bottle of pepper-flavored vodka through the speaker hole for me. The rear tires spin 'round 'round, like a record, baby.

We start playing with some balloons that I have found. I swab the balloons with shampoo. The guests arrive. I spy them through the keyhole hole. The guests are young twenty-somethings looking for a party. Generation Sex.

Flo has informed the audience that I am inside. An American girl approaches the car intrigued by my presence in the trunk. The American girl is horrified, but she is the true horror—clad entirely in black, black hair, pale skin, adult acne and the spectacles of an old man. «Oh my god, you mean to tell me that there is an art school student in the trunk this very minute?» she asks Flo. «Si,» he responds with cold detachment.

New York Bitch comes over to the speaker and pours a beer on my head. I grab her neck through the hole. With my other hand I stuff a shampoo-soaked balloon into her mouth. She grunts and recoils. In a flash, she is gone. I hear muffled laughter.

I poke my eye up through the speaker hole, but I can't see a thing. Sara's smiling face kisses me and winks. What a glorious double chin she has, I think to myself. «Momasita come here,» I cry. Her boobs fill my view, but she doesn't move. «Take some cock juice, take-a me some cock juice.» I scream and cry. «Let me out!»

The trunk is popped open, finally, and a man in pink extends his hand. He pulls me out of the car and embraces my refuse-drenched body. He leads me to a bed. I am reborn as a cadaver. Sigh.

nick amato and dick p.: gelatin – the mission: transform a generic car
into art by the time we get to m-city,
in: ulli aigner (ed.), la panaderia
>artists/curators-in-residence<,
wien 2001

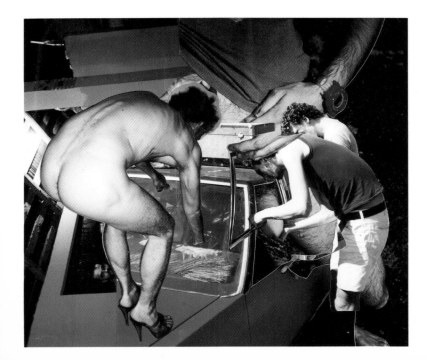

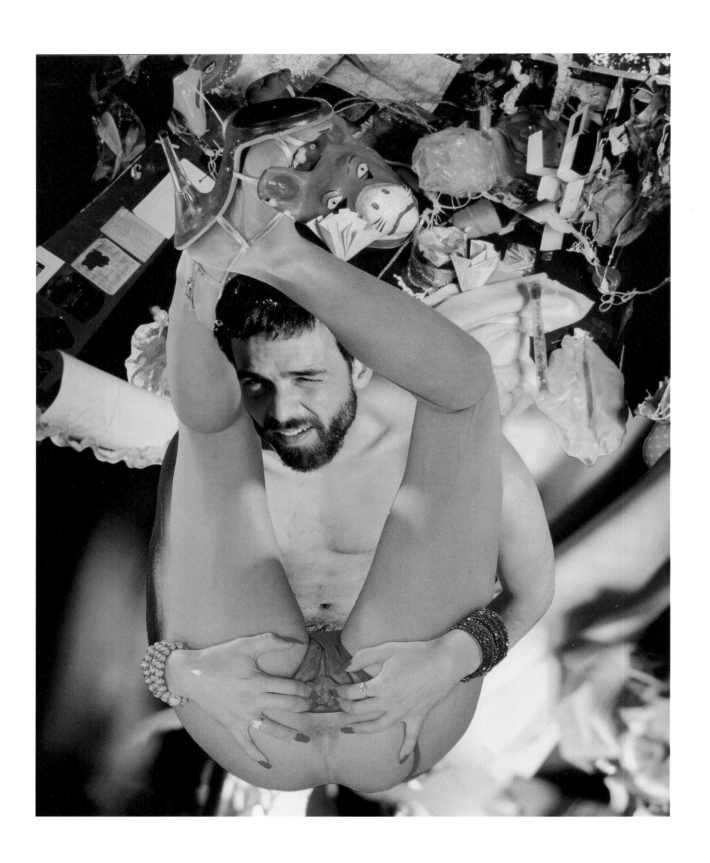

the rabbits press conference tour

invalith house, royal botanical gardens, edinburgh, scotland, august 2005
with cerith wyn evans, karen and jamie
palazzo ducale, genova, italy, september 2005
with olivia

Paolo Palmieri: Tobias, mi ricordo la prima volta che ci siamo visti in Piazza delle Erbe a Genova, nel 2002: eri assieme a Wolfgang, siete arrivati con due piccole biciclette, con un atteggiamento aperto e spensierato verso la vita. A distanza di quattro anni, vi sentite ancora così?

Tobias Urban: Il mio atteggiamento verso la vita non è cambiato. Con progetti come il Pink Rabbit, il mio cuore è rimasto tenero quanto un caco fresco.

PP: Nel vostro gruppo ci sono diverse anime: quella più romantica e creativa e quella più organizzativa. Ci sono stati momenti in cui le vostre divergenze hanno creato delle tensioni?

TU: Siamo come una zuppa: ci vuole più di un ingrediente perché venga buona. Se ci scontriamo di solito lo facciamo con direttori di musei, tassisti o compagnie aeree. All'interno del gruppo esiste uno spazio anarchico, non c'è ragione di discutere: se non vuoi fare una cosa non la fai.

PP: Florian, i vostri progetti quasi sempre tendono a spiazzare. Chi ha visitato il Pink Rabbit di Artesina, si poneva di fronte a un'opera così monumentale molte domande. Penso che il vostro scopo non sia solo stupire ma anche far riflettere le persone. Cosa ne pensi?

Florian Reither: Nel mondo dello spettacolo devi essere sorpreso e coinvolto emotivamente, mentalmente, sessualmente e così via. Ed è bello nascondere la fatica fatta per realizzare un'opera, perché possa apparire semplice e affascinante. Mi piace quando le persone si chiedono «Ma come è possibile?». È come in un sogno.

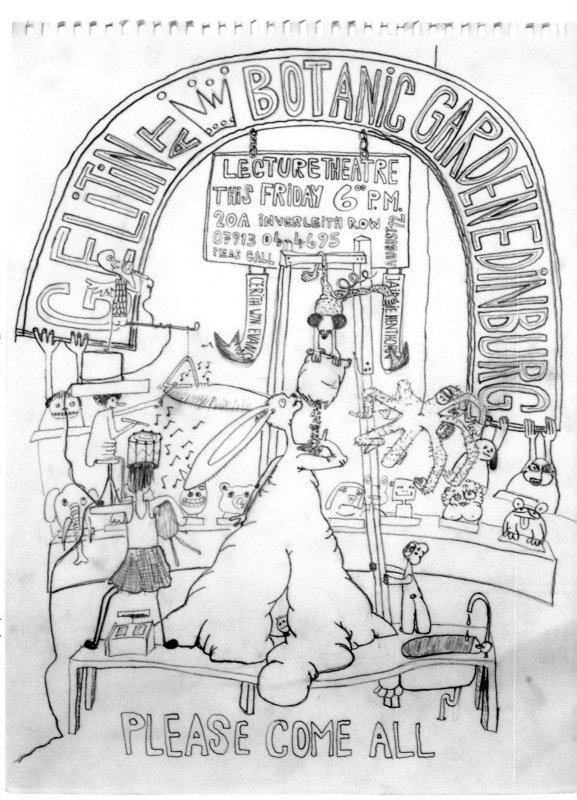

PP: Uno dei lavori più belli che avete realizzato è Tantamounter, alla Galleria Leo Koenig di New York, in cui avete costruito uno spazio abitativo dove vi siete fatti rinchiudere per una settimana. I visitatori potevano farvi avere un oggetto e voi dovevate riprodurlo coi materiali che avevate a disposizione, compresi quelli di scarto. Qual è stato l'oggetto più bello e originale che siete riusciti a riprodurre?

FR: Una banana smangiucchiata.

PP: Wolfgang, sono memorabili le feste da voi organizzate, dove può succedere di tutto come spalmarsi in faccia la panna di una torta o finire su una sedia a rotelle spinto a forte velocità in un palazzo disabitato. Ci sono dei momenti in cui vorresti avere una vita più tranquilla?

Wolfgang Gantner: Situazioni come quelle non vengono pianificate. Se vogliamo fare una festa con tante persone, cerchiamo di metterci abbastanza amore ed energia, poi il resto viene da sé. Sono gli ospiti che prendono l'iniziativa. Io ho bisogno di trovarmi in situazioni come queste, come ne ha bisogno chi viene alle feste.

PP: Riuscite a materializzare le fantasie più nascoste, come nel caso dell'enorme coniglio rosa Pink Rabbit, le cui dimensioni non possono che farti sentire piccolo; o di Otto Volante, costruito nella Galleria Massimo De Carlo: se ogni bambino desidera portare le montagne russe nella propria camera, voi, con apparente semplicità, siete riusciti a realizzarle per davvero. Sweatwat è stata un'altra fantasia resa realtà: invitare il pubblico della Gagosian Gallery, abitualmente in tailleur di Chanel o Armani, a togliersi le scarpe e camminare con l'acqua alle caviglie, farsi un Hamman in una cupola di vetroresina appesa sopra a una grossa pentola in cui bolliva dell'acqua; a osservare, attraverso un gioco di specchi, la fuoriuscita dei propri escrementi, o a conversare amabilmente, indossando un tanga di caramelline colorate, su materassi trovati in una discarica. Tutto ciò è sufficientemente appagante o vuoi qualcosa di più?

WG: Le opere che hai citato sono buoni esempi di grandi installazioni ma c'è anche lo studio a Vienna dove produciamo in modo più discreto. Per me è importante alternare i viaggi con il lavoro nello studio, le grandi installazioni con le opere minori. Mi piace questa varietà di situazioni perché sto meglio quando so che tutto è sotto controllo. Ma condurre una vita tranquilla mi annoiava, così ho smesso di chiedermi cosa fosse stato meglio fare, e ho fatto tutto il contrario. La maggior parte delle cose che

facciamo mi stressa molto, ma avere gli altri a fianco mi tranquillizza. È una questione di Rock'n'Roll.

PP: Ali, quando salgo sopra il Pink Rabbit provo una sensazione di estrema libertà. Ricordo il giorno prima dell'inaugurazione mentre aspettavamo che Tobias arrivasse con il deltaplano a motore per fare le foto aeree: tu e Paola Pivi, completamente nudi, siete entrati nella bocca del coniglio; sembravate John Lennon e Yoko Ono che si abbracciavano nudi. A un certo punto c'è stata una specie di esaltazione collettiva e molte delle persone che erano sopra il coniglio, io compreso, si sono tolti i vestiti e si sono messi a correre sulla sua pelle di lana morbida. Queste reazioni che scaturiscono a seguito di tue azioni ti stupiscono o ti divertono??

Ali Janka: Mi sorprende sempre vedere persone che si sentono libere, anche se stupore e libertà duraturi sono difficili da conquistare. Alcuni aspetti del nostro lavoro riguardano le esperienze collettive, che danno un po' di felicità e sollievo. Nei periodi di cambiamento mi capita di sentirmi libero. Non definirei «divertente» la reazione che le nostre opere suscitano negli osservatori, perché la libertà e la felicità non lo sono (o forse?sì?). Cose come quelle succedono senza essere state organizzate. Mi piacerebbe sdraiarmi di nuovo con Paola Pivi nella bocca del coniglio, 478 giorni all'anno. A chi non piacerebbe??

PP: Sei uno degli uomini più dolci che abbia mai conosciuto. Senti di essere un elemento di serenità e di coesione all'interno dei Gelitin??

AJ: Come vedi, la mia calligrafia inizia ad arrossire. Arrabbiarsi con gli amici è inutile, se succede è meglio allontanarsi e aspettare che la collera svanisca nell'animo della persona, perché ha a che fare solo con lei, non con i suoi amici. Ovviamente anch'io porto tanta collera. Una volta un mio amico mi ha aiutato a penetrare all'interno di questa rabbia, è stata una deriva di continenti, una scossa sismica fortissima sul Pianeta Ali, come una fiamma; è meraviglioso essere consumati dal fuoco. Ma di solito sono più simile all'acqua. Se i Gelitin sono un liquido, io sono l'additivo per renderlo più viscoso, la mia cremosità, infatti, spesso rallenta il corso delle cose. Penso che ogni membro del gruppo contribuisca alla serenità e alla coesione. Se così non fosse, che senso avrebbe lavorare insieme?

l'artista messo a nudo dal suo collezionista paolo palmieri intervista i gelitin, flashartonline.it/OnWeb/GELITIN.htm

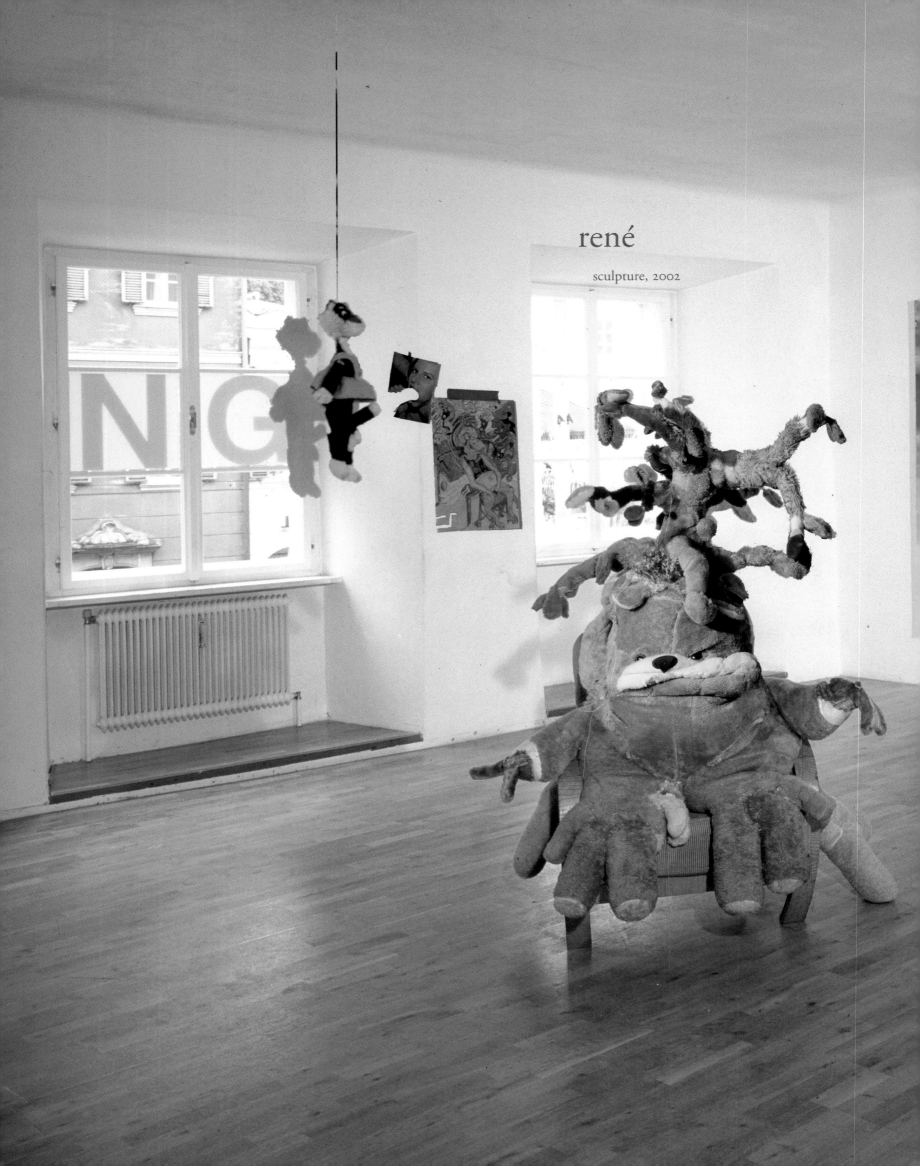

rené

sculpture, 2002

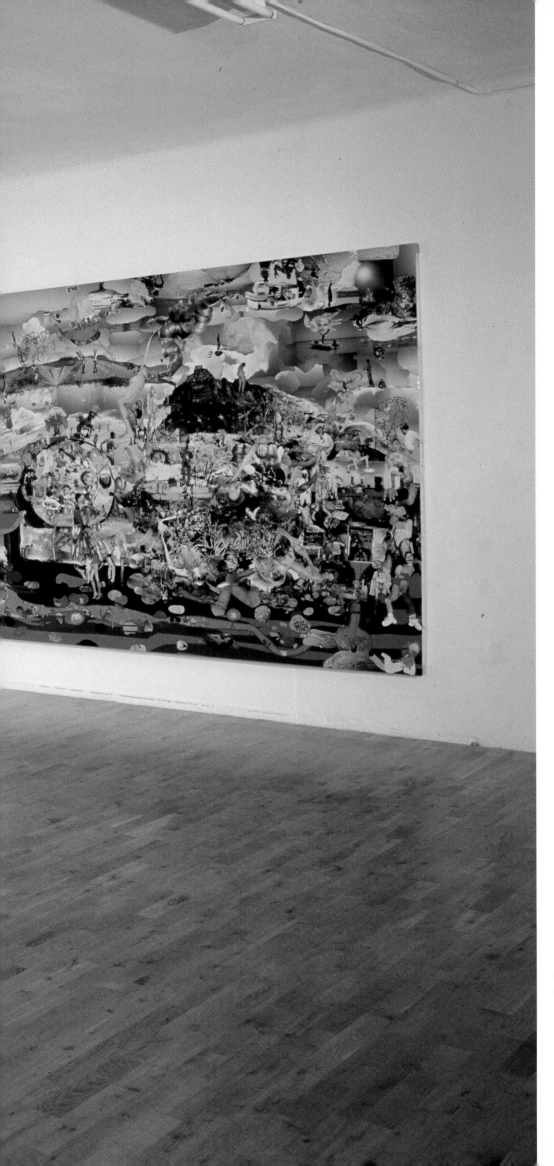

«weil mit fünfzig kriegen's das
rosettenschlackern, aber ich nicht.»

rodeln

proposed ride for the exhibition
«mozart – experiment aufklärung»
albertina wien, vienna, austria, 2007
photo: michael nagl

brio con anima
l'istesso tempo
affrettando risvegliato
prestissimo rallentando
mancando

bei der von gelitin gezeigten arbeit
handelt es sich um eine art rodel.
mit dieser rodel ist es besuchern der
mozartausstellung möglich, die festtreppe
der albertina hinabzugleiten.
das hinabgleiten, runterrutschen der treppe
ist eine leichte, luftige, die musik mozarts
würdigende, große und freudvolle geste.

die rodel: gerutscht wird in einer von gelitin
konstruierten plastikrodelwanne.
der rodler sitzt in dieser rodel auf einem sitz
und hält sich mit beiden händen an griffen
fest. die beine befinden sich in der rodel.

der rodler: der rodler sollte mindestens 12
jahre alt sein. maximal 190 cm groß sein.
maximal 85 kilo schwer sein. nicht unter
alkohol oder drogeneinfluss stehen. sport-
lich und intelligent genug, um den vorgang
zu begreifen und das risiko abzuschätzen.
aus eigenem willen den entschluss zum
rodeln fassen.

die bahn: die bahn ist die festtreppe. gestartet wird oben,
der auslauf ist unten im säulengang.
an der treppe werden keine baulichen veränderungen vorge-
nommen. kleine holzbautechnische eingriffe sind nur entlang des
stiegengeländers notwendig, um eine kollision der rodel mit den
säulen zu verhindern. diese sollen so wenig sichtbar wie möglich sein.

das rodeln: der rodler wendet sich an eine aufsichtsperson im säulen-
gang. dem rodler wird von dieser aufsichtsperson die rodel, die strecke,
das verhalten auf der strecke und alles mögliche erzählt. nach dem
anhören der erklärungen und dem lesen eines selbsthaftungsvertrages
unterschreibt der rodler diesen. der rodler trägt nun die rodel und den
helm die stiegen hinauf und kann dabei auch die strecke besichtigen.
oben angekommen erwartet ihn eine weitere aufsichtsperson. der rodler
setzt den helm auf und sich in die rodel. die strecke wird von den auf-
sichtspersonen freigemacht und die treppe für den ablauf der rodelfahrt
gesperrt.
der rodler gleitet, rutscht die treppe hinunter. die leute jubeln.
unten angekommen gibt er die rodel und den helm an die aufsichts-
person zurück.

die aufsichtspersonen sind vom da ponte institut organisierte hoch-
motivierte fachkräfte.
sie tragen absonderliche kostüme.

hochwohlgeborenst gefurzet
ihro gschistigschasti gelitin

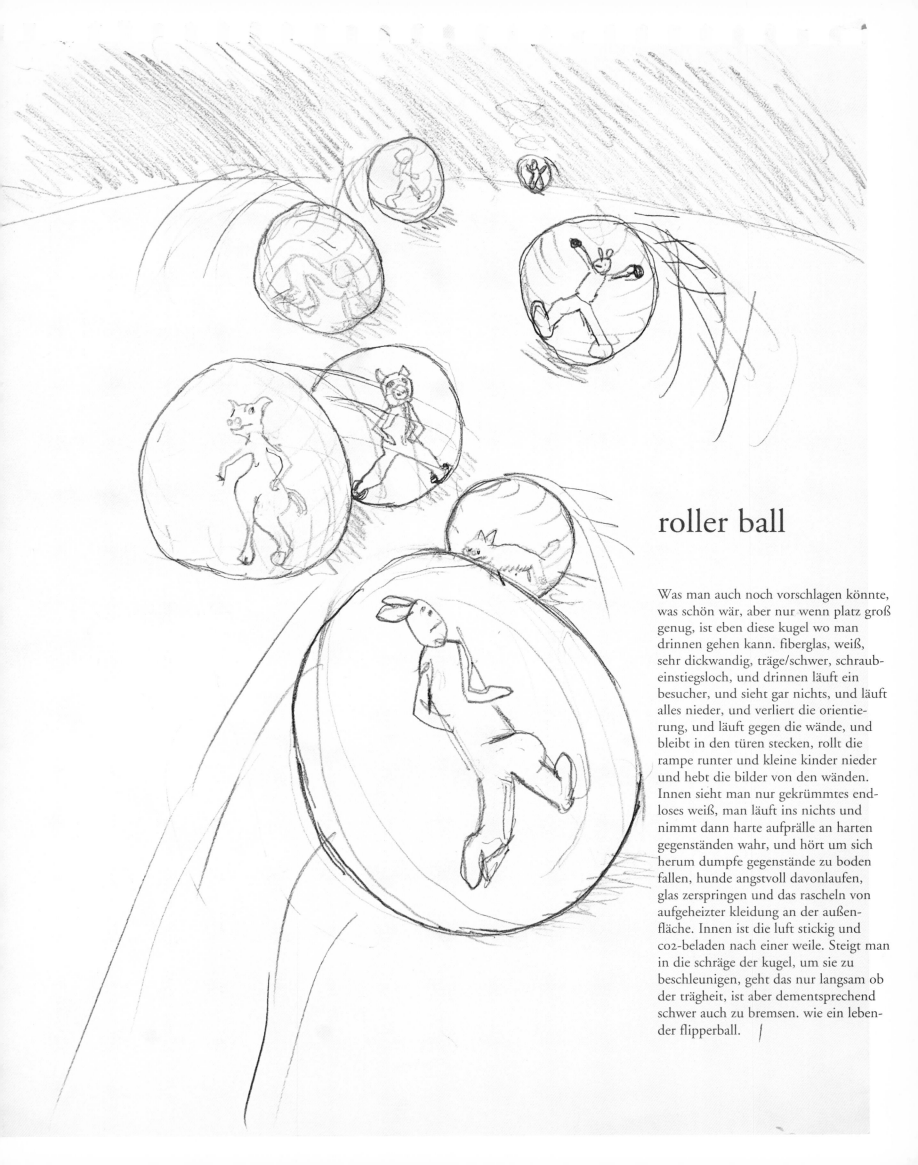

roller ball

Was man auch noch vorschlagen könnte, was schön wär, aber nur wenn platz groß genug, ist eben diese kugel wo man drinnen gehen kann. fiberglas, weiß, sehr dickwandig, träge/schwer, schraubeinstiegsloch, und drinnen läuft ein besucher, und sieht gar nichts, und läuft alles nieder, und verliert die orientierung, und läuft gegen die wände, und bleibt in den türen stecken, rollt die rampe runter und kleine kinder nieder und hebt die bilder von den wänden. Innen sieht man nur gekrümmtes endloses weiß, man läuft ins nichts und nimmt dann harte aufprälle an harten gegenständen wahr, und hört um sich herum dumpfe gegenstände zu boden fallen, hunde angstvoll davonlaufen, glas zerspringen und das rascheln von aufgeheizter kleidung an der außenfläche. Innen ist die luft stickig und co2-beladen nach einer weile. Steigt man in die schräge der kugel, um sie zu beschleunigen, geht das nur langsam ob der trägheit, ist aber dementsprechend schwer auch zu bremsen. wie ein lebender flipperball.

rutsche

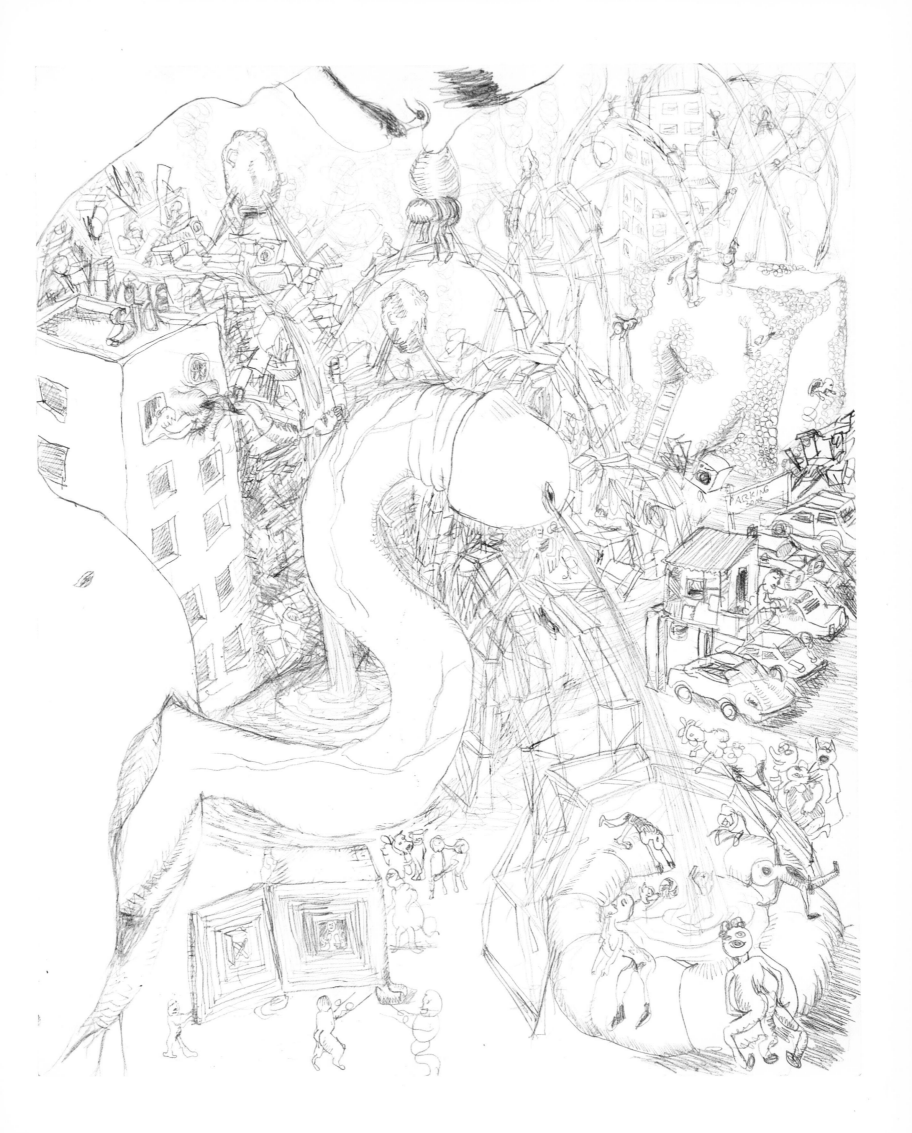

scenic view drive

Von einer der großen Avenues fährt man auf den scenic view drive auf. Eine
steile Rampe führt aus der Häuserschlucht hinauf in die Dachlandschaft.
Scenic view drive erschließt einige Blocks dieser Hochebene und führt dann
in die Häuserschlucht einer anderen Avenue zurück zum Fließverkehr.
drive carefully!

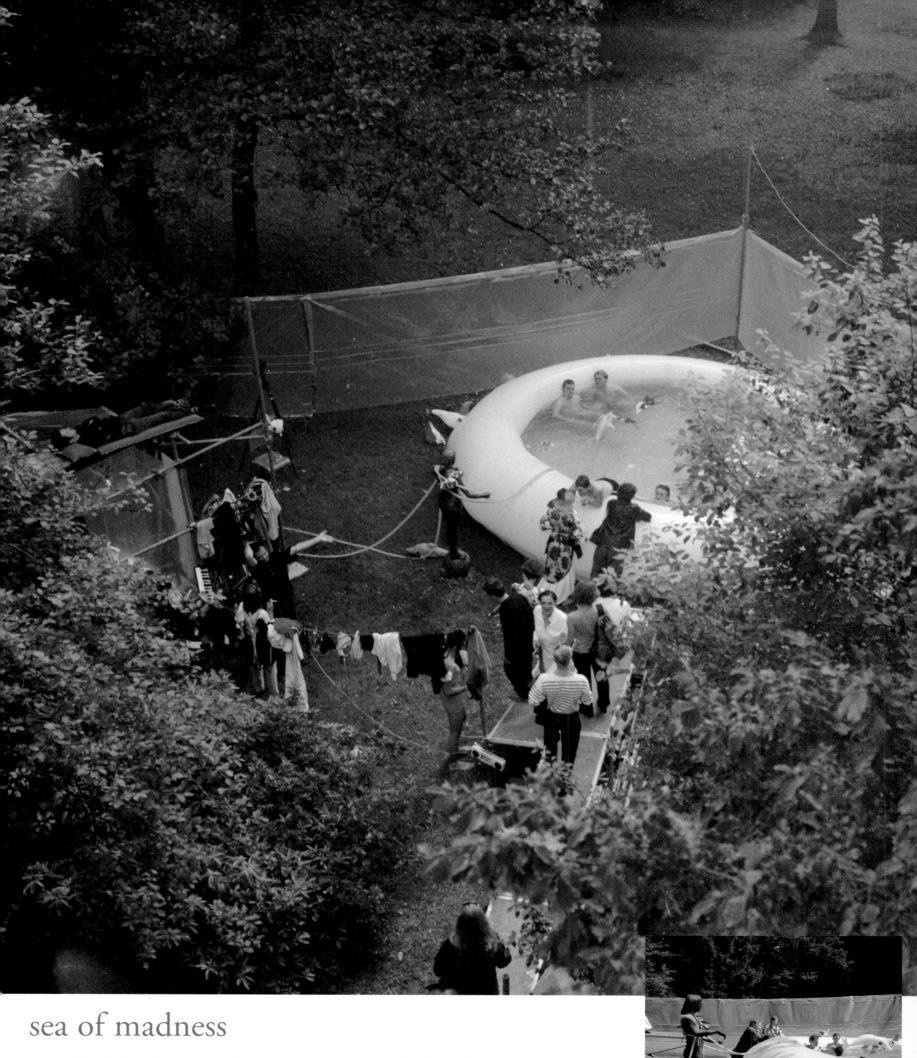

sea of madness

1996: seebad maria loretto, wörthersee, austria; margit-sziget, budapest, hungary;
forum stadtpark, graz, austria
1997: «overdub» kunsthaus glarus, switzerland
1998: «percutaneous delight» p.s. 1, new york city, usa (where it finally exploded)
tournee

gelatin's
sea of madness
őrület tenger-et

seebad maria loretto
wörthersee
sa 24.8.96
pool ab 14 - show ab 18
so 25.8.96
frühstück ab 12

park am pinnasberg
hamburg
do 5.9.96 - fr 6.9.96
pool ab 14 - extrem ab 18
sa 7.9.96
chill out ab 12

denk bmwfk + land nö

koposzigát - duna
budapest
so 31.8.96
medence + buli 14 órától
vas 1.9.96
tengeralattjáró 12 órától

super swimmingpool -
fülling 12.000L - warm!!
200 blow ups - ugrotorny
halfpipe-szappanozott
water-nymph - disko - dj
sex - licht - lust - swound
tangas+höschen by
adorable andrea gergely

* information + more: call 0043 - 1 - 58930 2134

In the summer season 1996 we wanted to travel around with an inflatable swimming pool. To finance this plan we decided to rent out our dedicated exhibition space in a group show organised by the museum of modern art in Vienna. The marketing department of the museum finally found an interested company and the money they paid was enough to build this custom made 18-foot-wide swimming pool. We transformed a gas-fired heater to run off diesel fuel to heat the water. Andrea Gergely sewed beautiful swimsuits, we put a small soundsystem together and everything fitted inside a van. Ready to tour Austria, Hungary and Switzerland.

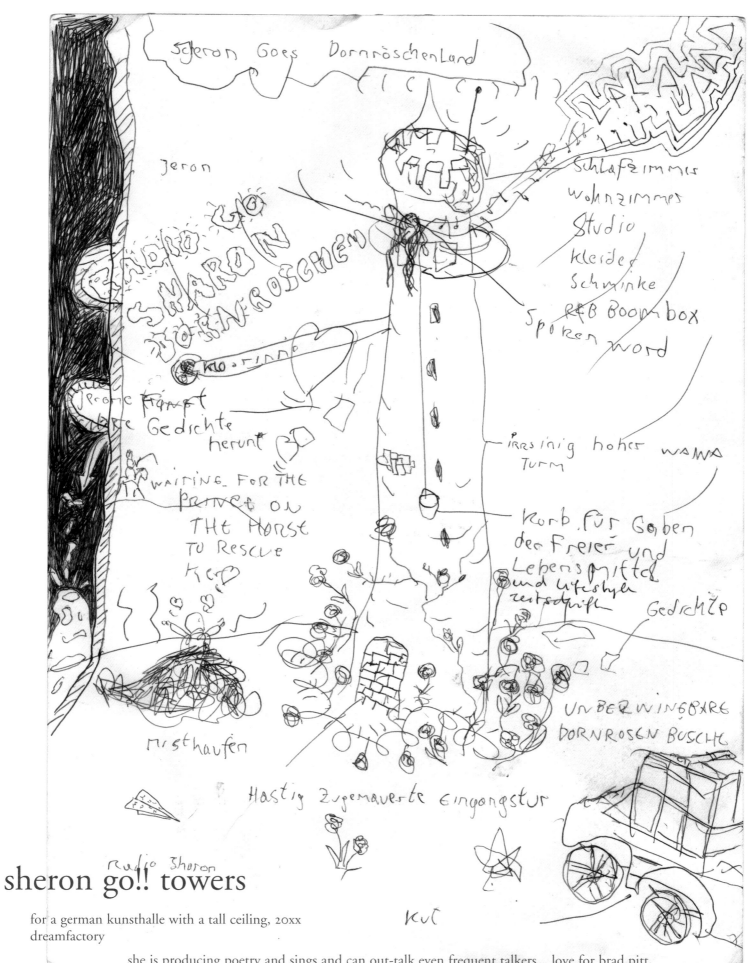

sheron go!! towers

for a german kunsthalle with a tall ceiling, 20xx
dreamfactory

she is producing poetry and sings and can out-talk even frequent talkers... love for brad pitt,
beyonce and the horse on the prince are unchallenged... she is a firework of output...
she will live in a brick tower... on top... fenced in by sparky roses... interaction through poet-
ry and speech is rapunselish... as she lives on this remote platform... the demands she makes
on the world will be outlandish... and sweet

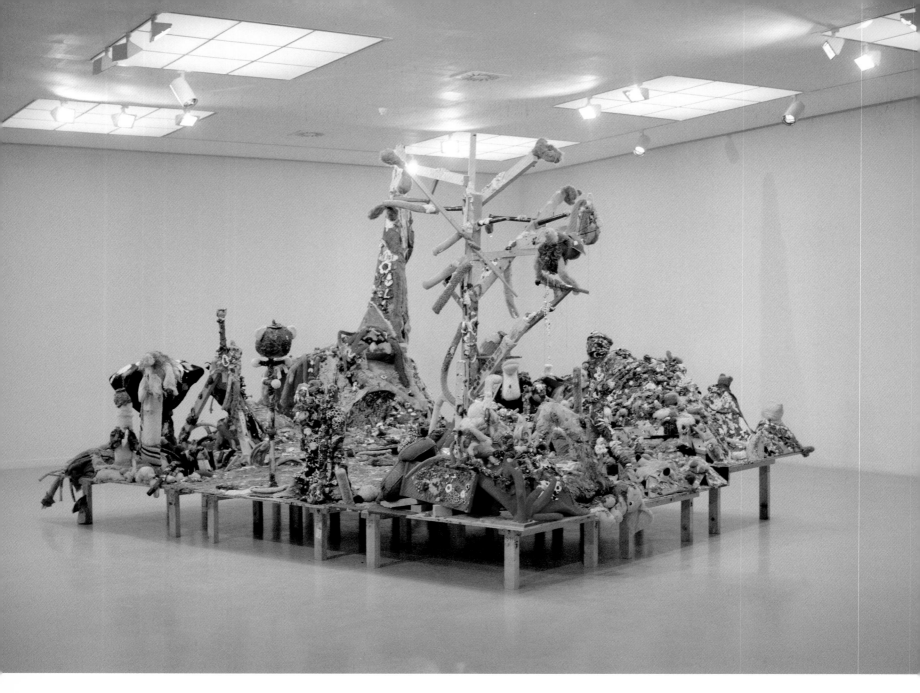

skulptur für einen flughafen

«bilder hauen – skulpturen bauen» zoom kindermuseum, vienna, austria, april – september 2005
«academy» muhka, antwerpen, belgium, september 2006

Dieter Roelstraete: Your contribution to the «Academy» exhibition in Antwerp is called «Brauner Garten», or «Brown Garden». Does the title of the piece in any way allude to the original, Greek model of the academy – Plato's Akademeia, Aristotle's Lyceum and the various peripatetic schools of the Hellenistic period, which were in fact all housed in gardens?

gelitin: «Well, we decided to rename the piece for the Antwerp exhibition, that's for sure – it was originally called ‹Skulptur für einen Flughafen›. It was actually first shown in – and in a sense devised for – the Kindermuseum in Vienna, where it had been standing for a staggering five, six month period, during which kids could ‹interact› with the original sculpture...»

«A landscape sculpted entirely out of Plastizin and stuffed animals and the like.»

Dieter Roelstraete: The colorful, child-friendly sculpting materials that have fast become a Gelitin trademark of sorts.

gelitin: «Yes, the landscape just stood there as an invitation for children to unleash and live out their wildest, that is, most destructive, creative fantasies. After a little while, many kids just came to the museum to muck around with clay. They'd been there many times a week, for hours an end, engrossed in the act of sculpting their little additions to the overall piece.»

«It's interesting to see how dismal and depressing the results of so much creative zeal turned out to be.»

«Yes, during its five month stint at the Kindermuseum it went through a crazy rollercoaster-type ride of visual transformations. It started out looking really colorful, well-organized I

would say, containing all the hall-marks of an optimistic view of the infantile creative impulse. But then, as the weeks and months wore on and more and more children came to play in and on our garden (do you see those footprints?), the colors started to fade, the happy-gaudy forms slowly – or quickly, depending on how you look at it: psychologically, or rather geologically? – dissolving into this formless muddle of, well, overwhelming brownness.»

«Not a very spectacular meltdown indeed.»

«We should talk more about the brown-ness, since this is what the sculpture has now become – a bleak, monotonous landscape of predominantly earthy tints. The piece is also an experiment in entropy – and it's just fascinating to see how entropy seems to equal, by default or by design, brown-ness.»

«Mix together any amount of colors and all you'll get in the end is Braun – inescapably so.»

Dieter Roelstraete: Brown being the destiny of all life, is what you're saying here.

gelitin: «Surely this is true of the digestive tract's way with food, for one.»

Dieter Roelstraete: With which we of course enter into the orbit of one of Gelitin's foremost artistic obsessions – the scatological. I'm not sure whether this category is of any relevance to «Brauner Garten», but surely the garden shares a formal aspect – or rather, informal aspect – with the scatological works that pertains to a famous trope of modernist and post-modern art practice, namely that of the Bataillan informe, the formless.

gelitin: «Well, that's just the way of the world and everything in it, isn't it? The cosmos has an innate tendency to become, irreversibly, chaos – and who better to teach us this terrifying wisdom but children? In some sense, the ‹Brauner Garten› works as a world-view, a world-machine. That's probably also why it has the look of a model.»

«Let's go back to your question of the garden. You mentioned the history of the academy and the role of the garden in that history, as a blueprint of sorts. It's hard not to think about the Garden of Eden in this respect – paradise on earth. Again, you'd think children would be in some way privileged to make sure this garden of Eden stays paradisiacal – but of course they don't. If ever there's something to learn from this project, it is that, willingly or not, the infantile impulse is a very destructive drive. And that, of course, can have the most liberating of effects.»

«That's right, it is truly liberating not to have to behave respectful, like these children did in approaching an artwork by Gelitin», and it is equally liberating to see this destructive force of the clueless child in action, uninhibited by codes of ‹respect› for such an adult concept as ‹art›... I know this will probably lead us into a wholly different discussion, but it is worth pointing out that the infantile disregard for ‹value› is highly instructive.»

«And in learning this, we also took back from these children of course... Because we did take the sculpture back from them, snatched it away, and then set to work on it ourselves all over again, perfecting it to its present, deep-frozen state. It is emphatically not an artwork by children, dig?»

«Anyway, to come back to this point: the piece presents itself as a lesson in demystifying and deflating the so-called creative powers of the child. Ain't too much uplifting about the havoc all these kids wreaked on our beautifully tended landscape!»

«Let's not be too dismissive of the infantile impulse however! There was a certain bravery involved in their feeling out the threshold of what they were ‹permitted› and ‹forbidden› to do (pace their surroundings, that is), and you could actually see both things happen in the brown garden. Of course there were phases in the garden when every boy sculpted cars, and every girl made jewelry, doll-faces or dresses, but the next moment the boys were trampling all over their cars, which were already starting to grow everywhere, like superpotent spores, and the girls, while generally sticking to the edges of the landscape – again, because of conditioning perhaps? – were smothering those cars with their ever-expanding clay dresses. And the other way round again – which is good.»

«What stays for sure is the borderless senselessness of the autistic application moment and the momentum and strangeness the erosion takes place.»

«Meaning that, yes, sometimes, the pull of entropy is reversed. Still, everything altogether always turns out brown...»

Dieter Roelstraete: I remember asking you at one time whether you had any experience in the broad field of pedagogy, working with kids and the like, to which you answered, with a sigh of resignation it seemed, «that's very hard». That did seem a little strange, given the nature of so much of your work, which often appears to be that of a long repressed inner child.

gelitin: «Well, I guess that makes for an all the more compelling learning experience.»

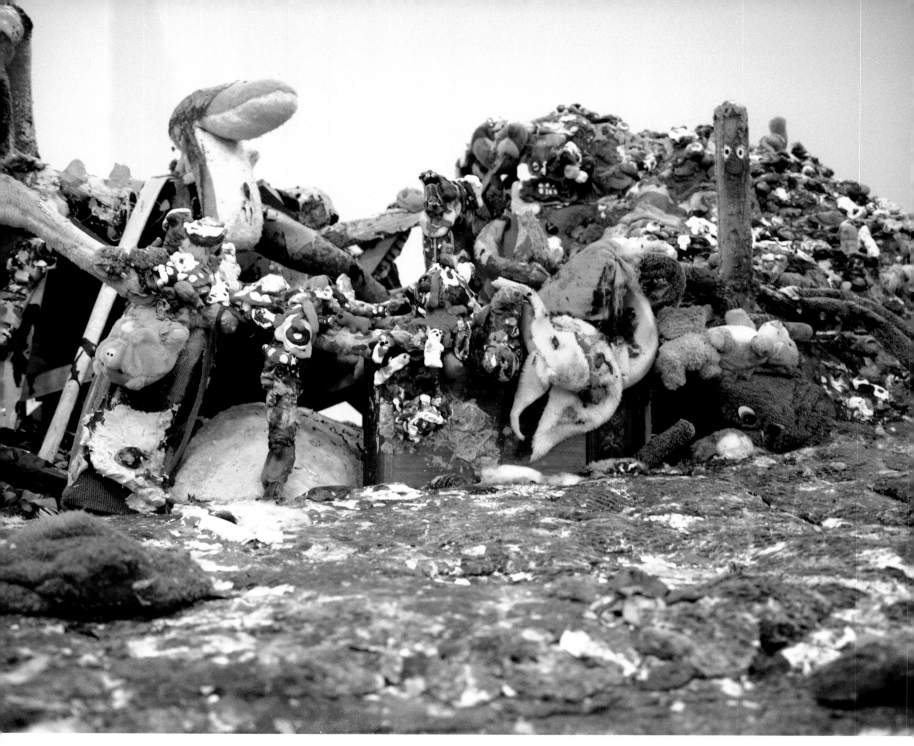

«And it sure is a great source of inspiration for us to stare blankly at the devastation of our beautiful Plastizin sculpture. It has become a bleak, desolate, despiriting sorry mess – that's what happens, and there is just as much beauty in this particular turn of events. There's a harrowing beauty in the piece's current state of abandon – especially the trampled open space. One then realizes: yes, it is as good as it is.»
«Now you're making this sound like a Zen garden...»

Dieter Roelstraete: Or a mandala even.
gelitin: «Whereas it is really, as you summarily pointed out yourself, a geological model of a social playground. Think Smithson's ‹sedimentation of the mind› – maybe...»
«No, it's a theme park. Disneyland after dark.»

«Anyone who has gone to an open-air, public playground will be struck by the fact that it could just as well look like a torture garden, right?
Just squint your eyes as the sun sets over the Riesenrad and it starts to look like a Catherine Wheel...»
«The Brown Torture Garden! I'm starting to like this...»
Dieter Roelstraete: Hey, wasn't – according to Hakim Bey – «S/M the Fascism of the Eighties», meaning that «the Avant-Garde Eats Shit and Likes It»?

reconstruction, with poetic licence, of a conversation with gelitin (recorded by dieter roelstraete), in: A.C.A.D.A.M.Y, frankfurt/m 2006

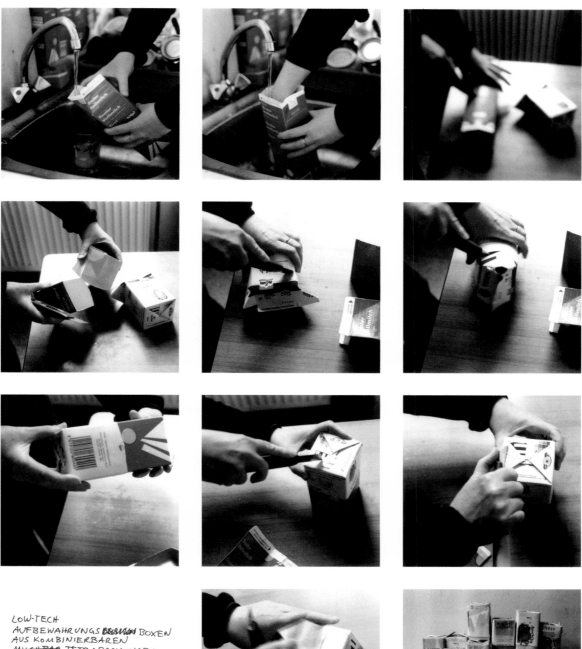

LOW-TECH
AUFBEWAHRUNGS~~BEHÄLTER~~ BOXEN
AUS KOMBINIERBAREN
~~MILCHPAC~~ TETRAPACKUNGEN
VARIIERENDER TYPEN.
IDEAL GEEIGNET SIND
"BÖDEN" VON TIROL MILCH
KOMBINIERT MIT "DECKELN
VON NÖM.

the space squirrel
and the time dog of depression

«association of anonymous astronauts» public netbase, vienna, austria, 1997
with bruno stubenrauch
lecture

the space squirrel phenomenon occurs after some period of moving on the ship when time becomes a less and less important factor. space instead gets very dominant. this state enhances to the point in which the space squirrel appears and devours time completely. time seems not to exist and space takes over entirely.

you can just sit there and watch space in total fulfilment for any amount of time since time is completely transformed into space. the space squirrel opens a deep understanding of and feeling for the infinity of space.

happyised by being out there having all the space bubbled into your ship and mind, feeling the innumerable possibilities of going nowhere, of just moving and seeing everything new and for the first time. this very special state of mind goes along with total clearness of thought at any point.

when space squirrel is with you, your mind swings like the stars twisting around you, and it is simply great and you would say «ss sss so schön».

to reach this state of mind it needs a man who's got all the time in the universe, who is prepared for the endless situation. a man like our astronaut space squirrel phenomenon you can not train. space squirrel is something you are born with, you can only unfreeze it.

the other experience we made was the time dog of depression: the phenomenon of time dog enforces the conception of time and destinations.

the time dog of depression phenomenon occurs, when space becomes time and hits the traveller with the feeling of obligation and the useless thought that time is a limited resource. time is a factor that contains a lot of danger for space travellers. when the time dog slowly starts to take control of the astronaut, he will start to be waiting for something to happen or having the feeling of being obliged to do something. as there is nothing to happen nor to do on a long distance flight. the intensified feeling of time creates cravings for destinations even though it's clear that there are no such destinations.

destinations are actually of a subordinate importance.
we do not go for destinations in the ordinary way of earth-fixed thinking.
we go for space to be there, so to have or not to have a destination does not change the experience of travelling at all.
only when you are hit by time dog do you loose this happyised ability of feeling the cruise. your energy gets projected onto nonexistent goals.
time dog also induces heavy depressions. it can seriously harm your mental health. all you are able to do is to just be, counting the seconds and thinking of the infinite amount of seconds still to come. while time dog sucks the still remaining space of your head, thinking capacities get drastically reduced.
you loose the conception of your ship, finally you even loose the conception of yourself.
a heavy case of time dog erases your original personality completely. it can be regarded as the biggest danger for space travellers.

spritzendes rohr

venice beach, los angeles, usa, 1999
objet trouvé

ständerfotos — nudes

usa, mexico, switzerland, australia, 1998–2003
photographs of romantic microsculpture

Tobias and me were in Los Angeles for half a year, and we missed Flo and Wolfgang a lot.
We went to the desert in California and when you drive through there, you just get out some-
times and masturbate in front of a landscape.
Tobias and me started taking some pictures and sent them to Flo and Wolfgang. And they sent
us pictures back, and so on – back and forth. Basically we were working on sculptures using our
hard-ons and the landscape. I don't know if it's like this for most people but before my sexuali-
ty was directed towards human entities, my desire was more vegeterian. Trees and landscapes
made me hard through inner softness. The hardness is miniscule in contrast to the bending
horizont and the vegetation that doesn't care about you or the microsculpture appendix. The
outcome of this discrepancy is quite romantic.

gelatin with meredith danluck, in: index magazine, nov/dec 2000

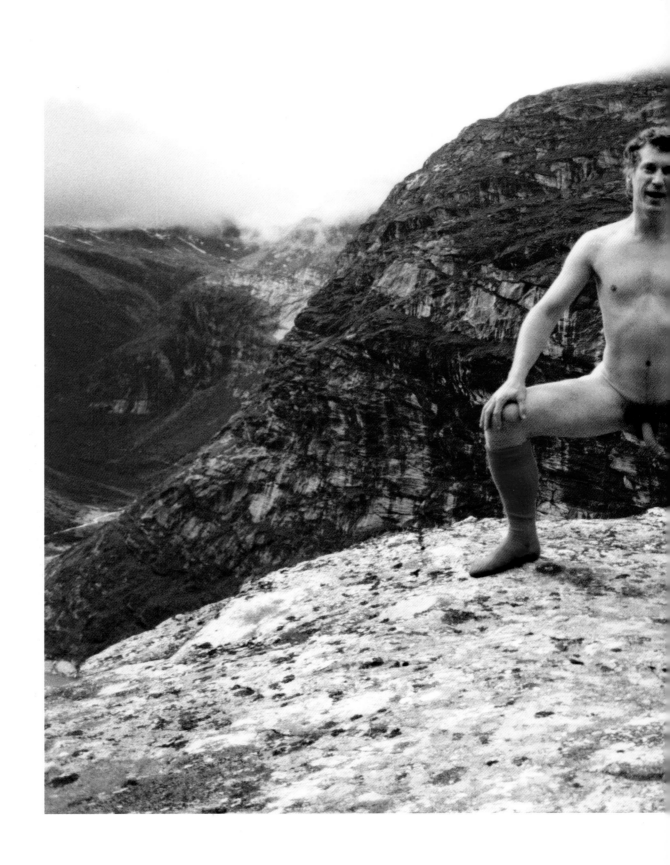

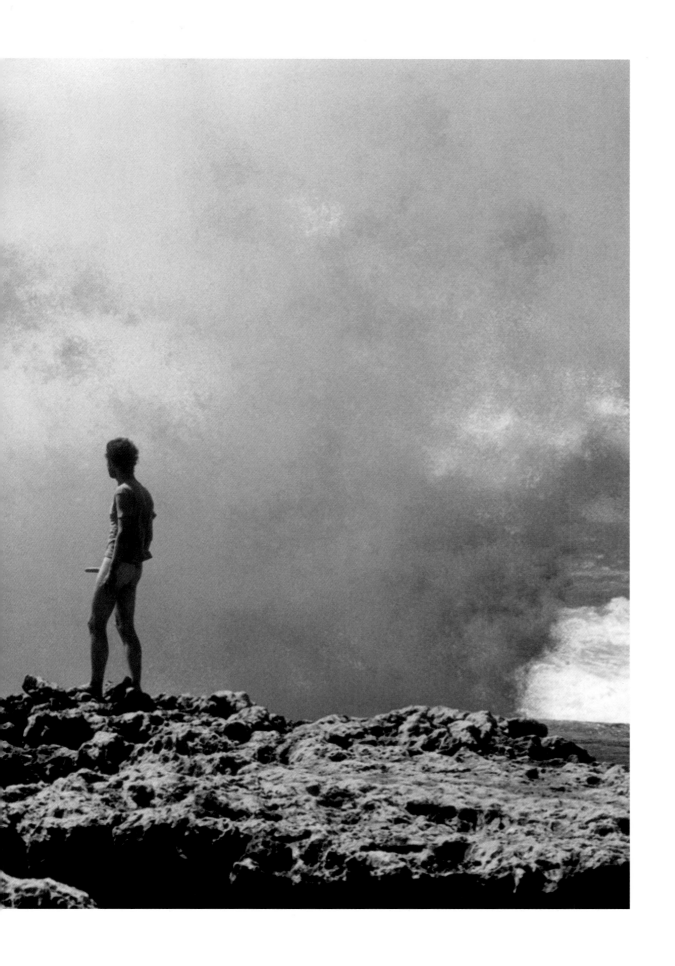

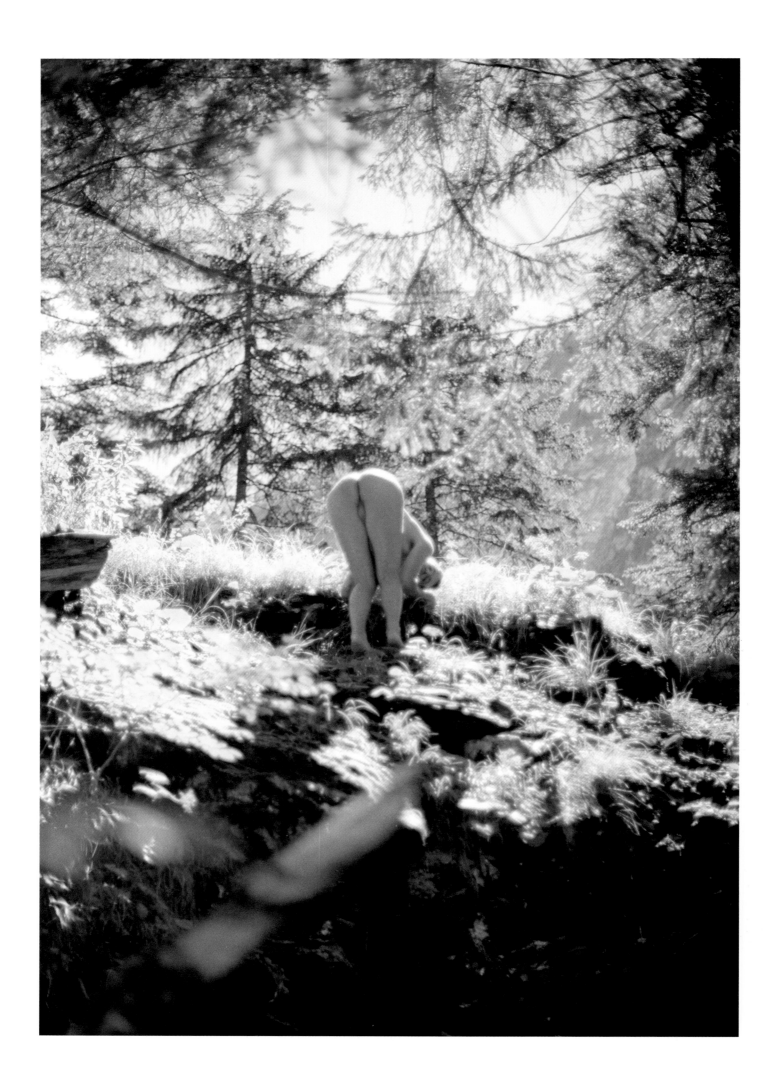

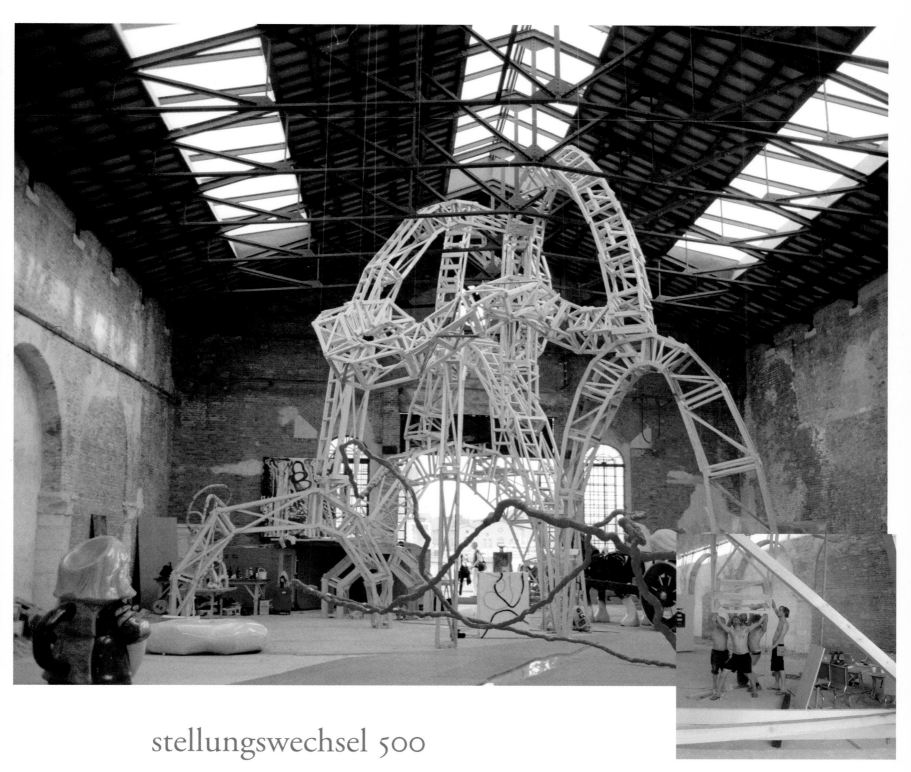

stellungswechsel 500

«the hamsterwheel» arsenale di venezia, venice, italy, june 2007
«festival printemps de septembre» toulouse, france, september 2007
centre d'art santa mònica, barcelona, spain, november 2007
with christoph harringer, olivia reither, günther bernhard, fabrizio, christoph mayer, hubert führlinger, julien diehn

stephan with ph please!

«art in general on canal» parking lot, walker street
new york city, usa
october 2001 – february 2002

stephan is a house. a small house parked on walker street.
we where always interested in creating a space in nyc that's
not clearly defined in its function or ownership. a space
that happens to be there, which will be discovered, that
might be squatted, stay empty or will be used by a couple
of people. a space which is public and private at the same
time.

art in general's efforts to get hold of public space around
canal street showed how difficult and complicated it is to
do a public art project in the vicinity of canal street. the
only available option for us was to get a parking spot in one
of the parking lots around canal street. it's a rental space
and private but still on the street. luckily the owners agreed
to rent a parking spot to park stephan.

stephan was created on one of the moving platforms that allow cars to park
in sandwich formation.
stephan was entirely assembled from found parts in the close neighbour-
hood.
stephan has no lock unless somebody puts one in. it can be moved up and
down on the platform. usually stephan is elevated. there is a ladder leaning
somewhere else on the lot. people find it and visit stephan.
stephan hasn't been squatted yet. homeless people round the corner told
me they sleep with stephan when it is raining.

sometimes franz is there. franz is the guy working at the lot. franz told us
that many people take his picture when he is sitting on stephan's patio.
franz is the only one who doesn't have to use the ladder, as he can let
stephan down on street level.

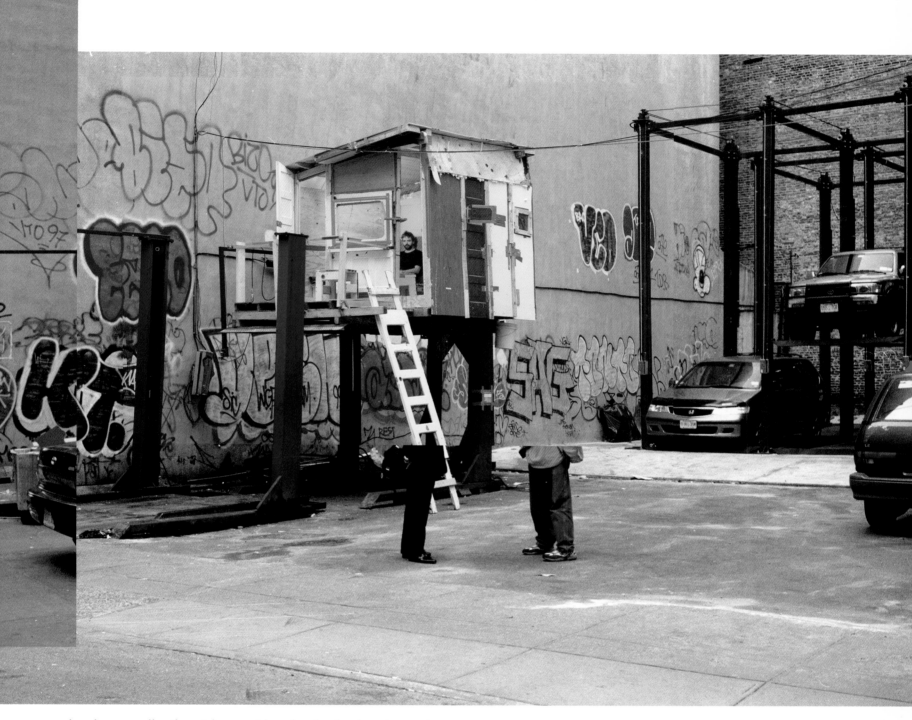

stephan has a small toilet. right now it's only a bucket hanging under the house. the exhaust falls into the bucket. maybe somebody will optimize this system. make a pipe for urine, so that the urine flows right away to a spot in the corner of the lot that's used by the public as an unofficial toilet anyway.
for the excrements there could be plastic bag hanging under the toilet.
so one just has to take down the bag from time to time, make a knot and throw it into the wastebasket on broadway.

there are a lot of possibilities.
stephan swings gently as you walk around inside.
i had sex inside stephan recently. it must have looked funny from the outside.

ich hab heut stephan länger besucht. das war der einzige platz, wo sonne war, überall schatten nur auf stephan und in stephan hinein gebündelte starke sonne. ich hab das klo aufgemacht und das alte urin analysiert. es gährt, wird fast schon orange. die becher, die drin schwimmen, scheinen sich ein bisschen aufzulösen. ein bisschen ist verdunstet und hat eine leichte kruste am stefankübel hinterlassen. ganz viele kleine fliegen naschen von der oberfläche.

strongroom very

2009
us as in oyster-egovault

a strongroom is a safe, is a strongbox.
it will be safe, but our strongroom will be built by our-
selves. it is made out of wood, plasticine, glue, duct tape,
spring rolls, and out of everything we find and collect.

it will be a safe made out of leftovers.
layers and layers of discarded materials being screwed on
top of each other, without a gap.
a solid surface.
it will be so beautiful, but very strange-looking.
and it will work.
inside is a little space. big enough for a person to sit in it.
you will be able to use it. it will have a door with a lock. a
very thick vault door. with an extensive closing mechanism.
surface intergridding with surface.
but you can only lock it form the inside. outside there is
no way to open it.

we want to build the safe in front of the museum.
outside, near the entrance.
so you can see it from the street.
or better, if we find the possibility to put it in a
crowded park or street.

it is very important for the safe to be outside.
it should not stand in a room with a roof and
artificial light.

the strongroom needs the sun and the rain and
fresh air.
it needs people rushing around it.
it needs pounding hearts to fill it.

it is very important that it stands on its own.
alone outside, because it is very very strong and
does not need to be protected by a house and a
roof.

it will be a massive block.
approximately 5 x 5 x 5 metres.
this is not too big, but very heavy and very
strong.

styroporblock

2000

Ein massiver großer Styroporwürfel. Er füllt zum
Beispiel das gesamte Volumen der Kreuzung und
ist so hoch wie die an seinen vier Eckkanten
angrenzenden Häuser.

In den Block ist es einfach, sich mit heißen
Drähten und Messern hineinzuschneiden und
Volumen herauszuschälen.

Alles im Würfel ist Styropor. Die Sitzmöglich-
keiten, die Regale, die Türen, Wände, Tische,
Liegen – alles. Der Einstieg in den Würfel, d.h.
der Zugang zu den Räumen befindet sich nicht
ebenerdig, sondern man erreicht ihn über eine
Rampe/Stiege. Der Würfel hat nicht unbedingt
Fenster nach außen. Innen drinnen ist er teilweise
ausgehöhlt. Wege schlingen sich über mehrere
Stockwerke und führen zu Räumen.

gelatin wird beginnen sich im Block einzunisten.
Die Drohnen der Umgebung, sehnsüchtig nach
Aufenthalt im Kubikmetervolumen, graben sich
ihre Gänge und schaffen sich Volumen im Block.
gelatin versorgt die Drohnen mit Nektar und
koordiniert verschiedene Möglichkeiten im
Kubikraum.

Der Kubikraum transformiert sich in einen
unglaublich komplexen Bau. Der Bau wird von
verschiedensten Stadtbewohnern durch Aushöhlen
erzeugt, benutzt, vernutzt und ausgebeutet.

Es entsteht ein dreidimensionaler Bewegungsraum,
ein Freivolumen, das nach und nach mit Vor-
haben besetzt wird. Die Vorgehensweise dabei ist
wahrscheinlich organisch, chaotisch und anar-
chisch.

An sich sind die Innenräume der Würfels nie
wirklich fertig gestellt. Bei Bedarf und Freude
kann man neue Räume rausschneiden oder
bestehende verändern.

PROPAGANDAKANONE

Gesellschaftlicher
Utopien generator

Floridsdorf → Gruppensex → Hoffnung → Revolution kommt wieder
aus dem Arbeita

suck and blow

spencer brownstone gallery, new york city, usa
september 1998

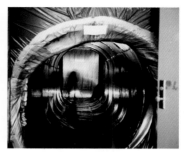

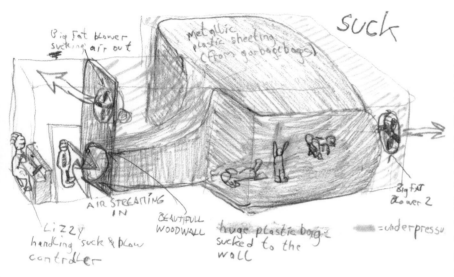

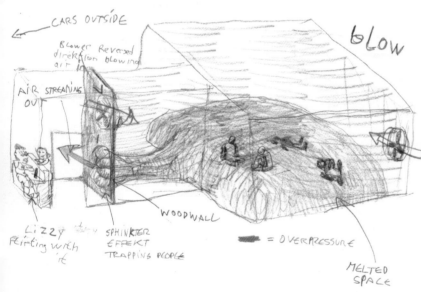

Meredith: What was Suck and Blow?
Florian: We had this big space at Spencer Brownstone's gallery. What we wanted to make was a collapsing space, where you'd walk in and the room would lower onto you. We had two big fans that alternated between sucking air out of the exhibition space or blowing and forcing air into it. We had made a gigantic plastic bag – it was a lot of garbage bags that were plastic-welded together. They were the graphite-colored, shiny kind. You could walk into the huge bag through this oval opening and enter the big exhibition space. When the suckcycle was on, the whole space was vacuumpacked from the inside. Like sucking a balloon into the mouth and entering through the balloon's opening or walking into the lung of a patient inside an iron lung. After a while the fans switched off and it turned silent. Slowly the walls and ceiling started to turn liquid in a way and loose their hardness and the lung was veeery slooowly exhaaaling. Then, when the ceiling would almost touch your head the fans kick in again and squeeze the bag from the outside pushing air out of the bag causeing the entrance to thighten together like a huge sphincter. The ceiling was now dropping down quickly and trapped one inside for a moment. It wasn't dangerous or anything – it only went down to a height that made it so you had to sit or lie on the floor the fans would reverse, suck the air out of the space surrounding the bag and expand it again and vacuumpack everything that's outside the metallic membrane, looking like a film being reversed and accelerated of what had just been experienced before. The process of sucking and blowing took place every 15 minutes.

Meredith: It must have looked amazing.
Florian: With the material we used and the way we lit it, it looked like metalic oil. The secretary at the gallery said that when the fan would switch off, it was like the room was melting. You'd sit in there and get totally disoriented. Not in a bad way, just like if you sit in a house of steel that would start to melt. Hardness of the walls and ceiling slowly disappearing and melting. It took about ten minutes for the ceiling and walls to totally collapse.

Meredith: Did it made any noise as it closed?
Florian: It made a crackly sound from the plastic. The whole thing worked on a timer, but we also gave the secretary a manual override. She'd sit at this table in the window and she could hit the override button and like trap people in the sphincter as they were walking in. [laughs] It was very fun for her. A lot of the time there were 30 or 40 people in there, just lying on the floor. They'd say, «I'm here for the fifth time! I come every day for an hour to relax.» Everybody just wanted to hang out in it.

gelatin with meredith danluck, in: index magazine, nov/dec 2000
(modified version)

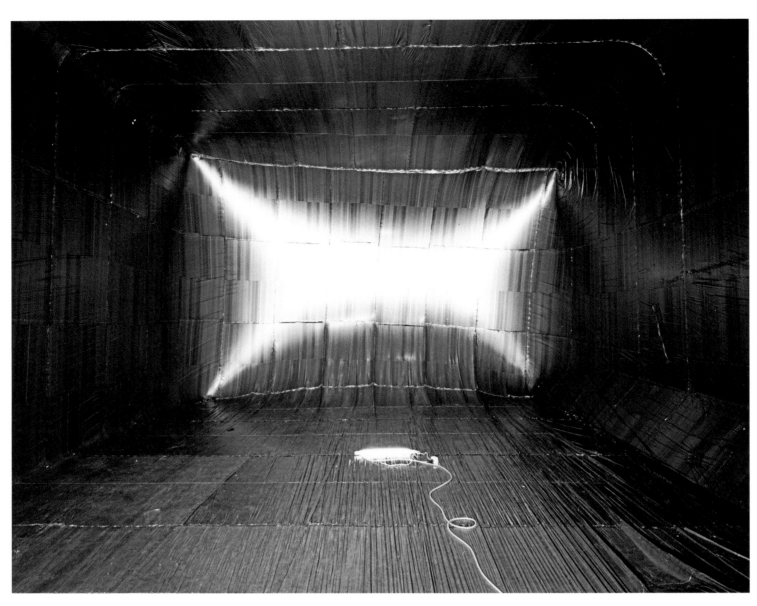

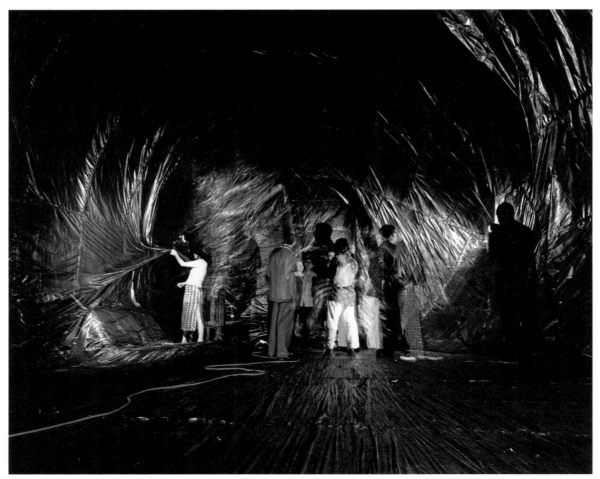

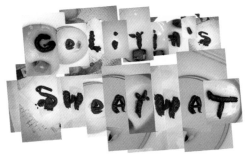

gagosian gallery, london, england, october 2005
publication: gelitin's sweatwat, gagosian gallery, london 2006, ISBN 1-932598-31-6

SWEATWAT…Once a Noun, now a Verb.

…
Noun:
A name, or something like one.
e.g. Gagossian

Verb:
An action, that, which is performed.
e.g. «I pissed in the public Swimming Pool»

«…
So, no anecdotes of Production…
Just pillow talk.
And a watery aspect, here we engaged in a liquid economy,
an exchange… dank, permeable body;
A little stab at happiness.

And the terms and conditions occasion the radical staging of
a threshold.
Generous to a fault.

Let's take it to the bridge…
Threshold.
The threshold (here both temperament and temperature)
occasions the profundity of the surface…

An economy we share under these conditions which allow us
to sweat together, a community of liquid exchange; a flow…
And our guiding light we agree is a distant star whose name
is ‹Intimacy26›…
Let us go ‹Star-Bathing›»

The threshold is the node which separates two opposing
worlds, the interior and the open air. The cold and the
warm, the light and the shade. To cross a threshold is thus to
traverse a zone of danger where invisible but real battles are
fought out.

As long as the door is closed, all is well. To open it is a serious matter it is
to unleash two hordes, one against the other, it is to risk being caught up
in the fray. Far from being a convenience, the door is a terrible instrument
which must be made use of only knowingly and according to the proper
rites, and which must be surrounded by every magical protection.
These precautions are innumerable: a horse-shoe, a consecrated sprig of
box-tree, a painting of Saint Sebastian surrounded with formulae, an ani-
mal sacrificed on the threshold, corpses of enemies buried standing erect…
In east Africa the most dangerous moment of the day is the opening of the
door in the morning. In effect, all night the house has been closed; it has
been, as it were, isolated from the world, from the open air, from the cold,
from the light. The door has been the thoroughly watertight lock-gate that
has dammed up the threshold. One will therefore open it with an infinity
of precautions, slowly, keeping behind it, above all avoiding displacing the
air. When it is fully open, one will spit into the gaping opening, at the
same time pronouncing words of appeasement, and finally, with the great-
est calm, one will cross the threshold, looking before oneself.
The same movements are observed by the visitor when he presents himself
to the household in the early morning. However he will avoid any compli-
cations by not arriving until very late, when the door will already have
been opened and contact established.
In superior civilisations the doormat has not been created solely to slow the
crossing of the threshold and permit the visitor to collect his thoughts.
It plays a far more important role; when the tradesman's representative
presents himself at the door of an important client, he wipes his feet all the
more ostentatiously on the mat at the door if the house be imposing, and
that even in dry weather. Conversely, in muddy weather, it is properly
polite to say to an honoured visitor who is endeavouring to remove the
mud from his boots: «Oh, I say, please don't bother.» The assiduity one
employs in freeing the stranger from this obligation is in direct ratio to the
respect one has for him.
This goes to show that the threshold, that is to say the doormat, of which
it is the visible sign, is indeed a thing of dread, because there one must
manifest or cast aside one's qualities, because there it is necessary to regis-
ter, forcibly or with levity, the rank one occupies in society. The ways of
«conducting» a story offer a very rich field for the analysis of spatiality.
Among the questions that depend on it, we should distinguish those that
concern dimensions (extensionality), orientation (vectorality), affinity
(homographies), etc. I stress only a few of its aspects that have to do with
delimitation itself, the primary and literally «fundamental» question: it is
the partition of space that structures it. Everything refers in fact to this
differentiation which makes possible the isolation and interplay of distinct
spaces. From the distinction that separates a subject from its exteriority to
the distinctions that localize objects, from the home (constituted on the
basis of the wall) to the journey (constituted on the basis of a geographical

«elsewhere» or a cosmological «beyond»), from the functioning of the urban network to that of the rural landscape, there is no spatiality that is not organized by the determination of frontiers.

In this organization, the story plays a decisive role. It «describes,» to be sure. But «every description is more than a fixation,» it is «a culturally creative act.» it even has distributive power and performative force (it does what it says) when an ensemble of circumstances is brought together. SWEATWAT, then it founds spaces. Reciprocally, where stories are disappearing (or else are being reduced to museographical objects), there is a loss of space: deprived of narrations (as one sees it happen in both the city and the countryside), the group or the individual regresses toward the disquieting, fatalistic experience of a formless, indistinct, and nocturnal totality. By considering the role of stories in delimitation, one can see that the primary function is to authorize the establishment, displacement or transcendence of limits, and as a consequence, to set in opposition, within the closed field of discourse, two movements that intersect (setting and transgressing limits) in such a way as to make the story a sort of «crossword» decoding stencil (a dynamic partitioning of space) whose essential narrative figures seem to be the frontier and the bridge.

1. Creating a theatre of actions. The story's first function is to authorize, or more exactly, to found. Strictly speaking, this function is not lawful, that is, related to laws or judgment. It depends…

The ritual is a foundation. It «provides space» for the actions that will be undertaken; it «creates a field» which serves as their «base» and their «theatre.»

Did you ever read, «I sing the Body Electric» by Walt Whitman? And do you remember the horizon that it revealed?
If not, break away from these words now.
I'm sure you can find it on the Internet…
Or take a walk to the library or bookshop.
Take care to appreciate the way the light falls on your journey.
Read it diligently with respect to the phantom voice, the phantoms you might project in evoking the objects of your love…and miracle of miracles… the recognition that in some intractable way the feeling is mutual.

«Gelitin»
…the Artists formerly known as Prince…
(and how touching the anecdotes that abound around the exchange of a vowel)
an «I» for an «a»

«In Course of Arrangement…
Exibit Temporarily Removed, We are under Construction»

And again, many words whose prefix begin with Trans…
Apply…
List them…
As I attempt here in their numerable or innumerable forms.

So, «SWEATWAT»…a wordplay, and a play in worlds.

Laughter here becomes scale, and the social contract so passionately and delicately constructed, becomes
Engaged.

We are engaged.
Stranger to Professional.
Here all of us together…
«Us» that tea bag of a word which steeps in the conditional.
How are we to name, to describe that which I see from my place, that lived by another which yet for me is not nothing since I have come to believe in the other – and that which further more concerns me myself, since it is there as another's view upon me?

Here is this well-known countenance, these modulations of voice, whose style is as familiar to me as myself. Perhaps in many moments here the other is for me reduced to a spectacle, which can be a charm…

And circus logic obeys.
Its protocols acknowledged yet…

Now what if the voice alters? What if the unwanted should appear in the score of the dialogue, or on the contrary, should a response respond too well to what I thought without really having said it – and suddenly there breaks forth the evidence that out there also, minute by minute, life is being lived: somewhere behind those eyes, behind those gestures (Gelitin, Master Carpenters)… or rather before them, coming from I know what double ground of space, another private world shows through, through the fabric of my own and for these moments I live in it.
«Pleasure Garden: SWEATWAT
And A Theatregarden Bestiarum

Weave a circle 'round him thrice,
His flaming hair, his caves ice,
For he on honeydew hath fed and drunk the milk of Paradise»

Some Practical Considerations: -
And the Dependence of the Art World Economy on the Circulation of energy on the Earth…
When it is necessary to change an automobile tyre,
Open an abscess or plough a vineyard, it is easy to manage a quite limited operation. The elements on which the action is brought to bear are not completely isolated from the rest of the world, but it is possible to act on them as if it were.
One can complete the operation without once needing to consider the whole, of which the tyre, the abscess or the…

So, you, my boys Gelatin, do you remember?
I'll call you: - Wolfgang…Florian…Tobias, and Ali
Send a postcard.

My Dear…….We flooded the gallery, it was hard at first, but the technicians got into it eventually
'cause they realised it wasn't Art, as they knew it…
Still we had a marvellous time…and compromise was entertained again as usual.
Yours,

Gelitin xxx

The margins of doubt.

Good Morning, Happy Birthday!
SWEATWAT?
YES…

What?
You Heard.
It's called «SWEATWAT»
You can take the courtesy limousine from the Frieze Art
Fair…
«They're from Vienna»

Alphabet of Shit.

Abc…déjà vu.
…
It is vain to consider, in the appearance of things, only
the intelligible signs that allow the various elements to be
distinguished from each other.

 John Cage once said…
«Anything Goes but, Anything Goes»

Gelitin.
They are by example…

And the prospect is all yours for the taking…

When were you last so much in love with now?

cerith wyn evans, SWEATWAT…once a noun, now a verb, in:
gelitin's sweatwat, exhibition catalogue, london 2006

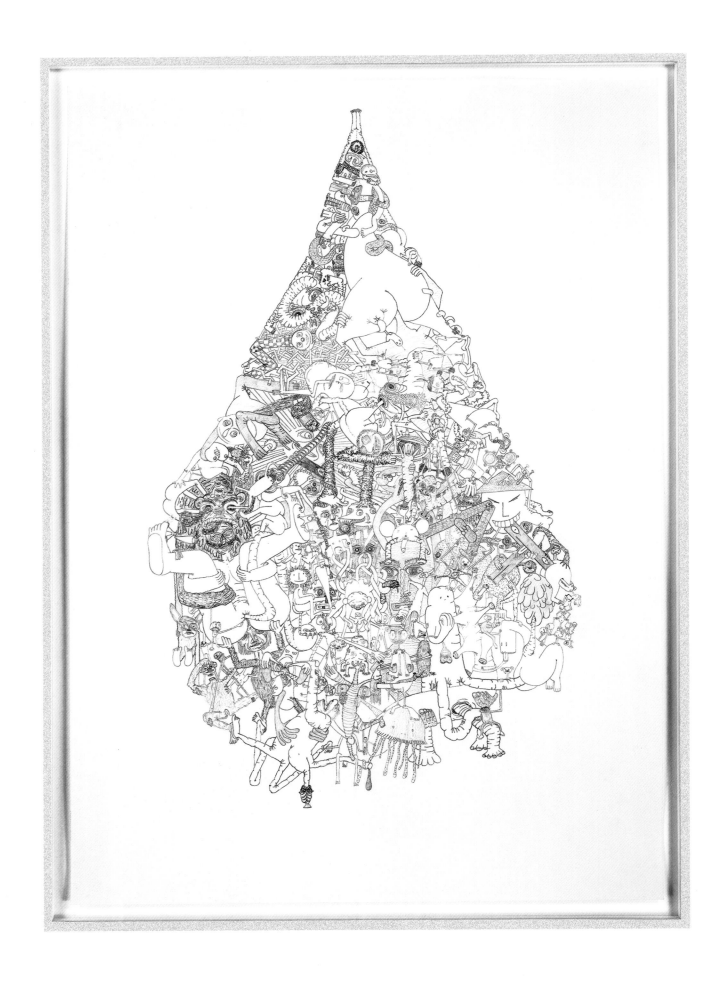

Last night, the moon shone green; the stars seemed to collide in the sky and angels, angels?? licked the salt from my eyes. Meanwhile in Kings Cross, I walked from street to street, I crawled the darkened streets, until eventually, I found what I needed. Outside on the street, I was waiting, they made me wait until the right number appeared on a screen, I think they made me wait so I'd believe. Finally I got inside, and the rulers, the rulers asked me to sign a piece of paper, swearing to give up my rights to everything I'd ever thought or said or done or seen, saying that once I'd come in, I could never leave. It felt good to sign the contract, from now on, there was no going back. After the legal issues were good and done with, I was escorted, by a security guard, to a wooden wall and ladder, then told frankly, «You need to climb up there» and told plainly, «It's watery and pitch black up there» and given warning, «Just walk slow and careful and you'll come to clearing». In my mind, I'm a soldier. In my heart, the war is over. These steps I'm taking, these steps up through that great big MDF hole in the sky, I climb them, but I don't know why. It's an impossible situation, made concrete in this decadent gallery of ruins. In the dry zone, there's an attendant. She attends me, dressed in a black swimsuit, offering a towel and place for all the things in my life that I no longer need.

I take a moment to look about and see a bathtub above me, filled with water and a blurred naked body. I myself am now half naked, trousers were not something I needed. I wade through knee high water, into the main arcade to see what I can see. It's a cacophony of anarchy. You have to climb up and over little mountains of old sofas and armchairs to move forward. There are men walking around in hula skirts, women drinking cider and a strolling minstrel strumming his guitar. It's a wet, wet hippy scene. Centre stage is giant sculpted nude personage, bending over backwards, dick sticking upwards and he's taking a pee. Something resembling a cartoon gulliver rendered in a tone of plasticine. All these piss-ological, scatological images of deviance reminded me that I also required urinal relief. After climbing another make shift junk furniture mountain, I found a bathroom with mirrors on the floor so you can see the bottom of your scrotum as you wee. When you wash your hands, the water flows freely through a plasticine vulva, a pleasant way to stay clean. After that, I splashed through more water to the homemade sauna. The contraption was something akin to green meteorite, inside boiling water bubbled precariously just below my feet, the steam produced however, felt quite sweet.

cedar lewinsohn (german version in:
SPIKE kunstmagazin, wien, winter 2005)

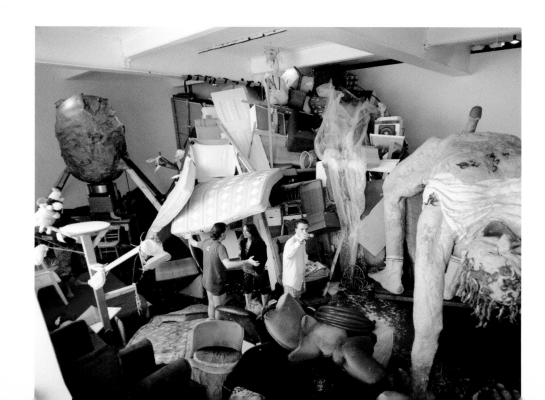

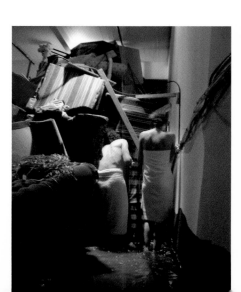

schlammloch

alhambra, diendorf am kamp, austria, december 1999
«sonsbeek 9» arnhem, netherlands, 2001
with robert krotz, chris janka, felix winkler

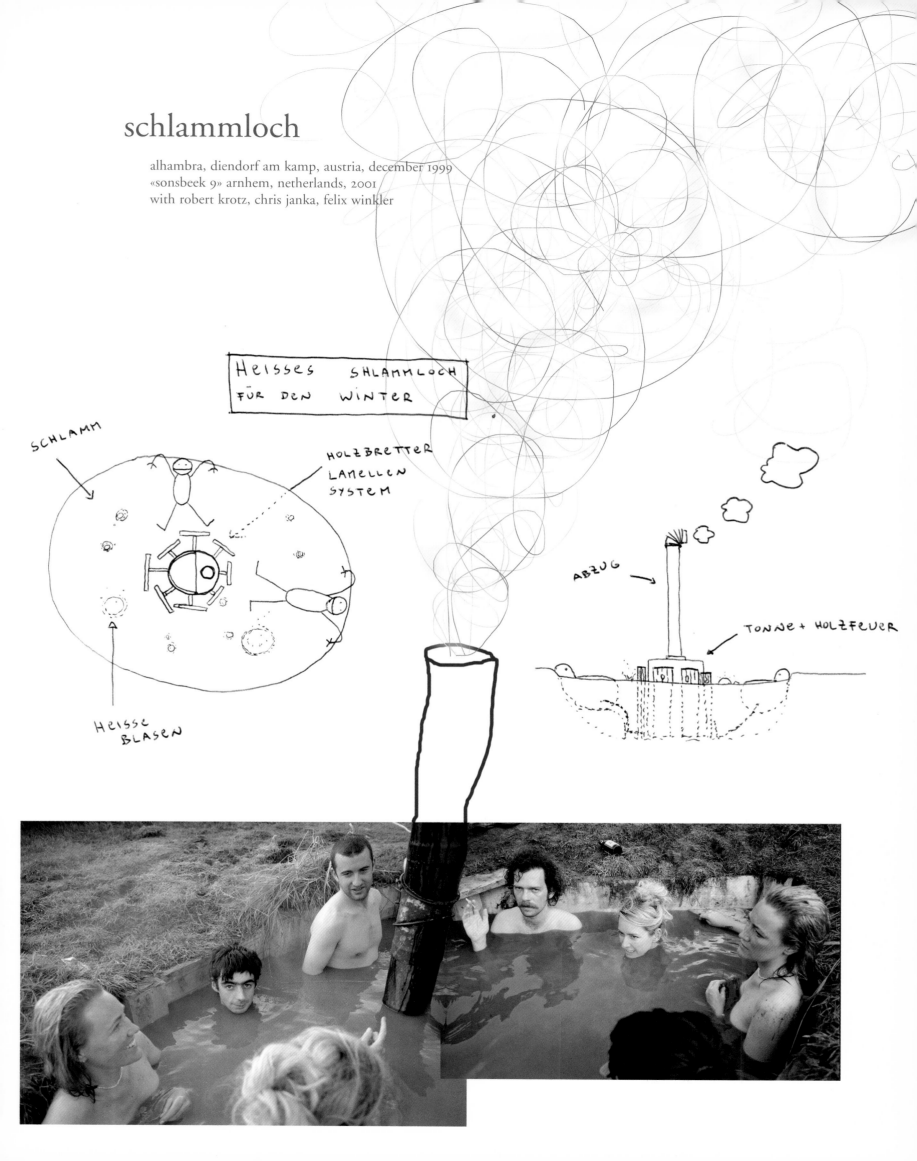

HEISSES SHLAMMLOCH FÜR DEN WINTER

SCHLAMM

HOLZBRETTER LAMELLEN SYSTEM

HEISSE BLASEN

ABZUG

TONNE + HOLZFEUER

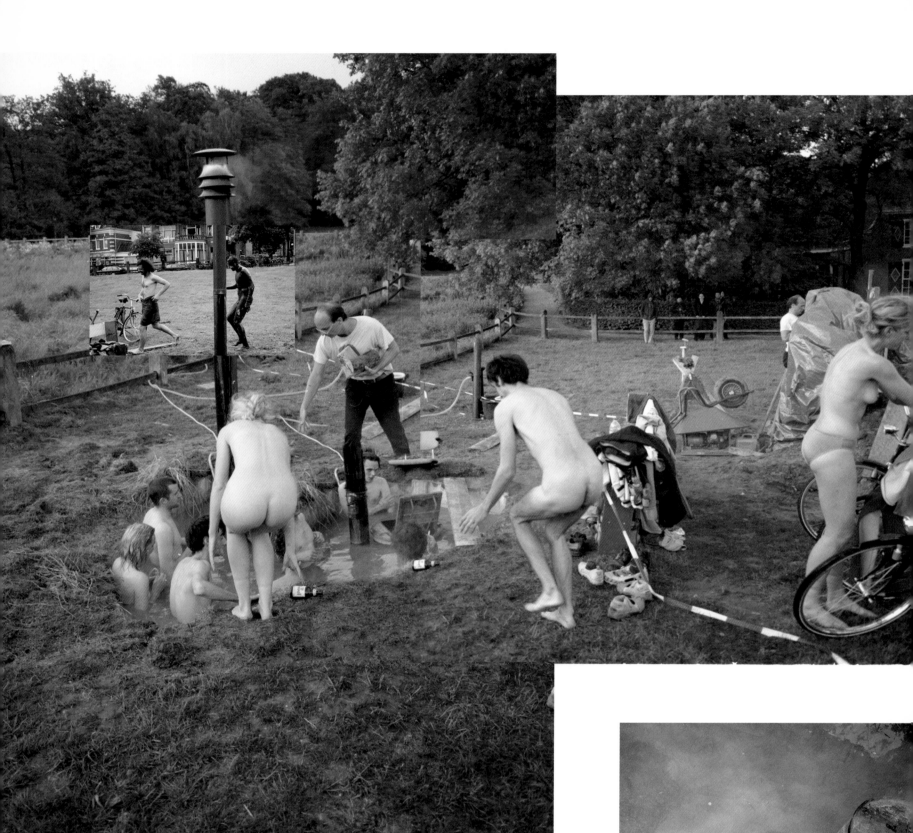

das ist ein schlammloch für kalte wintertage. es befindet sich
auf einem feld im nebel und es ist sehr grauslich rundherum.
im loch liegen leute. in der mitte steht ein dicker holzofen,
welcher das loch heizt. unten am boden wird luft eingeblasen,
sodass blasen blubbern. das blubbern hat einen sehr satten,
langsamen, fetten ton.
bluuubbb........blubb.....blllllluuuuuuuuuuuuuuuub

schlammsaal

«chinese synthese leberkäse» kunsthaus bregenz, austria, april – may 2006
with dame darcy, sabine friesz, hannes anderle, marc aschenbecher, günther bernhart, vaginal davis, günter gerdes, sara glaxia, christoph+christoph, david jourdan, knut klaßen, jochen knochen dehn, sean de lear, gabriel loebell, christoph meier, rita nowak, paola pivi, sara pichelkostner, mihail michailov, gole golebiovski, christian eisenberger, susi reither, christoph teuchtler, philipp teuchtler, stella d'ailly, viktor jaschke, maria anwander, ruben aubrecht, verena, mimi, manu, eva+julia, jaber maklad, manfred mäusekönig, simone barlian, max hessl, hans reither, berg isel
photos: markus tretter, miro kuzmanovic

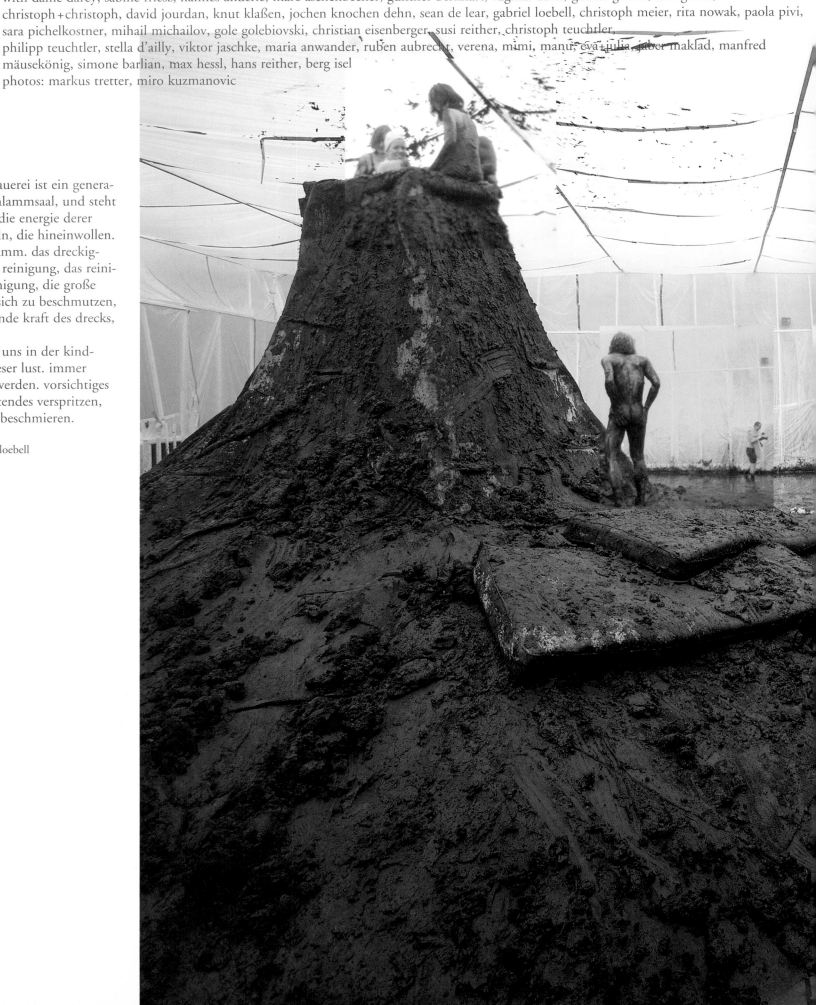

die riesensauerei ist ein genera-
tor, ein schlammsaal, und steht
als mittel, die energie derer
anzukurbeln, die hineinwollen.
der urschlamm. das dreckig-
werden als reinigung, das reini-
gen als reinigung, die große
urgeilheit sich zu beschmutzen,
die reinigende kraft des drecks,
die hitze.
wir suhlen uns in der kind-
lichkeit dieser lust. immer
dreckiger werden. vorsichtiges
waten, wütendes verspritzen,
liebevolles beschmieren.

gabriel loebell

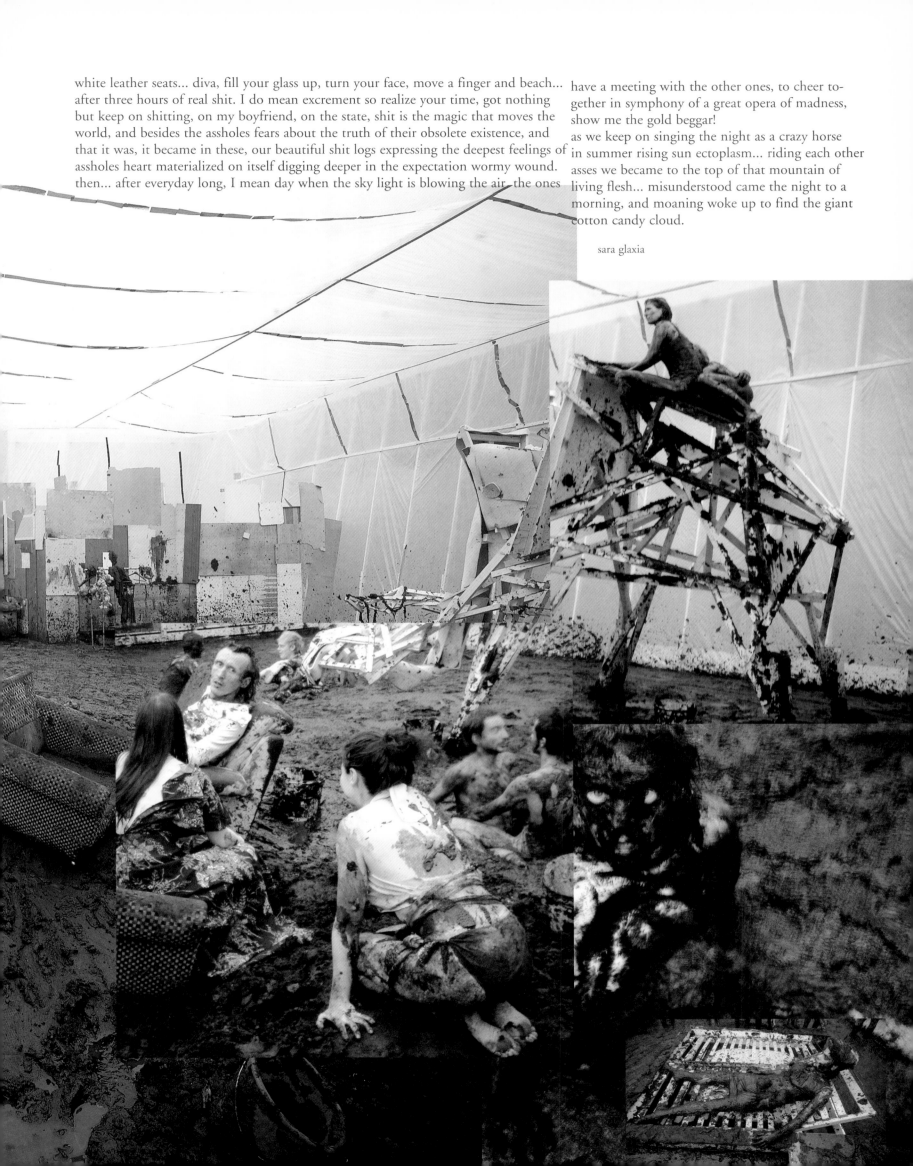

white leather seats... diva, fill your glass up, turn your face, move a finger and beach... after three hours of real shit. I do mean excrement so realize your time, got nothing but keep on shitting, on my boyfriend, on the state, shit is the magic that moves the world, and besides the assholes fears about the truth of their obsolete existence, and that it was, it became in these, our beautiful shit logs expressing the deepest feelings of assholes heart materialized on itself digging deeper in the expectation wormy wound. then... after everyday long, I mean day when the sky light is blowing the air, the ones have a meeting with the other ones, to cheer together in symphony of a great opera of madness, show me the gold beggar!

as we keep on singing the night as a crazy horse in summer rising sun ectoplasm... riding each other asses we became to the top of that mountain of living flesh... misunderstood came the night to a morning, and moaning woke up to find the giant cotton candy cloud.

sara glaxia

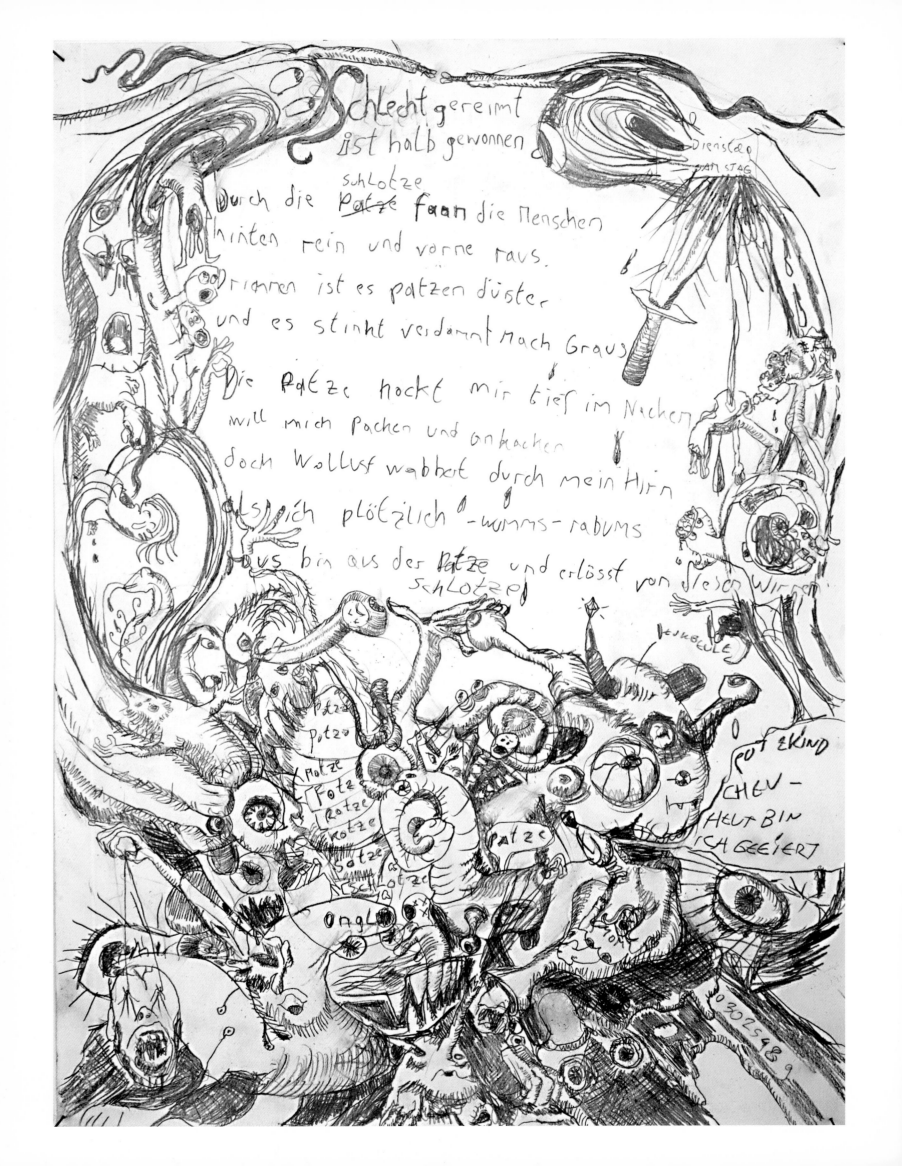

die schlotze

berliner festwochen, pallaseum, berlin, germany, october 2002
with lothar grigorjeu, peter l. jones, d.-l. alvarez,
gabriel loebell-weizenbaum, anna ling, jan manshe,
mark lemanski, gwenael rattke,
justin miles, julia correia,
sara glaksia, christian
schwarzwald, wolfgang bloo,
biane basuttit, knut klaßen

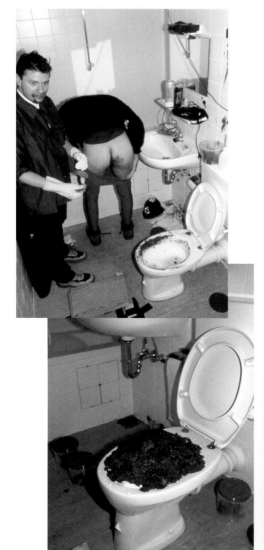

Dead Vincent: It's a low-income housing stacked on a World War Two concrete bunker. The bunker was too dense to be torn down so the Seventies' planners just rested their cheap apartment building on top of it, like forcing a greasy city pigeon to nest on a grenade. Once built, no one wanted to live here. You can feel negatrons three blocks away.

It's the second to last stop, a way station for people at the bottom of their luck and hope and is

nicknamed The Suicide Palace. Broken light bulbs, black spray paint in cracked windows, a few used needles in the stairwell … there are people behind the thin walls, but the dim industrial-green halls are empty. When I got here, the boys had already built detours and tunnels. Now they're looking for people to man stations with close-ups of the body and its functions mounting a mutiny.

Ali: In this corner should be someone who has vomited on himself … or herself. We packed the toilet full of shit … we saved it up in Tupperware for weeks.

Tobias: We want to ride the line between pleasure and panic.

Wolfgang: Das Unmögliche ermöglicht das Unmögliche!

Flo: Hardcore. Hardcore!

Dead Vincent: I work a room no larger than a walk-in closet. Childcare was the designated function according to the lease. It has no windows. The wallpaper is a swirl of beige and cream, but the total darkness that takes over once the door is shut makes it a better place to punish children than raise them.

Ali: Oh that's nice! Look everyone, Dead Vincent is making a shadow puppet of his dick by masturbating

with his flashlight behind it.

Dead Vincent: Did you import those rats in the attic?

Ali: Those aren't rats, they're the guests arriving. They have to crawl overhead through a vent that empties onto the open balcony.

Kirsten (guest no.27): I can't see a thing but can smell someone levitating … slowly descending but never landing … too close and never close enough. The air sparks in my face and pictures of copulating rag dolls are burned into my retina. Squeaky bicycle parts touch my neck. The Village People make Luchables of each other's bowels.

Dead Vincent: Is it the last day already? I think there are parallel Schlotzes. There's the ride visitors go through strapped into wheelbarrow-coffin, and there's «the trip» that each of us working here experience. One guy was treating the rest of us suspiciously on the first day. He started out gurgling in the dark as his personal contribution. Tonight he's naked in the shit room, talking in a squeaky-voice, totally alone!

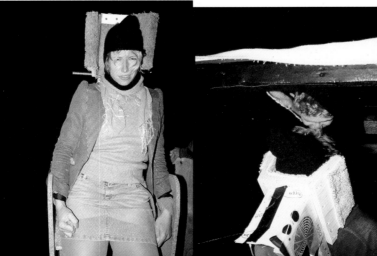

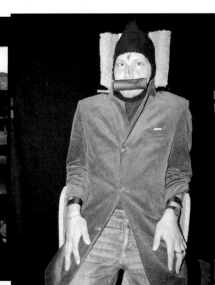

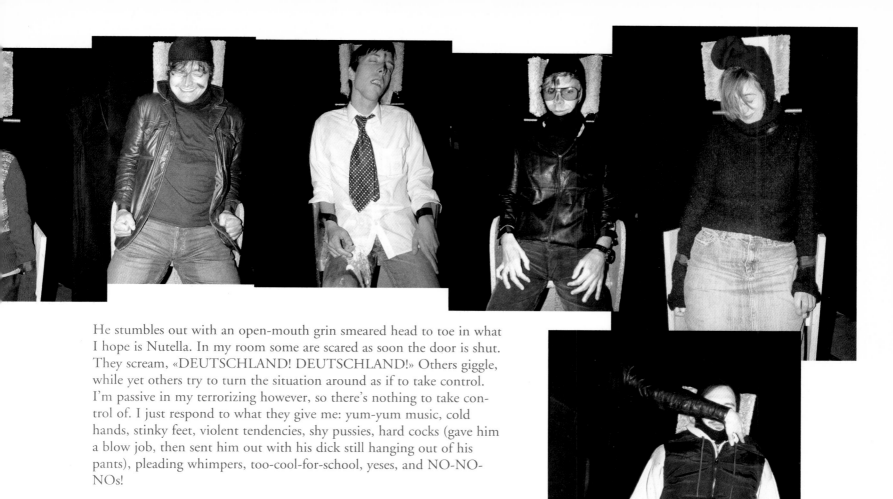

He stumbles out with an open-mouth grin smeared head to toe in what I hope is Nutella. In my room some are scared as soon the door is shut. They scream, «DEUTSCHLAND! DEUTSCHLAND!» Others giggle, while yet others try to turn the situation around as if to take control. I'm passive in my terrorizing however, so there's nothing to take control of. I just respond to what they give me: yum-yum music, cold hands, stinky feet, violent tendencies, shy pussies, hard cocks (gave him a blow job, then sent him out with his dick still hanging out of his pants), pleading whimpers, too-cool-for-school, yeses, and NO-NO-NOs!

Gloria (guest no.11): I arrived a long ago, ready for fun. Seemed like a high-school-haunted house, someone probably covered in ketchup and spaghetti. But as soon as we crashed through the first door, a fear-bunny jumped in my lap. They rolled me down a curving slope with jellyfish floating by. When we hit bottom the light was completely gone. A furry thing with its mouth sewn shut and spiders in its hair slid through goop on the floor and rubbed its sweaty neck against my legs. It lifted the car and myself above its head and turned slowly in the pitch black. Its pushed-in face under my sweater hummed a lullaby into my stomach; a wet snout nuzzled my belly button and warm water sounds trickled through my bones ... then, something sparkled in the mouth of a cave and, zoom, I was transported here, somewhere in the late 1800s. It's a yellow fever ward during a forever-eclipse, sound of a river and the stink of rotting flowers and sick people. I've been abandoned for a century. People die, and more incoming are wheeled in. I can't see them, but recognize their comings and goings. We loosen the straps when the guards aren't looking and couple in the dark. Their raspy but regulated breathing is marked here and there by a silence.

d-l alvarez

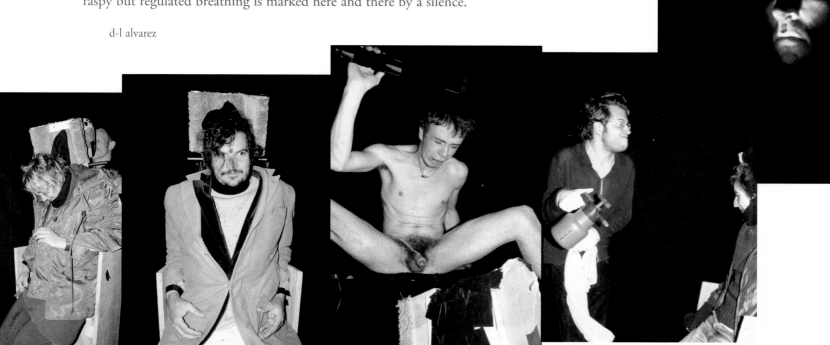

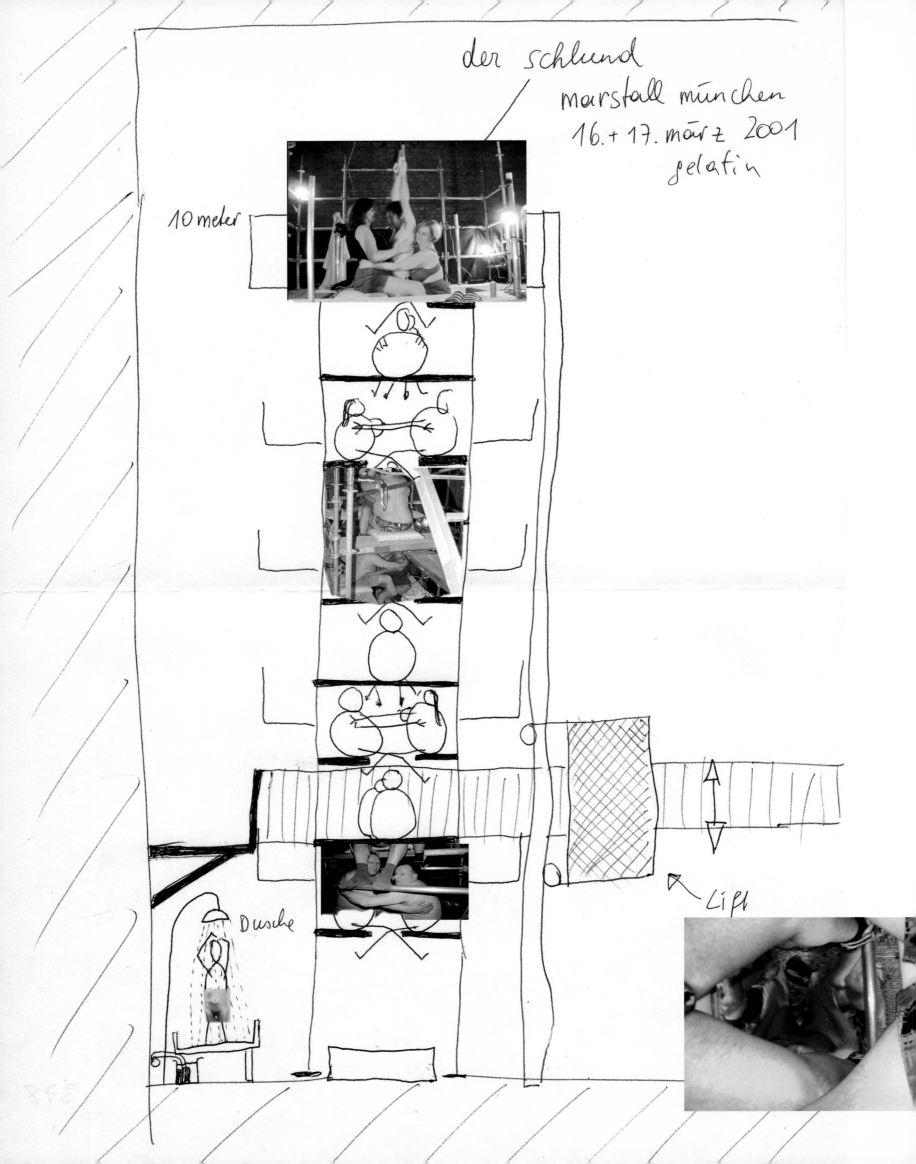

der schluud
marstall münchen
16. + 17. märz 2001
gelatin

10 meter

Dusche

Lift

der schlund

marstall, munich, germany, march 2001
with roman harrer, chris janka

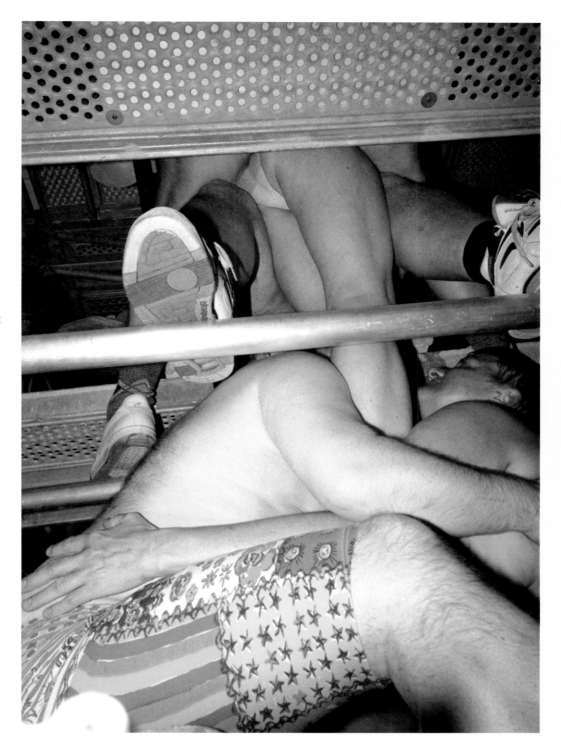

der schlund ist eine extrem intime per-
sönliche angelegenheit, die immer nur
von einer person pro durchlauf
benutzbar ist. der besucher betritt also
die installation alleine, während die
anderen draußen warten. er kommt in
einen gut geheizten, wohligen, weichen
raum, wo er von freundlichen dicken
mädchen empfangen wird.
kleider, schuhe und schmuck werden
abgelegt und es gibt die möglichkeit zu
duschen.
nach dem duschen kommt die pedi-
küre. um die dicken im turm nicht zu
gefährden, werden dem benutzer die
finger- und zehennägel geschnitten.
danach wird er von kopf bis fuß
eingeölt.
mit eingeöltem körper fährt der
benutzer in einem lift ca. 15 meter nach
oben. dort angekommen wird er
wiederum von einem dicken mädchen
begrüßt, welches ihm ein süßes lächeln schenkt und ihn zum schlund führt.
der schlund besteht aus 18 dicken, die auf 9 ebenen in einem gerüstturm sitzen.
zwischen den schenkeln der sitzenden bildet sich ein tiefer schlund. nun hängt
der besucher seine beine in den schlund und wird von ihm erfasst.

jetzt glitscht man völlig haltlos durch den schlund von
dicken bäuchen, fett und zugeölten körperteilen. der
schlund ist eng und heiß und quetscht und drückt den
besucher wie eine wurst durch den darm. er steckt und
flutscht und gleitet und alles ist ganz ölig und dunkel-
rosarot und heiß. unten flutscht er auf eine weiche
große ölige matratze.

schlürfbrunnen

staatz, austria, july 2001
photo: margherita spiluttini
parking place and bus shelter (removed)

A public place in the village of Staatz with a fountain, a parking lot and two bus shelters.
A slurp fountain (Schlürfbrunnen) is a circular cone-shaped hole in the ground. In certain intervals water is pumped into the slurp fountain and fills it with water up to the street level. Then suddenly the water is sucked out of the slurp fountain.
The water starts to rotate as it drains. After a little while, the water whirl starts to speak. It is producing sounds we all know from emptying a bathtub. Sounds of sucking air – slurp.
The one bus shelter is an old bus with a dismantled driver's cab kneeling towards the fountain. The front part of the bus serves as the water reservoir of the slurp fountain. You can watch the water reservoir filling and emptying through a window from inside the bus.
Opposite the street the detached driver's cab shelters the commuters waiting for a bus heading to the other direction.
Around the waterhole cars are parking like a herd of buffaloes surrounding a desert waterhole.

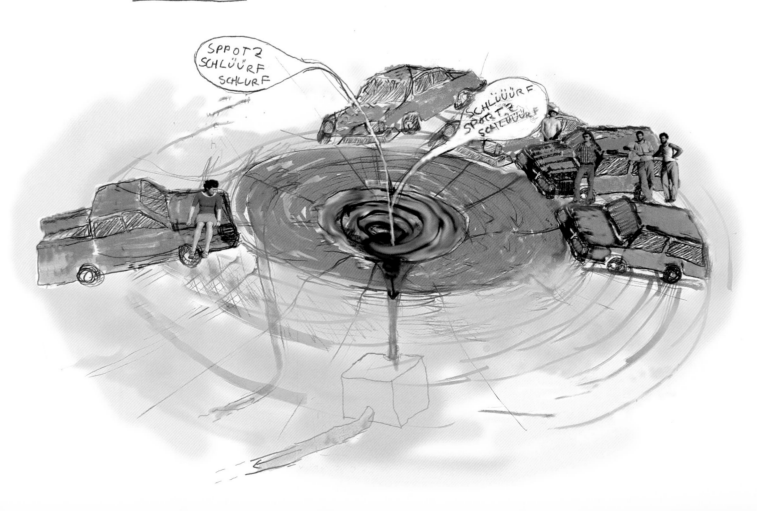

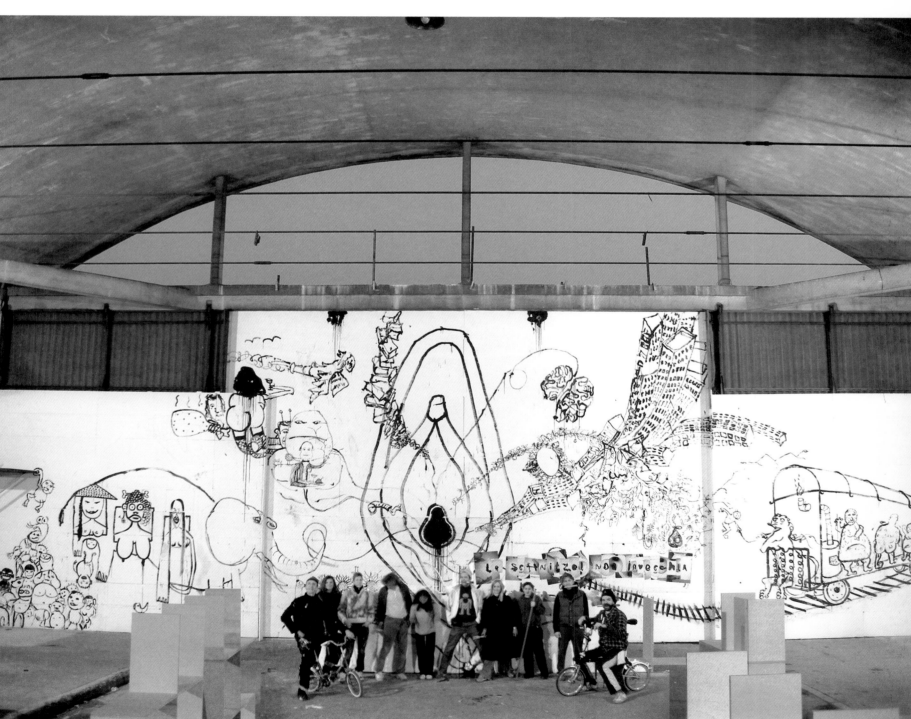

la schnitzel non invecchia

«fuori uso» pescara, italy, 2006
wallpainting

schokoladewasserfall

«qu'ils mangent de la brioche» galerie emmanuel perrotin
paris, france, june – july 2006
with viktor jaschke
sculpture; plasticine, wood, chocolate, pump, heater, strawberries

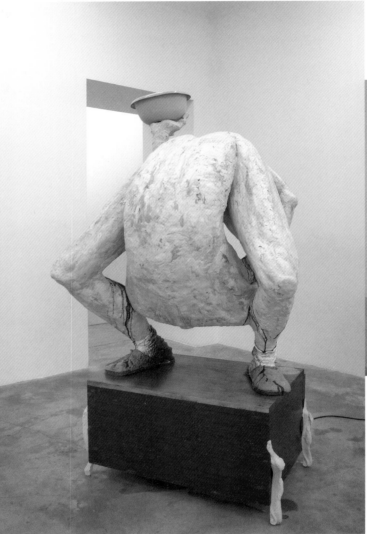

By the gallery's entrance, Gelitin had erected a sculpture of an
upside-down man bent double. Gallons of dark chocolate were
streaming in a closed circuit from the figure's anus to his mouth,
by way of an enormous pair of testicles under which the public
could dip fresh strawberries. «How delicious!» exclaimed the
woman next to me.

nicholas trembley, risqué business, in: artforum.com/diary/id=11260

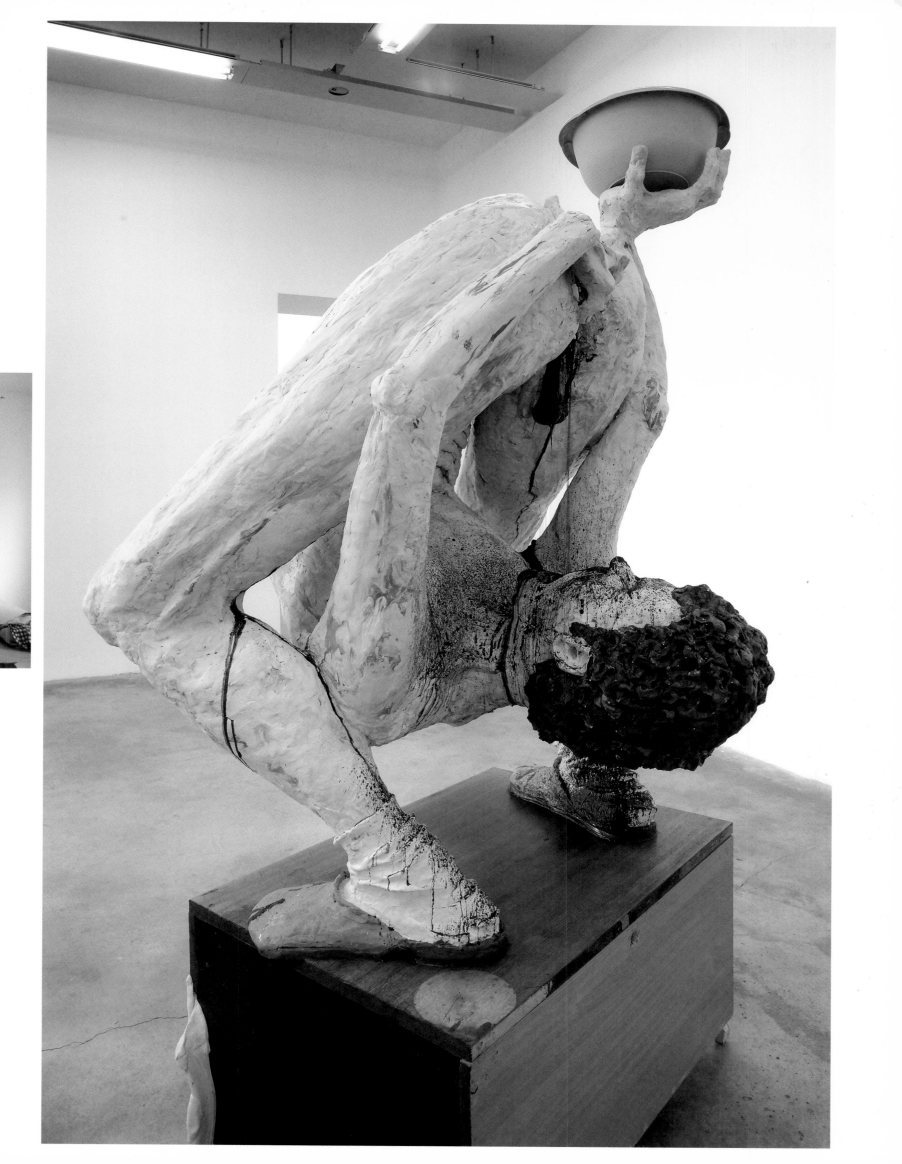

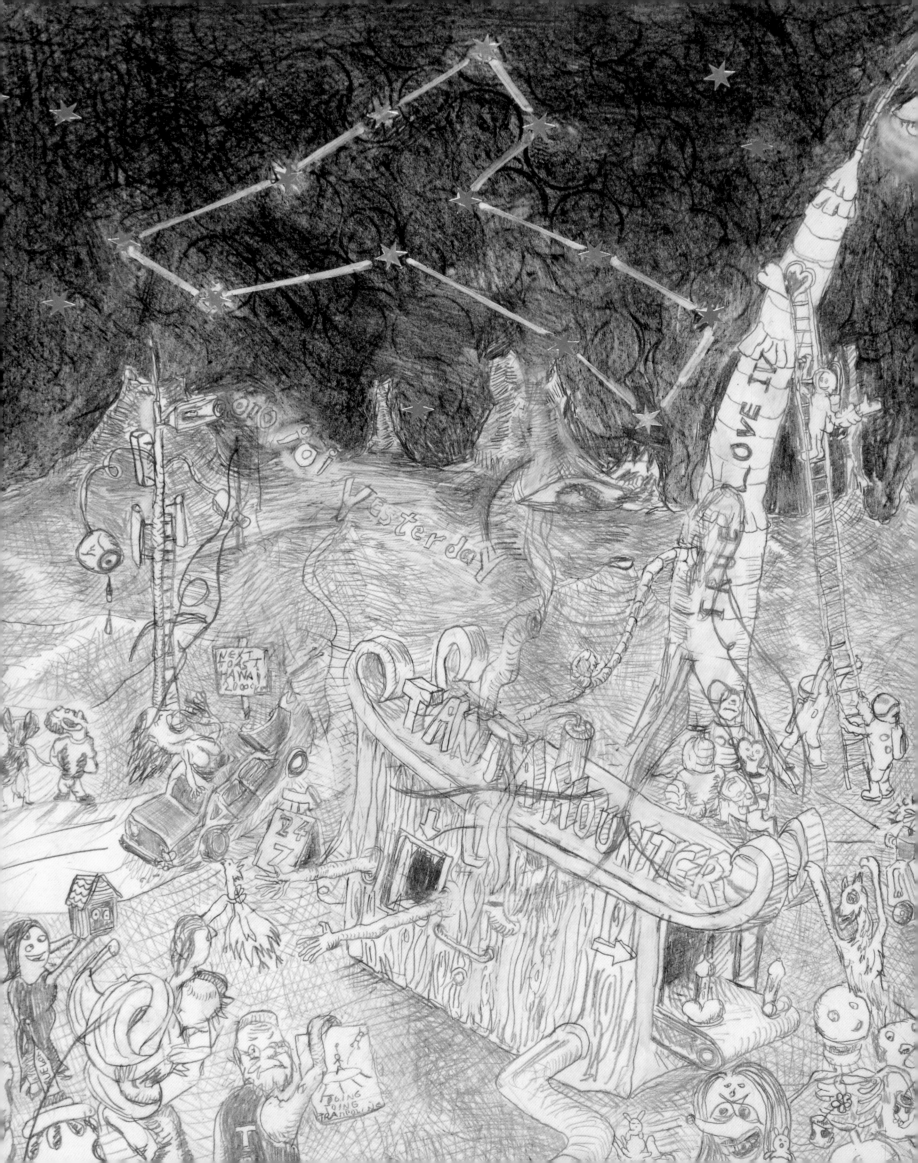

tantamounter 24/7

«performa 2005» leo koenig inc., new york city, usa, 16 november, 10pm – 23 november, 10pm, 2005
with naomi fischer, gabriel loebell

gelitin's Tantamounter 24/7

November 16 through November 23rd, 2005

The "Tantamounter 24/7" is like a huge Xerox copy machine, only bigger more complex & more clever. Inside it are some completely hardwired intense individuals operating day and night under close supervision of a bankrupt psychiatrist. Tantamounter 24/7 will begin operations 16th, 10 pm serving its audience 24/7 until November 23rd, 10 pm get your stuff tantamounted at: Leo Koenig Inc. 545 W 23rd Street P:212 334 9255 New York, NY, 10013

we will construct a machine.
it will be a gigantic, complex and very clever machine. it will fill the gallery space with its machine cubes and form one big block the visitor can walk around. the machine will be a copy or duplicator or transformer machine. on some places the machine has an interface so visitors/customers can put the things they want to have copied. there will be chairs for waiting around the machine. after the copy is completed it will leave the machine through its exit ports together with its original.
the machine will be operating for one week, every day,

24 hours a day. after one week it will close down. inside the machine a crew will work the machine. they will be sealed and locked into the machine for one week. it will be like a submarine, travelling for one week. inside the machine is the basic infrastructure for the needs of the human operators: bunk beds, a toilet, water, stove for cooking and nutrition. an archive of well-selected junk and materials will be the resources to construct the copies. the different units of the machine will be clustered together to one big block, being isolated to the outside with thick walls to make the machine run silent.

Insert Object, and Out Comes an Artful Replica

By HOLLAND COTTER

Sometimes — never often enough — there's magic in new art. You'll find a sweet, rude shot of it, at least until 10 tonight, at Leo Koenig in Chelsea, where the Vienna-based collective Gelitin is in residence. Over the past week, the group has turned the gallery into a sociable, raunchy, pixilated all-night version of Santa's workshop, pumping out free art on demand, and turning the image of a money-choked, object-clogged New York art world on its head.

Gelitin itself has remained all the while invisible. What you'll see while visiting Koenig, at 545 West 23rd Street, is a sealed, space-hogging wooden box, the size of a small house or a pre-1970's mainframe computer. It has two extensions; one like a cabinet, the other like a top-loading chest. You are invited to place an object, any object, into the chestlike extension. Close the hatch. A yellow light goes on. You hear a sliding sound and a clunk. Your item has temporarily disappeared into the big box, just as dozens of others have, including wallets, photographs, spe-

cially made items (artists have brought their own work) and, memorably, a 2-year-old child. (The daughter of another Koenig artist, Erik Parker, spent a few hours in the box, emerging delighted but respectfully mum about her experiences — the Gelitin team had sworn her to secrecy.)

Take a seat. Eventually — the wait can be from a few minutes to more than an hour — a light on the other extension goes on. Open the door, and you'll find your object joined by a brand-new, handmade "duplicate," or at least something that more or

less resembles the original. Both items will elicit admiring responses from the other people waiting their turn. And there always are people; the show has generated an avid community of shared interest. When the ooh's and aah's have subsided, you can take your new art home.

Like the art, the whole scene feels extremely laid-back, though for the
Continued on Page 6

At Leo Koenig gallery, visitors wait for the handmade duplicates coming out of the Tantamounter.

Photographs by Heidi Schumann for The New York Times

The Vienna-based collective Gelitin is the invisible force behind the installation at Leo Koenig in Chelsea. The show ends tonight at 10.

Insert an Object, and Out Comes Its Artful Duplicate

Continued From First Arts Page

elves inside the machine, it may be a different story. There are six: the four members of the Gelitin collective — Ali Janka, Florian Reither, Tobias Urban and Wolfgang Gantner — along with the Miami-based artist Naomi Fisher and a psychiatrist named Gabriel, last name unknown, who is presumably there to keep the workforce on an even keel.

Therapy would come in handy. The six people have been locked in together for a week. Although the windowless box is equipped with beds, a toilet, cooking facilities and food, it has no telephone, television, radio or computer, or any other means of contacting the outside world. The box-dwellers have no way of telling the time of day, or the day of the week.

They slave away around the clock. They laid in a hefty supply of traditional art materials (paper, paint, pencils, modeling clay and so on) and some two dozen cartons of junk, from scrap metal and feathers, to pornographic magazines and dolls. And there is their personal garbage, like product-packaging, used eating utensils, left-over food. Everything goes into the art they put out.

Gelitin, until recently spelled Gela-

tin, thrives on arduous conditions. Its members gained a certain notoriety in New York when, as part of the Lower Manhattan Cultural Council's studio program in 2000, they secretly removed a window from the 91st floor of the World Trade Center and briefly installed an exterior balcony. (When the Port Authority learned of the project and freaked out, the members of Gelitin denied they had done it. The answer is still unclear.)

Their work encourages audience participation but sometimes requires the signing of no-fault waivers. For a show in Los Angeles, Gelitin created an elevator that was literally hand-operated, as several well-muscled guys hoisted intrepid passengers to the roof of a three-story building. For a show in Munich, visitors were asked to strip, lubricate themselves with baby oil and squirm down a narrow chute made from other human bodies.

The current project, the Tantamounter, is, of course, more modest. Some of the items coming out are fairly straightforward replications. An expensive camera goes in, and out comes a matching camera made from a cardboard box with a plastic foam cup for a lens and a hand-written Nikon label. Neat.

More often, the art imitates, comments on and even sends up, the original. I submitted my lunch, a clear plastic container of sushi with chopsticks. I got back a similar container with a careful arrangement of broken eggshells filled with lime rinds and sprinkled with wet tea leaves. I accepted this as a pungent and ephemeral little garbage bouquet, though it could also have been a garbagey way of saying, "We find sushi revolting."

The enchantment of most of Gelitin's output lies in the ingenuity and wit of its improvised details. But it is the performance part — the fact that real but unseen people are just a few feet away making these things — that gives the show its magnetism. The aesthetic of generosity is infectious. It inspires some nice responses.

A young British artist who had heard about the show came to the gallery by subway en route to the airport for his flight home. He quickly took off all his clothes and put them in the bin for processing. The turn-around period turned out to be unusually long; the time for his flight was near. All the other people hanging out in the waiting area chipped in cash so he could take a cab to the airport. Their gift bought him time to

retrieve his clothes, and the scroll-like, labor-intensive, item-by-item drawing that accompanied them.

The Koenig installation throws a spotlight on collectivity as an alternative model for how to make art and live a life. It's a model that always seems to be on the verge of taking hold and never quite does. So much in American market culture, which is also art culture, is ranged against it. Yet Gelitin has managed to turn mainstream spaces into alternative, experimental spaces just by occupying them, the way a band can claim and change a space with music.

That said, the Tantamounter is winding down. Tonight production will cease, the big wooden box will be opened, and its workers released. Their empty quarters will be on view in the gallery for a few weeks more, but only as a relic of a different kind of show, one that for seven days gave precedence to giving over getting, mobility over fixity, imagination over polish, and collective over personal identity. True, the show was photographed every step of the way, inside and outside the box, and there will be a book. But to get the magic, you had to be there. Magic works that way. That's one reason it's rare.

Gelitin, until recently spelled Gela- written Nikon label. Neat. port. Their gift bought him time to that way. That's one reason it's rare.

The New York Times, Wednesday, November 23, 2005

und whisky sour

suburb of perth, western australia, 2000 with lotte and buzz

Toast Hawaii is an open sandwich consisting of a slice of toast with ham, pineapple and cheese, grilled from above, so that the cheese starts to melt. It was invented, or at least made popular, by the German TV cook Clemens Wilmenrod and is considered typical for Germany in the 1950s.

en.wikipedia.org/wiki/Toast_Hawaii

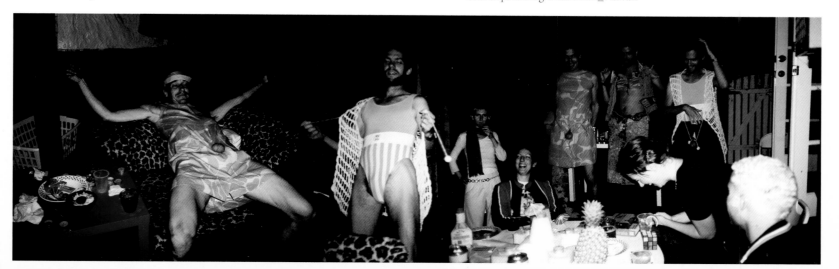

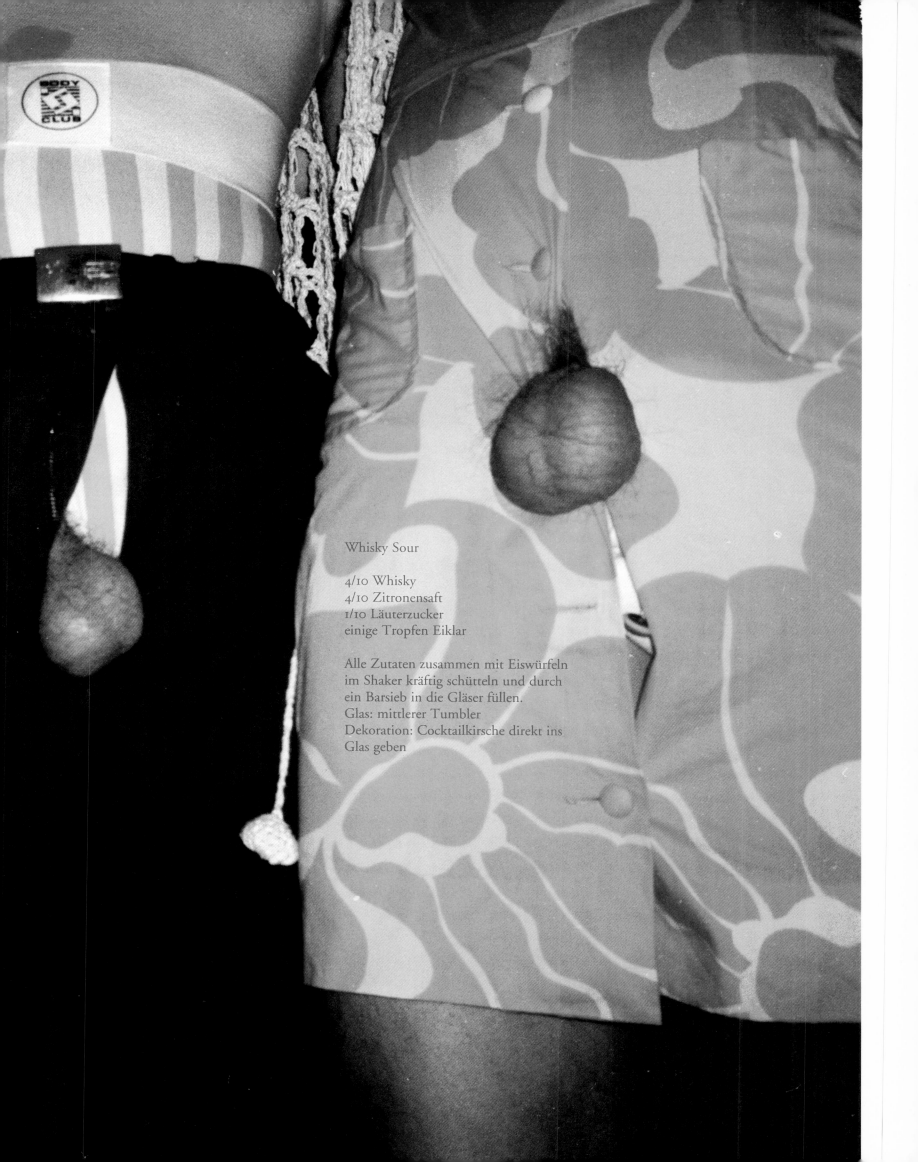

Whisky Sour

4/10 Whisky
4/10 Zitronensaft
1/10 Läuterzucker
einige Tropfen Eiklar

Alle Zutaten zusammen mit Eiswürfeln
im Shaker kräftig schütteln und durch
ein Barsieb in die Gläser füllen.
Glas: mittlerer Tumbler
Dekoration: Cocktailkirsche direkt ins
Glas geben

die totale osmose

biennale di venezia, austrian pavilion, venice, italy, june 2001
with francesca scarcioffolo
photos: nicolo zen

Our aim for the Venice Biennale is total osmosis. That's the title of the work which means: the infiltration of molecules of gelatin through walls, through tiny apertures and wide-open doors, into spaces, feelings and memories. The effects can be startling and hardly noticeable. It makes things visible that you never knew they were there, it makes people invisible, it arouses feelings and desires you never knew you had.

The whole Biennale is our showroom, but the backyard of the pavilion is our laboratory. We work according to the principle of just add water. What you can see in the picture is a channel of water from the canal which entered the pavilion through the back door and filtered out through the side entrance. Fresh water came over the wall and created a lake, which soon attracted plants, frogs, fish, turtles and streams of people tiptoeing through the mud and balancing on the duck-boards. Small quantities of gelatin stuck to some of the most elegant international footwear, have been walked through countless exhibitions, arrived at the flirtiest parties and slipped back into the slimiest canals.

Do not be surprised if people you know are not sure if they have seen it. Do not think they are crazy if they say they saw a living sloth in the Giardini. Do not ask us if we know exactly where it is now.

v magazine, 13, sept/oct 2001

Love and shame are intertwined emotions. Love is pure, but shame has a myriad of flavors. Gelatin comes in four: Ali Janka (cherry), Tobias Urban (lime), Wolfgang Gantner (spearmint) and Florian Reither (licorice). These flavors have many shades and sometimes turn sour. Lime can be refreshing, yet the acid burns the eyes. Sugarsweet cherry chars the throat and presses the gag reflex. Both spearmint and licorice have the power to anesthetize, masking the pain that chains us to reality and keeps us grounded. Without shame, love leads us astray. We become lost in pain and blindness and insanity. Shame binds us together and forces the human animal to be good. Shame makes good happen. A blush is always followed by a smile. No one understands the greatness and the power and the necessity of shame quite like Gelatin. The Gelatin Experience is a visceral one, like a punch to the gut that launches a surprise poo. Emotions collide. After the initial pain, hair bristles on your neck and you feel an awkward and wet calm. Embarrassment follows. This is a natural condition for most people. This I would soon experience in person.

dick pursel, gelatin: viennese art guys lift shame to new heights. a mirror of feelings, in: elisabeth schweeger (ed.), granular=synthesis/gelatin. biennale di venezia 2001 – österreichischer pavillon, ostfildern-ruit 2001

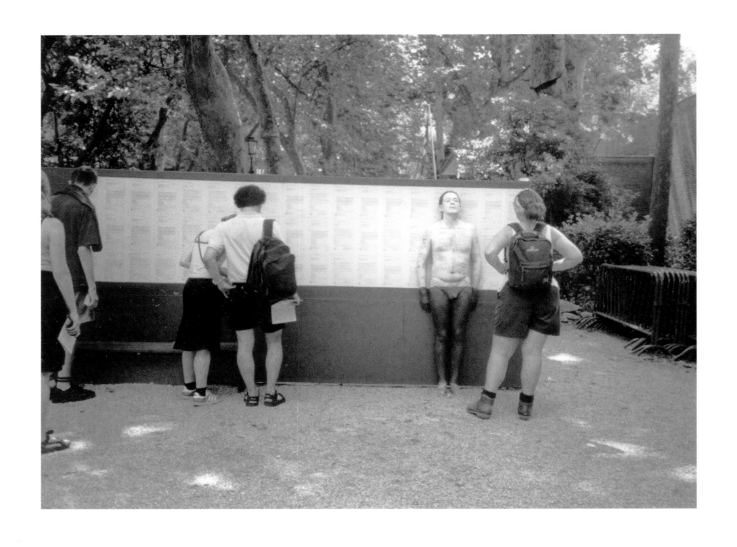

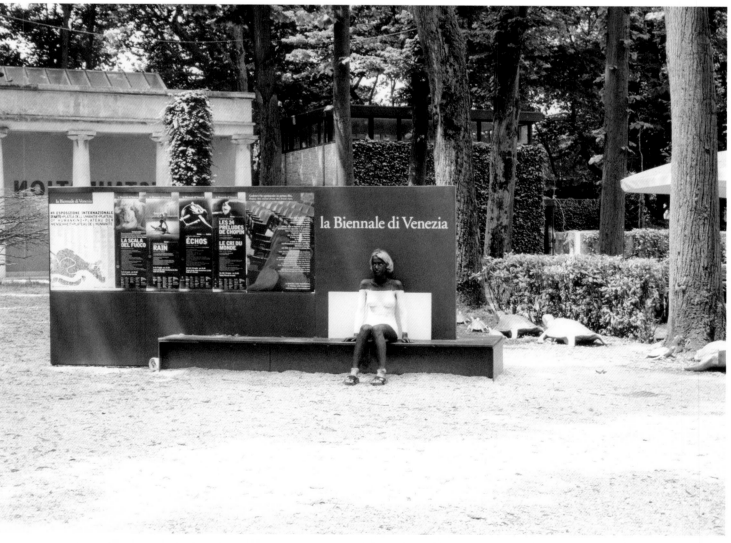

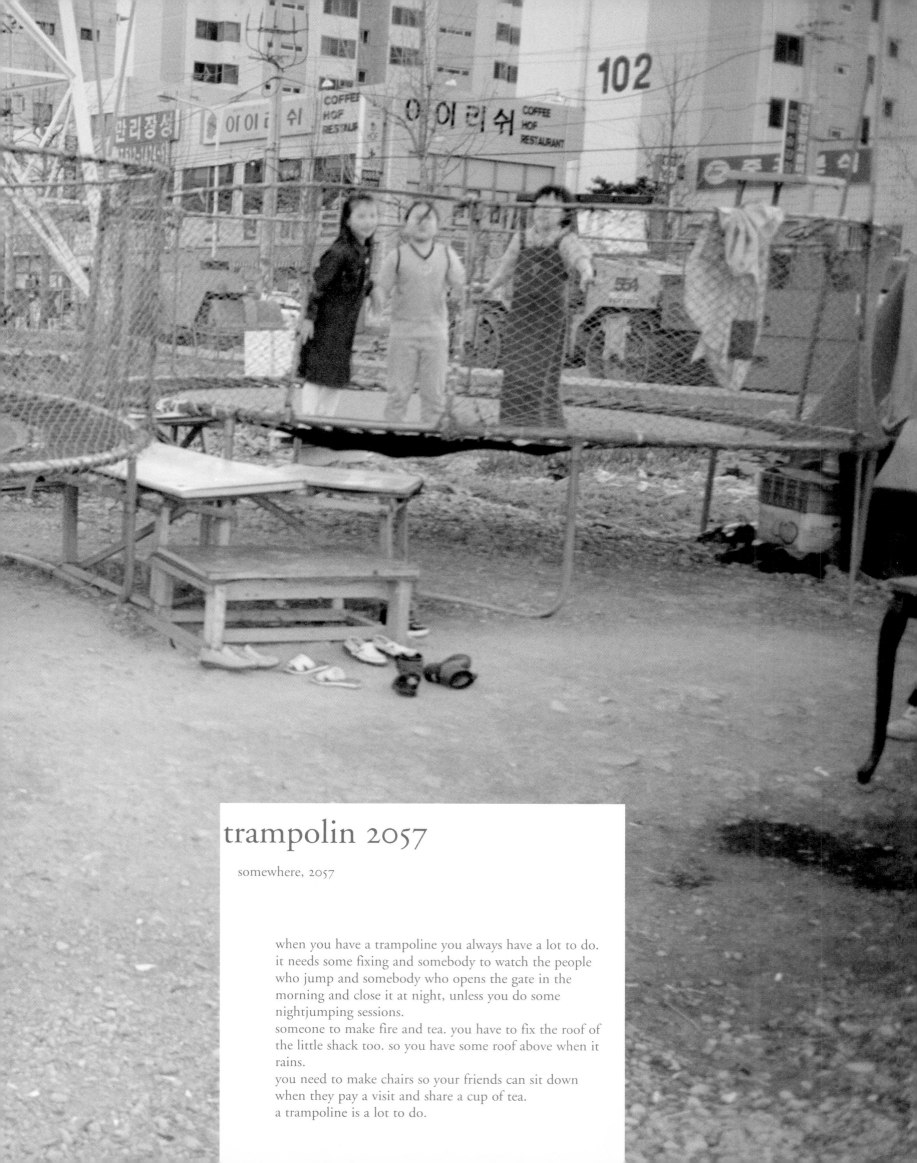

trampolin 2057

somewhere, 2057

when you have a trampoline you always have a lot to do.
it needs some fixing and somebody to watch the people
who jump and somebody who opens the gate in the
morning and close it at night, unless you do some
nightjumping sessions.
someone to make fire and tea. you have to fix the roof of
the little shack too. so you have some roof above when it
rains.
you need to make chairs so your friends can sit down
when they pay a visit and share a cup of tea.
a trampoline is a lot to do.

der traurige turm

krems, austria, 2000
with audiorama, wolfgang badstuber

next to a freeway in krems, austria, there is a cell-phone tower. the tower was put there and cannot move at all. all he can do is watch the cars and pedestrians, counting trucks and getting bored by all those cellphone calls running through his body and brain. sometimes, for a very brief moment the emotional condition of the tower gets overstressed, so that he has to utter a sound or scream to express his actual feelings. to visit the tower go to krems, 80 km west of vienna, ask for «schifffahrtsstation stein». he stands very close to it at the corner of the soccer field.

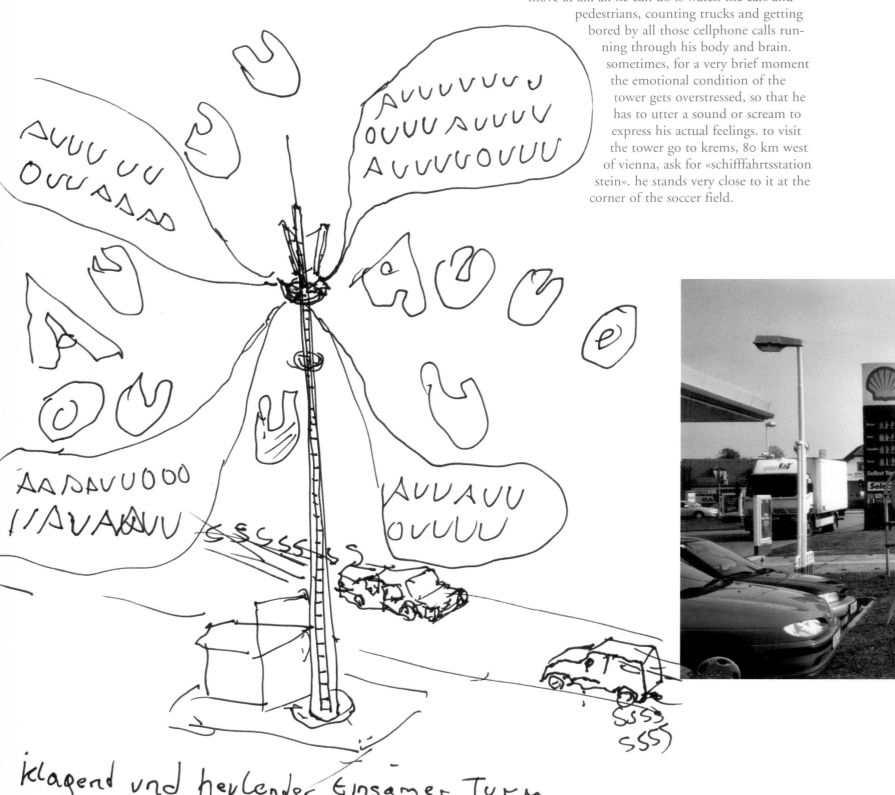

klagend und heulender einsamer Turm.
Jahre und Jahre gleichgültiger Autos rollen
vorbei, ein klagen in der Einsamkeit

Funktionsschema 1

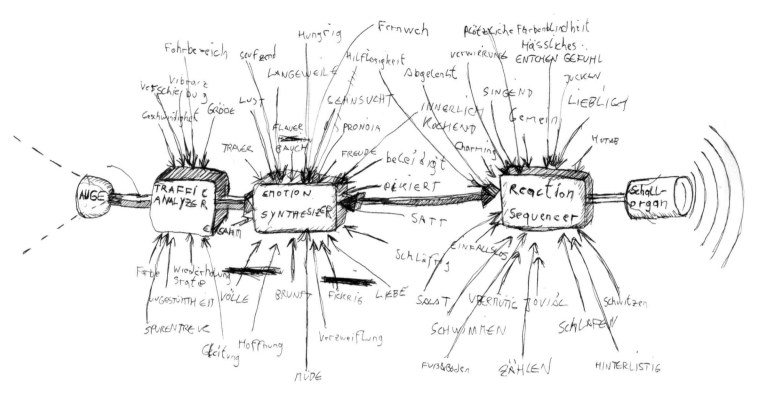

Der Verkehr (Autos, LKWs, Passanten) beeinflusst das Verhalten und die Laune des Turmes. Die Bundesstraße spielt den Turm wie ein Instrument.

Am Turm wird eine *Videokamera* installiert, die einen Teil der Bundesstraße überwacht. Ein Computer mit Bilderkennungssoftware analysiert das Bild und speist das *Emotionszentrum* (eigens entwickelte Software) des Turmes mit Daten.

Das Emotionszentrum triggert einen Sampler mit zweihundert Samples, aus denen sich der *akustische Output* zusammenmischt.

Manchmal, für einen seltenen und seltsamen Moment wird das emotionale Erektionspotential des Turmes übrschritten, sodass er *einen Laut* von sich geben muss, der seine derzeitige *emotionale Verfassung* zum Ausdruck bringt. Das Signal wird über eine Beschallungsanlage wiedergegeben.

Die verbleibende Zeit, von der es sehr viel gibt, versinkt der Turm im stillen *Zählen* des Verkehrs, im Halbschlaf, in *Einsamkeit* und *Sinnlosigkeit*. Keiner bleibt stehen und berührt ihn. Seine Sendeleistung lässt ihn gleichgültig und bestärkt ihn in seiner Einsamkeit (*seufz*).

true love IV –
mission to venus

«project 1 pause» gwangju biennale
south korea, march 2002

We will move ourselves to Korea in the beginning
of march. We will go to supermarkets, climb a
mountain, swim in the sea, sit on trains and buses,
eat fish day and night, count grains of rice, listen
to things we have never tasted in our lives before.
During this time, we will find out what we need,
to feel not only really happy, but more. And on
March 15, we will come to Gwangju and there we
will look again at all those little noises surrounding
us such as a fish in a pond. And then, we will start
putting together our pavilion and it will be beauti-
ful and maybe a little panda bear will live inside it.
We will find things we need and we are very glad
and happy to come to Gwangju and work with
you. Is it possible to find a panda bear?

conception, gwangju biennale press, korea 2002

They made a rocket because they wanted to build some-
thing very big and phallic in the garden that would make
people laugh and seem like a real international scale or
galactic project for the biggest Asian biennale. It's an
absurd gesture, like much art, to imagine artists could
build something that could go to Mars. And also they
made it because it was a challenge to construct something
so big in such a short time. Also, they wanted to imagine a
new Korean space programme, like NASA in the US or the
former USSR, copying a model of the superpowers.
It's related to «Pause» because it didn't go to Mars, but
«paused» in Gwangju. That is, it fell down, which is much
like many over-ambitious projects. But people can still
enjoy the humour and the hubris.

realization, gwangju biennale press, korea, 2002

on day 88 of the year 2002 four eager astronauts boarded
the impressive four-story tall rocketship «true love 4»
(located in south korea) to embark on a 25-year mission to
venus and back to earth.
the mission's objective was to investigate the nature of love
and return samples to earth to obtain knowledge about how
humans could rebalance the different love-forces on earth.
unfortunately there were serious miscalculations made
about the rocket's ballistics and engines. seconds after
ignition, the rocket fell back to earth after having lifted off
the ground for just one centimetre and collapsed sideways
onto the ground.
mysteriously, the astronauts survived the blast and the
impact.
they said they where sad not to be on the trip to venus but
happy to be alive and ready for love.

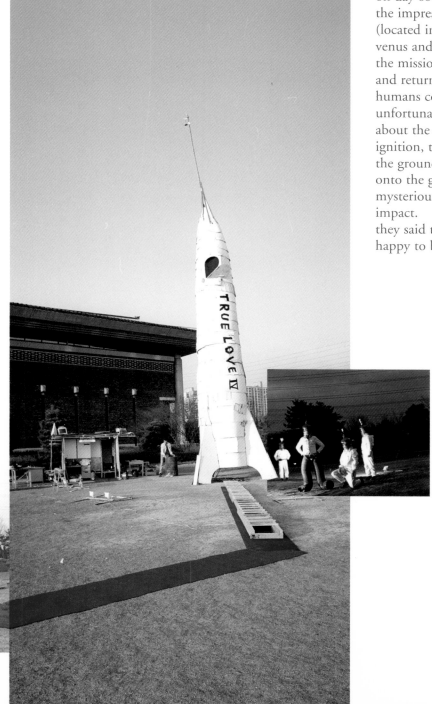

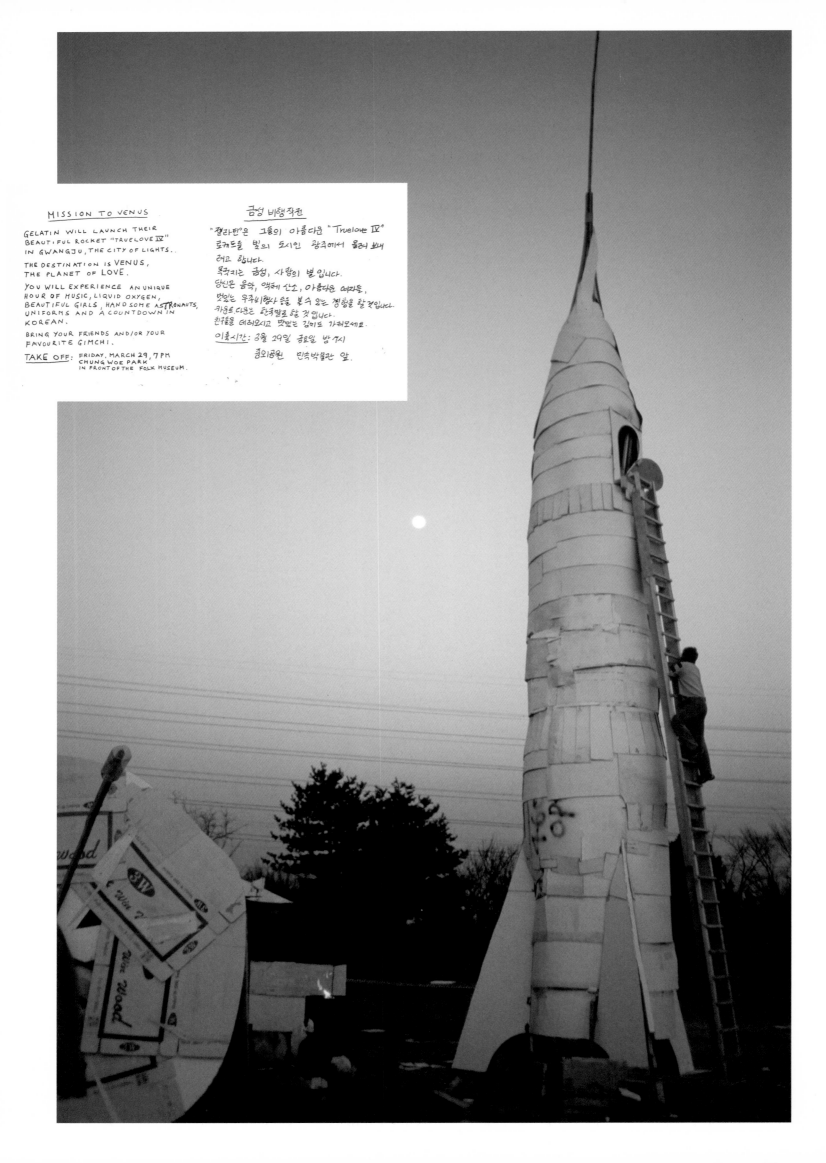

MISSION TO VENUS

GELATIN WILL LAUNCH THEIR
BEAUTIFUL ROCKET "TRUELOVE IV"
IN GWANGJU, THE CITY OF LIGHTS..

THE DESTINATION IS VENUS,
THE PLANET OF LOVE.

YOU WILL EXPERIENCE AN UNIQUE
HOUR OF MUSIC, LIQUID OXYGEN,
BEAUTIFUL GIRLS, HANDSOME ASTRONAUTS,
UNIFORMS AND A COUNTDOWN IN
KOREAN.

BRING YOUR FRIENDS AND/OR YOUR
FAVOURITE GIMCHI.

TAKE OFF: FRIDAY, MARCH 29, 7 PM
 CHUNG WOE PARK
 IN FRONT OF THE FOLK MUSEUM.

금성 비행작전

"젤라틴"은 그들의 아름다운 "Truelove IV"
로켓트를 빛의 도시인 광주에서 올려 보내
려고 합니다.
목적지는 금성, 사랑의 별입니다.
당신은 음악, 액체 산소, 아름다운 여자들,
맛있는 우주비행사 들을 볼수 있는 경험을 할 것입니다.
카운트 다운은 한국말로 할 것 입니다.
친구들을 데려오시고 맛있는 김치도 가져오세요.
이륙시간: 3월 29일 금요일 밤 7시

 금외공원 민속박물관 앞.

traduzione italiana

20228-0000042945

All'inaugurazione suscitò un gran trambusto l'arrivo della troupe di Ali Janka in limousine e in compagnia di ragazze immagine (foto). Dietro lo pseudonimo 20228-0000042945 (il numero di un conto bancario), lo spazio disponibile è stato dato in locazione, sia nel museo che nel catalogo, a una presentazione di Taxi Card, commercio stile-equo. Il denaro è stato intascato; allo spettatore non resta che chiedersi che cosa ci faccia lì lo stand (che comprende due tele del ben pubblicizzato dipinto orang-utang del locale Zoo Schoenbrunn e un'auto d'epoca con il cartello "libera") e Ali è lì fuori. Questo intervento rappresentava la seconda proposta. La prima di Janka, dirottare un autobus di linea facendogli attraversare il museo, è stata annullata perché il trentennale pavimento di pietra non avrebbe retto il peso.

jonathan quinn, coming up – new art in austria, in:
the vienna reporter 07/1996

+++

Raccolta fondi per progetti molto speciali:
Tunnel
Da un istituto monetario estramenteestremamente importante a livello internazionale, o da qualche altra parte, scaviamo un tunnel nella giusta direzione.

Sovraccaricare un ambiente
Con uno stillicidio di acqua di rubinetto riempiamo un ambiente finché il paviemntopavimento e le pareti non cedono.

Piscina
In un'area nei pressi di Vienna o comunque in Bassa Austria messaci a disposizione scaveremo una pisicnapiscina. Ci saranno poi light, sex and swound e un trampolino di 25 metri.

Trasloco della dalla Franzensgasse
Trasloco della Mission Swound, una comunità religiosa per il buono nell'uomo, in uno spazio molto più grande con molte più possibilità, compresa una cappella.

Generatore a 5 cuori
Manipolazione del subconscio di persone a caso e passanti presi a caso foruiti.

Fortezza di casse in legno di bettullabetulla
1 milione di casse variopinte in legno di betuòà betulla vengono utilizzate nell'area in cui sorge una fabbrica di birra per costruire una fortezza imponente e impressionante.
Musica dal vivo di qualità eccellente.

Muro del vento
Viene generata una tempesta simile a un uragano in uno spazio ristretto. All'interno numeri acrobatici degni di Hollywood con turbinio di materiale di supporto.

Scaricare fulmini
Costruzione di un generatore Tesla da 100 milioni di gigawatt per produrre delle scariche elettriche tra due complessi di edifici.

Coniglio
Fabbricazione di un coniglio gigante delle dimensioni del mercato viennese di *Naschmarkt*.

13a
Prolungamento della linea dell'autobus 13a fino a una stazione all'interno del Museo di Arte Moderna

Intervento regolatoriodi regolazione
Livellamento del Grosslockner a 3790 e fuga verso Genova su palloni da ginnastica. Rappresenta l'inizio di un'azione di regolazione della cartina geografica globaledel planisfero mondiale.

abgasblase

Sean de Lear, una pigra drag queen dotata di buon gusto e fiuto per il divertimento, prima di tutto mi presentò ai ragazzi. Oltre ad essere una cantante pop nella popolare band punk rock dance, Glue, Sean è un grazioso ospite arrapato, un caro amico e un'istituzione a L.A. Eravamo alla Schindler House MAK center di L.A. in Kings Road. Chiesero a Sean di leggere un brano che accompagnava la mostra dei Gelatin "Abgas-blase", in cui Tobias e Ali erano nudi in enormi completi di plastica.

Questi giganti di marshmellow erano gonfiati da un caldo gas di scarico d'auto che dal tubo di scappamento viaggiava attra-verso tubi di plastica flessibili. Sean de Lear parlò del viaggio dei Gelatin attraverso il deserto del Joshua Tree dove essi foto-grafarono i loro membri e "facevano ricerca su un impianto di produzione elettrica per trasformare il flusso e la corrente delle auto in corrente elettrica utilizzando un'unità generante inte-grata in una parte della città così da rubare piccole quantità di energia al passaggio di ogni auto". Con dolcezza diede gas all'auto e schiacciò e strinse i ragazzi gelatina con la dolce pres-sione del gas di scarico. Mentre i ragazzi Gelatin rimbalzavano dolcemente insieme, sulle bolle gonfie di gas tossico venivano proiettate diapositive del viaggio nel deserto. Temevo che la bolla scoppiasse e i fumi si lanciassero giù per la mia gola e riempissero i miei polmoni. Per quanto vile sembrasse questa paura, l'esperienza era eccitante.

Dopo la performance raggiunsi Sean e Gelatin mentre i ragazzi sudati si tiravano fuori dai costumi di plastica bagnata. Sorridendo in silenzio, vidi che Sean e i ragazzi si facevano i complimenti per il bello spettacolo e ridevano. Una tale ener-gia positiva. Mi unii alla loro conversazione e le nostre anime entrarono in sintonia. Alla fine, Sean mi propose di collabora-re con i Gelatin per il loro prossimo progetto. Caddi volentie-ri nel vortice dei Gelatin e divenni volontario per la vergogna artistica – una frusta, un giocattolo, come la senape per l'hot dog Gelatin. Manovrai un remo sulla nave di schiavi dei Gelatin. Diventai un body builder per "Human Elevator" (Ascensore Umano).

dick pursel, gelatin: viennese art guys lift shame to new heights.
a mirror of feelings, in: elisabeth schweeger (ed.), granular=synthesis/
gelatin. biennale di venezia 2001 – österreichischer pavillon,
ostfildern-ruit 2001

aliale

il primo giorno di proiezione abbiamo avuto un solo spettatore
il giorno dopo ne abbiamo avuti due
il che rappresenta un aumento del cento per cento in un solo giorno

arc de triomphe

Una una cosa del genere. una sera tornati nell'hotel formula one di liverpool „il prezzo più basso garantito nella zona". Niente niente chiave, ma codici per aprire le porte e per ogni camera un codice che, tanto per creare confusione e smarri-mento, era soggetto a mutamento spontaneovariazioni auto-matiche.

Dopo una notte di go-go dance alla sbarra cerata dell'*armpit*, tutto assorbito e consumato, ai servizi igienici dell'hotel inca-psulati in una struttura di plastica, da dividere in comune con gli altri ospiti del piano. Erano erano saldati tutt'attorno con materiale in plastica, lavandino e doccia integrati. La la porta di plastica. Fuori fuori nel corridoio rivestito di moquette si vede la porta di plastica illuminarsi. Rosso rosso vuol dire: do not enter, self disinfection in progress – allora all'interno della cabina viene spruzzato del disinfettante, a quanto pare...ma non me ne sono mai accorto, anche se spesso ero dentro con il rosso. e verde vuol dire: pulito e sicuro da uti-lizzare. quella sera, prima di fare la doccia, mi sono sdraiato

supino sul pavimento di plastica e mi misi mi sono messo a fare pipì dritto verso l'alto indirizzando il getto cìversio ka la boocabocca, cercando di bere tutto. Ssi formò è formata in bicca bocca una piccola pisicnapiscina in cui l'urina gorgo-gliava, scorrendo in parte fuori dagli angoli della bocca per scendere giù verso le orecchie. Fu è stato un impulso sponta-neo di rilassamento, forse scatenato da questo ambiente inca-psulato dove tutti i liquidi si riversavano in un buco scavato nel pavimento. Fu si è trattato di un'esperienza del tutto sconvolgente e nuova. colmata Un'altra un'altra lacuna cono-scitiva tra me e il corpo colmata. un'eleganza autoreferenzia-le. una bellezza del movimento. supremo balletto. un corto-circuito che fece ha fatto sprizzare scintille intorno a me. nonostante tutto nessuna magnificenza nell'essere incapsula-to del cervello.

un semplice e convincente movimento del corpo. fungere da pozzo nero di se stessi è come bere una tazza di tè. se si funge da pozzo nero di se stessi gli altri bisogni si appiattiscono. auto-riempito, la propria eccedenza come estasi solitaria su un'altra stella. si impara a conoscere meglio i pori e la propria superficie per fare entrare e aspirare gli euroficker solo se se ne ha voglia. la memabranamembrana diventa governabile. eccitato come il traghettatore nel mare d'urina, la schiuma che si spande lungo le orecchie, il sorriso ampio e gonfiato dal vento, per un istante di nuovo liberi (il bello è che da questo sistema ricorsivo si può evadere e toccare terra in qualsiasi momento, ma da allora desidero imparare a respirare sott'ac-qua) una chiusura ad arco e il ponte, uno degli attori princi-pali dello yoga, è una sensazione stimolante. un'inversione della curva della colonna vertebrale rispetto a quella abituale, tutto in dietro, invece che tutto in avanti. la parte addomina-le tira verso l'alto e sentiamo il ponte tendersi e sparare la pressione sulle braccia e sulle gambe verso il pavimento. tutto il glutammato vitale gorgoglia rinvigorito e rinforzato attra-verso la colonna vertebrale. un lucchetto ad arco che si richiu-de in se stesso.

certo la più elevata forma di acrobatica, riunire il triathlon in una figura enegergetica. la freccia erettiva, placare la tensione della prostata per permettere all'urina di incanalarsi nella bocca durante una curvatura estrema a ruota della schiena verso la ruota.

ha luogo così un cortocircuito e il massimo incidenza di po-tenza nucleare ipotizzabile scoppia nelle centrali nucleari del cervello e del corpo.

+++

Quest'estate per la prima volta Gelatin presenterà un'opera all'aperto a Silisburgo Salisburgo (debutto!). Nella Max Reinhardt-Platz davanti al Rupertinum si ergerà durante il festival un "Arc de Triomphe". In senso ottimistico, l'opera rientra nella tradizione degli archi di vittoria, ma al contempo fa apparire obsoleta la distinzione tra vincitori e vinti. Se già la base fatta di pezzi di legno, mobili e sputo desta sbigottimen-to, l'attenzione dei passanti a zonzo sarà richiamata ancora di più dalla figura che vi troneggia e che forma con tutto il corpo un ponte tra le due colonne d'ingresso. La figura di dimensio-ni gigantesche è modellata con diverse tonnellate di plastilina color carne. L'uomo nudo come un verme – di questo si trat-ta inequivolcabilmenteinequivocabilmente – che funge da „sistema chiuso", e l'utilizzo di plastilina sono due elementi che si ricollegano alle prime opere di questi artistartisti e ne evidenziano il carattere ludico.

testo tratto dalla stampa

armpit

Inghilterra, il paradiso die dei tappeti. Certo che vogliamo tappeti. La sporcizia è lì in dimensioni incredibili. In par-ticolare Soprattutto a Liverpool. In particolare i tappeti della discarica con le macchie di sperma accumulate negli anni. L'Inghilterra ci ha aperto nuovi mondi della sporcizia indoor.

Con tappeti di Liverpool abbiamo costruito una profonda gola discendente, una sorta di piccolo canyon fatto di tappeti. A un'estremità una pedana e all'altra una sbarra per il go go-go dance. Il tutto dall'esterno sembrava una disposizione sperimentale, un gigantesco cannone laser, un acceleratore di persone. Si riempiva di particelle (visitatori) che venivano arricchitearricchite con elementi energetici (musica, spettacoli gommosi, body language, balli smodati, alcol e tutto il resto). Attraverso l'ingresso stretto il visitatore doveva farsi strada passando oltre il pisciatoio tra culi di persone che stavano urinando per arrivare improvvisamente, salendo una piccola scala, sulla pedana dove poteva lasciarsi tirar su lungo il precipizio, passando accanto a corpi sudaticci, fino al bar. Le rampe erano così strette che per evitare di precipitare si era costretti a sollevarsisollevarsi attacandosiattaccandosi strettamente alle persone. A questo punto il visitatore si rendeva conto di trovarsi nel vicolo cieco dell'acceleratore.

Da ogni punto di questo ambiente, sotto la pedana, nella fossa o in cima si potevano vedere tutte le altre persone, come allo stadio. Questo insieme ha aumentato il livello di energia tra la massa per scatenare liberazione ed euforia, come con l'oscillazione coerente del laser.

Nella discoteca fatta di tappeti non era prevista una pattumiera, ma delle solo crepe in cui si accumulava la sporcizia che nel corso del tempo veniva sempre più spiaccicata.

Quando al quinto giorno venne è stato chiusachiuso, l'armpit aveva completato la parabola di un locale. I primi timidi frequentatori, il passaparola, l'arrivo delle masse e infine la discesa a un posto che ha oltrepassatooltrepassato i limiti della dolcezza e in cui la panna è diventata rancida.

asiatische pizza

foto della location – un buon posto per una foto di gruppo – con qualsiasi gruppo tu sia – sia un'oliva, un pomodoro o un formaggio – dì peeeeene

the b-thing

L'iniziativa della colletivacollettivo austriaca austriaco Gelatin ha temporaneamente modificato la facciata e la linea d'insieme del WTC. Per 20 minuti, una domenica del giunogiugno 2000, un balcone viene sospeso alla facciata del 91simo piano del World Trade Center. Una persona rimane su questo balcone per 10 minuti al sorgere del sole. L'inizativainiziativa illegale deve rimanere clandestina, unici spettatori le telecamere. Viene scelta la domenica perché sia per le strade sia nell'edificio ci sono poche persone. Il balcone realizzato ad hoc per l'occasione è poco appariscente quanto ma funzionale e viene smontato al termine dell'evento.

A Gelatin interessa in questo contesto l'elemento segreto e casuale della protesta come forma d'arte. Sono gli unici titolari dell'opera, detengono tutti i diritti e non hanno nessun interesse affinché i media seguano la loro azione spettacolare, che viene ripresa e fotografata da un elicottero e da una camera del Hilton Millenium Hotel e poi pubblicato pubblicata in un libri dei progetti (The B-Thing).

I Gelatin hanno iniziato il loro spazio progettuale al 91simo° piano della torre 1, messo a disposizione del Lower Manhattan Cultural Council. Il primo passo consiste nel rimuovere una finestra per mintare montare il balcone. L'azione avviene di nascosto. I Gelatin si barricano in una fortezza di cartone ("Trojan Box") che impedisce agli altri artisti presenti sul piano di vedere cosa sta accadendo. Con una struttura architettonicaarchitettonica costituita da piccole parti e circoscritta rispondo reagiscono alle strutture open space tipiche da ufficio presenti sugli altri piani e creano in questo modo uno spazio privato senza pari nel resto dell'edificioche prima non esisteva nell'edificio.

L'azione vive del conflitto tra disegni schizzi costruttivi con un effetto dilettantistico, il cartone dal gusto trash e l'impiego di materiali low tech in su una facciata perfettamente liscia.

La missione artistica segreta è rappresentata dal momento in cui l'elemento umano appare per un istante sulla facciata, in una puntuale spostamento variazione didelle scalescala. Gelatin

produce un momento sublime quando l'artista minuscolo emerge come una particella di disturbo nella sulla facciata uniforme del gigantesco monumento gigantesco. È la performance di un piccolo gesto su un simbolo.

Gelatin si confronta inoltre con quegli elementi formali che in futuro, in occasione dell'attaccodell'attentato, si riveleranorivelano delle trappole mortali per gli uomini: l'edificio come un sarcofago di vetro (Baudrillard 2001, FR 19). L'intenzione è quella di rompere l'isolamento dell'interno, con la scusa di godere della vista esterna. Un desiderio che il programma architettonico ha addirittura proibito di sviluppare alle persone che lì lavorano. Il progetto del WTC era finalizzato in primo luogo a realizzare degli uffici di rappresentanza (van Leuwen 2002, 81) e proprio in questo risulta la debolezza dello status symbol. Era costituito da grandi spazi non protrettiprotetti, mentre, per motivi di sicurezza, le strutture dei grattacieli precedenti ricordavano intricati labirinti. Altro elemento essenziale che l'unica fonte di luce e è quella artificiale, non esiste luce naturale. Le finestre strette non si paronoaprono, servono solo a proteggere dalla penetrazione del sole.

Per questo anche il momento per la rappresentazione scelto da Gelatin è importante: l'alba. La persona che sta fuori si accorge del sorgere del sole solo mediante l'intervento, curvando verso l'esterno la facciata.

Gelatin evidenzia il contrasto tra la visuale interna (un edificio molto deprimentie all'interno) e quella esterna (un edificio davvero incredibile all'esterno). Con queste parole esprime il proprio intento: „We want to brake thru amazement from the inside". Il balcone come elemento scultoreo ha la funzione di proiettare anche all'interno lo stupore della vista (Fill the inside with amazing sight). L'involucro esterno del WTC, che spiega il suo magico irradiamento, deve essere lacerato.

birgit richard, 9–11. world trade center image complex + „shifting image", in: kunstforum international: das magische II, band 164, 2003 (versione abbreviata)

+++

quando si entra per la prima volta in quell'ambiente si desidera attraversare il gessato, una macchia d'unto, uscire e sfondare la parete, sentire il vento nella schiena e che ti scompiglia i capelli.

sotto la città gorgoglia come acqua. girare la testa di 180 gradi, voltarla e voltarla ancora, guardare in tutte le direzioni. come un forunculoforuncolo, un'infezione puntiforme che, ad un tratto, si diffonde a tutto l'edificio. Tutte quelle api operaie dai visi grigiastri, in celle climatizzate, fare un po' di corrente. uno spazio più grande, questo era il desiderio. su un balcone costruito con raccordi e giunti, pieno di fiducia.

e quando il vento sfiora leggero il vetro, lo si apre di colpo e improssivamente improvvisamente la città ti colpisce con uno schiaffo in faccia. La luce chiara, senza la finestra offuscata, i suoni e il vento. La facciata che precipita giù scorrevole e liscia, e se guardi in su vedi che non sei poi così lontano dal tetto. allora ti si gonfia il petto, ti sorprendi e sei felice. È come in un film, nel momento estatico. Tutta l'attesa di questo edificio si è caricata in anni e anni per questo momento (considerato in modo esagerato).

+++

semplice desiderio romantico di uscire e mettere il naso nel vento che si leva la domenica mattina.

essere il brufolo sulla faccia da anguilla scivolosa degli edifici. il 2x4 non va bene nel montacarichi. trasportare questi enormi stuzzicadenti per l'ingresso, cercando di comprimerli in uno dei grandi che va per lo skylobby al 78° piano. tagliandoli a metà, parlandone con i ragazzi dell'ascensore, sì, sì abbiamo bisogno di molto legno. rende qualcuno felice quassù. il giorno dopo arriva la finestra di riserva, nel caso rompessimo l'unica e sola. sarebbe divertente, rompere il vetro, come si può spiegarlo? serie di test a mezzanotte e oltre. la prima apertura del sesamo ti fa battere il cuore come un pazzo. il vento forte e rumoroso fischia attraverso la prima piccola crepa. la gente ci ha avvertito della differenza di pressione, poiché siamo così in alto. una leggenda metropolitana del posto ma i venti fanno davvero ondeggiare le facciate degli edifici su e giù e succhiano la stanza appena si apre.

immagina dei coriandoli che volano in una grande nuvola brillante che viene aspirata e scoppia su tutta la città. guardando giù, appoggiando i tuoi occhi sporgenti per il primo contatto con l'aria non filtrata. brividi freddi e felici lungo la schiena.

tutto pronto, in attesa dell'avvocato languido che ci dica solo: non potete farlo. ulteriori serie di test ci rendono arrapati e impazienti.

le previsioni del tempo garantiscono un'alba rosa. hotel e elicottero prenotati, tarda notte, saliti fino al 91. seduto alla finestra, guardando gli amici di fronte nella suite junior. stabilito contatto con la luce di una pila, mi sento come una lucciola. fare testa o croce a chi sei primo spingendo avanti i nastri di ben cioccolatacaldapollastrelle. pennichelle di mezz'ora. scivolare nella paranoia sulla piccola lista da avvocati sulle cose da indossare. quando ti prendono… ti ricordi le barrette di cioccolato, le monete di 25 centesimi, un guanciale bello gonfio? carta e penna, telefono, un libro, gomme da masticare, tappi per le orecchie, …non sapresti nemmeno dove mettere tutte queste cose. masturbarsi per calmarsi. alba, la finestra va, il telefono squilla, copter è in ritardo. il sole sorge, fuori diapositive B, il vincitoredellagaradellamoneta avanza per primo. tutti i peli del corpo sono all'opera ad assorbire il vergine mattino di gloria, l'aria sposta in alto la superficie degli edifici, sentendo le api e i conigli sotto la pancia. fa sì che si creda ancora all'amore a prima vista, raggi di sole sulla tua faccia che guarda in alto, solo altri dieci piani alla cima, ti lascia impazzire di pura bellezza mentre hai le visionidiquestobuconero, immaginando che non sarai mai più qui fuori e mai e poi mai sentirai le api.

+++

caro …

il libro-balcone procede velocemente e felicemente.

poiché ci stiamo concentrando su un libro poetico, bello e semplice senza dimostrazioni, date o informazioni, i testi che stiamo cercando dovrebbero essere del tipo: api e conigli in un campo aperto lasciare che il lettore senta la scorrevolezza della gelatina fargli sentire che ne è parte renderlo curioso di saperne di più farlo uscire alla ricerca di sesso e feste farlo parlare con altre persone dei suoi sogni segreti e desideri

il testo potrebbe contenere parole come:
sorriso, grattacieli laceranti nuvole rosa mattutine, aria fine, tramonto che solletica il mio naso, laccio di scarpa, ma ho dimenticato gli occhiali a casa ad ogni modo, loro ci credono, sentire, coniglio, forse, oggetto che si muove veloce, grilletto, sexy, brufolo, miele, sapore preferito, rapido soddisfacimento del desiderio, nostalgia, cheeseburger

il testo dovrebbe per favore non contenere parole come:
new york, world trade center, soldi, gelatin, balcone, festa, artista, fotografia, video, rinascita

se tutte queste parole e info per il testo ti rendono impossibile scrivere qualcosa, per favore non tenerle in considerazione.

beaucoup de chaise longue

la convincente morbidezza con il suo lussureggiante sorriso ti invita a sederti. a distendere il tuo corpo pigro e sprofondare nel sogno ad occhi aperti, quando un fiato caldo e vicino raggiunge il tuo orecchio e inumidisce i tuoi pensieri. il fiato diventa suoni e bisbiglio silenzioso, e, dopo infiniti momenti di sorpresa confusione, ti accorgi di esser seduto sul grembo di qualcuno. e ti accorgi che ti piace e resti e fai e fluttui e ti sciogli. dati e dettagli tecnici
beaucoup de chaise longue consiste di:
una bella, grande e morbida chaise longue
un tavolino con libri, disegni, fotografie, figure di plastilina, cosucce
una persona seduta all'interno della chaise longue
la persona all'interno della chaise longue non è visibile al pubblico.
la chaise longue è stata costruita per ospitare questa persona al di sotto del rivestimento ed è molto comodo lì dentro ed è bello star lì.
la persona rimane in gran silenzio e si siede nella chaise longue come un ragno nella tela. quando arriva qualcuno e vede il

tavolo pieno di cose carinissime, questo qualcuno si siede e guarda le cose carinissime.

questo è il momento in cui la persona invisibile all'interno della chaise longue comincia a stabilire i primi contatti respirando nell'orecchio di questo qualcuno che si siede sulla chaise longue. poi la persona invisibile comincia a parlare, a fare domande e questo qualcuno che è sulla parte superiore si rende conto di esser seduto su una persona che non può vedere e si dissolve, confuso.

birli

Dal mese di novembre dello scorso anno gli artisti di Gelatin sono ospiti della fondazione *Dr. René und Renia Schlesinger Stiftung* di Birli.

Se negli ultimi mesi vi siete imbattuti in sciatori strani con capelli arruffati e tute fuori moda che guizzavano qua e là tra le colline e i campi di Wald, molto probabilmente eravamo noi. Le tute da sci sono l'abbigliamento più adatto in inverno per un soggiorno di cura ad Appenzell. È così che un giorno di novembre siamo andati in un negozio dell'usato (a Vienna lo chiamano *Second-Hand Mode*) e abbiamo comprato a un prezzo irrisorio diciannove splendide tute da sci variopinte degli anni ottanta. Ci siamo lasciati Vienna alle spalle causando una breve esplosione di panico perché la nostra spesa consistente aveva fatto credere ai negozianti che le tute da sci usate fossero tornate di moda, facendo così lievitare il loro prezzo. Wald è stata buona con noi. Neve a palate a metà dicembre. Due enormi iglù hanno preso corpo nel giardino dietro il Birli. Erano meravigliosi e dovevano servire da sala da ballo per la festa di capodanno. Prima che i nostri ospiti arrivassero da ogni dove, la natura ci ha colpiti in tutta la sua forza. C'era il fön. A Vienna il peggio che provoca è di farti venire il mal di testa, qui abbiamo visto gli iglù dissolversi davanti alla nostra porta. Anche quello rettangolare con il tetto perfettamente dritto. Come se qualcuno avesse tolto il tappo della valvola e tutta l'aria fosse fuoriuscita. Scomparsi. Anche i primi esperimenti con l'urina ghiacciata che volevamo trasportare a Parigi, ben imballati e avvolti in coperte, sono svaniti sotto le nostre dita. A Wald inoltre eravamo alle prese con la digestione di formaggio e vero latte di mucca, quando Ali ha visto precipitare nella notte due ufo nel fossato presso il torrente Moosbach, sotto Birli. Gli è corso dietro, ma non ha trovato niente. Problematica è stata anche la costruzione di una diga di sbarramento fatta con i nostri corpi nudi che sono stati spazzati via come ramoscelli travolti da un'ondata appena il lago aveva raggiunto una certa altezza. Falliva anche il ripetuto tentativo notturno di addormentarsi accoccolati accanto alle mucche ruminanti quando, finalmente, dopo un lento e prolungato approccio, spalla a spalla con l'animale, cercavamo di appoggiare il braccio sul suo imponente corpo caldo. Allora la mucca irritata si alzava scontrosa e annoiata per abbandonarsi nuovamente nella neve qualche passo più in là. Ma i vitelli che ci scaldavano le mani e le braccia leccandocele si divertivano come noi.

Per conoscere meglio Gelatin potete andare a St. Gallen o a Zurigo. A Zurigo fino al 28 marzo c'è la nostra mostra *Grand Marquis* alla galleria ArsFutura (T 01 2018810) e a San Gallo nella Kunsthalle (T 071 2221014) potrete visitare fino al 24 marzo la novità mondiale *Flaschomat*, realizzata da Gelatin, qualcosa di superinquietante.

E un grazie di cuore a tutti gli abitanti di Wald che sono stati gentili con noi, così come al simpatico vicino a Birli che ha portato le auto degli ospiti provenienti dalla Germania sulla pista da sci fino alla strada principale (lo sapevate che d'inverno a Francoforte affittano automobili con gomme estive), a Käthi del *Bär* e al fornaio dell' *Hirsch* che ci hanno prestati entrambi le loro slitte.

breakfast in bed with gelatin

Invito speciale
Sabato 3 Luglio 1999, ore 12, tè e torta
The Austrian Cultural Institute, 28 Rutland Gate
London SW7 1PQ

È invitato a conoscere i Gelatin e a far colazione con loro in un elefantescodoppiolettomatrimoniale per un simposio molto speciale. Comfort e ristoro verranno forniti unitamente a una simultanea traduzione consecutiva in dodici lingue operata da interpreti che si mescolano sotto le lenzuola. Se si fa troppo tardi per tornare a casa, è il benvenuto a rimanere per la notte. Un letto va bene per tutti.

bunter abend

Quello che avvenne al Deitch Projects sabato sera poteva aver annunciato il ritorno della vorticosa decadenza, o il collasso del mondo dell'arte, o la fine della civiltà così come la conosciamo. Qualunque cosa fosse, ci sono voluti solo un'affermata galleria d'arte SoHo, un marchio di moda con base a Los Angeles, uno stuolo di artisti mezzi nudi, e della minzione pubblica per rimuovere quell'idea.

Per non rischiare, New York è stata testimone di ogni varietà di insignificante arte performativa schizzata di cioccolato ad opera di impostori dalla testa vuota. Ma se quello che conta è essere impiegati dall'arte, è difficile dire qualcosa contro questi imbroglioni.

L'intento di Deitch Projects era dare una cena per festeggiare i 131 artisti fotografati da Jason Schmidt per il suo nuovo libro "Artisti". Mentre il proprietario della galleria Jeffrey Deitch vagliava le opzioni, tuttavia, si rese conto che un banchetto formale non aveva nessun'attrattiva. "Per 250 persone? Sarebbe stato come una cena politica," disse.

Invece, invitò l'ensemble viennese Gelitin per inscenare "un intervento durante la cena". Aggiunse un angolo moda con lo sponsor del ricevimento, Max Azria, che aumentò il quoziente di glamour della serata.

Mentre un uomo con trucco pesante e strass cantava un acuto, mugolando Theremin, sette uomini con secchi sulla testa e stiletti da drag-queen ai piedi – il quartetto Gelitin insieme a tre artisti islandesi del collettivo chiamato Moms – si trascinavano intorno a una pedana rialzata. Nel corso della cena, hanno costruito un gigantesco arco di compensato – con diverse tangenti – che abbracciava la larghezza della galleria Deitch. La struttura raffazzonata, parti della quale erano state costruite in anticipo, raggiungeva, dal palco in alto e oltre, la sezione media di due lunghe file di tavoli di banchetto ed era stata avvitata (con un trapano) in una parte alta del muro della galleria. I tavoli al di sotto davano alla stanza una sensazione misteriosa, romantica; ad ognuno erano sedute circa 100 persone e i tavoli erano punteggiati di raffinati candelabri d'argento e gigli bianchi.

Mentre i ragazzi lavoravano a quello che il Signor Deitch chiamava "una scultura vivente", gli ospiti mangiavano, bevevano, e speculavano. Che cosa stanno facendo? E se cade tutto? Chi verrà denunciato?

Questa era una serata prettamente adulta. Tra gli artisti, le mutande erano un optional. E prevalse il fascino europeo dei genitali in vista.

I costumi ridicoli, ad ogni modo, passarono in secondo piano rispetto al controtenore Anthony Roth Costanzo, che scalò la struttura e cantò "Flow My Tears", una canzone del XVI sec. cantata da John Dowland. Poiché il Sig.Costanzo salì addirittura più in alto, non fu soltanto la suspense che zittì la folla: la canzone luttuosa, cantata splendidamente, dominava. Eppure, non fu immediatamente chiaro perché rischiasse la vita per questo progetto.

"Credo che il futuro della musica classica sia nel contesto," disse in seguito. "Probabilmente la canzone ha colpito alcune persone qui che non l'avrebbero sentita altrimenti."

Una di queste persone può esser stato il giovanotto che portava un orsacchiotto Care Bear sulla testa. Sebbene sembrasse un idiota in attesa di essere notato, il suo livello di attrazione al progetto di costruzione era intenso. Queste appese alle regioni basse sono collanine – o corde, gli chiesi. "Sono cinture porta attrezzi. Guarda più da vicino," disse. L'ospite della cena Casey Spooner – che è la metà della band Fischerspooner e indossava un mantello per la serata – suscitò una divergenza di opinioni: "Sono entrambe le cose". Il sig.Spooner aveva in parte ragione. Gli artisti avevano legato dei lucchetti alle corde, cosicché, se occorrevano lucchetti, erano a portata di mano – come lo sarebbero stati nelle

tasche. Tobias Urban, dei Gelitin, aveva legato le corde a un preservativo farcito con una piccola patata rossa che fungeva da ancora, incastrata in una posizione piuttosto scomoda. "Riesco ancora a sentire la patata," disse il sig.Urban al termine dell'evento.

E, sì, c'è un punto finale in questo. Quando la struttura fu completa, i sette uomini presero posto sull'arco. Al segnale, ognuno urinò nel secchio sulla testa dell'uomo sottostante. Era una fontana. La folla impazzì.

Le attività serali erano ridicole, ma la scultura riuscì a creare un'interferenza nella spaventosa, esagerata cena. Ci vorrà molto tempo prima che una cena politica superi questo.

Dopo la costruzione, la puzzolente, esausta troupe parlava agli ospiti curiosi e ricevette la cena. Schuyler Maehl, un pittore islandese che indossava sgargianti calze collant e una canottiera sportiva rosa con la scritta "I Love New York", chiarì che il gruppo sarebbe rimasto in città fino a lunedì.

pia catton, party signals the new decadence, in: the new york sun, 5 febbraio, 2007

buttik transportør

‹Buttik Transportør› è stato il titolo della mostra di Gelatin alla galleria viennese *Meyer Kainer*. In questa occasione il collettivo ha presentato i propri prodotti all'interno di una costruzione abusiva di sei metri d'altezza: vestiti, disegni, cataloghi, video, le uova che gli artisti del gruppo, vestiti da galline, hanno tirato addosso al pubblico nel corso della performance allestita per la serata «Affinità Elettiva» durante la «Wiener Festwoche» del 1999, l'«Human Elevator» , la «Hugbox», modellini Lego e altri oggetti bizzarri. Peluche in vasi da conserva. La gamma espositiva era divisa su tre piani con ammezzato e balcone. Tre cabine aperte dotate della semplice meccanica di un sistema di sollevamento a funi. Tenendo premuto il pulsante si arrivava alla torre. Il viaggio per la boutique è stato affascinante.

sabine b. vogel, wir arbeiten sehr lustbetont, in: kunstbulletin online, zürich, 11/2001

le cadeau

caro Paris,
siamo così felici di essere presto con voi. il regalo che portiamo è bello e di colore rosa. è super dolce e sexy e flaccido e iper grande e molto umido. è qualcosa che può cantare e che ha 40 gambe ma non può camminare. Emmanuel ci ha promesso che voi e tutti i vostri amici verrete numerosi a vederlo e toccarlo.
siate felici con noi. è troppo bello per non esserci.

+++

prima che venissero inventati recipienti, tazze e bottiglie, l'acqua veniva trasportata da un posto all'altro nella bocca. usare le mani risultò essere meno efficace perché gran parte dell'acqua fuoriusciva attraverso le dita prima di raggiungere la destinazione.

per costruire una piscina istantanea molte persone formano un cerchio stretto. si raggiunge probabilmente un momento di strettezza per contenere acqua a sufficienza per una piccola nuotata o un breve bagno. ma la maggior parte degli sforzi si rivelano essere gigantesche fuoriuscite. Come trattenere le lacrime ma poi non ci riesci.

chandelier

Quando si parla di "pop", i Gelatin pensano "disco". Questa categoria è molto fluida – specialmente nelle attuali pratiche di vita e arte. È difficile dire se c'è una relazione tra i Gelatin e "pop".

Classifichiamo il nostro lavoro come positivo. Il nostro lavoro

non è „post-Pop-Punk-Rock-Fluxus" perché non è "post". Il nostro lavoro è nuovo. Al massimo è più "rock" che "pop". Il nostro lavoro si occupa molto del corpo, ed è meglio scuotere (rock) un corpo che far scoppiare (pop) un corpo. Ma tu puoi far scoppiare la nostra verginità quando vuoi, tesoro! C'è una lingua comune nel corpo che tutti capiscono – noi lavoriamo su questo. Al corpo non interessa essere scosso o scoppiare. Alla fine, il corpo è un dispositivo per la digestione. Il nostro rapporto con le Americhe è d'amore—l'America è uno dei luoghi di nascita del pop. Ci piace il nostro pubblico americano, specialmente i sudamericani; hanno un approccio molto immediato al nostro lavoro, perché usano e percepiscono le installazioni. La gente si innamora fisicamente di quello che facciamo. È questa sensazione di innamoramento, la sensazione di farfalle nella pancia, che cerchiamo di produrre in ogni nostra esposizione. Ma con alcune opere noi vogliamo anche suscitare orrore, lussuria, voglia, desiderio sessuale pornografico, e altre emozioni positive.

Usiamo qualsiasi materiale accessibile disponibile, così ogni riferimento è casuale. Gli artisti pop europei avevano un'estetica leggermente "sporca", perché erano interessati all'immondizia prodotta dalla società dei consumi, non solo i brillanti, nuovi oggetti di consumo che affascinavano gli artisti pop americani. Ma i Gelatin provano un gusto sessuale tanto nel nuovo e lucente, quanto nello sporco. Sporco bellissimo e bellissima vernice brillante – amiamo i diamanti lucenti e anche la biancheria sporca. Ci piace sporcare le cose pulite piuttosto che pulire le cose sporche. Ogni volta che lavoriamo in un posto che è troppo pulito, vi portiamo dello sporco. Se il posto è eccessivamente sporco, proviamo a spruzzare una vernice brillante sullo sporco. Non importa con che cosa lavoriamo purché otteniamo i risultati che ci servono.

La pop art riguarda anche l'inscenare un ruolo pubblico, e ci sono così tante eccellenti possibilità tra cui i Gelatin possono scegliere. Ognuno dovrebbe avere un ruolo pubblico! Soltanto ora abbiamo cominciato a vivere i nostri nuovi ruoli in quanto "aruttisti". Ci piace essere dive che bevono champagne e essere camionisti. Creiamo anche personaggi pubblici e li liberiamo perché vivano per conto loro. Sono le nostre piccole adorabili creature che flirtano con il pubblico, con grandi mani soffici che amano toccare e essere toccate. I Gelatin li seguono per sentire cosa stanno facendo.

alison m. gingeras, gelatin: my pop, artforum, ottobre 2003

chinese synthese leberkäse

cari hannes anderle, marc aschenbrenner, günther bernhart, vaginal davis, dame darcy, sabine friesz, günter gerdes, sara glaxia, christoph harringer, david jourdan, knut klaßen, jochen knochen dehn, sean de lear, gabriel loebell, christoph meier, rita nowak, paola pivi e sara pichelkostner!

unitevi a noi e aiutateci in un grande museo vuoto e una piccola città. immaginate un enorme museo vuoto, dalla vista molto o-m-o-moderna, muri di cemento, pulitissimo. siamo forti, alti, e bellissimi, abbiamo le mani grandi e gli attrezzi piccoli e sappiamo avvitare e fare tutto ciò che viene. ma per lo più qualcosa di dolorosamente inelegante. non sappiamo ancora i dettagli ma con il vostro aiuto speriamo di terrorizzare la città con la nostra dolcezza. se per voi va bene e le direzioni del vento a bregenz sono giuste, potremmo andare a pescare con la dinamite nel lago bodensee, con i traghetti e le navi morte tutte intorno a noi. oppure io e voi possiamo essere scopati in culo da una ragazza con un dildo inossidabile in una discoteca di ragazzi di campagna. per favore prendi un elicottero e un ospedale. ci sarà un profumo intenso nell'aria, un intenso profumo di muschio. saprà un po' di olistico-anale come un bouquet di ascelle. e decisamente un piccolo giglio all'interno dell'ikebana che comporremo. il profumo riempirà la casa dell'arte e si diffonderà con noi per la città, per le discoteche locali, le saune e i ristoranti. unisciti a noi nel fiore. per un mese o due.

+++

Blog di Vaginal Davis
Dal Consiglio dei Principati Continentali
Mercoledì, 12 aprile, 2006

FÜHRUNGSPROTOKOLL (VERBALE DI GUIDA)

Non so che giorno sia, è la confusione mentale che ho avuto stando con i ragazzi Gelitin qui in Austria. Ho passato meravigliosi momenti di folle turbinio. Sono arrivato a flirtare con il piccolo e bel Christof dei dei tanti memebri dell'esercito Geliten. Christof ha il culo più sodo e tondo al mondo, ed è sincero e sensibile. Non sa esattamente cosa fare di me. I membri volontari dei Gelitin sono un gruppo internazionale che ripulisce il globo. David Jourdain, francese è uno dei più maschi. Mi fa venire in mente un Jean Genet leggermente più alto, ma con un pene più grande e più grosso. Urrà! Le ragazze compresa la sosia di Joey Heatherton Rita Novak e la replica di Romy Schneider Sabine Friesz sono solo distrazioni. E il resto dei performer e della squadra sono i più succhiabili e leccabili di tutta la Cristianità. La mia cara amica e sorella minore dell'arte Rosina Kuhn è venuta alla bizzarra inaugurazione la sera scorsa. C'erano un migliaio di persone accalcate nel museo, che si godevano il liquore che non smetteva mai di scorrere. Durante la performance, un padre focoso, con figlia e figlio, presero parte alla stanza colata di fango, spogliandosi e scherzando nel vulcanico kanundra. Il ragazzo era una tale manzosa divinità dal sedere tondo che lasciava tutti a bocca aperta. Belli il culo, la faccia, il cazzo e i pettorali. I quattro punti d'arresto. Incredibile. Dopo l'inaugurazione andammo all'unico bar alternativo in città in cima a una montagna. ho flirtato un po' di più, ma le uniche persone che hanno condiviso la stanza con me erano due ragazze che avevano deciso che non volevano andare a letto solo in ragazzi dei gelitin, così io sono partito alla carica indicendo un improvvisato pigiama party. Non era esattamente quello che speravo, ma io sono una signora che va con flowzilla. Bisogna correre adesso, è l'ora del pranzo degli artisti buongustai.

posted by Vaginal Davis 6:52 am, www.vaginaldavis.com/blog

das chinesische telefon

caro weng ling, caro zhang qing

l'opera che esporremo a shangai è un sistema di telecomunicazione. È stato fatto da tante persone, forse 1000 o più. si immagini come funziona un telefono, le 1000 persone sono i fili. essi formano una linea, una rete, con incroci e deviazioni. questa rete è in grado di trasferire messaggi ma anche beni e sentimenti. è una conduttura multifunzione che può trasferire parole dette, pizza e perfino un bacio. è un lavoro molto sentimentale e la sua qualità dipende dalle persone che formano la rete. il nostro progetto, la nostra idea è venire a shanghai il 12 novembre e trovare queste 1000 persone che possono lavorare con noi a questo sistema di telecomunicazione. ci servirà il tuo aiuto per trovare e organizzare così tante persone. forse tu sai già dove possiamo trovarle. il titolo dell'opera è: das chinesische telefon, cioè il telefono cinese. per la rappresentazione e per il catalogo vogliamo che il titolo sia solo in tedesco e in cinese (non in inglese). puoi tradurlo tu per noi? nel fax troverai un disegno dell'idea che abbiamo di questa rete di telecomunicazione. dovremo adattare la rete alla città di shanghai e alla situazione che incontreremo. ma poiché la rete è un organismo vivente, come un polipo, sarà possibile gestire ogni cosa. la rete funzionerà per tre giorni durante la mostra. le date migliori per la rete sarebbero: sabato 23 novembre, martedì 26 novembre, giovedì 28 novembre. con il tuo aiuto, speriamo di trovare più persone possibile. non vediamo davvero l'ora di lavorare con te. Bacibaci gelatin

cock juice joe

C'è un baleno di luce brillante. I miei occhi si allineano su un pene eccessivamente grande che dondola minacciosamente verso la mia faccia. Mi sveglio in una pozza di succo di cazzo. Fa freddo. Viaggiamo veloci. Non mi sono mai sentito così violato in tutta la mia vita. „Fatemi uscire di qui, pezzi di euro-spazzatura sadistica!", urlo ai ragazzi sporchi. Gelatin canta ad alta voce „Dammi del succo di cazzo! Voglio del succo di cazzo!Io sono Joe succo di cazzo!"

nick amato e dick p.

dame darcy

ciao richard! caro dick.p

hmm, sono a vienna ora, e fuori c'è una tempesta. bello. che fai? datantononcivediamo/sentiamo/tocchiamo
ho una domanda. spero che tu abbia un po' di tempo e non sia super impegnato:
questo mio amico, ben, che lavorava per la rivista honcho, ora lavora per "oui", che è una rivista patinata porno etero. sono sicuro che la conosci.
comunque, ha cercato di convincere l'editrice (che ha un attico nel centro di NY e un pericoloso barboncino nero ovviamente) a fare articoli a più colonne sulla sua rivista porno che siano un po' diversi o non così fondamentalmente commerciali in un certo senso. così lui ci ha assunto e ha ingaggiato due ragazze. abbiamo fatto un viaggio di tre giorni in macchina con loro per l'upstate di New York, per allargare la loro mente e il loro fighe.
il problema era che loro non avrebbero aperto le gambe per i nostri affamati obiettivi.
quindi il materiale che abbiamo girato non è molto esplicito, e abbiamo deciso di fare un collage con il materiale che abbiamo girato per ottenere la bizzarra sensazione della carne che volevamo trasmettere.
ma adesso risulta troppo strano per la rivista "oui" e ben ha paura. che facciamo?
me l'ha chiesto e vogliamo aiutarlo.
ho messo alcuni collage qui: http://www.gelitin.net/oui/ dove puoi guardarli. la rivista oui ha pagato 2000 dollari, e stiamo cercando una rivista che possa essere interessata a pubblicarli per duemila. forse hai un'idea o sai chi potrebbe aiutarci.
Le ragazze erano dame darcy e pandora. parlavano e parlavano per ore e ore dei loro ex e ex ex e ex ex ex e quali strani giochi sessuali facevano con loro. dopo il primo giorno eravammo incoscienti, dopo il secondo l'inconsapevolezza diventò delirio e sovreccitazione, e è andata a finire che ho montato le spogliarelliste da un motel all'altro, con dame darcy che mi scopa e monta il mio dolce culo per ore, e grida, mi sono tutto bagnato di fighe e ho succhiato i loro alluci, fino a quando non eravammo tutti completamente esausti. è sul video, lo vedrai.
pppppppp – dimmi che ne pensi, e fammi sapere dove sei e come stai e ...e, verrai in europa? e spero di visitare la in inverno.
un grande abbraccio, la tempesta non è ancora finita

dampfsauna

Mezzo nudo, la sua protuberanza che spinge attraverso un gonnellino hawaiano di plastica, ci invita a provare la sauna, un involucro verde tutto bozze fai da te, alimentato con acqua bollente. Quando ho inserito il mio corpo in questa paurosa capsula bagnata di sudore, pensavo che avrei subito preso a barcollare in preda a una nausea claustrofobica. L'idea che potessero racchiudere sette persone in quell'involucro era affascinante e un tantino erotica, ma il più delle volte sul ripugnante. Un altro membro di Gelatin si è tolto tutto contento la biancheria (minuscola, con una sorta di appendice fatta a maglia) ed è saltato dentro. Dopo cinque minuti è riemerso e risplendeva incantevolmente di sudore.

+++

ho sempre freddo così ho bisogno di sudare dal caldo. si sente che è diverso e più salutare che sudare per movimentomuscolare per creare eccesso di caldo dall'interno. i bagni di vapore e le saune finlandesi, depositi del sudore e saune russe e hammam. in ogni città dove andiamo so sempre qual è la sauna migliore e più vicina. tobias sa la banca e l'internet point più vicini. flo sa il posto più vicino dove mangiar bene e wolfgang il bar più vicino.
la prima sauna che abbiamo costruito era fatta di un pannello economico di plastica trasparente. lo attacchi al pavimento con il nastro adesivo e metti un bollitore all'interno e poi rimuovi il coperchio così non si spegne quando l'acqua bolle. all'interno diventa fumante e giungloso, e le bolle si gonfiano per mezzo del calore generato. le gocce di condensa si formano ovunque e trasformano la plastica, spessa come un microbo, in un'altra

pelle sudata. al workshop gogo usavamo una di queste bolle per trasformare il piccolo spazio all'interno della sala del consiglio con un testa o croce in un grembo di vapore unto e sudato. nel vapore del grembo abbiamo conosciuto christoph harringer, che rimase con noi da quel giorno in poi.

il verde lo abbiamo ricavato dai bidoni per riciclare la carta. riscaldando il materiale con una grande torca o un piccolo lanciafiamme, comincia a colare e a diventare liquido, e puoi stringerne tanti strati mentre lentamente il materiale raggiunge e si stende verso la gravità. quando lo giri su una forma e si raffredda il materiale resta di quella forma. il materiale è traslucido quando è sottile, così la luce brilla attraverso come attraverso un gigantesco cavolo. ma non riesci a controllare veramente il processo applicatvo, così lo spessore e l'inclinazione e l'incorporazione sono sempre irregolari e mutevoli. è come costruire una casa con della gomma da masticare rovente e semi liquida.

quando il fornello sotto lo gnocco, e con esso la pentola con l'acqua bollente scompaiono, si può scivolarvi dentro come una sardina essiccata, sollevarsi e sedersi su una sottile panchina viscida all'interno dello gnocco. stendendosi verso il basso per tirare la pentola sotto l'apertura, si è istantaneamente cotti al vapore. lo spazio interno è molto più grande di quanto possa sembrare dall'esterno attraverso l'inclinazione di percezione dello spazio. diventa più scuro quando la fessura è chiusa dalla pentola d'acqua calda, lasciando passare solo due luci grigia attraverso la pesante emanazione di vapore. è come sedersi su una nuvola sopra la pioggia. una fioca luce verde balugina attraverso lo gnocco in alcuni punti e a volte, attraverso una minuscola apertura, la luce scoppia attraverso la capsula come un raggio laser che si proietta sul vapore in movimento. la capsula diventa bollente e il vapore condensato comincia a venir giù come pioggia. pioggia bollente. finalmente. piove di tutto, acqua condensata e sudore condensato, grasso di braccia, lacrime di calore, deodoranti tossici, e viene tutto lavato di nuovo nella pentola, che è più grande dello gnocco. sudore e acqua vengono ri-bolliti e ri-bolliti lasciando una crosta salata nella pentola qualche corpo dopo. gorgoglia dell'ossigeno fresco all'interno del vapore attraverso molecole d'acqua infrante. dopo un po', quando la carne è pronta, stendendosi verso il basso, si spinge via la pentola e il fornello su ruote, e scivola in basso e fuori di nuovo come una sardina bagnata al vapore che fa un bagno freddo dentro lo squarcio freddo. lo squarcio freddo è un animale che piange un minuto sì e uno no. dai suoi occhi freddi scendono cubetti di ghiaccio formando un lago freddo freddo.

dopodiché è bello stendersi e essere trasparente, non doversi più sentire come un soggetto tra oggetti e formare una superficie scintillante con gli altri traslucidi.

the dig cunt

attratti dalla ricerca a fare buche, i gelitin cominceranno a scavare sulla spiaggia di coney island.

la mattina prenderemo il treno per coney island attrezzati di mani, pale e una mente regolata come granelli di sabbia. scaveremo per sette ore e la sera chiudiamo la buca e ritorniamo a manhattan.

il giorno dopo prenderemo di nuovo il treno per coney island e scaveremo una buca e poi la richiuderemo.

il giorno dopo prenderemo di nuovo il treno per coney island e scaveremo una buca e poi la richiuderemo.

il giorno dopo prenderemo di nuovo il treno per coney island e scaveremo una buca e poi la richiuderemo.

il giorno dopo prenderemo di nuovo il treno per coney island e scaveremo una buca e poi la richiuderemo.

il giorno dopo prenderemo di nuovo il treno per coney island e scaveremo una buca e poi la richiuderemo.

il giorno dopo prenderemo di nuovo il treno per coney island e scaveremo una buca e poi la richiuderemo.

sono tutti i benvenuti anche quelli che non sono benvenuti. ogni mano è una mano d'aiuto. ogni pala è una pala d'aiuto. 7 maggio fino al 13 maggio. mezzogiorno fino a sera. da qualche parte sulla spiaggia di coney island. in cerca di una buca.

+++

ciao mark, va tutto bene intorno e tra le narici e un trillennio di fiche non significa necessariamente che è anti-fallico (o no?) e certo ci piace anche il cazzo.

la buca non ha precisamente la forma di una fica….e forse non è una fica ma a volte solo un buco. e se non è un buco forse si evolverà in una cavità?

noi scaveremo soltanto, nel modo che più ci va, finché non diventa sempre più bagnata.

una volta che hai dissotterrato la poltiglia salata, la buca viene lavata via dal basso e i bordi si rompono si rompono creando una buca ancora più ampia.

sub- e pre-consciamente, guardare lo spettacolo di questa buca che diventa sempre più grande dal basso è molto ingritante.

saremo normali abitanti di buche, così certamente interagiremo con il pubblico.

il sottotitolo di quest'opera è anche: "sono tutti i benvenuti, anche quelli che non sono benvenuti".

e sì, speriamo che la gente ci aiuti nella nostra ricerca. l'unica cosa che ci serve sono pale e guanti da lavoro, e li compreremo subito a new york. e, credo che vorremmo trasportare le pale da casa a coney island e ritorno perché potremmo addirittura dormirci insieme (in segreto) e ceccare di inserirle in diverse aperture del nostro corpo (urlando forte) (ci penserò…)

deposito…hmm, forse prenderemo pale extra per la gente, ma anche una mano senza pala può essere d'aiuto…o forse alcuni porteranno delle pale, forse è interessante, quando riescono a diventare bizzarri oggetti del desiderio di scavo con quasi più nessuna funzionalità. non stiamo provando a spostare una montagna. ci penserò…….

credo che prenderemo la metro per coney island/brighton beach e cammineremo lungo la spiaggia e cominceremo a scavare solo quando troveremo il secondo posto migliore (non il primo, poiché non stiamo cerando petrolio).

non credo che abbiamo bisogno di segnaletica, poiché le persone che ci vogliono trovare ci troveranno, e se portano una pala possono persino scavare per butto il giorno in un buco tutto loro senza trovarci.

(ma certo è più divertente scavare insieme) potrebbero esserci molte buche aperte di giorno e chiuse di nuovo la sera, come le ninfee d'acqua aperte e chiuse nei giorni di sole in un giardino zen.

+++

I dipinti all'interno del Museo di Brooklyn, l'arco della Grand Army Plaza e il Ponte di Brooklyn – il nostro quartiere ospita tante grandi opere d'arte.

Poi c'è questo particolare work in progress per tutta la settimana a Coney Island.

Lunedì mattina un collettivo artistico formato da quattro uomini con base in Austria e noti come "Gelitin" hanno cominciato a fare buche sulla spiaggia di Coney Island, all'ombra del Parachute Jump.

Hanno scavato buche grosse e piccole – alcune relativamente superficiali e altre abbastanza grandi perché un uomo adulto possa starvi in piedi senza vedere la cima. Ali Janka è stato in una di queste e ha analizzato il significato dell'intera faccenda in un'intervista a 24/Seven.

"Puoi scavare senza motivo" ha garantito a questo giornale. "È davvero dura farlo. È un'attività ricca di significato."

Nonostante quell'affermazione confusa, Janka e il resto dei Gelitin, che comprende Wolfgang Gantner, Tobias Urban and Florian Reither, non hanno avuto molte difficoltà ad adescare i rastrellatori della spiaggia di Coney Island, che hanno sospeso quello che stavano facendo e si sono messi a scavare.

Ufficialmente, le buche dovrebbero essere un'"opera durevole", per celebrare il "millennio della donna" e "l'antifallo". Gli artisti definiscono l'opera "il rovesciamento artistico del monumento pubblico eretto".

Ma nessuno dei ragazzi dei Geilitin sembra operare a livelli di pensiero esoterico così elevati mentre lavoravano duramente nei fondali fangosi di Coney Island questa settimana.

A un certo punto, Janka-tono-gentile suggerì che le buche potevano avere qualcosa a che fare con il riscaldamento globale.

"Forse," disse, facendo una pausa per contemplare la sua proposta. "Non sapevo che il riscaldamento globale fosse quaggiù."

Andy Bichelbaum of Williamsburg disse che era un membro dei Gelitin "tanto quanto chiunque altro," ma sembrava che avesse altrettanta difficoltà a descrivere cosa veramente rappresentassero le buche.

In seguito, quando arrivarono i poliziotti per indagare su che cosa stessero facendo tutti con le pale, si accontentarono in fretta che non fosse niente di nefando e se ne andarono. "Alcuni poliziotti girano solo in fuoristrada," riferì Bichelbaum. "Ma loro volevano solo sapere che cosa stesse succedendo."

In passato i membri dei Gelitin sono riusciti a scatenare putiferi. Partecipando al programma di studio del Consiglio Culturale della Lower Manhattan nel 2000, sono riusciti in qualche modo a rimuovere una finestra del World Trade Center e installarvi un balcone provvisorio.

I membri dicono che amano lavorare in "condizioni ardue", incoraggiare la partecipazione del pubblico e a volte chiedono che venga firmata la rinuncia di responsabilità. Ma fino a questa settimana per il matto gruppo di europei si è davvero trattato di una giornata in spiaggia.

"Nessuna delle cose che abbiamo fatto era folle," insiste Janka. "La cosa più folle che io abbia mai fatto è stata lavorare in un ufficio a fare fotocopie."

Mentre il giorno finiva e le buche diventavano più profonde, i membri di Gelitin cominciarono a rilassarsi, sapendo che il piano prevedeva che riempissero di nuovo le buche, raccogliessero le loro pale e si preparassero a ripetere la stessa cosa il giorno seguente. Stabilirono di continuare a scavare buche e riempirle fino al 13 maggio.

Qualsiasi tipo d'aiuto è gradito," disse Janka. "Non sono neanche sicuro che stiamo facendo una performance. Forse lo scopriremo alla fine della settimana."

Se avete davvero intenzione di aiutare il gruppo Gelitin, cercate i ragazzi con le vanghe sulla spiaggia, perché Janka non è mai davvero sicuro di dove esattamente saranno.

Con il progetto Coney Island in ballo questo weekend, Janka ha detto che lui e il resto dei Gelitin andranno a Venezia per costruire una replica in legno della Torre Eiffel, o forse dell'Arco di Trionfo.

Per ulteriori informazioni sui Gelitin visitate www.gelitin.net/mambo/index.php

joe maniscalco, 'can you dig it?' asks gelitin group, in: courier life publications, 05/10/2007

effi der singende tunnel

Effi è un tunnel di Monaco, lungo 1,5 km, proveniente dal sottopassaggio di Leuchtenberg (passaggio della ferrovia), che procede sotto la Richard-Strauss-Straße per poi proseguire in superficie per 300 metri e insinuandosi per gli ultimi 100 metri sotto l'Effnerplatz.

Come tutti i tunnel Effi è un bel tunnel, affascinante per la linearità e l'uniforme eleganza, per il rombo delle auto e il regolare slittamento delle luci quando lo percorri. Come la maggior parte dei tunnel stradali Effi è percepito da un veicolo che procede in avanti con velocità.

Effi è un tunnel particolare: in direzione Effnerplatz inizia a *cantare* grazie alla collaborazione delle auto, dei tir e delle motociclette, come se la strada fosse un 33 giri srotolato e i veicoli tante punte di giradischi.

La pavimentazione all'interno di Effi presenta infatti una cosiddetta *demarcazione strutturale acustica del fondo ("strisce di rollio").* Chi guida abitualmente in auto o su una superstrada conosce di certo questa particolare segnaletica del perimetro stradale costituita da rilievi di pochi millimetri che emettono un ronzio e una vibrazione quando le automobili ci passano sopra.

La distanza tra i singoli rilievi determina la frequenza: una distanza maggiore dà luogo a una vibrazione lenta e profonda, una minore produce invece una vibrazione più rapida ed elevata. L'altezza dei rilievi influenza l'ampiezza/l'intensità della vibrazione. La frequenza dipende anche dalla *velocità di esecuzione, nello specifico di percorrenza.* La velocità così percepita a livello acustico risulta potenziata. (1)

Per 1,5 km, sulla corsia che conduce all'*Effnerplatz,* il tunnel Effi presenta questa pavimentazione acustica che viene composta in modo da produrre melodia e ritmo. La melodia spalanca all'autista le porte sull'*Arabellapark* e sull'*Effnerplatz.* Prima e dopo non sarà lo stesso.

Quando si attraversa Effi le lievi vibrazioni generate dalla pavimentazione si trasmettono dalla gomma, mediante gli ammortizzatori, alla carrozzeria dell'automobile. Attraversano gli sportelli, il cruscotto, i sedili, la spina dorsale dell'autista e dei passeggeri. Il veicolo vibra e il conducente percepisce anche sul corpo una composizione fatta di vibrazioni indescrivibilmente elegante, stimolante e piacevole a livello ritmico. Le varie frequenze fanno risuonare diversi pezzi a sé stanti all'interno dell'auto, le chiavi nel vano portaoggetti, una cassetta appoggiata sul cruscotto, il tubo di scappamento traballante. Ogni automobile ha il proprio suono caratteristico determinato dal suo *spettro di risonanza.*

Effi possiede *due tracciati sonori,* uno per le due ruote di sinistra del veicolo e uno per le due ruote di destra. È così possibile eseguire due tonalità contemporaneamente nonché produrre armonie ed effetti stereo sui due lati.

Dettagli:
Bisogna sperimentare le giuste distanze tra i rilievi, riflettere sugli intervalli di frequenza, sulle variazioni di intensità del suono sul ritmo destra/sinistra ecc. La presenza di ruote anteriori e posteriori comporta una lieve variazione ritmica simile a un'eco. (2) Il compositore dovrà confrontarsi con queste condizioni e accordare di conseguenza la propria opera. (Ci rivolgeremo per questo a Rod Stewart).
Se un veicolo attraversa il tunnel a una velocità di 70km/h, la durata della composizione è di *80 secondi* circa.

Su una corsia del tunnel viene applicata una pavimentazione acustica in *plastica bicomponente* con una distanza massima tra i rilievi di 4 mm (che risponde alle normative internazionali sulla viabilità). La larghezza delle due strisce di demarcazione poste una accanto all'altra deve essere di 60 cm che corrisponde alla distanza tra i due tracciati delle ruote dei veicoli.

(1) Un autista ha raccontato entusiasta che il raccordo dell'autostrada ovest di Vienna è il suo tratto di strada preferito. Il manto stradale è fatto di grandi lastre di cemento. Tra una lastra e l'altra c'è una piccola fessura. Quando attraversa questo tratto, un ritmo cadenzato e regolare si trasmette al veicolo e all'autista. Lo eccita passare ad alta velocità su queste lastre tuc-tuc——————tuc-tuc——————————tuc-tuc——————tuc-tuc.
(2) Alla velocità di 70 km/h un determinato impulso alla ruota anteriore raggiunge quella posteriore con circa 0,13 secondi di ritardo con una distanza tra le ruote di 2,5 metri.

eierlegen

All'Istituto Culturale Austriaco i Gelatin fecero il loro ingresso nell'affollata sala conferenze con i testicoli fuori dei pantaloni, e proseguirono dicendo Questo aveva una testa, esofago, stomaco e retto, attraverso cui descrivevano la motivazione dei loro progetti, disegnando immagini per illustrarne la conservazione.
Hanno cominciato spiegando che spesso le idee nascono dalla noia. „A volte sono così annoiato dalle conversazioni e le feste artistiche che comincio a raccogliere idee e cose per migliorarmi." Esse comportano che come mandi giù queste idee esse cominciano a prender forma.

kate fowle, marzo 2001

+++

cara dorothea
in realtà possiamo parlare solo di noi stessi e questo va a finire molto spesso con il fatto che mostriamo i nostri testicoli. Parliamo tanto e sappiamo solo poco prima di cosa.
A volte parliamo del riciclaggio, altre dell'ingrasso, ma è comunque sempre più interessante che guardare la televisione. L'unico svantaggio è che siamo quattro e che rispetto a uno costiamo di più e abbiamo più esigenze. viaggiamo in quattro, mangiamo per quattro e dormiamo in quattro stanze perché tutti russiamo così forte che nessuno riuscirebbe a dormire. Saremo probabilmente in Germania in maggio e giugno
Cari saluti

elefant

L'elefante si trova nello stand della fiera e con il suo volume corporeo occupa quasi tutto lo spazio.
C'è una piccola scala e i visitatori possono salire e mettersi seduti sull'elefante. Le gambe dell'elefante sono costituite da quattro persone. Per ogni gamba una persona con relativo costume da gamba. Ogni gamba sostiene una parte del tronco dell'elefante e il peso dell'eventuale visitatore.
dopo un giorno di lavoro le gambe dell'elefante sono stanche e forse sotto il peso di un cavaliere corpulento una cede, l'elefante traballa un po' per poi raddrizzarsi.
forse di tanto in tanto si inginocchia per riposarsi o per aiutare un simpatico visitatore a salire sulla sua schiena.
a volte saluta agitando la proboscide fuori dallo stand o ammicca a qualche passante.
raramente ha solo tre gambe e una amputata, che magari è andata un attimo al bagno o a bere qualcosa. in questi momenti nessuno può andare a sedersi sull'elefante che altrimenti rovinerebbe brutalmente al suolo.
l'elefante ha ancora notevoli difficoltà a camminare, le gambe non sono ben sincronizzate, la sua andatura è claudicante quando si avventura fuori dallo stand. proprio strano
ma migliora di giorno in giorno
progetto:
ogni collaboratore-gamba porta sulle spalle un pezzo dell'armatura del corpo realizzata in alluminio.
attorno a questa struttura viene modellato il corpo e la forma della testa con materiale possibilmente leggero, che può essere gommapiuma sottile, polistirolo, spago…
gli involucri delle gambe sono realizzati in modo simile, ma devono rimanere molto flessibili.
Sistemi di sollevamento a funi e leve gestiscono il movimento degli occhi e della proboscide, la posizione della testa, il movimento della coda e gli altri dettagli mimici. Le leve e i dispositivi di sollevamento vengono azionati dai collaboratori-gamba all'interno del corpo dell'elefante.
la forma dell'elefante non è molto realistica, ma deve sembrare piuttosto un peluche dalle dimensioni sproporzionate. morbido, dolce e traballante.

faradäyscher käfig

bagnarsi in una tempesta, in attesa che il fulmine colpisca. fidandosi di Faraday.

felsengrotte

la grotta e le figure in carne e ossa
Le statue che circondano la fontana sono figure umane in carne ed ossa che, con un impegno forte e grottesco, sostituiscono le statue originarie di pietra, ora scomparse. Poiché sentono il bisogno ogni tanto di dormire, mangiare e oziare, cercheranno di adempiere alla propria attività di statue da fontana nei limiti delle loro capacità fisiche.

una figura farà zampillare l'acqua da un secchio. ogni volta che il secchio si svuota la figura si stacca dal gruppo fisso sulla cima dell'arco della grotta, scende dall'arco di pietra in modo cauto e goffo per raggiungere la vasca ovale di alimentazione e riempire il secchio. Poi torna indietro al suo posto per versare l'acqua nella vasca della fontana.

un'altra statua scende verso lo stagno, si riempie la bocca d'acqua, si arrampica e cerca di risputare lo zampillo d'acqua giù nello stagno della fontana. poiché lo stagno è molto lontano, un giorno ha costruito uno rigagnolo con sacchi di plastica per rovesciare nello stagno la quantità d'acqua che aveva sputato troppo vicino.

una delle statue, talvolta, personifica il mostro marino e spruzza acqua dalla bocca mentre lotta con un vecchio barbuto. ci sono anche mostri marini cuciti goffamente insieme con peluche che riescono a sputare acqua grazie a una vescica d'acqua riempibile all'interno del corpo. nei momenti di riposo una delle statue umane rammenda qua e là i mostri.

Nelle giornate speciali tutte le statue si uniscono a formare una catena di secchi. La figura che si trova sull'arco della grotta nella brezza sfrenata può svuotare i secchi, uno dopo l'altro, nello stagno. a volte sono nudi, altre travestiti, altre ancora portano vestiti normali e talvolta appaiono in costumi grotteschi.

le figure mangiano sedute sulle pietre o nella grotta. quando fa freddo vengono riscaldate da una stufetta. nel corso del tempo la grotta diventa sempre più accogliente e oggi una statua decide di rimanervi a dormire invece di tornare in città come gli altri visitatori.
e così compaiono alcune piccole poltroncine fatte a mano, secchi riaggiustati, figure modellate per visitatori simpatici, una pianta di pomodori coltivata con amore su un tavolino e una grande cassa dove si raccolgono le monete. a quanto pare questa settimana le statue verseranno l'acqua nel torrente solo se gli spettatori gettano qualche euro, altrimenti rimangono a oziare sulle sedie a sdraio che si sono costruiti con pezzi di legno e saliva.

flaschomat

Flaschomat è una cosa perfettamente pulita. un sistema di chiuse e argini intorno a un grande ambiente che abbiamo riempito con bottigliette vuote. Abbiamo ricevuto diverse camionate di bottigliette fallate, con lo spessore delle pareti non conforme alle norme europee o altri difetti simili. Una quantità incredibile.
Il meccanismo d'ingresso del flaschomat è rappresentato da un'iniezione gigantesca fatta di mobili, attraverso la quale si viene inseriti a media altezza nell'ambiente. Subito dopo essere stati iniettati si avverte una perdita di orientamento e un senso di smarrimento tra i prodotti fallati. Nella valanga il cunicolo d'uscita appare lontano, è vicino alla parete obliqua dell'argine che protegge la ragazza che lavora all'ingresso dal lago di sbarramento. Bisogna darsi molto da fare, muoversi con agilità e concedersi alcune pause per trovare e raggiungere il cunicolo d'uscita.
Alcuni scavano con esuberanza fino ad arrivare al fondo dove a stento ci si riesce ancora a muovere. La stanchezza fisica non consente di liberarsi. È anche successo che persone particolarmente maldestre siano state soccorse dalla squadra di salvataggio. La macchina non può essere svuotata velocemente perché il volume è troppo grande. Funziona come una droga. Gioca e moltiplica la sensazione del momento, si è completamente in sua balia. Distensione e piacere possono mutare improvvisamente in attacchi di panico, di ansia e terrore di soffocare, sebbene si riesca a respirare benissimo in tutti i punti. Non esiste nessun rischio se non il proprio grado di intensità percettiva.
In fondo alle bottiglie, mentre la gente lotta sopra di te per farsi strada come in un duello al rallentatore tra calamari giganti e meduse, scopri dentro di te il pulsante che ti permette di alternare sensazioni di panico a quelle di rilassamento.

fluorescent clouds

Nelle nuvole vivono certi microrganismi simili al plancton che popola l'acqua. Manipolazioni genetiche consentono di rendere questi organismi fluorescenti, facendoli brillare. Si lanciano razzi nelle nuvole che sovrastano la città, infettandole con i microrganismi manipolati che nidificano tra le goccioline d'acqua fluttuanti e il vapore. Al buio le nuvole si illuminano di

diversi colori, attraversano la città finché non si mette a piovere e le luci fluorescenti scompaiono insieme ad esse.

fresh meat

L'aria è aspirata in due strati di pannelli di plastica saldati con un aspirapolvere. Il boccaglio rende la respirazione possibile. La costante pressione sul corpo è molto piacevole e intensa. Decisamente non c'è panico se sei all'altezza. Essendo quasi impossibilitato a muoverti devi occuparti dei rilassamento e riposo.

fuck me beach shoes

si tratta di scarpe che lasciano un'impronta e quello che vuole scoparsi qualcuno segue l'impronta e trova ciò che sta cercando.

fuck me fuck me everywhere

nella biblioteca di libri rari di beinecke: collegando la vetrina con la bibbia di gutenberg con un'altra vetrina che espone uno dei nostri cataloghi

furball

la palla di pelliccia è fatta di logore pellicce di anziane nonne. puoi stringerla, arrotolarla, appoggiarti a essa e farci l'amore con i buchi nascosti per il pugno e il cazzo.

gc ballina international

We had a synergie-effect when we realised, that everyone of us had ideas about building a minigolf course before we'd even met. So we turned the gallery into minigolf dumpyard wonderland.
Could you hand the prints to the next person, when you are finished looking at them. Thank you.
Where was I. Ok. It was a 19-hole course and we provided the visitors with balls and clubs so that they could play. On one of the prints you can see the VIP lounge which was made out of beer crates.
Here is the next picture. As you can see one of the obstacles of course were massive. But it was always possible to have a hole in one. But never through skill. More due to luck. The obstacles were too unpredictable and confusingly beautiful to challenge them with skill.

gelatin institute

sì!!! finalmente un'altra inaugurazione!
domani!!!!!!!
alla leo koenig inc., 249 centre street, tra grand e broome. ricevimento di inaugurazione martedì 16 settembre ore 18-20 mostra: 16 settembre fino al 4 ottobre 2003, dopodiché feste o canti!! chiedici domani altre info.
e questo è tutto: leo koenig inc. è così contento di essere il calorosamente accolto ospite del »gelatin institute«. l'istituto raffigura l'intensa investigazione delle avventure e delle abitudini naturali dei ragazzi gelatin e degli amici. la storia del bene e del male, dello sputo e del miele, sul viviamo e pranziamo, i grandi temi dell'umanità presentati in un'atmosfera color crema, spugnosa di un piccolo posticino a lungo dimenticato dietro i tuoi molari. è una mostra sorprendentemente classica quella che i gelatin stanno allestendo per la loro seconda esposizione presso la galleria. allo stesso modo: durante la nostra permanenza a new york, i gelatin condurranno escursioni in

campagna in varie località dove è possibile subire metamorfosi nei corsi di scultura sulla spiaggia di coney island e al picnic performativo in central park.
visita personalmente la galleria per il programma delle escursioni. e!!! presenteremo anche il nostro nuovo libro "i gelatin stanno di nuovo sbagliando tutto", che fa la cronaca delle nostre conferenze del giovedì all'ex gallery space al 359 di Broadway nel 2001.
è davero bello. molto interessante e ti regalerà giorni e settimane di piacere.
sinceramente. allora ci vediamo domani!!!
vieni e porta i tuoi amici potrebbe piacergli.
B A C I
gelitin

gelatin is getting it all wrong again

Nonostante l'esperienza totalmente fallimentare della loro apparizione invisibile all'attuale Biennale di Venezia, non sono ancora in grado di preparare una vera e propria esibizione. Ma puoi girare per i futkanister, sederti presso le cascate con aspiranti intellettuali che sembrano un falegname polacco, e ascoltare le signore barbute che ti dicono come vivere l'arte. E se torni un altro giorno, tutto sembra diverso.
Ma l'Habitat Tour del 2001 dovrebbe essere inteso più come un posto da vivere che come un posto dove guardare arte. Il comportamento svergognato dei Gelatin e i dintorni che creano ti permettono di lasciare il posto in cui vivi e accedere a un piccolo spazio carino sotto le assi del pavimento e nei seni, nei capillari, nelle piccole crepe e cavità la grandezza di un intero universo. Stare lì anche solo un po' più di un momento scatena un movimento che sale nelle tue fibre nervose attraverso la colonna spinale fino al retro dei tuoi cervelli di gelatina e scivola giù per il tuo ventre liberando un'energia estrema. È l'energia d'intenso imbarazzo che puoi provare quando vedi il film con la tua star preferita e ogni momento è così ingenua e ogni azione che intraprende la porta alla catastrofe, o quando prendi i tuoi amici per vedere qualcosa che ami e loro non sono poi così colpiti.
Vieni e stai coi Gelatin alla Leo Koenig Inc. al 358 di Broadway la strada difficile e l'amore esperto, bellezza e imbarazzo. Porta i tuoi amici potrebbe piacergli.
GIOVEDI' È GIORNO DI CONFERENZA!

gelatin's little spankingshow

appeso al bancone del Flex di Vienna a testa in giù sculacciato con i porri, diventando un dolce e volgare ornamento da discoteca. viene ordinata della birra tra le teste dei baristi in sospeso e gli ornamenti del corpo sculacciato. non viene fuori nient'altro che il dolce profumo di bracciate di porri ridotti a pezzi, sudore che sgocciola, sangue da una testa, stringhe decorative e una piccola dose di endorfina.

gelatin ship paprika

Per varo immediato
Paprika la barca dei Gelatin
Per una sola notte: un ambiente e avvenimento dei Gelatin
Per questa loro prima rappresentazione a Londra i Gelatin trasformeranno il semi-derelitto sito di Bishopsgate Goodsyard in un banchetto dei sensi.
L'ambiente Gelatin risponde, e aziona un dato spazio, rendendolo un'esperienza sensuale, di intensità, sorpresa e piacere. È interattivo, provocante e generoso nell'invitare i visitatori a prendervi parte, a completarlo e a perfezionarlo. La loro opera è una combinazione unica di allegria e intelligenza. Ed è sempre seducente sia in opere come Suck and Blow (Spencer Brownstone Gallery, New York, 1998) e Lock Sequence Activated (Kunstbüro 1060, Vienna, 1997) che ci porta in oscuri spazi interiori, o in farse all'aperto come Sea of Madness (Forum Stadtpark, Graz, 1996) e Percutaneous Delights (P.S. 1 Contemporary Art Center, New York, 1998). Queste sono

state esposte più di recente al MAK-Schindlerhaus, Los Angeles (The Human Elevator) e La Panadaria, Mexico City. La barca dei Gelatin Paprika ti porterà in un altro mondo. Tralascia le tue incredulità e preparati a essere trasportato.

+++

caro a

paprika è un nome molto promettente per una barca – non avremmo mai paura di viaggiare su una nave chiamata paprika.
suona molto molto fiducioso
SGB paprika
in realtà ci piace molto chiamarla: sua gelatinità la barca vogliamo che gli inglesi siano un po' coinvolti facendoli far parte della loro flotta.
BSM sta per: la barca di sua maestà, così SGB starebbe per sua gelatinità la barca – che le appartiene, ma risulta essere una cosa molto strana da maneggiare per lei… e poi si chiama paprika oltretutto. – ..è troppo…
ecco perché SGB… pensaci – a noi piace e dà al nome un tocco ufficiale… molto fiducioso…

grand marquis

Credo che siano gli Austriaci più intelligent che siano stati in Messico.

sara glaxia

+++

In un cinema singolare costruito alla meno peggio, si proietta un film altrettanto singolare di fattura artigianale. un film molto bello che parla del deserto e della foresta vergine e di un'automobile che si spacca sempre e di quattro ragazzi che con quest'auto viaggiano per il mondo.

der grosse tobiisator

Il grande tobiisator è un apparecchio selezionatore con unità di memoria a funzionamento umano. Il disco rigido della macchina è costituito da un blocco massiccio di circa 4,7 m x 4,7 m fatto di scatole di cartone incollate tra loro e incastrate tra pavimento e soffitto. All'interno c'è un piccolo spazio realizzato scavando il cartone con un coltello. lo stretto tunnel attraverso il quale si accede a questo spazio si richiude ogni volta che il software è caricato. Il resto della struttura di cartone è compatto come una corteccia e genera uno spazio completamente incapsulato e insonorizzato. L'unico collegamento con l'esterno è una stazione dove i visitatori possono inserire materiale all'interno di un'unità mobile. Questo materiale viene elaborato, selezionato e archiviato all'interno della matrice della macchina secondo un proprio personale circuito volubile. Se la matrice di archiviazione è troppo piccola, il software può allargare i volumi incapsulati con un coltello. È possibile osservare come le mani del software la stimolano con dolci parole, sussurrandole al microfono, senza sapere che sono poi mixate con la musica della discoteca accanto.

hase

le cose che uno trova vagando per un paesaggio: cose familiari e del tutto sconosciute, come un fiore che uno non ha mai visto, o, come colombo scoprì, un continente inspiegabile; e poi, dietro una collina, come fatto a maglia da nonne gigantesche, giace questo grande coniglio, per farti sentire piccolo come una margherita. questa creatura rosa fatta di carta igienica è sdraiata a pancia in su: un coniglio di montagna come gulliver a lilliput. ti senti felice quando ti arrampichi sulle sue orecchie, quasi cadendo nella sua bocca cavernosa, fino all'apice del ventre e ti affacci a guardare il rosa paesaggio di lana del

corpo del coniglio, un paese caduto dal cielo; le orecchie e gli arti strisciano in lontananza; dal suo fianco scorrono cuore, fegato e intestino. felicemente innamorato scendi giù per il corpo in decomposizione, attraverso la ferita, ora piccola come un verme, sul rene e le viscere di lana.

sei felice quando te ne vai come una larva che acquista le ali da un'innocente carcassa al margine della strada. tale è la felicità che provoca questo coniglio.

amo il coniglio il coniglio mi ama.

comunicato stampa per l'inaugurazione, 2005

+++

Il percorso si fa scosceso da Nizza, passando per la splendida strada alpina verso Artesina o per chi ha fretta sull'autostrada da Torino a Mondovì, poi su attraversando le Alpi marittime piemontesi. Da Artesina si prosegue a piedi, risalendo la montagna così che gli ultimi cittadini restano indietro con le scarpe logore.

L'ultima collina è quella più erta, poi, giunti in cima, ecco un'altra montagna fatta di lana rosa che si scala con le ultime forze rimaste in corpo. La base solida eppure cedevole, lo sguardo trionfante eppure incerto e tutt'attorno le vette delle Alpi che ti tolgono il respiro. I visitatori, in abiti da città, che si aiutano durante la salita, appaiono strani nel mezzo di questo splendore rosa che precede la brillante luce alpina.

Si origina così una tensione tra il realismo dei cittadini e l'idealizzazione del paesaggio e si ha l'impressione di essere di fronte a due ambienti di fattura artistica od onirica: uno simbolico e l'altro reale. Ecco prendere forma la scena del quadro di Caspar David Friedrich "Viandante sul mare di nebbia"; o era invece il "Mare di ghiaccio" o piuttosto "Mattino nel Riesengebirge": un monologo dell'uomo solitario intorno alle domande esistenziali.

Lentamente si prende coscienza della forma sulla quale ci si è arrampicati e ci si ritrova sopra un gigantesco organismo, morbido e caldo al contempo, un corpo enorme dal quale fuoriescono le interiora e che si inizia a esplorare. Si striscia sugli occhi, nella cavità della bocca, un corpo che giace privo di vita. Nel suo colore rosa carta igienica e nella forma ripiegata sembra possedere tratti antropomorfi, orecchie giganteesche – è un coniglio, un enorme coniglio fatto a maglia, un giocattolo per bambini, lungo 65 e alto 6 metri, con un peso pari a 103 elefanti, steso sulla cima di una montagna.

Come la mummia Ötzi, è venuto fuori dal desiderio di conquista e di movimento, abbattuto come da un fulmine. Giace lì, sulla cima della montagna, solo nella natura. Di fronte alla forza della natura e alla grandezza del coniglio, all'uomo, nella sua piccolezza, non resta altro che il raccoglimento interiore, una sorta di penitenza.

Le dimensioni sproporzionate della massa di stoffa rendono i visitatori protagonisti di un dramma che ne riduce la presenza. Nessun essere vivente riesce a delimitare questo spazio rosa che si perde all'orizzonte in un cielo rosa-bluastro mosso dal vento. Eppure – osservando attentamente le vette circostanti appena si dirada la nebbia, emergono le tracce della civiltà – la montagna si trova al centro di un comprensorio sciistico – impietoso dilania le vette con le sue piste. Tracce di una civiltà supersviluppata, paesaggio culturale commercializzato che, nella totalità con cui emerge schietto in estate, sembra più urbanizzato sotto certi punti di vista dell'Alexanderplatz di Berlino.

Ora si chiude il cerchio di natura e civiltà. Il coniglio gigante, simbolo di massima energia sessuale e produttività, diviene, per diversi aspetti, una sorta di *memento mori*.

La solitudine plastica della morte, del disfacimento e della decomposizione inducono a riflettere sulla vanità delle gioie terrene e sulla necessità dell'ascesi.

Ammettiamo dunque la nostra sconfitta? In nessun caso, perché questa forma di avvicinamento alla natura è di per se stessa un ponte teso sull'abisso tra disperazione e immagine.

Diventa così chiara la risposta dell'artista nella creazione di una filosofia visiva che sublima nell'immagine la banalità terrena.

La scena non evoca sensazioni negative, non intimorisce l'osservatore, anzi al contrario desta serenità e divertimento.

Un'esperienza ludica che dimostra che la strada, che sembra non finire mai come l'unico pesante filo di cui è fatto il coniglio, è l'obiettivo ultimo dell'impresa.

christian meyer, 2005

+++

"Il coniglio si nutre molto di altri tipi di vita. Ci sono già funghi e erba che gli crescono intorno. E c'è abbondanza di questa cosa gialla che appare. Sembra come se la bambola vomitasse. Ho visto degli uccelli che facevano il nido. Le mucche vogliono stendersi sulla paglia. La paglia emana calore quando si decompone. Ciò attira gli animali d'inverno. Si creano elle nicchie che proteggono gli animali dal vento. L'umidità si mette da parte tra le zampe. Fa in modo che tutti gli animali si sentano a casa."

hohlräume

Sono previsti ambienti vuoti per i volumi spaziali (attrattori) progettati dall'architetto. Ufficialmente questi spazi vuoti non esistono, sono all'interno di piccoli progetti e descrizioni. Esistono a livello reale, ma non legale. Sono come le stanze segrete delle piramidi, come sistemi di cunicoli antichi, pericolanti e cancellati da qualsiasi planimetria. Si presume che esistano, ma non se ne conoscono esattamente né l'estensione né l'entità. Possono essere utilizzati da coloro che li trovano, ma mai sistematicamente. Le persone che li scovano ne fanno un uso sia privato sia pubblico, ma sanno custodire il segreto perché sono consapevoli che altrimenti li perderebbero.

Queste cavità diventano una parte dell'insediamento posseduta dalla collettività. Se però la loro esperienza viene spifferata in altre zone della città, le conseguenze possono essere spiacevoli e devastanti. Si sviluppa una consapevolezza collettiva della necessità di custodire un importante segreto comune.

Non è possibile prevedere, pianificare, controllare e arrestare l'effettivo sviluppo e utilizzo di questi ambienti. È un processo irreversibile.

Esempi di questi spazi sono:

- Un sistema di tunnel arbitrario sotto Liverpool. Questa rete di cunicoli era stata costruita da un abitante di Liverpool nel XIX secolo. L'unico ingresso si trova nell'abitazione di questa persona, Non esiste nessun disegno che raffiguri questi tunnel. Sono stati realizzati su iniziativa spontanea. Capita spesso che operai che devono eseguire dei lavori nel sottosuolo si imbattano in una parte di questo sistema.
- Vecchi bunker lungo la costa atlantica della Francia
- Valigie a doppio fondo
- Stalle sotterranee risalenti alla Guerra dei Trent'anni
- Case disabitate e capannoni industriali dismessi

hole to china

Cari gelatin!

Non avevo pensato a un posto per i Gelatin. Pensavo che se voi aveste avuto un'idea avremmo potuto sistemarla in uno spazio. Non mi piace disturbare il processo creativo dell'artista. Il nostro spazio principale per i Festival è nella City, a circa 9 km dalle spiagge, ma le spiagge sono buone (l'unica cosa è che la temperatura diventa davvero molto alta, circa 93 gradi farenheit a novembre)!!

Vi do di una lista di altri posti che potete prendere in considerazione;

1/ un parco interno alla città (alcune persone dormono lì) con cactus e alberi d'importazione

2/ la riva di un fiume (che è in città)

3/ uno spazio deposito (per l'installazione suck and blow)

4/ un caseggiato cittadino vuoto

5/ sotto l'autostrada / superstrada

So che i vostri lavori sono veramente forti e sono molto eccitato su quello che potrete fare a Perth Mi piace moltissimo l'idea del suck and blow come spazio vitale di respiro.

La cosa più importante da ricordare è l'ambientazione che presenteremo l'opera. Trattandosi di un festival per giovani al di sotto dei 16 anni, bisogna che il vostro lavoro possa essere adatto alla loro età e alle loro

famiglie. So anche che ci saranno molti adulti a causa della grande fama dei Gelatin. La scelta del tipo di progetto dovrà considerare anche questo pubblico.

Quando sono stato in Inghilterra e ho visto le vostre scatole

Sono rimasto molto colpito perché l'opera non era stata concepita per i bambini ma a loro era piaciuta!! La barca paprika è stata un successo perché conteneva elementi per adulti ma andava bene anche ai bambini.

So che alla Serata d'Inaugurazione di Paprika c'erano delle nudità ma era solo per quella serata, avrei bisogno di sapere che per le esibizioni pubbliche dei Gelatin alla AWESOME non ci siano nudità e niente che possa creare isteria. So che sto percorrendo una linea molto sottile ora, e spero che voi possiate capire. È importante che i giovani possano vedere opere come la vostre.

Il vostro amico che è stato a Perth probabilmente vi dirà che abbiamo dei deserti interessanti qui a Perth, soprattutto uno distante 4 ore di macchina dotato di grandi formazioni rocciose chiamato Pinnacles.

Credo che vi piacerà tanto

Alla prossima

Gary

+++

Arrivati a Perth non c'era davvero nessun reale spazio per lavorare. Dopo una settimana persa nel giardino posteriore della casa di Lotte, finalmente ci hanno dato un negozio non occupato in un viale commerciale dimenticato e al coperto, una settimana prima dell'inaugurazione del festival. Il nostro spazio era un disordinato ex negozio di dischi chiamato LSD situato tra un ristorante cinese e una gioielleria.

Abbiamo cominciato a scavare una buca sotto il pavimento di legno del negozio. La sabbia e la terra dissotterrata è stata nascosta all'interno di scatole di cartone gettate via che si erano accumulate nella stanza. Avevamo ancora gli antichi babybones dissotterrati e le bottiglie di profumo. I mobili a muro del vecchio soggiorno erano usati in opposizione alla tendenza del pavimento a richiudersi.

Dopo due giorni di scavi eravammo molto in basso alle fondamenta degli edifici. La decisione se scavare verso il ristorante cinese o la gioielleria fu presto presa. Continuammo a scavare orizzontalmente per alcuni giorni e poi di nuovo verso l'alto finché una grande porzione di sabbia non cadde sulle nostre teste e eravammo sotto il pavimento di legno del ristorante. Uno poteva guardarsi intorno tra il pavimento e il suolo sabbioso circondato dai raggi di luce che luccicavano attraverso le piccole crepe del pavimento del ristorante illuminando la polvere come uno spettacolo laser. Potevi sentire i clienti mangiare rumorosamente e camminare sulle nostre teste, spostare sedie, bisbigliare conversazioni e masticare spaghetti trasparenti.

Suppongo, il tunnel dev'essere ancora lì a riposare sotto le tavole di legno.

hugbox

si tratta di esercitare una pressione sul corpo. sull'essere abbracciati e sulla sensazione prodotta dentro di te. simile all'essere abbracciato da una persona, la pressione della scatola dell'abbraccio ti fa sentire soffice, vulnerabile e amato.

all'interno – diventi accaldato ed è difficile respirare, la pressione è così forte (come una persona grande grande che si stende sopra di te) che tu non puoi proprio muoverti. ti senti perduto e definito. vivo. sospeso in uno spazio senza fine. non c'è via d'uscita fino a quando la macchina non si riapre.

in seguito felicità e sollievo gorgheggiano per il tuo corpo. Ti senti soffice e sessualmente eccitato.

hmmmmmmm.

la macchina degli abbracci funziona ad acqua. un sistema di pesi e contrappesi apre e chiude la macchina. i pesi eranno grandi pattumiere. l'acqua viene pompata da una pattumiera (contrappeso) all'altra (peso) e viceversa, così che la macchina si chiuda, aumenti lentamente la pressione, la trattenga, liberi la pressione e poi riapra di nuovo. la pressione al suo massimo era più alta di quanto si pensi possa resistere.

hugris

L'immaginazione è l'essenza dell'essere. Può dar forma alla realtà. Solo quelli che vedono l'invisibile possono realizzare l'impossibile. Usare l'immaginazione significa vedere l'invisibile, sentire l'intangibile e realizzare l'impossibile. Quelli che dicono è impossibile farlo non dovrebbero interrompere quelli che lo stanno facendo. Cioè, le persone d'immaginazione hanno un'idea logica di cosa sia la vita. C'è bisogno di questo tipo di realisti per credere ai miracoli. Rinfresca la tua immaginazione con miracoli quotidiani. È così difficile farlo? Sappiamo cosa fare ma facciamo ciò che sappiamo? La vita salta come un geyser per quelli che vogliono trapanare la roccia dell'inerzia. Stare fermi è per le statue. Il mondo si muove, e le idee che erano buone una volta adesso non lo sono più. Oggi l'erba è verde così come viene. Cresce dove sei piantato. Quel che sarà è sempre stato. Se cambiamo il modo in cui guardiamo alle cose, le cose che guardiamo cambiano. È così difficile farlo? Mai scambiare il movimento per un'azione. Quando cambiamo ciò che crediamo, cambiamo ciò che facciamo. L'immaginazione è come una chiave inglese, va bene per quasi tutti i bulloni. Una candela non perde niente accendendo un'altra candela. La mente è come un paracadute – non funziona finché non è aperto. L'immaginazione sfida l'anima ad andare al di là di quello che gli occhi riescono a vedere. Siamo responsabili solo degli sforzi, non dei risultati. L'immaginazione è la speranza nelle cose non viste. Non limitare mai il tuo futuro facendo solo quello che hai già fatto in passato. È così difficile farlo? Aumenta le tue percezioni e abbassa le tue aspettative. Scopri te stesso! Tutto il resto è stato fatto. Immaginare l'amore è molto meglio dell'amore reale anche quando lo stai facendo. Non farlo mai è molto eccitante. È così difficile farlo? Ciò che si trova dietro di noi e ciò che si trova davanti a noi sono solo minuscole faccende se paragonate a ciò che si trova dentro di noi.

collage di testo by goddur

+++

Qual è l'oggetto più leggero al mondo?", chiede il critico culturale e filosofo sloveno Slavoj Zizek: "Il pene, perché è l'unico che si solleva col mero pensiero. [Slavoj Zizek, The Ticklish Subject: The absent Center Of Political Ontolghy. London; New York: Verso, p. 382–3 (Il soggetto scabroso. Trattato di ontologia politica)] Questa battuta di Zizek, che illustra il concetto psicanalitico del fallo, diventò fonte d'ispirazione per questa performance.

Viaggiando su cavalli islandesi di Hlemmur, come pastori islandesi e poi posando per le foto nell'assemblea del diciannovesimo secolo, gli artisti entrarono nella galleria dove li aspettava il pubblico. Poi il gruppo sparì per un attimo. E dopo un po' gli spettatori venivano condotti nel retro e poi giù in cantina e di nuovo su. Potevano accomodarsi in un auditorio simile a un teatro con vista su un piccolo palcoscenico dove ebbe luogo la performance. L'intenzione degli artisti era generare uno speciale tipo di atmosfera nelle persone portandole attraverso il labirinto oscuro prima che entrassero in un'altra realtà. Sul palcoscenico sette corpi maschili dormienti erano distesi sul muschio o su sedie in posizioni di profondo rilassamento. I riflettori erano puntati sui loro genitali scoperti, esposti per mezzo di buchi nelle mutande. Sembravano annegati nel sogno finché avvenne che alcuni di loro raggiunsero un'erezione. Il palcoscenico era pieno di immagini vivaci di tabù evidenziati da fasci di luce e moltiplicati per sette. La performance proseguiva molto intima, camminando in punta di piedi in un'atmosfera di meditazione.

karolina boguslawska, "genital panic" in reykjavik. gelitin with "hugris" performance at kling and bang gallery, in: icelandic art news, issue #10, agosto e settembre 2006

human elevator

È stato al Lady Ramrod II, un bar eccezionalmente impopolare situato nelle profonde viscere della urbana Los Angeles, che Florian Reither scoprì il modello di quello che presto sarebbe diventato un mega-manuale ascensore di carne. Il modello di Human Elevator era fatto di cartone increspato e piccoli omini di plastica Fisher Price. Le statuette erano a coppie una di fronte l'altra, alternate su pioli di una colonna di cartone. Wolfgang sorrideva e si dondolava sui tavoli nei paraggi, come un elfo felice appeso sotto un ponte a una corda incerta, mentre Flo descriveva il lavoro.

C'era bisogno di tredici uomini molto forti per azionare un'impalcatura alta tre piani. Gli ospiti sarebbero entrati al piano terra, afferrati da braccia muscolose e fatti passare su e su, sfrecciando fino in cima e abbandonati sul tetto di un palazzo adiacente. Ali mi disse che i gelatin si sono sempre chiesti cosa si provasse a essere sollevati in aria, leggeri come una piuma, da grossi uomini muscolosi.

I Gelatin non sono dei palestrati. Sono generali non schiavi. Come trovare una squadra? Erano visitatori del vecchio mondo nella Città degli Angeli. Di sicuro gli uomini più virili di Los Angeles avrebbero sacrificato la loro forza per l'arte, no?

Non era un compito facile. Wolfgang e Flo si aggiravano intorno ai parcheggi delle palestre e avvicinavano uomini dalle braccia grandi come gambe. "Lavoreresti per un ascensore umano?" "Vaffanculo," era la consueta replica. Tobias affrontò i bodybuilder sulla spiaggia Muscoli. "Partecipate all'ascensore umano e portate il morale alle stelle!" Gli uomini-dei borbottavano e restavano impassibili.

Ali cercava di arruolare uomini pornostar mentre si riposavano tra una scena di sesso e l'altra. "SIGNORE, lavorerebbe per il nostro ascensore umano, SIGNORE!" abbaiò allo strafigo bisessuale Vince Rockland. Come poteva rifiutare Vince? All'inizio c'erano pochi partecipanti. La reazione immediata era: "Cosa? Ma vattene!" oppure "Quanto mi paghi?" Nonostante la resistenza iniziale, uno a uno, arrivarono i forzuti. Per ragioni estetiche e pratiche erano invitati solo uomini "grossi".

Col mio metro-e-novantadue, 89 kg, ero il più piccolo tra i bodybuilders della fila. Sapevo di poter svolgere il lavoro, ma non sapevo quanto potevo resistere. Odiavo essere l'anello debole, così mi allenai duramente. Accettai anche di aiutare a diffondere la voce e reclutare i corpi più forti che potessi trovare. Gli appartamenti Mackey erano pieni di persone per la riunione serale. La folla fissava intontita l'involucro dell'Ascensore Umano – un'impalcatura di tre piani. Un DJ mixò sonorità ambient con conversazioni sgraffignate da microfoni nascosti in varie stanze e enclavi.

Venne finalmente il momento di mettersi in fila. I generali Gelatin assegnarono a ognuno una postazione sull'ascensore. Uomini muscolosi, buttafuori e gigolo arrotondavano la fila. La maggior parte di noi si incontrava per la prima volta. Marciammo in direzione dell'ascensore degli schiavi Gelatin e salimmo a bordo con un applauso fragoroso. Il mio asse era a due file dalla cima. Strinsi la mano del mio partner diagonalmente di fronte a me e guardai in basso. Ali guardava nella mia direzione con le braccia in alto. Arrivò sempre più vicino finché arrivò il mio turno e lo afferrai. Lo presi sotto le ascelle e il mio partner lo afferrò per la vita. Senza sforzo sollevammo Ali sulle nostre teste porgendolo ai due uomini sopra di noi. Spostai la testa per evitare un calcio in faccia. Poi venne Tobias, poi Wolfgang e Flo.

Seguì un mare di gente e cominciai a perdere il fiato. Sembrava che stessimo salvando delle persone da un terribile incidente in miniera. Dopo il terzo corpo diventai ansioso. Presto diventai inzuppato dei miei stessi liquidi. Era chiaro che si trattava dell'esercizio a tutta velocità di una vita.

Giù in basso, la fila per l'Ascensore Umano diventava più lunga. Molti di quelli che erano trasportati su dai forzuti vigili dell'acqua correvano giù per le scale per un altro giro. Molti non si rendevano conto del pericolo perché erano troppo presi dall'eccitazione. La gente che volava fino in cima era euforica e voleva di più. Un altro gruppo era troppo spaventato (o troppo attento) per azzardarsi a fare un giro. Questi riluttanti lamentavano rauchi di questioni di responsabilità, dicendo assurdità su quanto fosse pericoloso l'Ascensore Umano. Queste fiche acide non avrebbero mai conosciuto la beatitudine che provò Meredith. "Dopo ho continuato a volare per un paio d'ore!" poi mi disse. "Era una sensazione fantastica avere un gruppo di persone che mi lancia in aria, sentire di non avere peso… era incredibilmente erotico!"

dick pursel, gelatin: viennese art guys lift shame to new heights. a mirror of feelings, in: elisabeth schweeger (ed.), granular=synthesis/ gelatin. biennale di venezia 2001 – österreichischer pavillon, ostfildern-ruit 2001 (ridotto)

i like my job 1+2+3

Ali Janka, Wolfgang Ganter, Florian Reither, e Tobias Urban sono quattro artisti di Vienna, Austria conosciuti come Gelatin. Composto di tre uomini "etero" e uno "omosessuale, non gay", l'opera collettiva del gruppo usa ogni cosa dall'architettura alla sessualità come i loro giocattoli personali. Esempi della loro opera comprendono il gruppo appeso nudo al soffitto con asparagi utilizzati per frustarsi a vicenda, video dei membri del gruppo vestiti come marinai mentre inculano un cervo imbalsamato in un museo di storia naturale, e stanze fatte di frigoriferi funzionanti. La scorsa estate hanno esposto al P.S. 1 di New York e hanno dato una serie di feste al sabato pomeriggio intorno alle loro costruzioni. È qui che si sono avvicinati a noi per essere intervistati e fotografati da Honcho. Ma loro volevano parlare di sesso, non di arte. Come si conviene, Tobias non era in grado di fare l'intervista, si stava stendendo.

Ali: Oggi mi sento veramente arrapato. Basta che beviamo un po' d'alcool e ci sono giorni in cui io… Voglio dire tu non sei in qualche modo arrapato la maggior parte del tempo?

Flo: Dipende dal tempo e dal cibo.

Ali: Sì, ma tipo ci sono un paio di gironi all'anno in cui non sono arrapato e ciò è molto liberatorio. Semplicemente passeggio e non devo lottare e posso concentrarmi su altre cose ed è molto rilassante.

Flo: Io mi eccito in relazione ad alcune combinazioni di tempo e cose fatte durante il giorno. (Mi eccito) se solo ciondolo a disegnare o a leggere … senza muovere il corpo. Non fisicamente.

Se stai fermo ti ecciti?

Flo: Sì, stare fermo per troppo tempo di rende arrapato. La mancanza di movimento fisico va da qualche altra parte. E flirtare mi rende arrapato. È quella parte di sesso che manca negli States. Non si flirta abbastanza a New York.

Ali: Per me ce n'è più che a Vienna.

Wolfgang: Credo che ci sia una grande differenza se cerchi ragazze o ragazzi.

Flo: A me piace flirtare molto qui con i ragazzi. È molto divertente. È molto super-divertente. Ma le ragazze diventano troppo serie. Sono folli. Non puoi flirtare con loro sennò fanno le serie. È veramente noioso. In Europa puoi flirtare, come in Sud America, ti siedi nell'autobus ed è solo flirtare. Questo non potrebbe mai accadere a New York. Ovunque ci sia disoccupazione, c'è più sesso. Perché il sesso è gratis. Europa dell'est, Bulgaria.

Wolfgang: Ieri ero molto arrapato. Ho un problema. Sono sempre arrapato il pomeriggio. Proprio dopo mezzogiorno.

Flo: Quindi hai un appuntamento la sera e non sei più arrapato?

Wolfgang: No, mi piace avere molto tempo a disposizione quando faccio sesso. Mi piace l'idea di avere tutto il tempo del mondo.

Flo: A me piacciono anche le sveltine. Mi piacciono del tutto. È tutta un'altra cosa.

Wolfgang: Le sveltine le puoi fare solo con chi è veramente bravo.

Ali: Puoi farle anche con uomini veramente veramente incapaci. E poi in quelle sono così bravi.

Wolfgang: È noioso convincere qualcuno a fare sesso.

Flo: Convincere qualcuno a fare sesso significa sesso di merda. Non è mai buon sesso. Fa schifo.

Ali: Ho sempre voluto essere violentato per strada da un ragazzo più grande. Questa era la mia fantasia sessuale. Sfortunatamente, non si è mai verificata.

Wolfgang: Una volta ho fatto sesso con dei ragazzi. Adesso me lo ricordo. Non posso dire con chi perché il paese è piccolo. E tutti si conoscono.

Flo: Soprattutto quando tuo padre fa il macellaio.

Hai mai fatto sesso in macelleria?
Flo: Certo.

Sulla carne?
Flo: (annuisce) Quasi dappertutto.
Wolfgang: Ho fatto del meraviglioso sesso guardando i cigni, nuotavano davanti a me. Era bello.
Ali: In realtà siamo molto innocenti.

Fai molto sesso?
Flo: Negli Stati Uniti, no, Qui non è molto sexy.
Ali: Io ero davanti al P.S. 1 e si è fermata questa macchina con un ebreo cassidico. Sono saltato in macchina e ci siamo fatti una sega in macchina. Lui disse che non l'aveva mai fatto prima. Mi fece un piccolo pompino e disse che era davvero la sua prima volta. Voglio dire che era sposato e tutto.

Indossava il cappello?
Ali: All'inizio, ma credo che poi cadde. Andammo dietro l'angolo nel retro della macchina. E durò qualcosa come cinque minuti e mi annoiai molto presto. Non fu molto importante.
Flo: Se fossi stato io in una situazione del genere, non mi sarei annoiato. Avrei gridato.
Ali: Volevo dirgli Ti farò una sega quando posso pregare con te. Ero semplicemente sopraffatto come quando sono arrapato e il ragazzo si ferma bruscamente e ce l'ha duro nelle mutande e mi sembra interessante in un certo senso e per un momento mi sento proprio a mio agio. Poi le cose avvengono e basta. A volte sono stato così travolgentemente arrapato che ho quasi perso coscienza proprio perché sono arrapato. Adesso non più così tanto, però.

Perché non ti fai una sega e basta?
Flo: Noi siamo davvero innocenti. Non corriamo al bagno pubblico più vicino e lo facciamo. Quando sono arrapato, solo camminando per strada (mi arrapo anche molto) io mi perdo veramente. Intendo dire geograficamente. Perché continuo a camminare e poi vedo una persona sexy e seguendola finisco in un negozio macrobiotico. Il commesso mi chiede: "Prego?" E io faccio, ehm, e compro una merda di pane integrale perché stavo seguendo una persona che è entrata nel negozio.
Flo: A me piacciono anche gli odori. Mi piace sentirli. Devo sentirli quando faccio sesso. L'altra persona, sono molte parti diverse. Ma è il tuo stesso odore perché continui a sfregare il tuo corpi e si mischiano. Puoi dire dall'odore di una persona se ti piace. Quando non riesci a sentire l'odore significa che non c'è simpatia.
Ali: Ma Serge Gainsbourg non si lavava mai. Doveva avere un odore davvero orrendo eppure aveva tonnellate di ragazze.

Si dice che Rasputin avesse un cazzo di 12 3/4 pollici e puzzava così tanto che la gente era costretta a coprirsi la faccia quando entrava in camera. Eppure faceva sempre sesso, proprio un gigolo.
Flo: 12 pollici? E allora. Quanti centimetri sono? 36? 40 centimetri? È grande. È sicuramente pesante.

In Austria l'uccello si misura in centimetri?
Ali: Sì.

A quanti centimetri viene considerato grande?
Wolfgang: 30?
Flo: Qual è la media? La media è qualcosa tipo 17.
Wolfgang: No!
Ali: Non m'interessano le misure dei cazzi, tranne per quando stavo perdendo la verginità. Non volevo perdere la mia metà di verginità. Volevo aspettare.

Vuoi dire che avresti voluto perderla tutta.
Ali: Già. Uh huh.

A questo punto dell'intervista Ali tre membri dei Gelatin cominciano a cantare simultaneamente "Voglio perderla tutta" sul motivo di"He's Got the Whole World in his Hands".
Ali: (ancora cantando) Voglio togliertela tutta. Voglio togliertela tutta.
Flo: Le dimensioni non contano. Solo per Godzilla contano eccome.

Perché non mi parlate dei vostri scatti.
Ali: La settimana prima (nostri scatti) eravamo un po' tesi perché pensavamo: Ok, dobbiamo averlo duro in qualche modo.
Wolfganf: Certo, ci sarebbe piaciuto averlo duro.
Flo: Io non ero teso.
Ali: Tobias (il quarto membro mancante dei Gelitin), era davvero spaventato. "E se voi ce l'avete duro e io no?"
Flo: Continuò a parlarne per una settimana e io gli dissi smettila o non funzionerà mai. Ti stai mettendo sotto pressione.
Ali: Era l'opposto di quando si era giovani e dovevi andare dal dottore perché ti controllasse le palle o qualcos'altro e tu eri nella sala d'attesa e pensavi: "Speriamo che non mi si faccia duro". E ovviamente diventava duro … solo aspettando seduto fuori.

Siete considerati sex symbol a Vienna?
Flo: No, non siamo così importanti da essere considerati simboli.
Ali: È strano, tutte queste leggi a New York e roba del genere. Appena ti spogli fai una dichiarazione. Non puoi spogliarti solo per essere nudo. Hai sempre un messaggio. Tipo "Oh, questi ragazzi si spogliano!" Ma non è niente di speciale.
Flo: Abbiamo fatto dei lavori appesi al soffitto nudi e venivamo sculacciati e quando fai una cosa del genere con i vestiti addosso, è più una dichiarazione sulla moda dei vestiti. È teatro. Se sei nudo, è l'osservazione minore.
Ali: Era una decorazione di carne, una decorazione di corpo.

Vengono spesso da voi persone dopo le vostre esibizioni e vi abbordano per sesso?
Flo: La gente viene e flirta, ma tu te ne accorgi solo il giorno dopo. Loro fanno il primo passo, tu devi fare il secondo… Quando la gente è lì a guardarti, tu in realtà stai facendo sesso con tutti nella tua testa. Non c'è contatto corporeo. Loro ti vedono e fanno foto e tu vai in giro mentre riordini ed è come quelle persone che puoi telefonare perché vengano nel tuo appartamento a fare quella pulizia nudi. Era la stessa situazione. Vai in giro con una scopa e raccogli le cose e la gente impazzirebbe solo a guardarti. E tu sai che sei nella condizione del ragazzo delle pulizie nudo e loro sanno che sono nella condizione anche non l'hanno ordinato. Sono trascinati in questo loro malgrado.

b. t. benghazi, shaking down gelatin – sex conference with viennese art guys, in: honcho magazine, maggio 1999 (ridotto)

île flottante

île flottante è un'isola galleggiante. Come un iceberg, solo una parte dell'isola emerge dal livello dell'acqua, mentre la maggior parte del suo volume si trova sott'acqua. L'isola è vuota all'interno e alcune zavorre la trattengono in profondità. una nave la condurrà in mare aperto e la lascerà libera di fluttuare. senza motore e senza un dispositivo di controllo, l'isola segue arrendevole le correnti e girovaga per mesi.
sull'isola vivranno sei persone. L'equipaggio rimane in una botola sottomarina per tutto il tempo in cui l'isola naviga. solo quando l'oceano è fermo si può salire sul ponte per vedere l'orizzonte spalancarsi dinnanzi agli occhi.
Né l'isola né l'equipaggio devono raggiungere una meta precisa. Il passare del tempo si misura solo dalla quantità di creature marine e alghe che si depositano sullo scafo arrugginito dell'isola e dai corpi dei suoi abitanti.

im arsch des elefanten steckt ein elefant steckt ein diamant

(un diamante è nascosto nel culo puzzolente di un enorme elefante blu)
l'elefante è intrappolato all'esterno della schirn kunsthalle su una pedana di cemento alta approssimativamente 8 metri chiamata »tisch«.
il ponte che prima collegava »tisch« e il museo è andato distrutto. devi camminare su un'asse di legno oltre la gola profonda 8 metri per raggiungere il voluttuoso corpo dell'elefante, indivi-

duare il diamante nell'aderenza, inserire un pugno al buco del culo e cercare a tentoni o rubare il diamante ereditato. Autoresponsabilmente devi distrarre la guardia seduta affianco all'asse osservando le norme di sicurezza del museo per riuscire ad arrivare all'elefante.

ing. herbert hübner

Gelatin è una masse informe, in costante movimento. Al momento sono Ali Janka, Tobias Urban, Wolfgang Gantner, Florian Reither e Salli Hochfeld a esibirsi durante i più disparati eventi con o senza ospiti e con le più disparate etichettature. Alla *Wiener Secession* –prima volta in questa galleria – entrano non soltanto dall'ingresso posteriore, ma invitano anche l'ingegnere Herbert Hübner.

Herbert Hübner è nato a Salisburgo il primo gennaio del 1923. Nel 1941 ha conseguito la maturità presso l'HTL, nel 1946 è entrato nel governo regionale di Salisburgo per l'edilizia stradale. È stato direttore dei lavori di costruzione dell'autostrada Tauern, limitando il numero dei ponti. Dal 1969 al 1992 è stato presidente del Comitato della società di ricerca dell'edilizia stradale. Nel 1985 è andato in pensione e dal 1990 si occupa di disegni a pennarello su pratiche scartate per „colmare la mancanza di lavoro".

dal catalogo della mostra

les innocents aux pieds sales

la decadenza e la rivoluzione venga dal culo
polvere di zucchero sui volti della nobiltà, che rimestano nei propri culi
champagne per tutti per farli ubriacare
„oggi c'è una festa, con il mio viso zuccherato vi permetto di gustare il succo le mio culo"
più tard i candidati andranno tratta dal culo per la loro esecuzione sulla ghigliottina e
selezionata con un sistema quasi democratic de'l caso, nel stesso tempo i boia de'l esecuzione andranno tirata da un altro culo
è l'alta cul-tura
artisti, curatori, conduttori pesanti, collezionisti d'arte, galleristi, artigiani, studenti, finanzieri, cercatori di soldi, disoccupati, designer, star, aromatizzatori e tassisti andranno abattuta e abattuta secondo un principio de'l caso. (il primo museo, con si sapere oggi sono stati inventare nello stesso tempo della ghigliottina).
rotoleranno le tette

siccome da qualche tempo maionese e ketchup circolano dentro di noi al posto del sangue, siamo pronti a dare la vostra vita per un pezzettino del toast hawai o d'insalata con la vinagrette di ketchup e maionese.
we are the world – we are the children -
battaglia: affare convulso del muscolo di chiudere il culo: tirraggio de'l mondo omogeneo (il mondo omogeneo del lavorro at razionalità)
„se c'è una erruzione di riso, à una correlazione, lo si deve ammettere, con la stes nervoso, abitualmente passare dal culo (gli organi sessuali nella vicinità)
erruzione che stavolta è declinata sullaprtura della bocca"
mikel: lo stunt anale del grande erruzione di collatura di botilia di champagne
un aperitivino per le invitate prima della grande esecuzione ci sono due regioni
il dramma del grecia sei morto. non capita qui, ma nel mondo reale esteriore.

judith fuckus eisler

ogni volta che vieni a nyc, tu ci fai e noi ti facciamo i capelli del ritratto.

kacksaal

L'elegante rampa d'accesso di legno sembra galleggiare liberamente e ti conduce su, in alto, in un capannino, dove dovresti davvero fare la cacca. Devi davvero perché è molto eccitante. Ti siedi sul gabinetto, uno di quelli che ti separa le chiappe, come al solito. Ma adesso guardi allo specchio, che dirige il tuo sguardo per diversi altri specchi giusto presso e dentro il tuo posteriore.

gabriel loebell

kinosaal

Tre cinema proiettano lo stesso film »Das doppelte Fäustchen«. Ogni gruppo di visitatori è seduto in una sala vuota e il video parte appositamente per loro. Puoi guardarlo indisturbato.

+++

Emil: Il mio devia a sinistra. Come entri scopri che le tue dita deviano a sinistra… E poi, una volta che sei dentro, continua ad andare… Continua ad andare in quella direzione?

Tobias: Tu non dai una spinta?

Emil: No, seguo solo la direzione, lo tengo lubrificato. Muoviti intorno, stendi le dita intorno. Potresti entrare ancora più in dentro – lentamente, lentamente.

Alla fine scopri che la tua mano esplora così lontano, metti il pollice dentro e lo stendi e lo muovi.

Tobias: Ah, anche tu cerchi di stenderlo un po'?

Emil: Sì.

Tobias: …il più possibile.

Emil: Sì, e io posso anche tirarti dentro o darti una mano dentro. Ma intendo, magari se tu … magari se ali ti fa vedere?

Ali: Ti faccio vedere io.

Emil: Ti fai un'idea, di ciò che è… Non è così difficile. Alla fine è più difficile per me che per te.

Tobias: Credo.

Ali: Alla fine…

Emil: È il tuo primo fist?

Ali: Qui abbiamo due diversi tipi di lubrificanti.

Emil: È quello che sto usando, così puoi mescolarli un po'.

Ali: Abbiamo portato anche altri guanti.

Emil: Ne ho portati alcuni, nel caso servissero.

T: Cosa c'è di bello nel ricevere un fist?

Emil: È l'allungarsi… andare in profondità, ma, è molto più intenso che scopare.

Nonè come scopare…una sensazione completamente diversa. E quando le dita di qualcuno premono sulla tua prostata, è come elettrizzante. È questa sensazione stupefacente.

Hai mai ricevuto il fist o le dita?

Ali: Beh presi … forse così, ma mi fermo qui. Voglio dire, potrei abituarmi, se continuo, potrei abituarmi a ricevere un pugno. Probabilmente mi piacerebbe, ma non devo sforzarmi adesso.

Emil: Usi qualche dildo?

Ali: Ho un divaricatore anale.

Emil: Quindi è solo una questione magari di allargare. È una sensazione completamente differente.

Ma non riuscivo a crederci la prima volta. La prima volta non te ne rendi neanche conto. Mi ero ubriacato così tanto che quasi crollavo. Mi sono fatto prendere dal panico, pensavo: "Oh mio dio, questo ragazzo mi uccide." Ma dopo, mi sono accorto, mi piaceva.

Tobias: E poi hai cercato di farlo del tuttto cosciente.

Emil: Sì. Perfezionando.

Ali: Ma Tobias è un ragazzo molto delicato. Non ti farà male.

Emil: Cerca di essere abbastanza delicato, sicuramente all'inizio. Vedessi quel che succede.

Ali: (L'inizio) uno dei punti meno delicati.

Emil: Quindi in qualche modo tu mi vuoi come …?

Ali: Sì.

Emil: Fino in fondo?

Ali: È fantastico.

Emil: Domani? Così va bene?

Tobias: Puoi anche stare in ginocchio.

Emil: Ok! Così ci sono due opzioni.

Ali: Se solo il tuo culo resistesse …Dipende da ciò che è

meglio per te.

Emil: Potrebbe essere più comodo stare semplicemente in ginocchio. Va bene.

Ali: Qui dovremmo reggerti in un certo senso.

Emil: Sì.

Ali: Così, per farti rilassare.

Emil: Sì.

Tobias: Quale lubrificante usiamo? Ognuno? Questo è anche, sì, questo è quello a base di acqua.

Ali: Wow, è sorprendente, perché la tua Rosetta non sembra così tesa. Sembra del tutto normale. Wow, puoi parlarci?

Tobias: Wow… è bellissimo!

Ali: È bellissimo! Devo filmarlo.

Puoi farlo tu? Le mie mani sono piene di gel. È bellissimo! Wow!

Tobias: Incredibile!

Ali: Sembra davvero una fichetta. Una fica di ragazza, un po'. Perché è rossa e carnosa.

Tobia: C'è una TV in Australia… con il buco parlante.

Emil: Oh, sì.

Tobias: Sono distesi su un fianco… e poi fanno … e poi dipingono le facce dei politici sui loro…

Ali: Ti puoi girare un po' con il corpo così?

Emil: Come?

Ali: Così?

Emil: Così?

Ali: Sì.

Ali: Vuoi ficcare le tue dita lì dentro?

Tobias: In questa direzione o…?

Emil: Seguendo la strada. Posso avere il cuscino? Grazie.

Tobias: È veramente caldo qui dentro. Puoi sentire le arterie.

Emil: Mettile fino in fondo fin qui.

Ali: In caso ne avessi bisogno…

Emil: Grazie.

Ali: Proviamo ad allargarlo un po'?

Emil: Sì! Aprimi.

Ali: Se ti sporgi un po' possiamo divaricare il muscolo. Per guardare dentro.

Tobias: Stai bene?

Emil: Sì!

Ali: Assurdo! … Adesso è davvero …aperto.

Tobias: Devo guardarci dentro?

Ali: Prima ci puoi entrare dritto.

Tobias: C'ero già.

Ali: È assurdo. Guarda come è aperto adesso.

Tobias: Dov'è la prostata, su?

Ali: Una specie… qui dietro.

Ali: Ci entriamo in due? Anzi fai tu.

Tobias: Inizia a essere stretto.

Ali: Devi stare attento.

Ali: Devi stare attento.

Tobias: Ah, è strano.

Ali: Mi dai ancora un po' di lubrificante?

Ora puoi parlare con la fica, wow.

Adesso sta parlando.

Con una ho fatto un pugno e l'altra l'ho tenuta piatta. Hai delle forbicine?

Tobias: Cosa?

Ali: Dove sono le forbici?

Ci si può entrare veramente?

Tobias: Non lo so esattamente.

Emil: Spingi e basta. Troppa pressione.

Ali: Così tanto non sono mai entrato.

Tobias: Stai bene?

Emil: Sì.

Ali: Fino a dove sei entrato?

Tobias: Fin là.

Ali: Assurdo.

Tobias: Penso di aver esagerato.

Ali: Proviamo il Ping-Pong.

Con la forza dei tuoi muscoli puoi tirarlo dentro.

Wow, è bellissimo.

Emil: Sta venendo?

Tobias: No. Togliamolo.

Emil: Aspetta, proviamo qualcosa.

Ali: Wow, è bellissimo.

Tobias: Quante palline riesci a ficcare dentro?

Emil: Non ci ho mai provato. Proviamo. Chi non risica non rosica, caro.

Ali: Aspetta, ne ho prese altre due. Ma prima devo lavarle.

Tobias: Io metto la prima.

Ali: Sì, sono pulite.

Tobias: Sono troppo fredde per te?

Emil: No, va bene.

Tobias: Questa è già la quarta.

Ali: Diccelo, quando sono troppe.

Emil: Quante sono?

Tobias: Questa è la quarta. Ne sta arrivando un'altra.

Emil: Va bene.

Tobias: Stai bene?

Ali: Ancora un'altra.

Ali: È come un buco nel pianeta. Bel pianeta!

Emil: Ti piace?

Ali: Sì!

Emil: È dentro?

Tobias: Sì.

Ali: Vuoi deporle?

Emil: Hmmm?

Ali: Le vuoi deporre?

Ali: Wow, è bellissimo. È così carino.

Emil: Ce ne sono ancora due dentro?

Tobias: Sì due.

Ali: Adesso dobbiamo prenderle.

Dobbiamo prenderle.

Le stai prendendo, Tobias?

Emil: Devi fare attenzione, a non ricacciarle dentro.

Tobias: Va bene?

Emil: Sì.

Tobias: Scusa!

Emil: Va bene.

Tobias: Ce l'ho quasi… adesso ce l'ho.

Ali: Wow.

Tobias: Il tuo culo è davvero caldo e accogliente.

Emil: Ti è piaciuto?

Perché non provate, se potete … mettere due mani qua dentro?

Ali: Due mani? Ok!

Probabilmente le due mani non le faremo domani. Perché abbiamo preso le palline.

Credi di poter tenerle dentro per un po'?

Emil: Il pericolo è che si possano spostare… e poi si spostano verso l'alto.

Ali: Quindi dovremmo rimetterle dentro poco prima?

Emil: Sì. Ok.

Tobias: Ma questo non è un problema, perché tu sarai in una scatola.

Ali: Puoi rimetterle dentro da solo? Senza aiuto?

Voglio dire che sono veramente solide, l'unica cosa è che, quando le schiacci, si rompono.

Tobias: Possiamo mettere una coperta sulla scatola, così che anche il tuo culo sia coperto, e tu ti puoi spostare.

Emil: Voglio stendermi! Stenderlo!

Ali: Questo è la tua ricompensa.

Emil: Dentro?

Ali: Sì!

Emil: Fammi un fist! Porco diavolo!

Ali: Sono felice di dirtelo: "È una femmina!"

Emil: Me lo sentivo.

Ali: Wow.

Tobias: Stai bene?

Emil: Sì.

Ali: Se vuoi farti una doccia…

Emil: Sì, credo che aspetterò ancora un attimo.

Hai le mani grandi.

Ali: Io ho le mani grandi?

Sono piccole così… ma se le chiudo a pugno sono grandi.

Emil: Interessante a vedere.

Ali: La fica parlante è bellissima. Davvero bellissima.

Emil: Vediamo un po' dove sono le mie mutande.

Tobias: Non ti fa impazzire? È troppo dolce.

Ali: Sì veramente dolce, …ma non mi fa impazzire.

Allora, se entro in questo modo nella fica – nel culo – di una donna, è più o meno lo stesso.

Tranne che da lui… è un tipo… lo so, funziona meglio che con le ragazze.

trascrizione: maria anwander, ruben aubrecht

kolibri d'amour

kolibri d'amour è diventato kolibri d'amour quando non siamo riusciti a stabile un adeguato accordo con la palla affinché seguisse la traiettoria che doveva seguire. persino la precisa ingegneria del dispositivo di controllo delle palle da golf "supercannon" con le sue eccellenti e promettenti specificazioni per la precisione dei tiri è rivelato non abbastanza preciso. La sperimentazione giornaliera sulla precisione della traiettoria della palla altamente accelerata e di lì la deviazione per mezzo di una sucessione di lastre d'acciaio molto lucide (pling-plang.plongs) ha presentato un margine di incertezza più ampio del previsto. questo significa un possibile pericolo di vita per i passanti che vogliono sentire il veloce componimento delle palle che attraversano il ponte di cemento sul canyon di cemento all'interno dello sprengel museum hannover passando da un lato all'altro del museo. abbiamo fortemente ridotto questo rischio facendo andare la palla in imbuti grandi come richiesto dalle statistiche. Il nostro iniziale disegno distinto di un avvenimento lineare plung-plang-plong-pling-plang di un disegno geometrico sempre uguale intorno al ponte è diventato una poesia meno precisa ma più uniforme e uno scarabocchio più informale.

il cannone lancia la palla ogni 20 minuti, la palla rimbalza contro una lastra di metallo montata sul muro (pung), vola per aria, viene catturata (dong), rimbalza su un'altra lastra di metallo (blong), viene ricatturata (pff) e rotola indietro verso la macchina (chr, chr, chr), che lancia di nuovo la palla 20 minuti dopo. lampeggiatori girevoli e suoni d'allarme avvertono i visitatori 15 secondi prima che la palla venga sparata. tempo sufficiente per ripararsi e guardare di sfuggita la palla da golf in volo e sentire le rapide successioni di avvenimenti che seguono la sua repentina accelerazione.

das ksks

ksks è un uomo seduto dietro a un buco nella parete che fa ksks.

se l'uomo nella parete vede un essere fuori, fa ksks per prendere un contatto. se poi l'essere (di solito un visitatore della mostra) si avvicina al buco, sente qualcosa sussurrare, il ksks inizia a parlare con lui.

mi senti?
togliti le scarpe, voglio vedere i tuoi piedi.
dimmi come sono i tuoi piedi.
forza dì, sono belli grandi?
mostrami la pianta dei piedi e inoltre devo sapere come pieghi i tuoi calzini.
una piega di grasso, mostrami un po' quella piega di grasso che hai lì.
è molto morbida.
dalla luce che c'è qui sembra morbida e profonda.
schiacciala e dì un po'alla signora dietro di te con il cappotto verde di metterci il dito dentro.
voglio vedere quanto è profonda.
e deve togliersi le spalle, quella vecchia ciabatta.
su, su, via, gsch gsch gsch

la maggior parte dei discorsi verte su dettagli fisici, anormalità e particolari intimi.
a volte però possono anche venir fuori cose completamente banali, come:
ehi lei....
è sempre stato così grasso?
che ora era ieri all'ora...

+++

e-mail di ksks:
un ragazzino – lukas – mi racconta che di notte fa la pipì e la cacca nel letto – mi sembra di essere uno psicologo e gli suggerisco semplicemente di andare al bagno prima di andare al letto, così evita di notte tutta quella poltiglia...inoltre a volte gli altri se la fanno sotto molto di più, non è vero?

la storia della scopata e della spruzzata, si trattava di una ragaz-

zina sui 12, è entrata dopo aver flirtato con Victor, ha preso il tubo in bocca e via – abbiamo fatto delle facce a vedere tutte le schifezze che uscivano dal tubo... oggi purtroppo non succede niente e fuori il tempo è così bello e fa caldo. ieri siamo andati con il bus a Vienna al Ritz e ci siamo scolati molte vodke. eppure la mia testa è completamente normale. oggi fa più caldo e devo starnutire in continuazione – non chiedermi con quanti virus influenzali e batteri devo avere a che fare quando uso questo tubo.....
baci dal ksks

allora oggi calma piatta...che noia....NESSUNO viene a trovarmi....[grazie, con questo tempo!] hhmmhhm
a presto allora
ksksks

nel buco nero, tre topoline sud-tirolesi hanno avuto il coraggio di appoggiare l'orecchio al buco: ecco lì davanti al box tutto il gruppo, fianchi e schiena appoggiati al buco e ascoltano la spiegazione della guida – ksk sa fare ksks, gemere, scoreggiare, bramire, soffiare su braccia e fianchi e nessuno osa allontanarsi dalla guida e avvicinarsi al buco. alla fine una ha messo dentro la sua treccia – solo un po' naturalmente, non abbastanza in fondo (come ha scoperto ksk dietro la porta: stanca dopo due giorni di mostra, il buco è stata la cosa che più le è piaciuta) e un'altra mi ha rifilato una banconota da venti –un piccolo mercato nero (ksk non racconta la verità)- un'altra ancora è passata oltre battendo stupidamente i piedi – behhhhhhhhh, ksk preferirebbe adesso avere una carota nel culo per 4 ore o andrebbe volentieri a farsi un tuffo nel Danubio con questo sole o almeno un ragazzino esterrefatto davanti al buco, ma così –dalle maestrine neppure un buco riesce a cavare granché.
ehi cari!
sono qui da due ore e anche se è sabato, non succede niente. ksk intimorisce molto. la maggior parte della gente passa accanto e fa finta di non aver sentito niente. altri non hanno il coraggio di avvicinarsi – non dicono una parola –vanno via, tornano indietro (per leggere nome e titolo) danno un'altra sbirciatina all'interno – poi via. i bambini esibiscono la loro collezione completa di parolacce – si divertono. l'ondata di inibizione diminuisce. confronto da vicino-occhi, labbra, orecchi –giochi di alternanza. ci si scambia delle intimità. "it`s very nice-your fingers in the hole."

"lo dica agli altri- l'unica cosa positiva qui dentro. finalmente una voce umana." due donne sui 50..

saluti da phillip-special e ali.

un misto di confessionale, peep-show e hotline erotica.

proprio bizzarro qui – to be continued. divertitevi in Australia.
saluti dal vostro ksks

ciao gelatin!
pensi che la merda sia la quintessenza della seduzione?

come ti è venuto in mento questo "ksks"? qualcuno mi ha raccontato ieri che le prostitute parigine della rue de st. denis utilizzano il richiamo "...ksks..." per attirare e tentare – un parola ardente originariamente forse scaturita dal desiderio di contatto? "...gsgs.." sussurro questo suono morbido, alla francese, gsgs, fuori dal buco, ma quello lancia una rapida occhiata, sussulta e abbandona subito la sala. devo accontentarmi di questo risultato o dovrei ingrandire un po' il buco in modo che mi senta meglio.

lo sapevi che la cacca di capra è usata dai masai per curare il mal di testa? si spalma sulla fronte. La merda come medicinale universale e la gelatina? almeno anche quella è viscida

la gente qui è pigra. ascoltano le mie stupidaggini e non rispondono, il tutto però è molto strano aspetto una guida, che ore

fai qui le 13:48 di domenica

ok a dopo
gsgs

Ciaaoooooooo
la storia della cacca di capra contro il mal di testa funziona. già tre persone che soffrono di forti attacchi di cefalea circa 3 volte la settimana sono disperati e dicono di voler provare questo rimedio che è più efficace – letame di capra di montagna, di pianura o da lana – forse dipende dalle dimensioni della testa

uffff una persona giudiziosa afferma: "money talks and everybody walks" ma non infila neppure una banconota nel buco

armin (??) chiede se il ksks è in vendita??
hai già pensato a un prezzo?

?? avete intenzione di comprarmi??

CALMA PIATTA e posso urlare quanto voglio, calma piatta tipica del martedì

domani faremo una prova con l'etere....
immaginatevi un mucchio di gente stordita
davanti al vostro buco
come un angolo morto
nello specchietto retrovisore
vengo superato
e non mi vedono
gsgs

ieri, festa nazionale: gli austriaci si sentono audaci in queste occasioni e tirano fuori la loro piccola riserva di coraggio: cantano con e attraverso il buco, si danno delle pacche sul culo, uno tende una fune attraverso il padiglione dell'esposizione, un bambino dà da mangiare briciole di pane a ksks, uno scolaretto, leggendo il testo nella bacheca urla le dimensioni del suo pisello. ieri mi hanno riempito per bene: con dita, nasi, 3 gomme da masticare e uno ha appoggiato la sua bocca al buco: il bacio con la lingua è complicato: (il bordo del buco è piuttosto ruvido; schegge di legno nella lingua). visita di gruppo: la guida spiega "l'idea estrema del buco" e invita la gente a parlarci dentro: uno solo ha il coraggio di sussurrare una parolina "riccio" per fare subito un salto indietro e tornare al suo gruppo.

ksks è stanco oggi dopo una notte d'amore senza amore, si è alzato presto, è stato beccato a rubare le gomme da masticare: 960 bigliettoni di multa!!!!!!!! e adesso, a secco e frustrato aspetto la scolaresca del mattino che non arriva.
chissà chi mi riempirà oggi.
ehi, ali, dov'è la foto del culo grasso australiano?

ksks è invidioso:
diana, un bocconcino di 15 anni e il superfigo gregor si stanno sbaciucchiando davanti al mio buco e gregor infila una foto porno nel buco!
mi infilano poi altri tre desideri ("una casa su un pianeta sconosciuto con tanto sole, mare CIBO e piante e tutto quello che voglio avere. il cielo deve essere rosa." – "un grasso buco umido!" – e poi "britny speans in live") ah già e ho anche pitturato un naso, un alluce e spaventato un bambino che non la voleva più smettere di piangere: è facile farli gridare (custodi chiedono di fare un po' di silenzio – ma ksks non ci pensa nemmeno – senza gregor il superfigo e il mare buco è troppo irrequieto per stare tranquillo!)

buco rimane insoddisfatto, inizia a sporcarsi: serpenti, gomme da masticare, perle, occhi, due nasi, nessun bacio con la lingua, nient'altro – servirebbero idee nuove e la foto che ali aveva promesso!

sì sì, si dice così
il culo grasso non è riuscito a farmi bollire il sangue, mi imma-

gino: il buio nel mio buco è rosso sangue, mordo la sua vena finché non esce del sangue bollente che riempi la mia bocca il suo corpo trema finché lentamente congela sotto i miei piedi i miei capelli rosso fuoco bruciano il suo corpo rigido e bluastro quando il grasso inizia a scoppiettare lo lascio stare

il prossimo prego!
per fortuna esistono i bambini che non si scioccano e ogni tanto dicono anche qualcosa, ieri non è successo niente, domani tutti i viventi vanno a trovare i morti nei cimiteri e sarò di nuovo qui al buio ad aspettare qualche vittima
baci rosso-scuro

uau
una bella casa dei sogni!
una donna mi racconta della sua bella superficie argentea, liscia e morbida, dove sta sola, chiara e trasparente questa superficie è un lago e lei lo attraversa con la barca piena di storie.
è veramente una brava persona perché non vuole ferire nessuno anche se qualcuno a volte è cattivo con lei

oggi sono molto sensibile agli odori e devo sempre tapparmi il naso con tutti quei mix che vengono frullati nel buco: aglio, dentrificio sbiancante, qualcosa di salsicciotto, polvere tarmicida (?), cioccolata, aceto
anche non male: una casa in Italia con vista sul mare

il buco esternamente è completamente insozzato da tutte le bocche che si avvicinano
un visitatore è preso dal panico alla domanda su quale sia il suo sogno più bello e se ne va salutando cortesemente ARRI-VEDERCI
ksks

un'agente d'arte va in confusione, due coppie si infilano la lingua nei loro buchi, un gruppo canta canzoni nazi, per il resto niente di particolare. coraggio, ciò che mi manca è il coraggio. ali: grazie per il sacco di lardo!
mandami anche una foto del matrimonio con il tuo uomo del truckdream
ksks vi invidia le onde e la spiaggia e tutta quella gente felice che vi accoglie sorridendo, nudi e abbronzati, i giganteschi frutti sconosciuti dall'albero con la loro ricca polpa, i pesci argentati che vi saltano in bocca e il mare azzurro, vellutato al tatto e così profondo...

mandatemi una foto
alba/tramonto al mare, o qualcosa del genere
ksks

ieri ho visto il mio primo cadavere con la coperta sulla testa (bluastra) sul ciglio della strada mentre passeggiavo per bisamberg. una scintillante poliziotta accanto
suicidio?.
poi abbiamo cercato l'auto per circa due ore per i vari vicoli delle cantine (scavati in profondità nel suolo con uno stupendo odore di mosto d'uva)
alla fine l'abbiamo trovata.

volevo solo raccontarvi velocemente che qui fa un FREDDO DANNATO da GRIGIO NOVEMBRE correndo mi sono stirato il tendine d'Achille e adesso devo stare a riposo per qualche giorno, cosa che al momento mi risulta terribilmente difficile

un uomo, uno scrittore, rimpiange di non essersi tuffato nella piscina che avevate allestito ad Hannover – l'avrebbe fatto volentieri perché secondo lui equivaleva a un tutto nella sua mente verde azzurrognola. scrive racconti e li illustra, è gradevolmente morbido, ha una voce dolce che in qualche modo mi conforta. trova ksks stupendo, si inchina (solo a parole) di fronte all'opera e se ne va.

mi sento come da bambino quando aspettavo con gioia il natale.

inoltre, ieri ho parlato con uno – johannes – che insegna a praga in una scuola tedesca. – questa mostra non va anche a praga? gli piacerebbe tantissimo occuparsene – sa' l'inglese, il tedesco, il ceco e farebbe i modo che i suoi studenti venissero a sussurrare nel buco, sarebbe carino, no?
a presto
il vostro ksks

il buco viene continuamente riempito di storie

la stanzetta dietro il buco è un grande segreto
regno di ksks
la sua conoscenza il suo potere
la sua superiorità

anche simpatico:
mia madre pensava fino a ieri che me ne stessi seduto all'aperto davanti alle mura di Krems a sussurrare attraverso qualche buco (forse di cannoni?)
il buco viene continuamente riempito di storie

4 bambini : stefan, sascha, karin e benjamin, abbastanza furbi da scoprire il buco, ci giocano, infilano ed estraggono serpenti, spruzzano i nasi con deodorante...divertente prendere in giro i genitori, il signor günther e la signora maria.
breve pausa, esercizi di chi kung lungo il Danubio: due lesbiche che gironzolano con due cani randagi, mi passano accanto, poi due vecchie di Krems con un barboncino al guinzaglio: uno dei randagi delle lesbiche annusa il culo del barboncino al guinzaglio che preso da un attacco isterico inizia ad abbaiare e attorciglia il guinzaglio attorno alle gambe della sua padroncina. le due vecchie prendono a gracchiare senza ritegno: "non può mettere il cane al guinzaglio!!!!!!!"
la lesbica più piccola, con i capelli scuri: "questo succede perché il cane è al guinzaglio, per questo è così fuori!
che gente, senza rispetto, da vomitare" rivolta a quella più grande, la rossa: "ci rinchiudiamo, che gente, da non credere, veramente!" mentre se ne vanno, le vecchie: "...come i zingari, come i zingari..."
mi diverto a fare gli esercizi di chi kunk qui a krems sulla passeggiata lungo il danubio.

certo ksks c'è sempre ed ovunque
torna a gioire per una notizia
molto triste perché il bisbigliare durerà solo fino a domenica
gli mancherà un bel po'....

indirizzo di praga – johannes – prossimamente
sono passati proprio ora i due curatori di praga, dicono che la mostra sarà più o meno ad aprile

ksks deve portare qualcosa a vienna – stampante...?
un abbraccio
il vostro ksks

eccoci di nuovo!
ksks si è dato una bella ripulita, tinteggiato di fresco, un po' di colore bianco è rimasto appiccicato, pronto per essere risporcato, attende nuovi oggetti appiccicosi e viscidi da risucchiare, la bacheca di legno è stata tolta e nulla ostacola lo sguardo sul buco.
i "pezzi grossi" (così dice Denk) non si sentono a loro agio, non reagiscono, si chiedono forse cosa voglio intendere con questo, sorridono come sempre gentilmente e scompaiono dietro il sipario nero.

un tono molto molto basso, 40 Hz, fa vibrare le budella, serpeggiano e tutta quella roba dentro si rigonfia ben per bene finché non esce di nuovo dal buco
divertente!

attendo trepidante le vostre mail
ksks

fuori pioggerellina, dentro aria stagnante e visitatori con stress natalizio -
due giovani innamorati davanti al buco, uno mi suona dentro il suo moderato, a un altro lecco il naso, le famiglie sono più intimidite, l'occhio stupendo di georg! la sua ragazza va pazza per il suo uccello e quando voglio sapere di più scappa via, una giovane famiglia si aggira come un timido branco di cani – mi sarebbe piaciuto strisciare fuori e raggomitolarmi accanto a loro – vabbé, domani visita alla mia famiglia, per nulla canina – funzione natalizia – sedere, chiacchierare, stare buono, mangiare, annusare, mordere, strappare –va via! –vabbé

01.01.01
anche ksks oggi si è fatto la doccia
per la prima volta quest'anno
ieri il danubio, così blu, visto dall'alto
ben illuminato e bello con i fuochi d'artificio
prima viva espana e rum cubano
poi collasso della rete telefonica e dei taxi
ksks si sente oggi un po' stralunato e sovraeccitato, si meraviglia delle strane biglie bianche (atropina belladonna?) che sono lì sul tavolo e di altre cose, per esempio uno che si mette la mano nei pantaloni e si gratta il c.......... nonostante me questo non ha nulla da dire
peccato
mi sarebbe piaciuto sapere cosa si accumula sotto le sue unghie in un giorno
se no, non c'è molto movimento – forse sono ancora tutti a letto

mi informerò se la galleria di Krems possiede un dittafono
il vostro ksks

a volte sto seduto nel mio stesso grembo, ondate di freddo e vampate di calore e sotto mi tengo stretto alla folta capigliatura e il terrore di precipitare mi irrigidisce e immobilizza le mani, le viscere pulsano e quando chiudo gli occhi vedo una mischia rosso sangue, se li apro vedo precipitare cadaveri nudi dal cielo
spaventato e bagnato di sudore cerco la tazza del water

ehi tu vieni qua e dimmi
quanta sporcizia pensi di produrre in tutta la tua vita, tutte quelle scaglie di pelle, l'aria cattiva, il muco, la roba puzzolente marrone o gialla che espelli, quanti chili ne hai prodotti fino a ora?
se aggiungi tutti i cattivi pensieri e gli sguardi sgradevoli...
tutto insieme in una pentola e pensa se ci cadi dentro?
com'è?
"purificante" risponde lei
purificante? – forse una donna di chiesa
mi immagino centinaia di queste pentole con povere anime dentro e uno che passa di pentola in pentola e getta dentro una torcia di fuoco
purificante?
"beh, il confronto con quello che noi stessi rigettiamo è sempre una forma di purificazione"
molto saggia
da oggi in poi ogni volta che andrò al bagno, che mi soffierò il naso o che rutterò...penserò di essere stato purificato
le 20 volte al giorno le raggiungo sicuro!
e dopo questa purificazione si è senza peccato?
"se ci si pente, sì"
improvvisamente mi viene un attacco di nausea, va forse a confessarsi?
peccato, era andata via già da un pezzo
le chiedo se vuole scaricare su di me il suo zaino di peccati, tutte quelle cose viscide e cattive cattive, se vuole dirmele attraverso il buco, ma preferisce andarsene
peccato, si vede che si tratta di peccati molto brutti...

ho ancora la nausea
una gravosa pressione nella zona dell'ombelico
ecco arriva barbara, sui 5 anni
mi racconta una storia e la nausea sparisce
- questa volta sono anche riuscito a registrarla
tutto per oggi
raccontatemi un po' qualcosa
il vostro ksks

sebastian, il 13enne più intelligente e simpatico: un'ora al buco,
buco felice, raggiante: che bello, quanto può essere meraviglio-
so un essere umano!!!

forse ha due vene d'acqua sotto il letto
sogni molto confusi
oggi ha sonno
nient'altro

la attiro con cioccolatini
un cioccolatino per una parola
con tanto latte dentro

prossimamente creerò una banca dati del DANN
tubicini di vetro, sputarci dentro, etichette con su scritto il
nome e posso iniziare con la clonazione
devo andare di nuovo
saludos, ksks

ah già, Tobias (già da un po'): ti saluta una certa gudrun, le
dispiace che non ci sia tu seduto qui

ieri ho sentito una storia fantastica:
quando in cina qualcuno ha un segreto che non vuole raccon-
tare a nessuno cerca una collina con in cima un albero, ci scava
una buca e racconta alla buca il suo segreto.
poi ricopre la buca.
l'albero accanto alla buca conosce il segreto e continua a
crescere grazie ad esso: a volte accanto all'albero, sulla buca del
segreto ricoperta, spuntano fiori.

dal buco alla parete non nasce nulla, a ksks si addormentano i
piedi, due persone della noiosa mostra di design, ugualmente
noiosi. una custode molto cattiva mi ha appena spiegato che
alla sei meno un quarto in punto la sala deve essere sgomberata.
yesyes

ksks va a prendersi un caffè

ciao mio bel pallone!
sei veramente azzurro?
intendo azzurro come il cielo? e stai attento a non scoppiare
tanti piccoli brandelli che volteggiano nell'aria

un uomo molto cattolico che ogni settimana si incontra con
altre persone per recitare il rosario, pregare lo stordisce e per
questo lo fa volentieri
sono curioso di sapere che cosa scrive sul foglietto alla voce
"desiderio supremo" una certa lisa indica come peggiore fru-
strazione il nome del suo ragazzo – nonostante questo riesce a
baciarlo 5 volte al giorno

distribuisco gomme da masticare colorate e in cambio ottengo
un sacco di sigarette
il buco fuma
buco dovrebbe potersi dilatare in modo da poterci infilare den-
tro anche oggetti più grossi
dieter voleva regalarmi infatti una tavoletta di cioccolata, che
però non passava e ho dovuto accontentarmi dei singoli pezzet-
ti, a volte succede anche questo
il vostro ksks

ciao ciccioni
una donna di 65 anni mi racconta che a partire dai 50 cambia
tutto, più stanchi fianchi e anche la testa calva del compagno
non la trova per niente sexy
a un"behchec'è" mi abbandona e gli corre dietro

devo scappare
a presto
il vostro ksks

buco si ritira vuoto nel getto artistico asettico

kitzelworkshop

ho provato questa cosa stuzzicante con un mio amico. l'ho
spogliato nudo e l'ho legato ai quattro pali del letto. così che
fosse veramente teso. sul materasso abbiamo messo della pla-
stica nel caso si pisciasse sotto dall'estasy. non ha soldi e sta
cercando di vendersi il letto adesso perciò vuole tenerlo libero
dagli odori. gli ho fatto il solletico per circa 45 minuti. il suo
corpo si trasformava in una lumaca, un'anguilla, un cane che
veniva scuoiato vivo, un cacatua in estasi. a volte gridava e mi
fissava dentro/attraverso me in una tale estasi spirituale come
una bestia/topo di campagna/iena gettata nell'aspirapolvere,
che non posso dimenticare.
per fortuna ho filmato un video di lui (e me) che gridiamo
dalla sua testa che rimbalza su e giù sulle lenzuola bianche. è
stato attaccato prima da un mucchio di formiche poi da picco-
ni che beccavano il granoturco dalla sua pelle, gattini che gli
leccavano le goccioline di sudore sotto le ascelle e infine una
poesia scritta sotto le ascelle. è stato molto soddisfacente per
entrambi. la sua parola d'ordine era – cioccolata (percorso
tropo lungo!)

lazy joe – lazy sue

i gelatin ingaggeranno un personaggio perfetto che sia pigro
joe/pigra sue.
potrebbero essere victor o susi, potrebbe essere qualcun altro.
è un personaggio che prende la vita normale e non diventa iste-
rica o perde la capacità di essere semplicemente. qualcuno con
una personalità forte, complessa e squisita.

tutto sarà come al solito, solo che l'ambiente circostante sarà il
quartier generale bloomberg. e bloomberg avrà un nuovo ani-
male domestico/batterio.

pigro joe/pigra sue va in ufficio ogni giorno.
ha sua sedia e una scrivania e tutte le cose di cui ha bisogno
per trascorrere una buona giornata. sarà in ufficio per tre mesi.
pigro joe/pigra sue riempie e lavora con gli spazi vuoti che
potrebbero essere in bianco e non esistere più nell'impero di
bloomberg. tipo meta-produttività.
disorganizzazione. ballo. piroetta. distribuzione non gerarchica
del potere.
conversazioni senza senso. dis-economia. coccole. pre- e post-
minutaggio. sonno improvviso, ossessioni con inutili cose che
fanno sprecare tempo, regressioni infinite e altro ancora.

vice versa pigro joe/pigra sue impareranno, emuleranno e inte-
greranno comportamenti di bloomberg, come riunioni pro-
grammate.
(frase essenziale: »dovremo fare una riunione su questo
punto«), superiori (»sì signore«), obiettivi, routine giornalie-
ra, traguardi, descrizioni del lavoro, forza mercato, potere e
un sacco di cose che pigro joe/pigra sue sue ancora non cono-
sce.
pigro joe/pigra sue non si fa la doccia tutti i giorni e ha un
odore molto molto sexy.

das leidsche organ

das organ è un gigantesco megafono.
è ricavato da una piccola, confortevole capanna insonorizzata
con una porta.
all'interno ci sono posti comodi e un microfono.
accanto alla capanna c'è una trave d'acciaio estremamente alta,
con altoparlanti superpotenti montati sopra. la trave sembra
paurosamente fragile e oscilla dolcemente al vento. gli altopar-
lanti sono montati talmente in alto e sono così potenti che il
suono ondeggia il più lontano possibile.

sembrerà una struttura temporanea e instabile, in contrasto
con l'architettura nitidamente progettata e pianificata delle
case a schiera. una volta all'interno dell'accogliente capanna il
visitatore si sente molto come a casa.
è facile parlare al microfono perché non ti senti forte come tutti
ti sentono all'esterno.
è una radio che trasmette esclusivamente onde sonore dal tra-
smettitore.

alcuni cercheranno di riempire il vicinato con la loro semplice
voce.
alcuni potranno provare l'impulso di borbottare oscenità e
insulti personali.
alcuni potranno confessarsi pubblicamente.
alcuni canteranno e leggeranno poesie.
alcuni daranno il benvenuto ai loro nuovi vicini.
alcuni annunceranno l'orario dei trasporti pubblici e altri il
loro vero amore.
spesso l'organo non sarà attivo. in attesa.

l'organo diventa l'animale di se stesso, nutrito dalle persone
che lo usano, a volte grazioso e a volte sgradevole.
riempirà l'area circostante di liquidi e densità vocale.

lock sequence activated

L'ufficio d'arte è una sala espositiva di 80 metri cubi con un
ingresso sulla strada al piano terreno e un ufficio sul lato poste-
riore.
Riempiamo tutto l'ambiente con mobili avvitati insieme.
Questa massiccia unità è costituita da una struttura fatta di cor-
ridoi in cui si procede a carponi, cunicoli e pozzi di caduta
disposti su diversi livelli.
Forma tutto un circuito di strade sbagliate, buche e vicoli ciechi.
Il buco d'ingresso posto a tre metri di altezza si raggiunge
dall'ingresso sulla strada mediante una scala fatta di cassetti. Lì
si riceve una torcia elettrica e si procede a carponi tra i mobili,
sui ponti e sui pozzi e si scende spiraleggiando nell'ambiente.
La strada riporta all'ingresso.
Dall'ufficio si vede la parete posteriore costituita dall'unità
massiccia e chiusa di mobili, dall'ingresso sulla strada si vede la
parte anteriore.
C'è anche un'installazione sonora di Cargnelli/Szely.

locus focus (meine kleine braune sonne)

Il mio piccolo sole marrone consiste in un gabinetto con un sistema
integrato di 4 specchi e un paio di binocoli. Attraverso i binocoli puoi
avere esperienza del tuo culo come non hai mai fatto prima fondamen-
talmente sedendoti sulla tua stessa faccia.
Dal di fuori e come sensazione generale questo gabinetto sem-
brerà come tutti gli altri confortevoli gabinetti. Ci sarà qual-
cosa per lavarsi le mani, carta igienica, bocchetta di ventilazio-
ne ecc.
Cercherà di essere il più modesto possibile. Solo un gabinetto
regolare, intimo, chiudibile a chiave, silenzioso, separato
dall'esterno. Dove il teatro e l'azione avvengono guardando il
tuo sfintere che si apre lentamente e rilascia i sottoprodotti
digestivi. È una sensazione molto strana vedere e fare esperien-
za del tuo corpo in questo modo, ipnotico. Guardare il tuo
stesso sfintere che dopo un po' sembra come una strana pian-
ta o bocca che comunica con te, espellendo occasionalmente
roba marrone.

vuoi morire senza aver visto il tuo buco del culo?

paola pivi

low pressure

Di ritorno a Vienna facemmo un esperimento con gli aspira-polvere e la bassa pressione che si creava nel sacchetto della polvere. Harry ci offrì una stanza a st. moritz, svizzera, per un paio di giorni. Fissammo un grande sacco di plastica ad una finestra aperta, così che l'aria esterna potesse riempirlo. Su un'altra finestra mettemmo un ventilatore che alla fine avrebbe creato la bassa pressione aspirando l'aria dalla stanza. Poiché la plastica era molto sottile dovemmo costantemente aggiustarla con del nastro adesivo. Ogni volta che qualcuno sarebbe entrato nella stanza la bassa pressione sarebbe diminuita e la busta si sarebbe sgonfiata fino a quando la porta non si fosse di nuovo chiusa.

maschek

quando ero giovane ho perso la mia verginità in un bagno pubblico di vienna perché stasera volevo veramente che qualcuno mi scopasse e lì conobbi questo ragazzo per strada e aveva veramente un cazzo grande. e così pensai, OK… voglio perdere la verginità.
e andammo in questo bagno pubblico e per entrare dovevi inserire uno scellino che è circa dieci centesimi. così ho perso la verginità per dieci centesimi. e veramente un mese dopo, io e un mio amico, rubammo quella porta per questa installazio-ne in un museo dove creammo questa furtiva entrata segreta alla quale potevi accedere per dieci centesimi. per me era una sensazione veramente piacevole sapere che i miei dieci centesi-mi, uno scellino erano in questa porta e tutti i visitatori del museo stavano inserendovi altri soldi. poi volevamo restituire la porta perché non volevamo intaccare un'infrastruttura gay. ma la città di vienna aveva già installato una porta nuova.

b. t. benghazi, shaking down gelatin – sex conference with viennese art guys, in: honcho magazine, maggio 1999

möbelsalon käsekrainer

Viktor ha fatto il bagno nudo nella vasca di sopra; una vasca trasparente in plexiglas e si potevano vedere solo il suo sedere, i piedi e forse anche i testicoli. Ma non si poteva scoprire chi era la persona, perché non si poteva vedere bene, e questo era piacevole perché anonimo. Flo aveva fatto il bagno a casa. Sembrava molto pulito e pallido nel suo abito beige.
Gundula era là con Olivia, che era ancora molto piccola. C'erano tanti bambini in genere. Hanno giocato intorno alla tartaruga che era esattamente sotto la vasca, in realtà si trattava di una luce che illuminava l'ambiente. Quindi le persone hanno fatto il bagno nella lampada.
La sauna era un uovo verde fatto di contenitori per la carta sal-dati insieme. Mi ci sono seduto vestito perché non volevo spo-gliarmi. Quelli alti come me potevano piegarsi e guardare den-tro l'uovo-sauna. La parte superiore del corpo era dentro, mentre i piedi restavano fuori. Ma sentivo troppo caldo. La sauna era abbastanza frequentata.
Al piano superiore c'erano figure in plastilina e sculture, per esempio un elefante che era un aspirapolvere oppure una pio-vra i cui testicoli stanno per essere morsi da uno squalo e sulla cui testa sta per cadere la cacca di un gabbiano.
Nell'ingresso c'era una grande figura rosa con denti brillanti e un gruppo seduto con scomparto del ghiaccio e vodka.
Ho chiacchierato con Renata e Gundula e con chi altri ancora, non mi ricordo bene. C'era anche il WC, ma l'ho visto soltanto dopo a Bregenz. Durante questa mostra non sono neppure entrata nel bagno per quanta gente c'era dentro.

susanne reither, 2007

nasser klumpatsch

come vi è venuto in mente di andare a sofia?
sentiamo che è una cosa da fare con urgenza.

perché avete scelto di andarci con motorini con cilindrata 50 e non con altri mezzi?
ci sono un sacco di buone ragioni per usare i motorini: la velo-cità ridotta, la sensazione dell'aria aperta, l'incredibile rumore del motorino che ti fa entrare in uno stadio di trance. non devi parlare tutto il giorno con gli altri ma alla fine della giornata puoi parlare di quello che ciascuno ha visto. ed è davvero diverso da quello che ognuno vede.

e se vi perdete?
fondamentalmente questo è il bello del viaggio ma noi siamo molto bene attrezzati avendo tobias con noi. è nato in germa-nia e i suoi lobi temporali sono simili di grandezza a quelli degli aborigeni australiani. riesce a guidare con la punta della lingua anche mangiando miele con chili.

è più facile andare a est o a ovest?
vai a ovest per esprimere te stesso e vai a est per impressiona-re o esplorare te stesso. non è questione di facilità o difficoltà. è un argomento completamente diverso. credo che l'europa dell'est sia un posto davvero romantico ed è un bel posto per lasciarsi portare dalla corrente e avere una storia d'amore coin-volgente.

e le persone che state incontrando in viaggio?
milioni di persone diverse con milioni di desideri diversi. un sacco di persone felici che amano essere quello che sono. magnifici, fantastici musicisti in bar e discoteche. dolci anzia-ne signore che cantano e ballano nel pomeriggio. bambini sporchi, chiassosi, con un elevato livello di istruzione che par-lano in inglese con noi. pastori che dormono tutto il giorno e arriveranno a 120 anni. giovani nervosi che vogliono essere ita-liani. ragazze bellissime che ci ignorano per colpa dei nostri motorini rumorosi.

quando viaggiate a velocità moderata potete vedere lumache, cimici, insetti, rane che attraversano la strada. quali sono i vostri sentimenti verso queste creature?
è come fare a gara con loro. una competizione permanente. gli insetti volanti diventano i tuoi avversari in velocità. la folla lenta sulla strada sono i nostri paletti slalom. sinistra, destra, sinistra… cercando di non colpire mai qualcuno.

quale canzone vi viene in mente mentre guidate sotto la piog-gia. quale con il bel tempo?
quando piove peggy lee's fever. il sole porta la canzone degli iron butterfly in-a-gadda-da-vida.

il più bel momento del viaggio?
ogni volta che uno dei nostri motorini si rompe è semplice-mente orribile. il momento in cui risolviamo ed è possibile ripararlo ancora una volta e poi metti in moto
e il motorino va, e tu lo metti alla prova, questo è il momen-to più bello per un motociclista.

cosa trovate di bello nel viaggiare in in generale e dove biso-gna andare dopo tutto?
viaggiare senza tabelle orarie e nessun piano e date e soltanto una generale idea di base di arrivare in qualche modo a sofia o nudi o messico o niente o congo o ovunque sia puro piacere. la cosa più importante è il carattere non studiato del viaggio. fino a quando non hai un piano, niente può fermarti. dopo tutto noi semplicemente andiamo avanti.

vi vedete come i quattro cavalieri dell'apocalisse?
noi siamo motociclisti. e un motociclista è un motociclista è un motociclista. siamo tutti viaggiatori nella distesa di questo mondo, e il meglio che possiamo trovare nei nostri viaggi è un amico sincero.

di che cosa parla l'esibizione all'ICA di sofia?
di come sia estremamente degenerato essere un artista di pro-fessione e quanto auto-degradante possa essere questa profes-sione. e di quanto sia bello fare arte.

come vi guadagnate da vivere essendo artisti con base a vienna?
cantiamo e balliamo nudi nei bar e nei caffè. fingiamo di essere ciechi e chiediamo l'elemosina per le strade.

come spieghereste la differenza tra sofia e new york, tra belgra-do e parigi?
ciò che rende una città tale sono le persone attente, sensibili, consapevoli, positive e energiche. puoi trovare ovunque una città.

quali souvenir avete portato a casa?
nasser klumpatsch.

che cosa significa nasser klumpatsch?
nasser klumpatsch si traduce letteralmente cianfrusaglie bagnate. nel nostro viaggio a sofia abbiamo trovato molti stu-pendi rifiuti sulla strada che andavano tutti dritto in un picco-lo rimorchio collegato a uno dei nostri motorini. all'interno di questa raccolta c'era anche un secchio di metallo arrugginito completamente ammaccato.
questi rifiuti ci hanno aiutato tantissimo ad attraversare i con-fini, come usanza la polizia ci faceva sempre segno di procede-re dopo averci guardato e mormorato »ahhh museo!«

gelatin's journey to sofia. an interview with ourselves, in: gelatin, exhibition catalogue, institute of contemporary art, sofia 2005

Ali, Wolfgang, Tobias e Florian stanno viaggiando da Vienna come quattro **soldati non rasati e appena alzati dal letto** (le parole in grassetto sono tratte dalle dichiarazioni inviate dai Gelatin), con le loro **rumorosissime e bellissime** moto Puch DS 50 (**Per favore, potete mandarci tutti i vostri numeri di telefono, in caso ci perdessimo…!**) facendo affidamento all'**energia kundalini pienamente attivata** per quando saranno a Sofia grazie alle **costanti vibrazioni del punto chakra** stimo-lato durante il viaggio. Sono **del tutto nervosi e entusiasti come in una storia d'amore adolescenziale.** Percepiscono questa gita come un **viaggio interiore**, un ritorno a *Quadrophenia* e all'**influenza di Roger Daltrey in generale.** Hanno a disposizione un **minuscolo side car adatto ai bam-bini…**

Secondo le voci oltre un migliaio di persone vengono a vede-re le loro esibizioni, sebbene il gruppo definisce queste come **idealismo osceno** o un **ritorno al reale.** Con **lavoro a maglia, ballo e cibo…**Non c'è da meravigliarsi se sono riusciti a tra-sformare gli esterni del padiglione Austria alla Biennale di Venezia del 2001 in una palude – una vera, con rane e così via. O se riescono in segreto a portare materiali in una delle Twin Towers dell'allora esistente World Trade Center di New York per costruire un piccolo balcone al 91esimo piano… Naturalmente mantenendo il riserbo sui loro progetti. Chissà cosa hanno in mente di fare a novembre di quest'anno alla famosa Gagosian Gallery sul West Side di Manhattan o dai noi in Piazza Giovanni Paolo II a Sofia…

nella nutella

abbiamo un sogno. un giorno tutti cadranno dai ponti e dalle piazze
per ottenere il souvenir più bello, una foto di se stessi mentre cadono per venezia.
e poi abbiamo pensato che se veniamo mangiati dai piccioni, un giorno potremmo anche volare.

not in front of me…DARLING!

afferrala, taxi, falla a pezzi. Cosa deve accadere perché sembri realmente strano, noi così annoiati.
Idiozia, oligofrenia, insania, demenza, deficienza, lui. Lei, come io, ma chi, frantumato, spopolato, arrabbiato, tanto suona tutto uguale, regine dei würstel, cervi dominanti, dolce

stordirsi, niente e poi niente, risucchiati come vermi da latta e acqua, solo cinque minuti senza paura

gabriel loebell

operation lila

ambulatorio – sala operatoria
vetrinette, un tavolo ambulatoriale, libri, camici, stetoscopi per bambini. vecchi pezzi d'arredamento ospedaliero e apparecchiature mediche sono stati riadattati e trasformati in strumenti clinici sorprendenti con luci pulsanti, monitor, cassetti da cui fuoriescono tubicini, lavatrici per gli organi, cassette per i pezzi delle costruzioni cellulari ecc. le unità scorrevoli permettono di strutturare l'ambiente nei modi più disparati. prendono forma così un ambulatorio medico, una sala operatoria futuribile o un laboratorio. le normali funzioni di una stanza da giochi per bambini sono state preservate e integrate.

peluche – pazienti
sono stati realizzati due animali di peluche – un orso e un coniglio. Chiusure lampo cucite sulle pance consentono di perlustrare l'interno dell'animale, costituito da forme diverse di stoffa foderate e fissate con il velcro all'interno del corpo del peluche. (sono previsti anche trapianti. quanti polmoni può contenere un orso, il coniglio continua a vivere solo con i reni?)

perché?
quando siamo stati da bambini in ospedale ci siamo interessati sempre di più alle sale operatorie, allo studio del dottore, agli strumenti medici invece di stare seduti sulle poltroncine rosse di plastica al tavolino rosso a giocare con le costruzioni. la sala operatoria è il parco giochi. con la sala operatoria giocattolo non solo si vincono le paure e si impara a conoscere quello che accade in ospedale, ma si partecipa a un gioco di ruolo, perché anche i bambini qui indossano il camice.

+++

Bambini in ospedale

(1) Ricovero in ospedale – un episodio critico nella vita di un bambino

Un ricovero ospedaliero è vissuto come un evento traumatico nella psiche del bambino in grado di scatenare molte paure. La separazione dai cari e dall'ambiente familiare privano il bambino di un sostegno essenziale del suo io labile e in via di sviluppo. Un bambino non riesce a comprendere i rituali che si svolgono all'interno di una clinica ospedaliera e non ha senso per lui il messaggio lanciato con buone intenzioni dai dottori: "Devo farti male così i tuoi dolori scompaiono!". Il bambino si sente un oggetto in un mondo estraneo, uno stato psicologico che è legato a una forte perdita di controllo. Ma come fanno i bambini a superare le loro paure?

(2) Aiutiamo i bambini a superare le loro paure

Nel corso delle sedute di terapia del gioco si può osservare come i bambini elaborano i propri sogni. Le risorse che impiegano spontaneamente per gestire le paure si prestano, anche in modo preventivo, a rafforzare il sistema immunitario della psiche e ad aiutare i bambini a superare eventi critici del vissuto come per esempio un ricovero ospedaliero.

I. I bambini sono maestri a reinterpretare la realtà

Soprattutto nei giochi di ruolo i bambini sanno dare una nuova interpretazione di tutti gli oggetti e di se stessi. Si calano anche nel ruolo del dottore potente e partecipano in questo modo del potere che immaginano possiedano le persone che nella clinica si occupano di loro. Riescono così ad abbandonare e a superare la propria posizione di impotenza. Da questa posizione di potere sono in grado di farsi forza. Un bambino che giocando a fare il dottore tranquillizza un orsetto, infonde coraggio anche a se stesso.

2. I bambini comprendono il mondo mediante operazioni concrete

Mentre in età prescolare i bambini spiegano il mondo mediante un pensiero magico, raggiungono durante la fase latente il livello di operazioni intellettive concrete. In entrambe queste fasi di sviluppo i bambini sono in ogni caso curiosi, vogliono sperimentare e aumentare la propria sicurezza se affrontano gli eventi in termini concreti. Come riportato in diverse pubblicazioni, giova molto in questo contesto se i bambini hanno modo di penetrare negli oggetti, in questo caso nel corpo. Molti studi spiegano che i bambini tagliano il proprio orsetto per scoprire com'è fatto all'interno. Di solito trovano solo trucioli di legno. Ma è chiaro che cosa intendono con questa azione.

Una stanza da giochi che offre ai bambini oggetti che aiutano ad afferrare, nel vero senso della parola, quello che accade loro in ospedale, ha un effetto positivo in diversi stadi della prevenzione. Gli organi del corpo devono poter essere „estratti e reinseriti", bisogna poter toccare il tavolo operatorio e bloccarci qualcuno, non devono mancare le iniezioni ecc. I bambini non vogliono un mondo ingentilito, ma hanno bisogno di comprendere una situazione di cui hanno paura, elaborandola in modo che perda il suo potere. È questo il motivo per cui una vecchia macchina da scrivere, una radio da smontare, una pila sono alla lunga più interessanti del miglior videogioco.

Poiché i bambini stabiliscono relazioni libere da paure soprattutto con gli animali, diversi test proiettivi nella diagnostica infantile utilizzano questo strumento, conviene che gli animali rappresentino i pazienti e, se possibile, in dimensioni reali. Agli animali i bambini hanno meno paura di accostarsi con interventi medici e infermieristici rispetto ad altri compagni di gioco o alle bambole.

3. Ai bambini piace creare effetti stranianti scurrili per dissociare emozioni che suscitano paura

Come si rappresenta nella letteratura per l'infanzia o si utilizza nei mezzi di comunicazione visivi, oltre che con la riproduzione degli animali, i bambini raggiungono un'identificazione che attenua la paura soprattutto mediante la distorsione scurrile degli oggetti. Film di successo come ET o la popolarità di cui godono le creature marine sono un buon esempio a conferma di quanto detto. In ogni ambulatorio terapeutico infantile deve esserci un grande box pieno di mostri e altre creature ripugnanti.

Se negli ospedali i bambini trovassero stanze in cui poter attenuare le proprie ansie ricorrendo a strategie infantili di superamento, dove possono aggirarsi curiosi, l'evento critico del "ricovero ospedaliero" sarebbe più leggero e alla lunga potrebbe essere rielaborato. I bambini sarebbero così meno esposti alle emozioni di paura e impotenza.

dr. christine kaniak-urban

otto volante

finalmente abbiamo trovato il posto e il momento giusti per costruire le nostre prime montagne russe. di sicuro è il bricolage più veloce che abbiamo mai prodotto. l'opera è un regalo molto dolce e poetico per otto la mucca preferita da nostra nonna. otto sognava sempre di sollevarsi nel cielo…

+++

Sono andato a vedere "Otto Volante" e quando sono uscito "mi sono sorpreso" a sorridere, all'inizio inconsciamente. È durato due ore (questo involontario sorriso e la sensazione di felicità che ne derivò). Naturalmente mi sono chiesto- perché sono felice?

Mi sono venute in mente le parole "giocosità" o "vivace giocosità". Dopo averci pensato ancora un po' credo di sapere quello che intendessi. Stavo pensando alla giocosità in due diversi sensi che si completavano. È possibile denominarli "Giocosità

Rinascimentale" e "Giocosità Romantica". Quando dico "Giocosità di Rinascita", "sa" di sole e trasparente e lucido. "Giocosità Romantica" può essere alquanto più misterioso, come se fosse situato sulla cima di una montagna innevata velata da nebbie. È così possibile denominarle "Giocosità Estiva" e "Giocosità invernale" – c'erano entrambe.

Il primo tipo di giocosità lo si trova per esempio nei disegni tecnologici di Leonardo. Quando uno vede questi disegni, ha la sensazione che il giovane era sicuro di vedere con lucidità attraverso il meccanismo dell'universo: dal pompaggio dell'acqua, al massacrare il maggior numero di uomini del nemico, fino a volare nel cielo come uccelli…

Questa sensazione di "lucidità" di "trasparenza estiva" e giocosità viene trasmessa in diversi modi nella sala di questa galleria dove sono collocate le montagne russe. Prima di tutto, è trasmessa a tutti quelli che conoscono il modo in cui è stata costruita (e i progetti infantili che guidano i membri del gruppo sono affissi al muro, ricordando i disegni di Leonardo anche se i suoi erano solitamente più nitidi …). Se uno ha dimestichezza con questi sistemi – si rende conto che i ragazzi non hanno nessuna conoscenza di costruzioni di rotaie o montagne russe, o nessuna conoscenza d'ingegneria… Usavano un po' un libro di scuola superiore sull'argomento; e poi appena hanno deciso di farlo, si sono affidati al buon senso e sul "buon vecchio" pensiero pratico, provando varie possibilità, facendo esperimenti con queste – e l'hanno fatto.

Ma anche a quelli che non sanno il modo in cui sono state composte, le montagne russe in sé trasmettono questo messaggio. I materiali usati sono quelli più elementari: legno, viti, tubi in PVC, una vecchia poltrona lacera come carretto, il loro sperma – come colla – come per trasmettere il messaggio: sii lucido, pensa tanto, e gioca con le varie possibilità finché non trovi quelle che ti permettono di farlo funzionare.

Quindi perché essere felici? Potrebbero chiedermi- beh, innanzitutto non è un messaggio ottimistico? È come quando apri la finestra in una soleggiata giornata primaverile e senti la freschezza dell'aria che viene dal mare.

Giocosità Invernale.
Adesso la macchina che costruiscono è una montagna russa: non una pompa idrica o elicottero che hanno qualche utilità; l'unica utilità della montagna russa è: divertimento o gioco. Ciò trasmette il messaggio di costruire montagne russe per il gusto di farlo. E questo richiama immediatamente alla mente l'Inverno- o la Giocosità Romantica o – il pensiero di Schiller (basato da una parte sull'estetica kantiana e avendo, dall'altra, un impatto molto vasto sul pensiero Romantico Idealista e Umanista fino ai nostri giorni) quel gioco è l'epitome dell'Umanità.

Visto da una prospettiva più attuale, possiamo dire a oggi che – dopo la Morte di Dio e la Fine delle Ideologie, agli individui laici sono rimaste solo tre opzioni: vivere senza scopo in un mondo arbitrario (di Prozac, droghe, alcool. stacanovismo…), cercare (un) nuovo/i – o rinato/i Dio (Dei) o ideologie o "estrarre" lo scopo della vita, il significato della vita, da se stessi.
L'Umanesimo si è aspettato da noi in teoria la terza opzione per almeno due secoli, ma soltanto "in teoria". Fino all'ultima generazione la maggior parte degli individui persino in Occidente era abbastanza fortunata per essere troppo affamata, troppo repressa o perseguitata o semplicemente troppo insicura di quello che avrebbe portato il domani – per preoccuparsi seriamente di questioni esistenziali.
In questa infernale situazione postmoderna, Schiller – al suo tempo importante per pochissimi borghesi o intellettuali aristocratici- potrebbe fornire un raggio di speranza a una folla più ampia. Secondo lui, potremmo essere in grado di "estrarre il significato di noi stessi" per essere, per battere la terza strada: senza Prozac e un Dio recuperato o rinato. Ma è realistico?

I Gelitin mostrano che ciò si può realizzare in entrambi i sensi della pienezza di luce, della lucidità e certezza del Rinascimento e la più impegnativa sensazione Romantica della libertà d'espressione – l'essenza dell'essere umano e dell'essere legato alle

leggi di questa azione libera come se fossero sostenute da un Dio vendicativo.

È quasi un miracolo quello che è avvenuto a Milano, o almeno un avvenimento che ti fornisce una buona ragione per essere felici almeno per poche ore.

roni aviram, a miracle in milano? or: why was i happy after seeing gelatin's "roller coaster" (ridotto)

panettone

Il padiglione Hoffmann è il forno. Quando è abbastanza caldo il panettone si cuoce come un normalissimo dolce, anche se fa come se fosse un panettone. Per tutti i giorni della cottura i fornai si presentano al forno nelle loro tute protettive, dotate di prese per l'aria esterna. Con in mano gli attrezzi riescono a far crescere l'impasto strato su strato. L'impasto viene preparato in grossi pentoloni con mestoli giganti. Il dolce lievita strato dopo strato. Per molti giorni si taglia la legna e si alimenta il fuoco per mantenere la giusta temperatura di cottura, e si preparano montagne di farina e di uova per l'impasto.
Strato su strato il dolce cresce. Un giorno riempie tutto lo spazio del panificio. Finalmente. Il grande…
Ci siamo finalmente. Il profumo dolce si spande nei viali, sveglia gli abitanti, che in quel momento prorompono in un'estasi intensa e se lo prendono a buon diritto.

parkhouse for one car

è una struttura alta. un garage per una sola auto. l'auto sarà esposta in alto nella struttura cittadina e avrà una bella vista. la rampa d'accesso si avvolge a spirale da 3 a 6 piani fino all'unico posto macchina che è grande abbastanza per potervi parcheggiare un'auto e far marcia indietro agilmente. al livello della strada d'ingresso c'è un semaforo che dice se il garage è completo o libero. la costruzione sarà di parti industriali standard. più sono economiche e semplici, meglio è. la struttura dovrà essere tenuta il più trasparente e chiara possibile. la rampa dovrà essere una spirale.

percutanious delight

Tutta l'estate scorsa siamo stati invitati a lavorare nel cortile del P.S. 1 art center di NY. Alcuni di voi avranno sentito parlare di questa mostra. Abbiamo usato lo spazio di uno studio all'aperto per l'estate e costruito diverse sculture, che sono durate da un giorno a due mesi.
La principale unità portante era una torre alta 7 m e 90 cm fatta di mobili di scarto. Entravi nella torre attraverso un'anta d'armadio, poi, ti arrampicavi su mobili ammucchiati fino al piano successivo, che era il nostro ufficio con la macchina della musica. In cima alla torre abbiamo costruito il piano d'osservazione. Al piano terra c'era un piccolo bar tipo chiosco.
La stanza-figorifero trasformò una torrida giornata estiva in un'esperienza artica. Era costruita come un igloo realizzato con frigoriferi. Questi non avevano più porte e per tutto il tempo raffreddavano sempre. Ai visitatori piaceva andare dentro la stanza-figorifero dopo avere sudato nel capannone nero di metallo che era bollente per il sole.
Portammo la nostra piscina gonfiabile che alla fine scoppiò a morte durante l'estate. Nel cortile principale c'era anche una pedana d'argento, affollata soprattutto durante gli eventi DJ del sabato pomeriggio. Solo pochi approfittarono della segreta camera del sesso nascosta all'interno della pedana d'argento.
Se attraversavi la duna nella galleria inferiore del P.S. 1 all'aperto c'era uno spogliatoio e un irrigatore idrico, che si dibatteva scoordinatamente.
In occasionali serate, i Gelatin farebbero la loro comparsa nelle loro sofisticate bolle d'acqua calda, come ai vecchi tempi.

pickelserie

Quali sono le particolari storie o temi dietro questa serie di opere?

desideri e cose che non sono ancora stati ma che devono essere. cose che creano imbarazzo. cose che sono qua e là. brufoli, piedi puzzolenti, liquidi, grattacieli e strutture dove tu puoi guardare su e giù, ampia goffaggine acummulata in grandi strutture, spazio, distanza, comunicazione, corpo e tutta questa merda.

intervista online per zoo magazine

pferdchen

simulazione temporanea. la stessa sensazione di liverpool, posacenere stracolmi, abbiamo cercato di riprodurla in un centro commerciale superdeprimente (come la maggior parte) di Arnheim. dopo disperati tentativi di svolgere la nostra missione – arte all'interno di un centro commerciale superdeprimente di Arnheim, abbiamo realizzato l'infattibilità del progetto. si dovrebbe avere la pancia piena e sentirsi piacevolmente stimolati ad acquistare degli oggetti, desiderare oggetti nuovi o ritenere interessante l'acquisto stesso per poter comprendere e sviluppare qualche idea. la bocca ce la siamo riempita con un panino da mcdonald. sale e zucchero, esigenze primarie del gusto – elementi base 1 e 2. l'intestino ce lo siamo riempito nel bagno del mc donald con un divaricatore anale nuovo di zecca (più di un miliardo venduti!) comprato al sexy shop. esigenza primaria N. 3. così ben rimpinzati con nuove densità ce ne siamo andati a fare shopping, abbiamo fatto un giro su tutti i cavallucci che incontravamo. pieni e arricchiti. ben disposti. in questo stato mi piaceva tutto ciò che fosse nuovo e luccicante. la simulazione temporanea era perfetta finché ci siamo di nuovo svuotati. allora siamo corsi nella zona pattumiera e raccolta carta del centro commerciale per saziarci osservando un paio di lattine di coca cola schiacciate, imballaggi dei microonde dilaniati e cartoni di latte vuoti.

kunstforum international, bd. 168: müllkunst, januar–februar 2004

pietmondriansaal

Quando Piet Mondrian passeggiava per le strade di New York ogni volta che decideva di cambiare direzione si infilava nella tasca destra uno dei tanti sassolini che per questo motivo portava nella tasca sinistra. A ogni incrocio un sassolino. Quando la sera arrivava a casa distrutto, ma sereno – perché New York può rendere uno felice – ma anche triste, contava il numero dei sassolini per decidere quanti rettangoli avrebbe inserito nel suo nuovo quadro. Tutti sanno che per la scelta del colore strizzasse gli occhi così che degli oggetti intorno rimanessero solo i colori. Anche Maria Lassnig lo fa. Percezione cromatica verticale, lo definisce.

Jean Dubuffet aveva la cattiva reputazione di essere un sentimentale solitario, una definizione che si basa però su un unico fatto.
Quando una sera il suo avversario, Bernard Buffet, un pittore che fino a pochi anni prima era stato a buon diritto dimenticato da tutti tranne che dai suoi collezionisti e che era stato riportato in giro per il mondo solo in due gallerie con la mostra Caro Pittore Dipingimi, senza però guadagnare in qualità, al teatro Malibran di Venezia che al tempo, nel 1962, non era ancora stato chiuso, annunciò più volte l'intenzione, pare che allora Jean Dubuffet se ne fosse andato prima del tempo rispondendo alla provocazione annunciata con il grido "Hue! Saturation! Brightness!". Un gesto che gli osservatori più benevoli interpretano come un tentativo di trasporre in atto performativo artistico una teoria finalizzata a un cambiamento sociale. Solo nel 1980 però fu pubblicato *Absorption and Theatricality: Painting and Beholder in the Age of Diderot*, il testo che doveva aiutare a interpretare il gesto. Michael Fried si occupò in questo studio dell'elemento della teatralità

proprio nelle opere di Ad Reinhart, Mark Rothko e altri post-minimalisti, pittori dunque che avevano stretto un patto in base al quale chi si sarebbe ucciso per primo, a prescindere dal suo essere complessivo, avrebbe compiuto un gesto ricondicibile non a un'azione drammatica, ma a un gesto di estremo riserbo. Lo studio di Fried parte dalla presenza insistente e costante di quei quadri che eseguono proprio per questo un atto performativo, un trasgressione nell'arte rappresentativa. Un approccio che avrebbe dovuto rendere Fried un autore molto letto, citato e su cui si sarebbe dovuto scrivere diffusamente nell'ambito della *queer theory* negli anni novanta, ad esempio per l'indagine su quella presenza insistente che Douglas Crimp vede nella serie di screen test di Warhol, in quelli di Mario Montez, che in seguito proprio ha svolto un ruolo in diversi film di Warhol e Jack Smith. Se ne sta lì e tutto dovrebbe essere bello a partire da adesso, ma da dietro alla telecamera non smettono di tormentarla. Dov'è il tuo uccello, dì un po'. Ce l'hai ancora. Poi si oltrepassa di nuovo il limite e si può osservare qualcosa insinuarsi, la vergogna e come cerca di combatterla e scontrarsi con tutto quello che vuole essere in questo screen test. Bello, desiderabile, supremo.

ariane müller, piet mondrian saal (auch: in havanna), in: gelitin, chinese synthese leberkäse, exhibition catalogue, kunsthaus bregenz, 2006

piss and cum or maybe even better piss@us

Naufragati e intrappolati su una zattera (come si chiama?) naufragato e intrappolato su una zattera… poiché i giorni vanno alla deriva sull'oceano, Hvar skipperinn? Sotto…Sottomesso? Torturato dagli elementi, assetato E AFFAMATO!!!

+++

lassù dall'impalcatura alta fino al soffitto il pubblico spruzza salsa marrone, ketchup, cibo per cani, fiori, di tutto.
siamo giù nel mezzo, intrappolati, innocenti, assetati.
molte ore di una lunga notte gelida, ci pisciano calore.

pollo feliz

Meredith: Che mi dite della performance dove voi quattro siete vestiti come polli?
Ali: Eravamo stati invitati al Vienna Festival, un grande festival di teatro e danza. Volevano che facessimo un progetto che andasse avanti per due giorni e due serate e abbiamo pensato allora al fatto che Flo è come un pollo. È una checca, e quando diventa isterico, sembra davvero un pollo.

Merdith: Perché è molto alto e magro e è come se avesse un becco al posto del naso.
Ali: Così abbiamo pensato che sarebbe stato bello se la gente poteva stare lì a tirargli le uova. Così ci siamo detti: "Oh, facciamo costumi da polli e le persone ci possono lanciare le uova addosso." Abbiamo lavorato insieme a due amici di Amsterdam per fare i completi. Poi abbiamo costruito un paesaggio nello spazio davvero hardcore. Ci abbiamo messo vera terra e merda di cavallo e una vecchia capanna di campagna, abbiamo dipinto delle nuvole sui muri e messo erba ovunque. Ma poi abbiamo deciso: "Ok, lasciamo perdere le uova. Facciamo solo i polli."
Eravamo così imbarazzati prima di farlo perché sentivamo che sarebbe stato ridicolo. Lo abbiamo fatto per due giorni – qualcosa come sei ore senza fare una pausa, vivendo soltanto la vita del pollo. Avevamo un computer che controllava le luci, così una volta all'ora faceva giorno e poi diventava di nuovo buio. A mezzogiorno ci veniva dato da mangiare del prosciutto da questa enorme ragazza di campagna. Dopo l'alimentazione, la sua testa scoppiava. I costumi erano formidabili – erano rotondi e traballanti e rosa e potevamo muovere le nostre piccole ali ma le nostre teste spuntavano fuori.

gelatin con meredith danluck, in: index magazine, nov/dic 2000

+++

Polli fortunati

L'iniziativa di Gelatin forse più nota a Vienna è quella allestita nell'ambito del progetto "Affinità elettive" per la *Festwoche* del 1999

il titolo era in spagnolo, "Pollo Feliz", ovvero "pollo fortunato". Il progetto era basato su una combinazione di ricordi di viaggi e analisi situazionali.

Poco prima, durante un viaggio in Messico, i ragazzi di Gelatin avevano notato nei villaggi le tradizionali uova portafortuna, colorate con disegni folcloristici e riempite di confetti, che durante le feste venivano gettate qua e là per la strada. Ci ha anche colpito in Messico la presenza di una catena di fast food dal nome "Pollo Feliz". Tornati a Vienna le uova fortunate si sono presto trasformate in polli fortunati. Nella Sophiensaal, luogo adibito all'evento, i ragazzi di Gelatin hanno trasformato un lungo corridoio in un pollaio e per sei ore sono andati in giro travestiti da polli.

roland schöny, die kunst der selbstvermarktung, in: ORF ON kultur, wien, 13.06.2000

pressure cooker

la pressione era grandissima, perché l'acqua cominciava a bollire e diventava fottutamente calda all'interno e tutti si aspettavano che la pentola venisse portata via perché la valvola era totalmente bloccata e non permetteva alla pressione di mantenersi costante.

moltissime atmosfere nella pentola, ma è ok perché la cosa è stata ingegnata perché succedesse in una scatola molto massiccia. nessun pericolo per nessuno che era seduto davanti e guardava il video dell'interno, ma le persone ferme cominciavano a sudare.

chissà se la scatola massiccia è abbastanza massiccia? e quando volerà via la pentola?

private property

private property sarà un open space vivente.
sarà molto esposto e dolce. un lussuoso tugurio.
useremo lo spazio vuoto per vivere lì per un po', un mese o mezzo anno.
sarà tutto improvvisato e fatto in maniera molto maldestra così come siamo noi. molte cose risulteranno non finite e non funzionanti.
non ci sarà pianificazione ma veloce reazione a bisogni immediati.
per la loro sicurezza e la nostra privacy il pubblico generale non può entrare, ma possono guardare e ficcare le dita nelo steccato. del filo spinato dall'aspetto molto spaventoso sulla sommità dello steccato proteggerà la nostra proprietà e i nostri gioielli.

abbiamo un letto a castello di quattro piani, un frigorifero, un TV, un fantastico impianto stereo e scaffali per i vestiti. potremmo essere persino una lavatrice così non dobbiamo andare alla lavanderia cinese dietro l'angolo. ma purtroppo c'è una perdita nel tubo del giardino. c'è una tettoia di fortuna dove possiamo scappare quando piove. dovremmo costruirne una anche in cima ai letti a castello. la pioggia ci colpisce proprio nel cuore della notte quando simo accoccolati a sognare. cuciniamo e grigliamo e abbiamo persone in più che lavorano al computer e su cose che migliorino la nostra qualità di vita. non è romantico stare qui quindi ci sentiamo bene. spesso dobbiamo andarcene. per mangiare fuori. socializzare. farci una doccia che non ne abbiamo ancora costruito una (è così bello avere degli amici) e fare le cose che le persone fanno in una città. presto verrà il freddo. dobbiamo prendere un caminetto. cianfrusaglie che non usiamo per abbellimenti si stanno ammucchiando in un angolo. è una noia trovare un posto nel vicinato per fare una cacata.

vedremo un sacco di persone che si precipiteranno e questo sacco di persone ci vedranno anche. potremmo scavare una buca nel terreno così possiamo nasconderci dagli occhi della gente, come gli animali allo zoo. sono sempre lì ma spesso si nascondono.

pronoia in exnerland

tv formaggio wind e tempo sauna soundtrack monster bambina video bauli bottiglie doccia dildo splatter force frappé analogico telefono jimmy+jelly soda hot hot dub feen cosmic cowboys swing for a crime blue velvet fakes venerdì quando quando super bollire ginnastica faun glüüt casio rapman superotto no names mona lisa dhc teddy bear WYSIWYG samples avocado frank stadio barattoli international radio disco plantsch dj copriletto mondo strano hochalmwiesen spazzatura trash tribe fango shit centro del piacere bolla x-ness salto con gli sci umidità adrenalina pinguino swound vibes WM calore videogames letto sofà lessness akira lente supermarket riot banco discarica irruzione e ladro nudo panorama slittino lupi maiali panini succo sapone schiuma polistirene goool pallone aerostatico thrill spumante tappeto piede nudo telecamera di sorveglianza neon pianeta tavolo nuvole picnic bollette tisana di frutta sesso amore nostalgia trincea bella plastica gomma lattice martello worldwide stelle sole artificiale sangue passerella legno singles tapes libri foto tappeto pianto let it be ratton let it go danza fuck fusion babes mango jerry rododendro e capanna incantata bambine animate piglets balena barbie bingo

+++

La nostra mostra successiva si chiamava pronoia in exnerland. Pronoia è il contrario di paranoia ed è uno stato della mente, dove hai la costante sensazione che la gente si stia radunando alle tue spalle per farti qualcosa di buono.
Pronoia era stata intesa come un posto, che aveva tutti i servizi che noi consideravamo importanti per la sopravvivenza. Ha condizioni atmosferiche, uno stadio sportivo, un bar, la propria moneta, una stazione radio e televisiva, montagne, una stanza per gli ospiti, un centro commerciale, una centrale elettrica, una doccia, una rampa per il salto con gli sci, e così via. Era aperto 24 ore al giorno.

¡que guapo!

La mia duratura amicizia con i Gelatin cominciò quando conobbi Ali e Tobias all'Akbar a Los Angeles. Erano appena tornati da una riuscita esibizione a NYC dove avevano creato un enorme sfintere vivente con biancheria di plastica. Sbalordirono e schiacciarono la folla. Ali e Tobias trombarono il mio cervello anche con altre storie. Su quando erano appesi a testa in giù al soffitto, nudi, in un locale alla moda di NYC. I ragazzi Gelatin si frustavano a vicenda con dei porri al ritmo di fragorosa musica dance. Tobias ha descritto vividamente come l'odore dei porri, degli uomini, alcool e fumo soffocassero l'aria. Non sapevo allora che io stesso sarei stato presto trasformato in un porro umano – una frusta, un giocattolo, come la mostarda per l'hot dog Gelatin.

Mesi dopo, poco dopo la tremendamente fortunata mostra "Human Elevator" a LA, i Gelatin tracciano la loro prossima mossa. MC, Mexico è la nuova destinazione. Il progetto è decorare la macchina dei Gelatin a livelli accettabili dalla galleria senza spendere un soldo. Usando le loro teste, e non i loro libri tascabili, i Gelatin creano un prodigio con quello che hanno: una scatola di riviste porno donate dall'Hustler Magazine, un fiocco di spago, dei canarini, gomme da masticare, miele, e un robusto rotolo di nastro blu.

Come eseguire il progetto? Prima di tutto, i Gelatin guidarono velocemente verso il Messico per acquistare un'auto con targa messicana. Wolfgang sbatté un pugno di groschen sul tavolo di un venditore d'auto di una città di confine in cambio di una generica berlina 1984 Ford Mercury a quattro porte. I ragazzi Gelatin saltarono dentro la macchina e fecero la sporca strada di ritorno per Los Angeles. Il tempo di riempire la loro appena

usata Merc con generose porzioni di Roscoe's Chicken and Waffles. Non c'è niente come il grasso cibo dell'anima per rifornire i genuini appetiti dei Gelatin. "Anche un contorno di verdure, per favore," ordina Tobias.
Tobias e io siamo impegnati in una conversazione quando una scolara giapponese inciampa presso il tavolo e si esalta: "Tobias Urban! Tu sei il ragazzo dei Gelatin di Human Elevator?" Tobias fece cenno di sì col capo. "Sì, siamo tutti Gelatin qui a pranzare con Chicken and Waffles insieme." La ragazza oscilla e si accascia a terra. La ragazza s'inchina e singhiozza davanti ai Gelatin. Tobias le solleva il mento e le asciuga le lacrime. "È tutto a posto," dice Tobias con la sua voce rassicurante. Tobias presenta la ragazza ad Ali, Wolfgang e Flo. La scolara giapponese descrive la sua esperienza montando l'Human Elevator nel corso di una gita scolastica. "Mi sono sentita come una piuma sollevata in cielo." Flo ride per la ragazza e dice freddamente, "Era alto solo tre piani, ragazzina". Tobias zittisce Flo, e accarezza i soffici capelli di seta della ragazza. Tobias mi lancia un'occhiata e i nostri occhi si chiudono. Siamo uniti in una comprensione reciproca. È allora che mi sono reso conto che i Gelatin non sono droghe, alcool o razzismo. Tobias avrebbe dato la sua felpa rosa (con il gatto trapuntato sopra) togliendosela di dosso a una fan di qualsiasi colore, senza badare alla loro religione o all'odore del corpo. Tutto quello che devono fare è chiedere. Tobias bacia dolcemente la scolara giapponese sulla fronte e lei ritorna a pranzare con i genitori dall'altra parte della stanza.

Tobias è un amore. Dico lo stesso agli altri membri dei Gelatin nel parcheggio. Wolfgang, il severo disciplinatore del gruppo, mi sbatte nel baule. La cena è finita. I Gelatin saltano nella Mercury e mettono in moto il motore—vrooom!
È il Messico o baldoria. Ali strappa via le casse dello stereo dietro i sedili posteriori. Mi urla attraverso il foro, "Mi dispiace molto, Nicolas. Riguarda la vita reale. Gelatin è una famiglia." Flo fa una risata schietta mentre brucia le gomme lungo Gower oltre Sunset Blvd. Svengo nel baule. Dev'essere il cibo. Pesante. Impallidisco, sveglio. Sono accoccolato nel baule con i Gelatin in fila per superare il confine messicano. Fa caldo. Il monossido di carbonio mi va dritto alla testa. Ho sonno e mi fanno male i peli. Comincio a piangere. "Ti dispiacerebbe non fare rumore, Nicolas," chiede Ali. "Anche a me fanno male i peli." "Le persone che sono dentro sono tutte americane?" chiede la guardia del confine. Flo è alla guida. È responsabile e securo. "No senior Policia," replica Flo in perfetto spagnolo. "Siamo tutti austriaci," dice, offrendo quattro passaporti austriaci all'ispezione della guardia di confine. "Io sono di St. Louis, Missouri, agente!" grido dal baule. La guardia di confine sente il mio grido. "Chi ha parlato?" chiede, piegandosi dentro la Mercury. Wolfgang interviene, "Solo della frutta andata a male. La smaltiremo correttamente, signore." La guardia restituisce i passaporti dei Gelatin. "Molto bene, allora," dice facendoci un cenno con la mano.

Deserto Centrale Messicano. È caldo, e ne ho anch'io. Qualche canzone di Percy Faith dal ritmo molto, molto latino si ripete. I ragazzi mi danno da mangiare una Torta Milanesa attraverso il foro unto. Ali si sente in colpa perché dice che sono suo amico, e gli dispiace che io debba viaggiare nel baule. In vari punti durante tutto il viaggio, Ali dimentica che lui e il resto della schiera Gelatin sono i miei sequestratori. In molte occasioni Ali mi sussurra parole dolci per tenermi calmo.
Florian ferma l'auto e ogni tanto mi picchia con delle maracas che ha pescato da una donna asino messicana di 14 anni. Tutti si lamentano perché Flo ha speso il resto del budget affinché la pelosa signora asino coi denti d'argento gli faccia un pompino. "Non mi fanno molto male," ha confessato a Flo in un momento di confidenze. Flo voleva solo sentire la sua bocca sul suo uccello e io lo capisco. Disgustati, gli altri membri Gelatin coprono Flo di insulti. Lui sfoga la sua rabbia su di me, ma io non ci faccio troppo caso. Gli sono grato che si ricordi ancora che sono nel baule.

Sulla strada di ritorno per MC. "Mi fanno male i peli, mi fanno male i peli," i ragazzi Gelatin stridono all'unisono. Wolfgang e Tobias sono occupati a incollare collage di fighe porno e peni in tutti gli interni della macchina. Mi sento quasi come "Dear Slut," il guru consigliere di Hustler. Mi masturbo attraverso le mie mutande molto molto strette e pelose.

Il viaggio per il Messico è bellissimo e estenuante. Ficco le mie dita nei fori delle casse e strappo una pagina del diario di Tobias mentre lui dorme. "Guidiamo quasi ogni giorno," è scritto nel diario. "Come aumentano le decorazioni della macchina, il nostro comfort diminuisce sempre più. Alla fine, tutto quello che vogliano è stare al posto del guidatore, perché è l'unico modo per non stare male e diventare claustrofobici. Ma noi sopravviviamo e ci divertiamo. Usiamo tutta la rivista Hustler per le nostre decorazioni. Le immagini di fighe crescono e circondano gli occupanti all'interno. Noi artisti siamo cavie. Mi sento male. È troppo tardi."

È notte. Ali mi sussurra che da quando Tobias ha cominciato a fare yoga all'YMCA di Hollywood, si rifiuta di parlare con le ragazze. "Il piede dell'atleta?" Mi chiedo. "Tendenze omo, forse?" "Buonanotte Ali," sbadiglio. "Buonanotte, Nicolas," canta Ali. Dal foro delle casse mi sorride con la faccia di mia madre. Sorriso docile. Zzzzzzzzzzzzz.

C'è un baleno di luce brillante. I miei occhi si allineano su un pene eccessivamente grande che dondola minacciosamente verso la mia faccia. Mi sveglio in una pozza di succo di cazzo. Fa freddo. Viaggiamo veloci. Non mi sono mai sentito così violato in tutta la mia vita. "Fatemi uscire di qui, pezzi di sadistici euro-trash!", urlo ai ragazzi sporchi. Gelatin canta ad alta voce "Dammi del succo di cazzo! Voglio del succo di cazzo! Io sono succo di cazzo, Joe!"

MC. "Eccoci qui. "È una splendida giornata a MC", mi dice Ali. Tendo a credergli. Arriviamo nella La Panaderia Gallery al centro del moderno quartiere bene anni 80 La Condesa. Yoshua Ookon (il giovane proprietario della galleria/artista di video installazioni) è lì ad accoglierci. Si arrampica nel sedile posteriore e mi fa i complimenti attraverso il foro delle casse.

Sono passati due giorni e non posso andarmene. Que lastima, ma che m'importa? Il cibo è abbondante. Ali mi dà da mangiare, così come altri nuovi amici. Digerisco e riposo, e mi appisolo…

Il mio profondo sonno esplode quando il mio corpo viene sballottolato all'interno del baule come una scarpa in una latta di vernice che cade da una collina di cemento rotto. "Il terremoto!" grido. Gli scossoni erano prodotti dai ragazzi Gelatin che sollevavano la macchina con il crick e la abbassavano sul supporto del crick. Finalmente, la Porno Mercury è in mostra, pronta per partire,
Chitty-Chitty-Bang-Bang-Art!

Ho fatto amicizia con molti visitatori della galleria negli ultimi due giorni. Mi viene in mente soprattutto Sara. Questa mamacita tettona mi dice che va alla scuola superiore proprio in fondo alla strada e si chiede se ho un "X"? Le dico di tornare più tardi e vedrò se i ragazzi Gelatin glielo possono procurare. Sono così eccitato.

Sera. È la sera dell'esibizione. Flo mette in moto la macchina e manda il motore su di giri. Lascia cadere una bottiglia di vodka al peperoncino per il foro delle casse. Le ruote posteriori girano 'round 'round, like a record, baby.

Cominciamo a giocare con dei palloni che ho trovato. Pulisco i palloncini con dello shampoo. Arrivano gli ospiti. Li spio attraverso il buco della serratura. Gli ospiti sono giovani sulla ventina e alla ricerca di una festa. Generazione Sesso.

Flo ha informato il pubblico che io sono all'interno. Una ragazza americana si avvicina all'auto incuriosita dalla mia presenza nel baule. La ragazza americana è inorridita, ma è lei il vero orrore—vestita interamente in nero, capelli neri, pallida, acne matura e occhiali da vecchio. "Oh mio dio, vuoi dire che c'è uno studente d'arte nel baule in questo stesso minuto?" chiede a Flo. "Seguro," risponde con freddo distacco.

Una puttana di New York si avvicina alle casse e mi versa una birra sulla testa. Afferro il suo collo attraverso il foro. Con l'altra mano le ficco un palloncino pieno di shampoo nella bocca. Lei emette un grugnito e indietreggia. In un baleno non c'è più. Sento risate soffocate.

Pianto un occhio attraverso il foro delle casse, ma non riesco a vedere niente. Il viso sorridente di Sara mi bacia e ammicca. Che glorioso doppio mento ha, penso tra me e me. "Momasita vieni qui," grido. Vedo solo le sue tette, ma lei non si muove. "Prendi del succo di cazzo, prendimi del succo di cazzo." Urlo e piango. "Fammi uscire!"

Il baule viene spalancato, finalmente, e un uomo in rosa tende la mano. Mi tira fuori dall'auto e abbraccia il mio corpo fradicio. Mi porta verso un letto. Sono rinato come cadavere. Aah.

nick amato and dick p.: gelatin – the mission: transform a generic car into art by the time we get to m-city, in: ulli aigner (ed.), la panaderia >artists/curators-in-residence<, vienna 2001

rené

«perché verso i 50 ti inizia a pendere la rosetta, ma io no.»

rodeln

brio con anima l'istesso tempo affrettando risvegliato prestissimo rallentando mancando

L'opera esposta da gelitin rappresenta una specie di slitta.
con questa slitta i visitatori della mostra su mozart possono scendere la scalinata dell'albertina.
la discesa, scivolare giù dalla scala è un gesto lieve, arioso, che celebra la musica di mozart, grande e colmo di gioia.

la slitta: si scivola giù in una slitta di plastica costruita da gelatin.
lo slittatore si siede su un sedile e afferra delle maniglie.
le gambe stanno dentro la slitta.

lo slitatore: lo slittatore dovrebbe avere almeno 12 anni, non deve superare i 190 cm di altezza e gli 85 chili di peso. non deve essere sotto l'effetto di alcol o di droghe. abbastanza sportivo e intelligente da comprendere come funziona il tutto e valutare il rischio. deve decidere di sua spontanea volontà se affrontare la discesa.

la pista: la pista è costituita dalla scalinata. Lo slancio si prende in alto da dove si parte e si arriva sotto nel colonnato.
alla scalinata sono state apportate piccole modifiche strutturali. si richiedono piccoli interventi con materiale di legno, ma solo alla ringhiera per evitare una collisione della slitta con le colonne che devono essere nascoste il più possibile.

slittare giù: lo slittatore si rivolge a un addetto al controllo che segue la performance giù nel colonnato. Questa persona deve spiegare allo slittatore come è fatta la slitta, come comportarsi sul percorso e tutto il resto. Dopo aver ascoltato queste spiegazioni lo slittatore legge il contratto di esclusione di responsabilità e lo firma. Poi con la slitta e il casco sale su, approfittando per osservare il percorso.
Sopra c'è un altro addetto al controllo. lo slittatore indossa il casco e si siede nella slitta. Il percorso viene sgomberato dalla persona addetta al controllo e la scalinata viene chiusa agli altri passanti per permettere la discesa.
lo slittatore slitta, scivola giù per le scale. la gente lo acclama. arrivato in basso consegna la slitta e il casco all'altra persona addetta al controllo

gli addetti al controllo sono specialisti molto motivati, collaboratori dell'istituto Da Ponte. Indossano costumi bizzarri

l'illustrissimo ha scoreggiato
ihro gschistigschasti gelitin

roller ball

Un'altra cosa che si potrebbe proporre, sarebbe bello, ma solo se c'è abbastanza spazio, è una biglia all'interno della quale si può camminare. Fibra di vetro, bianca, con pareti molto grosse, inerte/pesante, foro d'entrata a vite, e dentro un visitatore che cammina e non vede niente, abbatte tutto quello che incontra, perde l'orientamento e sbatte contro le pareti, rimane incastrato tra le porte, rotola giù per la rampe e travolge bambini piccoli e solleva i quadri dalle pareti.
Dentro si vede solo una superficie bianca curva e sterminata, si cammina verso il nulla, si percepiscono solo pesanti schianti contro oggetti contundenti, si sentono sordi tonfi tutt'attorno, cani che scappano via impauriti, vetri frantumarsi e il fruscio dei vestiti surriscaldati sulla superficie esterna. Dentro l'aria è soffocante, satura dopo un po' di CO_2. Se si entra nel piano inclinato della sfera per accelerare il movimento, questa funziona solo lentamente per inerzia, ma allo stesso modo è anche difficile frenare, come una pallina da flipper vivente.

scenic view drive

Da un grande viale alberato ci si immette nella scenic view drive. Una rampa scoscesa conduce a una gola di abitazioni su fino al paesaggio di tetti. Scenic view drive schiude alla vista alcuni blocchi di questo altopiano e conduce poi in una gola di case di un altro viale per tornare al fiume di traffico. guida con prudenza!

sea of madness

Nella stagione estiva del 1996 volevamo fare un viaggio con una piscina gonfiabile. Per finanziare questo progetto decidemmo di dare in affitto il nostro spazio espositivo per un'esibizione di gruppo organizzata dal museo d'arte moderna di Vienna.
Il reparto marketing del museo alla fine trovò una compagnia interessata e i soldi che offrivano erano sufficienti per costruire questa piscina larga 5 m e 1/2 fatta su misura. Trasformammo una stufa a gas in modo che il diesel espulso scaldasse l'acqua. Andrea Gergely ha cucito dei costumi bellissimi, abbiamo messo insieme un piccolo impianto stereo e stipato tutto in un furgone. Pronti a girare l'Austria, l'Ungheria e la Svizzera.

sheron go!! towers

lei fa poesia e canta e riesce a ridurre al silenzio anche i conversatori più frequenti… l'amore per brad pitt, beyonce e le horse on the prince è incontestato… è un fuoco d'artificio di energia… andrà a vivere in una torre di mattoni… in cima… recintata da vivaci rose… l'interazione tra poesia e discorso è raperonzoliana… poiché lei vive su questa piattaforma remota… le richieste che fa al mondo saranno stravaganti… e dolci

skulptur für einen flughafen

Dieter Roelstraete: Il vostro contributo alla mostra "Academy"ad Anversa si chiama "Brauner Garten", o "Giardino Marrone". Il titolo della scultura allude in qualche modo all'originale, al modello greco dell'accedemia – l'Akademeia di Platone, il Lyceum di Aristotele e le varie scuole peripatetiche del periodo Ellenistico, che erano infatti tutte collocate in giardini?
gelitin: "Beh, abbiamo deciso di rinominare la scultura per la mostra di Anversa, questo è sicuro – originariamente si chiamava "Skulptur für einen Flughafen" (scultura per un aeroporto). In realtà è stata esposta per la prima volta – e in un certo senso concepita per – il Kindermuseum di Vienna, dove è stata esposta per un incredibile periodo di cinque, sei mesi, durante i quali i bambini potevano 'interagire' con la scultura originale…"
"Un paesaggio scolpito interamente di plastilina con animali di peluche e simili."

Dieter Roelstraete: I materiali colorati, non dannosi per i bambini che sono diventati presto un marchio di fabbrica dei Gelitin.

gelitin: "Sì, il paesaggio era semplicemente lì come un invito per i bambini a dare sfogo e vivere le loro fantasie più selvagge, cioè, più distruttive, creative. Dopo un po', molti bambini sono venuti fuori al museo a pasticciare con la creta. Erano lì molte volte alla settimana, per ore fini a se stesse, assorbiti nell'atto di scolpire le loro piccole aggiunte all'opera complessiva."
"È interessante vedere quanto siano miseri e deprimenti i risultati di tanto zelo creativo."
"Sì, durante quel periodo di cinque mesi al Kindermuseum, la scultura è passata attraverso un pazzo giro da montagne russe di trasformazioni visuali. Cominciò col sembrare molto colorata, ben sistemata direi, contenendo tutte le caratteristiche di una visione ottimistica dell'impulso creativo infantile. Ma poi, col passare delle settimane e dei mesi e sempre più bambini venivano a giocare nel e sul nostro giardino (vedete quelle impronte?), i colori hanno cominciato a sbiadire, le forme sgargianti lentamente – o velocemente, dipende da come la vedi: psicologicamente, o piuttosto geograficamente? – si dissolvevano in un pasticcio senza forme di, beh, marrone schiacciante."
"Una fusione davvero non molto spettacolare."
"Dovremmo parlare di più di questa marroni-tà, dal momento che questa è la scultura che è diventata adesso – un paesaggio cupo, monotono dove predominano le terre. L'opera è anche un esperimento di entropia – ed è semplicemente affascinante vedere come l'entropia sembri eguagliare, di default o intenzionalmente, la marroni-tà."
"Mescola qualsiasi quantità di colori e alla fine tutto quello che ottieni è il marrone – ineluttabilmente."

Dieter Roelstraete: Marrone come destino di ogni vita, è quello che dite qui.
gelitin: "Sicuramente questo è vero per il percorso del tratto digestivo con il cibo, tanto per dirne una."

Dieter Roelstraete: Con il quale certamente entriamo nell'orbita dei una delle principali ossessioni artistiche dei Gelitin: lo scatologico. Non sono sicuro che questa categoria sia di qualche attinenza con il "Brauner Garten", ma di sicuro il giardino condivide un aspetto formale – o piuttosto, un aspetto informale – con le opere scatologiche che riguardano un famoso tropo della pratica artistica modernista e postmoderna, vale a dire quello dell'informe di Bataille, il senza forma.
gelitin: "Beh, questo è proprio il percorso del mondo e di quello che è in esso, no? Il cosmo ha una tendenza innata a diventare, irreversibilmente, caos – e chi meglio dei bambini ci può insegnare questa terrificante saggezza? In qualche modo, il "Brauner Garten" funziona come una visione del mondo, una macchina del mondo. Probabilmente anche perché sembra un modello."
"Ritorniamo alla sua domanda del giardino. Lei ha menzionato la storia dell'accademia e il ruolo del giardino in quella storia, come un modello di tipi. È difficile non pensare al Giardino dell'Eden in questo frangente – al paradiso sulla terra. Di nuovo, si potrebbe pensare che i bambini siano in qualche modo privilegiati per assicurare che questo giardino dell'Eden resti paradisiaco – ma di fatto loro non lo fanno. Se mai ci sia qualcosa da imparare da questo progetto, è che, volenti o nolenti, l'impulso infantile è una tendenza molto distruttiva. E che, ovviamente, può avere i più liberatori effetti."
"Giusto, è veramente liberatorio non doversi comportare con rispetto, come questi bambini hanno fatto approcciando un'opera d'arte dei Gelitin," ed è altrettanto liberatorio vedere questa forza distruttiva del bambino inesperto in azione, non inibito dai codici di 'rispetto' per un concetto adulto come 'l'arte' … So che questo ci condurrà probabilmente a una discussione totalmente diversa, ma vale la pena far notare che l'infantile noncuranza del 'valore' è altamente istruttiva."
"E nell'apprendere ciò, abbiamo anche ripreso da questi bambini ovviamente… Perché noi ci siamo ripresi la scultura, strappandola via, e ci siamo rimessi a lavoro su di essa, di nuovo su ogni parte, perfezionandola fino allo presente stato surgelato. È chiaramente non un'opera d'arte di bambini, capisce?"
"Comunque, torniamo su questo punto; l'opera si presenta come una lezione di demistificazione e repressione dei cosiddetti poteri creativi del bambino. Non è troppo edificante per

quanto riguarda il caos che tutti quei bambini hanno provocato sul nostro paesaggio meravigliosamente curato!"
"Cerchiamo di non licenziare del tutto l'impulso infantile, però! C'era una certa audacia coinvolta nella loro sensazione fuori del limite di ciò che era "permesso" o "proibito" fare (passeggiare per i dintorni, cioè), e potevi vedere davvero entrambe le cose verificarsi nel giardino marrone. Certo c'erano momenti nel giardino in cui ogni bambino scolpiva macchine, e ogni bambina faceva gioielli, visi di bambole o vestiti, ma il momento successivo i bambini calpestavano le loro macchine dappertutto, che stavano già cominciando a crescere ovunque, come spore superpotenti, e le bambine, generalmente bloccate ai bordi del paesaggio – di nuovo, a causa del condizionamento, forse? – ricoprivano quelle macchine con i loro vestiti di argilla in espansione costante. E viceversa – il che è un bene."
"Quel che resta di sicuro è l'insensatezza senza limiti del momento d'applicazione autistica e il momentum e l'estraneità dove l'erosione ha luogo."
"Intendendo che, sì, a volte, la spinta dell'entropia è invertita. Eppure, tutto diventava sempre complessivamente marrone…"

Dieter Roelstraete: Mi ricordo di avervi chiesto una volta se avevate una qualche esperienza nell'ampio campo della pedagogia, lavorando con i bambini e simili, al che voi avete risposto, con un sospiro di rassegnazione, sembrava, "è molto difficile". Questo sembrò davvero molto strano, vista la natura di così tanto del vostro lavoro, che spesso sembra essere quello di un bambino interiore a lungo represso.
gelitin: "Beh, credo che questa sia stata la più convincente esperienza educativa."
"E di sicuro è stata una grande fonte di ispirazione per noi assistere inermi alla devastazione della nostra bellissima scultura di plastilina. È diventato un tetro, desolato, scoraggiante pasticcio misero – ecco cosa succede, e c'è semplicemente tanta bellezza in questa particolare piega degli eventi. C'è una bellezza straziante nell'attuale stato di abbandono dell'opera – specialmente nell'open space calpestato. Uno poi si rende conto: sì, va bene così."
"Adesso sembra quasi un giardino Zen…"

Dieter Roelstraete: O addirittura un mandala.
gelitin: "Laddove è realmente, come lei stesso ha fatto sommariamente notare, un modello geologico di parco giochi sociale. Pensi al "sedimentation of the mind" di Smithson – forse…"
"No, è un parco a tema. Disneyland dopo il calar della notte."
"Tutti quelli che sono andati in un parco giochi pubblico, all'aria aperta saranno colpiti dal fatto che potrebbe allo stesso modo sembrare un giardino della torture, giusto? Basta socchiudere gli occhi quando il sole tramonta su Riesenrad e esso comincia a sembrare come un Catherine Wheel…"
"Il Brown Torture Garden! Comincia a piacermi…"
Dieter Roelstraete: Ehi, secondo Hakim Bey – "S/M the Fascism of the Eighties" (Il fascismo degli anni Ottanta) non voleva dire che "l'avanguardia mangia merda e le piace?"

reconstruction, with poetic licence, of a conversation with gelitin (recorded by dieter roelstraete), in: A.C.A.D.A.M.Y, frankfurt/main 2006

the space squirrel and the time dog of depression

il fenomeno dello scoiattolo dello spazio si verifica dopo un periodo di spostamenti sulla nave quando il tempo diventa un fattore sempre meno importante. lo spazio invece diventa preponderante. questo stato aumenta al punto in cui lo scoiattolo dello spazio fa la sua comparsa e divora completamente il tempo. il tempo sembra non esistere e lo spazio prevale interamente.
puoi semplicemente sederti lì e guardare lo spazio in totale realizzazione per qualsiasi quantità di tempo dal momento che il tempo è completamente trasformato in spazio. lo scoiattolo dello spazio apre una profonda comprensione di e sentimento per l'infinità dello spazio.
felice di essere lì fuori avendo tutto lo spazio ribollito nella tua

barca e nella tua testa, sentendo le innumerevoli possibilità di andare da nessuna parte, di muoversi soltanto e vedere tutto nuovo e per la prima volta. questo specialissimo stato mentale accompagna la totale chiarezza di pensiero ad ogni grado. quando lo scoiattolo spaziale è con te, la tua mente gira come le stelle che si contorcono intorno a te, ed è semplicemente grandioso e tu diresti „ss sss so schön"(così bello).
per raggiungere questo stato mentale c'è bisogno di un uomo che ha tutto il tempo dell'universo, che è preparato a una situazione infinita. un uomo come il nostro fenomenale scoiattolo astronauta dello spazio non puoi educarlo. lo scoiattolo dello spazio è qualcosa con cui nasci, puoi solo scongelarlo.

l'altra esperienza che abbiamo fatto era il cane del tempo di depressione:
il fenomeno del cane del tempo implementa il concetto di tempo e destinazioni.
Il fenomeno del cane del tempo di depressione si verifica, quando lo spazio diventa tempo e colpisce il viaggiatore con la sensazione di obbligo e l'inutile pensiero che il tempo sia una risorsa limitata. Il tempo è un fattore che racchiude molti pericoli per i viaggiatori del tempo. Quando il cane del tempo lentamente comincia a prendere il controllo dell'astronauta, comincerà ad aspettare che qualcosa avvenga o avrà la sensazione di essere obbligato a fare qualcosa. poiché non accade o si fa niente su un volo a lunga distanza. l'intensificata sensazione del tempo crea voglie di destinazioni anche se è chiaro che non esistono tali destinazioni.

le destinazioni sono in realtà d'importanza subordinata.
non scegliamo destinazioni nel modo ordinario di pensiero radicato alla terra. scegliamo lo spazio per esserci, quindi avere o non avere una destinazione non cambia per niente l'esperienza del viaggio. soltanto quando sei colpito dal cane del tempo perdi davvero questa felice capacità di sentire la crociera. la tua energia viene proiettata verso obiettivi non esistenti.
il cane del tempo comporta anche pesanti depressioni. può seriamente danneggiare la tua salute mentale. tutto quello che riesci a fare è semplicemente essere, contare i secondi e pensare all'infinita quantità di secondi che devono ancora venire. mentre il cane del tempo assorbe lo spazio ancora rimanente nella tua testa, le capacità di pensiero si riducono drasticamente. perdi la concezione della tua nave, alla fine perdi addirittura la concezione di te stesso. un pesante caso di cane del tempo cancella completamente la tua originaria personalità. può essere considerato il più grande pericolo per i viaggiatori dello spazio.

ständerfotos — nudes

Tobias e io eravamo a Los Angeles da mezzo anno, e sentivamo molto la mancanza di Flo e Wolfgang. Andammo nel deserto in California e quando guidi fn lì, a volte semplicemente esci e ti masturbi davanti a un paesaggio.
Tobias e io cominciammo a fare foto e a mandarle a Flo e Wolfgang. E loro ci rimandavano le foto, e così via – avanti e indietro. Fondamentalmente stavamo lavorando sulle sculture con le nostre seghe e il paesaggio. Non so se è così per la maggior parte delle persone ma prima che la mia sessualità fosse diretta a entità umane, il mio desiderio era più vegeteriano. alberi e paesaggi me lo rendono duro attraverso una morbidezza interiore. La durezza è minuscola in contrasto con l'orizzonte inclinato e la vegetazione che non m'importa di te o dell'appendice microscultura. L'esito di questa discrepanza è abbastanza romantico.

gelatin with meredith danluck, in: index magazine, nov/dic 2000

stephan with ph please!

stephan è una casa. una casetta parcheggiata in walker street. siamo sempre stati interessati a creare uno spazio a nyc che non fosse chiaramente definito nelle funzioni o proprietà. uno spazio cui capiti di esser lì, che sarà scoperto. che potrebbe essere occupato abusivamente, rimanere vuoto o che sarà usato da

un paio di persone. uno spazio che sia pubblico e privato allo stesso tempo.

gli sforzi dell'arte in generale di prendere possesso dello spazio pubblico intorno a canal street dimostrano quanto sia difficile e complicato realizzare un progetto artistico pubblico in prossimità di canal street. l'unica opzione per noi disponibile era prendere un posto macchina in uno dei parcheggi intorno a canal street. è uno spazio da prendere in affitto e privato ma nondimeno sulla strada. per fortuna i proprietari acconsentirono ad affittare un posto macchina per parcheggiare stephan.

stephan è stato creato su una delle pedane mobili che consentono il parcheggio a sandwich.
stephan è stato assemblato interamente con parti trovate nel vicinato accanto.
stephan non ha serrature a meno che qualcuno non ne inserisca una. può essere spostato in alto e in basso sulla pedana. di solito stephan è sollevato. c'è una scala appoggiata da qualche parte nel parcheggio. la gente la trova e fa visita a stephan.
stephan non è ancora stato occupato abusivamente. i senzatetto dietro l'angolo mi hanno detto che dormono con stephan quando piove.

a volte ci va franz. franz è il ragazzo che lavora al parcheggio. franz ci ha detto che molte persone gli fanno una foto quando è seduto nel terrazzino di stephan. franz è l'unico che non deve usare la scala, poiché riesce a portare stephan al livello della strada.

stephan ha un piccolo bagno. adesso è solo un secchio appeso sotto la casa. i materiali di scarico finiscono nel secchio. forse qualcuno ottimizzerà il sistema. farà una tubatura per l'urina, così che l'urina scorra direttamente in un posto nell'angolo del parcheggio che è usato comunque dal pubblico come bagno non ufficiale.
per gli escrementi ci potrebbe essere una busta di plastica appesa sotto la casa. così uno deve solo prelevare la busta di tanto in tanto, fare un nodo e gettarlo nel cestino dell'immondizia su broadway.

ci sono molte possibilità.
stephan oscilla dolcemente quando cammini dentro.
ho fatto sesso in stephan di recente. dev'essere sembrato buffo dall'esterno.

+++

oggi sono stato per un bel po' da stephan. era l'unico posto in cui c'era il sole, dappertutto ombra e solo da stefan e dentro stefan un fascio energico di sole. Ho alzato la tavoletta del bagno e ho analizzato l'urina stantia. sta fermentando, è quasi diventata arancione. le tazze di plastica che ci galleggiano stanno iniziando a sciogliersi. un po' è evaporata e ha lasciato dietro di sé una leggera crosta sul vaso di stefan. un numero nutrito di mosche banchetta sulla superficie.

strongroom very

la camera blindata molto è una cassaforte, una cassetta di sicurezza.
sarà sicura, ma la nostra camera blindata sarà costruita da noi stessi. è fatta di legno, plastilina, colla, nastro isolante, involtini primavera, e qualsiasi cosa troviamo e raccogliamo.

sarà una cassaforte fatta di avanzi.
strati e strati di materiali di scarto avvitati uno sull'altro, senza intervalli.
una superficie solida.
sarà bellissima, ma dall'aspetto molto strano.
e funzionerà.
all'interno un piccolo spazio. grande abbastanza perché una persona possa sedersi dentro.
potrai usarla. avrà una porta con una serratura. una porta di sicurezza molto robusta. con un meccanismo di chiusura molto esteso. superficie che si reticola con superficie.

ma la puoi chiudere solo dall'interno. fuori non c'è modo di aprirla.

vogliamo costruire la cassaforte davanti al museo.
fuori, vicino all'entrata.
così la puoi vedere dalla strada.
o meglio, se troviamo la possibilità di metterla in un parcheggio o una strada affollati.
è molto importante che la cassaforte stia all'esterno.
non dovrebbe stare in una stanza con un tetto e luce artificiale.

la camera blindata ha bisogno del sole e della pioggia e di aria fresca.
ha bisogno di persone che corrino qua e là.
ha bisogno di cuori martellanti che la riempiano.

è molto importante che stia per conto suo.
sola fuori, perché è molto molto forte e non ha bisogno di essere protetta da una casa e da un tetto.

sarà un blocco massiccio.
approssimativamente 5x5x5 metri.
non è troppo grande, ma molto pesante e molto forte.

styroporblock

Un cubo massiccio e grande di polistirolo. Riempie con il suo volume un incrocio ed è alto come gli edifici che confinano con i suoi quattro lati.
Con fili metallici e lame affilate si può inciderne facilmente la superficie e scavarne il volume.
All'interno del cubo tutto è fatto di polistirolo. Le sedie, gli scaffali, le porte, le pareti, i tavoli, i letti, tutto. L'ingresso al cubo, ovvero l'accesso alle stanze, non è a livello del terreno, ma lo si raggiunge mediante una rampa / scala a pioli. Non deve avere per forza finestre verso l'esterno. All'interno è parzialmente scavato. Ci sono sentieri che si susseguono per diversi piani e che conducono alle stanze.
gelatin inizierà a insediarsi nel blocco.
Gli scrocconi attorno, desiderosi di un soggiorno nel volume cubico, si scavano corridoi e creano volumi nel blocco. gelatin offre agli scrocconi un po' di nettare e coordina le diverse possibilità nello spazio cubico.
L'ambiente si trasforma in un edificio incredibilmente complesso. Questo edificio è realizzato mediante lavori di scavo, viene utilizzato, abusato e sfruttato dai più disparati abitanti della città. Prende forma uno spazio di movimento tridimensionale, un volume libero che via via viene occupato da progetti e intenzioni. Il procedimento è probabilmente organico, caotico e anarchico. Gli spazi interni del cubo non sono realmente fissi, In base alle richieste e ai desideri degli utenti si possono ritagliare nuovi ambienti o modificare quelli esistenti.

suck and blow

Meredith: Che cos'era Suck and Blow?
Florian: Avevamo questo grande spazio alla galleria Spencer Brownstone. Quello che volevamo creare era uno spazio che crolla, dove tu entri e la stanza si abbassa su di te. Avevamo due grandi ventilatori che si alternavano tra l'aspirare l'aria dallo dallo spazio espositivo o soffiare e far endrare l'aria dentro. Abbiamo fatto una gigantesca busta di plastica – erano tante buste per l'immondizia saldate con della plastica. Erano color grafite, del tipo lucido. Potevi camminare in questa enorme busta attraverso l'apertura ovale e entrare nel grande spazio espositivo. Se era in funzione il ciclo di aspirazione, l'intero spazio era aspirato dall'interno. Come aspirare un palloncino nella bocca e entrare nell'apertura dei palloncini o camminare nel polmone di un paziente all'interno di un polmone d'acciaio. Dopo un po' i ventilatori si sono spent e calò il silenzio.
Lentamente i muri e il soffitto cominciarono a liquefarsi in un certo senso e a perdere la loro durezza e il polmone stava espiraaando mooolto lentameeeente. Poi, quando il soffitto ti aveva quasi toccato la testa i ventilatori sono ripartiti di nuovo

e hanno compresso la busta dal di fuori spingendo l'aria fuori dalla busta provocando che l'entrata si richiudesse come un enorme sfintere. Il soffitto adesso stava scendendo giù velocemente e intrappolava qualcuno all'interno per un attimo. Non era pericoloso o che – solo che andava giù da un'altezza che lo rendeva pericoloso così dovevi sederti o distenderti sul pavimento i ventilatori invertivano il movimento, aspiravano l'aria dallo spazio circostante la busta e la dilatavano di nuovo e confezionavano sottovuoto tutto quello che è al di fuori della membrana metallica, sembrando come un film che va indietro e accelera quello che ha appena provato prima. Il processo di aspirazione e soffio avveniva ogni 15 minuti.

Meredith: Deve essere sembrato incredibile.
Florian: Con i materiali che abbiamo usato e il modo in cui li abbiamo illuminati, sembrava come olio metallico. La segretaria della galleria ha detto che quando il ventilatore si spegneva, era come se la stanza si sciogliesse. Ti sedevi lì dentro ed eri totalmente disorientato. Non in modo sgradevole, solo come se ti sedessi in una casa di acciaio che cominciasse a sciogliersi. La durezza dei muri e del soffitto lentamente scompariva e si scioglieva. Ci volevano circa dieci minuti perché il soffitto e i muri collassassero totalmente.

Meredith: Faceva rumore quando si chiudeva?
Florian: Faceva un suono crespo per la plastica. L'intera cosa funzionava con un timer, ma noi abbiamo dato alla segretaria anche le istruzioni manuali. Lei era seduta a questo tavolo nella finestra e poteva pigiare il tasto automatico e intrappolare le persone nello sfintere appena entravano. [ride] Era molto divertente per lei. Per molto tempo c'erano 30 o 40 persone lì dentro, semplicemente distese sul pavimento. Dicevano, "Sono qui per la quinta volta! Vengo ogni giorno per un'ora per rilassarmi." Tutti volevano soltanto starvi dentro.

gelatin con meredith danluck, in: index magazine,
nov/dic 2000 (esteso)

sweatwat

SWEATWAT…Una volta era un Sostantivo, adesso un Verbo.
…
Sostantivo:
Un nome, o qualcosa come un nome.
p.e. Gagossian

Verbo:
Un'azione, che, la quale è rappresentata.
p.e. "Ho pisciato nella Piscina Comunale"

"…
Quindi, nessun aneddoto di Produzione…
Solo confidenze notturne.
E un aspetto acquoso, qui ci siamo occupati di economia liquida, uno scambio … corpo umido, penetrabile:
Una piccola stoccata alla felicità.
E i termini e le condizioni causano la pianificazione radicale di un'entrata.
Generoso all'eccesso.

Portiamolo al ponte.
Iniziio.
L'inizio (qui sia temperamento e temperatura) causa la profondità della superficie…

Un sistema economico che condividiamo a queste condizioni che ci consentirà di sudare insieme, una comunità di scambi di liquidi; un fiume…
E la nostra luce guida concordiamo che sia una stella lontana che si chiama 'Intimità 26'…
Facciamo un 'Bagno di Stelle'"

La soglia è il nodo che separa due mondi opposti, l'interno e l'aria aperta. Il freddo e il caldo, la luce e l'ombra. Attraversare una soglia significa quindi traversare una zona di pericolo dove si combattono battaglie invisibili ma reali.

Finché la porta è chiusa, tutto va bene. Aprirla è una faccenda seria, significa scatenare due orde, una contro l'altra, significa rischiare di essere catturati nella mischia. Lontano dall'essere un vantaggio, la porta è uno strumento terribile di cui si deve fare uso soltanto consapevolmente e secondo riti appropriati, e che deve essere circondata da qualunque protezione magica. Queste precauzioni sono innumerevoli: un ferro di cavallo, un ramoscello benedetto di bosso, un dipinto di San Sebastiano circondato di formule, un animale sacrificato sulla soglia, cadaveri di nemici sotterrati in piedi...
Nell'Africa dell'est il momento più pericoloso della giornata è l'apertura della porta al mattino. Infatti, per tutta la notte è stata chiusa la casa; è stata, com'era, isolata dal mondo, dall'aria aperta, dal freddo, dalla luce. La porta è stata il cancello totalmente inoppugnabile che ha ostruito la soglia. Perciò uno la aprirà con un'infinità di precauzioni, lentamente, nascondendosi, soprattutto evitando lo spostamento d'aria. Quando è completamente aperta, uno sputerà nell'apertura, pronunciando parole di pacificazione, e infine, con la massima calma, uno attraverserà la soglia, guardando davanti a se stesso.
Gli stessi movimenti sono osservati dal visitatore quando si presenta alla famiglia di primo mattino. Tuttavia eviterà qualsiasi complicazione non arrivando se non molto tardi, quando la porta sarà già stata aperta e il contatto stabilito.
Nelle civiltà superiori lo zerbino è stato creato non solo per rallentare il passaggio della soglia e consentire al visitatore di raccogliere i pensieri. Ha un ruolo molto più importante; quando il rappresentante compare alla porta di un cliente importante, strofina i piedi in maniera tanto più ostentata sullo zerbino presso la porta se la casa è imponente, anche se non piove. Contrariamente, quando c'è fango, è giustamente educato dire a un rispettabile ospite che sta facendo di tutto per togliere il fango dagli stivali: "Oh, per favore, non si disturbi." La solerzia che si utilizza nel liberare l'estraneo dei suoi obblighi è direttamente proporzionale al rispetto che si ha per lui. Questo va a dimostrare che la soglia, cioè lo zerbino, che ne è l'indicatore visibile, è davvero un oggetto di timore, perché lì uno deve manifestare o accantonare le proprie qualità, perché c'è necessità di registrare, con forza o leggerezza, la posizione che uno occupa in società. I modi di "condurre" una storia offrono, un campo ricchissimo per l'analisi della spazialità. Tra le questioni che dipendono da ciò, dovremmo distinguere quelle che riguardano le dimensioni (estensionalità), orientamento (vettorialità), affinità (omografie), ecc. Accentuo solo alcuni degli aspetti che hanno a che fare con la delimitazione in sé, la questione primaria e letteralmente "fondamentale": è la partizione dello spazio che lo struttura. Tutto si riferisce infatti alla differenziazione che rende possibile l'isolamento e l'interazione di spazi distinti. Dalla distinzione che separa un soggetto dalla sua esteriorità alle distinzioni che individuano gli oggetti, dalla casa (costituita sulla base del muro) al viaggio (costituito sulla base di un "altrove" geografico, o un "oltre"cosmologico), dal funzionamento della rete urbana a quello del paesaggio rurale, non c'è spazialità che non sia organizzata secondo la determinazione di frontiere.
In questa organizzazione, la storia ha un ruolo decisivo. "Descrive", indubbiamente. Ma "ogni descrizione è più di una fissazione," è un "atto culturalmente creativo." "ha persino potere distributivo e forza performativa (fa quello che dice) quando si raccolgono un insieme di coincidenze. SWEATWAT, poi trova spazi. Reciprocamente, dove le storie stanno scomparendo (oppure sono ridotte a oggetti museografici), c'è una perdita di spazio: privato di narrazioni (come visibilmente avviene sia in città che in campagna), il gruppo di individui regredisce verso la preoccupante, fatalistica esperienza di una totalità informe, indistinta e notturna. Considerando il ruolo delle storie nella delimitazione, si può vedere che la funzione primaria è autorizzare l'istituzione, lo spostamento o la trascendenza dei limiti, e di conseguenza, collocare in opposizione, all'interno del ristretto campo del discorso, due movimenti che si incrociano (limiti di collocazione e trasgressione) in modo tale da rendere la storia una sorta di matrice di decodifica di "cruciverba" (una suddivisione dinamica dello spazio) le cui essenziali figure narrative sembrano essere la frontiera e il ponte.
1. Creare un teatro di azioni. La prima funzione della storia è autorizzare, o più esattamente, trovare. Precisamente, questa funzione non è legale, cioè, attinente a leggi o giudizi. Dipende... Il rituale è un fondamento. "Fornisce spazio" per le azioni che verranno intraprese; "crea un campo" che fa loro da "base" e da "teatro".

Hai mai letto, "Io canto il Corpo Elettrico" di Walt Whitman?
E ricordi l'orizzonte che rivelava?
Se non, allontanati da queste parole adesso.
Sono sicuro che puoi trovarlo su Internet...
Oppure fa' una passeggiata in biblioteca o in libreria.
Bada ad apprezzare il modo in cui la luce cade sul tuo viaggio.
Leggilo accuratamente con rispetto della voce del fantasma, i fantasmi che puoi proiettare nell'evocare gli oggetti del tuo amore... e miracolo dei miracoli... il riconoscimento che in qualche indocile modo il sentimento è reciproco.

"Gelitin"
...l' Artista un tempo conosciuto con il nome Prince...
(e come sono commoventi gli aneddoti che abbondano sullo scambio di una vocale)
una 'I' al posto di una 'a' (prance: impennata)

"In Fase di Sistemazione...
Mostra Temporaneamente Trasferita, Siamo in Costruzione"

E ancora, molte parole che cominciano con il prefisso Trans...
Impegnati...
Elencale...
Come sto cercando di fare qui nelle loro forme innumerevoli e numerabili.

Così, 'SWEATWAT' ...un gioco di parole, e un gioco nei mondi (parola: word; mondi: worlds)

La risata qui diventa bilancia, e il contratto sociale così appassionatamente e delicatamente costruito,
diventa
Impiegato.

Noi siamo impiegati.
Estranei al Professionale.
Qui tutti noi insieme...
"Noi" quella bustina di tè di una parola che s'immerge nel condizionale.
Come dobbiamo denominare, descrivere che quello che vedo dal mio posto, che abitava da un altro che per me non è niente dal momento che sono arrivato a credere nell'altro- e quello che per di più riguarda me stesso, dal momento che è lì come la vista di un altro su di me?
Qui c'è quest'aspetto noto, queste modulazioni di voce, il cui stile mi è familiare quanto me stesso.
Forse in molti momenti qui l'altro è per me ridotto a un oggetto di curiosità, il che può essere un'attrattiva...

E la logica del circo obbedisce...
Sono protocolli già riconosciuti...

Adesso che succede se la voce si altera? Se l'indesiderato dovesse apparire nella segnatura del dialogo, o al contrario, dovesse esserci una risposta troppo buona a quello che avevo pensato senza averlo davvero detto – e improvvisamente irrompe la prova che anche lì fuori, minuto per minuto, viene vissuta la vita: da qualche parte dietro questi occhi, dietro questi gesti (Gelitin, Mastri Carpentieri)... o piuttosto davanti a loro, proveniente da io so quale duplice livello di spazio
, un altro mondo privato si mostra attraverso, attraverso la struttura del mio e per questi momenti io vivo in esso.
"Giardino del Piacere: SWEATWAT
E Un Theatregarden Bestiarum

Fagli tre volte intorno un cerchio,
E chiudi i tuoi occhi con santo timore,
Perché con rugiada di miele fu nutrito e bevve latte di paradiso"

Alcune Considerazioni Pratiche: -
E la Dipendenza dell'Economia del Mondo dell'Arte sulla Circolazione di energia sulla Terra...
Quando è necessario cambiare una gomma all'auto,
Apri un ascesso o ara un vigneto, è facile gestire un'operazione abbastanza limitata. Gli elementi sui quali l'azione è condotta a prodursi non sono completamente isolati dal resto del mondo, ma è possibile agire su di loro come se lo fossero. Si può completare l'operazione senza aver bisogno una volta di considerare il tutto, di cui la gomma, l'ascesso o il...

Quindi, voi, miei ragazzi Gelatin, ricordate?
Vi chiamerò: – Wolfgang...Florian...Tobias, e Ali
Mandate una cartolina.

Mio Caro.......Abbiamo inondato la galleria, all'inizio è stato difficile, ma alla fine sono entrati i tecnici ché si erano resi conto che non era Arte, come la conoscevano loro...
Tuttavia ci siamo divertiti...e il compromesso era piacevole ancora come al solito.
I vostri,
Gelitin xxx

I margini di dubbio.

Buon Giorno, Buon Compleanno!
SWEATWAT?
SÌ...

Che cosa?
Hai sentito.
Si chiama "SWEATWAT"
Puoi prendere la limousine di servizio della Frieze Art Fair...
"Vengono da Vienna"
Alfabeto di Merda.

Abc...déjà vu.
...
È inutile considerare, nell'aspetto delle cose, solo i segni intelligibili che permettono che i vari elementi siano distinti l'uno dall'altro.

John Cage ha detto una volta...
"Tutto va eccetto che Tutto Va"

Gelitin.
Loro sono per esempio...

E la prospettiva è tutta tua per la presa...

Quando è stata l'ultima volta in cui eri così innamorato adesso?

cerith wyn evans, SWEATWAT...once a noun, now a verb, in: gelitin's sweatwat, exhibition catalogue, london: gagosian gallery, 2006

+++

La scorsa notte, la luna risplendeva di verde; le selle sembravano scontrarsi nel cielo e gli angeli, gli angeli?? leccavano il sale dai miei occhi. Nel frattempo a Kings Cross, camminavo da una strada all'altra, strisciavo per le strade scure, finché alla fine, ho trovato quello di cui avevo bisogno. Fuori sulla strada, stavo aspettando, loro mi fecero aspettare finché non comparve su uno schermo il numero giusto, penzo che mi hanno fatto aspettare così che avessi creduto. Finalmente sono entrato, e i padroni, i padroni mi hanno chiesto di firmare un pezzo di carta, dichiarando di rinunciare ai miei diritti e a tutto quanto io avessi pensato o detto o fatto o visto, affermando che una volta che sono entrato, non potevo mai andarmene. È stata una bella sensazione firmare il contratto, d'ora in avanti, non c'erano ripensamenti.
Dopo le questioni legali eravamo a posto, sono stato scortato, da una guardia di sicurezza, a un muro e una scala di legno, poi mi dissero con franchezza: "Devi salire quassù" e poi semplicemente, "Quassù è acquoso e buio come la pece" e mi avvertirono, "Basta camminare piano e con attenzione e arriverai allo spiazzo". Nella mia mente, sono un soldato. Nel mio cuore, la guerra è finita. Questi passi che sto facendo, questi passi ripidi attraverso quel grande buco di pannello di fibra nel cielo, li scalo, ma non so perché. È una situazione impossibile, resa concreta in questa decadente galleria di rovine. Nella zona asciutta, c'è una servitrice. Serve me, vestita di un costume da bagno nero, offrendomi un asciugamano e un posto per tutte le cose della mia vita di cui non ho più bisogno. Mi prendo un attimo per guardarmi in giro e vedo una vasca da bagno sopra

di me piena d'acqua e con un corpo nudo poco chiaro. Io stesso sono adesso mezzo nudo, i pantaloni non erano qualcosa di cui avessi bisogno. Procedo a fatica in acque alte al ginocchio, verso l'arcata principale per vedere cosa posso vedere. È una cacofonia di anarchia. Devi scalare e superare piccole montagne di vecchi divani e poltrone per avanzare. Ci sono uomini che gironzolano con gonne hawaiane indosso, donne che bevono sidro e un menestrello ambulante che strimpella la chitarra. È una scena hippy molto umida. Il palco centrale ospita un gigantesco personaggio scolpito nudo, che si curva all'indietro, con il cazzo all'insù e che fa la pipì. Qualcosa assomiglia a un gulliver di cartone riprodotto nelle tonalità della plastilina. Tutte queste immagini pisci-ologiche, scatologiche di devianza mi ricordarono che anch'io avevo bisogno di sollievo urinario. Dopo aver scalato un'altra montagna fatta di vecchi mobili di merda, ho trovato un bagno con specchi sul pavimento così potevi vedere il fondo del tuo scroto mentre urinavi. Quando ti lavi le mani, l'acqua scorre liberamente attraverso una vulva di plastilina, un piacevole modo di rimanere puliti. Dopodiché, sono schizzato in altra acqua nella sauna locale. Il congegno era qualcosa di simile alla meteorite verde, all'interno acqua bollente che gorgogliava in maniera incerta proprio sotto i miei piedi, il vapore prodotto, comunque, era abbastanza gradevole.

cedar lewinsohn (versione tedesca in: SPIKE kunstmagazin, vienna, inverno 2005)

schlammloch

è una buca di fango per fredde giornate invernali. si trova in un campo coperto nella nebbia. tutt'attorno l'atmosfera è orrenda. al centro c'è una grossa stufa a legna che riscalda la buca, dal pavimento viene soffiata aria che genera bolle gorgoglianti. questo ribollire provoca un suono lento, pieno, saturo.
bluuuubbbb…………blubb…………b11111-luuuuuuuuuuuuuuuuuuuuuub

schlammsaal

il gigantesco trogolo di fango è un generatore, una sala del fango, uno strumento per mettere in moto l'energia di coloro che vogliono entrare. il fango primordiale, l'insudiciarsi come purificazione, il lavaggio come purificazione, la primordiale sensualità del sudiciume, la forza purificante della sporcizia, il caldo. da piccoli ci rotoliamo in questa voglia. sporcarsi sempre di più, cauto aspettare, furibondo spruzzarsi e amorevole imbrattamento.

gabriel loebell

+++

Sedie bianche di pelle… diva, riempiti il bicchiere, gira la faccia, sposta un dito e fermati… dopo tre ore di vera merda. Intendo davvero escrementi, quindi renditi conto del tempo, non hai niente ma continua a cagare, sul mio ragazzo, sullo stato, la merda è la magia che muove il mondo, e inoltre gli stronzi temono la verità della loro esistenza obsoleta, e quello che era, è diventato in questi, nostri bellissimi sacchi di merda che esprimono i più profondi sentimenti del cuore degli stronzi materializzati su se stesso scavando sempre più nella verminosa ferita delle aspettative.
poi… dopo un giorno intero, intendo giorno quando la luce del cielo solleva l'aria. gli uni hanno una riunione con gli altri, per esultare insieme in sinfonia di una grande opera di follia, mostrami il mendicante d'oro!
mentre continuiamo a cantare la notte come cavalli pazzi nell'ectoplasma del sole estivo che sorge… montandoci l'un l'altro diventiamo la cima di quella montagna di carne umana… incompresa viene la notte a un mattino, e gemendo mi sono svegliato per trovare la nuvola di una gigantesca caramella di cotone.

sara glaxia

die schlotze

Mal rimato è mezzo guadagnato

Dalla vacca vanno i maschi
Dietro dentro e fuor davanti
Dentro è buio pesto
E puzza dannatamente e orribilmente
La vacca mi sta appicciata alla nuca
Mi vuole stringere e cagare addosso
Ma il godimento mi attraversa le cervella
Quando di colpo – vum-ribum -
sono fuori della vacca e libero da quel guaio

+++

Dead Vincent: È un caseggiato a basso reddito ammucchiato su un bunker di cemento risalente alla Seconda Guerra Mondiale. Il bunker era troppo compatto da demolire così gli urbanisti degli anni Settanta lasciarono gli appartamenti economici in costruiti su di esso, come obbligare un sudicio piccione di città a fare il nido su una granata. Una volta costruito, nessuno voleva viverci. Potevi sentire i negatroni a tre isolati di distanza. È il secondo all'ultima fermata, una stazione secondaria per persone al fondo della loro fortuna e speranza ed è soprannominato Il Palazzo del Suicidio. Lampadine rotte, bombolette spray nere in finestre infrante, alcuni aghi usati sulla scale…ci sono delle persone dietro i muri sottili, ma i saloni scuri di verde industriale sono vuoti. Quando sono arrivato qui, i ragazzi avevano già costruito deviazioni e tunnel. Adesso stanno cercando persone che presidino le stazioni con primi piani del corpo e con le sue funzioni mentre sollevano una rivolta.

Ali: In quest'angolo dovrebbe esserci qualcuno che ha vomitato su se stesso … o se stessa. Abbiamo riempito il bagno di merda … l'abbiamo conservata nei Tupperware per settimane.

Tobias: Vogliamo attraversare la linea tra il piacere e il panico.

Wolfgang: L'impossibile rende possibile l'impossibile!

Flo: Hardcore. Hardcore!

Dead Vincent: Lavoro su una stanza non più grande di una cabina armadio. La cura del bambino era la funzione designata secondo la locazione. Non ha finestre. La carta da parati è un riccio di beige e crema, ma l'oscurità totale che prevale una volta che la porta è chiusa lo rende un posto più adatto a punire i bambini che ad allevarli.

Ali: Oh, che bello! Guardate, Dead Vincent sta facendo un'ombra cinese del suo cazzo in masturbazione con la luce della pila dietro.

Dead Vincent: Avete introdotto voi questi topi nell'attico?

Ali: Questi non sono topi, sono gli ospiti stanno arrivando. Devono gattonare al piano di sopra attraverso un'apertura che dà su un balcone aperto.

Kirsten (ospite no.27): Non riesco a vedere niente ma sento che qualcuno levita … scende lentamente ma non si posa mai … troppo vicino e mai abbastanza vicino. L'aria scintilla sulla mia faccia e immagini di bambole di pezza che copulano si imprimono nella mia retina. Parti di biciclette cigolanti mi toccano il collo. I Village People fanno snack delle viscere l'uno dell'altro.

Dead Vincent: È già l'ultimo giorno? Credo siano Schlotzes paralleli. C'è il giro i visitatori passano attraverso legati in bare-carriole, e c'è "il viaggio" che ognuno di noi che lavora lì prova. Un ragazzo trattava con sospetto il resto di noi il primo giorno. Cominciò con il gorgogliare nel buio come suo contributo personale. Stasera è nudo nella camera di merda, parla con voce stridula, completamente solo! Inciampa facendo una smorfia con la bocca aperta imbrattato da testa a piede in quello che spero sia Nutella. Nella mia stanza alcuni si spaventano appena la porta viene chiusa. Gridano, "GERMANIA! GER-

MANIA!" Altri ridacchiano, mentre altri ancora cercano di rimettere la situazione in sesto come per prendere il controllo. Sono passivo nel mio terrorizzare comunque, quindi non c'è niente di cui prendere il controllo. Semplicemente rispondo a quello che mi danno: musica yum-yum, mani fredde, piedi puzzolenti, tendenze violente, fighe timide, cazzi duri (gli ho fatto un pompino, poi l'ho allontanato con il suo cazzo ancora fuori dalle mutande), piangniucolii imploranti, tropo-figo-per-la-scuola, sìì, e NO-NO-NO!

Gloria (ospite no.11): Sono arrivata molto tempo fa, pronta a divertirmi. Sembrava una scuola superiore stregata, qualcuno probabilmente l'ha ricoperta di ketchup e spaghetti. Ma appena scontrammo la prima porta, un coniglietto spaventato mi è saltato in grembo. Mi hanno fatta rotolare giù per un pendio curvo con meduse galleggianti. Quando toccammo il fondo la luce era completamente spenta. Una cosa pelosa con la bocca cucita e ragni nei peli scivolò attraverso una sostanza vischiosa sul pavimento e strofinò il collo sudato contro le mie gambe. Esso sollevò la macchina e me stessa al di sopra della sua testa e girò lentamente nel buio pesto. La sua faccia schiacciata sotto il mio maglione mi mugolava una ninna nanna nello stomaco; un muso umido andò a strofinarsi contro il mio ombelico e attraverso le mie ossa gocciolavano rumori di acqua calda … poi, qualcosa brillò nella bocca di una cava e, zum, venivo trasportata qui, da qualche parte negli ultimi anni del 1800. È un reparto di febbre gialla nel corso di un'interminabile eclisse, suono di un fiume e la puzza di fiori marci e gente malata. Sono stata abbandonata per un secolo. La gente muore, e arrivano nuovi ingressi. Non riesco a vederli, ma mi accorgo del loro andare e venire. Allentiamo le cinghia quando le guardie non guardano e si accoppiano al buio. Il loro respiro stridente ma regolare è segnato qui e lì da un silenzio.

d-l alvarez

der schlund

è una situazione personale e molto intima alla quale può assistere una sola persona a rappresentazione. il visitatore entra da solo nella struttura, mentre gli altri aspettano fuori. penetra in un ambiente caldo, morbido, piacevole dove viene accolto da simpatiche ragazze grasse.
bisogna togliersi i vestiti, le scarpe e gli accessori e c'è anche la possibilità di farsi una doccia. dopo la doccia segue la pedicure. per non ferire i grassi nella torre, al visitatore vengono tagliate le unghie delle mani e dei piedi.
con il corpo cosparso di unguenti il visitatore sale con un ascensore per circa 15 metri. giunto a destinazione viene accolto da un'altra ragazza grassa che gli regala un dolce sorriso e che lo conduce alla gola.
la gola è costituita da 18 persone grasse disposte su 9 piani a formare la struttura di una torre. tra le cosce di queste persone sedute si forma una gola profonda. il visitatore lascia penzolare le sue gambe in questa gola che lo afferra.
a questo punto si scivola senza nessun appiglio attraverso la gola fatta di pance grosse, grasse e parti di corpo unte. la gola è stretta e molto calda, schiaccia e comprime il visitatore come un salsicciotto di cacca nell'intestino. si incastra, sguscia, scivola e il tutto è bello unto, rosa scuro e rosso e bollente. arrivato in basso precipita su un materasso oleoso.

schlürfbrunnen

Uno spazio pubblico nel villaggio di Staatz con una fontana, un parcheggio e due pensiline.
Una fontanella (Schlürfbrunnen) è una buca nel terreno a forma di cono circolare. A intervalli stabiliti l'acqua viene pompata nella fontanella e la riempie di acqua fino al livello della strada. Poi improvvisamente l'acqua viene aspirata dalla fontanella. L'acqua comincia a roteare mentre defluisce. Dopo un po', il vortice idrico comincia a parlare. Produce suoni che tutti conosciamo quando svuotiamo una vasca. Rumori di aria aspirata – bere rumorosamente.

Una pensilina è un vecchio autobus con la cabina del guidatore smantellata che si inginocchia verso la fontana. La parte anteriore dell'autobus fa da serbatoio alla fontanella. Puoi osservare il serbatoio dell'acqua riempirsi e vuotarsi attraverso una finestra posta all'interno dell'autobus.

Di fronte alla strada la cabina distaccata del guidatore ospita i pendolari in attesa dell'autobus che va nell'altra direzione.

Intorno alla buca d'acqua sono parcheggiate delle auto come un branco di bufali che circondano una buca d'acqua nel deserto.

schokoladewasserfall

All'entrata della galleria, I Gelitin hanno eretto una scultura di un uomo a testa in giù piegato in due. Galloni di cioccolato fondente scorrevano in un circuito chiuso che andava dall'ano della figura alla sua bocca, per mezzo di un enorme paio di testicoli sotto i quali il pubblico poteva intingere fragole fresche. "Che delizia!" esclamò una donna accanto a me.

nicholas trembley, risqué business, artforum.com/diary/id=11260

tantamounter 24/7

costruiremo una macchina.

sarà una macchina gigantesca, complessa e molto intelligente. riempirà lo spazio della galleria con i suoi cubi e formerà un grande blocco intorno al quale il visitatore può passeggiare. la macchina sarà una copiatrice o duplicatrice o trasformatrice. in alcuni posti la macchina ha un'interfaccia così i visitatori/clienti possono mettervi le cose che vogliono siano copiate. ci saranno sedie d'attesa intorno alla macchina. dopo che la copia è stata completata essa lascerà la macchina attraverso l'apertura di uscita insieme all'originale. la macchina sarà operativa per una settimana, ogni giorno, 24 ore al giorno. dopo una settimana cesserà la propria attività. all'interno della macchina una squadra azionerà la macchina. saranno sigillati e chiusi a chiave all'interno della macchina per una settimana. sarà come un sottomarino, che viaggia per una settimana. all'interno della macchina c'è l'infrastruttura di base per i bisogni degli operatori umani: letti a castello, un bagno, acqua, fornello per cucinare e nutrirsi. un archivio di cianfrusaglie e materiali accuratamente selezionati saranno le risorse per congegnare le copie. Le diverse unità della macchina saranno raggruppate in un unico grande blocco, isolato dall'esterno da muri spessi per far sì che la macchina lavori in silenzio.

+++

Ogni tanto, ma mai abbastanza spesso, c'è una nuova magia nel mondo dell'arte. Fino alle 22:00 di stasera è possibile averne una dose dolce e grezza da Leo Koenig a Chelsea, dove si è sistemato il collettivo artistico viennese Gelitin. Nelle settimana precedente il gruppo ha trasformato la galleria in una versione socievole, eccitante, visionaria e notturna dell'officina di Babbo Natale, pompando arte a volontà e gratis, e ribaltando l'immagine di un mondo artistico newyorchese che annega nei soldi e trabocca di oggetti. Gelitin è rimasto invisibile per tutto il tempo. Quando si visita la galleria Koenig all'incrocio tra la 545 West e la 23ª, quello che si vede è tutto lo spazio occupato da una scatola di legno senza aperture, delle dimensioni di una piccola casa o di un computer mainframe di prima degli anni settanta. Ha due elementi annessi, uno simile a un armadio, l'altro a una cassapanca.

Il visitatore è invitato a mettere un oggetto, una cosa qualsiasi, nella cassapanca e a chiudere il coperchio. Si accende una luce gialla. Si sente il rumore di qualcosa che scivola e un tonfo. L'oggetto è momentaneamente scomparso, proprio come è accaduto a decine di altri oggetti, compresi portafogli, fotografie, manufatti preparati per l'occasione (alcuni artisti hanno portato i propri lavori) e, memorabilmente, un bambino di due anni. (La figlia di un altro artista della Koenig, Erik Parker, ha trascorso alcune ore nella scatola, uscendone incantata ma mantenendo un assoluto riserbo a proposito della sua esperien-

za – il gruppo Gelitin le ha fatto giurare di non dire nulla a riguardo)

Il visitatore è invitato a sedersi. Dopo un po' (l'attesa può durare da qualche minuto a più di un'ora) si accende una luce sull'elemento simile a un armadio. Una volta aperta la porta, si troverà l'oggetto iniziale assieme a un altro nuovo di zecca e fatto a mano, un "duplicato" o qualcosa che più o meno somiglia all'originale. Entrambi gli oggetti suscitano le reazioni ammirate delle persone che aspettano il proprio turno. E c'è sempre qualcuno: la performance ha dato vita a una comunità avida di interessi condivisi. Quando gli *ooh* e gli *aah* si smorzano, il visitatore può andare via, portando a casa la sua nuova opera d'arte.

Come l'arte, l'atmosfera sembra estremamente pacifica, anche se per gli elfi all'interno della macchina potrebbe andare diversamente. Sono in sei: i quattro membri del collettivo Gelitin (Ali Janka, Florian Reither, Tobias Urban e Wolfgang Gantner) assieme a Naomi Fisher, artista di Miami, e uno psichiatra di nome Gabriel (e di cui si ignora il cognome), che probabilmente è lì per mantenere i lavoratori in equilibrio stabile. La terapia può essere di aiuto. Le sei persone sono segregate insieme da una settimana. Sebbene la scatola cieca sia fornita di letti, di un bagno, di attrezzi da cucina e di viveri, sono assenti telefono, televisione, radio, computer o qualunque altro mezzo di comunicazione con il mondo esterno. Gli abitanti della scatola non possono in alcun modo sapere che ora o che giorno sia.

Sgobbano ventiquattr'ore su ventiquattro. Si sono procurati un'enorme scorta di materiali artistici tradizionali (carta, vernice, pennelli, plastilina e così via) e circa due dozzine di scatole piene di cianfrusaglie, dai rottami alle piume, alle riviste porno e alle bambole. E poi c'è la loro spazzatura personale, per esempio imballaggi, posate sporche, avanzi di cibo. Ogni cosa trova il proprio posto nell'arte che producono.

Gelitin, ultimamente pronunciato Gelatin, prospera in condizioni difficili. I suoi membri si sono guadagnati una certa notorietà a New York quando, partecipando a un programma di studio del Lower Manhattan Cultural Council, hanno rimosso di nascosto una finestra del novantunesimo piano del World Trade Center e vi hanno installato, per poco tempo, un balcone. (Quando l'autorità portuale ha saputo del progetto e ha dato in escandescenze, i membri del Gelitin hanno negato di averlo fatto. La faccenda non è ancora stata chiarita).

Il loro lavoro incoraggia la partecipazione del pubblico, ma talvolta è necessario far firmare una liberatoria ai partecipanti. Per un evento a Los Angeles, Gelitin ha costruito un ascensore letteralmente manuale, ovvero parecchi ragazzi muscolosi issavano gli intrepidi passeggeri sul tetto di un palazzo di tre piani. Per una performance a Monaco, ai visitatori era richiesto di spogliarsi, di ungersi di olio e di scivolare su uno stretto toboga composto da altri corpi umani.

L'attuale progetto, il Tantamounter, è, ovviamente, più casto. Alcuni degli oggetti prodotti sono repliche ben riuscite. Viene introdotta una macchina fotografica costosa, ed esce fuori una copia composta da una scatola di cartone con un bicchiere di plastica al posto della lente e il marchio Nikon scritto a mano. Eccellente.

Più spesso, la loro arte imita, commenta e si prende perfino gioco dell'originale. Ho inserito il mio pranzo nella cassapanca, un contenitore trasparente con una porzione di sushi e una coppia di bacchette. Ho ricevuto un contenitore simile in cui c'era un'accurata composizione di gusci d'uovo riempiti con scorze di lime e cosparsi di foglie di tè bagnate. L'ho preso per un bouquet di rifiuti effimero e maleodorante, ma avrebbe anche potuto essere un modo per dire "per noi il sushi è rivoltante".

Il fascino della maggior parte dei prodotti Gelitin risiede nell'ingegnosità e nell'arguzia dei dettagli improvvisati. Ma è la performance in sé, ovvero il fatto che persone in carne e ossa ma invisibili facciano quelle cose lì a due passi, a rendere questo evento così magnetico. L'estetica della generosità è contagiosa. Suscita reazioni piacevoli.

Un giovane artista britannico che aveva sentito parlare di questa iniziativa, è andato alla galleria, che si trova lungo la linea della metropolitana in direzione dell'aeroporto, da dove avrebbe dovuto prendere il volo per tornare a casa. Si è tolto in fretta gli abiti e li ha infilati nel contenitore per il trattamento. Il tempo di attesa cominciava a diventare insolitamente lungo, e

l'artista rischiava di perdere il volo. Tutta la gente che stava in attesa del proprio turno ha fatto una colletta in modo che potesse pagarsi un taxi. Questo regalo gli ha permesso di riavere indietro i suoi vestiti assieme al loro elaborato disegno, arrotolato come una pergamena.

L'istallazione alla Koenig punta il riflettore sulla collettività come modello alternativo di produzione artistica e di modo di vivere. È un modello che sembra sempre sul punto di essere raggiunto, senza che mai accada. La maggior parte del mercato culturale, e quindi anche artistico, americano è schierata contro questo modello. Così Gelitin ha deciso di convertire gli spazi tradizionali in spazi alternativi e sperimentali semplicemente occupandoli, alla stessa maniera in cui una band riesce a rivendicare e a trasformare uno spazio con la musica.

Detto questo, il Tantamounter sta per finire. Stasera la produzione terminerà, la grande scatola di legno sarà aperta, e i lavoratori verranno liberati. I loro alloggi vuoti saranno in mostra nella galleria per qualche altra settimana, ma solo come resti di una performance diversa dalle altre, che per sette giorni ha anteposto il dare al ricevere, il movimento all'immobilità, l'immaginazione alla raffinatezza e la collettività all'identità personale. In realtà, l'evento è stato fotografato passo dopo passo, dentro e fuori della scatola, e ne verrà fatto un libro. Ma per coglierne la magia avreste dovuto esserci. La magia funziona così, ed è uno dei motivi per cui è tanto rara.

holland cotter, insert an object, and out comes its artful duplicate, in: the new york times, 23 november 2005

toast hawaii und whisky sour

Toast Hawaii è un tramezzino aperto che consiste in una fetta di toast con prosciutto, ananas e formaggio, grigliato dall'alto, così che il formaggio cominci a sciogliersi. È stato inventato, o almeno reso popolare, dal cuoco televisivo tedesco Clemens Wilmenrod ed è considerato tipico della Germania degli anni 50.

en.wikipedia.org/wiki/Toast_Hawaii

+++

Whisky Sour

4/10 whisky
4/10 succo di limone
1/10 sciroppo di zucchero
qualche goccia di albume

Agitare tutti gli ingredienti con ghiaccio nello shaker e versare in un bicchiere.
Bicchiere: Tumbler medio
Decorazione: ciliegia da cocktail direttamente nel bicchiere

die totale osmose

Amore e vergogna sono emozioni intrecciate. L'amore è puro, ma la vergogna ha miriadi di sapori. I Gelatin entrano in quattro: Ali Janka (ciliegia), Tobias Urban (lime), Wolfgang Gantner (menta verde) and Florian Reither (liquirizia). Questi gusti hanno molte ombre e talvolta diventano amari. Il lime può essere rinfrescante, eppure l'acido brucia gli occhi. Le ciliegie dolcissime bruciano la gola e stimolano il reflusso. Sia la menta verde che la liquirizia hanno il potere di anestetizzare, mascherando il dolore che c'incatena alla realtà e ci mantiene a terra. Senza la vergogna, l'amore ci svia. Ci perdiamo nel dolore e nella cecità e nell'insanità. La vergogna ci tiene legati insieme e forza l'animale umano a essere buono. La vergogna fa avvenire il buono. Un rossore è sempre seguito da un sorriso. Nessuno comprende la grandezza e il potere e la necessità della vergogna quasi quanto i Gelatin. L'Esperienza Gelatin è di tipo viscerale, come un pugno alla pancia che lancia una cacca di sorpresa. Le emozioni si mescolano. Dopo il dolore iniziale, i peli sul collo si rizzano e provi una calma imbarazzante e umida. Segue il disagio. Questa è una condizione naturale per

la maggior parte delle persone. Questo sperimenterò presto di persona.

dick pursel, gelatin: viennese art guys lift shame to new heights.
a mirror of feelings, in: elisabeth schweeger (ed.), granular=synthesis/
gelatin. biennale di venezia 2001 – österreichischer pavillon,
ostfildern-ruit 2001

+++

Il nostro obiettivo per la Biennale di Venezia è la totale osmosi. È il titolo dell'opera che significa: l'infiltrazione dei molecole di gelatina attraverso i muri, attraverso minuscole fessure e porte spalancate, in spazi, sentimenti e ricordi. Gli effetti possono essere sorprendenti e appena evidenti. Rende visibili cose che non sapevi mai fossero lì, rende le persone invisibili, suscita sentimenti e desideri che non sapevi di avere.
Tutta la Biennale è il nostro salone espositivo, ma il retro del padiglione è il nostro laboratorio. Lavoriamo secondo il principio dell'aggiungere semplicemente acqua.
Quello che vedi nella foto è un canale d'acqua proveniente dal canale che entrava nel padiglione dalla porta posteriore e filtrava attraverso l'entrata laterale. L'acqua fresca si impossessa del muro e crea un lago, che presto attrae piante, rane, pesci, tartarughe e fiumi di gente che camminano in punta di piedi nel fango e si tengono in equilibrio sulle passerelle. Piccole quantità di gelatina appiccicate ad alcune delle più eleganti calzature, hanno girato innumerevoli mostre, arrivate alle feste più civettuole e sono scivolate nei canali più viscidi.
Non sorprenderti se le persone che conosci non sono sicure di averlo visto. Non credere che siano pazzi se dicono che hanno visto un bradipo vivo nei Giardini. Non chiederci se sappiamo con esattezza dove si trovi adesso.

v magazine, 13, sept./oct. 2001

trampolin 2057

quando possiedi un trampolino hai sempre molto da fare.
ha bisogno di guarnizioni e qualcuno che guardi le persone che saltano e qualcuno che apri il cancello la mattina e lo chiuda di notte, a meno che tu non faccia delle sessioni notturne. qualcuno che faccia il fuoco e il tè. devi anche riparare il tetto della piccola baracca. così hai un tetto sulla testa quando piove.
hai bisogno di fare delle sedie così i tuoi amici possono sedersi quando vengono a farti visita e a prendere una tazza di tè.
un trampolino significa tante cose da fare.

der traurige turm

vicino a una superstrada austriaca, a krems, c'è un ripetitore per cellulari. il ripetitore è stato messo lì e non può spostarsi. tutto quello che può fare è guardare le automobili e i pedoni e annoiarsi con tutte quelle telefonate che gli attraversano il corpo e il cervello. talvolta, per un breve istante, la torre subisce un accumulo di stress ed è costretta ad emettere un suono o un grido per esprimere le proprie sensazioni. per visitare la torre dovete andare a krems, 80 km a ovest di Vienna e chiedere dov'è il "schifffahrtsstation stein". è lì, molto vicino all'angolo del campo di calcio.

+++

Il traffico (auto, camion, pedoni) influenza il comportamento e l'umore della torre. La strada suona la torre come uno strumento.

Sulla torre viene installata una *videocamera* che monitora una parte della strada. Un computer con un software di riconoscimento immagini analizza l'immagine e alimenta con dati il *centro emozionale* (un software sviluppato da noi) della torre.

Il centro emozionale avvia un sintetizzatore con duecento elementi con i quali si mixa *l'output acustico*.

A volte, ma solo per pochi e rari istanti, si supera il potenziale di erezione della torre che deve emettere un *suono*. questo suono esprime la sua condizione *emotiva attuale*.
Il segnale viene trasmesso mediante un impianto a ultrasuoni.

Per il resto del tempo la torre si perde nel *tacito conteggio* del traffico, in uno stato di semiveglia, *solitudine* e *vuoto*. Nessuno si ferma a sfiorarla. La sua funzione di trasmettitore gli è indifferente e non fa altro che accrescere la sua solitudine (*sospiro*).

true love IV – mission to venus

Andremo in Corea all'inizio di marzo. Andremo ai supermercati, scaleremo una montagna, nuoteremo nel mare, ci sederemo nei treni e negli autobus, mangeremo pesce giorno e notte, conteremo i grani di riso, ascolteremo cose che non abbiamo mai provato nelle nostre vite prima d'ora. Nel corso di questo periodo, scopriremo di che cosa abbiamo bisogno, per sentirci non solo davvero felici, ma di più. E il 15 marzo, andremo a Gwangju e lì riguarderemo ancora tutti quei piccolo rumori che ci circondano come un pesce in uno stagno. E poi, cominceremo a mettere insieme il nostro padiglione e sarà bellissimo e forse un cucciolo di panda vivrà all'interno. Troveremo le cose di cui abbiamo bisogno e siamo molto lieti e felici di venire a Gwangju e lavorare con voi. È possibile trovare un panda?

conception, in: gwangju biennale press, corea 2002

+++

Costruirono un razzo perché volevano realizzare qualcosa di molto grande e fallico nel giardino che avrebbe fatto ridere la gente e sembrasse come un vero progetto su scala internazionale o galattico per la più grande biennale asiatica. È un gesto assurdo, come molta arte, immaginare che gli artisti possano costruire qualcosa che possa andare su Marte. E l'hanno fatto anche perché costruire qualcosa di così grande in così poco tempo rappresentava una sfida. Inoltre, volevano immaginare un nuovo programma spaziale coreano, come la NASA in America o nell'ex URSS, copiando un modello di superpotenze. È connesso a "Pause" perché il razzo non andava su Marte, ma "sostava" a Gwangju. Cioè, cadeva, il che assomiglia a molti progetti eccessivamente ambiziosi. Ma la gente si gode ancora il senso dell'umorismo e la maestosità.

realisation, in: gwangju biennale press, corea 2002

+++

il giorno 88 dell'anno 2002 quattro appassionati astronauti salirono a bordo dell'impressionante razzo alto quattro piani »true love 4« (situato nella corea del sud) per intraprendere una missione di 25 anni su Venere e ritornare sulla terra. l'obiettivo della missione era investigare la natura dell'amore e riportare sulla terra dei campioni per scoprire come gli umani riescano a riequilibrare le diverse forze dell'amore sulla terra.
sfortunatamente c'erano importanti errori di calcolo riguardo i motori e la balistica del razzo. pochi secondi dopo l'accensione, il razzo ricadde indietro sulla terra dopo essersi sollevato dal suolo terreno di un solo centimetro e si è accasciato di traverso al suolo.
misteriosamente, gli astronauti sono sopravvissuti allo scoppio e all'impatto.
hanno detto di essere tristi per non essere in viaggio verso venere ma felici di essere vivi e pronti all'amore.

uiiuiiuiiiii (iiiiiiiiii)

nel giardino posteriore del padiglione hoffman è stata trovata la nicchia ideale per la creatura alta. giusta la grandezza e le sbarre e tutto. la creatura cominciava a lavorare immediatamente, servendo come una traccia bonus per la mostra al

coperto: un'alta creatura intrappolata in uno spazio minuscolo, al sicuro e protetta con sbarre di ferro.
il mugolio della creatura lascia i visitatori non colpiti tuttavia essi le danno da mangiare grano e chicchi d'uva.

urinebladder

consiste in due parti:
1. the pissoir (l'orinatoio)
sarà un tipico orinatoio unisex. c'è un tipo di orinatoio che va bene per ragazze e ragazzi. sarà pulito e tipico. all'interno ci sarà un piccolo lavandino per lavare le mani. l'orinatoio sarà un po' sollevato per assicurare sufficiente pressione urinaria alle vesciche. l'elevazione/scale saranno all'interno della cabina per evitare l'impressione di »pisciare da un trono«. dovrà avere la sensazione di un regolare orinatoio da classe alta.
per mezzo di un tubo, si connette a una camera d'aria. il tubo verrà sistemato con una valvola di controllo per evitare che l'urina venga respinta.

2. l'area ristoro vescica
sarà un ambiente accogliente per il riposo delle stanche gambe dei visitatori fieristici. per sfogliare riviste e chiacchierare. ci saranno piante e una palma. un tappeto confortevole. decorazioni di plastilina sui muri. musica tranquilla. uno (o due) vescica(che) forniranno posti a sedere. lentamente gonfieranno la pipì nel corso dei quattro giorni della fiera d'arte. saranno rotonde e trasparenti e avranno un bagliore leggermente giallo all'interno. il sistema di riscaldamento del materasso ad acqua baderà a tenere l'urina all'interno di queste vesciche ad una temperatura corporea. le vesciche saranno fatte di durevoli materiali tipici dei letti ad acqua (vinile 0.5 mm) con un seconda custodia di sicurezza intorno, per tenere a bada l'improbabile caso di fuoriuscita (seguiamo alla lettera le indicazioni per i letti ad acqua).

in generale
la vescica è sicura e divertente. ogni visitatore contribuisce alla sua sostanza, qualcosa che attraversa di corsa il sistema del visitatore per alimentare un altro sistema. e per mezzo di ciò contribuire a comodi posti a sedere per i visitatori della fiera d'arte. la vescica è come un piccolo animale di per se stessa. spesso lavoriamo con il corpo e con il modo di esprimere il corpo tirando fuori quel che è dentro e dentro quel che è fuori. e come puoi condividere il corpo con le persone e ricevere il loro. non intendiamo usare la fiera dell'arte come un angolo per pisciare.

un'altra opzione
una grande vescica potrebbe esser usata come scultura pubblica nel parco e alla fine si potrebbe saltarci su e vandalizzarla ottenendo una vescica fratturata e una gigantesca liberazione.

verwahrlosungsworkshop

chiusi a chiave in una classe con una dozzina di studenti per 4 giorni.
tutti i partecipanti avevano 2 ore per decidere di entrare e prendere tutto quello che pensavano potesse essere utile una volta chiusi all'interno della stanza. appena tutti erano dentro, porte e finestre vengono transennate. un lavandino funzionante era già nella stanza. il che era un bene. acqua bene.
una volta dentro, cosa c'è da fare? intorno tutte queste cose ammucchiate. non c'è molto spazio per sedersi o muoversi dormire tra le cianfrusaglie e basta? è successo il disordine, fissare le finestre transennate e chiedersi se è già buio fuori? costruire un letto con le cianfrusaglie? perché si è qui e perché il mondo è chiuso fuori? chi sono queste persone intorno a me e c'è cibo a sufficienza? pizza schifezza e würstel per tutti. merda, e se uno deve pisciare o cagare?
sacchetti per l'immondizia e un secchio formano un gabinetto. un secchio incastrato in una sedia. è un sistema di scarico estremamente inodore. i sacchetti pieni vanno posti in un altro sacco grande. sembra più facile del previsto occuparsi del problema feci. ma i sacchetti possono finire. cartone in pezzi

ammonticchiato per privacy da quelli che ne hanno bisogno. un ponte costituito per ragioni di bellezza per calpestare un tavolo che è stato liberato dal disordine, e trasportare i secchi di piscio più avanti per svuotarli nel lavandino.

cose formate come infezioni di funghi. piccoli disegni e scritte. il polipobanana è stato invitato. tutti per una fortunata perdita di tempo. abbastanza tempo da perdere. abbastanza tempo da non sprecare. abbastanza tempo per guardare le fecce.

vier mütter

discorso alle 4 madri:
Spiegare alla nostre madri quello che facciamo ogni giorno e ogni notte. Seguito da un dibattito pubblico.

vier tage schönes leben

Il mattatoio di Krems (Langenloiserstraße 5, 3500 Krems) è vuoto dall'inizio del 1995. Mentre a Krems sono alle prese con dibattiti politico-amministrativi su quale debba essere la futura destinazione d'uso di quest'area, Blofeld ha agito senza riguardo:

Una festa di quattro giorni, a primo impatto, è un'idea primordiale e utopica di tutti i giovani, ma a un'osservazione più attenta si scopre l'incredibile potenziale di dinamismo, autonomia e azione che è alla base di una simile festa
Vi auguriamo un grande successo!

per il resto:
VC 64 & Atari TV-videogiochi, piscina compresa la torre, andare in bicicletta, Wachau, frisbee, tennis da tavolo, giorni di vacanza, nostalgia, musica, calcio, lattine campionati mondiali, giochi, lancio dei missili nello spazio, aria compressa, alta tensione, Danubio, albicocca, geni musicali sconosciuti, New Kids On The Decks, Free DJ Turntable Access, 24 ore su 24 per 4 giorni.

the warm worm

sinopsi:
un'enorme coda di persone.
in piedi in fila. quasi un po' meno di un metro di distanza l'uno dall'altro.
rivolti verso un'unica direzione. ogni persona guarda le spalle della persona che le/gli sta davanti.
stile coda.
la coda è una lunga fila composta da un' eccessiva quantità di persone.

all'estrema fine della coda ci sarà un elefante in veste di generatore di insicurezza.
se ne ha voglia, fa cadere una persona davanti a lui. questa persona poi cadrà verso la schiena della persona seguente e la porterà a inciampare ugualmente. lei/lui cadrà sulla schiena della terza persona e la ribalterà.
e la cosa andrà avanti e avanti e avanti…
continuerà finché tutte le persone non saranno cadute come una fila di domino messi in piedi.

la caduta sarà una caduta lenta e delicata, come se ogni persona si sciogliesse nella schiena della persona che le/gli sta davanti. per una morbida fusione ci sarà bisogno di tre persone per due metri. se nella fila ci sono persone basse la densità sarà un po' più alta.

per un momento gli individui caduti formeranno »il caldo verme della tenerezza«. ogni persona sdraiata sulle gambe del suo predecessore e abbracciandole. sentire il delicato peso della gravità con la persona dietro che è sdraiata sulle gambe di qualcun altro allo stesso modo. dopo un po' o un momento in questa combinazione, gli individui si separeranno ancora e andranno per le loro strade.

mentre la fila è abbattuta per mezzo della reazione a catena, sempre più persone si raduneranno davanti alla fila per allungarla. allo stesso tempo, la fila si dissolverà lentamente all'estremità attraverso le persone che si districheranno dal caldo verme della tenerezza. la fila si sposterà in avanti come un verme trascinato da un'ondata travolgente.
riferiamoci a questa struttura mobile fatta di persone che si radunano, cadono e si separano di nuovo come al »verme«.
un verme è una struttura a impulso, creata da permanenti cadute e resurrezioni, che crea una fila di tenerezza, co-operazione e collaborazione.

il verme potrebbe cominciare in un cortile posteriore.
percorrere spazi chiusi e uscire dalle porte.
dividersi in due vermi in un punto di scissione sviluppatosi spontaneamente. con un verme che si perde e si dissolve in dune di sabbia, mentre l'altro continua il viaggio.
il verme viaggerà pr un tunnel, si dividerà ancora.
i vermi lasceranno i confini della città e raggiungeranno villaggi circostanti. lentamente i caldi vermi di tenerezza si mettono a strisciare per l'intero regno e attraversano i confini di tutti i paesi limitrofi. i vermi riempiranno l'europa, e andranno verso la russia, in asia e in cina, giù in grecia e libano, egitto e al sud verso il sud africa. nuove persone che si radunano e se ne vanno di nuovo tutto il tempo a formare e continuare il verme, senza permettere mai che l'ondata di persone cadenti si interrompa. sempre costituita da persone locali che cadono per il verme.
la tenerezza deve andare avanti.

un verme medio sarà lungo circa dieci kilometri, e perciò costituito da circa quindici mila persone.
l'apice delle persone cadenti proseguirà con una velocità media di circa sette kilometri all'ora. in un verme lungo dieci kilometri, ci vuole un'ora per far cadere tutte le persone in fila. questo tempo è un paracolpi in caso ci siano problemi con l'organizzazione e la disposizione della fila.
ovviamente un verme ha bisogno di molte persone per arrivare a determinati punti ad orari specifici. questo sarà organizzato per mezzo di co-operazione approfondita e coinvolgimento di altre organizzazioni. le comunità locali co-ordineranno i vermi che passano pr le loro aree. ci saranno mappe di vermi temporali e di viaggio e siti web e posti dove la gente può firmare per far parte di un verme, dichiarando dove e quando gradirebbero formare un verme. ciò potrebbe sviluppare gruppi di verme autonomi, che viaggeranno parallelamente al verme originale, allineandosi di continuo davanti a lui.
alcuni sotto-vermi si formeranno talvolta spontaneamente a causa di un eccessivo coinvolgimento locale.
talvolta un verme muore se resta senza persone. l'apice andrà verso la testa del verme e farà cadere la prima persona nella fila che cadrà da sola.
un verme che viaggia da l'aia a berlino può metterci una settimana, coinvolgendo una stima di un milione di persone.
un verme che viaggia da palermo a vladivostok impiegherà circa tre mesi coinvolgendo dai diciassette ai ventisette milioni di persone.
il verme caldo deve andare avanti.

weltwunder

«weltwunder» all'expo 2000 è nato semplicemente dal desiderio di scomparire nel suolo, di lasciarsi alle spalle la superficie, il palcoscenico del mondo, bambini urlanti, tutte quelle sciocchezze e discendere in un piccolo pianeta meraviglioso.

+++

Progetto per il funzionamento del Weltwunder all'EXPO 2000 di Hannover:
Weltwunder non è concepito come un'attrazione e vive del suo essere scoperto. Occorre evitare ogni riferimento alla superficie. Non devono esserci sedie, tavoli, ombrelloni, asciugamani, targhe, nessuna cassetta di sicurezza, neppure per il personale. Nella strada accanto è parcheggiata un'auto che serve sia come luogo di permanenza sia come stazione d'osservazione.
I visitatori che si preparano a immergersi nella pozzanghera, per motivi di sicurezza, devono prima essere informati dal

bagnino e dai suoi assistenti sui rischi che corrono. Devono inoltre sottoscrivere un documento in cui confermano il proprio stato di buona salute. Occorre preparare un modulo in cui siano riportati i risultati di due perizie mediche.
Poiché rifiutiamo un monitoraggio video e audio all'interno dell'ambiente artificiale, possono essere spediti giù solo due o tre ospiti per volta. Questa restrizione offre anche il vantaggio di limitare il traffico nei condotti di immersione e riduce il rischio di collisioni. A ogni visitatore è allacciata una ricetrasmittente che deve portarsi nel Weltwunder. Se dovesse capitare un incidente o manifestarsi una reazione di panico, il visitatore può mettersi subito in contatto con il bagnino che a sua volta può spontaneamente mettersi in contatto con i sub.
Il personale monitora costantemente la pressione, l'unità idraulica, l'ossigeno e l'anidride carbonica.
Supponiamo che due persone rimangano per 5 minuti nel Weltwunder, possiamo raggiungere una capacità massima di 36 persone all'ora. Con l'orario di apertura 10 – 18, sarebbero 288 persone al giorno. Se ci dovesse esserci ressa, il visitatore deve aspettare il proprio turno sul posto, non può prenotarsi un momento successivo. Non prevediamo che ci saranno dei curiosi a guardare, perché in superficie non si vede niente. Quando il Weltwunder è chiuso, la buca d'acqua viene coperta da una superficie pedonale.
Il modo migliore per raccogliere lo smegma è srotolando!

+++

Weltwunder è il nome di questa cosa: una piccola piscina rotonda, inserita in un prato tra monumentali padiglioni espositivi. Chi ha il coraggio di immergersi negli abissi, si ritrova in un condotto che conduce in una ambiente sotterraneo "bisogna sforzarsi, riuscire a fidarsi, a credere di trovare ciò che ti hanno raccontato", spiega Florian Reiter. E nella rivista „In Between", il curatore della mostra Kaspar König, con parole di encomio: "Una controsterzata al terrore mediatico".
L'abile montatura è diventata un evento mediatico ad Hannover. Nei giorni precedenti l'EXPO, telecamere e macchine fotografiche si erano piazzate sulla superficie d'acqua camuffata e i comunicati stampa straripavano di ipotesi sul segreto sottomarino della costosa struttura. Ma nessuno vuol raccontare precisamente che cosa c'è e che cosa succede lì sotto.

roland schöny, die kunst der selbstvermarktung, in: ORF ON kultur, wien, 13.06.2000

why have i always been a failure

er lo spettacolo al palais de tokio di parigi, i gelatin hanno contattato 3800 volontari per partecipare a un'installazione fatta di corpi umani. ma gli esperti avvertono dei rischi che si corrono nel tentativo di costruire una copia umana della torre eiffel. loro credono, che le persone alla base dell'installazione verranno schiacciate e sofocate dal peso dei corpi in piedi su di loro. i primi test hanno raggiunto un'altezza di 32 metri e ferito 14 volontari. secondo i gelatin tutti i 14 sono guariti e aspettano il prossimo giro in attesa.

the guardian, novembre 29, 2001

win-win situation

A bordo di una Forever Bike, con ruote di 71 cm, un tradizionale marchio rinomato a Shangai, Florian frena davanti al Buna Café, dove abbiamo un appuntamento. Il modo in cui si avvicina al Café è così disinvolto che quasi lo scambio per un residente locale che conosce la città così bene e veniva al café ogni giorno.
Lo zaino rimpinzato che porta con sé, quasi del tutto sformato, sembra un bottino trovato una volta nella pattumiera. E i suoi logori Jeans hanno una grande apertura sulla spalla destra che lascia la pelle totalmente esposta all'aria. Un aspetto così lacero, immagino, non è il design di qualche famoso marchio di Jeans ma il risultato di lavori manuali giornalieri oppure una reale

battaglia contro qualche sofferenza. Con una formidabile altezza di quasi 2 metri, la figura sottile e i capelli neri scompigliati costituisce per me una misteriosa foto a figura intera. In realtà mi sono imbattuto in Florian e i suoi alleati attraverso una capanna di lavoro nella serata di ieri. Malgrado le numerose passeggiate dalla porta di servizio della galleria d'arte all'entrata principale, non ho mai fatto caso alla piccola capanna posta nel prato fino a quando un giorno un cartello bianco sospeso sul cespuglio davanti alla capanna catturò la mia attenzione: risultò essere un'opera per la Biennale di Shangai! Che scherzo assurdo! Camminai verso la capanna e la aprii solo per trovarvi un contenuto sbalorditivo: un mucchio di cose colorate e in disordine. Per di più, cinque o sei persone entrarono nel mio campo visivo con Florian all'esterno che si avvicinava a me! Allungando il lungo collo, gridava: Ehi, entra!

Dopo alcune chiacchierate, risultò che questa capanna, chiamata Win-Win Project, è un'opera composta personalmente da Florian e dai suoi tre altri alleati—il Team Gelatin. Il loro progetto originario, denominato Chinese Telephone (Telefono Cinese), era stato rifiutato dal Comitato Artistico della Biennale di Shangai, perché prevedeva il coinvolgimento simultaneo di un migliaio di visitatori. "Un tale numero spaventò il comitato che temeva che il Culto Falun Gong o altre organizzazioni illegali potessero approfittarne. Persino una proposta di 400 persone non poté essere accettata," Florian, con il suo sguardo rotondo spalancato, ricorda, "apprezziamo la loro preoccupazione poiché i nostri progetti sono stati respinti tante di quelle volte".

Personalmente, non credo che il pubblico soffrirà per l'assenza di questo ardito progetto. Il cosiddetto Chinese Telephone non è niente di più che il gioco del passaparola, che i Gelatin hanno soltanto ampliato di dimensioni dopo che il prototipo è passato di moda nella TV d'intrattenimento cinese. "Da parte nostra, vogliamo davvero cooperare con il popolo cinese per fare qualcosa," Ali, un altro membro del team, sottolinea, "la capanna non è per niente il nostro vero scopo."

Win-Win si riferisce a una situazione causata da concessioni riluttanti da parte di partner di cooperazione. In maniera abbastanza interessante, Win-Win Situation è proprio il nome erroneamente dato dagli organizzatori della Biennale, che potrebbe arrivare a essere in accordo con la realtà che i Gelatin volevano produrre. Puntare alla Cina è stato a lungo un obiettivo per la squadra dei Gelatin trattenuto per tre o quattro anni. Perciò, dopo aver ricevuto l'invito dal Curatore, ufficio EJK, loro non si sono nemmeno informati di più sul tema della Biennale di Shangai prima di partire per Shangai. "Abbiamo semplicemente pensato che il viaggio per la Cina sarà un'esperienza meravigliosa." Si sono presentati senza un progetto dopo che il modello iniziale era stato respinto. Un'accoglienza così cortese è inimmaginabile per qualsiasi altra Biennale. "Abbiamo scoperto che gli artisti stranieri ricevono un massimo di 5000 dollari per i materiali che useranno mentre gli artisti cinesi ne prendono solo 800. È troppo ingiusto." Hanno dichiarato i membri della squadra.

Loro quattro hanno speso 1700 yen per la loro immagine stile Cina in un salone vicino Xiang Yang Rd. Suscitando perplessità in tutte le persone nel salone, hanno chiesto ai parrucchieri di stirare i loro capelli ricci castani e di tingerli di nero. Dopo tutto, tutte le ragazze di Shangai presenti nel salone erano impegnate a farsi tingere i capelli di biondo e a farli ricci. I loro attuali risultati dalla strana forma, neri come parrucche, erano l'esito di ore di lavoro estenuante. Dopo aver sistemato i capelli, si sono precipitati per i pigiami, un mucchio di roba invendibile in disuso in un negozietto sconosciuto. I loro folli acquisti hanno portato nel negozio un gruppo di persone in cerca di pigiama. "Mi sono perfino imbattuto in una donna al supermercato che indossava lo stesso pigiama che avevo comprato. Figo", ricorda Florian. Devo dire a Florian che un giornalista di AFP scrisse un anno fa su come la gente a Shangai sia abituata a indossare il pigiama quando fa shopping o va in giro. E a lungo ho considerato questa notizia come la cosa più insensata. Ma non mi era mai capitato che qualcuno inserisse questi pigiami nelle loro opere d'arte. Ciò mi induce a riflettere se io non sia diventato una specie di ottuso dopo anni di permanenza in questa città. "Troviamo che sia perfetto per la gente locale indossare il pigiama in giro per le strade!" insiste Florian.

La capanna di lavoro è una copia assoluta di qualsiasi altra equivalente costruita da lavoratori migranti a Shangai. Il suo aspetto disordinato e sgraziato è del tutto identico alle strutture presenti nei siti di costruzione, cui la maggior parte di noi non avrebbe mai fatto caso passandoci. L'esposizione all'interno della capanna è la raccolta dello shopping fatto a Shangai. Le pelli di agnello acquistate da un bel giovane tibetano sono diventate adesso un comodo letto. Una vecchia radio trasmette l'opera locale. Sono sparsi nel capanno asciugamani colorati, piccole lampade di carta, corde di nylon, pigiami e molte altre cose sporche. "La capanna fornisce elettricità, riscaldamento e bevande. Puoi riposarti un po' se sei stanco per la visita della mostra," spiega Ali seriamente, "questa capanna è veramente la nostra casa a Shangai dove possiamo incontrare gli amici e discutere di qualcosa."

L'attività dei Gelatin è proprio quella di quattro ragazzi dispettosi che giocano in una casetta. Una visita sul loro sito web svelerà che questi quattro ragazzoni smuovono sempre le cose. Forse essendo la Cina un posto poco familiare per loro, le loro abitudini si sono ridimensionate molto in termini di portata.

All' Hanoverian World Expo nel 2000, il loro progetto richiedeva che i visitatori, nudi, si tuffassero a 5 metri di profondità per apprezzare la loro meraviglia mondiale. Alla fine, pochi erano fortunati abbastanza da cogliere tale visione. Fu detto in seguito che la meraviglia che avevano creato era una stanza piena di spazzatura. In una galleria austriaca, hanno scavato un tunnel che conduceva a un ristorante pizzeria dell'altra parte della strada, che si diceva ti permettesse di sentire i rumori del ristorante sovrastante. Questa creazione mi fa venire in mente dei ladri stupidi in un film di Woody Allen, i quali in origine hanno scavato un tunnel per una gioielleria e si sono ritrovati sotto un supermercato. Per riassumere, tutte le creazioni dei Gelatin possono essere denominate: i Gelatin stanno di nuovo sbagliando tutto!

Questi quattro ragazzi che si comportano male sembrano benvoluti in tutto il mondo. Night club, festival teatrali e altre attività tendono a invitarli. E una varietà di Biennali, inclusa quella tenutasi a Venezia, e gallerie li inviteranno al PS o a mostrare i loro lavori. Un'opera, dal titolo "I like My Job", mostrata sul loro sito rappresenta loro quattro, mentre vengono spogliati e assumono diverse pose da spogliarelliste. Paragonato a questo, qualsiasi tipo di creazione fatta a Shangai sprofonda nella modestia.

Sembra che a Florian non interessi molto del loro stato di negletti alla Biennale di Shangai. "Credo che Alana non sappia niente della nostra esistenza, questa volta," sogghigna Florian. "Non sto scherzando. O almeno non l'ho mai vista vicino alla capanna". Alana, curatrice del P.S. 1, è uno dei curatori della Biennale.

"Viviamo in spazi totalmente diversi e parliamo lingue diverse," dice Ali. "Noi nella camera singola mente lei vive in alto nel palazzo moderno."

Li Xu, un altro curatore, che una volta andò a vedere la loro capanna è chiamato da loro "Mr. Biennale" poiché lui si occuperà di qualsiasi questione che possa sollevare. Florian non è molto sicuro che a Li Xu piaccia la loro capanna. Ciò che veramente gli interessa è quanti visitatori saranno attratti da quest'opera. "Se lei pubblica un articolo sulla nostra capanna, la gente saprà che essa può fornire loro del ristoro," promuove Florian.

Quando entra Wolfgang, la conversazione prende un'altra direzione. Sono eccitati di aver trovato un residence favolosamente economico che sostituisca la loro costosa camera dell'International Restaurant, che offre perfino una sauna 24 ore su 24. Risultò essere una località balneare situata presso Ju Men Rd. E poi ragionano di come andare a Wu Han o altri posti in treno.

Mentre scrivo questo articolo, ho ricevuto una email da Florian, spedita da Parigi in cui mi parlava della grandiosa gita nella campagna cinese, "Abbiamo giocato a calcio con i bambini, ci siamo ubriacati con i loro insegnanti," conclude, "Mi dispiace per quella manifestazione Ikea."

A causa del suo stile di scrittura disordinato, non so se intendesse la Biennale o la sua piccola capanna.

Una Breve Presentazione dello Studio dei Gelatin
Nel 1995, quattro artisti hanno fondato questo studio in Vienna, Austria. I quattro sono Ali Janka, Tobias Urban, Wolfgang Gantner e Florian Reither.

Sia Ali Janka sia Tobia Urban sono laureati specializzati in arte. Florian Reither è un eccellente ingegnere. Wolfgang Gantner è uno studente politicizzato.

Le loro mostre e le opere creative hanno ricevuto consensi grandiosi nel mondo e generato una mania per i Gelatin in Austria. Le loro opere rispecchiano l'ampio raggio dei loro interessi, che spaziano dai cartoni, alla politica, al design urbano e teatrale. Musicisti, professionisti della TV, DJ e attori talvolta li ingaggiano nei loro lavori, ottenendo una varietà di spettacoli e opere video.

La loro opera più rinomata, comunque, dovrebbe essere la loro Installation Art che rappresenta stile e funzioni uniche. I viaggi dei piaceri attraverso la pelle e la scena all'aperto progettata per il P.S. 1 Modern Arts Center sono due esempi. La scena include un futuristico corso di mini golf, colpendo un terreno di gioco di latta e una torre per il salto con gli sci indoor.

yin zi, gelatin is getting it all wrong again, in: art world, 1/2003

xeavy

in un appartamento di un complesso residenziale del quartiere MV di Berlino vivono moglie e marito. per cinque serate mettono il proprio appartamento a disposizione perché a loro piace che di sera ci sia movimento in casa. ogni dieci minuti arrivano due nuovi visitatori che scendono dal tetto della casa ed entrano dal balcone, ricevono del tè, tutte le cure necessarie, e sono condotti in una delle due stanze da letto. A pancia in giù e con il capo girato rispetto alla porta un visitatore viene sistemato in una stanza e l'altro nell'altra. non appena il personale è sparito e la porta si chiude si genera una piacevole pressione che circonda la persona, una pressione uniforme e che preme sul materasso simile al peso di una balena. come dei gravi, un pianeta sull'altro, per placare la pressione all'interno con una pressione esterna e bisogna fondersi come una pietra condensata. dopo 5 minuti suona un timer e la pressione scompare, solo in casi di emergenza, poiché è difficile parlare, mentre la pressione grava, è possibile bloccare il processo con un gesto della mano.

il visitatore si alza, senza che la pressione abbia mai pesato sul viso, e, scivolando dolcemente e respirando profondamente, abbandona la stanza e l'appartamento attraverso i corridoi e scende giù con l'ascensore per uscire.

you must stop curien!

sotto una scalinata in un centro commerciale di arnhem
un bar aperto a tutti
che serve birra duvel e grappa
in una nuvola di plastilina
un paradiso all'inferno
ralmente

zapf de pipi

la biennale ha avuto luogo nell'ex museo lenin, che è riaperto per la prima volta dopo aver gettato tutti i memorabilia di lenin.

zapf de pipi è una democratica scultura di ghiaccio, formata dai visitatori della biennale.

ricevendo l'ingresso gratuito mostrando la tessera della metro, qualcosa come 200 mila persone hanno dato il loro contributo.

dopo alcune settimane zapf de pipi è diventato un bellissimo ghiacciolo color ambra-piscio, alto 7 metri e largo 1, che scende dal balcone improvvisato che abbiamo ricavato da una finestra al secondo piano. la capanna stile dacia (costruita con gli scarti di lenin che abbiamo trovato nel cortile) sistemata su questo balcone, è stata costruita per mantenere la temperatura fredda all'esterno dei muri del museo e per offrire un po' di privacy. si è presto trasformato in una bacheca pubblica, piena di infinita poesia e commenti su

pipi, lenin, la biennale, russia today, il free world, la vita, la morte e l'amore.

+++

„La gente non sa mai perché fanno quello che fanno. Ma loro devono fornire spiegazioni a se stessi e agli altri." (Jack Smith: „Belated Appreciation of V.S"(Tardivo Riconoscimento di V.S.))

„È sbagliato. È così sbagliato. Ma io voglio (che sia giusto). "(Rockers Hi-Fi: "Going Under")

I Gelatin affermerebbero forse il contrario. Gelatin? I Gelatin sono un collettivo artistico proveniente da Vienna/Austria. I nomi dei quattro membri maschili sono Ali, Tobias, Wolfgang and Florian. Dall'anno 1995 organizzano i loro tanti talenti sregolati e li riversano in azioni di vasta portata. Utilizzando materiali economici e semplici creano opere che sono grezze, voluttuose, interattive e talvolta persino straordinariamente colorate. Il loro aspetto genuino potrebbe portare qualcuno a pensare ai Sex Pistols, ai Ghostbusters, alla squadra giamaicana di bob o a quella inglese di salto con gli sci ma per descrivere il loro approccio in maniera più precisa le loro attività artistiche possono essere semplicemente paragonate a degli scherzi.

„Uno scherzo è un avvenimento sfumato e ben ingegnato, realizzato con pianificazione strategica e risultati previsti. Gli scherzi agiscono su, in e attraverso dinamiche di potere, invertendo strutture di status e convenzione spesso connotando – divertimento, risata, arguzia, satira, canzonatura, — tutte attività spensierate."
(Audrey Vanderford: „We Can Lick the Upper Crust" (Possiamo leccare la crosta superiore) – Pies as Political Pranks (Tortine come Scherzi Politici))

Questa è una mera definizione di scherzo ma poiché stiamo parlando dei Gelatin, la loro demistificazione di luoghi, sistemi, e ordini mondiali va oltre, le loro opere provocano per ottenere una partecipazione avvincente e spesso portano a un ampliamento dei sensi senza utilizzo di droghe. Trovano soluzioni anche a problemi inesistenti, progettano aree di gioia, esperienze ingannevoli, e energia sociale. Sono pensatori, avventurieri, maghi, creatori di miti, guerrieri di esperienze corporee e anche affascinanti gentlemen. Per loro non esiste un fenomeno non interessante, o un cespuglio troppo piccolo per nascondervi, nudi; hanno la fortuna di essere tra quelle poche persone di cui potresti fidarti se si dovesse salvare il mondo che più di una volta sembra consistere solo in pornografia, bande heavy metal scadenti, politici pazzi e cambiamenti climatici. Inventano macchine e stabiliscono scenari per diffondere la comodità nel freddo e per estendere entusiasmo a tutti, cagano il loro stesso alfabeto, fanno il giro dell'europa con una piscina gonfiabile, riempiono una galleria con enormi montagne russe e ritornano dopo soli pochi secondi dal loro viaggio su venere.

Scavando buche di fango, costruendo capanne e dando loro un nome, creando palle di pelliccia e macchine degli abbracci, contraffazione delle meraviglie del mondo, personificando e materializzando il banale; costruiscono un universo che respinge con facilità le seduzioni comuni della realtà.
Prendendo in prestito nozioni dei campi dell'alchimia e una generosa competenza di pratiche sessuali contemporanee come anche una stilosa gestione delle ferite concettuali del modernismo questi artisti acquisiscono un vantaggio di gara attraverso la lussuria.
L'imprevisto, il misterioso e l'impossibile forniscono loro un gusto maggiore che realizzare aspettative ordinarie. La psichedelia del fai-da-te e analoghi tentativi surrealisti coronano un concetto che ha già ispirato in tutto il mondo un pubblico affamato di intrattenimento.

„La vera arte è sempre là ove non la si attende … L'arte non dorme nei letti che sono stati preparati per lei. Svanisce appena il suo nome è pronunciato; ad essa piace l'incognito. I suoi momenti migliori sono quando si dimentica il suo stesso nome." (Jean Dubuffet).

In breve: Il loro lavoro è in situ e in progress, è liberatorio e ristoratore.
Esaminano le strutture di spazi comportamentali e architettonici, trasformano i musei, le gallerie in enormi parchi giochi e le loro consuetudini di teppismo infantile artistico ed estetico restano trasparenti attraverso conferenze e facce amiche per affrontare discorsi. Mettono a fuoco il fantastico con un continuo rinnovo poetico per evocare un regno di perpetua sorpresa e gioia dove infinite possibilità di divertimento e piacere dipendono dalla circonvenzione di abitudini e cliché. Dipingono con le loro mani e usano la plastilina per ampliare le restrizioni della fotografia e le loro rappresentazioni della natura sembrano essere più divertenti che vera natura. Combattono il cattivo umore con mezzi di cattivo gusto e umore nero pur essendo liberi dall'ideologia e dalla paura; sapendo che il fallimento è una virtù e che sono le piccole cose che contano; vibrano e rombano. E per concludere questo piccolo saggio su uno dei gruppi artistici più intelligenti che ci siano in giro oggi io cito loro con una frase che dice tutto: l'opera dei Gelatin viene dal cuore.

christian egger

iiuiiuiiiii (iiiiiiiiii)

giardini, austrian pavilion, venice, italy, may 2001
thanks to thilo hoffmann
bonustrack

in the backgarden of the hoffmann pavilion the perfect niche for the tall
creature was found. right size and bars and everything. the creature started
working instantly, serving as a bonustrack for the exhibition indoors: a tall
creature trapped in a tiny space, secure and safe with iron bars.
the creature's moaning leaves the visitors unimpressed but they feed it with
grains and grapes.

BONUS TRACK

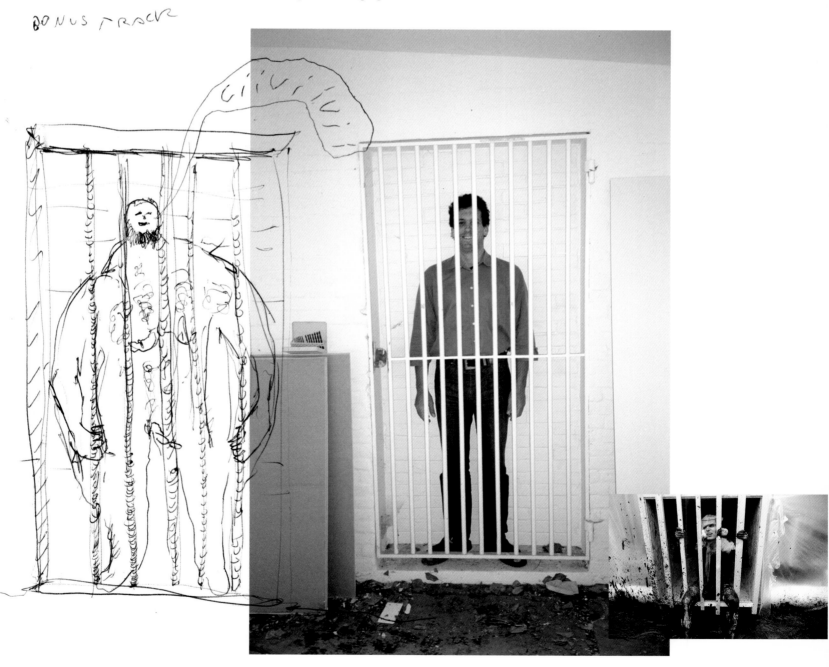

urinebladder

for an artfair, since 2003

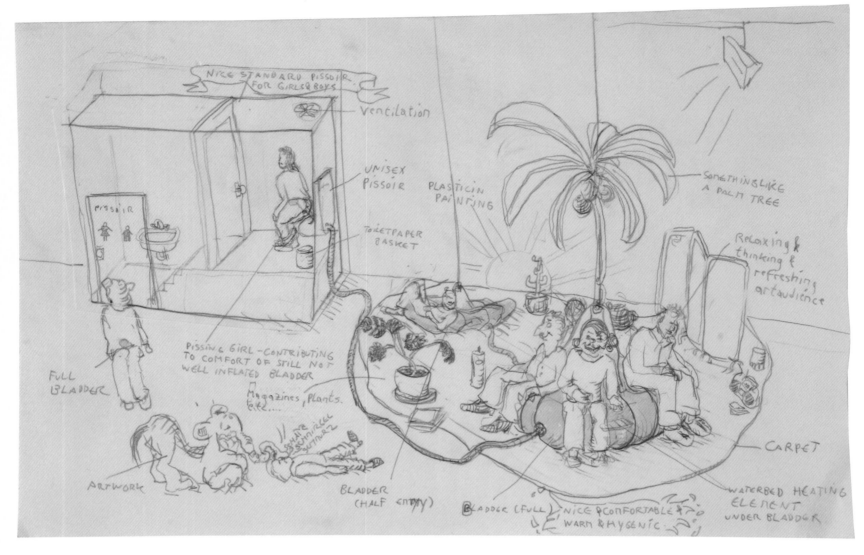

it will consist of two parts:

1. the pissoir
will be a unisex standard pissoir.
there's a kind of pissoir that works
for girls and boys. it will be clean and
standard. inside will be a little sink
for hand washing. the pissoir will be
a little elevated to ensure enough
urinepressure for the urinebladder.
the elevation/stairs will be inside the
cabin to avoid the impression of
»pissing from a throne«. it should
have the feeling of a regular high-
class pissoir.
via a pipe, it connects to the pissblad-
der. the pipe will be fitted with a
check valve to prevent urine being
pushed back.

2. the urinebladder leisure area
will be a cosy environment to rest the artfair visitors' tired legs. to look at magazines and chat.
there will be plants and a palm tree. a cosy carpet. plasticine decorations on the wall. silent
music.
one (or two) pissbladder(s) will provide seating. they will slowly inflate with pee during the
four days' time of the artfair. they will be round and transparent and have a gently yellow
glow inside. a waterbed heating system will take care of keeping the urin inside these bladders
at body temperature. the bladders will be made out of standard durable waterbed materials
(vinyl 0.5 mm) with a second safety sleeve surounding it, to take care of the unlikely event of
leakage (we follow exactly the specifications for waterbeds).

in general
the urinebladder is safe and fun. every visitor gives part of his substance, something running
through the visitor's system to feed another system. and by that contributing to comfortable
seating for the art fair visitors. the urinebladder is like a little animal by itself. we often
worked with body and how to express body by turning it inside out and outside in. and how
you can share body with people and receive theirs. we don't mean to use the art fair as a piss
corner.

another option
a big bladder might be used as public sculpture in the park and eventually jumped on and
vandalised resulting in a fractured bladder and a giant release.

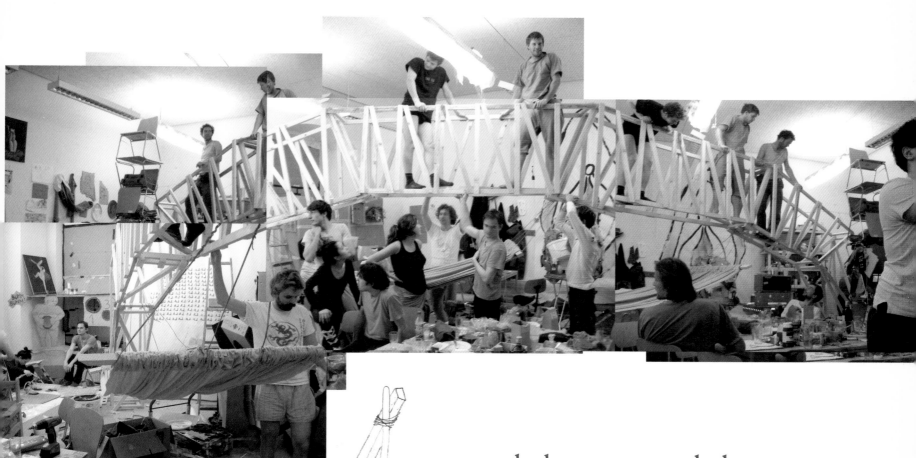

erwahrlosungsworkshop

kunstuniversität linz, austria, march 2007
with one dozen students of ursula hübner

locked into one classroom with a dozen students for 4 days.
all participants had 2 hours to decide to go in and get everything they thought would be useful once locked inside in the room. as soon as everybody was in, windows and doors were barricaded. a working wash basin was already in the room. that was good. water good.
once inside, what's there to do? all these piled up things around. not much place to sit or move just sleeping in the trash? what's up with the unkemptness, stare at the barricaded windows and wonder if it's dark outside already? build a bed out of trash? why is one here and why is the world locked out? who are these people around me and is there enough food? junk pizza and würstel for all. shit, what if one has to pee or shit? garbage bags and a bucket form a toilet. a bucket mounted into a seat. it is an extremely odorless toilet system. full bags

get disposed into another big bag. it seems easier than expected to deal with the faeces problem. but bags might run out. scrap cardboard piled up for privacy by those who need it. a bridge formed for beauty reasons to walk over a table that was cleared out of the mess, and carry piss buckets over to empty them in the sink.
things formed like fungus infections. little drawings and writings. the bananoctopus was invented. all for a lucky waste of time. enough time to waste. enough time not to waste. enough time to look at drains.

videos

selection of gelatin videos

Abc you and me, 02:14, 2005
Cast: Leandro Ehrlich, Alsa Gangxia,
Chinese Countryside Schoolkids
Filmed in China

B is for Bears, 15:42, 1998
Cast: Wendy Mc Daris, Brett
Douglas, Erica, Ernst J. Fuchs, Justin
Green, Viva Kneivel, Lorena, Lullaby,
Lucien Samaha, Thomas Sandbichler,
Susanne Schneider, Paige Stevenson,
Jaiko Suzuki, Ben Tischer, Yoshiko
Yoneyama, Staff of «5 Stars Punjabi»
and the people of New York
Filmed in New York City, USA

Gelitin, 04:07, 2002
VHS Tape: ISBN 0-9520274-6-1
Filmed in New York State, USA and
Vienna, Austria

Grand Marquis, 120:23, 2002
DVD: ISBN 3-88375-596-6
Filmed in USA and Mexico

I am the Walnut, 02:05, 1997
Filmed in New York City, USA

Insects, 27:28, 1998
Camera: Harry Hund
Music: selected by Sara Glaxia
«Intro», «Down By The River»,
«Yepa Yepa Yepa», «Super Idolo» by
Silverio, «Backroadhome»,
«Dear God», «Trap» by Schuyler
Maehl, «Faux Foe», «T.I.T.S.» by
Team Plastique, «Kaskade» by
Pomassl, «Puss In Boots» by Philipp
Quehenberger, «Bromelybybodiddley»
by Junkbox
Filmed in Vienna, Austria

Körperkult Kultkörper, 05:04, 1998
Thanks to Flex
Filmed in Vienna, Austria

Matrosen Trilogie, 03:32, 1997
Thanks to Gabi Szekatsch
Filmed in Vienna, Austria

Naked Cleaning, 03:14, 2000
Music performed by Dame Darcy
and Pandora
Part of «Grand Marquis»
Filmed in New York State, USA

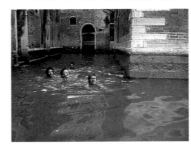

Nellanutella, 04:34, 2001
Off Comments and Photographer:
Lucien Samaha
Filmed in Venice, Italy

Otto Volante, 01:11, 2004
Cast: Lia, Massimo De Carlo
Thanks to Victor Jaschke, Chris
Janka
Filmed in Galleria Massimo de Carlo,
Milan, Italy

Penguin Fiction, 05:34, 1997
Camera: Harry Hund
Filmed in the Wachau, Austria

Rutland Gate, 02:54, 1999
Filmed in London, England

Die Schlotze, 08:19, 2003
Cast: Lothar Grigorjeu,
Peter L. Jones, Anna Ling,
Gabriel Loebell-Weizenbaum,
D.-L. Alvarez, Jan Manshe,
Mark Lemanski, Gwenael Rattke,
Justin Miles, Julia Correia, Sara
Glaxia, Christian Schwarzwald,
Wolfgang Bloo, Biane Basuttit
and Visitors of the Schlotze in
Pallaseum, Berlin
Camera: Knut Klaßen
Editing: Marc Aschenbrenner
Filmed in Pallaseum, Berlin,
Germany

Tierfick, 04:05, 1998
Thanks to Erich Schumacher,
Andrea Clavadetscher
Filmed in Kunsthaus Glarus,
Switzerland

True Love IV, 02:50, 2002
Music: High School Brass Band
Gwangju
Filmed in Gwangju, South Korea

watch all these and more at
http://www.gelitin.net/videos

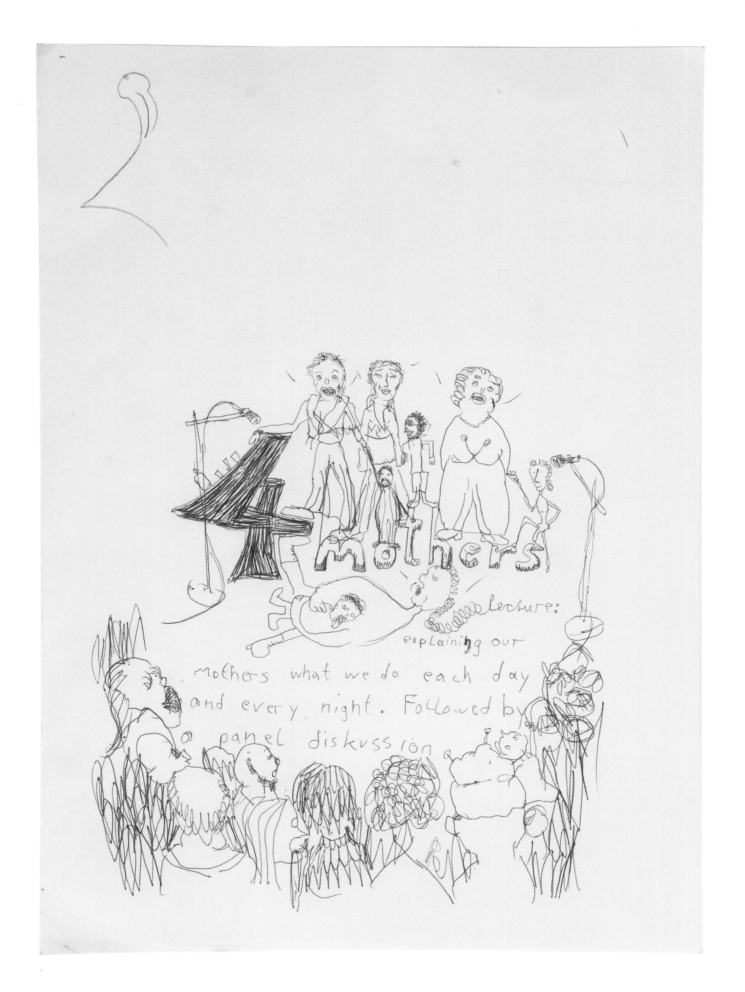

vier mütter

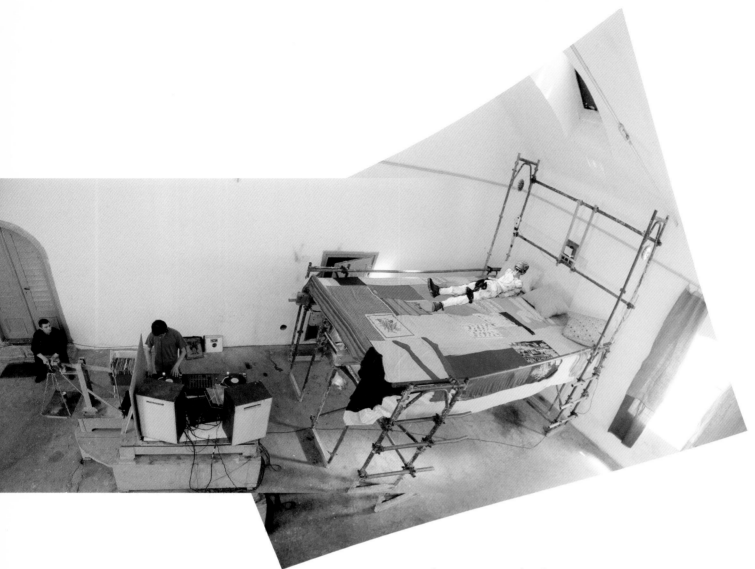

vier tage schönes leben

schlachthof krems, austria, may 1995
with andrea gergely, markus luger, martin ebner, matthias zykan, franz graf, fridolin
schönwiese, laton (franz pomassl, alois huber), eric schumacher, andrea clavadetscher,
swound park radio, dsl, sugar b, swound vibes, ruff cutz sound system,
play the tracks of, dj daniel, dj tankred

Der Kremser Schlachthof (Langenloiserstraße 5, 3500 Krems) steht seit Anfang 1995 leer.
Während in Krems kommunalpolitische Diskussionen laufen, welchen Inhalt das Areal in
Zukunft beherbergen soll, wurde von Blofeld rücksichtslos gehandelt:

Ein Vier-Tages-Fest ist vordergründig gesehen eine utopische Uridee sämtlicher Jugendlicher, bei
genauerer Betrachtung allerdings entdeckt man das ungeheure Potential an Dynamik,
Verselbständigung und Aktion, das einem solchen Fest innewohnt.
Wir wünschen uns das Allerbeste!

Ansonsten:
VC 64 & Atari TV-Computerspiele, Schwimmbecken inklusive Turm, Radfahren, Wachau,
Frisbee, Tischtennis, Urlaubstage, Sehnsucht, Musik, Fußball, Dosen-WM, Spiele,
Weltraumraketenstart, Pressluft, Starkstrom, Schlafsack, Donau, Marille, Unbekannte
Musikgenies, New Kids On The Decks, Free DJ Turntable Access, Rund um die Uhr Vier Tage

the warm worm

synopsis:

an enormous queue of people.
standing in a line. about little less than a metre appart from each other.
facing in one direction. each person facing the back of the person in front of her/him.
queue-style.
the queue is a long line formed by an excessive amount of people.

at the very end of the line will be an elephant as an uncertainty generator.
if he feels like it, he will push over a person in front of him. this person will then fall towards the back of the next person and bring her/him to stumble as well. she/he will fall onto the back of the third person and tip her/him over. this will go on and on and on...
it will progress till all the people will have fallen over like a row of dominoes standing on end.

the fall will be a slow and gentle fall, as each person is melting down into the back of the person in front of her/him. for a soft melt there will be three people needed per two metres. if small people are in the line the density will be a little bit higher.

for a moment the fallen individuals will form «the warm worm of tenderness». each person lying on the legs of her/his predecessor and embracing them. feeling the gentle pull of gravity with the person behind lying on one's legs as well. after a little while or a moment in this combination, the individuals will separate again and go their own ways.

while the line is being knocked over through the chain reaction, more and more people will gather on the front of the queue to extend it. at the same time, the line will dissolve slowly at its end through people untangling out of the warm worm of tenderness. the line will move forward like a worm carried along by a breaking wave.
let's refer to this moving structure made from people gathering, falling down and seperating again as «the worm».
a worm is an impulse structure, created from permanent falling and resurrection, creating a line of tenderness, co-operation and collaboration.

the worm might start in a backyard.
run through indoor spaces and leave through the doors.
split up into two worms at a spontaneously evolved splitting point. with one worm getting lost and dissolving in sandy dunes, while the other one is continuing the journey.
the worm will travel through a tunnel, split up again. the worms leave the city boundaries and reach nearby villages. slowly warm worms of tenderness are crawling through the whole kingdom and crossing the borders into all neighbouring countries.
worms will fill europe, and go towards russia, into asia and china, down to greece and lebanon, egypt and south towards south africa. new people gathering and leaving again all the time to form and continue the worm, never letting the wave of falling people stop. always being made up from local people who fall for the worm.
the tenderness must go on.

an average worm will be about ten kilometres long, and therefore be formed by about fifteen thousand people.
the tipping point of the falling people will progress with an average speed of about seven kilometres an hour. in a ten kilometre long worm, it takes an hour for all the people in line to be knocked over. this time is a buffer in case there are any problems with the organisation and arrangement at the line.
of course a worm needs a lot of people to arrive at certain points at specific times. this will be organised through extensive co-operation and involvement of other organisations. local communities will co-ordinate worms passing through their areas. there will be time- and travel maps of worms and websites and places where people can sign in to be part of a worm, stating where and when they would like to form a worm. there might evolve groups of worm-riders, who will travel along the tipping point of a worm, lining up at the worm-front again and again.
some sub-worms will form sometimes spontaneously because of excessive local involvement.
sometimes a worm will die if it runs out of people. the tipping point will run towards the head of the worm and knock over the first person in line who will fall alone.
a worm travelling from the hague to berlin might take a week, involving an estimate of a million people.
a worm travelling from palermo to vladivostok would take about three months with maybe seventeen to twenty-seven million people involved.
the warm worm must go on.

weltwunder

«in between» expo 2000, hanover, germany, june – october 2000
with herwig müller

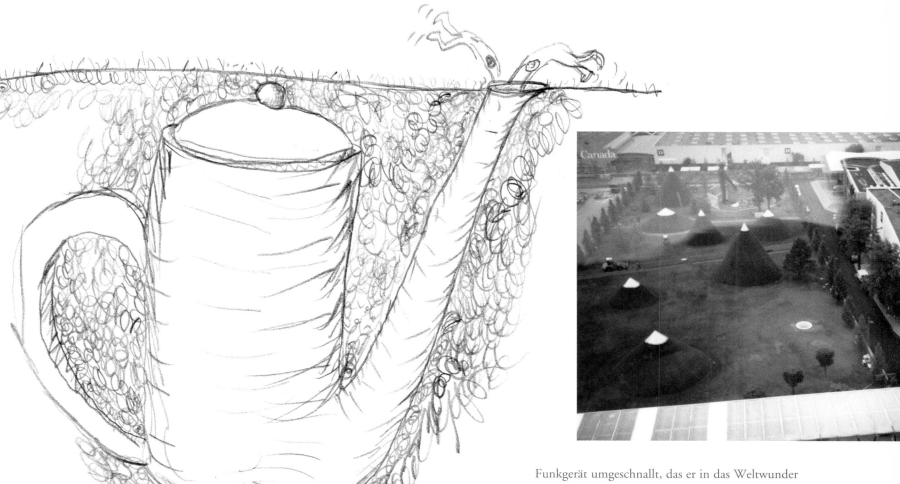

Betriebskonzept für das Weltwunder bei der EXPO 2000 in Hannover:
Das Weltwunder ist nicht als Attraktion konzipiert und lebt von seinem
Entdecktwerden. Das heißt, dass jeder Hinweis an der Oberfläche vermieden
werden wird. Keine Sitzmöglichkeit, keine Tische, kein Sonnenschirm, keine
Handtuchhalter und Handtücher, keine Schilder, keine absperrbaren Kisten, auch
nicht für das Personal. In der nahegelegenen Straße wird ein Auto geparkt, das
sowohl Aufenthaltsbereich als auch Beobachtungsstation ist.
Wenn nun aber doch Besucher sich vorbereiten, in die Pfütze abzutauchen, müssen
sie aus Sicherheitsgründen vom Schwimmmeister oder dessen Assistenten vorher
über gesundheitliche Risiken aufgeklärt werden. Außerdem müssen sie ihre eigene
volle Gesundheit durch eine Unterschrift bestätigen. Dazu wird ein Formular
vorbereitet, das die Erkenntnisse zweier ärztlicher Gutachten beinhaltet.
Da wir eine Ton- und Bildüberwachung im Kunstraum ablehnen, werden Gäste
nur zu zweit, und aus Platzgründen maximal zu dritt hinuntergeschickt. Das hat
auch den Vorteil, dass der Verkehr in der Eintauchröhre eingeschränkt und die
Gefahr einer Kollision minimiert wird. Jedem Besucher wird ein wasserdichtes

Funkgerät umgeschnallt, das er in das Weltwunder
mitnimmt. Falls es nun zu einem Unfall oder zu einer
Panikreaktion kommen sollte, kann sofort der
Schwimmmeister verständigt werden. Außerdem kann
der Schwimmmeister von sich aus Kontakt mit den
Tauchern aufnehmen.
Druck, Wasserreinheit, Sauerstoff und Kohlendioxyd
werden ständig vom Personal überwacht.
Wenn man nun annimmt, dass zwei Leute sich durch-
schnittlich 5 Minuten im Weltwunder aufhalten
werden, muss mit einer maximalen Kapazität von
36 Personen pro Stunde gerechnet werden. Bei einer
Öffnungszeit von 10-18 Uhr wären das 288 Personen
am Tag. Falls ein großer Andrang sein sollte, muss der
Besucher vor Ort warten. Er wird sich nicht für eine
spätere Zeit anmelden können. Wir nehmen nicht an,
dass man mit Schaulustigen rechnen muss, da es ja an
der Oberfläche nichts zu sehen gibt. In der Zeit, in der
das Weltwunder nicht betrieben wird, ist das Wasser-
loch mit einem begehbaren Deckel verschlossen.
Eichelkaese kann man am besten durch abrollen ernten!

«weltwunder» at expo 2000 resulted simply from the desire to disappear into the ground, to leave the surface
behind, the world exhibition, the screaming children and all that stuff, to dive into a small, wonderful planet.

Weltwunder heißt dieses Ding: Ein kleines, rundes Schwimmbecken, eingelassen in
eine der Rasenflächen zwischen den monumentalen Ausstellungshallen. Wer es wagt,
in die Tiefe zu tauchen, gelangt in eine Unterwasser-Röhre, die in einen kommoden
unterirdischen Raum führt. «Es geht um extreme Überwindung, dass man darauf
vertraut, vorzufinden, was einem erzählt wurde», so Florian Reither. Und «In
Between»-Kurator Kasper König lobte: «Das ist ein totales Gegensteuern gegen den
Terror der Medien».
Die geschickte Inszenierung wurde zur Mediensensation in Hannover. Bereits in den
Tagen vor der EXPO-Eröffnung waren Fernsehkameras und Fotoapparate auf die
unscheinbare Wasseroberfläche gerichtet, und in EXPO-Zeitungsberichten wurden
Spekulationen über das Unterwassergeheimnis dieser aufwendigen Installation ange-
stellt. Doch was es da zu sehen und erleben gibt, will niemand so recht sagen.

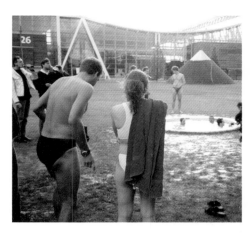

roland schöny, die kunst der selbstvermarktung,
in: ORF ON kultur, wien, 13.06.2000

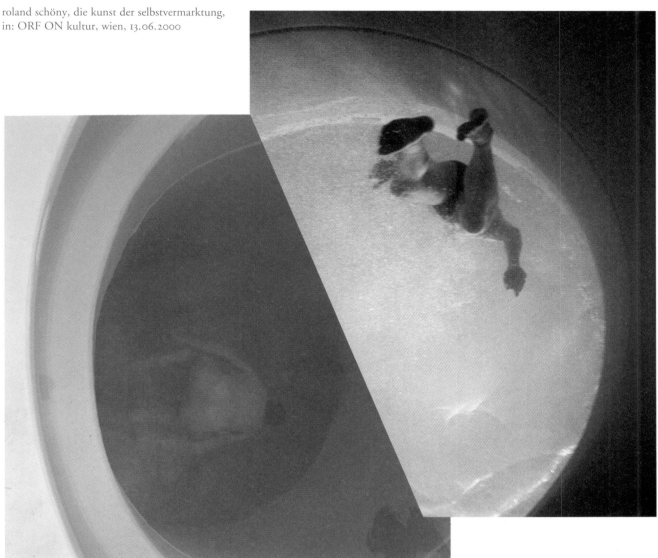

why have i always been a failure

2001

for the show at the palais de tokio in paris, gelatin has contacted 3800 volunteers to be part of an installa-
tion made of human bodies. but experts warn about the risks of trying to build a human copy of the eiffel
tower. they believe, that people at the bottom of the installation will be crushed and squooshed by the
weight of bodies standing on top of them. first tests have reached a hight of 32 metres and left 14 volunteers
injured. according to gelatin all 14 have recovered and are awaiting the next run in anticipation.

the guardian, november 29, 2001

WIN-WIN SITUATION
shanghai biennale 2002, shanghai art museum, china, november 2002

win-win situation

with Alsa, Zhang Gangxia, Yin Zi, Anthony Auerbach, James Moores, Leandro Ehrlich, Franziska

shanghai biennale, shanghai art museum, china,
november 2002 – january 2003
with alsa, zhang gangxia, yin zi, anthony auerbach, james moores, leandro ehrlich, franziska

杰拉廷这次又搞砸了

文／殷紫

摄影／Anthony Auerbach

弗洛伦骑着28寸的永久自行车熟门熟路地停在我们约好的布那咖啡馆门口，好像他一直住在这个城市，和我这个几乎每天都会来喝一杯的人一样，对这一带了如指掌。

弗洛伦背着一个好像从垃圾箱里捡回来的破双肩包，塞得鼓鼓囊囊不成样子。他的牛仔服也破得不像样，整个右肩几乎都露了出来。这种破法不是那种名牌牛仔故意做出来的摆设，而是真正穿破或者曾经历过一场战斗之后的成果。将近两米高的他因为瘦，感觉高得有点吓人，再加上那头怎么看怎么不顺眼的黑发，我不得不承认，他整个人看上去很怪。

事实上弗洛伦和他的伙伴是我前一天傍晚在一个小工棚里"发现"的。从美术馆的后门走到前门无数次，一直没在意那个搭在草地上的工棚，直到要离开时突然发现工棚前的小灌木上有个白色的牌牌，才知道原来这也是双年展的一个参展作品。心里想，这也太糊弄人了吧，没料到随手一推门，更是吓了一跳。小小的棚子里挤满了一堆花花绿绿乱七八糟的东西，仔细一看，居然还有五六个人！弗洛伦坐在最靠外，他伸出他的长脖子对我说："嗨！进来吧！"

这个被叫做《双赢项目》（Win-Win Project）的作品是弗洛伦和他的另三个伙伴——杰拉廷小组（Gelatin）到上海以后亲手搭建的。他们最初的方案被双年展艺委会否决了，因为那个被叫做"中国电话"（Chinese Telephone）的方案需要1000个观众共同参与。"他们担心会被法轮功或其他犯罪分子钻空子，非常害怕。我们把数目降到400人也不行，"弗洛伦瞪着他的圆眼睛说，"我们能够理解，反正我们的方案也不是第一次被否决。"

其实我个人认为也许双年展的观众也没损失什么。所谓"中国电话"不过就是传话的游戏，这在中国的电视娱乐节目中早就被玩烂了，只不过弗洛伦他们把它的规模扩大了。"可是我们来中国是希望和中国人一起合作做点事的，"小组另一成员埃利说到，"我们又不是真的来搭工棚的。"

所谓双赢，也许是一种双方无奈退让和妥协后的结果。有趣的是，双年展组织者无意中把这个作品的题目错写成了"双赢状态"（Win-Win Situation），倒也符合事实。

到中国来是小组成员们三四年前就一向向往的事。所以当策展人克劳斯办公室邀请他们的时候，"我们根本没问上海双年展是怎么回事，"弗洛伦说，"我们就觉得能有机会来中国太好了。"而没有任何方案（原先的方案被否决了），两手空空地就来了，这样的礼遇恐怕也是在别的双年展所得不到的。"我们发现外国艺术家的材料费最多可以拿5000美金，而中国艺术家通常只有800美金，这太不公平了。"小组成员们说道。

4个人大约花了"昂贵的"1700元人民币在襄阳市场附近的一家发廊进行中国式的形象改造。他们要求发型师把他一头卷曲的长长的黄褐色头发拉直、染黑，这令发廊里所有的人迷惑不解，因为满屋子的上海女孩都在忙着把她们的头发染黄、做卷。我们现在看到的这形状怪异，黑得像假发的产物就是他们筋疲力尽折腾了好几个小时的结果。然后4个人又冲到商店买睡衣，顿时给这堆本无人问津的滞销商品带来了小小的销售高潮。"我们一试穿，一下子来了一帮人也去争先

想想他们在上海再怎么折腾，也算乖了。

弗洛伦他们对自己在这次双年展上似乎被忽略的地位倒也无所谓，"阿兰娜大概根本不知道我们的存在吧，"弗洛伦咯咯笑着，"真的，不完全是开玩笑。至少我都没在工棚附近看到过她。"阿兰娜是这次双年展的外方策展人之一，PS.1馆长。

"我们生活在不同的宇宙，讲不同的语言，"阿里说，"我们住在单人房，她住在行政楼层；她是摩天大楼，我们是小破棚子。"

曾光临"寒舍"的另一位策展人李旭却被他们称之为"Mr. Biennale"（双年展先生），因为"任何人有任何问题，都去找他"。弗洛伦对李旭是否喜欢他们的小工棚没有信心，不过他更关心会有多少观众。"现在你写了文章，大家就知道有这么个可以喝口水甚至躺下来休息放松的地方了，"他不失时机地推销，"这次展览上皮皮罗蒂的作品也特别棒，每一个进去的观众都在笑。这对作品来说是很重要的。"

另一个小组成员沃尔夫冈一进来，话题就扯上了开去。即将搬出国际饭店的一伙人兴奋地告诉我他们找到了一个特别棒的便宜住所，"24小时桑拿！"弗洛伦激动地叫道，指给我看写在纸上的地址——那是局门路上的一个浴场。然后大家七嘴八舌地开始策划怎么坐火车去武汉或其他地方，因为"光到上海不算真正见过中国"；阿里则反复跟我学"糯米枣子"的发音，因为那是他最喜欢的一道菜，他得天天点。

就在写这篇东西的时候，我收到弗洛伦从巴黎发来的邮件，说了半天也没说清楚他们后来到底去了那儿，反正特别高兴他和一大帮乡下孩子踢足球，和他们的老师们喝酒。然后他问我是否上得了他们的网站，有没有收到安东尼给他们拍的照片，"我为那个宜家展示感到遗憾，"他最后结尾。

由于他颠三倒四的写信方式，我不知道他是指自己的小工棚呢还是双年展。

下：给杰拉廷小组拍照，他们一定要拉个人合拍，说他们是四人组合，得有第四个人。但是据他们自己交待，自从来了上海，没有一天四个人都在的，不是今天这个失踪，就是明天那个不见了。后来看安东尼的照片，发现果真如此，永远是最多三个人。摄影／殷紫

双赢方案

木屋（内部配置有购自上海的中国器具）

尺寸不定

2002

The Win-win Project

House built of wood with interior of Chinese utensils bought in Shanghai

Variable Measurment

杰拉廷事务所　奥地利

Gelatin

杰拉廷事务所

杰拉廷事务所是4位艺术家于1995年在奥地利维也纳创建的。他们分别是埃利·简卡、托比阿·厄本、沃尔夫冈·甘特纳、弗洛伦·瑞特。

　　杰拉廷是一个维也纳艺术团体，成立于1995年。由主修艺术专业也是团体创始人的埃利·简卡、优秀的工程师弗洛伦·瑞特、同样艺术专业出身的托比阿·厄本和政治科学家沃尔夫冈·甘特纳组成。他们富创造性的作品和演出在国际上赢得广泛的好评，并在奥地利掀起了一股"杰拉廷"风潮。杰拉廷事务所的作品反映了其成员广泛的兴趣，如动画、政治、城市规划及舞台设计。音乐家、电视工作者、DJ和演员有时也会参与他们的作品。其作品形式包括演出和影视。然而，最负盛名的还是他们集独特性与功能性于一体的装置艺术，如《经由皮肤的喜悦》和为PS.1现代艺术中心设计的户外景观。这个景观包括一个未来派的微型高尔夫球场，踢罐头小赛场地和一个室内高台滑雪塔。杰拉廷还领导奥地利的艺术团体组织展览、聚会及休闲活动。这些活动都有机地结合了艺术理论。

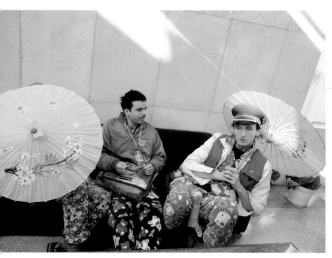

恐后地翻那筐睡衣，"弗洛伦似乎得意洋洋，"后来有一天我穿着这睡衣在超市买东西，一起排队的一个阿姨和我穿得一模一样，真好玩！"

　　我不得不告诉弗洛伦，我在法新社的记者朋友一年前曾经写过一篇新闻稿，说上海人如何穿着睡衣上街买菜散步，被我斥为是我看到过的最无聊的新闻之一。没想到一年后，居然还有人把这个做进自己的艺术作品，实在令我怀疑是不是自己在这个城市呆得太久而有点痴呆了。"可我们觉得上海人太棒了，他们穿着睡衣在自己的城市里旁若无人地闲逛，感觉好极了！"弗洛伦和埃利先后向我解释。

　　美术馆草地上的工棚是上海任何一个工地上民工栖息地的完全拷贝。从外表看，它的拙劣和杂乱一如工地，而令我们这些生活在一个大工地里的人可以在路过时毫无知觉地忽略它。工棚里的布置是4个人在上海SHOPPING之集大成——从

英俊的藏族青年手里买来的羔羊皮铺在木板上，成了一张温暖的床；一个破收音机正放着地方戏曲，满屋子挂满了花毛巾、小纸灯、尼龙绳、睡衣等等因为太多太花里胡哨而搞不清楚是什么的东西。"那里有电，有油汀，有饮料，展览看累了去那里休息正好，"阿里认真地说，"可舒服了。那是我们在上海的家，真的。我们和人谈事，见朋友什么的，都在那儿。"

　　好像是4个顽皮的男孩子在过家家，玩得还挺过瘾。其实打开杰拉廷小组的网页，你就会发现这4个大男孩一直就是在"捣乱"。可能因为顾及到是在中国，他们的行为怎么说也比以往收敛了许多。

　　2000年德国汉诺威的世界博览会上，他们做了一个项目，可是参观者必须脱光了潜到5米深的水底，才能看见他们所展示的"世界奇迹"。很显然，不是每个人都愿意这么做，也就很少有人知道那是个什么"奇迹"。（据说是一间堆满了垃圾的房间。）我把这个信息写出来，也是想提醒刚刚申博成功的上海不要再犯同样的错误把他们请过来。而在奥地利的一家画廊，他们挖了个地道到街对面的匹萨店，可以在地道里听见店里客人的喧哗声。这让我想起伍迪·艾伦的那部电影，一帮笨贼挖地道去珠宝店，却挖进了超级市场。总之杰拉廷小组的所作所为可以用他们的另一个作品名字来概括：杰拉廷这次又搞砸了（Gelatin is getting it all wrong again）！

　　"我们总是把事情搞砸，"弗洛伦自己也笑起来，"我们看上去很好玩，我们总是表现很差。"这4个行为不端的坏小孩好像还挺受欢迎，总是被夜总会、戏剧节什么的邀请表演，也不断地去各种双年展包括威尼斯双年展以及各种美术馆包括PS.1做展览。我在网上看到他们的一个照片作品，四个人脱光了像艳舞女郎一样搔首弄姿，名为"我喜欢我的工作"（I like My Job），

Gelatin i...
Yin Zi

1. Floria... ...ally (?)
withrty
backpac... ...the
afterno... ...his
jean j... ...ands
with h... two
metersair
was in... ...to
say. He lookeding

2. Actually, We just met one evening before in a shack on
the lawn of Shanghai Art Museum. After the two-hour
opening show of 2002 Shanghai Biennale, I es... ...
the crowded and stuffy exhibition hall. O... ...
heading out, I noticed that there was a sm...
tag lying on the bushes. Even though I
figure out what's written on i... ...
that the shack behind the bushes could be on...

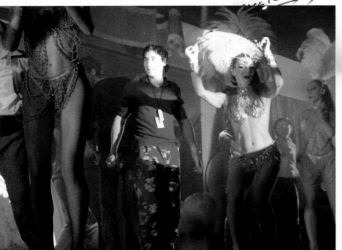

4. Win-Win Project was literally built by Florian and his three partners, ~~who named~~ in a group named themselves Gelatin. When the Vienna-based artists group got a phone call from the German curator of the Biennale, They felt overwhelmed by the idea of ~~going to~~ setting up in China ~~so that~~ They said yes. Then they asked ~~before asking anything~~ about the ~~actual~~ art event.

2×

5. "We still enjoy ourselves here." Florian ~~said after~~ ordered a cup of coffee in Boona. ~~And~~ Ali and Wolfgang ~~are~~ arrived. "Here we are." ~~Florian saw puzzles in my eyes,~~ "It's impossible to have four of us all together. I don't know why," said Florian.

6. The ~~original~~ plan they offered to the Biennale ~~is~~ was Chinese Telephone, a ~~project~~ it needs more than 1000 it's ~~Themed for Project.~~ T. P.V. ~~people to participate~~. It was rejected right emails and a phone call ~~communication~~ ~~physically arrived in Shanghai.~~ "They ~~... ee of the Biennale~~ said it would be a ~~... nity~~ for Falun Gong or some other ~~...~~ disturb social security. ~~Even through~~ ~~...~~ ained for? to 400 people." Florian said, ~~... and eyes,~~ "I can understand. That's not ~~... e~~ got rejection."

they were ~~the first time for them to be selected~~ ~~... tional~~ exhibition - without any plan. ~~... got 5,000 US dollars budget~~ for their ~~... blowing in the wind at that time.~~

"It's unfair," Ali said, "the local (Chinese) artists only have 800 US dollars budget."

eavy

«x wohnungen» hebbel am ufer
märkisches viertel, berlin, germany, 2005
with viktor jaschke, günter gerdes, gabriel loebell,
herr und frau mann, jutta van der val und
thomas und simon

in einer wohnung in einem wohnblock im märkischen viertel in berlin wohnen
herr mann und frau mann. sie stellen ihre wohnung für fünf abende zur verfügung,
denn sie haben gerne, dass abends so viel los ist bei ihnen zuhause. alle zehn minu-
ten kommen zwei neue besucher über das dach des hauses und den balkon in die
wohnung herein, bekommen tee und werden umsorgt und in eines der beiden
schlafzimmer geführt. mit dem bauch nach unten und mit dem kopf von der tür
wegweisend wird in einem raum der eine besucher und im anderen raum der andere
besucher plaziert. sobald das umsorgungspersonal verschwunden ist und sich die
tür schließt, erscheint ein liebevoller druck, der einen umschließt und ganzflächig
schwer und walfischgleich in die matratze drückt. wie als laste ein planet auf einem,
um den druck von innen mit einem druck von außen zu beruhigen, und man muss
schmelzen wie verflüssigter stein. nach 5 minuten klingelt eine eieruhr und
der druck verschwindet. nur im notfall, da das sprechen erschwert ist, während der
druck lastet, kann über handsignale der vorgang vorzeitig abgebrochen werden.
der besucher erhebt sich, ohne den süßen druck jemals zu gesicht bekommen
zu haben und verlässt weich gleitend und tief atmend den raum und die wohnung
durch die gänge und den lift nach unten und nach außen.

you must stop

«sonsbeek 9» arnhem,
netherlands, 2001
with adam marshall and
kaleb de groot

under a staircase in an arnhem shopping mall
a bar open to everyone
serving duvel and schnaps
in a cloud of plasticine
a heaven in hell
truely

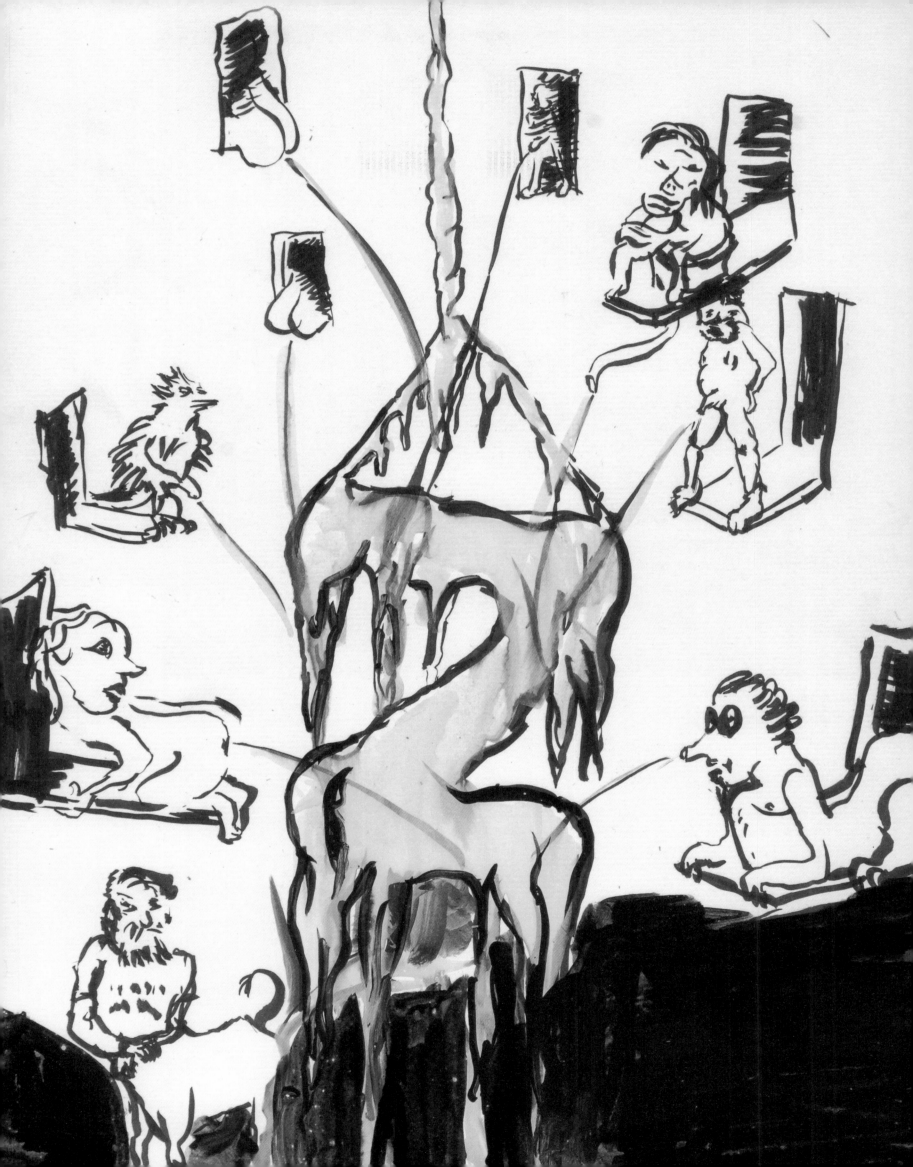

zapf de pipi

first moscow biennale of contemporary art, lenin museum, moscow, russia, january 2005
democratic sculpture; wood, frozen urine

the biennale took place in the former lenin museum, which re-opened for the first time after trashing all the lenin memorabilia.

zapf de pipi is a democratic ice sculpture, formed by the visitors of the biennale.
as you got free admission by showing your metro ticket, some 200 thousand people made their contribution.
after some weeks the zapf de pipi turned into a handsome 7-metre tall and 1-metre fat piss-amber colored icicle, hanging down from the improvised balcony we built out of a second floor window.
the datscha-style hut (built from the lenin trash we found in the courtyard) sitting on this balcony, was built to keep the cold temperatures outside the museum halls and to offer some privacy.
it was soon transformed into a public bulletin board, filled with countless poetry and comments on pipi, lenin, the biennale, russia today, the free world, life, death and love.

«People never know why they do what they do. But they have to have explanations for themselves and others.»
(Jack Smith: «Belated Appreciation of V.S»)

«It's wrong. It's oh so wrong. But I want (it to be right).»
(Rockers Hi-Fi: «Going Under»)

Gelatin would probably argue the opposite. Gelatin? Gelatin are an artist-collective from Vienna/Austria. The names of its four male members are Ali, Tobias, Wolfgang and Florian. Since the year 1995 they organise their many wild talents and put them into far-reaching actions. By means of cheap and simple materials they create works that are rough, voluptuous, interactive and sometimes even extraordinarily colourful. Their genuine appearance may let one think of the Sex Pistols, the Ghostbusters, the Jamaican bobsleigh team or British ski jumpers but to describe their approach more precisely one could simply compare their art activities to pranks.